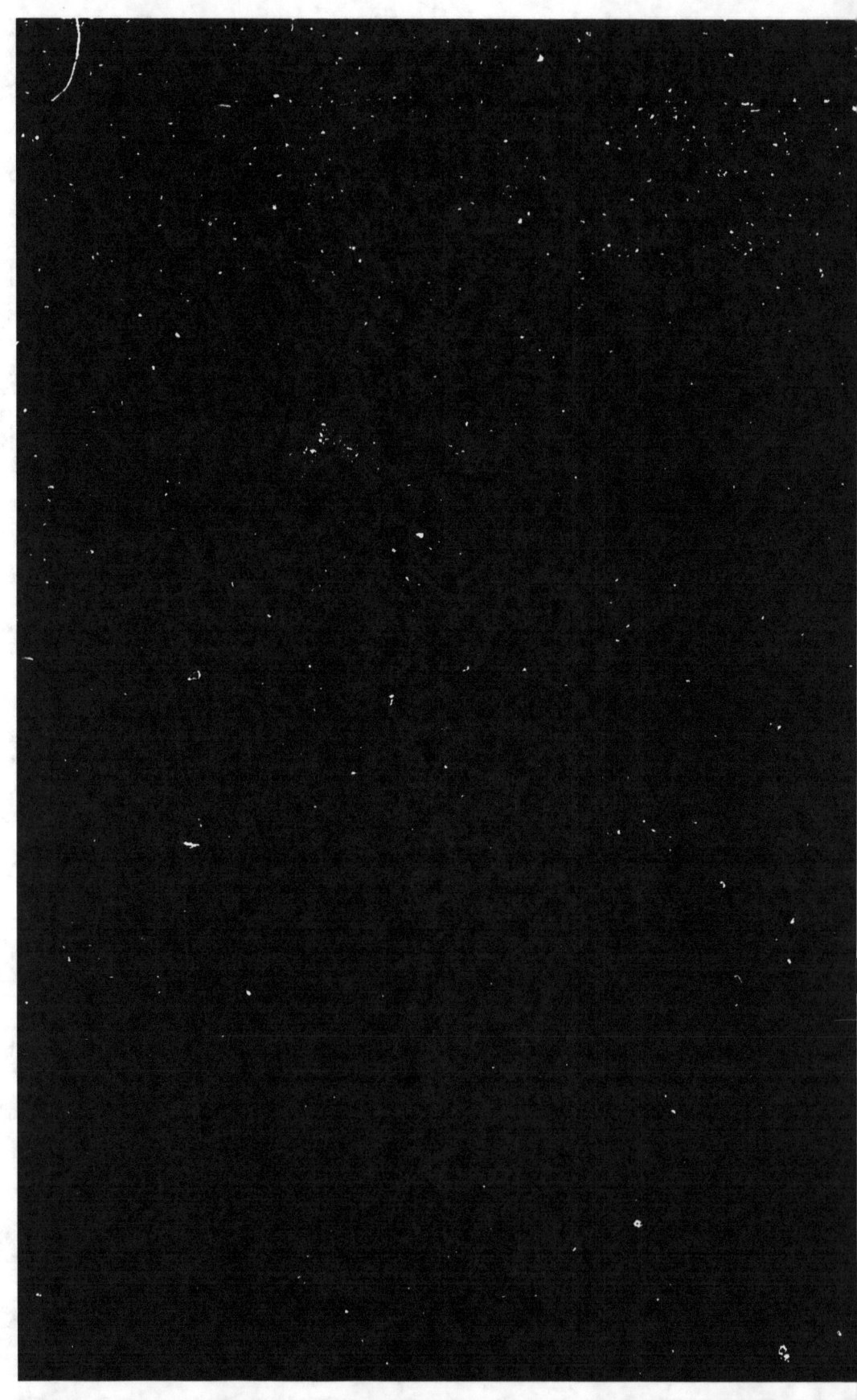

CASTAGNARY

SALONS

(1857-1870)

AVEC UNE PRÉFACE DE EUGÈNE SPULLER

ET UN PORTRAIT A L'EAU-FORTE PAR BRACQUEMOND

TOME PREMIER

PARIS
BIBLIOTHÈQUE-CHARPENTIER
G. CHARPENTIER et E. FASQUELLE, ÉDITEURS
11, RUE DE GRENELLE, 11
1892

SALONS

CASTAGNARY

SALONS

(1857-1870)

Avec une préface de EUGÈNE SPULLER

et

un portrait a l'eau-forte par BRACQUEMOND

TOME PREMIER

PARIS
BIBLIOTHÈQUE-CHARPENTIER
G. CHARPENTIER et E. FASQUELLE, Éditeurs
11, RUE DE GRENELLE, 11

1892
Tous droits réservés.

PRÉFACE

En juin 1890 — il y a déjà deux ans — la publication du livre qui paraît aujourd'hui a été annoncée aux amis de Castagnary, présents à la cérémonie d'inauguration du monument qui lui a été élevé à l'entrée du cimetière Montmartre, dans les termes que voici :

« Après avoir inauguré ce monument, il en est un autre que nous avons résolu d'élever à Castagnary : Je veux parler d'un livre où nous nous efforcerons de faire entrer ce qu'il nous a laissé de meilleur parmi tant d'écrits excellents qui ont occupé sa vie. Dans ce livre, vous le retrouverez tout entier, avec ses doctrines, ses jugements, ses opinions et ses boutades, avec son style si souple et si varié, d'une simplicité exempte de toute manière, mais qui atteint souvent à l'éloquence par cette flamme qui brûlait en lui et qui s'était allumée en son cœur. »

L'ouvrage que le public a maintenant sous les yeux, se compose exclusivement des *Salons* que Castagnary a publiés depuis 1857, à l'époque où il n'était encore que principal clerc d'avoué dans l'étude de Mᵉ Charles Boudin, jusqu'à 1879, date à laquelle il

fut nommé conseiller d'Etat en service extraordinaire, en sortant des fonctions de président du Conseil municipal de Paris qu'il avait exercées, de par le libre choix de ses collègues, avec autant de capacité administrative que d'aimable autorité.

Ce livre ne représente donc pas tout ce que Castagnary a écrit dans sa carrière de journaliste, et n'en donne même pas l'idée; mais il offre certainement ce qu'il a écrit avec plus de soin et d'amour que tout le reste. Il a débuté dans la presse par un essai de critique et d'esthétique qui a été un coup de maître, *la Philosophie du Salon de* 1857; et il n'écrivait plus que sur les beaux-arts, quand il a été appelé à prendre place dans notre plus haute assemblée administrative. Il a ainsi donné aux beaux-arts la plus grande partie et le meilleur emploi de sa vie d'homme de lettres.

La critique des œuvres d'art était d'ailleurs pour lui sa véritable vocation, comme l'ont bien prouvé l'autorité qu'il a d'emblée conquise et les succès éclatants qu'il a obtenus dans ce domaine particulier de la littérature. On peut même dire qu'il s'y est fait une place si éminente que son nom est assuré de ne point périr. En matière de critique, il a le fond et la forme. Il a soutenu et propagé des doctrines vraies, sûres et élevées dans un langage clair, juste et d'une rare beauté. Que faut-il de plus pour conquérir et garder un rang parmi les écrivains de son pays?

La critique, l'esthétique, la philosophie de l'art étaient si bien la vocation naturelle de Castagnary que l'on ne saurait vraiment dire, bien qu'il y ait excellé, qu'il s'y fût préparé par de longues et persé-

vérantes études ni qu'il eût appris le métier qu'il devait pratiquer avec tant de supériorité. Originaire de Saintonge et très attaché à son « pays du littoral » comme il l'appelait, il était né avec une imagination vive et tendre, un esprit bien fait, à la fois précis et vigoureux, une intelligence nette, calme et pourtant pleine de saillies ingénieuses et délicates, une mémoire heureuse et fertile en rapprochements et en comparaisons. Avec ces dons précieux, il avait fait, comme tout le monde, des études classiques, sans grand éclat, mais toutefois assez fortes pour que son goût si pur en restât toujours marqué de la bonne empreinte. De Poitiers où il avait pris ses grades à l'Ecole de droit, il était venu à Paris, pour y achever son éducation professionnelle de jurisconsulte et de praticien. Mais on n'aperçoit pas le moment précis où, dans le cours de sa jeunesse, il s'est tourné du côté des Beaux-Arts pour s'y adonner spécialement. Il n'avait jamais quitté la France, avant le premier voyage qu'il fit à Florence en 1865; il avait donc peu vu de tableaux et de statues, et ne connaissait guère que les collections du Louvre et les expositions annuelles, quand, à la demande de quelques-uns de ses amis, il publia, dans un recueil presque ignoré de son temps et aujourd'hui oublié, *le Présent*, son premier *Salon*; il n'avait même rien écrit jusque-là pour le public; et ce qui est aussi surprenant que l'originalité, la vigueur et l'élévation des idées qu'il sut exprimer dans cette circonstance, c'est bien certainement la forme si pure et si attachante dont il se trouva comme par enchantement prêt à les revêtir.

Où donc s'était-il formé ?

A cette question, pour ceux qui ont bien connu Castagnary, il n'y a qu'une réponse : il ne devait son éducation d'artiste et de critique qu'à lui-même, à ses méditations prolongées autant qu'au fond même de sa propre nature. Sa conception de l'art dérivait de sa conception de la vie. Avant de se révéler à lui-même et aux autres comme écrivain, il avait pensé, parlé et même agi comme doit faire tout homme qui se sent au cœur des passions comme dans l'esprit des idées, au service desquelles il a dévoué toute son existence. Castagnary appartenait à cette génération de jeunes gens qui vit s'accomplir l'attentat du deux-décembre. Il y résista pour sa part; mais sa cause ayant été vaincue et la République, qui était son idéal politique, ayant disparu pour longtemps, il ne pensa point qu'il n'avait plus rien à faire pour la défense de ses opinions, pour le relèvement de son parti, pour les progrès et la glorification de l'esprit humain que nulle tyrannie ne saurait étouffer. Sans se demander, en vertu d'une délibération préconçue, comment il pouvait servir la liberté proscrite, il tourna d'instinct toutes ses pensées vers les différents sujets qui captivent l'attention des hommes, qui réchauffent et passionnent l'âme des peuples. A ce moment, il était fort épris de poésie, et bien qu'il ait souvent raillé le romantisme et qu'il ait même travaillé à ruiner son crédit et son influence sur les imaginations de ses contemporains, il était lui-même plus romantique qu'il ne voulait le paraître, et, parmi ses amis, nul ne savait, autant que lui ni comme lui, réciter les grands et beaux vers de Victor Hugo, ceux des *Châtiments* surtout, dont on aimait à l'en-

tendre déclamer les solennelles imprécations. Mais dès cette époque, on le voit préoccupé de s'affranchir et de s'élever. Il ne veux plus être d'aucune école, si ce n'est de la sienne, de celle qu'il prévoit dans un avenir peu éloigné comme destinée à recueillir tous les jeunes esprits de son temps, de l'école nouvelle, non plus du rêve ou de l'imagination, mais de l'action dans la vie, de l'école de la lutte aux prises avec les réalités, les difficultés, les misères de l'existence. Sentir pour penser ; penser pour agir ; enfin, agir pour redevenir libre à la fois comme individu et comme citoyen : tel lui paraît être le devoir à pratiquer comme le but à atteindre ; c'est là le pli, le tour qu'il imprime à son intelligence, et c'est l'éducation qu'il se donne.

Les éléments de cette éducation, il les cherche et il les trouve autour de soi, dans sa vie quotidienne, dans le cercle peu étendu mais varié de ses relations, parmi ses amis qu'il attire et séduit par les agréments et les grâces de son esprit fin et de son jugement sûr, qu'il enchante par les charmes d'une conversation alerte, imprévue, qui court sur tous les sujets, et dont il provoque les réflexions, les objections et les répliques, sans peser, sans rester, avec autant de bonne humeur que de piquante gaîté. Il aimait assez peu les livres imposants, les gros et lourds traités. Ses maîtres, s'il en a eu, ont été J. Michelet et P.-J. Proudhon, ce dernier surtout dont il goûtait le franc et bon style, le profond instinct populaire, la manière savoureuse et rude de prendre les choses de la vie, qui faisait un si singulier contraste avec son propre tempérament plus délicat et plus souple, et

qui avait quelque chose de l'ondoyance féminine. Castagnary a été un causeur merveilleux; et il faut avoir vécu dans son intimité pour connaître tout ce qu'il valait sous ce rapport. Il savait admirablement exciter les idées d'autrui, sans renoncer aux siennes; non pas qu'il éprouvât quelque peine à se rendre quand il était battu, mais parce qu'il était fort attaché à ses opinions, surtout quand il y perçait une légère pointe de paradoxe et qu'il sentait tout l'effet qu'il avait produit en les exposant. Il avait fréquenté un grand nombre d'artistes, et particulièrement les humbles, les obscurs, les nouveaux, les débutants, ceux qui travaillent à forcer l'attention du public par des œuvres hardies, personnelles, conçues en dehors et au-dessus des conventions banales, avec le désir de la gloire et l'aiguillon du gagne-pain. Il avait longuement causé, discuté avec tout ce monde, où il y a tant de facultés en éveil avec une éducation générale si pauvre et si rare, tant de dons précieux insuffisamment mis en œuvre, à cause de la gêne du commencement, de la difficulté des premières œuvres. On peut dire qu'il s'est intéressé aux artistes, à leurs incertitudes, à leurs tâtonnements, à leurs ambitions et à leurs déceptions au moins autant qu'à leurs œuvres d'une destinée si brillante et si fragile; il a pensé avec eux et pour eux; il a cherché à les comprendre, pour leur venir en aide; il aimait leurs productions, mais il aimait encore plus leur génie, et ce génie, il ne se lassait pas de l'exciter, de le solliciter en vue de ce grand et noble but qu'il assignait à leurs efforts, le progrès de l'art et la gloire de la patrie.

C'est là ce qui lui a fait écrire, dans la *Philosophie*

du Salon de 1857, cette pensée qui inspire toute son œuvre de critique : « Nier ou affirmer en matière d'art, c'est argumenter ou conclure non seulement pour l'esthétique, mais encore pour la religion, la philosophie, la morale, la politique et le reste. » Il n'était pas écrivain de métier ; il était homme d'abord et avant tout. Il a écrit pour se rendre compte à lui-même de ses propres idées, afin de les fixer dans l'esprit des autres comme elles étaient formées et formulées dans le sien. De très bonne heure, il a cru à la mission de l'art et de l'artiste dans une société intelligente et libre. Bien avant P.-J. Proudhon et, sans en faire, comme le philosophe franc-comtois, le sujet d'un livre dont les développements excèdent parfois la mesure, il aurait pu écrire sur l'art et sa destination sociale. Il tenait pour certain que l'artiste n'est rien qu'un amuseur, plus ou moins adroit mais d'ordre subalterne, s'il ne concourt pour sa part à rendre au pays qui l'a vu naître et dont il tire le meilleur de lui-même, ce qu'il doit à l'éducation générale des hommes de son temps.

La doctrine de Castagnary, ne s'est pas faite en un jour : il en a eu, en quelque sorte, l'intuition spontanée dès les premiers temps où il s'est mis à écrire ; mais il l'a incessamment élaborée, la reprenant, dans son ensemble, comme dans ses détails, chaque année quand revenait l'ouverture du Salon, la contrôlant avec la plus scrupuleuse loyauté par les progrès mêmes de l'opinion qu'il contribuait à former, s'interrogeant avec sévérité pour savoir s'il était bien dans le vrai, se réformant lorsqu'il croyait s'être trompé, s'affermissant dans ses vues quand il reconnaissait

avoir été compris et qu'il se sentait suivi. On verra, en parcourant ce livre, que, pendant près de vingt ans, il n'a cessé de se corriger, de s'amender, de se développer. On assistera ainsi à l'intéressante évolution d'une intelligence toujours ouverte, qui sait renouveler ses points de vue, varier ses découvertes, tout en restant dans le même champ d'application, accomplir sur elle-même les progrès qu'elle demande aux autres et qui, bien loin de perdre de sa force et de sa fécondité, sait grandir et s'étendre à mesure qu'elle acquiert dans le public plus d'influence et de renommée. A cet égard, le recueil des *Salons* de Castagnary mérite d'être signalé comme une œuvre originale et vivante. Un tel recueil courait le risque de n'offrir trop souvent qu'une aride et sèche nomenclature, voire une analyse fastidieuse et pleine de redites d'une suite de noms et d'œuvres d'art dont le public a depuis longtemps perdu le souvenir. Mais il n'en est rien. Cet écueil a été évité, non point par l'expresse volonté et les opiniâtres efforts de l'auteur, qui n'a pu, hélas! procéder lui-même à cette réimpression de ses œuvres, mais grâce à l'esprit vraiment philosophique qui a présidé à la composition de ces feuilletons que l'on aurait pu croire écrits pour satisfaire à la curiosité momentanée et frivole du public et qui se trouvent renfermer toute une doctrine qui se tient et dont les principes ne passeront point. Il y a, dans ces *Salons*, ce qui ne saurait manquer d'y être, des descriptions d'ouvrages dont on ne parle plus, des jugements, les uns trop flatteurs, les autres trop sévères, et qui comportent une révision légitime, des pronostics qui ne se sont pas vérifiés et

des condamnations dont ont relevé appel ceux qui en ont été frappés. Mais ce n'est pas là qu'est l'intérêt principal de ce livre ; il est tout entier dans les idées générales, dans les théories esthétiques de l'auteur.

Sans doute, ce n'est pas sans un charme plein de mélancolie que le lecteur passera la revue de tous ces tableaux, de toutes ces statues qui ont défrayé, lors de leur apparition, tant de discussions passionnées et qui, n'étant plus aujourd'hui sous les yeux de la foule, sont entrés, les uns dans la paisible possession de la gloire, les autres dans un profond oubli d'où ils ne méritent pas d'être tirés. Il y a, en France, un goût si répandu des choses de l'art qu'il suffit à un livre d'en parler, même au passé, pour trouver des lecteurs. On aime à revoir ce que l'on a dit autrefois d'œuvres dont on ne parle plus aujourd'hui, mais dont le souvenir n'est pas tout à fait perdu ; on aime aussi à se reporter au temps où tel artiste devenu célèbre a découvert aux yeux du public ravi le premier ouvrage qui a fondé sa renommée. Les lecteurs des *Salons* de Castagnary goûteront pleinement cette double jouissance, en feuilletant ce recueil. L'exactitude, la justesse et la beauté des descriptions, la vie qui les anime, le profond sentiment de la pensée maîtresse de l'artiste qu'on y trouve si nettement et si brillamment dégagée, donneront une singulière impression, comme d'une renaissance ou d'une résurrection, à qui se laissera entraîner aux séductions du style de l'auteur. On sera vraiment tout surpris de voir et de reconnaître combien ces pages ont peu vieilli. Elles semblent tracées d'hier, tant les couleurs en sont fraîches et vives ! Je ne parle pas

seulement des paysages où Castagnary a véritablement lutté par la plume avec le pinceau des plus célèbres maîtres de notre école : qu'on relève, par exemple, la description des paysages de Daubigny, de Corot, et celle de la *Remise des Chevreuils* de Gustave Courbet, et l'on verra si c'est trop s'avancer que de dire que l'écrivain a été maître à son tour ; mais je parle d'autres pages, toutes vibrantes d'émotion, de sincérité, d'éloquence comme celles que l'auteur a consacrées, pour prendre encore d'autres exemples et nous y borner, au tableau des *Dernières cartouches* d'Alphonse de Neuville ou aux œuvres de J.-F. Millet, ce grand peintre pour la gloire duquel Castagnary a livré bataille au moins autant que pour celle de Courbet et qui est maintenant en possession de la place qu'il doit occuper dans l'admiration de tous ceux qui aiment le grand art, dans ses plus hautes et ses plus sévères aspirations. Ces pages-là, nous ne devons pas craindre de le dire, sont impérissables. Qui sait ? Elles vivront peut-être plus que les œuvres immortelles dont on ne saurait plus les séparer, car c'est la destinée des livres de durer plus que la toile ou le bronze, mais elles en perpétueront la mémoire, comme ont fait les descriptions passionnées de Diderot, pour des tableaux moins dignes de survivre que ceux dont nous parlons et que l'on ne connaît plus guère de nos jours que par les exclamations ardentes de leur enthousiaste commentateur.

S'il y avait à instituer ici l'une de ces comparaisons qui plaisent tant à la foule, ce serait bien de Diderot, le premier, par le génie comme par la date, de tous les « Salonniers » français, qu'il faudrait

rapprocher Castagnary, et ce rapprochement suffirait à sa louange. Mais à quoi bon ? Très visiblement, Castagnary a beaucoup étudié Diderot, en lisant et relisant sans cesse ses *Salons* ses *Lettres à M^me Volland*; mais il avait à un trop haut degré le sens et le goût des choses littéraires pour ne pas savoir que le grand encyclopédiste, doué d'un esprit aussi vaste que son cœur était généreux, était un écrivain inimitable, et certainement il ne s'est jamais proposé de l'imiter. Tout au plus a-t-il espéré dans ses rêves de mériter une place à côté de lui, en laissant parler comme lui son inspiration. Castagnary était avant tout un homme de son temps et c'est pour ses contemporains qu'il a voulu écrire. Ce n'est ni chez Diderot ni chez personne qu'il a formé ses idées. Il les a puisées dans l'intelligence comme dans les besoins de la génération à laquelle il appartenait, et quant à la forme qu'il leur a donnée, loin de penser à l'emprunter à n'importe lequel de ses devanciers ou de ses rivaux, fût-ce au plus illustre de tous, il jugeait avec raison que cette forme pour être vraiment digne de sa conception, devait rester spontanée, libre, originale comme son idée elle-même.

Il travaillait beaucoup, avec soin et recherche, se châtiant sévèrement et non sans quelque inquiétude sur l'efficacité de ses efforts. Ce qui lui coûtait le plus, chaque année, dans la composition et la rédaction de ses *Salons*, c'était l'ordre dans lequel il présenterait ses jugements. Il craignait les répétitions et la monotonie, et il avait horreur de ne dire que des choses banales. On pourra remarquer l'attention qu'il apportait à changer, à chaque exposition nouvelle, sa manière

d'en rendre compte. Aucune de ses revues annuelles ne ressemble à l'autre, et cependant il y a un fond immuable. Ce sont les théories d'ensemble, les vues générales : ici l'écrivain ne sacrifie rien à l'innovation ; il revient à son sujet, avec un surcroît d'arguments, avec une provision nouvelle de raisons décisives et de déductions toutes puissantes. A la fin, je crois bien que si cela eût été en son pouvoir, il se fût gaîment résigné à ne plus parler que de celles des œuvres exposées qui justifiaient ses théories ; mais la mode à suivre, le goût du public à satisfaire, les encouragements à distribuer et aussi, pourquoi ne pas le reconnaître? une certaine inclination à la bienveillance qu'il ne savait pas combattre, l'ont empêché de se restreindre dans des considérations trop didactiques. Personne ne s'en plaindra. Il a exprimé toute sa pensée et n'a pas laissé de faire des heureux. Ce juge des œuvres d'autrui n'a laissé que des obligés, et pas un ennemi. Comme on l'a dit sur son tombeau : « ce monument a été élevé à la mémoire d'un critique par les soins et l'argent de ceux mêmes que ce critique a jugés ! Quelle preuve plus certaine et plus admirable de tout ce qu'il y avait de justice et de justesse, de goût sûr et de tact délicat dans la critique de Castagnary? »

Au reste, il s'est expliqué lui-même dans le *Salon de 1868*, sur le rôle de la critique. A ses yeux, elle devait servir bien plus à dégager les tendances de l'art qu'à classer rigoureusement les artistes. « Tenez pour certain, disait-il, que je tiens beaucoup plus à la thèse générale qu'aux individualités en jeu, et que, sur le terrain des individualités, je me montre-

rai fort accommodant, si l'on veut bien me concéder la doctrine d'ensemble d'où mes appréciations dérivent. Qu'on rabatte de mes éloges ou de mes blâmes, j'objecterais peu de chose, si nous étions une fois d'accord sur les tendances véritables de l'art à notre époque. La différence des jugements portés sur les hommes tient à des états divers de sensibilité et de goût qui sont trop personnels pour prétendre jamais à l'infaillibilité. C'est là le côté contingent et transitoire de la critique. Il n'y faut attacher qu'une secondaire importance. L'essentiel est de reconnaître le courant d'idées qui entraîne l'art à devenir comme la littérature, la politique et les sciences, une des expressions immédiates de la société contemporaine; c'est de déterminer le chemin précis où la peinture s'engage, et de poser sur le sol une lanterne éclairée. Plus tard, quand le but aura été atteint, on décidera qui est entré le premier dans la voie, et qui y aura marché le plus vite. »

On voit, par ces quelques lignes, comment le présent livre doit être lu : il y faut chercher une doctrine d'ensemble, qui ne sera pas difficile à trouver, puisque l'auteur la présente, pour ainsi dire, à toutes les pages. Ce recueil de feuilletons n'est ni plus ni moins qu'une philosophie de l'art. Sous ce rapport, le titre du premier *Salon* de Castagnary, celui qu'il avait appelé lui-même, d'un nom qui fut d'abord jugé ambitieux, mais qui a été reconnu depuis vrai et légitime, *Philosophie du Salon de* 1857, pourrait servir à tous les autres. Ce premier *Salon* contient en germe toutes les idées qu'il n'a fait plus tard que reprendre et développer, non toutefois sans les corri-

ger et les rectifier. Au fur et à mesure qu'il a vécu et travaillé, sa philosophie est devenue plus claire, plus ferme pour lui comme pour ses lecteurs, mais sa conception première n'a pas sensiblement varié, et l'ordre même qu'il avait adopté dans le plus original et le plus prime-sautier de ses écrits pour l'exposition de ses idées, la nature ou le paysage, l'homme ou le portrait, enfin la vie, il l'a de tout temps respecté comme le fondement même de sa doctrine.

Témoin heureux des grands succès remportés par les maîtres du paysage français au dix-neuvième siècle et de la gloire qui en a rejailli sur toute notre école de peinture, Castagnary pensait que, par le paysage, l'art, redevenant indigène, avait retrouvé son essentiel caractère. « L'art a pris possession de la France, disait-il avec des accents de triomphe, du sol, de l'air, du ciel, de la nature française. Cette terre qui nous a portés, cette atmosphère que nous respirons, ces fonds vaporeux que notre œil contemple, tout cet ensemble harmonieux et doux qui constitue comme le visage de la mère-patrie, nous le portons dans notre âme et il tient à nous par les fibres les plus secrètes. Nous aimons à le regarder encore. Chaque artiste opérant sur la nature champêtre avec ses idées, son tempérament, sa manière, nous apporte de ce visage aimé une parcelle, nous en présente un fragment ; l'image tout entière se retrouvera dans l'ensemble des paysagistes. Mais toute poétique qu'elle soit, la campagne n'est que la scène. Il faut faire entrer l'acteur ; c'est l'homme, c'est la vie humaine dont le peintre doit fixer les fugitifs contours ; à celui qui saura représenter du même

LE JOURNAL POUR TOUS

Journal illustré, paraissant le Dimanche

Administration et Rédaction : 11, rue de Grenelle
PARIS

Le numéro : **15 centimes**

ABONNEMENT :

France :	Un an, **6 fr.** — Six mois, **3.50.** — Trois mois, **2 fr.**		
Union postale :	— **8 fr.** — **4.50** — **3 fr.**		

« LE JOURNAL POUR TOUS », s'efforçant toujours de justifier son titre, peut non seulement *être lu par tout le monde*, mais chacun y trouve, parmi les nombreuses subdivisions qui le composent, un passe-temps agréable en rapport avec ses goûts personnels, aussi bien le chef que les divers membres de la famille.

Très littéraire, « le Journal pour Tous » est en même temps un journal d'*actualité*, tenant le lecteur au courant des faits saillants et des événements de tout ordre de chaque semaine.

Les romans et les nouvelles, œuvres jamais banales et d'une valeur incontestable, sont toujours choisis avec le plus grand soin et ne forment que des lectures de bonne compagnie.

Cependant, pour les personnes qui voudraient bannir d'une manière absolue ce genre de littérature, ou conserver en fascicules spéciaux les romans et nouvelles, cette partie du journal, indépendante du reste, est paginée à part et peut être retirée sans lacune apparente.

Des articles de *variétés, voyages, causeries scientifiques, littéraires, médicales, des poésies, des incursions dans le passé, des portraits, des pensées, une causerie théâtrale, un bulletin financier, une chanson, des récréations de la famille, des divertissements scientifiques*, etc., etc., concourent à marquer la place de ce journal dans toutes les familles.

Il y a lieu d'appeler tout particulièrement l'attention des

lectrices sur la partie du Journal spécialement confiée à M^{me} de FONTCLOSE sous le titre *La Vie Féminine* qui comprend, avec de nombreuses illustrations, une causerie, les modes nouvelles, les travaux de dames, les conseils pratiques et en général tout ce qui intéresse plus particulièrement la femme.

L'Administration se tient à la disposition des abonnés pour leur fournir gratuitement tous les renseignements dont ils pourraient avoir besoin et faire les recherches nécessaires dans ce but. Elle répond par lettre à toutes les demandes auxquelles sera joint un timbre pour la réponse, et aux autres par la voie de la *Petite Correspondance* placée à la fin du Journal.

Un numéro spécimen est adressé franco sur demande affranchie.

A titre d'essai, quatre numéros consécutifs seront envoyés franco contre cinquante centimes en timbres-poste.

Sommaire-Type d'un numéro

POÉSIE. — Décembre, illustration de Gorguet.	Jean Richepin.
CHRONIQUE DE LA SEMAINE.	Henry Fouquier.
MEMENTO. — ÉCHOS. — INSTANTANÉ.	***
VARIÉTÉS. — La première dépêche.	Alphonse Daudet.
CAUSERIE SCIENTIFIQUE. — Les étoiles invisibles.	Camille Flammarion.
A TRAVERS LE PASSÉ. — Un déjeuner chez Balzac	Arsène Houssaye.
LA VIE FÉMININE. — Avec illustrations.	M^{me} de Fontclose.
MÉDECINE ET HYGIÈNE. — Les engelures.	Docteur Pascal.
VOYAGES. — Au Chili. — Valparaiso, avec illustrations	Gaston Lemay.
ROMAN. — Le Bracelet de Turquoise	André Theuriet
NOUVELLE. — Mon ami Naz, illustrations de Forain	Paul Arène.
PENSÉES ET MAXIMES. — Pensées inédites.	Stendhal.
BOUTADES ET BONS MOTS. — Bons mots de	Aurélien Scholl.
COURRIER THÉATRAL. — La semaine théâtrale.	Hector Pessard.
CHANSON. — L'encombrement. Paroles et musique.	Xanrof.
Bibliographie. — Carnet de la Mode. — Bulletin Financier. — Menu. — Récréation de Famille. — Divertissements scientifiques. — Petite correspondance, etc.	

ABONNEMENTS

Les Personnes qui désirent s'abonner au *Journal pour Tous* n'ont qu'à remplir le bulletin ci-dessous et nous l'adresser par la Poste.

Nous rappelons les prix d'abonnement stipulés plus haut :

FRANCE.... : Un an 6 fr. Six mois 3 fr. 50 Trois mois 2 fr.
UNION POSTALE : — 8 fr. — 4 fr. 50 — 3 fr.

Le Bulletin devra être accompagné du montant de l'abonnement en mandat-poste ou en timbres français ou étrangers.

PRIME GRATUITE AUX ABONNÉS

En dehors des nombreuses primes qui sont adressées avec le Journal dans le courant de l'année, tout nouvel abonné d'un an aura droit gratuitement à un volume in-18 à 3 fr. 50 choisi dans la liste publiée ci-contre. — Cette prime seule réduit *de plus de moitié* le prix de l'abonnement d'un an.

LE JOURNAL POUR TOUS
Journal Illustré paraissant le Dimanche

ADMINISTRATION ET RÉDACTION :
11, RUE DE GRENELLE, A PARIS

ABONNEMENTS : France 1 an 6 fr. 6 mois 3 fr. 50 3 mois 2 fr.
Union Postale — 8 fr. — 4 fr. 50 — 3 fr.

Je soussigné, ..

demeurant ..

m'inscris pour un abonnement de

à partir du ...

Je vous remets a cet effet la somme de

en ..

Le 189 .

Signature :

Nota. — L'Abonnement part du 1er de chaque mois.

Chaque abonné d'un an a droit *gratuitement* à l'un des volumes ci-dessous, à son choix (envoi *franco* contre soixante centimes).

LISTE DES VOLUMES

Amaury-Duval. — L'Atelier d'Ingres.
Odysse-Barot. — Histoire de la littérature contemporaine en Angleterre.
Becq de Fouquières. — L'Art de la mise en scène.
Lucien Biart. — L'Eau dormante.
Charles Bigot. — La Fin de l'anarchie.
Louis Blanc. — Histoire de la Constitution.
Alix Brantès. — Jean Goyon.
Jules Breton. — Jeanne (Poème).
Carla Serena. — Les Hommes et les choses en Perse.
Carla Serena. — Seule dans les steppes.
Edme Champion. — Philosophie de l'Histoire de France.
Léon Cladel. — Bonshommes.
Gustave Claudin. — Les Caprices de Diomède.
Benjamin Constant. — Œuvres politiques.
Courrière. — Histoire de la littérature contemporaine en Russie.
Courrière. — Histoire de la littérature contemporaine chez les Slaves.
Dancourt. — Comédies (1685-1714).
Daniel Darc. — Revanche posthume.
A. Dayot. — L'Aventure de Briscart.
Louis Depret. — Voyage de la vie.
Desnoireterres. — Les Étapes d'une Passion.
Duranty. — Les Malheurs d'Henriette Gérard.
Ernouf. — Souvenirs d'un officier polonais.
Marquis de la Fare. — Mémoires et réflexions.
Salvatore Farina. — Mon Fils.
Victor Fournel. — Voyage hors de ma chambre.
Gazette de la Régence. — (1715-1719.)
Gabriel Guillemot. — Le Roman d'une bourgeoise.
Alexandre Hepp. — L'Amie de Madame Alice.
Ernest d'Hervilly. — Histoires divertissantes.
Hubbard. — Histoire de la littérature contemporaine en Espagne.
Victor Hugo. — Théâtre en liberté.
Jenkins. — La Chaine du Diable.
Édouard Laboulaye. — Souvenirs d'un voyageur.
Charles Lamb. — Essais choisis.
De Latour. — Psyché en Espagne.
Lemay. — A bord de la « Junon ».
Ch. Louandre. — La Noblesse française sous l'ancienne monarchie.
Jeanne Mairet. — Marca.
René Maizeroy. — Le Capitaine Bric-à-Brac.
Gabriel Marc. — Poèmes d'Auvergne.
Masseras. — Un Essai d'empire au Mexique.
Mathey. — L'Étang des Sœurs grises.
Edgard Monteil — Antoinette Margueron.
Paul de Musset. — Histoire de trois maniaques.
Pollio et Marcel. — Le Bataillon du 10 août 1792.
Roux. — Histoire de la littérature contemporaine en Italie.

Nota. — *Tous ces volumes font partie de la* Bibliothèque-Charpentier *à 3 fr. 50; c'est dire qu'ils n'existent nulle part au rabais.*

7558. — Imprimeries réunies, rue Mignon, 2, Paris.

pinceau et du même talent l'acteur et à la fois la scène, le prix appartiendra. »

Mais l'homme, c'est-à-dire le portrait, comment faut-il le saisir, le comprendre et le rendre? Il y en a mille exemples dans les *Salons* de Castagnary, mais il n'en est pas de plus instructifs que ceux d'un jeune artiste enlevé trop tôt à l'admiration de ses contemporains, Bastien-Lepage, dont Castagnary avait deviné le grand talent, dès le premier jour, à la vue du *portrait de son grand-père*. On relira, sans que cela puisse faire doute, avec autant d'agrément que de profit, la description des portraits peints par Bastien-Lepage, celle du *portrait de M. Hayem* et surtout celle du *portrait de M. Wallon*, qu'il faut citer ici pour donner une juste idée du talent d'écrivain de Castagnary appliqué à ce genre de sujets. Que l'on dise, après l'avoir lu, si quelque autre maître de la critique a fait mieux!

« M. Bastien-Lepage, disait-il dans le *Salon de 1876*, a peint le portrait de M. Wallon. Quoique le livret ne le dise pas, j'imagine qu'il s'agit de M. Wallon, l'ancien ministre. Et, en effet, je retrouve dans cette peinture la constitution du 25 février tout entière. Regardez ce visage. C'est ici un de ces portraits intimes et profonds, comme très peu de peintres en osent entreprendre. L'artiste marque, dans la dégradation des organes, le travail de la vie, l'usure spéciale du temps ; et en reproduisant les traits tels que les ont faits l'âge, les occupations, les événements, les tristesses ou les joies, il se trouve que du même coup il donne le moral avec le physique, la cause avec l'effet. On a reproché au portrait de M.

Bastien-Lepage d'être maigre de dessin et de ton. Singulier reproche, si cette atténuation est dans la nature même du personnage représenté ! Pour moi je ne connais rien de plus parlant ni de plus expressif que le modelé de ces paupières ridées, de ces tempes défraîchies, de ce front dépeuplé, de cette bouche incertaine et complexe. Dans l'iris bleu de ciel, bleu de ce bleu pâle particulier aux vieillards, je retrouve l'illusion, la candeur, et aussi l'indécision qui me paraissent constituer le caractère propre du modèle. Il n'y a pas jusqu'à l'attitude un peu gênée, l'embarras dont témoigne la pose, du moins, qui ne trahissent l'honnêteté timide. Je voudrais voir le portrait français se lancer dans cette voie d'analyse morale, au lieu d'incliner de plus en plus à l'art décoratif. Quel avenir il aurait devant lui ! »

Certes, on ne reprochera point à cette haute critique de manquer d'idéal et de grandeur. Le sentiment de la vie y est fort intense, mais il y est aussi très élevé. Quel nom donner à cette doctrine ? Castagnary paraît avoir longtemps hésité. Il ne voulait être ni classique ni romantique ; ces anciennes appellations d'écoles qui avaient fait leur temps ne lui paraissaient nullement convenir à l'art qu'il poussait à se rajeunir et à se renouveler. Il trouva un mot, employé, depuis peu de temps, quand il entra dans la carrière, un mot lancé, dit-on, par Gustave Courbet et propagé par Champfleury, le « réalisme » et il crut un moment qu'il pourrait s'en servir. Mais on va voir comment il entendait le réalisme. Il décrit en ces termes la fin du romantisme, auquel le réalisme va succéder :

« Un beau jour, ce mouvement commencé avec tant d'ardeurs et de fanfares et qui, dans la logique de sa généralisation progressive, avait affecté toutes les manifestations de l'esprit, poème, drame, roman, histoire, musique, peinture, statuaire, architecture, se ralentit peu à peu, de lui-même, sans secousse, sans choc étranger et s'arrête... La force d'impulsion avait manqué. L'enthousiasme tombé, le bruit s'apaise, la poussière se dissipe; un mot inconnu, le réalisme, circule; et sur la grande route de la pensée, restée déserte, on voit poindre aux acclamations des uns, à la stupéfaction des autres, le paysan berrichon avec son large chapeau, sa veste ronde et son rochet de coton bleu. Quel est ce nouveau-venu, et qui nous l'envoie ? La révolution nouvelle, dont il est à la fois le précurseur et le symbole. A peine arrivé, le voilà qui entre de plain-pied dans la littérature et dans l'art. Il s'y installe et attend. Les artistes et les poètes arrivent, l'entourent et le regardent d'un œil curieux et narquois, pleins de doute sur sa valeur esthétique. Il se met en mouvement, et tout de suite ils reconnaissent en lui un caractère de poésie simple et vraie qui les attire et les retient charmés. Il leur apparaît comme le moyen terme et la transition même de l'homme à la nature et de la nature à l'homme. Par lui, ils remonteront de bas en haut l'échelle sociale, et changeant ainsi les conditions du prisme se rendront compte de leurs visions chimériques, de leurs conceptions artificielles et vaines. Avec lui, ils rentreront dans le calme robuste et la solennité attendrie de la pacifique nature. L'aspect familier des choses qui composent sa vie leur

donnera le secret de l'émotion intime et profonde de l'art pénétrant. Enfin, son travail continu et fort leur apprendra à mépriser les manifestations violentes et à dédaigner les héroïsmes d'une heure. Et tous se sont mis à l'œuvre. Alors sont nées spontanément ces charmantes épopées rustiques, la *Mare au Diable*, *André*, *Jeanne*, dans lesquelles Mme Sand est venue rafraîchir son talent orageux. Alors se sont produites les œuvres de MM. Rousseau, Corot, Daubigny, Troyon, Millet, œuvres de force, de mélancolie, de grâce ou de morne grandeur, qui ont fait du paysage la branche la plus importante de l'art en notre temps. Et voilà comment les rôles sont intervertis aujourd'hui, comment ce qui était infime autrefois occupe le premier rang, comment ce qui était au faîte n'existe plus guère que de nom. L'avenir est aux toiles qui expriment le côté humain et en quelque sorte terrestre de la vie. »

Castagnary écrivait cette page en 1859, dans son deuxième *Salon*. Il emploie encore le mot de réalisme qui ne lui a jamais beaucoup plu, encore qu'il en ait fait une application des plus heureuses au divin Raphaël lui-même, quand il a parlé de son « réalisme délicat et puissant ». Déjà on le voit pencher vers une autre dénomination, vers ce « naturalisme » qu'il s'est tant occupé de définir et de faire comprendre aux artistes. Il tenait que le peintre devait être à la fois de son temps et de son milieu; il lui demandait de traduire à la fois la nature et la vie.

« Un peintre, disait-il en 1864, non plus qu'un homme, n'est une abstraction. Un peintre naît à une époque donnée, au sein d'une société vivante, avec

laquelle il est en rapport direct, en corrélation étroite. Entre cette société et lui, il y a mille points communs. Des idées, je parle peu ; pour le peintre, tout est image, s'il veut être compris, aimé, louangé, que doit-il faire ? Produire des images qui répondent aux idées de la société. Elles y répondent forcément, si au lieu de ratiociner sur l'idéal, il se borne à voir et à être peintre ; car on n'a d'images que celles des objets ou des formes présentes. Or, le présent, qu'est-ce sinon la vie ? C'est donc la vie qu'il faut rendre. Notez que les grands peintres n'ont jamais fait autre chose. Tous ont peint leur époque et n'ont peint qu'elle. Ainsi notre peintre sera de notre époque, il vivra de notre vie, de nos mœurs, de nos idées. Les sentiments que nous, la société et le spectacle des choses lui donnerons, il nous le rendra en images, où nous nous retrouverons nous-mêmes et ce qui nous entoure. Car, il ne faut pas le perdre de vue, nous sommes à la fois le sujet et l'objet de l'art, c'est nous qu'il exprime et c'est pour nous qu'il est fait. On ne fait pas de tableaux avec des tableaux. Que le peintre soit lui, et nous avec lui, et qu'il ait toujours la nature sous les yeux. Le monde intérieur, l'âme, les sentiments, les idées, les caractères, les passions appartiennent à l'écrivain. Le peintre n'a pour lui que le monde extérieur, le monde des choses colorées. Mais, pour être matériel, son art n'en est pas moins efficace. S'il est vu, s'il est observé, si, simple comme la vérité et familier comme la vie, il arrive à reproduire à volonté les sensations mêmes que la nature nous a fait autrefois éprouver, ou à nous en faire soupçonner de plus élevées encore, il

a atteint son but, qui est de sensibiliser l'esprit en charmant les yeux. »

La nature et la vie, telles devaient être, selon Castagnary, les deux grandes institutrices du véritable artiste. A sa théorie du naturalisme vint se joindre bientôt, pour la compléter, sa théorie de l'indigénat.

« L'art est indigène, écrivait-il en 1866 — ou il n'est pas. Il est l'expression d'une société donnée, de son esprit, de ses mœurs, de son histoire — ou il n'est rien. Il tient du sol, du climat, de la race — ou il est sans caractère. »

« Note bien, dit-il encore au jeune peintre qu'il veut former par ses doctrines, dans le *Salon de 1870*, que les plus grands artistes n'ont jamais travaillé que sur les formes et les idées de leur milieu. Vélasquez, Holbein, Véronèse, Titien, Rembrandt, ont peint leur époque ou défrayé, chacun à sa manière, l'imagination de leurs contemporains. Raphaël lui-même, qu'on te présente toujours comme le grand des grands, n'a pas fait autre chose, en généralisant les types provinciaux de l'Italie, au moment où Rome devenait la capitale intellectuelle, que d'exprimer la manière de voir de son entourage immédiat. Pourquoi procéderais-tu autrement que ces hommes illustres, puisqu'ils ne se sont illustrés que pour avoir procédé ainsi? Dépouille donc, avec ton érudition falsifiée, les préjugés de son enseignement; fais table rase de tout ce que tu sais ou crois savoir. Ceci fait, regarde le monde qui t'entoure! c'est à ce monde-là que tu vas parler. De quoi lui parleras-tu, si ce n'est de lui-même? La société humaine, entrevue et exprimée dans l'infinie variété de ses combi-

naisons mouvantes, est pour l'art et la poésie la matière première universelle. C'est dans la société vivante que tous puisent, c'est à la société vivante que tout revient. »

Ainsi faire de l'artiste une intelligence vibrante et passionnée, un esprit pensant et méditatif, une conscience réfléchie, un homme en un mot, dans la haute et complète acception du terme, voilà le principe et la fin de la critique de Castagnary.

Son œuvre est là, il ne faut pas la chercher ailleurs.

Cette œuvre a marqué en son temps, mais la vertu n'en est pas épuisée. C'est une œuvre durable et de longue portée, parce que c'est une œuvre d'enseignement et d'éducation, dont on n'aperçoit les résultats qu'à lointaine échéance.

Castagnary n'a pas prétendu à faire l'instruction technique et professionnelle des artistes, peintres ou sculpteurs : là-dessus, le plus chétif d'entre eux aurait pu lui en remontrer Mais il a visé en citoyen, en philosophe qu'il était, à faire comprendre aux artistes la destination sociale de l'art, et comment, par un habile et judicieux emploi de leurs facultés et de leurs talents, ils peuvent et doivent concourir, non seulement à divertir les oisifs et à charmer les gens de goût, mais à rehausser la dignité de la vie générale, en ajoutant au patrimoine commun de l'humanité.

Il a été compris de tous ceux auxquels il s'adressait. Son autorité était reconnue et acceptée, et ses conseils ont été suivis. La plupart des idées qu'il a exprimées ont été taxées de paradoxes, lorsqu'il les

à produites pour la première fois ; ce qui est à craindre aujourd'hui, c'est qu'on ne les traite avec le dédain qui accueille d'ordinaire les lieux communs et les banalités.

Cependant il importait que ces vues larges, ces théories fécondes, ces doctrines saines, fortifiantes, si humaines à la fois et si vraiment idéales, fussent rassemblées et réunies en un corps d'ouvrage pour l'éducation des générations futures et pour la gloire de leur auteur. C'est ce qui a été fait ici avec autant de piété que de zèle, soutenus que nous avons tous été par l'idée que nous rendions à l'art et aux serviteurs de l'art le service que Castagnary a voulu leur rendre, et à la chère mémoire de notre ami un nouvel hommage vraiment digne d'elle.

<div style="text-align:right">E. Spuller.</div>

Les éditeurs tiennent à remercier personnellement ici, les deux amis de Castagnary, MM. Roger Marx et Gustave Isambert, qui ont bien voulu reviser les *Salons*, en suivre l'impression, et rendre un nouvel hommage à la mémoire du critique regretté, en mettant au service de cette publication leur dévouement et leur compétence. G. C. et E. F.

PHILOSOPHIE DU SALON DE 1857 [1]

PRÉFACE

Les questions qui agitent l'Espèce et intéressent le problème de la Destinée, s'attachent à l'Homme et le suivent dans les projections infinies de sa redoutable activité. Antérieures et supérieures à l'être individuel, toujours attaquées et jamais résolues par lui, elles reviennent, comme une provocation éternelle du philosophe ou de l'artiste, se poser d'elles-mêmes et se reproduire, toutes et entières, dans chacun des ordres de la connaissance humaine, quelque distincts et séparés qu'ils apparaissent. Que l'homme spécule ou réalise, il les retrouve invinciblement sous ses pas. et il n'est le maître ni de les éluder jamais, ni de les agiter en partie : une seule soulevée, toutes les autres se mettent en mouvement.

La raison en est simple.

Les divers ordres de la connaissance sont comme autant de rameaux embranchés sur le même tronc, l'esprit humain. Or, dans le domaine physique, toute secousse imprimée au tronc se communique aux rameaux ; toute pression exercée sur un rameau revient au tronc et de là se propage à la masse entière. Pareillement, dans le monde moral, une affirmation quelle qu'elle soit, produite dans l'un quelconque des ordres de la connaissance, loin d'y rester localisée, le dépasse et réagit sur

[1] Publiée dans le *Présent*. revue européenne, réimprimée en un volume in-18. Poulet-Malassis, 1857, avec addition de la préface.

tous les autres ordres, impliquant en chacun d'eux, une affirmation similaire ou parallèle : l'esprit est identique à lui-même, et ses manifestations sont solidaires entre elles. Il suit de là qu'une théorie peut être à volonté, ou restreinte à son objet spécial, ou transportée d'un domaine dans un autre. Sa certitude est en raison directe de sa puissance expansive.

Dans ce livre, il n'est question que de Beaux-Arts. Mais, en vertu de ce qui vient d'être dit, nier ou affirmer en matière d'art, c'est argumenter et conclure non seulement pour l'Esthétique, mais encore pour la Religion, la Philosophie, la Morale, la Politique et le reste : la partie est aussi grande que le tout.

I

Le salon de 1857 accuse avec franchise et netteté la tendance des esprits de ce temps. A ce point de vue sa donnée générale est plus accessible et son enseignement plus clair que ceux de l'Exposition Universelle de 1855.

Cette dernière, en effet, en exhumant, en rassemblant, à un moment donné, les œuvres d'un demi-siècle éparpillées en tous lieux, semble n'avoir eu d'autre résultat que d'attester l'anarchie des idées et le trouble intellectuel de nos trente dernières années. Ecoles, théories, genres et manières s'y heurtaient et s'y contredisaient à chaque pas. La confusion était telle, que la Critique aurait perdu la tête, rien qu'en cherchant à dégager la loi de ces manifestations multiples et divergentes. Aussi s'en garda-t-elle avec soin. En présence de ce concours unique dans l'histoire, où il s'agissait bien moins de ressasser des opinions vingt fois formulées que de juger une époque de l'art et d'en déterminer le sens, elle ne trouva rien de mieux que de rassembler et remettre en ordre ses feuilletons d'autrefois, et se mit bravement à faire, elle aussi, l'Exposition Universelle de ses produits passés.

Elle vit donc arriver, sans le saluer d'une parole nouvelle, ce Salon mémorable, résurrection à la fois douloureuse et charmante de nos premières joies et de nos jeunes enthousiasmes ; elle laissa passer ce convoi de la jeunesse du siècle, sans trouver une épitaphe immortelle à lui jeter en guise de couronne.

Cette année, au contraire, malgré la multiplicité des œuvres exposées (près de trois mille pour la peinture seulement), l'unité de tendance est manifeste. Elle éclate avec une évidence qui ne permet plus de doute.

Mais constatons d'abord les faits.

La peinture religieuse a disparu du salon ou n'y figure que pour ordre. — La peinture historique occupe bien encore quelque place ; mais il appert, à la voir ainsi produire des œuvres trop directement inspirées par les événements politiques de notre temps, qu'elle a perdu la notion claire de son domaine et qu'elle s'aventure sur un terrain qui lui est étranger. — La majorité, et une majorité compacte, appartient aux tableaux de genre. Scènes d'intérieur, paysages, portraits, presque toute l'Exposition est là : c'est le côté humain de l'art qui se substitue au côté héroïque et divin, et qui s'affirme à la fois avec la puissance du nombre et l'autorité du talent. Presque plus de grandes toiles, presque plus de vieux noms : des tableaux de chevalets, une foule de noms inconnus.

C'est une chose remarquable, que cette abstention des grands maîtres de l'art contemporain, Eugène Delacroix, Ary Scheffer, Ingres. Sont-ils fatigués de la lutte ? Dédaignent-ils des hommages qui leur sont acquis d'avance ? Ou sentent-ils vaguement le courant de l'inspiration chercher de nouvelles voies, et demander d'autres interprètes ? Pour l'une ou l'autre de ces raisons, ils n'ont point paru dans l'arène : ils ont laissé le champ libre à cette jeunesse un peu trop turbulente, mais écho plus voisin et plus fidèle des temps nouveaux. Leur absence, et ceci est un éloge pour eux, laisse dans l'air de ces salles du calme et de la paix. La physionomie du salon n'est point troublée par leur personnalité hautaine, leur

subjectivisme à outrance. L'intelligence de l'ensemble en devient plus facile, et l'unité de direction, que j'essaye de saisir et de déterminer, éclate plus librement.

Aussi ce petit Salon de 1857, qui ne renferme peut-être pas une œuvre de génie, mais où le talent à tous degrés surabonde, présente-t-il cette particularité, qu'il montre, visible pour ainsi dire et toute dégagée, la loi évolutive de l'art même, loi simple dans sa formule, impérative dans sa teneur, et qui associe complètement l'art au mouvement général de l'humanité.

A ce sujet, et avant que j'entre dans l'examen individuel des meilleurs ouvrages aujourd'hui soumis au public, je crois devoir établir quelques considérations générales, qui fourniront au lecteur un point de vue, sinon une méthode de critique, et qui seront pour moi des jalons nécessaires au milieu de la prodigieuse multiplicité des œuvres.

II

Quoi qu'il tente ou quoiqu'il réalise, qu'il exprime l'idée pure par le verbe ou qu'il la concrète dans la matière, ce que met l'artiste dans son œuvre, c'est lui, c'est son entendement, c'est son cœur.

Pour ne parler que des arts plastiques, l'œuvre réalisée est tout à la fois, par l'idée qu'elle contient et par la forme qu'elle revêt, non pas une copie, une reproduction, même partielle, de la nature, mais un produit éminemment subjectif, le résultat et l'expression d'une conception purement personnelle.

La nature, sorte de matière première de l'art, ne fournit à l'artiste que des images, des représentations. Par une opération tout intellectuelle, toute psychique, l'artiste en dégage la forme pure, la beauté; car la beauté, en tant qu'idée, n'existe que dans l'entendement. Puis cette abstraction effectuée, l'artiste concrète sa conception

de la beauté, la matérialise selon les formes spéciales de son art, et en revêt, comme d'une enveloppe impénétrable et subtile, toutes les œuvres qui sortent de ses mains.

L'art est donc avant tout une expression du moi humain sollicité par le monde extérieur ; expression réalisée, sous le concept suprême de Beauté, dans l'infinie variété des types fournis par la nature. Il en résulte que l'art est un des plus hauts actes de la personnalité humaine, une véritable création seconde.

Mais cette conception de la beauté par le moi, comme forme pure du vrai, et sa réalisation par les arts plastiques, n'est point dans l'humanité un acte isolé et insolidaire du reste des manifestations humaines. Quelle que soit la vigueur de son individualité, l'artiste est toujours, non l'expression, mais le dernier terme de la société antérieure à lui. Il hérite *ab intestat* du capital intellectuel accumulé par les générations précédentes ; c'est dans ce capital qu'il trouve les matériaux de son éducation ; c'est en les élaborant, en se les assimilant, qu'il développe son originalité propre, et qu'il en arrive tout à la fois à résumer la société antérieure, et à se trouver supérieur à elle. — Il la résume parce que, né dans son sein, instruit par elle et de sa substance, il la sait, croit ses croyances, aspire ses aspirations ; — il est supérieur à elle, parce que venu après elle, il est la société, plus lui-même.

Or, après cela, qu'importe que la tradition n'existe pas, à proprement parler, pour les choses de l'art, hormis la période d'apprentissage ? Qu'importe que la création soit toujours individuelle, spontanée, et que sa nécessité se renouvelle avec chaque artiste qui se présente ? Il n'en reste pas moins vrai que, par son élément générateur, je veux dire l'entendement, l'art se trouve lié au mouvement général de l'humanité et ne saurait s'en abstraire.

Telle donc la marche de l'humanité, telle la marche de l'art.

Voyons l'histoire :

Aux termes de la légende sacrée, lorsque Dieu, créateur et conservateur de toutes choses, eût surpris l'hom-

me en flagrant délit de révolte, il le chassa du Jardin de délices, en plaçant à la porte, pour lui en défendre à jamais l'entrée, un archange tenant en main une épée flamboyante. L'homme a pris une longue et éclatante revanche de cette prescription ancienne.

Durant six mille ans, lutteur de plus en plus affermi, il a mis ses efforts et son honneur à repousser de son cerveau, de son cœur, de la cité, de la face du monde, Dieu, l'oppresseur des premiers âges. A travers l'esclavage et la misère, les bouleversements sans nombre, le massacre et la ruine, il a poursuivi sans relâche, au prix de sa liberté, de sa vie et de la vie des siens, ce duel gigantesque qui emplit toute l'histoire du monde. Il s'est dit : — « A l'origine des âges, ignorant de moi-même et de l'univers, frappé d'épouvante à l'aspect d'un monde où tout m'était nouveau et me semblait surhumain, j'ai laissé s'enraciner en moi des croyances qui obsèdent aujourd'hui ma raison et neutralisent mon élan. Je me suis incliné devant le prêtre, représentant social de Dieu, et le prêtre tient dans ses mains la liberté de mon âme et la liberté de mon corps. Mais je briserai le cercle de fer de mes conceptions premières. L'autorité est une de mes créations : je m'affermirai contre moi-même. A côté de l'Eden divin d'où l'on m'a chassé, je me construirai un Eden nouveau que je peuplerai de ma personne. Je placerai à l'entrée le Progrès, sentinelle invisible ; je lui mettrai en main l'épée flamboyante et il dira à Dieu : — « Tu n'entreras pas ! »

Et l'homme se mit à construire la cité humaine.

Qui pourrait dire dans combien de larmes et de sang a été détrempé le ciment qui en fait les joints sacrés ? Qui pourrait dire combien de générations sont tombées avant même que les murs aient pu sortir de terre. Mais sang de martyrs, semence de révoltés ! L'édifice de la liberté humaine est maintenant hors d'atteinte, et chaque jour y ajoute une nouvelle assise.

Ceci n'est que la première partie du drame.

Durant le cours de cette longue lutte, le prêtre, fuyant

devant l'homme, avait jeté au guerrier, au chef temporel, une part de l'indivisible souveraineté : « A moi les âmes, à toi les corps! » La lutte se compliqua, se mélangea, devint obscure et confuse. Des empires croulèrent, des civilisations disparurent. Mais l'esclave fut affranchi, le serf libéré, l'égalité fondée. Et aujourd'hui encore, à cette distance, parmi cette poussière et ces ruines, on distingue, comme un grand sillon lumineux dans l'histoire, la trace de l'homme, poursuivant à travers tout et contre tous, au spirituel et au temporel, son développement intégral, l'épanouissement de son être dans la plénitude de sa puissance.

Ainsi les collectivités mystiques opérées par l'esprit religieux, les collectivités politiques opérées par l'esclavage et la guerre ont toutes été brisées, pour n'avoir su créer qu'une unité violente et factice entrainant la suppression de l'individu. L'homme en grandissant a fait éclater ces terribles murailles, et l'individualisme s'est échappé par toutes les fissures.

Donc, dans l'humanité, négation continue de la religion et de l'autorité traditionnelle, affirmation et affranchissement progressif de la personnalité humaine.

L'histoire de l'art ne fournit pas d'autres conclusions.

La peinture religieuse et la peinture historique ou héroïque se sont graduellement affaiblies, à mesure que s'affaiblissaient comme organismes sociaux, la théocratie et la monarchie auxquelles elles se réfèrent ; leur élimination, à peu près complète aujourd'hui, amène la domination absolue du genre, du paysage, du portrait, qui relèvent de l'individualisme : dans l'art comme dans la société, l'homme devient de plus en plus homme.

Tant que la religion a tenu la tutelle de la société et a protégé sa lente formation ; tant que la foi, circulant dans le corps social comme la sève dans les rameaux, a fait verdoyer et fleurir chaque civilisation naissante, l'art a été divin, exclusivement divin. Imbu de la superstition du ciel, l'artiste a cherché ses sujets hors de l'homme, qui lui semblait misérable et laid ; hors de la nature où il

ne sentait pas sourdre et vivre l'âme universelle. Il a demandé à la religion de figurer ses dogmes, de représenter ses dieux. Les dieux du paganisme, les dieux du christianisme, personnifications radieuses de l'immortelle beauté ou du suprême amour, ont épuisé les épanchements de son ardeur mystique. Consacrer à d'autres qu'à eux son marbre ou sa toile eût été une profanation.

Mais aujourd'hui, nous ne croyons plus. Les dieux du paganisme se sont écroulés sous les ruines d'un monde ; les dieux du christianisme, sous l'analyse moderne, s'évanouissent en abstractions. L'esprit divin est remonté aux cieux ; le dernier des vieux dogmes agonise. Il avait élu la peinture pour organe, comme le polythéisme avait choisi la statuaire. La foi disparue, la peinture religieuse pouvait-elle survivre ?

Non. La peinture religieuse est morte ; elle est morte, mais comme la religion même, en nous léguant pour testament de vie des œuvres immortelles.

On pleure sur cette mort et l'on crie à la décadence. Ce n'est pas raisonnable. De même que dans la vie sociale, la disparition de la religion implique un agrandissement de l'individu, de même la disparition de la peinture religieuse doit se résoudre pour l'art en un accroissement de puissance : l'art va quitter un ciel désormais désert, pour prendre solennellement possession de la nature et de l'homme.

Que chercherait-il encore dans la légende chrétienne ?

L'étoile, qui guidait les Mages, ne brille plus à l'horizon. L'enfant Jésus ne sommeille plus sur les genoux de la Vierge Mère. La paille de l'étable, dispersée par le monde, foulée aux pieds des incrédules, n'est plus qu'un fumier infécond. L'étable elle-même, lézardée en tous sens, a croulé de vétusté ; et les bœufs pacifiques, qui, allongeant leurs mufles noirs vers le Dieu nouveau-né, regardaient curieusement la brume de leurs naseaux se changer en auréole autour de son front, ont rompu la crèche sainte et se sont enfuis vers les grandes plaines pour y

rugir à l'aise, loin de ces hommes qui ont toujours besoin d'un rédempteur.

La mère des sept douleurs, la femme au cœur transpercé de sept glaives, a été ravie au ciel en un jour de triomphe. Mais elle en est bien vite redescendue, et laissant là-haut sa couronne d'étoiles, elle est venue ici-bas se faire l'ange de la misère, la consolatrice des affligés. En chapeau de dentelles ou en cornette blanche, elle se promène dans nos villes, marche dans les campagnes, s'aventure dans les camps. Et on l'a toujours vue, mère héroïque, sœur dévouée, partout où une plaie se montre, partout où un cri s'élève, fermer de sa douce main la bouche qui maudit, répandre sa bourse aux affamés, sa sollicitude aux meurtris, son cœur aux inconsolés.

Les apôtres, ces va-nu-pieds sublimes, ces ardents vulgarisateurs de l'éloquence, ont déserté le martyr et laissé le Verbe s'échapper de leur sein enflammé. Rentrés aujourd'hui dans la vie commune, ils ne remuent plus les masses par la passion, ils ne les enchaînent plus par le miracle. Ils ont abdiqué leur double puissance en faveur des journalistes et des magnétiseurs.

Ainsi, les allégories divines, par une dégradation insensible, se convertissent en réalités humaines.

Le ciel recule, recule devant nous.

Entre le ciel et la terre sont les héros, les demi-dieux ; la légende de la guerre et l'histoire des nations. L'art, comme il l'avait fait pour la religion, s'est mis au service de l'héroïsme. Il a figuré les récits des batailles, les types des grands capitaines et des rois malheureux ; il a raconté l'infortune des dynasties, les rigueurs de l'inexorable destin. Mais, à mesure que la société s'organise sur l'équilibration de ses propres forces, l'âpre nationalisme des races anciennes s'efface, les grandes querelles s'apaisent, le côté épique de l'humanité s'amoindrit. Aujourd'hui la grandeur et la décadence des peuples ne s'expliquent plus par des raisons tirées de l'ordre politique, mais bien par des déductions de la science sociale. L'histoire, par le mouvement du temps, se convertit en économie politique.

La peinture historique n'a donc plus qu'à faire son acte de contrition et se préparer à la mort. Et de même que dans la vie sociale, l'absorption de l'autorité implique un agrandissement de l'individu, de même la disparition de la peinture historique se résoudra pour l'art en un accroissement de puissance.

« J'ai chassé Dieu, va crier l'artiste, et je renie l'histoire. Ah! si le ciel s'éloigne, que du moins la terre ne s'amoindrisse pas! Formes calmes et sereines de la divinité, images véhémentes des passions épiques, qu'avez-vous donc fait pour n'être plus aux yeux de la société qui m'entoure qu'artifice et convention? elle ne vous comprend plus, et vous délaisse. Vous partis, que me reste-t-il? que reste-t-il à l'art éperdu? »

Ce qu'il te reste, artiste? Ce qu'il reste à ton génie? Il te reste l'Homme et la Nature, c'est-à-dire tout ce qui est. — Les dieux sont partis! mais crois-tu donc que Jupiter ait emporté avec lui la Puissance, et Minerve la Sagesse, et Vénus l'immortelle Beauté, et Jésus l'éternel Amour? Non, l'Amour, la Beauté, la Sagesse, la Puissance étaient en toi. Tu t'en étais un moment dépouillé pour en parer tes dieux, voulant les faire grands et rester petit, les faire beaux et demeurer laid. Mais eux disparus, toutes les vertus et toutes les grâces dont tu les avais doués et qui sont ton bien, te reviennent; tu hérites de tes dieux morts, et tu grandis de tout leur néant — Les héros sont partis! mais crois-tu qu'ils aient emporté avec eux l'amour et la haine, la vengeance et le pardon, l'adultère et le meurtre, les forfaits éclatants et les dévouements farouches? Non, toutes ces choses étaient aussi ton partage et te reviennent. Comme tu as hérité de tes dieux, tu hérites de tes héros. Les passions bonnes ou mauvaises dont ils ont été les incarnations passagères demeurent en toi et pour toujours afin que tu apprennes, dans leurs luttes et leurs combats, à épurer ton cœur et à élever ton âme; car c'est en travaillant sans relâche à l'exaltation de ton être, et par suite à l'apothéose de l'homme, que tu justifieras la moralité de l'art.

Marche donc désormais sans regret et sans crainte : tu es dès à présent dans la voie. Ce ne sont plus des dieux et des déesses, des héros et des récits épiques que ton art fortuné va configurer et traduire, c'est toi-même, ce sont les scènes de ta vie, c'est la nature qui t'enveloppe. Là est toute vérité, là est toute poésie. Laisse dire ceux qui, te voyant aller, parlent d'amoindrissement et de décadence : la plus belle conquête de l'homme, c'est l'homme, et je n'en sais pas qui ait été à la fois plus providentielle et plus héroïque, ni qui ait coûté à l'homme plus de pleurs et de sang. Entre donc dans le vaste champ qui s'ouvre à ton activité rajeunie, dans ce champ où tu es à toi-même ton dieu et ton héros. Regarde l'homme que tu ne connais pas : il n'y a rien de plus beau, de plus grand que l'homme sur la terre. Regarde la nature, que tu connais à peine : il n'y a rien de plus grand, de plus beau que la nature sous le ciel. La nature et l'homme, le paysage, le portrait et le tableau de genre, voilà tout l'avenir de l'art. N'y-a-t-il pas encore là plus qu'il n'en faut pour surpasser les anciens et les vaincre ?

III

La théorie que je viens d'émettre tend à établir que l'art, par un mouvement qui lui est propre, se modifie à la fois dans son sujet et dans son objet : — dans son sujet, en ce que l'esprit traditionnel s'efface peu à peu devant la libre inspiration de l'individu ; — dans son objet, en ce que l'interprétation de l'homme et de la nature se substitue lentement aux mythes divins et aux épopées historiques.

Il me reste, pour épuiser les généralités, à dire comment et pour quelle part le Salon de 1857 rentre dans cette théorie, à déterminer le sens de ce Salon, et à lui assigner sa valeur légitime.

Je n'ai point à avertir le lecteur que je ne fais ici ni réclame ni diatribe. En fait d'artistes, je ne connais personne ; en fait d'œuvres je ne recherche que celles qui me paraissent relever d'un ordre esthétique quelconque. Quant au reste, je ne m'en inquiète pas. Libre au peintre et au statuaire de transformer leur art en une simple spécialité de la vie industrielle ; libre à eux d'avoir pour suprême inquiétude la production rapide et le débouché certain ; je ne chercherai point à nuire à leur commerce : je n'ai rien à démêler avec eux.

Le Salon de 1857 contient beaucoup d'œuvres où le talent éclate à des degrés divers, mais en réalité très peu qui soient véritablement hors ligne, et en ce sens dignes d'un examen sérieux. Dès qu'on veut aborder les détails, on s'aperçoit bien vite que de nombreuses éliminations sont à faire. Il faut laisser au catalogue, d'abord tout ce qui procède directement des anciennes écoles, scènes religieuses, historiques, mythologiques : question de pastiche ; — ensuite toute la peinture militaire, campements, batailles, vues où l'artiste se borne à déployer l'aptitude d'un ingénieur des ponts et chaussées : question de géométrie ; — puis toute la peinture de mode, facile d'exécution, agréable à l'œil, que les salons et les boudoirs payent largement : question d'industrie ; — enfin, toutes les productions, dans tous les genres, qui, désintéressées de la pensée et du sentiment, brillent exclusivement par le côté technique et matériel, et ce sont les plus nombreuses : question de doigté. Ces diverses éliminations faites, c'est à peine s'il reste cinquante toiles dont l'art ait à se préoccuper. Le surplus est nul, absolument nul, au point de vue du beau.

Mais cette insuffisance esthétique ne saurait diminuer la portée de ce Salon. Sa signification spéciale demeure entière, parce que, malgré tout, il marque le point précis qui sépare une période écoulée d'une période naissante ; et, à ce titre, il comporte un progrès qui va nous donner la mesure de sa valeur. En quoi consiste ce progrès ? Je vais essayer de le dire : ce sera comme une

première application des idées précédemment émises.

Déjà, et contrairement aux docteurs qui, attardés dans la contemplation des vieilles écoles, négligent de suivre les transformations de l'idée, et tiennent pour incontestable la décadence actuelle de l'art, j'ai cherché à montrer par quelle solidarité intime et profonde l'évolution artistique se relie au mouvement de la société même : de telle sorte que, si le progrès existe pour cette dernière, ce qui paraît universellement admis, il existe aussi pour l'art, et par les mêmes raisons.

Cette conclusion est légitime en thèse générale; mais appliquée spécialement au Salon de cette année, elle doit être entendue avec certains tempéraments que je me hâte d'indiquer.

Assurément, l'art contemporain, — le paysage à part, — n'a rien produit encore, et j'accorde même qu'il ne produira de longtemps rien qui puisse être mis en ligne avec les œuvres si justement admirées des écoles italienne, espagnole, flamande. Mais ce n'est pas dans la comparaison des œuvres de deux époques que l'on doit chercher des raisons de préséance et de supériorité, c'est dans l'examen de l'idée mère, du point de vue suprême en vertu duquel chaque époque produit. A ce compte, la recherche de l'homme, qui est le but plus ou moins défini de l'art en notre temps, but qui entre précisément en évidence par le salon de 1857, me paraît relever d'une conception esthétique plus large et mieux entendue que celle qui a inspiré les produits des siècles antérieurs. Il y a donc, à mon sens, progrès. Ce progrès, il est vrai, ne se manifeste pas encore dans les œuvres produites, et je tâcherai tout à l'heure d'en indiquer la raison. Mais il se montre dans l'idée inspiratrice, tout inconsciente encore et irraisonnée qu'elle soit, idée en vertu de laquelle déjà l'homme se cherche, se poursuit, et s'étreint de plus près dans l'art. Il y a dans ce fait, en apparence si simple, toute une révolution. L'artiste comprend, à la fin, comme le poète l'a compris avant lui, que ce qui fait la valeur d'une œuvre, n'est point l'importance des personnages qui

y figurent, dieux ou héros, mais la grandeur de la passion, la profondeur du sentiment, le pittoresque de la ligne. Il a acquis cette conviction qu'un mendiant sous un rayon de soleil est dans des conditions de beauté plus vraies qu'un roi sur son trône; qu'un attelage marchant au labour sous un ciel clair et froid du matin, vaut, comme solennité religieuse, Jésus prêchant sur la montagne; que trois paysannes courbées, glanant dans un champ moissonné, tandis qu'à l'horizon les charrettes du maître gémissent sous le poids des gerbes, étreignent le cœur plus douloureusement que tout l'appareil des tortures s'acharnant sur un martyr.

C'est à ce nouvel ordre de sentiments que le Salon actuel doit sa valeur. L'art y a fait, dans le sens de la détermination de son objet, un pas immense. Après avoir cherché si longtemps son idéal loin de la terre, il a fini par le demander à l'humanité même. Aujourd'hui il ne veut plus entendre parler de ses anciennes adorations: tout ce qui ne touche pas à l'homme lui est étranger.

Ici une question se pose. Cette évolution est-elle bien définitive?

Un retour vers l'interprétation religieuse ou héroïque n'est-il plus possible? L'humanité en a-t-elle fini avec ces deux sources d'inspiration? Je le crois. Les religions de l'avenir, si l'avenir nous en réserve, me paraissent devoir être, venant à l'âge mûr de l'humanité, trop unitaires, pour présenter au ciseau des types aussi divers et aussi beaux que ceux des dieux de l'Olympe, dont chacun est une statue achevée; trop abstraites, pour fournir au pinceau des motifs aussi frais et aussi jeunes, aussi pleins d'une poésie intime et pénétrante, que ceux qui s'échelonnent dans la légende chrétienne et dont chacun est un tableau tout fait, depuis l'épisode naïf et doux de l'étable à bœufs, jusqu'au drame éloquent et douloureux du Calvaire. — Quant à l'héroïsme, je ne crois pas certes qu'il soit dans sa destinée de déserter un jour le cœur de l'homme; mais il se transformera si bien par le progrès, que la peinture historique ne le reconnaîtra plus comme

sien. Devenu tout intérieur, ému seulement en nous par le jeu harmonieux de nos passions, ou l'explosion radieuse de nos puissances morales, l'héroïsme de l'avenir ne saurait fournir à l'art des épopées d'un même ordre que l'héroïsme tout extérieur, tout physique des temps anciens, qui n'a laissé dans l'histoire qu'une traînée de tumulte et de sang.

Hâtons-nous, concluons :

Jeté dans l'infini de la durée, entre les ruines de genres disparus et les tentatives confuses de genres en formation, le Salon de 1857 se présente à nous comme le berceau d'un art nouveau : l'art humanitaire. Il marque la date glorieuse de l'avènement de l'homme comme objet de l'art. Il inaugure une période définitive et qui doit fournir une carrière sans limites. Le mouvement dont il est le point de départ ne saurait s'arrêter que quand le thème aura été épuisé, c'est-à-dire l'humanité disparue.

Un dernier point.

S'il y a ainsi progrès dans le dégagement de la loi qui préside aux destinées du beau, d'où vient que ce progrès n'éclate pas dans les œuvres de nos artistes? Pourquoi, au contraire, chez eux, ces hésitations, ces tâtonnements, cette faiblesse, cette nihilité esthétique?

Il faut bien soulever à notre tour cette question que les critiques ont agitée récemment, et qu'ils n'ont point résolue, faute d'avoir su la poser. Ils ont accusé le mercantilisme de l'époque; ils se sont inquiétés sur l'état de l'imagination en France; ils ont évoqué la petitesse des appartements, l'étroitesse des boudoirs et autres joyeusetés, comme s'il était besoin de dix mètres carrés de toile pour faire un chef-d'œuvre. La cause cherchée n'est pas aussi lointaine. Avec les explications précédemment fournies, le point s'éclaire et la solution devient facile. Quelques mots me suffiront pour l'indiquer.

Une nouvelle période de l'art commence avec un objet nouveau, l'homme; c'est un fait acquis maintenant. N'est-il pas évident dès lors que le concept de beauté qui a servi aux peintres des temps passés et qui leur a fourni

tant de chefs-d'œuvre religieux et historiques, ne saurait plus convenir aux peintres chargés d'étudier la vie humaine et d'en figurer sur la toile les poésies encore inaperçues? Ce concept doit donc être renouvelé et approprié à sa nouvelle destination. Mais c'est là l'œuvre du temps. Les artistes sont, quant à présent, condamnés à un apprentissage dont on ne peut prévoir la durée. Il ne s'agit donc pas d'accuser leur faiblesse : elle se comprend aisément; il s'agit de les encourager. Le sujet est vaste, complexe, « ondoyant et divers » : la recherche sera longue. Mais toutes les facultés humaines sont aujourd'hui dirigées vers ce but. Toutes prêtent leur concours à l'artiste. La littérature se met en devoir de lui venir puissamment en aide. Elle est entrée la première dans la voie nouvelle : car il est dans sa destinée de toujours précéder les beaux-arts et de leur faciliter la tâche. Elle crée d'abord par le verbe les types et les scènes que l'art devra recréer plus tard par la brosse ou le ciseau. Mais le verbe est mobile et sa genèse n'a pas de fin. L'art vient après lui; il fixe ce que la pensée ébauche perpétuellement.

Conséquent avec les principes que j'ai posés, je ne parlerai point de la peinture religieuse ni de la peinture historique. Les tentatives posthumes de ces deux genres, dépourvues pour la plupart de conscience et d'individualité, ne doivent pas nous arrêter en chemin.

Dans le reste, je prendrai un petit nombre d'œuvres, celles qui me paraissent intéresser plus directement l'art, et dégager, dans une mesure et une évidence diverses, la tendance humanitaire. Je suivrai, pour ces œuvres, malgré certaines difficultés de classification, la division fournie par l'objet de l'art lui-même.

Cet objet est triple : la nature, l'homme, la vie humaine.

Je parlerai successivement du paysage, du portrait, du tableau de genre.

LA NATURE, LE PAYSAGE.

C'est une vérité vieille, que les églogues et les idylles ont presque toujours été le contre-coup d'agitations sociales. Froissés par le tumulte du monde, les poètes, les rêveurs se réfugient dans la paix des champs, dans la contemplation de la nature calme et sereine.

La résurrection du paysage en France, dans ces dernières années, tient en grande partie à cette cause. Les querelles littéraires et politiques de ce siècle ont rejeté les esprits vers la pacifique nature, et engendré, par voie de réaction, le courant d'idées auxquelles nous devons, en littérature, *La Mare au Diable, Jeanne, Les Paysans*; dans l'art, les œuvres de Rousseau, de Troyon, de Daubigny, de Rosa Bonheur. Les exagérations du romantisme, les débauches de la couleur, ont précipité ce double mouvement. Il semble que, saturée d'émotions violentes, dégoûtée de sa propre corruption, la société ait fait un immense retour vers le vrai. Elle s'est senti soudain soif d'émotions calmes et douces. Une vague odeur d'étable, apportée par la brise des champs, lui est montée aux narines. Elle a entrevu, loin des villes infectes, groupés comme dans un tableau de Léopold Robert, la vie rurale, ses travaux, ses plaisirs, sa simple et pénétrante poésie. Elle s'est souvenue du sentier perdu dans les blés, du moulin qui tourne sous le vent, de l'eau qui clapote entre les racines du saule, des lointains bleuâtres, des mystérieuses profondeurs. Alors, à tous ceux qui lui servent le pain de l'esprit, elle a demandé de la nature, beaucoup de nature. Et le poète, le romancier, le peintre, tout le monde s'est mis à l'œuvre. Ce n'est pas seulement Théo-

dore Rousseau transportant sur la toile la nature toute vivante, avec ses lumières, ses senteurs et ses frissons ; ce n'est pas seulement Rosa Bonheur appliquant à l'interprétation de la vie pastorale sa touche robuste et sa virile manière ; c'est Lélia, désabusée, cherchant à calmer par le spectacle des champs les orages de son cœur, et venant noyer dans le sein de la mère universelle les courants de son âme profondément troublée ; c'est Balzac demandant aux bois et aux plaines quelques feuillages et quelques brises pour rafraîchir « au soir de leur longue journée », les acteurs fatigués de la *Comédie humaine*. Par ces derniers, le paysage est entré dans la littérature, et y a pris une place que l'action ne songe plus à lui disputer. Dans la dernière œuvre sérieuse de ce temps, *Madame Bovary*, la nature suit pas à pas les développements de la fable, se mêle à la vie intime des personnages, et y prend une telle place qu'elle s'y fait en quelque sorte complice de leurs actes, et que, quand l'héroïne succombe, nul ne peut dire si elle cède à l'éloquence de son séducteur ou aux excitations voluptueuses du paysage qui les entoure.

Malgré la différence radicale qui sépare le procédé du poète de celui du peintre, j'ai tenu à ne pas séparer ces deux mouvements issus d'un unique effort. Dans l'une et dans l'autre voie, dans la littérature et dans l'art, la tentative a été couronnée d'un plein succès ; mais c'est surtout l'interprétation de la nature par la couleur qui a fait des progrès rapides. En moins d'un quart de siècle, le paysage en France s'est élevé à une hauteur telle, que je ne sais si la suzeraineté artistique des Hobbema, des Cuyp, des Ruysdaël, ne s'en trouve pas menacée. Dans tous les cas, il ne reste que les anciens maîtres hollandais dont les œuvres en ce genre peuvent encore supporter le rapprochement des nôtres.

Un de ceux qui ont le plus contribué à l'élévation soudaine du paysage parmi nous, est Théodore Rousseau.

Théodore Rousseau est véritablement un maître de l'art, dans le sens antique du mot : il a eu en partage le **génie**

et toutes les misères qui s'y attachent. Ses luttes obscures, son énergie, sa persévérance, sont suffisamment connues. Ce n'est qu'en 18.9, après vingt ans d'efforts acharnés, que le plus grand paysagiste de ce temps s'est vu admis à l'honneur d'une médaille de première classe. L'heure de la justice n'est venue pour le bon travailleur que quand sa tâche a été presque finie. Au temps de sa dure jeunesse, il n'a eu pour soutien que l'estime de quelques rares amis, et il n'a connu, en dehors, ni la douceur d'un encouragement, ni la saveur d'un éloge. Mais depuis, la compensation s'est faite. L'Exposition universelle, en mettant en plein jour les côtés multiples de ce beau talent, la netteté, la précision, la fraîcheur, la finesse exquise de cet esprit à la fois sûr, profond et charmant, a consacré sa tardive réputation. Aujourd'hui Th. Rousseau est arrivé à la maturité; il se possède lui-même et il possède à fond toutes les ressources de son art. Aussi semble-t-il que, dans la voie suivie par lui, il ne puisse guère s'élever davantage. Les six toiles qu'il expose, admirables fruits de son talent mûr, ne nous montrent rien de nouveau ni d'imprévu en lui, mais elles confirment pleinement toutes les qualités que nous lui connaissons.

Le plus remarquable de ces paysages a pour titre *Les Bords de la Loire au printemps.* C'est une de ces petites toiles dans lesquelles Rousseau aime à élargir et étendre des horizons immenses. Le fleuve gris, d'une transparence admirable, se gonfle entre ses rives sinueuses et vient en lécher les bords. A droite, une petite maison, avec une toiture de tuiles rouges, s'abrite sous des peupliers. Un peu en avant d'elle un massif de chênes de la plus belle venue projette au-dessus de l'eau ses vigoureux branchages. Au pied des arbres, dans une petite anse, un robuste compagnon démarre un bateau plat et saisit fièrement l'aviron pour prendre le large. Dans un plan plus éloigné, on aperçoit, par dessous la feuillée, une laveuse rouge qui fait tremper son linge. A gauche, de minces rives, à peine buissonnées de rares arbustes, et faisant pointe dans l'eau, alternent pour ainsi dire avec

les flots épars et vont s'affaiblissant à mesure qu'elles s'éloignent du premier plan vers le fond. L'horizon recule devant l'œil. Il serait difficile de donner avec la plume une idée exacte de ce paysage frais et tranquille, tout fait de choses familières, et où la solidité et la finesse s'allient à un égal degré dans une lumière harmonieuse et pleine.

Une matinée orageuse pendant la moisson est un tableau plein d'animation. La moisson est encore couchée sur le sol et déjà l'orage menace. Le ciel se charge. Un rayon de soleil, glissant sous une lourde nuée, dore les gerbes confiantes au revers du sillon. Il ne pleut pas encore, mais le vent qui se lève fait frissonner les maigres bouquets d'arbres dont l'horizon est fermé. Au devant s'étend le champ menacé. Les travailleurs se hâtent. Le maître, debout sur sa charrette, empile les gerbes que ses gens apportent à pleines brassées. En face de ce petit cadre où s'agite un des grands drames de la vie des champs, on se sent des velléités de mettre bas l'habit et de s'arrêter pour donner un coup de main à cette brave famille dont le pain va être haché par la grêle sur le sillon même qui l'a fécondé.

Je citerai encore, comme de l'effet le plus saisissant, un petit *Hameau dans le Cantal*, pris à ce moment du crépuscule où la terre est déjà noyée dans l'ombre vaporeuse du soir, tandis qu'au dessus le ciel s'allume un instant, enflammé par les lueurs occidentales ; et encore une *Prairie boisée au soleil couchant*, où les bœufs tranquilles qui boivent dans une mare herbeuse, les arbres qu'aucun souffle n'agite, l'horizon qui se décolore lentement, tout traduit, avec un charme infini, la douceur calme et mystérieuse d'un beau soir.

Daubigny est, comme Théodore Rousseau, un de ces rares esprits qui aiment le beau pour lui-même et pour les jouissances qui en procèdent. Loin de l'art courtisan, loin de l'art traditionnel, ils se sont créé tous les deux une belle et noble place. Ils sont entrés en communion intime avec la nature. Ils l'aiment dans ses attitudes fami-

lières et pour sa simplicité grande. Ils la prennent telle qu'elle est, telle qu'elle veut bien se faire pour le plaisir des hommes. En marchant par les chemins et les champs de leur pays, ils n'ont point trouvé de temples grecs placés sur les éminences, aussi n'en mettent-ils point sur leurs toiles. Ils se contentent de rendre le sentiment que fait naître en eux ce que leurs yeux perçoivent ; et nue ou parée, triste ou joyeuse, riche ou maigre, la nature a pour eux d'incroyables trésors de poésie. Mais s'ils ont tous les deux pour elle un amour égal dans sa tendresse et sa profondeur, ils l'expriment diversement. Là où Rousseau met de la force, Daubigny apporte de la grâce ; quand Rousseau passionne et provoque la pensée, Daubigny charme et fait rêver. Et puis ne vous semble-t-il pas encore que Rousseau tend à se rapprocher davantage de la cité, tandis que Daubigny s'en éloigne ? Pour tout dire, en un mot, qu'il y a quelque chose de plus humain dans le paysage de Rousseau, qu'on y sent davantage l'homme et les détails qui accusent les préoccupations de sa vie ; que si l'homme n'y est pas, on le devine aux alentours, lui, sa cabane ou quelque chose de lui ; et même on voit qu'il vient de passer, le paysage est encore pour ainsi dire tout chaud de sa trace.

Le talent de Daubigny a singulièrement grandi depuis les dernières expositions, et il est appelé à grandir encore. Les artistes de cette sincérité et de cette trempe ne s'arrêtent pas en chemin. Il lui reste, d'ailleurs, quelque chose à faire. Il sent vivement et il rend juste ; mais la variété des sentiments et des moyens lui manque peut-être un peu. Je trouve que, dans ses notes en apparence les plus joyeuses, il y a un fond de mélancolie intime et mystique qui n'est pas dans le sujet, et dont il semble ne pas bien se rendre compte. Ses ciels, admirables pour l'élévation, la profondeur et la transparence, sont peut-être trop uniformes. Les lointains semblent lui faire peur : il barre et ferme brusquement l'horizon comme s'il en redoutait des vertiges Quoi qu'il en soit, et en attendant des progrès nouveaux, Daubigny expose

cette année quatre toiles, dont deux sont véritablement des chefs-d'œuvre, *Le Printemps* et *La Vallée d'Optevoz*.

On ne saurait imaginer rien de plus frais et de plus gracieux que *Le Printemps*. Du fond du tableau, par un sentier qui s'ouvre au milieu des blés verts, s'avance une jeune paysanne montée sur un âne. A gauche, parallèles à ce sentier, s'allongent une ligne de pommiers en fleurs, et par derrière un massif de peupliers dont les profondeurs sont tout humides de fraîcheur et d'ombre. A droite, une longue rangée de pommiers courts et trapus viennent de l'horizon vers le premier plan en décrivant une courbe. Entre ces arbres, de beaux champs de blés en pleine croissance, traversés par le sentier dont j'ai parlé. Sur le devant, des herbes et des fleurs. Rien dans tout cela qui ne soit jeune, original et charmant : c'est l'idylle du renouveau dans toute sa verdeur et toute sa grâce.

J'aime mieux cependant *La Vallée d'Optevoz*, dont la composition me paraît mieux entendue et l'aspect général plus ferme. Deux collines rocheuses partent de chaque extrémité du premier plan, et vont se dirigeant l'une vers l'autre à mesure qu'elles s'approchent du fond. A leur point de rencontre est un bouquet d'arbres. Dans le val formé par l'écartement des rochers, s'étend une nappe d'eau, où le jonc croit par touffes et sur laquelle naviguent des files de canards. Au dessus, un ciel gris argenté baigne le tout de sa lumière calme. La fermeté des terrains, revêtus d'une mousse courte que soulèvent çà et là les larges assises du roc ; le petit sentier pratiqué le long de l'eau et sur lequel s'avance un bonhomme suivi d'un chien ; la nappe, d'une fluidité profonde et transparente ; la lumière, d'un éclat affaibli qui enveloppe le paysage, font de cette toile une œuvre de maître, pleine d'harmonie et de force.

Un autre paysage, aussi fort remarquable mais inférieur aux deux premiers à cause de sa physionomie plus trouble et moins altière, est le *Soleil couché*. Sur un

plateau, par un chemin creux, rayé de profondes ornières et bordé d'une double rangée de pommiers durs et noueux, arrive un troupeau qui revient des champs. Le soleil n'est plus à l'horizon qu'une mince ligne rougie. Une meule de paille dessine sa noire silhouette sur le ciel. Des chardons sauvages et d'autres plantes communes croissent au rebord du chemin. Le bétail, fatigué du jour, s'avance tumultueusement, baissant la tête et ayant hâte de rentrer au parc où l'attendent le repos et le sommeil.

Je range parmi les paysages *Les Glaneuses* de Millet. A la vérité, la nature n'y est qu'un prétexte, qu'une occasion. Toute la pensée se concentre sur les trois personnages qui peuplent cette scène. Mais ces personnages sont des paysannes, ils accomplissent un acte de la vie des champs. Or, j'admets difficilement qu'on puisse séparer le paysan de la nature. Il en fait en quelque sorte partie intégrante comme l'arbre, comme le bœuf. L'individualité est assurément plus accusée chez lui que chez l'animal ou la plante, puisqu'il soumet l'un et utilise l'autre. Mais, au point de vue de l'art, il se trouve être simplement le terme le plus élevé d'une série, qui commence au végétal pour s'arrêter a lui, paysan ; en telle sorte qu'il est attaché à la nature par des chaînes plus solides que celles du servage, je veux dire par les lois de l'harmonie. Aussi bien que le chêne dont il a la force, aussi bien que le bœuf dont il a la lenteur, il s'harmonise avec la nature qui l'entoure, à la fois par son costume, par sa démarche, par ses attitudes. Dans les champs, qu'il travaille ou qu'il repose, il est magnifique de couleur, de forme et d'allure ; partout ailleurs il est grotesque et laid. Par contre, l'homme des villes transporté dans un paysage, me paraît ridicule : il gêne l'œil et fait tache.

Sur une terre grise où se hérisse encore le chaume que la faucille a tranché, trois paysannes, vêtues de drap commun tombant à plis lourds, se courbent vers le sol. Elles ramassent les épis que l'œil perspicace du proprié-

taire a oubliés. Leur tête encapuchonnée laisse à peine voir leurs traits grossiers. Qu'importe? Elles n'ont pas de nom, elles ne sont pas telle ou telle femme; elles sont une race, elles sont une fonction sociale : elles glanent quand les autres ont moissonné. Leur tablier relevé en corbeille, est noué par les deux bouts derrière leur dos. C'est là qu'elles mettent les épis sans tige que le hasard a jetés dans les plis du sillon. Quant à ceux auxquels le chaume adhère encore, elles les tiennent réunis en bouquet dans leur main gauche ramenée sur leurs reins. C'est ainsi que, toujours courbées et acharnées au travail, elles vont sans relever un moment la tête. Le ciel pourrait à son gré les cuire de soleil ou les tremper de pluie, elles n'ont pas le loisir de s'en inquiéter; car ce qu'elles cueillent ainsi de leur main rouge et durcie, c'est du pain pour l'hiver. Seulement, au lieu de cueillir ce pain comme les maîtres, à pleine brassée et en plein champ quand les blés sont debout, elles ramassent les miettes tombées après que ces maîtres ont passé. Or, dans le lointain, cependant que les malheureuses fatiguent et ahannent, les moissonneurs poussent joyeusement les gerbes sur les charrettes et pressent le départ vers le village, dont les maisons blanchissent à l'horizon, et où les attendent le repas, le vin et la danse.

Cette toile, qui rappelle d'effroyables misères, n'est point, comme quelques-uns des tableaux de Courbet, une harangue politique ou une thèse sociale : c'est une œuvre d'art très belle et très simple, franche de toute déclamation. Le motif est poignant à la vérité; mais, traité comme il l'est, dans le plus haut style, avec largeur, sobriété et franchise, il s'élève au-dessus des passions de parti, et reproduit, loin du mensonge et de l'exagération, une de ces pages de la nature vraies et grandes, comme en trouvaient Homère et Virgile.

Qu'est-ce que la nature a donc fait à M. Français pour qu'il la maltraite ainsi? Lui en voudrait-il de ce qu'il ne la comprend pas? Mais alors qui le force à faire du paysage? Il y a tant d'autres occupations légitimes auxquelles

un honnête homme peut se livrer! Qui le porte à réduire l'art du peintre au vulgaire talent d'un faiseur de vignettes? Il y a tant de gens respectables qui se donnent du mal à élever ce grand art! Ah! M. Français, si la nature vous avait pris pour son unique confident, comme nous serions trompés sur son compte, et comme nous la connaîtrions mal! Vous ne voyez d'elle que la superficie; son côté intime et profond, son âme vous échappe. Votre manière est mesquine, étroite, sans conviction; elle amoindrit et rapetisse tout : j'en atteste votre *Effet de printemps*, aussi bien que votre *Étude d'hiver*. Non pas, certes, que l'habileté manque à votre pinceau, ni la ficelle; mais ce charlatanisme-là, voyez-vous, ne saurait remplacer le sentiment qui vous manque. Il faut y renoncer : la nature est un livre fermé pour vous. Si vous voulez continuer à faire du paysage, remettez-vous à l'école, étudiez les maîtres. Avec eux vous apprendrez, du moins, qu'il y a dans la nature quelque chose dont vous ne vous doutez pas : la poésie. N'avez-vous pas ouï dire, d'ailleurs, que les esprits secondaires ne peuvent boire aux sources originales? Il en découle un vin trop robuste pour leur faible poitrine, il faut à leur débilité le mélange déjà affaibli des interprétateurs. Or, voici qu'à Manchester les Anglais mettent au jour nombre de paysages inconnus et des meilleurs, Hobbema, Ruysdaël, Rembrandt même. Partez vite : allez, allez à Manchester.

J'ai toujours eu pour Corot un singulier mélange d'amour et de pitié bienveillante. Je ne sais où cet excellent homme, dont la manière est si doucement émue, va prendre ses paysages; je ne les ai rencontrés nulle part. Mais tels qu'ils sont, ils ont un charme infini. Il y a dans cette façon de comprendre et de traduire la nature quelque chose qui rappelle Bernardin de Saint-Pierre. C'est vague, c'est indécis; le sentiment des individualités naturelles de l'arbre, de la plante, du rocher, ne s'y fait guère jour; mais la pénétration vive des choses générales, des herbes mouillées, des ombres fraîches, des lumières pures, y est fortement accusée, et suffit à la simplicité des motifs.

Et puis ces limpides paysages semblent entraînés dans une danse mystique, aux accords d'un instrument invisible. Ne troublez pas ces nymphes et ces amours qui parcourent ces régions primitives, vierges comme l'Eden, humides et touffues comme lui. Ils sont là, couchés ou debout, suivant intérieurement le chœur des mélodies aériennes. Un souffle les a déposés sur l'herbe ; un souffle peut les emporter dans le tourbillon d'une ronde légère, rhythmée aux douces ivresses qui naissent à la fois des sons, des lumières et des parfums !

Courbet n'a pas, tant s'en faut, cette jeunesse, cette fraîcheur et cette conviction. Courbet est un sceptique en matière d'art, un profond sceptique. Et c'est dommage, vraiment, car il a de très belles et très fortes qualités. Sa brosse est vigoureuse, sa couleur solide, son relief quelquefois surprenant. Il saisit les attitudes extérieures des choses ; les mouvements des terrains et des arbres lui sont familiers. Il rend bien, en un mot, ce qui se voit. Mais il ne va pas au delà parce qu'il ne croit pas à la peinture. Son spiritualisme n'est pas assez exalté pour qu'il en arrive à considérer les formes et les groupes comme des condensations de l'âme universelle, et à poursuivre l'expression de celle-ci sous la figure de ceux-là. Quoi qu'il en soit, ses paysages ne manquent assurément pas de valeur.

Les bords de la Loue sont empreints de toutes les qualités de rendu matériel que j'ai signalées. Si le terrain de gauche était mieux établi, ce serait un bon tableau. Il faudrait pourtant y biffer ce ridicule jeteur d'épervier, qui se tient si mal d'ailleurs, et qui semble être planté là, sur le devant, comme s'il était la morale et la conclusion de ce paysage. On croirait que Courbet a simplement voulu montrer aux amateurs un bon endroit pour la pêche. Pour des raisons analogues à celles précédemment exposées, je ramène les scènes de chasse au paysage, dont elles ne sont qu'un épisode.

La chasse au chevreuil dans les forêts du Grand-Jura est un des meilleurs tableaux exposés par Courbet. Le pi-

queur qui sonne la curée, les chiens marbrés de taches brunes, le chevreuil surtout pendu par la patte, sont des chefs-d'œuvre d'exécution matérielle, d'un faire solide et franc. Le piqueur sonne de toute son âme, et il semble qu'on entende l'instrument sauvage résonner dans le silence de la forêt. Les chiens sont admirables d'impatience. Malheureusement, à côté de cette partie savamment éclairée, se trouvent des tons noirs et charbonnés qu'on ne s'explique pas ; les chiens ne disent pas assez leur race, ils n'ont guère que la taille du basset, et ils ont le pelage des braques ; le tableau se coupe trop brusquement dans le haut ; la tête du chasseur adossé à un arbre manque de relief. Elle est si peu apparente, le corps de ce chasseur debout se prolonge tellement, qu'on est tenté de chercher son chef hors du cadre.

La biche forcée à la neige ne vaut pas la chasse au chevreuil. A la vérité, la bête est bien tombée, le terrain se dégrade convenablement, les broussailles rouillées sont du meilleur effet. Mais les chiens qui volent, suivant tous la même direction, et tenant tous le même mouvement au-dessus de terre, sont parfaitement ridicules. On les dirait gonflés et en baudruche.

Courbet n'est pas seulement un paysagiste, c'est encore un habile faiseur de portraits, et surtout un peintre de genre audacieux. Je dirai tout de suite ce que j'en pense, pour n'y plus revenir.

En voyant l'œuvre entière de Courbet, maître-peintre, je me suis rappelé involontairement cette page de Proudhon : « Il faut que le statuaire, que le peintre, de même que le chanteur, parcoure un vaste diapason ; qu'il montre la beauté tour à tour lumineuse ou assombrie, dans toute l'étendue de l'échelle sociale, depuis l'esclave jusqu'au prince, depuis la glèbe jusqu'au sénat. Vous n'avez su peindre que des dieux ; il faut aussi représenter des démons. L'image du vice comme de la vertu est aussi bien du domaine de la peinture que de la poésie : suivant la leçon que l'artiste veut donner, toute figure belle ou laide peut remplir le but de l'art. Que le peuple,

se reconnaissant à sa misère, apprenne à rougir de sa lâcheté ; que l'aristocratie, exposée dans sa grosse et obscène nudité, reçoive sur chacun de ses muscles la flagellation de son parasitisme, de son insolence et de ses corruptions ; que le magistrat, le militaire, le marchand, le paysan, que toutes les conditions de la société, se voyant tour à tour dans l'idéalisme de leur dignité et de leur bassesse, apprennent, par la gloire et par la honte, à rectifier leurs idées, à corriger leurs mœurs et à perfectionner leur institution. Et que chaque génération, déposant ainsi sur la toile et le marbre le secret de son génie, arrive à la postérité sans autre blâme ni apologie que les œuvres de ses artistes. »

Ces paroles de l'illustre publiciste donnent la raison de l'œuvre entière de Courbet, depuis les *Casseurs de pierres* jusqu'aux *Demoiselles des bords de la Seine*. Il est croyable que, dans leurs causeries familières, les deux Francs-Comtois, dissertant des choses de l'art, se seront rencontrés sur un point, la moralité de son but ; et alors, ou Proudhon aura systématisé et réduit en théorie les idées flottantes de Courbet, ou Courbet aura appliqué dans la mesure de son tempérament les théories toutes faites de Proudhon. C'est ce dernier cas qui est le plus probable, la théorie du philosophe se trouvant plus large, plus élevée que l'application de l'artiste. En effet, du vaste diapason indiqué par le philosophe, Courbet n'a parcouru qu'une partie, celle de la beauté assombrie : il n'a pu s'élever jusqu'à l'autre. Ses personnages, il les a bien montrés dans l'idéalisme de leur bassesse, mais jamais dans celui de leur dignité. Il n'a sans doute voulu qu'une chose : « que le peuple se reconnût à sa misère et apprît à corriger ses mœurs. » Car, dit le théoricien, « suivant la leçon que l'artiste veut donner, toute figure, belle ou laide, peut remplir le but de l'art. »

Mais il y a là une erreur d'esthétique, dont la responsabilité incombe plus encore au peintre qu'à son théoricien. Il est très discutable en effet, que l'art n'ait qu'un but de moralisation immédiate, qu'un tableau, comme une

fable, doive avoir sa moralité. Je suis pour ma part très éloigné de le penser. L'art n'a point à imposer des idées ; il ne saurait se faire apôtre ni tribun ; il n'a point à châtier les mœurs comme la comédie, ni à fouetter le ridicule comme la satire. En s'appliquant à cette tâche, il abandonne son objet et trahit véritablement sa mission. L'action de l'art est toute médiate ; il n'a point à faire l'éducation spéciale d'une génération, et à diriger son activité de préférence vers tels ou tels objets. Il a à faire l'éducation générale de l'homme et de l'humanité. Il agit, lentement il est vrai, mais sûrement, sur la source même de nos idées et de nos sensations ; et, par la surexcitation passagère qu'il provoque en nous, il apprend à notre être qu'il est toujours pour lui un échelon à gravir dans l'élévation morale, et, en nous incitant à le gravir, il nous améliore et nous épure.

Je m'excuse presque d'agiter ces hautes questions, à propos des tentatives de Courbet, presque toutes avortées. La poussière et le scandale qu'il avait soulevés autour de son nom sont aujourd'hui bien tombés. Depuis que le courant des idées, éparpillé vingt ans par les secousses profondes que notre sol a subies, tend à se reformer et à reprendre une direction, on ne s'occupe plus guère du Réalisme. L'idée que Courbet prétendait avoir mise dans les *Casseurs de pierres*, l'*Enterrement d'Ornans*, les *Demoiselles du village*, les *Baigneuses*, devient de moins en moins compréhensible. Ces toiles, faites pour la foule, n'ont jamais eu de prise sur elle. Et Courbet, qui commence à le comprendre, s'en venge cette année en exposant, double injure à Paris et au peuple, les *Demoiselles des bords de la Seine*, dont le titre jovial indique assez la pensée impertinente. En bafouant ainsi la majeure partie de ses admirateurs, Courbet se condamne lui-même.

En résumé, Courbet est un brave ouvrier peintre, qui, faute de comprendre l'esthétique de son art, gaspille sans profit de belles et rares qualités. Comme peintre de genre, il a pu croire autrefois que la peinture devait avoir

une destination sociale ; mais, à l'heure qu'il est, il n'en croit plus un mot, et en faisant déboucher une porte de derrière de Saint-Lazare jusque dans les prés fleuris de madame Deshoulières, il se moque de lui-même, des autres et de son art. Comme paysagiste, il n'a guère entrevu la friture que par la fenêtre d'une auberge. Ses sites rappellent toujours l'idée d'une *bonne partie* : on devine que c'est la nature qui nage au courant de ses ruisseaux; et aux alentours, le long de ses taillis, il se dégage comme un parfum de gibelotte.

C'est comme portraitiste qu'il me paraît avoir le plus de valeur. La tête de *L'Homme à la pipe* est une œuvre de premier ordre.

Xavier de Cock, un Belge, peint avec facilité des sites d'un pittoresque bourgeois et des natures d'une compréhension vulgaire. Il a cependant le mouvement général et l'intelligence de l'ensemble ; mais, au détail, rien ne se tient. Je doute, malgré l'éclat apparent de son début, qu'il y ait en lui un sérieux paysagiste. Les *Vaches à l'abreuvoir*, les *Vaches traversant les prairies*, manquent d'élévation et de solidité. Ses animaux donneraient difficilement l'idée de ces « faces bovines, si bien coiffées et si calmes dans leur puissance », dont parle George Sand: « Oui, je comprends que Jupiter ait pris cette forme dans un jour de poésie. Il y a du Dieu dans ce large front si bien armé, et dans cet œil noir à la fois si fier et si doux. Il y a de l'enfant aussi dans ces naseaux si courts et dans le poil fin et blanc qui entoure proprement leurs lèvres délicates. Il y a du paysan dans ces genoux larges et rapprochés, dans la lenteur de cette démarche tranquille. Il y a du lion dans cette queue vigoureuse qui fouette l'échine toujours noueuse et sèche. Oui, c'est un bel animal ! Le fanon est magnifique et le flanc a un développement immense. La face exprime la force et l'ignorance ; elle a du rapport avec la physionomie de l'homme qui cultive la terre et soumet l'animal. »

La Bénédiction des blés (Artois) de M. Breton est d'une belle et harmonieuse entente : la plaine jaune, la

procession qui se déroule, le dais, les surplis qui s'éclairent, les personnages agenouillés au premier plan, quoique faits un peu trop en trompe-l'œil, tout cela est empreint d'un pittoresque large et simple; il y a du style dans certaines poses et un art peu vulgaire dans la draperie. Somme toute, c'est un bon tableau et qui mérite d'être remarqué.

Après ceux que j'ai nommés, il en vient d'autres et puis d'autres encore, qui attaquent la nature par tous les bouts, pressant sur elle de tout leur poids pour lui faire rendre quelque chose. Mais la nature discrète et pudique ne dénoue pas sa ceinture devant le premier passant. Il faut l'aimer d'un amour longtemps éprouvé pour se faire accepter d'elle. Aussi les paysagistes inférieurs pullulent. Il y en a qui font des landes, des bruyères, des futaies, des prairies, des lacs, des vallées, des montagnes, et qui voudraient tout traduire dans la fièvre de leur impatience. Il y en a qui sont étrangers, et qui nous apportent de leur pays des effets singuliers et des sites étranges, comme ce Russe qui fait coucher le soleil dans un troupeau de moutons. Il y en a d'autres enfin qui trouvent vulgaire et mesquin ce qui les entoure, et qui vont chercher au loin dans l'Orient, au fond du désert, une nature tout exceptionnelle et sans analogie avec nos idées et notre tempérament.

Je ne parlerai ni des uns ni des autres : ce serait sans profit qu'on pousserait plus loin le dénombrement depuis longtemps complet. Les premiers, d'ailleurs, ont des qualités toutes négatives, dont les nuances infinies dans le genre neutre défieraient la langue la plus souple. Les seconds consacrent vainement les ressources de leur pinceau à la reproduction d'effets dont nous, hommes de l'Occident, nous ne pouvons nous faire juges, ces effets étant sans harmonie avec nous. J'aime la nature qui m'entoure, parce que, né au milieu d'elle, habitué à la voir, nous sommes, elle et moi, en corrélation intime; elle est entrée pour quelque chose dans le développement de mes idées; elle a participé à la formation de ma personnalité,

et, où que j'aille, je la porte en moi. Or, votre désert, vos palmiers, vos chameaux, peuvent étonner mon intelligence, mais ils n'auront jamais pour moi l'émotion douce et paisible que me donne l'aspect des bœufs dans un pré bordé de peupliers. Les brises qui me sont familières et qui égayent mes poumons ne passent pas sur vos sables torréfiés. Vos végétations bizarres et vos ruines insolites se dessinent mal sur ma rétine et me fatiguent par leur étrangeté. Ah! imprudents, la nature est à vos portes, elle vous entoure et vous presse de toutes parts, elle se met tout entière dans le plus humble de ses coins, et vous la fuyez pour courir après l'exotique et l'inattendu ! Ce n'est pas ainsi que les maîtres flamands et hollandais entendaient le paysage. Ils prenaient tout naïvement le ruisseau voisin, l'arbre du détour de la route, un buisson éraillé, un pan de leur ciel nuageux. Peu de chose suffisait à leur puissante improvisation ; mais ce peu de chose, la nature de leur pays, ils l'imposent aujourd'hui à l'admiration de toute l'Europe. Je me range de leur côté, et aussi du côté d'Obermann, le grand naturaliste, qui, pour l'heure de sa mort, souhaitait, à défaut d'un homme, au moins un paysage doux et ami, tel que chacun de nous le pourrait désirer : — « Si j'arrive à la vieillesse, si un jour, plein de pensées encore, mais renonçant à parler aux hommes, j'ai auprès de moi un ami pour recevoir mes adieux à la terre, qu'on place ma chaise sur l'herbe courte, et que de tranquilles marguerites soient là, devant moi, sous le soleil, sous le ciel immense, afin qu'en laissant la vie qui passe, je retrouve quelque chose de l'illusion infinie. »

L'HOMME, LE PORTRAIT

La nature, c'est la vie éparpillée et diffuse : l'homme c'est la vie concentrée.

De cette antinomie première naissent, au point de vue de l'art, deux ordres de conception opposés, qui dominent et régissent souverainement, l'un, le paysage, l'autre, le portrait.

Le paysage est la traduction et l'interprétation de l'Être universel dans tous ses modes et sous tous ses aspects. Sa large compréhension s'étend à la création entière. Les astres, les végétaux, les animaux, toute chose, organique ou inorganique, en tant qu'elle se manifeste sous la triple condition de lumière, de couleur et de mouvement, est également de son domaine. L'homme, comme le reste, en fait partie : seulement il n'entre pas dans le paysage comme homme, comme être pensant, il y entre comme élément de la série animée, comme fragmentation du grand tout, sous son pur côté extérieur et pittoresque.

La loi du paysage, c'est la multiplicité.

Les terrains et les eaux, la plante et la bête, les productions naturelles et les fruits du travail humain, toute forme a donc place dans le paysage ; c'est l'infinie variété dans l'infinie étendue. Quelque vaste que soit le cadre, il n'est jamais une limite, même pour l'œil : le champ le déborde, l'esprit le franchit et continue à suivre au delà le développement des lignes et la direction des mouvements. Point de difficulté, du reste, dans la disposition de ces éléments divers ; il n'y a qu'à suivre pas à pas le modèle, la nature. Chaque être, chaque individualité, en

arrivant sous le pinceau, se classe, se groupe à la fois sous la double raison de son importance hiérarchique et de la valeur particulière que lui donne le motif choisi par le peintre. L'unité, qui ne consiste pour le paysage que dans la continuité, est plus facile encore : un horizon qui fuit, un bouquet d'arbres mouvementé, un point culminant qui arrête l'œil, se chargent le plus souvent de la réaliser.

Mais la nature n'est pas seulement une juxtaposition d'objets groupés dans des plans divers. C'est un être vivant, plein de sollicitations singulières, et dont les chocs répétés sur notre organisme, ébranlant à chaque instant notre âme, font jaillir en elle, comme des sources fraîches, les sensations, les sentiments, les idées. Une action, une puissance analogues doivent être mises dans le paysage. Il ne suffit pas au peintre d'avoir réussi à reproduire en nous la forme et la disposition des objets ; il lui faut encore, et par dessus tout, animer ces formes, les faire vivre en y mêlant son âme d'artiste, et les douer, en vrai créateur, de toutes les excitations qui appartiennent à la nature. L'art n'est pas autre chose : il commence juste là où le métier finit.

Prenez donc, des éléments si variés qui vous entourent, telle quantité ou telle partie qu'il vous conviendra, soyez à votre gré prolixe ou concis, étendu ou resserré ; — pourvu que votre toile frissonne et palpite ; que la vie y circule pleinement et largement ; que l'harmonie, comme un tissu impondérable et fluide, en baigne à la fois les détails et l'ensemble ; que vos ombres et vos lumières, vos tons et vos nuances, aient le pouvoir d'éveiller les sensations multiples que la nature réelle a déposées dans nos organes et qui dorment aux avenues de chacun de nos sens ; — vous aurez exprimé, dans la mesure de votre sentiment et du nôtre, le retentissement intérieur de la vie universelle dans l'homme ; nous en suivrons, avec émotion, à travers votre œuvre, les répercussions intimes et lointaines ; et quand nous reviendrons aux champs paisibles, pour y retrouver des senteurs et des

brises aimées, pour y suivre de l'œil le pli des terrains et la fuite des arbres, ou pour y rêver en écoutant la sourde germination de la vie latente, nous emporterons avec nous, et mêlerons à notre propre sentiment, quelque chose de votre émotion même, une vibration de votre être.

Le portrait, lui, est l'expression de l'individualité humaine. C'est cette individualité manifestée, extériorée, rendue en quelque sorte palpable et visible;— non pas envisagée sous un point de vue transitoire et partiel, non pas prise dans tel ou tel moment passager de son existence, joie ou douleur, rire ou méditation, veille ou travail, mais traitée d'une manière définitive et sommaire, saisie et fixée à cet instant de pure raison qui la résume sous toutes ses faces, l'élève rapidement à son maximum de vie, et la dévoile tout entière, d'un seul coup, dans l'intensité et la diversité de ses puissances.

Autant donc la nature répugne à une systématisation quelconque des existences qui posent ou se meuvent sur son sein; autant l'homme, pour être compris et exprimé, exige impérativement l'unification étroite et sévère de son être et de ses virtualités.

L'unité, c'est la loi du portrait.

Je viens de dire que le portrait est l'expression de l'individualité. Cette définition porte en elle des conséquences graves : il ne faut pas craindre de les aborder.

Commençons par rappeler d'abord une chose connue ; c'est que, de toutes les formes de l'être, l'homme est celle qui réunit les caractères d'individualité les plus accusés, je veux dire la délimitation et l'autonomie. Nulle, ou à peu près, aux premiers échelons de la vie, l'individualité croît et s'affirme à mesure que l'on s'élève. Les minéraux, même sous la forme cristallisée, paraissent en être dépourvus ; vous pouvez en effet les désunir, les diviser, les fragmenter à l'infini, il semble que vous ne faites que désagréger des molécules unies par des forces matérielles. L'individualité commence véritablement à la série végétale, mais elle y reste vague et confuse encore. Du végétal lié

au sol, se reproduisant par la bouture et la greffe, à l'animal qui se déplace et se meut librement, elle grandit tout à coup. La délimitation physique est faite, l'autonomie va venir. L'homme l'apporte avec lui. L'individualité éclate en effet, et définitivement, chez l'homme dont elle est le sceau, la marque suprême. Et chez lui, elle n'est pas seulement formelle et spécifique, comme chez les végétaux et les animaux; elle est tout à la fois et concurremment formelle et idéelle : de telle sorte qu'elle ne différencie pas seulement l'homme des espèces et des règnes inférieurs, elle le différencie encore et surtout de lui-même.

Cette remarque est capitale, puisque c'est cette différenciation même qui permet le portrait, et qui en est la raison d'être. L'homme se distinguant physiquement et intellectuellement de son semblable, son portrait est possible.

Mais ce serait une erreur de croire que le portrait est le bénéfice exclusif de l'homme. Le portrait, expression de l'individualité dans la créature, suit cette individualité pas à pas dans sa progression ascendante, se réglant sur elle, apparaissant ou disparaissant selon qu'elle se dégage ou s'éclipse. Ainsi, il existe ou n'existe pas, selon que la forme à *pourtraire* fait partie de telle ou telle série; il se précise ou s'efface, selon que cette forme est plus ou moins expressive, c'est-à-dire pourvue d'individualité. Les végétaux, par exemple, n'ont pas de portrait et sont condamnés à s'en passer toute leur vie. Parmi les animaux, les infimes n'en sauraient avoir un; les plus élevés dans l'échelle, au contraire, ceux chez lesquels l'individualité est déjà plus discernable, y prétendent et avec quelque titre; le chien commande depuis longtemps sa ressemblance à l'artiste; le cheval suit son exemple; il en viendra d'autres.

Les hommes ont seuls un droit incontestable au portrait. Mais ici encore des restrictions sont à faire. L'extrême enfance, « masse informe et fluide », n'a pas de portrait. L'adolescence en a à peine; et, quant aux hommes mûrs, le développement tardif du grand nombre me force présentement à les ranger, comme les animaux, en deux

classes : ceux qui ont un portrait, et ceux qui n'en ont pas encore et n'en auront de longtemps. Je reviendrai là-dessus ; je ne voudrais pas qu'on me reprochât d'immoler sans phrases les cinq sixièmes de mes semblables.

Je reprends. L'individualité humaine et le portrait sont liés l'un à l'autre, comme l'idée l'est au mot qui l'exprime. Mais le plus haut degré de l'individualité dans l'homme est celui où il y a épanouissement harmonique de ses facultés morales, et simultanément connexion intime et serrée, correspondance mystérieuse entre son être intérieur, intelligence, volonté, passion, et son être plastique, ligne, attitude, couleur. L'honneur de l'artiste qui aborde l'individualité humaine, sera donc d'avoir saisi ce rapport imperçu du vulgaire, et sa tâche, de l'exprimer. Il devra, appliquant au portrait la fameuse définition « l'homme est une intelligence servie par des organes, » s'efforcer de figurer cette intelligence, le moi humain, dans les lignes du visage et l'allure du corps ; en d'autres termes, de réaliser l'idéel dans le formel, et de manifester plastiquement l'unité qui relie dans un même être, dans l'individu-homme, les virtualités multiples dont le portrait est la synthèse.

Ne concluez pas de là que le portrait répugne à l'idée de beauté et qu'il l'écarte systématiquement ; ce serait illogique. Ce que l'on doit dire, c'est qu'il s'empare de ce concept souverain dans les arts pour le plier à son objet spécial, le particulariser, et qu'il en rend par là même l'importance plus sensible. Seulement, ce n'est pas sous ses formes les plus générales, je veux dire la noblesse du type, la pureté des lignes, la grâce et l'harmonie du mouvement, que la beauté se présente dans le portrait : elle consiste entièrement dans la puissance d'expression, c'est-à-dire dans l'accord intime de la forme avec l'être moral.

Mais il ne suffit pas d'avoir mis l'idée dans la matière, d'avoir exprimé par les lignes fixes les aptitudes intellectuelles, les tendances passionnelles par les lignes molles, le tempérament par les tons, les habitudes par le mouve-

ment général. Ce n'est pas encore là tout le portrait : il faut creuser plus profondément.

L'individu, même lorsqu'il a acquis son développement complet, ne se ressemble pas à tous les moments de son existence. Chacun de ses actes est déterminé par une situation d'esprit particulière, qui commande les lignes de son visage, et en modifie l'expression. Indépendamment de la joie et de la douleur, du rire et des larmes, côtés fugitifs que le portrait n'a pas à aborder, il y a en l'homme mille aspects, mille lui-même que les chocs de la vie mettent en relief et font vivre successivement. Il y a d'abord en lui l'homme de tous les jours, l'homme de la vie vulgaire et des occupations banales, l'homme qui boit, mange et dort, vaque à ses affaires, s'amuse ou s'ennuie; puis il y a l'être intelligent, curieux d'art, de littérature, de science ; il y a l'être passionné qui s'émeut, qui s'anime en parlant d'amour à une femme, de politique à un homme ; il y a... l'énumération serait trop longue. Eh bien, ne conçoit-on pas qu'à chacun de ces aspects correspond une physionomie spéciale et distincte? Laquelle est l'homme ? Il est bien évident que chacune d'elles l'est en partie, mais qu'aucune ne l'est tout entier. Devrons-nous donc, pour posséder notre vraie image, en multiplier à l'infini les exemplaires et nous faire représenter à chaque heure de notre vie? Ce serait contradictoire, et le daguerréotype alors suffirait à l'art : double absurdité. L'homme doit être exprimé en une seule fois et d'une manière définitive : le portrait est une synthèse, nous l'avons dit. Il faut donc, si l'artiste ne veut pas se borner à faire un masque sans vie ou à n'exprimer qu'une face de la physionomie, il faut qu'il pénètre résolument dans l'âme même de son modèle, qu'il compulse attentivement les registres de son intelligence, qu'il calcule la portée de ses passions, qu'il aborde courageusement le sphinx de sa conscience pour en tirer le secret de sa valeur morale ; et puis, groupant et synthétisant ces éléments divers, il doit faire arriver jusqu'à la surface de son homme tout ce qu'il aura trouvé au fond, grandeur ou faiblesse, géné-

rosité ou infamie, haine ou bonté, pour que cela reste, auréole ou stigmate, incrusté et fondu dans les plans et les lignes de ce visage humain. Arrivé à cette hauteur, le portrait, surtout le portrait d'histoire, est plus qu'une œuvre d'art : c'est un jugement.

Le portrait ainsi compris, combien peu de modèles humains sont dignes du pinceau de l'artiste ! Au-dessus du niveau des foules s'élève un petit nombre d'hommes d'élite, que les inquiétudes de la pensée ou les agitations du cœur ont marqués comme d'un signe. Ce sont des penseurs, des poètes, des savants, des magiciens, des prophètes. Ils n'ont rien de l'Antinoüs. La vie qu'ils vivent ou qu'ils ont vécue, a amaigri leurs muscles, ridé leur peau, jauni leur front. Mais l'étincelle mystérieuse qui allume leur œil flamboie prestigieusement ; la pensée calme et haute habite les voûtes de leur crâne. La vieillesse les prend de bonne heure ; une fois abattue sur eux, elle ne les lâche plus et les mène vite. Acharnée, elle poursuit sans s'arrêter son lent travail d'émaciation, elle les décharne, elle les édente, elle les déforme. Mais, à mesure que le corps se rétrécit, il semble que la pensée prenne toutes ses proportions : avec le temps, l'idée et la chair se fondent et arrivent à ne faire qu'un ; on dirait que la première ne veut retenir de la seconde que tout juste ce qu'il lui faut pour se manifester. Ces têtes de vieillard sont éminemment propres au portrait, en ce qu'elles présentent au plus haut degré l'identification de la forme avec l'esprit. Aussi les vieux maîtres les recherchaient précieusement ; et Rembrandt, cet artiste immense, a aimé en enfermer quelques-unes dans ses ovales d'or.

A côté de ceux-là, il y en a d'autres qui sont, il est vrai, désintéressés des luttes de la pensée, mais auxquels les périls de la vie civile ou les audaces de la vie aventurière ont formé des physionomies fortement accentuées et d'un effet plastique singulier. Ces têtes-là, quoique presque toutes de superficie, sont encore matière à portrait.

La *vie vécue* seule a donc le privilège de façonner une tête, et, en l'harmonisant avec l'être intérieur qu'elle est

appelée à rendre, de lui créer sa physionomie véritable. Il est logique en effet, qu'à force de remuer et de s'agiter en nous, les orages du cœur et les tumultes de la pensée arrivent jusqu'à notre surface, s'en emparent, la modifient; et, durcissant les lignes, solidifiant les plans, se moulent dans tous les plis de notre face, et nous impriment le masque définitif et vrai de nos passions. Aussi est-ce seulement à la quarantaine, et ce cap doublé, que l'homme relève du portrait et en devient justiciable. A vingt ans, la ligne est fluide et les traits mobiles ; à quarante ans, ils sont fixes.

Pour résumer et pour conclure, tous ceux, parmi les hommes, qui sont dépourvus d'individualité, et dont, par conséquent, l'expression est nulle; tous ceux dont l'individualité est à l'état embryonnaire, et dont, par conséquent, l'expression n'a pas acquis son relief définitif, tous ceux-là forment ce qu'on pourrait appeler, dans les objets de l'art, la foule, la multitude, ils n'ont pas de portrait. Qu'ils aillent demander asile au paysage, au tableau de genre, là où l'être n'existe esthétiquement que comme élément du groupe, n'a de valeur qu'au point de vue extérieur de la couleur et de la ligne ; mais qu'ils cessent dès aujourd'hui d'encombrer les ateliers de nos portraitistes, et de troubler de leur vanité bourgeoise la paix de nos salons !

Paysans durs et noueux que la terre dompte et attelle à son rude travail, prolétaires vaillants qui vendent pour un peu de pain leur âme à une machine, bourgeois ankylosés dans la matière, jeunes gens sans jeunesse voués à la pâle débauche et aux passions mesquines, être nuls ou avilis, figures indécises, types avortés, combien déjà d'élagués du monde des modèles! et je n'en ai pas encore fini avec les exécutions sommaires! J'allais oublier la femme.

La voici venir, celle devant qui les théories les plus rigides se troublent et hésitent, les faits les mieux groupés prennent la fuite et se dispersent. Elle vient dans sa beauté, sa grâce, sa coquetterie, et me dit de sa voix

douce : — « Et moi, quel sort me réserves-tu ? Je suis ce qu'il y a de meilleur dans l'homme. Je m'appelle beauté, amour, charité, dévouement. Tout ce qui s'est fait de grand et de bon sur la terre a été préparé, réalisé et conservé par moi. J'ai pris ma part de vos luttes et de vos combats ; j'ai brillé à l'égal de vous dans les spéculations de l'esprit ; j'ai été poète avec Sapho, philosophe avec Hypathie, politique avec Médicis : m'excluerais-tu du portrait ? » — Femme charmante, je vous en exclus.

Artistes, j'en appelle à vous ! Quand vous rencontrez un homme, votre premier mouvement, n'est-il pas de lui regarder au front ? Vous vous inquiétez peu des lignes et du mouvement de son corps ; vous allez droit à l'intelligence, au cœur ; vous voulez savoir ce qu'il vaut comme esprit, comme volonté, comme passion. C'est la mesure de son individualité, c'est le portrait que vous cherchez en lui. — Quand vous rencontrez une femme, au contraire, quelle est votre première pensée ? Celui qui concevrait ici quelque idée obscène n'a jamais compris l'art ; il est déshérité de toute esthétique. La tête, n'est-ce pas, quelque belle qu'elle soit, vous attache peu ; vous vous hâtez de découvrir mentalement les voiles dont le corps s'enveloppe ; et votre esprit se met à construire, en partant des plans que votre œil a vus, ceux que le vêtement vous dérobe : il a hâte et besoin de retrouver la forme entière. C'est que ce n'est pas l'individualité de la femme, ce n'est pas le portrait que vous cherchez en elle : c'est la statue. La femme, en effet, être infixe, d'une individualité molle et flottante, ne réunit aucune des conditions exigées pour le portrait ; elle a toutes celles que demande la statuaire. Sa beauté purement plastique, la mollesse de ses contours, la pureté de ses lignes, l'heureuse harmonie de tout son corps si bien équilibré, relèvent éminemment du ciseau et du marbre. Le ciseau peut seul transmettre, et le marbre immaculé seul recevoir les mystiques confidences que l'homme se fait à lui-même, dans les régions élevées de l'art, sur la femme, cet être de toute pureté, cette idole aimée à la fois comme mère, comme sœur, comme

épouse, comme fille, et dont la statuaire est véritablement le culte. Amour! dit la forme; admiration! dit l'harmonie; piété! reprend le marbre. La peinture passionnée et avide de mouvement s'accommoderait mal de cette tranquille extase qui va si bien à la chair blanche de la statue. C'est que la toile est chaude, tandis que le marbre est froid; c'est que le pinceau est brutal, violent, charnel, tandis que le ciseau est caressant, discret, chaste.

Femmes de France, femmes du pays où mûrit la vigne et où l'homme s'enflamme comme la paille, vous, les premières de la terre pour la grâce et l'esprit, quittez donc l'atelier des Dubufe, des Perignon, des Ricard, et allez frapper à la porte de leur voisin le sculpteur. Deux choses inespérées vous y attendent : peut-être une régénération de la statuaire, et à coup sûr une résurrection du grand amour. Voulez-vous savoir, en effet, vous, les plus dignes d'aimer toujours et de toujours être aimées, pourquoi vos passions et celles que vous inspirez sont pour la plupart passagères et s'émiettent en caprices? C'est parce qu'entre l'homme et vous, vous avez placé le portrait. Le portrait n'exprime que vos grâces voluptueuses, la coquetterie de votre toilette, la fraîcheur de votre épiderme. Il s'adresse exclusivement aux sens et ne sait rendre que les côtés superficiels et fugitifs de votre être. Au contraire, confiez à la statue le soin de vous exprimer, chargez-la de parler de vous à l'homme, et vous verrez l'amour s'élever et redevenir vivace ; car la statue s'adresse à l'intelligence, et l'impression qu'elle y produit, pure de toute sensualité, demeure inaltérable.

J'ai dit le petit nombre des modèles; il me reste à dire le petit nombre des portraitistes.

Le Salon de cette année n'en atteste ni n'en révèle aucun.

Si, pénétré des idées que je viens d'émettre, vous parcourez la galerie des portraits exposés, vous rencontrerez partout l'ignorance des conditions premières de cet art, et vous vous convaincrez facilement que les peintres de ce temps sont loin d'être des Rembrandt et des Van Dyck.

Non-seulement ils n'ont pas en eux-mêmes, l'intuition rapide qui dispensait les vieux maîtres de science et de physiologie ; non-seulement ils ignorent l'art de dégager par la forme les virtualités morales, d'élever l'être par la synthèse à son maximum de puissance, de faire que le portrait contienne l'homme tout entier avec ses manifestations possibles ; mais encore ils ne savent pas même discerner parmi leurs modèles, et ils envoient au Salon des personnages que la théorie du portrait écarte d'une manière rigoureuse et absolue. Ils péchent à la fois par eux-mêmes et par le modèle. C'est trop. Je n'insisterai donc pas sur l'inanité de nos artistes. Tant qu'il ne s'agit que d'attaquer un velours, une dentelle, un fauteuil, un accessoire quelconque, de le rendre avec une réalité à faire pâmer d'aise la foule, ils sont passés maîtres, ils en remontreraient aux plus vieux ; mais quand il faut aborder la tête, mettre un homme dans son masque, rendre saisissables, par la forme, des mœurs et des passions, faire transluire une âme à travers un visage, — qu'on me permette cette expression, — ils sont tous manchots.

Toutefois, disons-le à leur excuse, le portrait, œuvre de philosophie et de méditation, est la partie la moins accessible de l'art pictural. Aussi est-il la véritable pierre de touche du génie et le but le plus élevé que le peintre puisse se proposer. Les grands portraitistes ont toujours été rares, et ce siècle, brûlé d'activité, n'en a guère vu qu'un seul, — je veux parler de M. Ingres. Ce bonhomme, qui n'a jamais eu ni invention ni style, qui a dû sa célébrité à de mauvaises toiles et l'a conservée par de mauvais plafonds, qui s'est fourvoyé toute sa vie, et qui aujourd'hui, à bout de moyens, fait de la peinture enfantine ; ce bonhomme, dis-je, a été admirable toutes les fois qu'il a touché au portrait. La patience obstinée, le vouloir indomptable lui ont tenu lieu de génie. Il a eu la fermeté, l'ampleur, l'élévation, l'intensité d'idée des anciens maîtres. Toute sa peinture sèche, maigre, étriquée, passera ; ses portraits demeureront. Ce sera son seul bagage pour l'avenir. *L'Apothéose d'Homère, le Vœu de Louis XIII,*

le *Martyre de saint Symphorien* iront à l'oubli; les portraits de MM. *Bertin*, *Molé*, et de quelques autres, resteront comme des chefs-d'œuvre et feront vivre le nom de Ingres.

LA VIE HUMAINE. LE TABLEAU DE GENRE

Le paysage et le portrait, l'un, poésie irradiée, l'autre, idéologie succincte, traduisant par leurs moyens spéciaux le double côté panthéistique et psychologique de l'Etre, sont les deux points culminants, disons-le, la véritable originalité de l'art pictural.

Au-dessous d'eux, leur empruntant dans une mesure diverse, mais en les atténuant et en les amoindrissant l'un et l'autre, se tient, à un degré inférieur de l'échelle esthétique, le tableau de genre, expression de la vie humaine, de ses situations sans nombre, et de ses combinaisons éternellement mouvantes.

Avec le genre s'introduit dans l'art un principe nouveau, l'action.

L'action est un élément brutal, turbulent, envahisseur, aimé de la foule; un élément qui ne saurait vivre en bon voisin avec les autres, qui tend énergiquement à la domination et réclame dès l'abord le pouvoir absolu. Aussi, devant lui, tout diminue et se subalternise. La pensée, qui s'étendait dans le paysage et s'élevait dans le portrait, le tableau de genre s'en empare pour l'abaisser, la restreindre et la circonscrire au fait même. Il éloigne la nature et la relègue au second plan; le paysage n'est plus pour lui qu'un accessoire, un cadre agréable et facultatif des scènes qu'il reproduit. Il atténue l'individualité humaine,

en la subordonnant à l'action mère; il la ramène ainsi à ses proportions les plus étroites, à son rôle le plus simple, celui de partie du groupe. Le groupe, concours des forces et des êtres, est l'essence; l'unité dans le groupe est la loi du tableau de genre.

Cette restriction violente de l'idée et cet amoindrissement fatal des éléments essentiels de l'art suffiraient pour faire descendre le tableau de genre au second rang, quand même son objet, qui est limité à la représentation de la vie, lui appartiendrait en propre. Mais il n'en est même pas ainsi. La vie humaine, envisagée au point de vue de l'action, est du domaine de la littérature aussi bien que du domaine de la peinture. L'artiste et le poëte, l'homme de la couleur et l'homme du verbe, marchent ici sur le même terrain. Leur champ d'observation est identique. Pour l'un et pour l'autre, c'est le sentiment objectivé, c'est la passion appliquée, c'est l'homme agissant, « l'homme enfin manifestant sa vie, et déployant avec sa beauté la grandeur de son âme, dans le repos, dans l'action, dans la joie, dans la douleur, au sein des passions différentes. » Les procédés de mise en œuvre sont également les mêmes. Grouper, dramatiser, donner du relief par le contraste, de l'élévation par l'antagonisme, de l'intérêt par la tension et l'imminence de la lutte, tout cela appartient à la composition de l'écrivain aussi bien qu'à celle de l'artiste. Une seule chose diffère, c'est l'étendue des moyens, et ici la balance s'établit au détriment du peintre: le peintre n'a que le moment, l'écrivain a la succession; l'un, pour employer une expression qui se propage, travaille dans l'arrêté, l'autre dans le continu.

Ceci expliquerait au besoin pourquoi la plupart de nos peintres de genre, même lorsqu'ils puisent leurs sujets dans la vie réelle, se dégagent si difficilement des procédés du romancier et du dramaturge, et pourquoi les scènes ou les épisodes figurés par eux ont un caractère plutôt littéraire que pictural. Je citerai pour exemples *La Mort de saint François d'Assise*, de M. Benouville, et *La malaria*, de M. Hébert. On en pourrait citer cent au-

tres. Ce n'est pas assurément que la confusion ne puisse être évitée. Quand le peintre a la conscience nette et lucide des moyens et du but de son art, il ne tombe guère dans ce défaut. On a vu les plus grands artistes de ce siècle demander aux poètes épiques, dramatiques ou lyriques, des thèmes de peinture, et créer, sous forme d'interprétation, une œuvre originale et forte à côté de l'œuvre du poète : M. Eugène Delacroix, dans *Le Dante et Virgile, Hamlet, la Mort de Valentin, le Naufrage de don Juan*; M. Ary Scheffer dans *Françoise de Rimini, Faust et Marguerite*, sont non-seulement des créateurs originaux, mais encore et spécialement des peintres.

Quoi qu'il en soit, si le tableau de genre, par sa nature mixte et ses affinités littéraires, se trouve esthétiquement inférieur au paysage et au portrait, néanmoins par son objet, qui est l'expression de la vie, action, mœurs et passions, cela même que Balzac appelait la *Comédie humaine*, il a droit à une place sérieuse et importante dans l'art. Cette place, il faut qu'on la lui fasse.

Malheureusement les artistes du temps présent, déshérités pour la plupart de passion et de poésie, sevrés avant l'heure de naïveté et d'enthousiasme, ne me paraissent pas doués de la puissance et des qualités nécessaires pour mener à bien la tâche que notre siècle est en droit d'exiger de leur art, eu égard à la solidarité du développement humain. L'anarchie littéraire, le trouble des idées esthétiques, l'incertitude générale des esprits, pèsent lourdement sur eux, et accroissent le mal, en ébranlant les forts, en arrêtant les convaincus. Le mouvement trop précipité de la vie, la nécessité de faire vite et d'arriver à l'heure, empêchent l'étude et la méditation. On fuit la solitude, qui mûrit, avec l'énergie que les vieux maîtres mettaient à la rechercher. Qu'arrive-t-il ? Il arrive que, quand le peintre s'est fait, cela demande quelques années, un procédé, une manière plus ou moins bonne, plus ou moins personnelle, il s'arrête, et ne s'inquiète plus que d'exploiter ce procédé, cette manière, et d'en tirer à la fois célébrité et monnaie, si c'est possible, sinon monnaie. Imbéciles,

ceux qui, toujours mécontents de l'œuvre faite, se fatiguent et s'essoufflent à la recherche du mieux : le mieux dans l'art, c'est le bien-être de l'artiste !

Aussi où en sommes-nous ? Nous voici au dernier lendemain de la grande mêlée romantique. Le vent, qui ébranche depuis quelques années la littérature, secoue aussi rudement les beaux-arts. Les vieux champions de la génération précédente s'en vont un à un et tombent, David sur Rude et Pradier, Delaroche sur Chasseriau et Roqueplan. Toute la sculpture est déjà couchée dans la mort. Quand MM. Delacroix et Ingres auront emporté, l'un son âpre patience, l'autre sa recherche ardente et passionnée, tous les deux leur idéal élevé, qui donc nous restera en peinture ? Aucun talent hors ligne ne se montre, aucun génie ne se lève. Tous les peintres arrivent, en plus ou moins de temps, à une moyenne de talent, que bien peu dépassent ensuite. Dans la grande armée de l'art, je vois beaucoup de soldats, un état-major, si l'on veut, mais pas un général. D'où viendra celui qui demain doit se proclamer chef de par le génie, et prendre la tête de la colonne ? Nul ne le sait. Attendons les recrues.

Pourtant l'heure a été rarement plus favorable pour un grand artiste. Le mouvement de l'esprit humain, l'état de la société, la faveur publique, tout s'accorde pour donner au genre une magnifique extension, et préparer à ses productions un sympathique accueil.

Comme étendue de matière, le champ a été élargi, et le thème est illimité. Tandis que les temps passés étaient portés à exprimer l'homme et la vie par leur côté le plus général, notre siècle se montre plus particulièrement enclin à les localiser et à les voir à travers leur triple enveloppe concentrique, le paysage, l'habitation, le costume. Cette substitution de point de vue, sensible à la fois dans la littérature et dans les arts, est féconde. Les anciens élevaient sans cesse à l'état de type des abstractions plastiques ou morales ; nous tendons à restituer à l'homme son individualité physique et intellectuelle, à la vie sa physionomie personnelle et intime. Ils aboutis-

saient théoriquement à une simplification violente de la matière littéraire et artistique ; nous marchons à leur expansion illimitée. Le sentiment de la vie humaine et de son infinie variété a grandi. Quelle société plus que la nôtre s'est montrée curieuse de réalité, soucieuse de se voir et de se connaître ? Un mouvement énergique la porte, loin des dieux et des héros, loin des mythologies et des symboles, à se chercher elle-même et à se dévoiler, du faîte à la base, dans sa hiérarchie sans fin. Il n'y a plus rien de laid, d'humble et de nauséabond pour elle, là où elle trouve encore la couleur, la ligne et la vie. Elle déroule ses plis les plus obscurs et fouille ses coins les plus redoutables, pour y découvrir et y constater, sous le double côté pittoresque et passionnel, les manifestations variées de la vie collective. La connaissance plastique et animique de tout l'être social, et son exposition par l'art, ne sont-ils pas un acheminement vers la solution des vastes problèmes que notre société roule en son sein ?

Comme éléments de vie et intensité d'action, les ressources de l'art se sont accrues à mesure que la matière se diversifiait. Quelle génération a été plus flagellée que la nôtre dans sa chair et dans son esprit ? A quelle époque l'âme a-t-elle été plus surexcitée, les désirs plus tendus, la lutte plus complexe, le drame plus poignant, la comédie plus risible ? A chaque coin de la vie la plus obscure, quelle bataille, quels efforts insensés et quels immenses avortements !

Mais la passion fait peur à nos enlumineurs de toile, la passion et les fortes idées. Ils ne sont plus de taille à jeter dans un hôpital de fous le Tasse éperdu, tombé sur un banc, et cherchant à retenir sa raison qui s'effare ; ils ne conduiraient pas Hamlet frissonnant et blême au cimetière pour y interroger le crâne d'Yorick ; ils ne pousseraient pas l'un contre l'autre les chevaux des giaours et ne les feraient point se mordre et s'entre-déchirer le poitrail. Autres temps, autres hommes.

Passez donc, têtes étranges et sublimes, que j'ai parfois rencontrées : Tasses mélancoliques gravissant les

marches de l'hospice ; Hamlets mystérieux, chargés de mandats terribles, et cachant sous la douce folie la résolution héroïque, comme Brutus l'or sous le sureau ; passez, groupes lumineux ou farouches, passions éclatantes ou sordides ; épisodes accusateurs de l'âpreté des temps, passez avec votre cortège de douleurs, de tortures et de misères ; éteignez-vous dans l'agonie obscure, effacez-vous dans la brume de l'oubli : vous ne serez point le testament de notre génération. Il faut au tempérament bénin de nos artistes, l'anecdote familière, le bouquet à Chloris, l'innocente marguerite de la fantaisie. Ces choses-là, le bourgeois, qui protége l'art, les achète au mètre et les couvre d'or.

M. Knaus, dès son début, s'est placé au premier rang de nos peintres de genre par une composition entendue, un dessin précis, une couleur satisfaisante. Ce n'est pas seulement un peintre soigneux et bien appris, c'est aussi un artiste plein de finesse et de pénétration, doué d'un sentiment pittoresque très développé, d'une vive aperception des choses familières, et d'une rare intelligence de la physionomie.

Le savoir, la naïveté et la rêverie se mêlent chez M. Knaus à dose égale. La nature toute spéciale des motifs qu'il choisit et le charme particulier que son pinceau leur prête, ont créé à cet esprit distingué une place à part dans l'art contemporain. Allemand, il a sans doute rencontré plus d'une fois, arrêtés aux carrefours, les groupes bizarres des musiciens ambulants, et la collecte faite, il a aimé les suivre et entrer avec eux au cabaret voisin. Il a surpris, aux lisières des bois, des familles de bohémiens faisant halte autour d'un feu qui braisait dans la nuit, et il s'est assis pour suivre de l'œil leurs mouvements familiers. Reines de ces tribus voyageuses, quelque jeune fille blonde, idole adorée et battue, quelque brune zingarelle aux yeux de jais, luisaient au groupe obscur, comme une étoile au front du soir. Elles ont été pour lui la révélation de cette poésie mystérieuse, pittoresque et bigarrée qui s'attache à la vie vagabonde. L'artiste

s'est étudié à la rendre, non seulement sous son jour extérieur, mais encore dans la saveur intime de ses épisodes domestiques. On sent qu'il les aime, ces nomades aux pieds légers, prompts à la maraude, qui ont spiritualisé la patrie au point de l'emporter avec eux enfermée dans une escarcelle, et qui passent, indifférents et cyniques, à travers la propriété alarmée et les paysans effarouchés. Il est plein d'indulgence pour leurs pirateries; et sans doute il éprouve un serrement de cœur, quand il les voit, devant une municipalité soupçonneuse et menaçante, décamper brusquement, reprendre la grande route et bientôt s'effacer,

> Comme un essaim chantant d'histrions en voyage,
> Dont le groupe décroît derrière le coteau.

Le lendemain d'une fête de village (1853), *Une Halte de bohémiens* (1855) et *Les Petits Maraudeurs* (1857), indiquent visiblement chez M. Knaus la préoccupation que je signale.

Son tableau des *Petits Maraudeurs* est sa toile importante de cette année. N'était ce fond de forêt, dur et papillotant à l'extrême, ce serait une œuvre irréprochable. Il y a même, dans la façon dont les personnages sont traités, une ampleur de style que le peintre n'avait pas encore montrée. Sa manière, tout en restant poétique et gracieuse, a pris de l'élévation et de la fermeté, et je n'hésite pas à dire, malgré ce fond discordant et impossible, que, comme dessin et composition, il y a progrès réel, même sur le *Lendemain d'une fête de village*, si joli pourtant et si admiré !

Dans un épais fourré, au milieu de ronces et de broussailles, une famille de bohémiens a fait halte pour la préparation de son repas. Au centre du tableau, la mère, brune, forte et grave, à peau bistrée, coiffée d'un chiffon rouge, avec des pendants d'oreilles et un chapelet de corail, est assise, tenant sur ses genoux un petit qu'elle allaite; de la main droite, elle presse légèrement sa mamelle pour faciliter l'action lente et débile encore des lèvres de l'enfant. A deux pas de là, sur un feu de bran-

ches mortes, étayée avec des pierres, la marmite attend impatiemment une pitance encore problématique ; à l'entour s'éparpillent le moulin à moudre le café et quelques ustensiles de cuisine. Mais voilà les enfants, les enfants et les provisions. Les petits flibustiers ont fait leur marché sur la terre d'autrui, et leur tournée n'a pas été longue. Dieu, quelle râfle ! Au premier plan, l'aîné des marmots plie sous le poids d'une oie blanche, en pleine lumière, aussi longue et plus lourde que lui. Dans un plan plus éloigné, à droite, le plus petit se présente avec une charge de carottes, de porreaux, tout un jardin potager. Et le père de ces affreux petits gredins, où donc est-il ? on ne le voit pas dans la toile ; mais à coup sûr, il est par là, aux environs, faisant aussi sa chasse. S'il a la main heureuse, le dîner sera complet ; vous qui passez par là, invitez-vous. Mais voilà que du fouillis, au fond, à gauche, écartant les branchages avec son feutre noir, sort une tête de paysan, le paysan dévasté sans doute. Il s'avance furtif et menaçant ; d'autres le suivent. Les petits maraudeurs ne voient pas encore l'orage qui se prépare : alerte ! alerte ! que va-t-il se passer ?

M. Knaus n'a pas été aussi heureux dans le *Convoi funèbre*. Son *Convoi funèbre* n'est pas un enterrement, une scène lugubre, la plus triste des scènes de la vie réelle : c'est une étude, un prétexte à physionomies. Comme tel, ce tableau est parfaitement réussi. Toutes les têtes y sont d'une variété d'expression et d'une finesse admirables. Il n'y a, bien entendu, ni larmes, ni douleur dans ces têtes et pas le moindre mort dans la bière. Cela se devine à l'aisance des porteurs qui la soutiennent sur l'épaule, et à l'indifférence unanime de la petite procession qui l'accompagne. Donc, puisque M. Knaus nous épargne l'attendrissement et qu'il se contente de faire porter une bûche en fosse, c'est qu'il a un autre but. Il veut nous étonner et nous charmer par un défilé de personnages de sa façon, hommes, enfants, femmes, jeunes filles, systématiquement groupés dans une action imaginaire. M. Knaus a parfaitement le droit de faire ce qu'il veut.

et, quand il le fait bien, personne n'a rien à dire. Son défilé est charmant. En tête, portant le Christ voilé, s'avance un enfant rouge. Il a l'air d'un page de châtellenie plutôt que d'un enfant de chœur ; mais qu'importe, puisqu'il n'y a pas de mort là derrière ? Il suffit que le petit bonhomme soit joli et bien campé : il l'est. Après lui, viennent deux gamins suivant le plain-chant, la tête penchée sur le même livre. Je passe une petite fille et un petit garçon ébouriffés, et j'arrive à la tête la plus remarquable du groupe, celle de la jeune fille qui marche à la gauche du magister. Vous rappelez-vous la femme du *Lendemain de fête* ? c'est la même, mais plus jeune, et vierge. Pieuse, on ne sait, mais blonde et blanche, le livre à demi fermé dans sa main, cette charmante créature va, penchant la tête ; indifférente aux voix discordantes qui psalmodient autour d'elle, rentrée tout entière en elle-même, elle écoute pour la première fois sans doute le concert des voix intérieures, chantant dans son cœur de seize ans l'hymne mystérieux de la vie. Cette révélation de l'amour dans un pareil moment serait une profanation, une tentation du malin, s'il y avait un cadavre dans le cercueil qui vient. Nous savons qu'il n'y en a pas. La femme peut donc librement éclore en ce jour, de cette virginale jeune fille, qui marche modeste et retenue, comme dans le sonnet d'Arvers :

Pour elle, quoique Dieu l'ait faite douce et tendre,
Elle suit son chemin, discrète, et sans entendre
Le murmure d'amour soulevé sur ses pas.

Viennent enfin quatre porteurs, le mort fictif, et par derrière les femmes noires et voilées. Prises isolément, et abstraction faite de la scène, chacune de ces physionomies fines et vivantes serait un petit chef-d'œuvre. Attachées à ce convoi, qui n'est qu'une mystification, toutes sont déplacées. Quant à la forêt dont tout ce monde-là débouche, elle est traitée comme celle où les petits bohémiens maraudaient tout à l'heure. C'est sans doute la même, vue d'un autre point.

M. Hébert continue dans le domaine du sentiment et

de la couleur ses patientes recherches et ses révélations profondes. Artiste éminent, nature tendre, méditative, nerveuse, personnellement éprouvé par des douleurs terribles et renaissantes, il a senti s'immerger lentement dans son cœur la pitié de ce qui souffre; il s'en est fait l'interprète convaincu, apportant à cette tâche tout ce qu'il a reçu de délicatesse et de rêverie. A chaque étape qu'il a faite dans cette voie, il s'est affirmé par un sentiment agrandi, une manière plus forte.

La mal'aria, un chef-d'œuvre de composition, de dessin et de couleur, avait été simplement la traduction de la langueur, de l'affadissement moral que peut déterminer une influence physique et immédiate.

Les jeunes filles d'Alvito, venues ensuite, ont témoigné tout à la fois d'une touche plus sûre et d'une conception plus élevée. La souffrance s'y montre épurée, dégagée de tout élément, de toute prédisposition matériels. C'est l'âme dolente en elle-même et à cause d'elle-même, quelque chose comme la vague tristesse de la passion qui ne trouve pas au dehors son épanchement naturel et qui se replie sur soi.

Les Fienarolles de San Angelo, exposées cette année, participent de ce dernier sentiment, mais avec une nuance plus accusée. C'est bien encore le désir brûlant auquel manque la possibilité de réalisation et qui se consume lui-même, mais c'est le désir ayant conscience de l'obstacle et prêt à regimber. La tristesse n'est déjà plus résignée : un singulier mélange de mépris et de colère contenue modifie son expression. C'est bien ; si M. Hébert est logique, à l'année prochaine le cri de révolte !

A l'entrée de la ville de San Germano, au pied d'un mur blanc sur lequel miroite le soleil napolitain, et qui fait angle pour laisser fuir à gauche une perspective coupée par des roches violacées, les Fienarolles reposent attendant les acheteurs. Une grande toile, accrochée au mur, fait office de tente et cache à moitié le corps d'un homme endormi. La charrette a été déchargée et les bottes de foin éparpillées à terre. Les femmes, au nombre de huit,

s'échelonnent et posent au hasard debout ou couchées. Les vieilles montrent leur grand masque romain, bronzé, ridé, impassible ; celle qui est vue de dos, debout au second plan, avec une draperie blanche sur la tête, est admirable d'allure, et d'un haut style. Parmi les jeunes, trois surtout sollicitent le regard : la petite de gauche, qui s'accoude sur une botte de foin ; celle de droite, qui rêve vaguement en mordillant un brin d'herbe ; et enfin la perle du tableau, celle qui est au premier plan sur le devant. Elle est bien jeune pour l'âpre mélancolie qui la ronge, et ses vêtements sont bien grossiers pour sa resplendissante beauté. Un mouchoir jaune entoure ses noirs cheveux ; une chemise de rude toile couvre sa poitrine ; une jupe bleue et rouge, tombant à plis lourds et droits, lui enserre les hanches. Ce n'est pas assurément une jeune première ; si l'ovale de sa tête bien détachée est ferme et pur, sa main rude rappelle le travail, et son pied est plébéien. Mais, comme ce soleil qui l'a brunie et dorée lui chauffe le sang, et comme sa narine gonflée aspire les haleines amoureuses ! Pauvre enfant ! elle ne peut fuir ce soleil implacable et cherche vainement autour d'elle la réalisation de son rêve. Aussi, que d'ardeur passionnée dans ses grands yeux et dans cette arcade sourcilière qui se projette vers l'horizon ! Que de désespérance et d'irritation secrète dans ces lèvres si amèrement crispées !

M. Hébert expose, en outre, deux portraits d'une élégance et d'une distinction remarquables. Celui de madame la princesse Ch. de B... n'indique pas assez le passé du modèle ; celui du fils de M. P... me paraît meilleur. L'enfant est en pied, debout, vêtu d'une jaquette de velours noir, tenant en main une arbalète. Ce portrait rend bien ce qu'il doit rendre, l'homme futur dans l'enfant actuel.

Il y a des chiens féodaux et guerriers, toujours en chasse, traquant le poil et la plume par monts, par vaux et par plaines. Il y a des chiens aristocrates et fainéants, nourris d'oisiveté, jouant sur des tapis, dormant sur le velours. Ces deux familles lâches et rapaces ont dû la

prolongation de leur type au dévouement d'une troisième qui s'est faite volontairement victime expiatoire. Un jour, en effet, le brigandage des uns et la servilité des autres étant montés jusqu'au trône de Dieu, celui-ci résolut d'en finir et d'exterminer la race canine tout entière. Elle allait périr, quand un sauveur se présenta, ce fut le caniche. Le caniche fut accepté par Dieu en rémission des péchés de tous ; l'espèce fut sauvée, mais le martyre du caniche, du chien rédempteur, commença. Le caniche est devenu le chien de la misère, l'ami et le compagnon de toutes les infortunes ; c'est le chien doux, humble, intègre, chaste, qui est mort et qui mourra pour le rachat de plusieurs. A travers la soif, la faim, le travail et la crotte, il poursuit, infatigable, son œuvre d'expiation, multipliant ses rôles avec son dévouement, se faisant tout à tous, Antigone avec l'aveugle, quêteur avec le pauvre, artiste avec le saltimbanque.

M. Joseph Stevens est l'avocat du chien pauvre, et il plaide éloquemment sa cause. Tout le monde se souvient du *Métier de chien* de 1852. Cette année, notre Belge écrit quelques pages émues du martyrologe des caniches. L'*Intérieur du saltimbanque* est palpitant ; c'est un taudis où gisent, à côté d'un matelas, des hardes, un tambour, une table. Les chiens sont en grand costume de parade et attendent. Le maître est absent. Dans *le Repos*, le caniche est assis sur le derrière, fermant les yeux. Il a encore sa camisole rouge et son bonnet vert, le pauvre forçat de la place publique. Le maître est toujours absent. Mais n'est-ce pas comme s'il était là ? Ne reconstruisez-vous pas, avec les objets familiers qui meublent cet intérieur, l'existence débraillée du pauvre saltimbanque ? Et ne voyez-vous pas l'homme, à travers ce chien qui vous regarde si tristement ?

M. Alfred Stevens aborde franchement la peinture de la vie, trop franchement peut-être, puisqu'il lui arrive parfois, comme dans *La petite industrie*, de dépasser l'objet de son art et de s'aventurer sur les terres de la littérature. C'est, du reste, un talent distingué, un esprit

de bon vouloir. Sa manière s'est épurée avec le temps, quoique sa touche soit encore un peu lourde.

La petite toile, intitulée *Consolation*, a obtenu un succès très mérité. La scène est simple et vraie. Dans un salon bourgeois, tendu de jaune, trois femmes sont assises. L'une est vêtue d'une robe de mousseline blanche à liséré rose. Les deux autres, la mère et la fille, sont en deuil d'une perte récente; elles rendent à leur amie une visite de première sortie. La veuve pleure en cachant sa figure dans son mouchoir; l'orpheline est très émue. L'amie tâche de consoler ces deux douleurs par les paroles d'usage en pareil cas. Tout cela est bien senti, bien rendu, sobrement peint et suffisamment harmonieux.

La Petite Industrie représente une femme, en haillons noirs et sales, avec un mouchoir en mentonnière, vendant des calepins à deux sous qu'elle tire d'un mauvais cabas effondré. Elle se tient debout à l'angle d'une rue, le long d'un magasin de modes. A ses pieds, un enfant plus mal vêtu encore est couché sur le pavé. Comme conception, c'est déclamatoire et en dehors de la peinture.

Chez soi, *l'Été*, sont deux charmantes petites toiles d'intérieur, composées avec minutie, préciosité peut-être, mais qui témoignent d'un vif sentiment des détails intimes et familiers.

M. Gérôme semble devoir appliquer désormais son talent à l'interprétation de la vie contemporaine. Ce serait bien, si, en changeant de sujet, il avait amélioré sa manière. Mais il n'en est rien; si son dessin est toujours fin et subtil, sa couleur est toujours sèche et froide, sans solidité ni profondeur. Les paysages qu'il a rapportés d'Egypte sont loin, au dire de ceux qui ont parcouru cette contrée, d'en reproduire les lumineuses clartés et les lointaines profondeurs, en un mot, la physionomie intime et vraie.

Sa *Sortie du Bal masqué*, qui a excité une si vive sensation, soulève aussi des objections nombreuses. L'exécution générale est faible et molle. Le rideau de

bois, qui forme le fond, n'a pas le modelé suffisant; ce qui, joint au peu de franchise de la couleur, donne à ce crépuscule du matin les apparences d'un crépuscule du soir. Toute la valeur de la toile consiste dans l'exécution du groupe principal, celui qui entoure Pierrot blessé: les physionomies sont fines et bien rendues. La tête et le bras du pierrot sont d'une excellente facture. Nous n'avions pas besoin de cela pour savoir que le crayon de M. Gérôme est minutieux et élégant. Mais la robe du noble vénitien éclate trop; elle sort de la gamme. L'autre groupe, celui que forment Arlequin et le Sauvage en s'en allant, est d'une bonne allure. Il y a, certes, du talent dans tout cela. Mais d'où vient que cela vous laisse indifférent et froid ? Par quel secret étrange M. Gérôme a-t-il pu faire perdre au duel et à la mort leur solennité et leur grandeur farouches ? Comment surtout le peintre ambitieux, qui voulait naguère mettre en couleur le *Discours sur l'histoire universelle* de Bossuet, et essayait de symboliser dans une toile immense le règne d'Auguste et la naissance du Christ, s'arrête-t-il aujourd'hui à ce vulgaire épisode de la vie du débardeur, et fait-il du Gavarni en mélodrame ?

Le Viatique de M. Louis Duveau, acheté pour le musée d'Alençon, soulève et résout victorieusement une question d'esthétique assez grave. Les quelques personnages qui composent cette scène ne posent point devant les yeux, groupés en une action fixe, ils traversent la toile et s'en vont ; encore quelques pas, et ils seront hors du cadre. Ce passage rapide et muet inquiète d'abord. On ne sait si l'on doit s'arrêter pour examiner un groupe qui menace de se dérober aux yeux. En aura-t-on le loisir, et le temps ne va-t-il point manquer ? Des peintres ordinaires eussent facilement évité cette apparente erreur de composition : il n'y avait qu'à étendre le paysage, ou qu'à diriger la marche du groupe vers le premier plan, sur le spectateur. M. Louis Duveau n'a pas voulu user de ces moyens faciles, il y a lieu de l'en féliciter. L'effet qu'il a cherché est rendu, l'impression en demeure

saisissante. On sent que la mort, qui a soulevé si brusquement, là-bas, le loquet d'une cabane de pauvres, est pressée ; elle menace d'emmener son homme sans feuille de route, et le moribond s'agite dans l'angoisse de ses derniers parchemins. Aussi ce viatique, qui passe et se hâte, sur ce plateau âpre et véhément que secoue le vent de la côte, reste-t-il longtemps dans l'esprit comme une apparition douloureuse et sinistre.

M. Louis Duveau semble s'être voué plus particulièrement, depuis quelques années, à l'étude des natures bretonnes. Qu'il prenne garde de s'y spécialiser ! Je n'entends pas nier assurément l'importance poétique du vieux pays celte et le haut caractère de sa physionomie. Les poètes et les prosateurs nous ont d'ailleurs assez gâté la Bretagne, pour qu'il soit permis à un peintre sérieux, à un fils du sol, d'entreprendre la restitution de cette terre romantique par excellence. Je n'entends pas nier non plus la forte originalité que M. Louis Duveau apporte dans son interprétation : *La Baie d'Audierne, Le Cierge bénit, Le Berceau vide, La Peste d'Eliant*, sont des œuvres remarquables et attestent des qualités vigoureuses et touchantes. J'ai peur seulement qu'en s'attachant à ce genre, il ne laisse prédominer en lui l'élément extérieur et pittoresque, déjà très accusé dans sa manière. Je lui soumets humblement cette crainte. Je sais que de grands découragements ont pesé sur cet artiste, auquel jamais justice entière n'a été rendue. Mais qu'importe ? talent oblige à énergie. Peintre de passion et d'enthousiasme, plein d'audace, de mouvement et d'allure, doué d'un sentiment à la fois nerveux et exquis, M. Louis Duveau a déjà tenté et peut tenter encore des œuvres moins partielles et moins locales que celles auxquelles il s'adonne aujourd'hui ; et s'il parvient, en apaisant sa peinture bilieuse et violente, à chercher ses effets dans la donnée calme et sereine, il trouvera aisément, je n'en doute pas, l'émotion dans la profondeur, le grand dans le simple.

M. Jeanron, peintre consommé, écrivain érudit, et par-dessus tout robuste travailleur, se présente avec un

contingent de dix toiles, remarquables à divers titres. M. Jeanron a souvent refait le même tableau dans sa vie ; mais je ne saurais lui en faire un reproche. Il comprend d'une façon si spéciale et il traduit si bien certains horizons, certains ciels, certaines natures de terrains, certains groupes d'hommes et de femmes, qu'on ne saurait lui en vouloir de se répéter quelquefois. D'ailleurs le sentiment profond qui domine dans ses œuvres l'absoudra toujours. Je me rappellerai longtemps une certaine *Fuite en Égypte*, bien originale et bien charmante, que j'ai vue en 1855, dans un recoin perdu de l'Exposition universelle. Ce n'était point un tableau religieux, des têtes déclamatoires, des draperies prétentieuses, le nimbe traditionnel. Non, cela représentait tout simplement une jeune femme, blanche et frêle, portée sur un âne, et accompagnée d'un homme à pied. On descendait un ravin ; le sabot de l'âne cherchait le sol avec précaution ; la jeune femme, se berçant au cahot de la bête, rêvait doucement, tandis que des oiseaux bizarres, perchés sur quelques pointes du roc, la regardaient passer. Un paysage dur et calleux encadrait cette grâce immense. C'était à la fois fort, élégant et profond.

Les *Oiseaux de mer*, les *Pêcheurs d'Ambleteuse*, sont deux excellents tableaux. La *Pose du télégraphe électrique dans les rochers du cap Gris-Nez* (Pas-de-Calais), est un paysage ferme et vigoureux, qui ne mérite qu'un reproche, mais capital. Pourquoi ce télégraphe électrique ? Que signifie-t-il, je ne dis pas dans cette toile, mais dans toute toile ? Qu'y a-t-il de commun entre ce fil d'archal, ce produit industriel, utile, et le paysage, recherche et expression du beau dans la nature ? Évidemment c'est un non-sens. Si le paysage admettait des fils, ce ne pourrait être que les fils de la vierge.

Je m'arrête. Les quelques toiles dont je viens de rendre compte, et que j'ai choisies de préférence dans l'œuvre des jeunes peintres, suffisent à dégager les tendances et les aspirations de la peinture de genre à notre époque ; prolonger l'énumération ce serait s'exposer à des répéti-

tions vaines, ou faire double emploi avec le catalogue. L'un et l'autre doivent être évités.

Qu'on me permette cependant, en terminant, de ramasser sur le champ de bataille de la critique, où il a été laissé pour mort, un artiste distingué, qu'on n'épargne pas assez aujourd'hui, après l'avoir porté trop haut naguère. Je veux parler de M. Hamon. Puisse ce témoignage d'un inconnu apaiser le ressentiment de ses plaies les plus profondes ! Les arrêts de la critique, tout unanimes qu'ils apparaissent, ne sont jamais en dernier ressort. Jugements éphémères, opinions sans consistance, ils tombent souvent d'eux-mêmes ; la critique du lendemain abroge celle de la veille. M. Hamon, qui sait cela aussi bien que moi, se doit à lui-même, et doit à ceux qui le suivent avec intérêt, de se pourvoir devant le prochain Salon. Si toute sentence injuste doit être réformée, celle qui vient de le frapper, le sera. En effet, ce que M. Hamon fait aujourd'hui, est aussi bon comme conception, comme dessin, comme couleur, que ce qu'il faisait autrefois. *L'enseignement mutuel*, *La boutique à quatre sous*, valent, ou peu s'en faut, *Ma sœur n'y est pas* et *La poupée cassée*. Mais la mode a tourné, et la critique, qui ne sait jamais bien ce qu'elle veut, se met à blâmer aujourd'hui chez M. Hamon les choses mêmes qu'elle y applaudissait autrefois. Pourquoi cela ? Je cherche la raison de cette évolution étrange, et ne puis la trouver que dans le nombre même des œuvres que M. Hamon a portées au Salon de cette année. Que ne s'est-il borné à une ou deux toiles ! elles eussent été acceptées sans conteste.

Mais qu'importe à l'art, et que m'importe à moi, son humble desservant, les revirements de la critique ? Je suis de ceux qui préfèrent le moderne à l'antique, la réalité à la fantaisie, l'action à l'allégorie ; je n'ai jamais beaucoup aimé les réminiscences étrusques. M. Hamon n'a pas, il est vrai, que ces réminiscences. Il a la naïveté, la fraîcheur, et la grâce ; il a la piété de l'enfance et sait l'exprimer avec charme et ingénuité. C'est là ce que j'aime

en lui. De plus, on m'a dit que dans sa jeunesse, la faim l'a plus d'une fois mordu aux entrailles ; que tout petit, il errait, pieds nus, sur les rudes chemins de la Bretagne. J'estime l'homme de n'avoir rapporté ni amertume ni haine de ce dur voyage au pays de la misère ; je respecte l'artiste qui, ayant tant souffert, est resté simple et bon, et continue à chercher la poésie dans les êtres frêles et les choses gracieuses, dans les enfants et dans les fleurs.

SCULPTURE

Il y a dix volumes à faire sur la sculpture moderne, quatre lignes sur la sculpture au Salon de 1857 : je ferai les quatre lignes.

On peut entrer au rez-de-chaussée du Palais de l'Industrie, ou avec un sentiment bien arrêté d'admiration quand même, ou avec un marteau solide en poche. On peut envelopper toutes les œuvres exposées dans le même témoignage banal de bienveillance équivoque ; ou bien tirer résolument son marteau, et accomplir en fermant les yeux l'extermination de cette statuaire sans nom. Dans le premier cas, on aura encouragé des tentatives médiocres, dont le sculpteur plus conscient ou mieux informé rira lui-même demain ; dans le second cas, on aura fait une œuvre de saine justice, en immolant sans pitié ces produits hybrides d'écoles qui ne sont plus, et de procédés qui ne sont pas encore. Que si ensuite, de tout ce marbre devenu moëllon, on élève une pyramide, sur laquelle on grave : *Sculpture française en 1857*, on aura donné un avertissement salutaire aux artistes à venir.

Je m'inscris pour la pyramide.

Si cependant quelque ami des arts réclamait le retrait de l'*Hebe* et de l'*Amour dominateur* de Rude, de la *Nourrice indienne* de M. Protheau, et de la *Jeune fille* de M. Guitton, je ne m'opposerais pas à la remise de ces œuvres.

CONCLUSION

Qu'une génération de soldats tombe, fauchée sur les champs de bataille, et disparaisse, ne laissant d'autre trace après elle, que quelques ossements épars dans les plaines et quelques épisodes guerriers recueillis par la légende épique, — il n'y a rien là qui doive troubler la sérénité du sage et lui faire redouter, pour l'idée immortelle, une éclipse même passagère. Les soldats se remplacent par des soldats. Ce sont des unités égales qui se suppléent l'une l'autre; et des unités de cette nature, l'humanité en possède un fonds inépuisable. D'ailleurs, la vie des nations coule au-dessous de l'histoire des armées; la genèse guerrière et la genèse sociale n'ont que de rares points de contact; la guerre ne résume pas la véritable action des peuples, et les batailles ne sont, à vrai dire, que les arabesques et comme la fantaisie de l'histoire.

Mais qu'une génération d'artistes et de penseurs soit supprimée avant d'avoir atteint l'heure de la force sereine et de la glorieuse fécondité; qu'elle s'abîme écrasée sous le poids d'événements dont la préparation lui a été interdite; qu'elle passe sans avoir donné sa formule, et qu'elle emporte avec elle dans la tombe le secret de son génie; — là est le péril et l'angoisse; là est peut-être le sort de la génération qui entre de nos jours en maturité.

Quel est celui qui, ayant mis sa sollicitude aux choses de l'esprit, ne se laisserait émouvoir à cette éventualité sinistre?

Les lettres et les arts, initiation constante de l'homme à la nature et à lui-même, sont notre plus pure efflorescence

et notre plus légitime orgueil. Les artistes et les penseurs sont « le sel de la terre », la partie vive des sociétés. Eux seuls manifestent la virtualité des peuples et fournissent la raison de leur éclat individuel ; ils ne sont pas seulement la meilleure gloire, ils sont encore la plus sûre richesse des nations. Eux seuls constituent, par l'accumulation progressive, la grande chaîne de l'universelle solidarité ; c'est dans leurs œuvres que l'humanité se cherche, s'aime et se reconnaît sympathique à elle-même dans l'espace et la durée. Ils ne se remplacent point l'un par l'autre ; tous sont nécessaires, et dans le concert intellectuel, chacun conserve sa signification spéciale et sa valeur numérique. Le travail auquel ils sont voués est le travail humain par excellence, travail où l'œuvre se continue par l'œuvre, où celle d'aujourd'hui complète, rectifie celle d'hier ; où, avec le temps, le progrès se fait et amène un dégagement toujours plus visible du beau et du vrai. Aussi, malheur quand une génération laisse échapper le flambeau: une solution de continuité dans la transmission de la pensée, c'est un déchirement de l'histoire !

Un déchirement nouveau va-t-il se produire de nos jours ? Quel sort attend la pensée sur la fin de ce siècle ? L'art va-t-il tarir et se dessécher comme un puits dont on a supprimé la source ? La poésie va-t-elle replier ses ailes et voiler sa face radieuse ? Allons-nous traverser une ère de silence et de mort, et devrons-nous attendre, pour la réalisation de notre idéal, une Renaissance lointaine et problématique ?

Je l'ignore, mais je hais les Renaissances et les Restaurations, et n'en envisage la nécessité qu'avec crainte. Je sens ce que doit coûter à l'esprit de celui qui le contemple, ce naufrage prématuré des forces sur lesquelles il avait compté et dont il calculait déjà, en pensée, la puissance de projection dans l'avenir ; je me figure aussi combien de leçons sont oubliées, et d'expériences perdues durant ces longues périodes d'atonie qui précèdent chaque prétendue Renaissance, et je souhaiterais que l'apothéose de l'homme, ce but de l'art actuel, qui rallie déjà de nobles efforts,

commençât dès ce jour pour être poursuivie dans l'avenir sans interruption ni décadence.

Je ne sais ce qui m'empêche de l'espérer et fait qu'instinctivement, j'ai peur pour l'idée et à la fois peur pour le petit bataillon de jeunes hommes qui la représentent. Je les ai vus s'élancer d'un pas ferme et marcher résolument dans toutes les avenues de l'esprit humain. Jusqu'où iront-ils, et que leur réserve l'insondable destinée? Ils ont eu de bonne heure la sagesse et la science, la réflexion et l'austérité. La méditation recueillie les a tenus sur ses genoux et les a allaités. Tout jeunes, il leur a été donné d'assister par eux-mêmes aux événements qui ont fait leur éducation intellectuelle et morale. Ils ont vu passer tant d'hommes et tant de choses, qu'il leur en est resté comme du rouge dans l'œil et une fièvre au cœur. Héritiers naturels du Romantisme, dont la succession s'était ouverte du vivant même de ses chefs, ils ont su, prévoyants, n'accepter que sous bénéfice d'inventaire cette succession grevée, et sont allés vaquer à des opérations plus saines. Les grandes zones de passions qu'ils ont traversées ont élevé leur raison et fortifié leur philosophie. Sachant mieux d'où ils procèdent, ils délimitent plus fermement leurs tendances. Déjà, ils jettent sur le monde extérieur un regard plus sûr; déjà, ils comprennent la longue misère et l'odieux ravalement de la personne humaine, et ils s'imposent à tâche de la relever dans sa dignité et dans sa gloire. Comment n'aimerait-on pas à les voir, loin des giboulées du temps, pousser en sécurité leurs fleurs et porter tous leurs fruits? Mais le pourront-ils? En auront-ils le temps? Où est le ciel propice, où est la terre qui ne tremble pas?

Ma tâche est terminée. Je me la suis faite simple et facile, donnant plus volontiers l'éloge que le blâme, et usant largement de l'omission. Préoccupé avant tout de dégager les tendances, j'ai dû faire aux idées générales une plus large part qu'aux détails particuliers. Juger un à un les œuvres et les artistes! à quoi bon?

Mon but a été autre. En recherchant la cause du ma-

laise de notre temps, j'ai cru reconnaître que sous l'influence du trouble et de l'incertitude qui s'épaississent chaque jour dans les cerveaux, les idées se retirent peu à peu et abandonnent aux faits la direction des esprits. Sous la même influence, le courant de la littérature et des beaux-arts, si gonflé et si débordant, il y a trente ans à peine, baisse de niveau, s'éparpille en tous sens et menace de se perdre dans les sables.

J'ai cherché à systématiser dans un cadre étroit et logique les aspirations éparses, les *desiderata* de l'art à notre époque, afin d'éclairer quelques efforts individuels et de leur donner la conscience d'eux-mêmes qui leur manque. J'ai fait le procès à la peinture religieuse et à la peinture historique. J'ai porté contre elles, en me faisant l'organe de la conscience publique, un jugement de condamnation dont il ne sera point interjeté appel. Contre les mythes écoulés et les épopées disparues, j'ai posé la Nature, l'Homme, la *Vie humaine*; j'ai affirmé leur avènement définitif; j'ai salué en eux l'art nouveau, l'art humanitaire.

C'est cet art nouveau que la génération présente est appelée à instaurer. Là est son impérative mission. En l'accomplissant, elle justifie la logique de l'histoire et garde son rôle dans l'œuvre commune du progrès; en la désertant elle s'abdique elle-même et trahit l'humanité.

SALON DE 1859[1]

ENTRÉE EN MATIÈRE

Une grande révolution intellectuelle s'est accomplie en notre temps. Je ne parle ni de la révolution politique de 1789, ni de la révolution littéraire de 1830. Ces deux révolutions, quelque magnifiques qu'elles aient été dans leur explosion irradiée, sont une conclusion plutôt qu'un point de départ; elles closent, l'une dans l'ordre des faits, l'autre dans l'ordre des idées, l'ère antérieure. La Convention continue la période d'unification commencée par Louis XI; elle est le dernier terme et le moment le plus éclatant de cette période. Victor Hugo continue le mouvement littéraire inauguré par Ronsard; il le mène à fin et en est l'une des plus puissantes personnifications. Ronsard et la Pléiade avaient grossi le mince filet d'eau de la littérature nationale, en faisant arriver dans son lit étroit tout le grand fleuve de l'antiquité grecque et romaine; Victor Hugo et l'école romantique ont universalisé la langue et la pensée françaises, en y faisant affluer tous les courants européens. Quoique

[1] Publié dans l'*Audience*. De ce même *Salon de 1859*, Castagnary publia un compte rendu différent dans l'*Almanach parisien*.

grandie avec le temps, l'œuvre est la même : Corneille et Racine m'en soient témoins!

De quelle révolution parlé-je donc, puisque l'école romantique est d'hier et qu'entre elle et nous, la critique haute et basse n'a encore dénoncé aucun abîme?

La révolution dont je parle est toute nouvelle et ne porte point à son front encore obscur de date qui la signale aux yeux. Mais que fait une date, et quelle révolution a véritablement la sienne? Pensez-vous qu'il soit dans les habitudes des révolutions de prendre foyer et de tenir sous les millésimes entre lesquels l'imbécile histoire croit les enfermer? Non. En ceci, nous sommes tous victimes d'une illusion.

Nous nous laissons prendre au choc des faits, au tumulte des événements, aux catastrophes extérieures de la vie des nations. Pendant ce temps, à travers le chaos, l'idée, ce cher souci, douce et tremblante lumière, passe, s'enfonce, diminue, revient, grandit... Nous croyons la saisir et la fixer; elle nous échappe et disparait; nous l'avons vue s'éteindre dans le sang ou s'abîmer dans les ténèbres : elle reluit, chaste et pure, dans le cœur de quelques fidèles... — Oh! ne la perdons jamais de vue; cessons de confondre l'agitation avec le mouvement, et en ce qui concerne 1789 et 1830, disons, si vous voulez, que ce sont des dates glorieuses, mais sachons bien que ce ne sont que des dates, et que ces dates se relient au passé plus qu'à l'avenir.

La révolution politique et la révolution littéraire ont commencé depuis et sont en train de se faire, sans bruit, sans tapage, comme il convient à l'Esprit qui progresse. — Toute vraie révolution procède à pas lents et s'enveloppe de silence.

Celle que je signale marche à la sourdine. Personne n'en soupçonne l'existence, et déjà elle compte des complices sans nombre. Elle n'a ni tribune, ni prêche, et elle fait des prosélytes par milliers; elle n'a ni tambours, ni drapeaux, et chaque soir elle a remporté dix victoires : prosélytes obscurs, qui se lèveront un jour comme les

soldats de Josué et feront le tour des vieilles Jérichos, victoires silencieuses, qui sonneront comme les aigres trompettes et feront tomber les murailles !

La caractériser serait difficile, calculer sa puissance de projection et dire tout ce qu'elle contient de promesses pour l'avenir, serait prématuré. Ce que nous pouvons dire, c'est qu'elle est ; ce que nous pouvons affirmer, c'est que dans les spéculations de notre temps un nouveau point de vue a été substitué à l'ancien. Nous ne voyons plus avec les mêmes yeux que nos pères, et nous ne voyons plus les mêmes choses.

L'intelligence humaine a déplacé son pôle. Ce pôle, c'était autrefois Dieu ; c'est l'homme maintenant. De là un renversement grave dans l'ancien ordre intellectuel ; de là une série de conséquences formidables que le temps se chargera de dérouler. Pour nous, philosophes ou artistes, que la destinée a jetés à l'aurore de ces conséquences, constatons que la révolution est faite en principe et emboîtons le pas si nous pouvons. Là se borne notre rôle présent. Regardons passer le coche dont parlait Paul-Louis. Il est de nouveau lancé. « Il va, mes chers amis, et ne cesse d'aller. Si la marche nous paraît lente, c'est que nous vivons un instant. Mais que de chemin fait déjà ! À cette heure, en pleine roulant, rien ne le peut plus arrêter. »

Est-ce à dire, qu'en rattachant l'école romantique à la période antérieure, et en réclamant pour notre génération les bénéfices d'une scission avec elle, je me méprenne sur le caractère de cette glorieuse école, et que je déserte l'admiration que j'ai toujours eue pour elle ? Croit-on que je vienne discuter ses principes et contester ses résultats, au nom de je ne sais quelle théorie réaliste, qui ne s'est présentée jusqu'à ce jour dans le monde que comme une négation du lyrisme et de l'invention, qui n'a eu pour chefs que des combattants obscurs, et qui n'a pu encore ni se donner un drapeau, ni se faire une doctrine ?

Loin de là. Je suis de ceux qui leur conservent un culte

héroïque : et si j'avais dans ma poche quelque rameau de chêne et de laurier, je pourrais à l'occasion les unir en couronne sur des fronts que je sais. Ils ont cru faire une révolution, et ils se sont trompés. Ils n'étaient que l'éclosion parfaite et comme l'efflorescence radieuse du mouvement intellectuel contre lequel ils protestaient.

Mais la postérité, qui s'est levée ou va se lever pour eux, comprend et pardonne leur erreur. Elle réconcilie, dans une louange unanime, ces vieux antagonismes, comme déjà elle a réconcilié Voltaire et Rousseau dans l'unité de son admiration. Aujourd'hui Victor Hugo tend la main à Racine et embrasse Ronsard qui lui amène Corneille ; Delacroix et Géricault sourient à Raphaël, qui presse David sur son cœur et repousse M. Ingres. Victor Hugo est le dernier classique, comme Delacroix est le dernier grand peintre.

Je suis heureux d'apporter cette branche d'olivier, à ce moment solennel où, le romantisme étant couché dans la tombe, quelques-uns de ses chefs les plus glorieux lui survivent. Dispersés dans la littérature et dans l'art, comme les derniers sommets d'un continent qui s'effondre, ils s'inquiètent, dans leur immense abandon ; ils écoutent, non sans terreur, sourdre confusément à leurs pieds les générations nouvelles, et par intervalle ils voient des mains inconnues et menaçantes s'avancer vers leur piédestal inviolé !

Qu'il me soit donc permis, puisque d'ailleurs la vie est courte et l'occasion rare, de joindre à mon rameau de paix un lambeau d'éloge funèbre : aussi bien, ce détour me mènera au chemin que je veux prendre.

Quand, à l'ouverture de la Convention, on voulut procéder à l'élection des secrétaires, soixante jeunes gens escaladèrent les degrés de la tribune pour se faire inscrire. Ils étaient tous jeunes, ceux qui vinrent, aux environs de 1830, prendre aux mains des vieillards, la direction suprême de l'idée. Tous nés avec le siècle, ardents de foi, débordants de lyrisme, pleins de verdeur, de force et d'audace, tous contempteurs d'une tradition que la fu-

mée des combats avait voilée à leur jeunesse, tous enthousiastes d'un présent dont ils ne distinguaient pas les courants multiples et profonds. Vous les avez vus s'élancer pêle-mêle, peintres, sculpteurs, musiciens, poètes, dans toutes les avenues de l'esprit humain, agitant avec eux le *sursum corda* général ; prêchant par la brosse, par le ciseau, par la plume, par la parole, l'apostolat d'un art nouveau ; jetant bas les vieilles formes, les vieux cultes, les vieilles adorations, les vieux olympes ; et, dans l'effervescence de leur iconoclastie traînant au ruisseau le grand dix-septième siècle, au risque d'éclabousser Molière et de maculer Lafontaine. Guerre faite de méprises, nous l'avons dit, mais grande guerre ! La victoire gagnée, le genre classique mis au rebut comme un ponton rasé, la ligne désavouée comme une prude sèche et maigre, vous avez vu la jeune école se poser et s'affirmer dans tous les genres. Elle noircit le papier, elle taille le marbre, elle broie la couleur. Contre le passé d'hier elle demande des armes au passé d'autrefois. Aux temps modernes, monarchiques et catholiques, elle oppose le moyen âge féodal et religieux ; au langage artificiel, uniforme et abstrait du règne de Louis XIV, les rhythmes variés, la langue vraie, populaire et coloriée du seizième siècle ; à la tragédie synthétique et unitaire des temps anciens, le drame individuel et multiple des théâtres étrangers.

Chemin faisant, elle fonde la poésie lyrique, déblaie la scène, installe le roman, renouvelle la statuaire, ressuscite la grande peinture, crée le paysage. Elle a hâte de vivre, elle brûle sa route. Elle accumule en quelques années plus d'œuvres qu'on n'en pourrait lire et voir en un siècle.

Vous avez vu le début, voyez maintenant le dénouement, le revers, et ceci est la conclusion vers laquelle je voulais vous entraîner. Un beau jour, ce mouvement commencé avec tant d'ardeurs et de fanfares, et qui, dans la logique de sa généralisation progressive, avait affecté, dans leur masse et dans leur profondeur, toutes les manifestations de l'esprit, poème, drame, roman, histoire, mu-

sique, peinture, statuaire, architecture, se ralentit peu à peu, de lui-même, sans secousse, sans choc étranger, et s'arrête... La force d'impulsion avait manqué. L'enthousiasme tombé, le bruit s'apaise, la poussière se dissipe ; un mot inconnu, le réalisme, circule ; et, sur la grande route de la pensée, restée déserte, on voit poindre, aux acclamations des uns, à la stupéfaction des autres, le paysan berrichon avec son large chapeau, sa veste ronde ou son rochet de coton bleu.

Quel est ce nouveau venu, et qui nous l'envoie ? — La révolution nouvelle, dont il est à la fois le précurseur et le symbole.

A peine arrivé, le voilà qui entre de plain-pied dans la littérature et dans l'art. Il s'y installe et attend. Les artistes et les poètes arrivent, l'entourent, et le regardent d'un œil curieux et narquois, pleins de doute sur sa valeur esthétique.

Il se met en mouvement, et tout de suite ils reconnaissent en lui un caractère de poésie simple et vraie qui les attire et les retient charmés. Il leur apparait comme le moyen terme et la transition même de l'homme à la nature et de la nature à l'homme. Par lui, ils remonteront de bas en haut l'échelle sociale, et, changeant ainsi les conditions du prisme, se rendront compte de leurs visions chimériques, de leurs conceptions artificielles et vaines. Avec lui, ils entreront dans le calme robuste et la solennité attendrie de la pacifique nature. L'aspect familier des choses qui composent sa vie leur donneront le secret de l'émotion intime et profonde, de l'art pénétrant. Enfin, son travail continu et fort leur apprendra à mépriser les manifestations violentes et à dédaigner les héroïsmes d'une heure.

Et tous se sont mis à l'œuvre.

Alors sont nées spontanément ces charmantes épopées rustiques, la *Mare au Diable*, *André*, *Jeanne*, dans lesquelles madame Sand est venue rafraichir son talent orageux. Alors se sont produites les œuvres de Th. Rousseau, Corot, Daubigny, Troyon, Millet, œuvres de force,

de mélancolie, de grâce ou de morne grandeur, qui ont fait du paysage la branche la plus importante de l'art en notre temps.

Et voilà comment les rôles sont aujourd'hui intervertis, comment ce qui était infime autrefois occupe le premier rang, comment ce qui était au faîte n'existe plus guère que de nom. Que sont devenues la peinture religieuse et la peinture historique? Que sont devenues l'architecture et l'épopée? Elles sont mortes, mais ne veulent pas l'avouer. Celui qui se promène dans les salles du Palais de l'Industrie peut se convaincre de l'état de décrépitude dans lequel, malgré des encouragements de toutes sortes, elles sont finalement tombées.

L'avenir est aux toiles de petite dimension, à celles qui expriment le côté humain et en quelque sorte terrestre de la vie. C'est ce que nous avons vu en 1857; c'est ce que nous voyons encore cette année.

Quelques admirables paysages, des tableaux de genre remarquables, plusieurs bons portraits, en tout une centaine de toiles : tel est le bilan du Salon de 1859, salon improvisé en quarante jours, dit-on.

Et dire que le livret contient 3,045 tableaux.

Qu'a donc fait le jury?

JEAN-FRANÇOIS MILLET

2183. — *Femme faisant paître sa vache.*

« L'on voit certains animaux farouches, des mâles et des femelles, répandus par la campagne, noirs, livides et tout brûlés du soleil, attachés à la terre qu'ils fouillent et qu'ils remuent avec une opiniâtreté invincible; ils ont comme une voix articulée, et quand ils se lèvent sur leurs pieds, ils montrent une face humaine, et en effet ils sont

des hommes ; ils se retirent la nuit dans des tanières où ils vivent de pain noir, d'eau et de racines ; ils épargnent aux autres hommes la peine de semer, de labourer et de recueillir pour vivre, et méritent ainsi de ne pas manquer de ce pain qu'ils ont semé ! »

Ces paroles de La Bruyère, d'une énergie si saisissante, et pour ainsi dire déjà colorées des sinistres lueurs de 1793, me sont revenues en mémoire à l'aspect de la petite toile qu'expose cette année M. Millet.

Cette toile contient pourtant peu de chose : une jeune fille, une vache, et, entre deux parties de champ moissonné, une longue bande de terre, moitié pré, moitié chemin. Le pré est ras-tondu ; les foins ont été fauchés, les regains sont partis : l'herbe est courte et dure. La vache allonge à terre son mufle noir, et de la langue et des dents paît les maigres plantes. La jeune fille est debout, tenant dans sa main la lanière flexible et lâchée qui va se nouer aux cornes de la bête.

Aucune des parties de cette simple composition n'empiète sur l'ensemble ; toutes se proportionnent admirablement et se relient entre elles dans cette heureuse harmonie de ton, de valeur et d'effet, qui est l'harmonie même de la nature.

La jeune fille (s'il est permis de donner ce nom frais et poétique quand même, à la sombre et morne créature) a dix-sept ans à peine. Une jupe courte d'un rose sali, laisse passer ses jambes sèches et dures, et se perd par en haut sous une lourde cape de drap jaunâtre, qui a dû couvrir plus d'une génération pour arriver en si piteux état sur les épaules de la pauvresse. Une espèce de linge gris lui enserre la tête et cache entièrement ses cheveux ; les cheveux, vous le savez, sont une des grandes pudeurs de la paysanne ; elle les dissimule le plus qu'elle peut, et quand elle en montre, ce n'est guère qu'un court bourrelet sous la nuque, et deux minces plaques sur les tempes.

Droite, immobile, l'âpre enfant se tient sans agir ni rêver. Sa face, fortement hâlée, son masque dur et inerte

ne laissent percer aucune impression. Bloc vivant, elle semble faire partie de la nature inorganique qui l'entoure.

Et comment en serait-il autrement? N'est-elle pas la paysanne, la gardeuse de vaches, l'être infime et dénué, qui porte à la fois dans son corps, dans son esprit et dans son cœur l'indélébile stigmate de la fatalité! Comment ses membres se seraient-ils assouplis? Comment la vie serait-elle venue rayonner sur son front et déposer un éclair dans ses yeux? Terne, lugubre et farouche, elle n'a jamais connu ni la jeunesse, ni l'amour, ni la beauté; son intelligence est restée à l'état d'enveloppement; son cœur s'est ignoré lui-même et n'a jamais battu.

Pauvre créature! elle appartient, et non seulement elle, mais encore sa sœur, sa mère, ses proches, sa race tout entière, elle appartient au monde fatal et inconscient. Elle y est retenue et opprimée. Elle ne s'en dégagera jamais, jamais elle n'arrivera à la conscience, à la liberté. Son cœur battra peut-être un jour, mais à coup sûr ce sera d'un de ces amours féroces et quasi-sauvages, aux allures de bête furieuse, comme on en voit dans les campagnes, qui, dans leurs frénétiques ardeurs, échappent à la loi morale, et débordent incessamment dans le crime. Elle sera peut-être belle alors, comme l'est toujours la passion; mais elle n'en sera pas moins enchaînée au monde extérieur, pas moins esclave de la fatalité. En attendant, impassible et muette, ignorante des orages futurs qui laboureront son enveloppe rude et noueuse, elle mène paître son unique vache aux rebords des fossés, aux marges des chemins, partout, au hasard de l'herbe qui croit.

La vache qu'elle accompagne ainsi n'est point la vache grasse, au flanc large, au pis gonflé, majestueuse reine des belles prairies, dont la robe est luisante, qui paît lentement dans l'abondance et que suivent de nombreux troupeaux. Ce n'est pas non plus la vache maigre, efflanquée, dont les os font bosse de toutes parts, et dont les grands yeux voilés se noient par moments de mélancolie.

C'est la vache domestique et familière ; la vache des pauvres gens, de la vieille femme, de ceux qui n'ont ni terre ni troupeaux. Est-elle grasse ou maigre? On ne le sait, tant la domesticité a en même temps effacé ses angles et émoussé ses contours. Sa robe est ternie, ses formes sont usées. A elle toute seule, elle est le soutien d'une cabane, la meilleure amie de ceux qui l'habitent. Elle vieillit au milieu d'eux, avec eux, se façonne à la maison, et devient une personne dans l'humble famille. Aussi ne s'en défait-on jamais, si ce n'est quand elle est près de mourir. Et alors, comme on l'embrasse et comme on pleure, au moment de la mener en foire pour la vendre ou l'échanger contre une jeune! Elle était si bonne et si simple, et d'humeur si accommodante : le petit la suivait et la faisait virer sans peine sur les grands communaux, et quand elle allait au pied des haies, le long des grandes routes, la grand'mère pouvait s'asseoir sous un frêne et filer librement sa quenouille sans s'inquiéter d'elle.

Telle est la paysanne et telle est la vache. L'une et l'autre sont traitées de ce style particulier à M. Millet, qui se compose à la fois de raideur byzantine et de solennelle grandeur, mais qui s'adapte merveilleusement aux scènes que recherche l'artiste, et exprime tous les effets qu'il en veut tirer. Ajoutez, pour compléter le tableau, une grande plaine nue qui fuit sous l'œil, et, à l'extrême horizon, quelques touffes de buisson éparses et un petit hameau qui sort d'entre les arbres. Le terrain est solide et bien étudié. Le tout est éclairé de cette lumière un peu sourde peut-être et grise, mais calme et austère, qui, sans rien enlever à la consistance des détails, sert favorablement l'harmonie de l'ensemble.

La femme faisant paître sa vache, comme *les Glaneuses*, comme *le Paysan greffant un arbre*, est un nouveau pas fait par M. Millet dans l'interprétation de la vie rustique, de ses aspects silencieux et navrés, des impitoyables églogues et des terribles idylles qui en constituent la formidable trame. Depuis qu'abandonnant la donnée fantaisiste et l'agilité de son faire primitif, l'ar-

tiste est entré dans sa nouvelle voie et s'est débarrassé de ses tâtonnements premiers, il s'est conquis lui-même ; il est arrivé à se faire, dans l'art de notre temps, une haute personnalité. Les toiles qu'il a données jusqu'ici, malgré certaine lourdeur de pinceau qui se retrouve encore, sont des œuvres éminemment remarquables à la fois par leur caractère spécial, leur grande tournure et la sincérité de leur exécution.

Ce qui distingue essentiellement M. Millet, c'est qu'il ne cherche point, dans la peinture de ses paysans, à représenter des personnages, à étudier des masques, à mettre en mouvement des passions. Il a compris que là où le développement intellectuel est nul, là où la conscience est indistincte et confuse, la diversité des physionomies devenait indifférente. Par un procédé analogue à celui de La Bruyère, dans les paroles que j'ai citées plus haut, il généralise brusquement, passe par dessus les individualités, et arrive d'un coup au caractère typique de la race, ne cherchant à la différencier d'elle-même que par les différentes situations où il la promène. Peut-être avec ce parti pris violent fera-t-il toujours la même femme et toujours le même homme, le même ciel et le même paysage ; mais qu'importe, si l'austère rigidité, l'allure lente et forte, la morne grandeur de ces populations de la glèbe qui, pour me servir de l'expression d'un poète, M. Gustave Flaubert, « ont pris dans la fréquentation des animaux leur mutisme et leur placidité, » se retrouvent tout entières dans les humbles scènes qu'il nous met sous les yeux.

Quand on procède dans son art avec un point de vue aussi élevé ; quand à la supériorité de l'invention, on joint, comme il le fait, la sûreté de l'exécution, on n'est pas seulement un peintre, on est un artiste, pas seulement un artiste, un poète.

Le jury, qui a admis 3,045 tableaux, a refusé, dit-on, une seconde toile de M. Millet, intitulée *la Mort et le Bûcheron*, et qui formait, avec *la Femme faisant paître sa vache*, tout son envoi de cette année. Je ne connais ni la pein-

ture refusée, ni les motifs du refus. Mais, ce que je connais de M. Millet et ce que je connais du jury me suffit pour affirmer que la commission eût dû rejeter trois mille tableaux de plus, y compris les œuvres de ses membres, avant de songer à ne pas admettre une œuvre de M. Millet, quelle qu'elle fût.

CHARLES-FRANÇOIS DAUBIGNY

766. *Les Graves au bord de la mer, à Vierville (Calvados).* — 767. *Les bords de l'Oise.* — 768. *Soleil couchant.* — 769. *Lever de Lune.* — 770. *Les champs au printemps.*

M. Daubigny était destiné à devenir un maître, il l'est rapidement devenu. C'est au salon de 1857, après quinze ans d'études, de travaux exposés, de récompenses obtenues, qu'il s'est révélé maître, tout d'un coup, avec un éclat presque inattendu. Ce salon n'a été pour lui qu'une longue ovation dont le souvenir dure encore.

Tout le monde se rappelle ces compositions charmantes, pleines de jeunesse, de science et d'imprévu, qui, à ce moment, frappèrent si singulièrement l'opinion publique, le *Printemps*, la *Vallée d'Optevoz*, le *Soleil couché*; personne n'a oublié les murmures flatteurs qui accueillirent le rappel du nom de Daubigny, dans la cérémonie des récompenses; et M. Daubigny put voir ce jour-là combien son nom était en peu de temps devenu à la fois sympatique et populaire.

Heureux homme! qui, en ouvrant les yeux, voit des compositions toutes faites, perçoit de suite la nature sous son côté frissonnant et humide, et transporte, sans efforts, sur sa toile, la vie et le sentiment qui s'en exhalent. Heureux homme! qui réfléchit dans les choses extérieures sa pensée intime, et n'a qu'à figurer ses sensations pour se montrer poète. Heureux homme enfin, que le

triomphe n'a point enivré, et qui a pu montrer cet exemple rare d'un talent croissant, avec la renommée qui lui est faite, et, sans reculer jamais, marcher de pair avec elle.

Cette année encore, M. Daubigny est au-dessus de lui-même.

Nous l'avions connu doux, frais, gracieux, vivant, comme dans l'idylle ravissante du *Printemps*; parfois ferme, simple et concis, comme dans la *Vallée d'Optevoz*; par moments aussi, chaud et mouvementé, comme dans son *Soleil couché*. Il est tout cela encore. Mais à ses qualités premières, il ajoute aujourd'hui la force : il est arrivé à la puissance et à l'ampleur.

Je m'explique :

Parmi les cinq toiles qui composent son envoi à l'Exposition, il en est une que je considère non pas seulement comme la plus belle des œuvres exposées par lui jusqu'à ce jour, non pas seulement comme une des plus remarquables du Salon actuel; mais encore comme un véritable chef-d'œuvre digne de figurer entre les chefs-d'œuvre des grands-maîtres, et qui, certainement, tiendrait sa place au milieu d'eux. Je veux parler des *Graves au bord de la mer*, à *Villerville*.

De pareilles toiles ne se décrivent pas; une indication sommaire en donnera peut-être une idée.

Nous sommes sur une des côtes de la Normandie. Le terrain, que la végétation commence à abandonner, descend à plis fuyants vers la mer, de gauche à droite, se dénudant à mesure qu'il en approche. Un pan de bois occupe l'angle de gauche. A droite est le rivage et un bout d'Océan, presque rien, deux pouces d'eau salée, mais assez pour en laisser deviner la puissance et l'infini.

Un navire, amoindri par l'éloignement, apparait sur la cime des flots à l'horizon extrême. Au milieu du tableau est un bosquet d'arbres qui perpétuellement fouetté par le vent d'ouest et rongé par lui, se déverse du côté de terre. Un grand frisson de vent parcourt l'étendue de la

toile. Les bœufs et les chevaux, tournant presque tous le dos au souffle de la mer, et allongeant leurs échines parallèles, s'abritent sous les trois arbres du centre ou s'éparpillent à l'entour.

Les arbres, surtout ceux de gauche, manquent à mon avis de consistance et n'ont qu'une indécise allure. Mais les terrains avec leurs gazons et leurs plantes, sont merveilleusement établis, d'une telle puissance et d'une telle vérité locale, que je ne sache pas en notre temps, un artiste capable d'en faire de semblables.

L'ordonnance générale est très belle : il y a là-dedans la vie, la largeur et la solidité d'un Ruysdaël.

Le tableau des *Bords de l'Oise*, malgré l'excellence de l'eau, la belle harmonie des détails, et l'équilibre étudié de ses parties, me parait d'une conception vulgaire, dépourvue d'originalité et me touche peu. Je préfère de beaucoup le *Soleil couchant*, qui est certainement moins composé, mais dont le ciel est fin et lumineux et dont les terrains imbibés de pluie et couverts de flaques d'eau, sont extrêmement remarquables.

Le *Lever de la Lune*, quoique noir et martelé, est empreint d'un caractère saisissant. Le berger, dont les jambes sont heurtées par le troupeau précipité des bêtes, et qui marche au milieu d'elles les dominant de tout le torse, est d'un aspect biblique. Le chien noir qui s'élance en aboyant autour des bêtes, a quelque chose de fantastique et de singulier, comme une âme d'enfer qui passe.

Enfin, les *Champs au printemps* sont une nouvelle édition, ou plutôt le premier jet de la charmante étude d'arbres en fleurs que nous avons vue il y a deux ans. Qui n'aimerait ces compositions charmantes, pleines de grâce et de fraîcheur, qui apportent avec elles toutes les brises et tous les parfums de la nature renaissante, et nous montrent comme elle

> Le beau pommier trop fier de ses fleurs étoilées
> Neige odorante du printemps.

THÉODORE ROUSSEAU

2637. *Ferme dans les Landes.* — 2638. *Bords de la Sèvres.* — 2639. *Forges d'Apremont.* — 2640. *Bornage de Barbizon.* — 2641. *Lisière de bois.*

La nature est un thème proposé à l'intelligence humaine. Chaque artiste arrivant dans le monde, s'en empare et le soumet à son activité, mais quelles que soient la puissance de son coup d'œil, la force de son esprit, la sûreté de sa méthode, il ne fait qu'exécuter au gré de son inspiration privée, des variations partielles en harmonie avec le génie qui lui est propre.

Le thème est infini en étendue et en durée. L'homme est localisé dans un point, et vit un jour. Aussi, les variations qu'il exécute sur l'éternel motif sont nécessairement restreintes au côté qu'il a saisi, et ne font que traduire sa manière individuelle d'envisager les choses. Expressions multiples du jugement que le sujet qui passe porte sur l'objet qui demeure, elles se juxtaposent dans l'espace ou se succèdent dans le temps, sans limite et sans fin.

Dire la nature, la parler ou la chanter, et cela dans cette admirable langue des couleurs, qui, après la littérature et la musique, est le plus bel instrument de l'âme humaine, n'est donc point l'affaire d'un homme ni d'une époque. C'est l'œuvre de l'espèce même, et l'élaboration doit durer autant qu'elle. Chaque artiste qui se présente fournit une note, marquée à l'empreinte de son jour et de son heure, et plonge dans le néant. La note se joint à la note, et forme concert; le paysage s'ajoute au paysage, et la nature, saisie en détail par chacun, dispersée en fragments dans la multitude des œuvres, n'éclate véritablement et ne resplendit que dans l'ensemble. Le seul, le vrai paysagiste, c'est l'humanité.

A ce point de vue supérieur, il n'y aurait ni grand ni petit artiste. Depuis le plus ancien jusqu'au plus moderne, depuis le premier Flamand ou Hollandais qui, sur un lambeau de toile, fit frissonner un buisson et découpa une écharpe du ciel, jusqu'aux peintres de nos jours qui, dans un coin de nature, manifestent la solidarité des êtres et font ruisseler la vie universelle, tous se tiennent par la main, tous s'appellent, tous sont nécessaires. Chacun tenant sa place, et personne ne pouvant être supprimé sans qu'une lacune aussitôt se produise, le nouveau-venu ne saurait faire oublier l'ancien, le célèbre ne saurait effacer l'obscur.

Pourtant il est dans les habitudes de l'esprit de supposer une échelle et d'établir des suprématies. Pourquoi me raidirais-je contre ce préjugé? et puisqu'aussi bien les nécessités de mon temps m'y portent, qu'une couronne se trouve d'aventure en mes mains, et que des voix me crient : Au plus digne! pourquoi ne la jetterais-je pas à celui qui la mérite entre tous?

Théodore Rousseau est le maître, Théodore Rousseau est le roi du paysage.

Roi contesté par beaucoup, je le sais. Mais quelle est la supériorité dans l'art ou dans les lettres, qui ait été admise de prime abord, sans objection et sans orages? Les contemporains ne s'entendent guère à ces sortes de consécrations du génie; ils semblent les redouter, et s'ils sont pressés de faire des rois, ce n'est jamais dans l'ordre intellectuel. Je ne m'arrête donc pas aux résistances que peut soulever ma proposition; et, en attendant pour Rousseau ce chrême de gloire dont la postérité a l'heureux privilège et qu'elle tient en réserve pour ses élus, je me contente, pour confirmer mon admiration personnelle, de l'adhésion réfléchie de quelques intelligences.

Il est le roi, il domine de toute la hauteur de son talent large et paisible cette glorieuse pléiade de paysagistes, immortels déjà, dont il a été l'initiateur et qu'il a conduits dans la voie nouvelle. Avec eux, mais à leur tête, il a renouvelé le paysage et rajeuni l'art vieilli des Claude

Lorrain, des Cuyp, des Ruysdaël, des Hobbema, des Paul Potter. Il a pénétré plus profondément qu'eux tous les sens et les formes des choses, l'harmonie des rapports, la fluctuation des effets, l'impression des réalités sensibles sur les organes et leur vibration dans l'âme humaine. Avec une invention inépuisable et une exécution rare, il a apporté dans l'interprétation de la nature une vivacité surprenante. Ferme et concis dans les détails, il est infini par le sentiment; il joint à la sensibilité de Jean-Jacques l'ampleur, la mélancolie mystérieuse et en quelque sorte la sonorité de Virgile.

Les rudes épreuves qu'a subies ce grand artiste, sa retraite, ses premiers travaux, sa lutte obstinée, sont choses connues. Une main amie en a retracé l'histoire dans des pages émues.

« — Toi, cher Rousseau, lui disait Théophile Thoré, le seul écrivain qui, après Diderot, ait montré de l'originalité dans cette littérature des *salons*, devenue si banale aujourd'hui, tu as pratiqué avec naïveté un détachement exclusif de tout ce qui n'est pas ton art. Tu es demeuré toujours étranger aux passions qui nous agitent et aux intérêts légitimes de la vie commune, tu as vécu comme les solitaires de la Thébaïde.

» Te rappelles-tu le temps où, dans nos mansardes de la rue Taitbout, assis sur nos fenêtres étroites, les pieds pendants aux bords du toit, nous regardions les angles des maisons et les tuyaux de cheminées que tu comparais à des montagnes et à de grands arbres épars sur les accidents du terrain? Te rappelles-tu le petit arbre du jardin Rothschild que nous apercevions entre deux toits? C'était la seule verdure qu'il nous fut donné de voir.

» Au printemps, nous nous intéressions à la pousse des feuilles du petit peuplier, et nous comptions celles qui tombaient à l'automne. Et avec cet arbre, avec ce coin du ciel brumeux, avec cette forêt de maisons entassées, sur lesquelles notre œil marchait comme sur une plaine, tu créais des mirages qui te trompaient souvent dans ta peinture sur la réalité des effets naturels. Tu te

débattais ainsi par excès de puissance, te nourrissant de ta propre invention, que la vue de la nature vivante ne venait point renouveler. La nuit, tourmenté d'images sans cesse variables et flottantes, faute d'un repos sur de véritables campagnes baignées de soleil, la nuit tu te levais fiévreux et désespéré. A la clarté d'une lampe hâtive, tu essayais de nouveaux effets sur la toile, déjà couverte bien des fois, et le matin je te trouvais fatigué, triste comme la veille, mais toujours ardent et inépuisable.

» C'est là que George Sand vint un jour te voir, amenée par Eugène Delacroix. Toi qui n'as jamais songé à la faveur publique, et qui a toujours fait de l'art par amour, ce fut cependant, je pense, un des beaux jours de ta vie. Les deux plus grands peintres du dix-neuvième siècle, Eugène Delacroix et George Sand, venant te traiter de frère ; Delacroix trouvant, par modestie, sa palette terne à côté de ta couleur, lui qui a fait les plus beaux ciels du monde ; George Sand reniant ses paysages du Berri à côté de tes paysages de la rue Taitbout, elle qui a peint avec la parole mieux que Claude ou Hobbema. N'est-ce pas que tu oublias alors toutes tes nuits sans sommeil et tes jours de désespoir ?

» C'est la certitude de tes impressions fortes et originales, autant que la sympathie des vrais artistes qui t'a soutenu dans cette lutte obscure ; et, peu à peu, malgré ta solitude et ta modestie, malgré la persévérance du jury qui t'a toujours refusé la publicité, ton nom se répandait, si tes œuvres étaient inconnues. On se disait qu'il se préparait un grand peintre dans un petit atelier fermé à la curiosité vulgaire. On écrivait à chaque Salon, sur les paysages de Rousseau, comme s'ils eussent été exposés au Louvre. Eugène Delacroix, George Sand, Ary Scheffer et quelques autres, racontaient ce qu'il avaient vu, si bien que l'atelier a été forcé par les connaisseurs intelligents.

» Aujourd'hui le succès extérieur et la renommée, qui n'ont jamais été ton but, se trouvent le résultat légitime

de ta vie laborieuse et de ton amour. En même temps, le talent inquiet et sauvage de ta première jeunesse s'est tranquillisé par la série de tes expériences aventureuses sur les ressources de la couleur. Tu as conquis une pratique victorieuse qui ne s'arrête plus devant la difficulté de l'expression, tu es sûr de ta forme et de ton style pour traduire ta poésie intime. Tu es entré dans ta période de force productive, montre maintenant tes fleurs et tes fruits. »

L'artiste a tenu la promesse du critique.

Les fleurs et les fruits de sa radieuse maturité, il les a répandus avec profusion et les répand encore.

L'exposition de 1855 a groupé une partie de ses chefs-d'œuvre et forcé l'admiration des plus réfractaires. Depuis, le robuste travailleur ne s'est point arrêté. Chaque année nous apporte de lui quelques toiles qui, si elles n'ajoutent rien à son mérite, complètent du moins la série de ses études, et attestent tout à la fois l'étendue et la souplesse de son merveilleux talent.

L'envoi de Théodore Rousseau, cette année, se compose de cinq tableaux, tous remarquables, deux plus particulièrement, les *Bords de la Sèvres*, la *Ferme dans les Landes*.

Quelle ravissante chose que les *Bords de la Sèvres!* Rousseau a rarement eu plus de charme dans la couleur et de bonheur dans la composition. Depuis son fameux *Marais*, je ne lui connais pas de meilleure toile. La rivière, limpide et reposée, partageant en deux parties le tableau, étend à droite et à gauche ses rives heureuses, prolongées en plaines couvertes de bois. Au devant sur le premier plan, quelques-uns de ces grands arbres, au port admirable, que l'artiste étudie avec tant de soin et traite avec tant de respect. Par derrière, fuyant vers l'horizon d'autres arbres de toutes tailles se groupent en bouquets ou s'étendent en rideaux, s'épaississent en fouillis ou s'éparpillent en broussailles. Un paysan démarre un bateau plat. Des troupeaux paissent dans les prairies. Rien n'est plus simple, et rien n'est plus grand d'effet.

Regardez cette trouée qui perce le ciel gris, et laisse tomber sur l'arrière plan comme une pluie fine de rayons lumineux. Voyez comme les arbres s'espacent en s'éloignant, comme chaque objet prend place dans le paysage, se proportionne aux objets qui l'entourent, vit véritablement et respire; et comme enfin la rivière et ses bords, sous ce jour lucide et bienveillant, s'enfoncent bien vers les lointains profonds. — Petit cadre, mais grande toile : de combien en peut-on dire autant ?

La *Ferme dans les Landes* a ce même caractère de composition simple et d'attrait saisissant. De grands arbres verts, dont les feuillages arrondis se confondent et dont les pieds s'échelonnent pour laisser jouer la lumière; une maison de paysan ; à côté, la barrière, le terrain vague par devant, et à l'entour le fumier, les poules familières, les instruments rustiques, une roue cassée, les appareils des champs. C'est là un tableau de maître, vigoureux et doux, provoquant d'un même coup la pensée et la rêverie, et ne soulevant qu'une critique, que je soumets humblement à l'artiste avec un point d'interrogation. Le bleu du ciel et le vert des arbres ne sont-ils pas d'une intensité trop égale ? Cela étonne l'œil et inquiète l'esprit. Peut-être en neutralisant un peu le ton de son ciel, le peintre eût empêché ce léger heurt, et donné plus d'éclat encore à ces grands arbres verts qui sont si souverainement beaux.

La *Lisière du bois*, le *Bornage de Barbizon*, les *Gorges d'Apremont* où l'artiste se plaît à montrer les faces si diverses de son talent, demanderaient un moment d'examen. Mais je dois me borner.

Ce qui caractérise la manière générale de Rousseau, c'est sa poésie pénétrante et son panthéisme simple et mâle. Il ne connaît pas les partis pris violents ; il ne sacrifie jamais les détails les uns aux autres, mais seulement à l'ensemble ; il ne résume pas des effets divers pour imposer de vive force une impression unique. Il s'ingénie, au contraire, à conserver l'équilibre des choses et leurs rapports naturels. L'unité de son tableau, il la

trouve, non dans la simplification des moyens matériels, mais dans la puissance concentrée du sentiment. Personnel enfin par les procédés qu'il emploie, il cesse de l'être dans l'effet produit ; il atteint l'impartialité souveraine et la panthéistique indifférence de l'universelle nature.

Il ne vous entraine pas comme Millet vers l'épopée dolente des vies rustiques, pour en accuser la physiologie farouche et la triste solennité ; comme Daubigny, il ne raffine point la grâce des terrains verts, des eaux épandues et des arbres printaniers ; il ne vous emporte pas, comme Corot, dans des pays crépusculaires, où la lumière, la fraîcheur et l'ombre chantent une gamme céleste dont les dernières notes semblent s'étendre dans l'infini. Non ; simple, calme, tout imprégné de naturalisme, il respecte la relation exacte des arbres, des animaux, de l'homme et du ciel. Il sait la solidité du sol, le rayonnement des cieux, et, entre ces deux splendeurs, les sourdes lenteurs de la vie végétative et animale ; il en traduit les impressions diverses sans s'en faire juge, avec la sérénité d'un enfant, sachant bien que, quelque multiples qu'elles soient, elles trouveront leur unité en vous et seront toujours en harmonie avec celles que vous donne le monde extérieur. Enfin, il vous ouvre toutes grandes les portes de la nature. Comme la campagne autour de la ville, ses paysages s'étendent devant vous : vous y arrivez de plain-pied.

Là, vous pouvez vous asseoir ou marcher, rêver ou penser selon votre loisir. Vous respirez, vous vivez. Ne craignez pas de vous laisser aller à l'artiste : où qu'il vous porte, soyez sûr qu'il ne fléchira pas sous vous, et que son souffle ne le trahira pas. Comme les grands maîtres dans tous les genres ; comme ceux dont les reins sont forts, dont la pensée haute et calme se tient d'elle-même, sans appuis étrangers, trouvant en soi sa raison d'être et son effet, comme Homère, Shakespeare, Victor Hugo, Proudhon, il présente cet indéfinissable mélange de force et de grâce, qui est le caractère

de toute beauté. Dans le fini, il poursuit sans relâche l'infini, et il l'atteint. C'est là le secret de sa supériorité. Hors de là, en effet, point d'élévation, hors de là point de poésie !

O nature ! ô beaux-arts ! Si les cieux racontent la gloire de Dieu, les arts chantent le génie de l'homme, et témoignent de sa grandeur.

COROT

Que la terre enfle mollement ses coteaux ou déroule vers l'horizon le tapis bigarré de ses plaines ; que les semailles, la germination, la croissance, les moissons se succèdent à tour de rôle ; que les blés légers se taisent sous le soleil ardent ou jasent négligemment aux premiers souffles du soir ; que sous leurs dômes verts, d'où descend le silence sonore, les forêts retiennent l'ombre et la fraîcheur captives ; que les troupeaux épars dans les gras pâturages paissent l'herbe odorante et viennent par intervalle boire aux rivières entre les joncs et les nénuphars ; que les paysans répandus dans les campagnes, interrogent avec angoisse le sol à qui ils ont confié leurs peines et leurs sueurs ; — Corot ne connaît ni les coteaux, ni les plaines, ni les forêts ; ni l'homme qui vit du grain, ni les bêtes que nourrit l'herbe ; ni les heures rapides qui modifient à chaque instant la changeante lumière ; ni les saisons qui distribuent le travail aux champs et leur répartissent inégalement la chaleur et la vie.

Pour lui, il n'est qu'une saison dans l'année ; et ce n'est ni l'été, ni l'automne, ni l'hiver, ni même ce printemps perpétuel qui a fourni à Fénelon quelques heureuses phrases et aux poètes tant de gracieusetés rhythmiques. C'est une espèce de saison inconnue des astrono

mes, bleuâtre et vaporeuse, rappelant l'automne par son jour pâle, ses massifs sombres et ses mélancoliques effets, le printemps par sa douceur bucolique et sa paresseuse rêverie.

Pour lui, il n'est qu'une heure dans le jour; et ce n'est ni le matin clair et joyeux, faisant vibrer la jeune lumière, tressaillir les humbles plantes et chanter les hautes feuillées; ni le midi appesantissant sur la terre son morne accablement; ni le soir charmant et reposé laissant pleuvoir sur les végétations énervées son subtil et rafraichissant fluide. C'est une heure vague et incolore, sans lumières et sans ombres franches, noyée dans une demi-teinte générale, mais pleine de molles langueurs et d'ineffables morbidesses; heure musicale et harmonieuse, où ce n'est point le rossignol qui porte la voix pour la nature au repos, mais où, par un renversement étrange, c'est la nature elle-même qui, au moyen de ses arbres, ses prés, ses rochers, son ciel, chante sa grande symphonie, et devient à elle-même son propre rossignol.

Corot n'a jamais regardé le monde extérieur en face, d'un œil ferme et clair. On dirait que la pleine nature lui a fait peur ou l'éblouit. Il n'en a cherché que les carrefours, les coins isolés, les replis solitaires, une forêt qui finit, une clairière qui s'ouvre, un chemin qui se fait jour. Comme si la véritable poésie, en matière de paysage, ne consistait pas dans la compréhension la plus large possible des choses, et comme si cette compréhension pouvait être en dehors de ces deux termes, ou extension indéfinie, ou condensation sommaire!

L'inépuisable thème ne lui est point apparu comme une vaste matière à interprétation. S'il a épuisé des motifs, ce n'a été que pour les décomposer une fois rentré dans son atelier, les recomposer selon son optique personnelle, et, finalement, les produire arrangés au gré de son humeur idyllique. Aussi, nulle vérité dans son invention, nulle variété dans ses tons et dans ses lignes : sa composition est uniforme, sa couleur invraisemblable, son dessin faux et perpétuellement lâché.

Ces observations fournies et ces réserves posées, nous pouvons admirer autant que l'on voudra le *Dante et Virgile*, *Macbeth* et le *Paysage avec figures*, qui sont de bonnes toiles parmi les meilleures de l'artiste.

Mais que d'objections tout de suite! Le *Paysage avec figures* manque de composition, et s'il contient des figures, il n'offre pas ombre de paysage.

La physionomie et l'attitude du Dante expriment une peur puérile, et non la mystique et tout intellectuelle horreur qui dut le prendre, à la lisière de la forêt symbolique, quand, près d'abandonner la surface terrestre, il vit se hérisser les animaux effroyables.

Enfin, ni les trois femmes alignées et étendant le bras, ni le paysage qui les entoure, ne rappellent les sorcières desséchées et barbues, et la sauvage bruyère de Harmuir, où ces bizarres créatures barrèrent brusquement le chemin aux deux guerriers pour prophétiser à l'un la couronne, à l'autre une progéniture de rois. Qui, dans l'ensemble charmant et doux, rêvé par le peintre, pourrait retrouver la sinistre mise en scène empruntée par Shakespeare à l'un des endroits les plus désolés de l'Écosse? « Là, pas d'arbres, pas d'arbrisseau où reposer le regard; çà et là quelques marécages; rien qu'une végétation aride, des ajoncs, des genêts, des bruyères. Au nord, des lignes de sable et la ligne bleue de la mer, au-delà de laquelle on aperçoit les montagnes de Ross et de Caithness; à l'ouest, au-dessus de quelques arbres, les ruines d'un château; au sud, une forêt de sapins. » (F.-V. Hugo).

TROYON

M. Troyon possède de prodigieuses qualités de métier. Il les a recherchées lentement, péniblement, par un travail patient et des tentatives vingt fois recommencées. Il

les tient aujourd'hui ; il possède à fond sa palette, son paysage, ses animaux.

Nous avons cru un moment qu'il allait devenir un véritable maître, c'est lorsqu'il exposa ses grands bœufs jougués qui sont au Luxembourg, et où il révéla pour la première fois cette ample et large manière, cette vérité saisissante, qui sont demeurées ses caractères distinctifs. Pourquoi est-il resté au-dessous de nos prévisions? Pourquoi, puisque depuis cette époque il a étendu et affermi son talent, n'a-t-il pas gravi l'échelon suprême qui sépare l'exécutant de l'artiste? Que lui manque-t-il donc pour forcer l'éloge unanime et dominer sans conteste?

Sa bête, il la connaît comme personne en ce temps. Il ne la construit pas toujours anatomiquement, il est vrai; et à ce point de vue, Brascassat et Rosa Bonheur, qui savent admirablement bien leur charpente, l'emportent sur lui. Mais il voit mieux qu'eux les animaux dans le paysage; il les copie plus juste et sait les placer chacun à son plan, à son ton, ce que Rosa Bonheur et Brascassat ont toujours ignoré. En vrai coloriste qu'il est, il néglige la forme de la bête pour ne s'attacher qu'à son aspect dans le plan où elle est placée. Il saisit cet aspect et le rend. Que lui importe la forme exacte, le dessin précis? Ce qu'il lui faut, c'est l'allure, la physionomie extérieure : c'est l'animal fort et puissant, se mouvant librement dans le milieu qui lui est donné; ce qu'il lui faut, c'est la vie, et il la trouve par le ton même et le mouvement.

Son paysage est celui des animaux ; il est vu comme eux, avec eux, en quelque sorte sous le même œil, et rendu avec la même vérité. Troyon ne fait jamais que d'après nature. Regardez cette magnifique *Vue prise des hauteurs de Suresnes*, celui de ses tableaux où il a fait éclater avec le plus de magnificence sa merveilleuse puissance de pinceau. Bêtes, terrains, végétations, ciel, tout se tient, tout se lie, tout s'enchaîne. Ces animaux sont bien chez eux; ils respirent cet air, ils mangent cette herbe. Ils sont les vraies fleurs de ces robustes paysages.

Enfin, sa couleur est bonne, si elle ne brille pas toujours par sa fraîcheur et la vigueur, elle garde du moins exactement les rapports des tons, qui se tiennent bien et dont aucun ne crie.

Que lui manque-t-il donc encore une fois pour être un grand maître? — Presque rien; mais en matière d'art, ce presque rien est tout : un peu de poésie.

M. Troyon est devenu par le travail un admirable peintre : il ne lui reste plus qu'à être un poète.

Le sera-t-il jamais?

J'ai parlé de la *Vue prise des hauteurs de Suresnes*, étude d'une nature opulente et forte, un peu vulgaire, mais dont la vulgarité est amplement rachetée par la savante distribution des plans et par l'abondance d'air, de vie et de lumière qui y circule. Je citerai encore comme une des bonnes toiles de Troyon, malgré certaines parties d'ombre inexplicables, le *Retour à la Ferme*. Mais je n'admets en aucune façon, ni le *Départ pour le marché*, avec sa lumière artificielle et cet excentrique effet de soleil sur les toisons; ni la *Vache qui se gratte*, si puissamment modelée pourtant, mais dont les tons de lumière sont totalement embus.

BLIN

M. Blin monte d'un pas rapide. Il est sans doute loin des maîtres, mais chaque année l'en rapproche. Quelques efforts encore et peut-être l'art sérieux comptera un paysagiste de plus.

M. Blin n'est, en fait de paysage, l'élève de personne. Il n'est allé qu'à sa propre école, et pour chacun, ç'a été de tout temps la meilleure. Il n'a imité personne, et de tout temps ç'a été le bon procédé.

Son originalité n'est pas encore très vigoureuse, et il

serait difficile de la déterminer. Mais elle existe. Il a le sentiment de la nature, et ses deux toiles, le *Matin dans la lande après l'orage*, cette dernière surtout prouvent que ce sentiment est très particulier. J'aime beaucoup ces deux toiles qui sont pleines de lumière et de profondeur, et dont la composition, quoique dans la donnée simpliste, est d'un charme tout à fait séduisant.

Une observation toutefois. Est-ce par prudence que M. Blin s'est borné à faire une étude de terrain et de ciel, reculant en quelque sorte devant le monde organique, ne risquant qu'à grand'peine un bouquet d'arbres maigres et élancés, et fermant son paysage à l'homme et aux bêtes? Un bouquet d'arbres c'est très bien. Mais une bande de corbeaux qui fouillent la terre ne suffit pas pour représenter le règne animal. Et, le dirai-je à M. Blin, les paysages qu'il a choisis sont précisément de ceux qui appellent des hôtes, et les appellent impérieusement; aussi l'œil en cherche dans ses toiles et s'étonne de n'en point trouver.

Mais l'introduction de l'homme et des animaux dans le paysage appartient à un ordre d'études tout spécial; et si M. Blin, avant de l'essayer, a voulu simplement mûrir ses forces, il a bien fait.

M. Blin manque de vigueur et d'énergie; sa couleur est faible, mais sa brosse est légère, facile, spirituelle; son dessin est entendu; ses tons sont très harmonieux. Et quand à ces qualités on joint une certaine élégance, une certaine grâce jeune et fraîche, de la vivacité, de l'éclat, on doit compter sur soi et marcher en avant.

LAVIEILLE

M. Lavieille, élève de Corot, plus précis mais moins élégant que son maître, apporte dans l'interprétation de la nature une observation sincère et un sentiment artistique très réel.

M. Lavieille est, lui aussi, un talent qui grandit et dont on suit le développement avec intérêt.

Malheureusement chez lui, la science est incomplète et trébuche parfois, comme dans les *Ruines du château de la Ferté-Milon*, tableau qui dépare son envoi. Malheureusement encore, M. Lavieille manque de style ; il le remplace par une certaine entente poétique de la nature qui lui a inspiré des œuvres remarquables et d'une impression heureuse, comme *Un soir aux étangs de Bourg*, le *Hameau de Buchez*.

Somme toute, c'est un artiste consciencieux, doué d'aspirations élevées, dont la peinture excite la sympathie et mérite les encouragements.

GÉROME

Quand on est véritablement peintre, on possède, à dose équivalente, trois facultés qui vont de pair, et concourent à l'expression simultanément, sans se disjoindre jamais : l'invention, la composition, l'exécution. Les deux premières sont générales et s'appliquent à toutes les formes de la pensée ; la troisième est particulière aux arts plastiques ; mais toutes les trois sont nécessaires, et s'appellent d'une si impérieuse façon, que, l'une d'elles faisant défaut, les autres sont comme nulles et non avenues.

Chez tous les grands artistes, à quelque catégorie, à quelque nation qu'ils appartiennent, peintres de paysages, de portraits, de scènes religieuses ou humaines, Flamands, Espagnols, Italiens ou Français, on les trouve réunies, se fortifiant l'une l'autre, et s'équilibrant dans un merveilleux rapport.

Chez les artistes médiocres, ce rapport est détruit. Quand une faculté n'est pas absente, l'autre boite ou

l'autre est aveugle. Et si, par des artifices de métier, l'artiste peut dissimuler un moment leurs infirmités, sa supercherie ne tarde pas à être dévoilée ; et ses prétendues qualités, manquant de base réelle, ne peuvent tenir à la première menace d'analyse.

M. Gérôme, lui, invente maladroitement, compose mesquinement, exécute petitement : M. Gérôme n'est pas même un peintre médiocre.

Qu'un artiste, je ne dis pas de génie, mais simplement doué des qualités qui font le peintre, ait été appelé à traiter les sujets qui ont inspiré à M. Gérôme les trois toiles envoyées par lui au Salon de cette année, *César* ; le *Roi Candaule* : *Ave, Cæsar Imperator, morituri te salutant*, d'abord il ne les eût point traités, et en cela il eût fait preuve d'intelligence et de goût ; ensuite, si pourtant il s'y était décidé, il les aurait compris et interprétés autrement.

Dans la *Mort de César*, il eût cherché autre chose que la répétition d'une idée banale, d'un lieu commun usé en littérature et en histoire, je veux dire la grandeur d'hier devenue le néant d'aujourd'hui ; le maître du monde de tout à l'heure maintenant baigné dans son sang et abandonné de tous, même de ses créatures. Le *Dieu seul est grand, mes frères*, le *Memento quia pulvis es*, lui eussent paru de maigres leçons de morale esthétique à donner aux contemporains. Franchissant d'un bond les vingt siècles qui nous séparent de l'éclatante expiation, il eût fait sortir de la mort, avec leur farouche cortège de passions et de haines, les conjurés et la victime ; et interprétant l'histoire à la façon de Corneille, entrant jusqu'au vif dans le sombre génie de la vieille aristocratie romaine, ressuscitant pour l'immortalité les ardeurs et les véhémences de ce temps évanoui, il eût groupé, autour du coupable, dans un cercle formidable et menaçant, les accusateurs prêts à le percer : eux, l'éclair dans les yeux, l'indignation aux lèvres, le châtiment dans le geste ; lui, pâle, atterré, se voyant entouré et se sentant perdu, balbutiant péniblement son impossible et inutile

défense. Ou bien, laissant de côté le personnage civique, et abordant des sentiments d'un ordre plus intime, il eût fait se rencontrer face à face César et Brutus, le père marqué pour l'holocauste, et le fils devenu sacrificateur, et dans le *tu quoque* déchirant de l'un, dans l'énergie stoïque de l'autre, il eût trouvé une source d'émotions poignantes et éternellement vraies.

Dans le *Roi Candaule*, il eût vu autre chose qu'une étude d'intérieur oriental, une exhibition de brimborions archéologiques. Ayant à représenter une femme merveilleusement belle, une reine asiatique, et cela dans un moment où sa beauté est le centre d'une action à volonté plaisante ou dramatique, il eût tenu à effacer autant que possible tout détail oiseux, pouvant distraire l'œil et nuire à l'unité. Il eût épanché l'ombre dans ses fonds, indiqué seulement, par quelques touches lumineuses, la tête de Gygès ardemment fixée sur la femme; la tête de Candaule, avec un demi-sourire, dans l'expression de la vanité satisfaite. Enfin il eût fait resplendir en pleine lumière, sur un plan avancé, la radieuse Lydienne, dont le corps fin, poli, éclatant, eût illuminé toute la toile.

Dans l'*Ave Cæsar*, il n'eût point ramené aux proportions du microscope le grand monde romain; il n'eût pas choisi pour modèle d'empereur ce Vitellius épais et lourd. Mais prenant au hasard un César jeune et beau, jetant cinq ou six cents gladiateurs dans l'immense arène, faisant se pencher, se tordre, crier, rugir, applaudir ou siffler la foule haletante, il eût restitué dans la sublimité de leur horreur, ces beaux combats humains qui furent, à cette époque désastreuse, une haute leçon de courage guerrier, et réchauffèrent chez les générations débiles de l'empire l'esprit attiédi des batailles.

M. Gérôme n'a pas procédé, tant s'en faut, avec cette largeur et cette puissance.

Ses trois toiles sont trois rébus à l'adresse des archéologues et des amateurs de bric-à-brac.

Dans la *Mort de César*, il a vu tout juste un motif de draperies. Que le corps soit bien tombé, je ne le mets pas

en doute; que le raccourci soit intéressant, j'en demeure d'accord. Mais quelle conception enfantine et quelle plate peinture! La toile manque d'air; les ombres sont lourdes, sans vigueur; les demi-teintes sont d'un ton sale, sans transition avec les lumières; la lumière qui devait pleuvoir à flots sur le cadavre, centre nécessaire de la composition, est dispersée partout. On cherche le tableau, on ne le trouve pas.

Et puis, est-ce bien là César? Quoi, l'homme aimé des hommes et des femmes, le voluptueux au teint blanc et lacté, c'est ce grand mulâtre étendu! Quoi, le vainqueur du monde et de Rome, le penseur chauve, l'écrivain des *Commentaires*, l'ambitieux au front large et puissant, c'est cette tête inexpressive modelée d'après quelque plâtre, imbécile et froid! Allons donc! la science de M. Gérôme l'égare : à force d'être vrai dans les meubles et accessoires mobiliers, il oublie de l'être dans le caractère des figures. Comment ne sait-il pas que César, tué à coups de poignard, à quelques minutes seulement de son trépas, doit conserver une expression extraordinairement animée, celle qu'il avait au moment où on le frappait. Je suis aise de faire ici donner une leçon de peinture à un peintre par un poète : « Il est à remarquer, dit lord Byron, que dans le cas de mort violente par une blessure d'arme à feu, l'expression est toujours celle de la langueur, quel que fût l'énergie naturelle de celui qui vient de cesser de vivre; mais est-ce un coup de poignard qui lui a percé le cœur, la physionomie conserve pendant quelques heures son expression farouche et dévoile tous les sentiments de l'âme. »

Le *Roi Candaule* est inférieur même aux toiles ordinaires de M. Gérôme. La femme, qui était un chef-d'œuvre obligé, tout le tableau, est mal dessinée, maigre et tout d'une venue. Son mouvement est sans élégance, sa draperie sans grâce. Ampleur des hanches, rondeur des épaules, chair douce et résistante, elle n'a rien de ce qui excite les désirs, rien de ce qui fait la femme. C'est une construction anatomique qui laisse sentir les pointes des

os. M. Gérôme n'enveloppe pas ses formes; chez lui, tout est arrêté sèchement, pauvrement. Cette femme enfin est un maigre morceau, et la déconvenue de Gygès ne doit avoir d'égale que la haute stupidité de Candaule.

Cette toile a de très grands défauts, la composition en est manquée, j'ai dit comment et pourquoi. Le dessin des figures est incorrect; l'aspect général sec et étriqué, la peinture veule, sans consistance comme toute la peinture de M. Gérôme. Pourtant ce n'est pas là ce qui blesse le plus. Ce qui blesse, ce qui agace au suprême degré, c'est la profusion d'ornements empruntés à l'antique, que le peintre a semés sur le parquet, au plafond, sur les murs, sur le lit, sur les meubles, partout où il y avait de la place. M. Gérôme semble avoir été pris, en faisant son *Roi Candaule*, d'une véritable fureur archéologique. Et, en ce moment, sa main aurait tué son tableau, si son esprit n'avait pris le devant à l'heure de la composition.

L'*Ave Cæsar imperator* est sans contredit la meilleure des trois toiles de M. Gérôme, qui paraît y avoir mis tous ses soins et la regarde, m'a-t-on dit, comme son œuvre importante de cette année. La donnée en est simple, et l'effet eût pu en être immense. Un groupe de gladiateurs, avant d'en venir aux mains, s'avance au-dessous du *podium* à colonnes où est assis César, et d'en bas le saluent de la voix, *morituri te salutant*. Un grand arc de cirque avec ses tribunes encombrées de foule, se déroule de droite à gauche et forme le fond du tableau. Au-dessus de l'arène flotte le velarium retenu par des cordages.

Dans ce tableau aucune faute grave ne blesse la vue ni le bon sens. Mais en revanche aucune grande qualité, aucun défaut puissant n'arrête la pensée. Comme tout ce que fait M. Gérôme, c'est petitement conçu et petitement exécuté.

J'ai dit la faiblesse de la conception, ce César vulgaire par son type et par sa pose, le monde romain rapetissé, les gladiateurs trop peu nombreux, la foule trop indifférente et blasée : mais il y a des qualités. Tout est fait,

tout est poussé, autant que les facultés de M. Gérôme le lui permettent. La recherche archéologique, quoique aussi minutieuse que dans le *Roi Candaule*, ne déplait pas, sans doute parce que la toile est plus grande et l'action moins concentrée. Le dessin est suffisant, malgré quelques erreurs, notamment dans le bras de Vitellius, dans celui du laniste et dans les pieds des gladiateurs, qui sont faits d'après le plâtre. Un seul pied de plâtre a servi à faire tous les pieds. Et dire que M. Gérôme avait sous la main 30,000 spectateurs, et qu'il pouvait se donner le plaisir de faire 60,000 pieds pareils! mais en homme discret il a noyé les jambes de la foule dans les travées.

M. Gérôme est un homme fini désormais, il a donné sa mesure : dans le métier comme dans la conception, il est sans élévation ni puissance, sans valeur réelle. La mode a voulu faire de lui un peintre ; la mode qui ne sait ce qu'elle fait, s'est trompée en cela comme dans tout le reste. Que ce fût un arrangeur ingénieux, un dessinateur fin et serré, je ne le conteste pas ; mais assurément ce n'était pas un peintre. J'en appelle à son œuvre gravée qui donnera toujours de lui une plus haute idée que sa peinture.

Nature intelligente, mais sèche, M. Gérôme a tiré tous ses tableaux de son cerveau, pas un de son cœur. Chez lui, rien d'imprévu, ni de primesautier ; il ne connaît aucun des entraînements de l'artiste. Travailleur infatigable, il fait de véritables œuvres de patience ; il polit et repolit, et, quand il s'arrête, c'est qu'il ne peut aller plus loin.

M. Gérôme n'a pas le sens de l'unité. Il ne l'entend ni dans la composition ni dans les couleurs. Ses toiles sont faites de pièces et de morceaux, ramassés dans les livres ; de poses, de mouvements, de coins de draperie empruntés aux maîtres secondaires, car jamais M. Gérôme n'a eu le coup d'œil assez ferme pour regarder, soit la nature, soit un grand maître en face.

Ses couleurs sont papillotantes à l'extrême. Sous son

pinceau la lumière fuse partout. Chaque objet dans ses compositions se tient quand on le prend isolément, mais l'ensemble est toujours criard : M. Gérôme n'a jamais fait que des morceaux.

Sa palette est une des plus singulières qu'on puisse imaginer. On y rencontre toutes les couleurs, mais pas un ton propre. Aussi dit-on qu'il fait gris ; on fait toujours gris quand on emploie toutes les couleurs.

Il aborde rarement les grandes toiles, où l'escamotage est plus difficile. Quand il l'a osé faire, il s'en est toujours trouvé mal.

Il a essayé tour à tour le monde grec (*Combats de Coqs*), le monde romain (*Siècle d'Auguste*, *César*, *Ave Cæsar*), le monde oriental (*Memnon et Sésostris*, *Chameaux à l'abreuvoir*), le monde contemporain (*Sortie du bal masqué*); et de tous ces mondes, il n'en a vu sérieusement aucun, pas plus les anciens que les modernes.

C'est que c'est par la vie, le mouvement, la passion, qu'on ressuscite les anciens, et non pas par des détails d'ornement plus ou moins exacts; c'est que c'est à l'œil nu et non à travers la lunette d'Herculanum, qu'on voit la nature vivante, le monde contemporain.

SALON DE 1863 [1]

LES TROIS ÉCOLES CONTEMPORAINES

Si vos loisirs vous le permettent et que vous en ayez l'humeur aujourd'hui, nous allons prendre le chemin des Champs-Elysées et suivre la foule qui se presse aux abords du Palais de l'Industrie. Comme la foule est ondoyante et bigarrée, le Salon, dans lequel je vais avoir l'honneur de vous introduire, est tumultueux et divers. Ce n'est pas tout à fait un musée : il y manque le silence et la paix ; mais c'est plus qu'un atelier, à cause de la dimension et de l'encombrement.

Est-ce une foire, comme quelques-uns l'ont avancé ? Oui, pour la diversité des produits ; non, pour les résultats pécuniaires ; les grandes foires de France laissent plus d'argent dans le coffre d'un seul commerçant que souvent un Salon entier dans les poches réunies de tous les artistes. C'est donc un simple étalage, mais un étalage de marchandises spéciales, intéressantes entre toutes, puisque en somme il ne s'agit point d'argent pour elles, mais de renommée et de gloire pour ceux qui les ont mises sous nos yeux.

[1] Publié dans le *Nord*, de Bruxelles, des 14, 19, 27 mai, 4 juin, 1er et 15 août et 12 septembre 1863. Un autre compte rendu du Salon de 1863 parut sous la signature de Castagnary dans le *Courrier du dimanche*.

Je ne veux être pour vous qu'un cicérone, cicérone assez amoureux des choses qu'il montre pour les faire voir dans les menus détails, mais pas assez fanatique pour les déclarer supérieures à tout ce que vous aurez vu en ce genre. Je vous mènerai lentement, à travers ces vastes salles bien éclairées et bien aérées, devant toutes les devantures, ou au moins les principales, grandes et petites. Je vous expliquerai, à ma façon, les œuvres et les artistes, vous disant les origines et les causes, vous indiquant les bons et les mauvais produits, vous exposant les motifs qui doivent déterminer votre jugement, et le mettre, si mon espoir se vérifie, d'accord avec le mien. C'est une matière délicate, vous le savez. Les plus habiles, les plus consciencieux s'y sont parfois étrangement trompés.

Comment en serait-il autrement? Chacun apporte dans l'examen des œuvres d'art ses goûts particuliers, ses préférences parfois arbitraires. D'impartiaux, il n'y en a pas, ou je n'en connais point. Car qui dit critique, dit nécessairement homme à théories. Critiquer, n'est-ce pas juger, déterminer, classer, établir des échelons, une hiérarchie? Selon l'idée que vous vous faites de l'art, de ses moyens, de son but, vous êtes amenés à absoudre celui-ci, à condamner celui-là. Aurez-vous tort? Aurez-vous raison? Qui oserait le dire? Ceux qui partent des mêmes principes que vous, vous approuveront; les autres vous contesteront et diront que vous n'y entendez rien.

Il est donc essentiel, sinon de se mettre d'accord sur le point de départ, ce qui entrainerait peut-être loin, du moins d'en poser un, franchement, afin que tous soient bien avertis, et qu'il n'y ait pas dans la suite lieu à surprises ni à équivoques. Moi, je vais vous déduire le mien, en termes aussi clairs que je pourrai : la matière est abstruse, puisque nous touchons à la philosophie même de l'art; mais je serai court. Que vous acceptiez, ou que vous repoussiez mon point de vue, il sera inutile de me le faire savoir et de chercher à me convertir. Vous comprenez qu'on ne change pas de système en un jour. Seu

lement, s'il arrive que nous soyions en désaccord sur les appréciations individuelles de nos artistes, vous aurez la clef de nos divergences, et vous ne m'en voudrez pas de ne point penser comme vous.

Quel est l'objet de la peinture ?

Exprimer l'Idéal, va crier un chœur d'enthousiastes, figurer le Beau.

Mots creux !

L'Idéal n'est pas une révélation d'en haut, posée en face de l'humanité en marche, avec devoir de s'en approcher toujours sans le réaliser jamais : l'Idéal est le libre produit de la conscience de chacun mise en contact avec les réalités extérieures, par conséquent un concept individuel qui varie d'artiste à artiste.

Le Beau n'est pas une réalité existant en dehors de l'homme, et s'imposant à l'esprit avec la forme même ou l'aspect des objets : le Beau est un mot abstrait, abréviatif, sous l'étiquette duquel nous groupons une foule de phénomènes différents qui agissent d'une certaine manière sur nos organes et notre intelligence ; par conséquent, c'est un concept individuel ou collectif qui varie, dans une société donnée, d'époque à époque, et, dans une époque, d'homme à homme.

Revenons plus près de la terre, où est la vérité.

La peinture a pour objet d'exprimer, suivant la nature des moyens dont elle dispose, la société qui la produit. C'est ainsi qu'un esprit libre des préjugés de l'éducation doit la concevoir; c'est ainsi que l'ont entendue et pratiquée les grands maîtres de tous les temps. La société, en effet, est un être moral qui ne se connaît pas directement soi-même et qui, pour prendre conscience de sa réalité, a besoin de s'extérioriser, comme disent les philosophes, de mettre ses facultés en exercice et de se voir dans l'ensemble de leurs produits. Chaque époque ne se connaît que par les faits qu'elle agit : faits politiques, faits littéraires, faits scientifiques, faits industriels, faits artistiques, qui tous sont marqués au coin de son génie propre, portent l'empreinte de son caractère particulier,

et la distinguent tout à la fois de l'époque antérieure et de l'époque à suivre. Par conséquent, la peinture n'est point une conception abstraite, élevée au-dessus de l'histoire, étrangère aux vicissitudes humaines, aux révolutions des idées et des mœurs : elle est une partie de la conscience sociale, un fragment du miroir dans lequel les générations se contemplent tour à tour, et comme telle, elle doit suivre la société pas à pas, en noter les incessantes transformations. Qui oserait dire que, dans l'humanité chaque civilisation, et, dans chaque civilisation, chaque époque ayant déposé ainsi son image sur la toile et révélé en passant le secret de son génie, nous n'aurions pas, dans toute l'étendue de la durée, les aspects successifs que l'humanité présente à l'art, et que la destinée de la peinture ne serait pas remplie?

Ce premier point étant posé quant à la destination de la peinture, où en sommes-nous, en France, à l'heure qu'il est, quant à sa réalisation?

Ici, je ne dois pas me le dissimuler, je suis en désaccord presque complet avec mes meilleurs amis et confrères de la critique. Là où ceux-ci crient décadence, moi, et par les mêmes raisons, j'affirme progrès. Il est donc nécessaire que ma plume ne trébuche pas, et que j'accuse bien nettement mon idée.

Quelque radicales et profondes que soient les différences qui séparent nos artistes entre eux, quelque entier que soit l'antagonisme de leurs théories et de leurs manières, quelque vigoureuse enfin que soit en chacun d'eux cette individualité précieuse à laquelle ils prétendent tous aujourd'hui, et qui leur est si chère, on peut, sans violenter à l'excès les tempéraments et les tendances, ramener tous les peintres à trois groupes principaux : les classiques, les romantiques, les naturalistes.

Les classiques, de par Louis David, leur saint Jean-Baptiste, et Ingres leur messie, étayés à gauche sur l'Ecole des Beaux-Arts et à droite sur l'Ecole de Rome, ayant de plus pour eux la protection du pouvoir, les récompenses et les commandes, ne paraissent pas, malgré

les avertissements réitérés de l'opinion publique, près de lâcher pied et d'abandonner la partie.

Les romantiques, décimés par la mort, abandonnés de la littérature qui les avait portés si haut jadis et qui depuis vaque à d'autres glorifications, découragés par la défection générale des esprits, ébranlés sur leur propre valeur, sont devenus silencieux, et rêvent déjà la capitulation qui les ferait sortir, avec armes et bagages, d'une place qu'ils ne peuvent plus défendre.

Les naturalistes, jeunes, ardents, convaincus, insoucieux des coups à donner ou des coups à recevoir, montent à l'assaut de tous côtés; et déjà leurs têtes hasardeuses se montrent à tous les sommets de l'art.

Ainsi deux écoles menacées, une école envahissante : voilà la situation de la place que nous venons inspecter. Au Salon de cette année, les trois drapeaux sont encore en présence. Saluons en eux le passé et l'avenir, et avant de procéder au dénombrement des forces, insistons un peu sur les caractères qui différencient chaque armée.

École classique, école romantique, école naturaliste, toutes les trois sont d'accord sur le point de départ : la nature est la base de l'art.

Seulement,

L'école classique affirme que la nature doit être corrigée au moyen des indications fournies par l'antique ou par les chefs-d'œuvre de la Renaissance. La réalité la trouble et lui fait peur. Sous prétexte de l'épurer, de l'idéaliser, elle l'atténue ou la déforme ; c'est toujours de l'amoindrissement, quand ce n'est pas toujours de la convention pure.

L'école romantique affirme que l'art est libre ; que la nature doit être interprétée librement par l'artiste rendu libre. Elle n'a pas peur de la réalité, mais elle y échappe en la travestissant selon les caprices de l'imagination ; c'est toujours de l'à peu près, quand ce n'est pas toujours du somnambulisme.

L'école naturaliste affirme que l'art est l'expression de

la vie sous tous ses modes et à tous ses degrés, et que son unique but est de reproduire la nature en l'amenant à son maximum de puissance et d'intensité : c'est la vérité s'équilibrant avec la science.

Telles tendances, tels résultats.

L'école classique, avec son idéal élevé, le choix délicat de ses modèles, sa recherche constante du dessin noble, a conservé pure la dignité de l'art en France. Mais, pour avoir imposé aux groupes et aux combinaisons de groupes que présente le monde extérieur des attitudes préconçues et des formes traditionnelles ; pour avoir négligé la couleur qui, de tous les moyens de la peinture, est celui qui donne la sensation la plus immédiate de la vie, elle a supprimé la spontanéité de l'artiste, pétrifié l'imagination, flétri la naïveté et la grâce, ces deux ailes du génie, réalisé dans toutes ses productions l'immobilité et la froideur, et finalement aboutit à la négation même de son principe et de son but.

L'école romantique, avec son individualisme irréfléchi, sa préoccupation exclusive de la couleur, ses dérèglements ophtalmiques, ses incursions multipliées dans le domaine littéraire, a jeté l'art hors de sa voie et l'a conduit au désordre, à l'anarchie. Par l'adoration de l'accessoire, mobilier, armes, costumes, antiquailles et bric-à-brac, par l'asservissement du personnage à l'effet pittoresque, elle a créé une classe d'amateurs superficiels et turbulents, dont l'influence funeste n'est pas encore épuisée, ouvert la porte au mercantilisme le plus éhonté ; et c'est à elle qu'il faut faire remonter, en définitive, les principales causes de l'abaissement où pendant vingt ans nous avons vu la peinture.

L'école naturaliste rétablit les rapports brisés entre l'homme et la nature. Par sa double tentative sur la vie des champs, qu'elle interprète déjà avec tant de puissance agreste, et sur la vie des villes, qui lui tient en réserve ses plus beaux triomphes, elle tend à environner toutes les formes du monde visible. Déjà, elle a ramené à leur véritable rôle la ligne et la couleur, qui chez elle ne

se séparent plus. En replaçant l'artiste au centre de son époque avec mission de la réfléchir, elle détermine la véritable utilité, par suite, la moralité de l'art. Ces quelques mots suffisent pour nous faire prendre confiance dans ses destins. Ce que n'avaient pu nous donner jusqu'à ce jour ni la curiosité artistique des Valois, ni le goût raffiné des Médicis, ni les fastueuses aspirations de Louis XIV, ni la protection onéreuse des pouvoirs unitaires, le seul développement de la liberté, le seul éveil des instincts décentralisateurs va le produire chez nous.

Pour la première fois depuis trois siècles, la société française est en voie d'enfanter une peinture française qui soit faite à son image à elle, et non plus à l'image des peuples disparus ; qui décrive ses aspects et ses mœurs, et non plus les aspects et les mœurs de civilisations évanouies ; qui, enfin, sur toutes ses faces, porte l'empreinte de sa grâce lumineuse, de son esprit lucide, pénétrant et clair.

Puisse-t-elle, dans quelques centaines d'années, balancer, aux regards de la postérité, la peinture espagnole, si énergique et si farouche, la peinture hollandaise, si intime et si familière, la peinture italienne, la plus pure, la plus harmonieuse, la plus rayonnante qui se soit jamais épanouie sous un beau ciel !

ÉCOLE CLASSIQUE

I

L'Ecole Classique a pour drapeau et pour mot d'ordre la tradition, ce qui veut dire qu'indifférente aux idées et aux mœurs de l'époque, elle ne perçoit la nature vivante

qu'à travers les formules du passé; ne la conçoit qu'interprétée, modifiée et corrigée suivant les prétendus résultats définitifs obtenus par l'art ancien.

Les modèles de l'Ecole Classique furent d'abord les plus beaux spécimens de la statuaire grecque; son moyen de traduction, le dessin; ses thèmes préférés, les scènes de la mythologie et de l'histoire. Mais la rigueur de cet enseignement, posé par Louis David, dut céder bientôt sous la pression d'une société progressive, dont tous les instincts répugnent à l'idée d'immobilité. Quarante ans ne s'étaient pas écoulés depuis le *Serment des Horaces*, que déjà l'Ecole Classique tendait à élargir le cercle étroit où elle s'était mue, et modifiait d'abord, en les agrandissant, sa théorie et sa pratique.

M. Ingres fut le Luther de cette réforme, dont le Mélanchthon fut M. H. Flandrin. M. Ingres, à l'imitation de la sculpture grecque ajouta l'imitation des camées et des pierres gravées, mais par dessus tout, il recommanda l'étude de l'école romaine et de son heureux instigateur Raphaël Sanzio, proclamé *le Divin*, — joignant ainsi avec un arbitraire qui devait échapper à l'ignorance des peintres, deux modes d'interprétation aussi différents l'un de l'autre que les deux civilisations qui les avaient produits. M. H. Flandrin compléta la doctrine en faisant entrer dans le corps des maîtres à consulter, *corpus juris picturalis*, tous les prédécesseurs de Raphaël depuis Giotto jusqu'à Ghirlandajo, en passant par Masaccio et Filippino Lippi.

Quant aux derniers venus, bâtards de la Villa Médicis, pressés entre la double nécessité de continuer la tradition enseignée et de satisfaire aux goûts changeants du public, ils ont abandonné, par impuissance ou par amour du lucre, les partis pris violents de leurs deux devanciers. Ballotés entre l'Ecole et la Mode, égarés au travers des réminiscences italiennes, ou stérilisés par les aspirations présentes, ils se sont perdus dans les incertitudes d'un éclectisme vague, sans direction, sans but et sans portée.

Descendons les degrés de cette lamentable dégénérescence.

II

En l'absence de M. Jean Auguste Dominique Ingres, roi des pâles régions de l'art classique, c'est M. Jean-Hippolyte Flandrin qui a le commandement.

Pour tous ceux qui, en France ou à l'étranger, placent l'école classique au rang suprême, M. Ingres est le premier maître, M. Flandrin le second.

De roi à vice-roi la politesse est obligée : M. Ingres dit volontiers de M. Flandrin son élève, qu'il est « son meilleur ouvrage. »

Seul, en effet, parmi les nombreux disciples du maître de Montauban, M. Flandrin a su faire rendre à la doctrine ce qu'elle contenait essentiellement : la forme savante, la composition pondérée, la saveur archaïque.

M. H. Flandrin est un tempérament calme, un esprit méthodique et réfléchi. Son intelligence sereine l'avait placé dès le début au-dessus des entraînements de la passion. Mais, s'il n'en a pas subi les écarts, il n'en a jamais eu non plus les accents vigoureux. Froid, élégant, discret, il plane, à égale distance de la réalité et de l'idéal, dans cette sphère heureuse de savoir, d'ordre et de convenance, où les hommes distingués, mais simplement distingués, se sont donné rendez-vous dans tous les temps.

M. H. Flandrin ne voit pas au dehors, il voit au dedans de lui-même, à travers les souvenirs ou les impressions de son éducation artistique. Ce qu'il met sur la toile, tous formes et agencements, sont choses conçues imaginairement ou retenues de mémoire, jamais regardées, observées sur le vif de la nature. Vous pourriez supprimer le monde extérieur, il peindrait encore, et il n'en peindrait

ni mieux ni plus mal. Il fait le portrait cependant; mais, s'il demande le modèle, c'est par pure politesse, pour faire croire qu'il s'occupera de la ressemblance. Nous reviendrons tout à l'heure à ses portraits, particulièrement à celui de *l'empereur Napoléon III*, sa grande œuvre de cette année. Disons auparavant un mot des choses qui l'ont rendu célèbre entre toutes, — ses peintures murales.

M. H. Flandrin est réputé aujourd'hui le grand peintre religieux de la France. Il a décoré Saint-Vincent de Paul, il achève Saint-Germain des Prés; il va tout à l'heure commencer Strasbourg. S'il avait les cent bras de Briarée, il aurait la commande de toutes nos églises.

Les premiers essais du peintre en ce genre difficile (église Saint-Séverin de Paris) n'attirèrent que faiblement l'attention. Il n'avait pas encore saisi nettement cet idéal qui consiste à traduire le sentiment religieux par l'effacement du modelé, la platitude des teintes, la rigidité des contours, et l'immobilité des gestes : genre qui a obtenu un tel succès, que nous n'en concevons guère d'autre pour l'intérieur de nos cathédrales. Cette manière s'affirma d'une façon plus décidée dans la grande frise de Saint-Vincent de Paul, et plus tard dans la nef centrale de Saint-Germain des Prés.

Ces deux décorations, dont le système n'est rien moins que discutable, ont établi la réputation de M. H. Flandrin comme peintre religieux dans le sens élevé du mot. On a oublié à son profit Orsel et Perin, les décorateurs de Notre-Dame de Lorette; et, dans cette partie spéciale de l'art, où ils avaient brillé, on a pas craint de lui faire à lui, nouveau venu, une place exceptionnelle et d'honneur.

Ce n'est pas pourtant que, plus qu'un autre, M. Flandrin ait conservé cette foi vive qui animait les peintres byzantins, et, après eux, inspirait encore, quoique tardivement déjà, Fra Angelico, le moine de Florence : je n'ai pas ouï dire que, dans notre temps de scepticisme, les peintres aient gardé l'habitude de s'agenouiller en prenant la palette, et de consacrer au

Seigneur l'œuvre qui va sortir de leurs mains. Seulement, plus qu'un autre, et grâce précisément aux enseignements de M. Ingres, son maître, M. Flandrin s'est souvenu que sa meilleure ressource en ce monde consisterait à se ressouvenir.

L'Italie, où il a vécu comme prix de Rome, a été pour lui la révélation, que dis-je? la personnification même de l'art. Le monde entier a disparu pour lui; il n'a plus eu devant les yeux que la peinture italienne. Tout ce qu'elle a produit depuis Cimabuë jusqu'à Jules Romain, il a tout vu, tout compulsé, tout comparé, étudiant, ici, la grâce ingénue et gauche de l'enfance, là, le dessin large et entendu de l'âge mûr. Il a emmagasiné dans ses cartons les formes graves et les nobles attitudes sur lesquelles les artistes italiens lui avaient présenté cette race italienne, dont on ne saurait méconnaître l'aspect harmonieux, quoique un peu redondant.

En partant, il a emporté l'Italie, non pas à la semelle de ses souliers, mais sous la coiffe de son chapeau. Partout où depuis il a porté ses pas et ses études, il n'a pu, tant l'atteinte avait été profonde, apercevoir la nature et la vie qu'à travers le voile italien, dans les contours et sous l'expression italienne. La forme italienne a tellement envahi son esprit, que sa personnalité s'y est comme fondue. Il voit italien, il pense italien, il peint italien. Ce n'est pas lui qui possède la tradition, c'est la tradition qui le possède.

Dans tout ce qu'il a fait, son rêve ne paraît pas avoir été autre, que de réaliser chez nous un art qui efface le type français sous le type synthétique de l'école Romaine, résumé pictural de l'Italie, et d'unir, pour cette réalisation, le sentiment profond des maîtres primitifs au faire légèrement grandiose des maîtres du seizième siècle.

Peut-être un véritable chrétien, un chrétien abreuvé aux pures sources mystiques, trouverait-il à redire à cette fusion arbitraire, dont le moindre tort est d'atténuer à la fois la naïveté des uns et la science des autres, c'est-à-dire de compromettre du même coup le sentiment

et la forme : moi, dont la théologie se contente de peu, je me bornerai à reprocher au peintre son coloris faible, son modelé sans relief, son dessin trop souvent esquivé en simple silhouette.

Ces blâmes admis, je passerai condamnation pour le reste; et j'admettrai que M. Flandrin, pour nos yeux d'incrédules, a suffisamment ressaisi le sens intime de la légende catholique. Il a réussi le miracle de faire un moment revivre un art mort. Ce que la spontanéité avait autrefois créé, il l'a reconstruit par la patience et l'érudition ; effort remarquable, qui atteste la volonté, et, si l'on veut, l'intelligence d'un homme, mais qui ne pourra rien quant à la durée d'un genre depuis longtemps condamné, et à juste titre.

La peinture religieuse de M. H. Flandrin nous donne la raison de sa peinture de portrait. Dans l'un et dans l'autre genre, c'est le même esprit d'atténuation quant au rendu de la vie, la même discrétion de pinceau quant à l'énergie du modelé. Mais ce qui se comprend pour des saints et des saintes morts il y a dix-huit cents ans, est moins acceptable à l'endroit de personnages vivants aujourd'hui.

La grande recherche de M. H. Flandrin, en fait de portraits, consiste dans le style, c'est-à-dire dans la composition du personnage et dans la tournure particulière du dessin. Il y met tout son talent, tout ce que la nature lui a donné d'habileté et de savoir; et parfois, il arrive à un arrangement exquis, ou de simplicité, comme dans la *Jeune Femme à l'œillet* de 1859, ou de noblesse, comme dans l'*Empereur Napoléon III* de cette année. Quant à la tête, M. H. Flandrin se comporte vis-à-vis d'elle en homme du monde et s'en tire avec des compliments Les accents d'une physionomie, les détails des traits, les irrégularités qui constituent une expression et qui sont comme les indications d'un caractère, il les esquive ou les efface sous le passage réitéré de la brosse. Pénétrer dans l'âme humaine lui semble un acte de curiosité que la politesse réprouve. La psychologie n'est

point son fait ; ceux qui croient que tout bon portraitiste doit être doublé d'un philosophe, ne sont point de son bord Lui, un juge comme Tacite ou un moraliste comme la Bruyère! Y songez-vous! Sa réserve native l'arrête à la surface et lui dit : Ne va pas plus loin!

L'Empereur Napoléon III est représenté dans son cabinet de travail, debout, entre un fauteuil qu'il vient de quitter et une table où, sur quelques papiers étalés, figure un volume des *commentaires de César*. Il est en grande tenue de général, avec le cordon de la Légion d'honneur au cou. Présenté de face, sous un jour doux et comme étouffé qui laisse tout un côté dans la demi-teinte, il regarde ; la main droite s'appuie au rebord de la table, la main gauche va chercher la garde de l'épée.

Cette attitude n'est dépourvue ni de naturel, ni de grandeur ; elle a juste assez d'intimité pour l'homme, assez de solennité pour la fonction. Une cheminée richement ornée, un buste de Napoléon Iᵉʳ, des drapeaux flottants, des tentures complètent l'entourage et d'un simple portrait font un véritable tableau.

Toute la partie du costume, du mobilier, et des autres accessoires, est traitée avec ce tact, ce goût, cette entente qui n'appartiennent qu'à l'artiste, et qui ont fait de lui, sinon le plus fort, du moins le plus distingué de nos peintres. Pour le surplus, que dirai-je? La qualité du personnage représenté entrave la liberté de ma critique.

Je voudrais pouvoir indiquer que le ton du visage est le même que celui de tous les visages traités par l'artiste ; que la main droite, celle appuyée sur la table, est molle et indécise ; que la main gauche saisit l'épée du geste dont l'écrivain prend sa plume ; que, surtout, la tête n'a pas été vue d'assez près, pas assez construite dans la rigueur de ses plans, pas assez pénétrée dans l'intimité de ses détails. Mais avec un tel modèle et un tel peintre, il faut glisser, non appuyer.

Je résumerai ma pensée par ce seul mot que je crois juste : le portrait de l'Empereur Napoléon III, par M. H. Flandrin, est un chef-d'œuvre de convenance.

III

En quittant M. Hippolyte Flandrin, nous descendons des hauteurs pour entrer dans les planes régions de l'art classique, là où luttent et se combattent les élèves ordinaires de l'école de Rome. Nous allons donc pouvoir simplifier notre analyse et brusquer nos jugements.

Trois *Vénus sortant de l'onde* se disputent la pomme et semblent appeler un Pâris. A première vue, je me sens peu de goût pour ce rôle. Toutefois, le public se porte vers ces toiles qui sont un des succès du Salon ; il faut nous mêler à lui, et prendre notre part de ce qui l'intéresse.

La *Vénus* de M. Paul Baudry, qu'il intitule, je ne sais pourquoi, la *Perle et la Vague*, fable persane, vient d'être déposée sur la plage par le flot bleu qui déjà se relève et s'ouvre comme pour la reprendre. Pour ma part, je ne verrais point de mal à ce qu'elle fut remportée en pleine mer. La jeune personne est vigoureuse et charnue : elle doit savoir nager. Présentée comme elle est, de dos, couchée sur le flanc gauche, les bras ramenés autour d'un visage lascif, elle me fait l'effet d'une Vénus de boudoir.

Ce qui me plaît, c'est l'aspect mouillé de la toile, les herbes, les coquillages, les anfractuosités ruisselantes de la grève ; c'est peut-être aussi cette ligne du corps qui va de l'épaule au genou en se profilant sur la vague, et qui ne manque pas d'ampleur. Mais combien cette jolie femme avec son minois de modiste parisienne, serait mieux sur un sofa ! Elle qui vivait si bien dans son riche appartement de la Chaussée-d'Antin, elle doit se sentir bien mal à l'aise sur ce rocher dur, près de ces galets blessants, de ces coquillages hérissés.

Mais une réflexion : que fait-elle à cette heure seule, ici, roulant ses yeux d'émail et crispant ses mains coquettes ? Guette-t-elle un millionnaire égaré dans cet endroit sauvage ? Serait-elle non plus la Vénus des boudoirs, mais la Vénus des bains de mer ? Vénus des bains de mer ou Vénus de boudoir, son torse est mal modelé, son tibia court, et ses cheveux appauvris. Mais elle est d'un joli ton, frais, humide : c'est la mieux peinte des trois *Vénus*.

Portée sur le sein nonchalant de la mer, couchée dans une pose harmonieuse, une jambe flottante, l'autre repliée, un bras sur le front voilant à demi le visage, accompagnée d'un groupe d'Amours qui vole au-dessus d'elle en soufflant dans des conques marines : ainsi se présente, s'avançant lentement à la pointe du flot qui la roule, la *Vénus* de M. Alexandre Cabanel. Ses longs cheveux blonds se déroulent au fil de l'eau. Tout à l'entour de son corps la vague écume. Du fond de la toile, le cortège vient à nous. On sent que la jeune déesse aspire au moment où, prenant pied sur le rivage, elle se dressera et se montrera aux hommes dans sa beauté éblouissante, immaculée et nue.

M. Alexandre Cabanel n'est point un peintre ; il ignore la couleur et son charme profond, sa puissance et ses triomphes ; mais c'est un habile dessinateur. Toute la science dont il a pu disposer, il l'a répandue à profusion ; tout l'effet qu'il est possible de tirer de contours purs et bien agencés, de lignes savamment balancées, de mouvements heureusement contrastés, il l'a mis dans son œuvre. Sa *Vénus* est la mieux dessinée des trois ; et si le dessin vaut quelque chose sans la couleur, c'est lui qui doit l'emporter sur ses rivaux.

La *Vénus* de M. Amaury Duval est représentée debout dans l'attitude où l'a décrite Alfred de Musset au début de Rolla :

> Secouant vierge encor les larmes de sa mère,
> Et fécondant le monde en tordant ses cheveux.

C'est la pose et aussi l'exécution traditionnelles. Malgré

quelques belles parties de dessin, le corps de la déesse
paraît long, étriqué par en haut et par en bas, trop vio-
lemment incliné en arc par le milieu. Du reste, nul ac-
cent, nul sentiment nouveau.

Dans l'école classique, où la nature est mal famée, où
la vérité est éconduite, où jamais la réalité ne soutient
l'interprétation du peintre, quand d'aventure le dessin et
la couleur manquent à la fois, il n'y a plus rien. C'est le
cas de la *Vénus* de M. Amaury Duval.

IV

Vous rappelez-vous ce gracieux et poétique tableau de
la *Mal'aria*, qui fut le début de M. Hébert, non dans
l'art, mais dans la célébrité ?

Une barque de paysans italiens glisse lentement sur
une eau noirâtre, à travers le voile d'une atmosphère
chargée d'exhalaisons malsaines... Coupant la pesanteur
de l'air, et rasant le flot malade de son vol alourdi, une
hirondelle suit le bateau à la dérive. On dirait l'oiseau
familier de la cabane délaissée accompagnant de ses
adieux mélancoliques la famille qui fuit l'inhospitalière
patrie. Je ne sais rien de plus doucement attendri, ni de
plus tristement rêveur.

Quand nous vîmes se détachant sur le fond banal des
rapsodies scolaires, cette ravissante composition où le
charme du coloris, la grâce du dessin, la force expressive
du sentiment se réunissaient pour une séduction irrésis-
tible, nous autres, jeunes gens à l'admiration riche et
facile, nous poussâmes un cri de surprise ; et, dans l'a-
bondance de notre enthousiasme irréfléchi, nous réuni-
mes nos plus belles fleurs de rhétorique pour en faire
un tapis d'éloges où le pied du jeune artiste pût se poser
plus moelleusement.

Jeunesse ! jeunesse ! ta voix est celle de la sirène, et tu n'enchantes un moment l'oreille du voyageur que pour le conduire peu après au péril et à la mort.

Le peintre qui avait eu ce bonheur d'enlever les suffrages en faisant appel à notre sensibilité, dut aisément croire que la répétition du même effort amènerait le même résultat. Qui l'aurait désabusé ? Il ne savait pas que l'ère de poésie inaugurée chez nous par le romantisme était enfin close ; il n'imaginait pas que les évolutions de la pensée se font de plus en plus rapides à mesure que l'humanité avance ; il ne songeait pas que, dans le mouvement de notre société, l'artiste demeure bientôt solitaire au milieu des générations envahissantes, et que, pour se maintenir contre les brusques changements des idées et des hommes, il lui faut se cramponner, sans jamais lâcher main, à l'immuable nature. Une seule chose lui apparaissait claire, évidente, la cause de son premier succès : il avait réussi par le sentiment, par le sentiment il réussirait toujours.

Mais le propre du sentiment est d'être tout à la fois corruptible et corrupteur. Non seulement il se décompose sous l'action de l'idéal en se subtilisant à l'excès, mais même sa contagion s'étend aux autres facultés de l'intelligence, les trouble dans leur source, les pervertit dans leur direction, les dénature dans leurs résultats.

Doublement porté à la mélancolie par la pente naturelle de son caractère et par une série d'accidents terribles qui l'éprouvèrent de bonne heure, M. Hébert se mit à suivre les inspirations de sa sensibilité exagérée. Lancé dans cette voie, il dut subir, l'une après l'autre, les déviations fatales inhérentes à son tempérament nerveso-poétique. Loin de réagir contre ces attractions funestes, de chercher à ressaisir le rayon de vérité, et de regarder à sa lumière la sereine impassibilité des choses, il se laissa envahir par cette grande tristesse de la vie qui frappe les esprits incomplets. Sa douceur rêveuse s'altéra rapidement. Le sentimentalisme s'étendit comme une lèpre sur son imagination atteinte. Ame souffrante,

il se fit l'interprète des souffrances incomprises. Il rêva de traduire par le pinceau, et l'ardeur des désirs refoulés, et le vague indéfini des passions innommées.

Les *Filles d'Alvito*, *Crescenza à la prison*, les *Fienarolles de San Angelo*, *Rosa Nera à la fontaine*, les *Cervarolles*, marquent les laborieuses stations de ce long calvaire, sur lequel chemine depuis dix ans ce Christ des vaines douleurs.

Dans la sécurité ingénue de son rêve, l'artiste ne vit point qu'il franchissait à chaque instant les limites de son art et se noyait dans l'océan littéraire. Dans son ardeur d'arriver à l'âme et d'exprimer l'inexprimable, il ne s'aperçut point que ses meilleures qualités s'oblitéraient, que son dessin se relâchait; que sa couleur, toute faite de petites touches juxtaposées, perdait sa largeur et sa puissance; qu'enfin sa grâce native dégénérait en manière, sa distinction en afféterie. Au dernier Salon, dans son *Portrait de Mme la princesse Clotilde*, il en était arrivé à l'insaisissable. Ce n'était plus une tête et un corps de femme exprimés sur la toile au moyen du modelé. C'était une vapeur pâle et mystérieuse, sans solidité et sans contours précis, se traînant sur un fond sombre comme une apparition spectrale.

Cette année, M. Hébert n'est pas beaucoup plus heureux.

Son envoi se compose de deux toiles : l'une, agréable d'aspect, je n'en disconviens pas, mais insignifiante; l'autre, pourvue de quelque intérêt, mais inacceptable d'exécution.

Que peut nous dire *Pasqua Maria*, cette petite fille de six ans, enlevée sur un fond de feuillage mal débrouillé? Sa pose est naturelle, son œil ingénu, ses lèvres fraîches, j'y consens, mais que signifie-t-elle? Est-ce un portrait? Il n'y paraît guère à l'inconsistance du modèle. Est-ce une étude d'enfant faite d'après quelque modèle d'atelier? Je le croirais plutôt, mais ces choses, on les garde chez soi à titre de renseignements. Ce n'est pas par des exhibitions d'études plus ou moins gracieuses qu'on peut sou-

tenir l'art de l'école menacé de toutes parts. Quand la patrie est en danger, on ne court pas à la frontière une rose à la main.

La *Jeune Fille au puits* se détourne de son occupation pour écouter les amoureux propos d'un Antony de vingt ans, au teint pâle et bistré, comme il convient à tous les désespérés de ce monde. Que dit à la jolie créature, ce fade ennuyé? Lui trace-t-il le droit chemin? lui parle-t-il devoir, vertu, justice? lui montre-t-il que l'amour vrai est au gouffre des voluptés coupables ce que la margelle sur laquelle ils s'appuient est au puits profond qui les regarde? Je ne puis le supposer. Comment voulez-vous qu'une intelligence lucide se soit logée sous ce masque dont toutes les saillies naturelles se sont effacées, et qui s'arrondit, mou, incertain, fuyant, comme s'il avait été façonné dans un savon de pâte d'amande? Quelle raison pure habiterait ces yeux creux et enténébrés, dont l'architecture indécise a vacillé sous la brosse? Quel amour robuste, sain, épurateur, tiendrait dans cette poitrine grêle, qu'une croissance précipitée ou d'autres causes moins avouables semblent avoir appauvri à l'excès?

Je prolonge à dessein ces considérations, parce que, bien plus que les caractères même de l'exécution, elles nous expliquent la personnalité artistique du peintre, son origine, ses déviations, les dangereuses chimères de son idéal.

Combien de jeunes femmes, en effet, ou saturées de vie conjugale ou malades d'amours rêvées, n'ont pas, s'arrêtant en contemplation devant les tristes héroïnes de M. Hébert, cru retrouver dans l'ovale languissant de leurs visages, dans la fixité profonde de leurs grands yeux enfiévrés, dans l'incurable mélancolie de leurs attitudes et de leurs expressions, quelque chose comme une lointaine analogie de situation et de souffrances morales?

Combien de jeunes hommes, inquiets d'aimer ou émus d'un bonheur non réalisé encore, n'ont pas tressailli devant elles, en reconnaissant soudain à la fermeté mate de leur peau brunie, à leur bouche incandescente et rouge,

à leur lèvre inférieure légèrement pendante, l'indice des chaudes voluptés dont l'attente les affole ?

J'ai appelé tout à l'heure M. Hébert le Christ de la peinture : n'en serait-il pas plutôt la sainte Thérèse ?

Sérieusement, les peintres ont-ils le droit d'oublier ainsi la réalité et de pervertir à volonté les conditions normales de l'être ? N'est-il pas vrai que c'est la fonction même qui détermine l'expression des personnages, et que toute recherche de sentimentalité non contenue dans la fonction est abusive et fausse ? M. Hébert nous présente des femmes engrangeant du foin ou puisant de l'eau. A son gré ! Je n'entends aucunement blâmer ces sujets de sa préférence. Mais, est-ce l'occasion de donner à ces femmes un visage langoureux, une bouche douloureusement contractée, des yeux exagérément rêveurs ? Qu'elles aient l'attitude et l'expression du personnage qu'elles remplissent, l'esprit ne demande rien au delà. Substituer, sous prétexte de poésie et d'idéal, son sentiment individuel à l'impassible objectivité des choses ; voiler, sous la monotomie de son imagination frappée, l'immense variété de la nature et de la vie ; féminiser toutes les conceptions de l'esprit pour agir sur les seules fibres nerveuses des femmes et des jeunes gens, c'est énerver la conscience humaine, déjà si peu affermie, par suite, travailler à la dépravation des mœurs et à l'émasculation de l'art.

V

Avec M. Bouguereau, il est impossible de ne pas parler dessin. Car, si M. Baudry est le Titien de l'École de Rome, M. Bouguereau en est le Raphaël. Comme l'un paraît avoir mis son idéal dans la couleur, l'autre place le sien dans la forme : à chacun son fief.

Mais qu'il y a loin des petits ragoûts de M. Baudry à la pleine pâte du grand peintre de Cadore! Qu'il y a loin aussi du dessin ronflant de M. Bouguereau à la ligne harmonieuse de l'élégant maître d'Urbin !

Une *Sainte-Famille* de sacristie, un *Oreste* de cinquième acte, une *Bacchante* couchée, jouant avec un bouc, tels sont les divers envois de M. Bouguereau. Entre les trois tableaux, s'il faut absolument en préférer un, je choisis la *Bacchante*, comme le plus naturel et le plus joli de composition. Mais comment ce dessin tant vanté pourra-t-il satifaire les puristes? Je vois une tête de jeune garçon sur un corps de jeune fille ; je constate que le fémur droit est trop court : que le fémur gauche est cassé par le milieu, et que les deux moitiés essayent en vain de se rejoindre. Conception banale, dessin incorrect, couleur indifférente : art inutile.

M. Bouguereau est un esprit sage, un artiste laborieux, chez qui la patience et l'assiduité ont développé ces qualités honnêtes et tempérées qui désarmeront toujours la critique amère. Il a cultivé tour à tour la peinture religieuse (le *Triomphe du martyre*, 1855), et la peinture officielle (*Incendie de Tarascon*, 1857). Chemin faisant, il a cherché quelques idylles à la portée des pensionnats de jeunes demoiselles (l'*Amour fraternel*, le *Retour des champs*). Enfin il a soupiré pour le plus grand attendrissement des familles éprouvées, la plaintive élégie du *Jour des morts*, qui a fait mouiller plus d'un mouchoir bourgeois.

Toutes ces œuvres de louable intention lui ont valu, comme à ses jeunes confrères de l'Ecole de Rome, la première médaille et la croix d'honneur :

Récompenses sur la terre aux hommes de bonne volonté.

Comme M. Hébert, dont il n'a jamais eu d'ailleurs ni la délicatesse de sentiment, ni la grâce douloureuse d'exécution, M. Barrias a passé sa vie à s'amoindrir. Il y a treize ans (1850), cet artiste, à peine débarqué de Rome, exposait au Salon une œuvre remarquable à plus d'un titre, que l'Etat, dans sa sollicitude pour les jeunes gens

élevés sous son aile, s'empressa d'acquérir : c'était les *Exilés de Tibère*, qui sont au musée du Luxembourg. Cette toile est restée son meilleur ouvrage. M. Barrias s'y était révélé, sinon comme un peintre, du moins comme un dessinateur habile, ayant longtemps pratiqué le modèle et connaissant son anatomie. Il y avait là des promesses sérieuses : ont-elles été tenues ?

En 1861, par un inexplicable écart, M. Barrias a fait un mouvement subit vers l'école romantique. Sa *Conjuration des courtisanes* avait le privilège de rappeler les plus beaux jours de 1830. On y voyait reparaître avec effroi, exhumée de l'armoire des anciens jours, toute la mélodramatique défroque de Venise, la Venise du Conseil des Dix, des soupers, des poisons, du canal Orfano. Quelle mouche rétrospective avait piqué le peintre? Sa tentative était en situation comme un parapluie en plein soleil.

Cette année, M. Barrias rentre dans la donnée académique. C'est meilleur et plus sûr pour lui. Son plafond à la cire, peint pour le grand escalier du musée d'Amiens, représente la *Picardie entourée de ses villes principales et appelant les Beaux-Arts à l'embellir*. « La sculpture, dit le livret, répond à cet appel en présentant les médaillons de l'Empereur et de l'Impératrice. » J'aime médiocrement l'allégorie, ayant peu de goût pour les rébus ; je ne regarde jamais les plafonds, redoutant les torticolis. Si vous n'avez pas les mêmes répugnances, vous trouverez le plafond de M. Barrias suspendu dans la cage d'un des escaliers latéraux, au-dessus d'un buffet supplémentaire. Examinez-le tout à votre aise : je vote à l'auteur un éloge de confiance.

M. Schnetz n'a jamais été grand prix, mais il est, de-depuis 1840, directeur de l'Académie de France à Rome, ce qui est un titre plus considérable. Disons vite que M. Schnetz a soixante-seize ans ; qu'il n'a point eu de part dans les dix grandes médailles d'honneur que la France distribuait au conclave artistique de 1855 ; qu'il fut néanmoins un des élèves distingués de David ; qu'il peint comme on peignait sous la Restauration ; que le

romantisme a passé sur lui sans l'ébranler, et que le naturalisme ne l'entamera pas. M. Schnetz fait tous les deux ou trois ans son envoi au Salon. Cette année, il expose trois toiles : *Saint religieux rappelant un enfant à la vie par ses prières* ; le *Capucin médecin* ; la *Leçon du Pifferaro*. Si M. Schnetz était seul à peindre en France, la peinture serait encore à inventer après lui.

Les mémoires secrets du dix-neuvième siècle raconteront comment il se forma, vers le milieu de la Restauration, au temps où les associations secrètes étaient en vogue, une société d'artistes devenue célèbre sons la dénomination assez bizarre de la *Société de l'Oignon* ; comment les membres de cette société se réunissaient périodiquement à l'entour d'une soupe dont le légume autrefois adoré en Egypte formait le principal ornement; comment, enfin, liés les uns aux autres par un serment d'amitié et de services réciproques, ainsi qu'il s'est vu plus tard dans l'*Histoire des Treize* de M. de Balzac, ils firent tous leur chemin dans le monde et parvinrent aux plus grands honneurs.

Ce que je raconte excitera peut-être l'étonnement de quelques personnes peu familiarisées avec nos mœurs d'il y a trente ans. Rien pourtant n'est plus véridique, et M. Picot, à cet égard, pourrait donner des renseignements du plus haut intérêt. La *Société de l'Oignon*, quoique restée toujours à l'état secret, a été une puissance sans rivale dans le gouvernement de notre peinture. Le *Constitutionnel*, cherchant l'autre jour la cause des élévations inexpliquées ou des destitutions imprévues qui, depuis dix ans, dans certaines branches de l'administration, avaient préoccupé l'attention publique, disait hardiment : « Les anciens partis sont là-dessous.» Les anciens partis de la peinture, c'est la *Société de l'Oignon*. Par elle on pouvait tout ; sans elle ou contre elle, rien. Sans elle ou contre elle on végétait, comme tant de pauvres hères que je pourrais citer encore et qui, parvenus à cet âge de maturité où l'homme aspire au repos, en sont encore à attendre la réputation ou le bien-être. Par elle,

on s'élevait subitement, si l'on avait l'ombre d'un talent quelconque, lentement si l'on n'avait que du zèle ; par elle, on arrivait aux commandes, aux médailles, aux décorations, aux places, et, pour couronnement, on entrait dans le cénacle des dieux, à l'Institut.

M. Signol a été, dit-on, l'un des membres les plus favorisés de la *Société de l'Oignon*.

Je n'eusse pas songé à rappeler ce côté anecdotique de notre histoire et de la sienne, si d'une part M. Signol avait une valeur en rapport avec la position qu'il occupe ; si de l'autre il n'avait affiché cette année, dans les opérations du jury d'examen, une sévérité que ne se seraient assurément permise ni M. Ingres, ni M. Delacroix, ni M. Flandrin, ni aucun des hommes les plus autorisés de l'Institut. Mais la médiocrité n'a point les hauts scrupules du génie ; et c'est sur M. Signol qu'on a été contraint de faire retomber en grande partie la responsabilité des regrettables exclusions qui ont eu lieu cette année.

Juger comme un maître et peindre comme un élève, c'est un renversement de termes assez singulier pour qu'on le signale. Exposer le *Supplice d'une vestale*, *Rhadamante et Zénobie*, deux toiles où l'intérêt est loin d'être palpitant, où l'invention n'est que grotesque, où à l'ignorance de la couleur s'ajoute l'incorrection du dessin, — où l'on voit, par exemple, une femme qui a quinze longueurs de tête et un mètre de largeur d'une épaule à l'autre ; deux chevaux, lancés au triple galop qui n'attendent pour avancer qu'une planche, des roulettes, et la main qui les pousse ; — exposer cela, et par son vote, rejeter ou contribuer à faire rejeter du Salon, comme indignes, des tableaux de figures, tels que ceux de MM. Amand Gautier, Whistler, Viel Cazal, Vollon, Brigniboul, Collin, Whil, Sinet, de Serres, Benassit ; des paysages, tels que ceux de MM. Harpignies, Lavieille, Chintreuil, Blin, Jongkind, Lansyer, Berthelon, Saint-Marcel, Lobjoy, Pissarro, Sutter, Petit ; des marines comme celles de M. Berthelemy ; des natures mortes

comme celles de MM. Pipard, Maugey, Pagès, c'est appeler bien maladroitement sur soi les récriminations de la peinture et les représailles de la critique : ni les unes ni les autres ne manqueront à M. Signol.

M. Gustave Boulanger tourne visiblement au Gérôme. Pourquoi ? C'est que le Gérôme est un genre productif et à la portée de toutes les impuissances. Point de couleur, peu de dessin, beaucoup de renseignements archéologiques et ethnographiques, voilà le point de départ. Ajoutez un certain amour de l'anecdote, une certaine habileté dans l'arrangement des détails, et vous avez une marchandise d'un placement aussi avantageux que facile. Il fut un temps où, dans le commerce des tableaux, les Meissonier étaient de véritables lettres de change, d'une valeur aussi sûre que les billets de la Banque de France. Les Gérôme l'emportent aujourd'hui sur les Meissonier : cela vaut de l'or en barre, et se paye en raison inverse de la grandeur superficielle.

A travers les replis d'un terrain montueux, couvert de neiges, la *dixième légion* s'avance sur deux colonnes. En avant marche César, la tête nue. Les soucis de l'ambition, peut-être les incertitudes de la campagne commencée, rident son front vaste ; mais les corbeaux favorables volent au-dessus de lui dans la direction de l'armée : l'expédition sera heureuse. Sujet froid, qui ne pouvait être sauvé que par un large déploiement de pittoresque ; exécution sèche et maigre. Les armes, les costumes sont exacts. Mais qu'est-ce que cette science de bibliothécaire ? Le peintre n'est pas un greffier. Nul instinct de la couleur : les rouges des soldats sont du même ton au troisième comme au premier plan. Et puis ce n'est pas de neige, c'est d'une serviette blanche que ces monts sont couverts. Nul sentiment de l'expression : le Jules César a l'air d'un brigand déconfit que des gendarmes reconduiraient à la frontière.

Voilà pour un tableau de M. Gustave Boulanger ; voyons l'autre.

Qu'est-ce que les Kbails ? Je l'ignore. La question

d'ailleurs n'est pas là. Que font ces quatre grands gaillards cuivrés, si lisses et si propres, qui descendent, un fusil à la main, dans un ravin de pain d'épices, peigné, brossé, luisant, tiré à quatre épingles comme eux ? Le livret répond qu'ils fuient sous le feu des tirailleurs français ; erreur, ils battent des entrechats. L'auteur a combiné une déroute, c'est une danse qu'il a faite : *urceus exit*.

M. Chifflart... — ni médailles, ni croix, pas même une mention honorable ; et pourtant son prix date de 1851 ! Cette virginité de faveurs est une singularité parmi les élèves de l'Ecole de Rome. On ne nous y a pas habitués. Que serait-ce si M. Chifflart avait à lui seul autant de talent que ses condisciples réunis ; s'il l'emportait en dessin sur M. Bouguereau, en couleur sur M. Baudry, en imagination et en puissance sur tous ? On me répond que M. Chifflart est un esprit indépendant, qu'il a rompu avec la tradition de l'Académie et qu'il n'a point brigué les faveurs de l'administration. Cette raison me suffit.

M. Chifflart expose trois scènes de combats antiques, deux petites, une très grande, intitulée *David vainqueur*. Je ne les décrirai pas. Ce sont de ces mêlées inextricables, comme on en voit dans Salvator Rosa ou encore dans Decamps. Ce n'est pas sans dessein que je cite ici ces deux maîtres : M. Chifflart me paraît s'inspirer de l'un et de l'autre dans une mesure heureuse. Il a le modelé vigoureux de Salvator, la gamme chaude et passionnée de Decamps. Un romantique des vieux jours se sentirait ému à la vue de ces grandes compositions, qui, par la fougue, la furie, la *maestria*, lui rappelleraient une des choses qu'il a le plus aimées. Pour moi, adversaire résolu du romantisme en peinture, je suis convaincu que lorsque M. Chifflart voudra appliquer son rare talent à l'interprétation de la vie réelle et des mœurs de son temps, il y puisera des forces nouvelles et tout inattendues. C'est à ce moment que je l'attends.

Il faut aller vite. Ni les *portraits* de M. Court, élève de Gros ; ni le *Christ en croix*, de M. Larivière, élève de Girodet-Trioson ; ni le *Ravin de Golling*, de M. André

Giroux, élève de je ne sais qui ; ni les *Débordements du Nil*, de M. Eugène Giraud, élève de Hersent ; ni la *Légende de saint Saturnin*, de M. Schopin, élève de Gros ; ni les *Paysages* de M. Prieur, élève de Victor Bertin ; ni le *Plafond en peinture mate* de M. Biennourry, élève de Drolling ; ceux-ci et ceux-là tous grands prix de Rome du temps que Louis-Philippe, Charles X, et même Louis XVIII régnaient sur la France, tous plus ou moins médaillés, décorés, titrés, tous plus ou moins décorateurs privilégiés de palais et d'églises, — n'ont le don de nous arrêter un moment.

Il y a moins de science mais plus de verdeur parmi les nouveaux venus de la Villa Médicis. L'*Horace à Tibur* de M. Lecointe, montre un esprit réfléchi qui poursuit un accord peut-être difficile entre les belles lignes du paysage antique et le charme pénétrant du paysage moderne. M. Didier semble suivre une voie parallèle ; mais il est jeune encore, et son *Horace enfant*, fortement criard, ne témoigne pas d'une entente parfaite de la valeur des tons. De remarquables qualités de composition et de dessin placent le *Brutus* de M. Delaunay parmi les bonnes productions du genre académique. Les enfants à la mamelle sentent le lait qui les nourrit : M. Emile Lévy, l'auteur de la *Reddition de Vercingétorix*, sent encore l'aigre enseignement du professeur.

Le plus intéressant peut-être de tous ces jeunes gens, celui sur lequel j'aime à fonder les meilleures espérances, est M. Henner. Son *Jeune baigneur endormi*, que nous avons déjà vu comme envoi de Rome à l'Ecole des Beaux-Arts, est un morceau plein de naturel, de grâce et d'abandon. Mais ce qui vaut mieux encore, c'est un portrait catalogué sous le n° 900, une tête de profil dans un cadre étroit. Il est difficile de modeler avec plus de fermeté, et de mieux rendre, au moyen du modelé, le caractère d'un personnage. Je ne connais pas celui qui a posé pour cette tête ; mais j'oserais presque affirmer que c'est un musicien. L'aptitude musicale se lit dans tous les traits. Il m'étonnerait bien que je me fusse trompé.

Si M. Henner continue, il ira loin dans cet art délicat et fort d'interpréter les physionomies humaines. Déjà cette année il a fait un grand pas, si grand, qu'en ce qui me concerne, je donnerais pour cette simple tête de profil tous les portraits de MM. Cabanel, Bouguereau, Baudry et d'autres, plus huppés encore, s'il en est dans l'Ecole.

Ici finit la liste des pensionnaires de la Villa Médicis. Mais en dehors, il existe une nombreuse famille de peintres, jeunes et vieux, qui, par goût ou par habitude d'esprit, suivent les pratiques de l'enseignement et se font les propagateurs de la pensée académique. Je m'y arrêterai peu.

On connaît, au moins par ouï-dire, les paysages de MM. Caruelle d'Aligny, Alexandre Desgoffes, Paul Flandrin, Lapito, etc. Trente ans et trois révolutions ont passé sur ces peintres sans leur ouvrir les yeux. Ils se figurent naïvement être les continuateurs de Nicolas Poussin : ne les troublons pas dans leur bonheur.

On devine comment peuvent peindre leurs scènes mythologiques ou religieuses des peintres comme MM. Cazes et Michel Dumas, élèves de Ingres ; Chazal et Coubertin, élèves de Picot; Jobbé-Duval et Mazerolles, élèves de Gleyre. Ces messieurs continuent leurs maîtres, comme les généraux de Macédoine ont continué Alexandre.

Une curiosité plus légitime s'attache aux noms de MM. Timbal et Quantin, dont les médailles de première classe ont fait beaucoup parler d'elles au Salon dernier. Que sont-ils devenus ?

M. Quantin expose une toile religieuse, *Jésus-Christ ressuscitant la fille de Jaïre*. Il y a là quatre personnages, je cherche vainement où est le bon. Le Christ est en bois des îles. La fille ressuscitée a les airs étonnés d'une poupée de six francs. La mère, dont les bras sont trop longs veut s'élancer pour embrasser sa fille : un vieillard la retient... Quel est ce vieillard? c'est le vieillard des peintres religieux, l'éternel et l'insipide vieillard, le vieillard à la pose solennellement étudiée, au costume solen-

nellement drapé, à la face solennellement bête. Depuis le temps que je le retrouve toujours le même dans les tableaux des professeurs comme dans ceux des élèves, je commence à en être exaspéré. N'allons-nous pas le tuer bientôt et en délivrer à jamais la peinture?

M. Timbal est représenté par deux études : une *Vénitienne* et une *jeune fille florentine* du quinzième siècle. On dirait de la peinture de demoiselle. La Florentine a un profil charmant, établi avec une certaine recherche de dessin ; mais les ajustements, d'un travail délicat et soigné à l'excès, l'emportent sur les têtes. En somme, comme aspect et comme facture, c'est du Flandrin atténué, un peu de Flandrin dans beaucoup de parties d'eau. Tout cela n'empêche pas M. Timbal de se dire élève de Drolling.

VI

J'arrive aux deux hommes véritablement importants de cette série : M. Louis Duveau, qui se fait trop oublier, et M. Puvis de Chavannes, qui fait trop parler de lui.

M. Louis Duveau est un de nos premiers décorateurs. Il n'a pas son égal pour conduire à bien un plafond ou pour brosser un rideau de théâtre. Sa *Mort de Claude* est énergique et véhémente. Malheureusement le peintre a cru devoir projeter sur sa toile une double clarté, celle de la lune qui inonde la terrasse où se tient Agrippine, et celle des lampes allumées dans l'appartement du palais ; ce qui fait que Claude, coupé diagonalement par la ligne d'intersection des deux lumières, coloré en blanc d'un bout et en rouge de l'autre, paraît littéralement geler par la tête et rôtir par les pieds. Agrippine est terrible de calme, et serait irréprochable si sa carrure n'était un peu massive. Mais ce qui est vraiment beau, c'est, avec l'or-

donnance générale du tableau, la perspective qui se prolonge à gauche du côté de cette grandiose colonnade qui domine Rome.

M. Puvis de Chavannes ne me paraît pas avoir été heureux cette année. Pourquoi s'est-il imaginé que ses peintures décoratives du dernier Salon avaient besoin d'un complément ? En quoi le *Travail* et le *Repos* d'ailleurs sont-ils le complément de la *Paix* et de la *Guerre* ? Est-ce que la *Paix* et la *Guerre* ne forment pas les deux termes d'une antimonie dont la solution est la *Justice* ? Si donc il voulait donner un complément à son idée, ce complément ne pouvait être autre que le tableau de la *Justice*. Mais ce tableau est si difficile et si complexe que je ne conseille pas au peintre de le tenter encore.

Ainsi le *Travail* et le *Repos* ne terminent pas, comme le prétend M. Puvis de Chavannes, son œuvre décorative de 1861. Ils en sont deux motifs distincts et à part, la continuation, si l'on veut, dans le même genre abstrait, mais non le complément, c'est-à-dire la synthèse. Quand on veut faire de la philosophie en peinture, il faut la faire correctement.

Ceci dit, voyons l'œuvre. Est-ce bien le *Travail* que M. Puvis de Chavannes a représenté là ? Je vois des forgerons qui battent le fer, des laboureurs qui défrichent un champ, des bûcherons qui écarrissent un tronc d'arbre, une accouchée qui présente le sein à un nouveau-né. Passons sur ce calembour de la *femme en travail* pour ne nous attacher qu'au surplus du tableau. Est-ce là l'allégorie du travail, envisagée dans son unité rationnelle et absolue ? Vous ne le pensez pas. Je n'y vois, pour ma part, qu'une énumération de travaux qu'il vous était loisible d'arrêter là ou de prolonger plus loin.

A vos forgerons, à vos laboureurs, à vos bûcherons, vous auriez pu, vous auriez dû même ajouter, pour que l'idée fût complète, des vendangeurs, des moissonneurs, des maçons, des mécaniciens, des ingénieurs, que sais-je encore ? des architectes et des aquafortistes. — Est-ce bien le repos que ces hommes et ces femmes debout au-

tour d'un vieillard assis qui raconte? Le propre de l'allégorie, c'est d'être conçu si rigoureusement qu'en dehors d'elle il n'y ait pas de place pour une autre interprétation. Or, je ne saisis même pas le rapport possible entre le tableau que j'ai sous les yeux et l'objet que s'était proposé le peintre.

Je querelle M. Puvis de Chavannes sur sa conception. Ce n'est pas de ma faute. M. Puvis de Chavannes se présente comme un penseur. Il ne veut rien devoir au coloris; ses grisailles boueuses sont d'un aspect triste et répulsif. Il ne veut devoir que peu de chose au dessin : pour un torse de femme heureusement disposé, il y a un bûcheron bossu, un forgeron noué, et deux bœufs sans yeux et sans cornes qui ressemblent vaguement à des blocs de pierres. Il ne demande rien à la nature, au modèle vivant : ses personnages sont imaginaires, sans caractères de races, sans type individuel; ses paysages. sans heure, sans climat, sans lumière.

Est-ce là vraiment de la peinture? On a parlé de fresques. Heureusement, les fresques blondes et lumineuses n'ont rien de commun avec les tons gris et sales de ces toiles qui ressemblent à des tapisseries trop lavées; heureusement encore les fresques n'ont jamais songé à transporter leurs scènes dans le monde idéal pour éviter le contrôle de la nature. M. Puvis de Chavannes est dans une mauvaise voie. Il se livre à un travail gigantesque sans grande utilité : le peu de peinture qu'il y a sur ses toiles nuit à leur effet. S'il veut vraiment tenter la fresque, et s'il sait dessiner, que ne se borne-t-il à faire des cartons!

ÉCOLE ROMANTIQUE

Hugues Merle. — Devilly. — Feyen-Perrin. — Yvon. — Janet-Lange. — Beaucé. — Protais. — Gérôme. — Comte. — Leman. — Heilbuth. — Charles Muller. — Nélie Jacquemart. — Laemlein. — Ranvier. — Gustave Doré. — Joseph Roux. — Cuisinier. — Benassit. — Anatole de Beaulieu. — Chaplin. — Voillemot. — Philippe Rousseau. — Brion. — Marchal. — Patrois. — Blaise Desgoffes. — Gudin. — Le Poitevin. — Ziem. — Aiguier. — Paul Huet. — Bonnegrâce. — Mme O'Connell.

Je serai sobre de développements à l'endroit de cette école célèbre, dont la décadence a suivi de si près le triomphe. Tout le monde sait, sur ses origines, sur les résistances qu'elle a rencontrées, sur les batailles qu'elle a livrées, sur son ascension rapide et sa radieuse explosion, plus que je n'en pourrais dire dans cette simple revue artistique.

Je me bornerai à poser en principe, sauf à le démontrer plus tard ailleurs, que la révolution romantique, excellente dans la littérature, où elle avait à surexciter par la liberté individuelle l'imagination de tous, devenait inacceptable dès qu'elle prétendait s'imposer à la peinture, — l'imagination, en peinture, étant subordonnée à la science et aux facultés d'observation.

Avant le Romantisme, dans tous les pays où l'art s'est développé spontanément, la peinture avait son domaine, son champ d'observation propre. Le peintre s'inspirait directement de la vie et traduisait, par les moyens à sa disposition, les représentations qu'elle lui apportait. Entre

le peintre et la nature, entre l'interprète et le modèle, pas d'intermédiaire. De cette façon, la société avec ses formes multiples, types, physionomies et mœurs ; la campagne, avec ses aspects mobiles, lignes, ombres et lumières, — étaient traduits, exprimés, rendus, sous leur véritable jour, autant qu'ils pouvaient l'être par un art relativement restreint, et avec le degré de perfection que comportait le développement même de cet art. C'est ainsi que l'Italie, l'Espagne, la Hollande, se trouvent tout entières dans la suite des nombreuses écoles de peinture qu'elles ont produites et qui reflètent chacun de ces pays avec exactitude. C'est ainsi encore que la France aperçoit distinctement son image dans les œuvres des Janet, des Callot, des Watteau, des Chardin, des Lenain, et dans une partie de celles de David et de Gros.

La révolution romantique a trouvé cela mauvais, et l'a changé. En un jour, fait sans précédent ! la peinture a perdu son indépendance, son autonomie, comme on dit aujourd'hui. Par une aberration qui sera jugée sévèrement plus tard, elle s'est faite la servante de la littérature. De souveraine qu'elle était, la voilà devenue vassale. Le peintre ne se pose plus, comme par le passé, devant la Nature pour en recevoir les impressions directes : il lit les livres. Il n'est plus créateur de ses propres idées, il est traducteur des idées d'autrui. Il interroge les épopées, les romans, les drames, les ballades, les élégies et les odes : à eux de lui fournir des sujets de composition. Se méprenant sur les caractères essentiels de la poésie qui convient à son art, il emprunte aux poètes du Verbe les conceptions qu'ils ont agencées, les types qu'ils ont trouvés, les scènes qu'ils ont décrites, et borne son ambition à les reproduire en tableaux sur la toile. A cette époque Shakespeare, Byron, Gœthe, Schiller, Chateaubriand, Victor Hugo, Lamartine, étaient dans toutes les mains ; c'était, à part un ou deux noms, le débordement de la littérature sans discipline. Altérées d'infini, affamées d'idéal, les âmes se berçaient aux chants de ces rêveurs troublants, et ravivaient leur plaie

intérieure en répétant à satiété les pages, où ils avaient épanché le plus de rêverie, de doute, de tristesse où d'amertume. La peinture se mit à gémir à l'unisson ; et les quelques esprits sains qui, par pudeur ou fierté, se tenaient à l'écart, purent voir défiler la longue procession des Fausts, des Marguerites, des Mignons, des Hamlets, des don Juans, des Françoises de Rimini, des Roméos, toutes les victimes imaginaires de l'amour inassouvi ou de la mélancolie incurable.

Ainsi le peintre abdiquait son beau privilège d'inventeur et de poète, pour devenir l'illustrateur universel de la littérature romantique.

Ce mal nous a tenus longtemps. Dieu merci, nous en sommes guéris aujourd'hui. A l'heure qu'il est, l'école romantique est en pleine dissolution. Ses principaux chefs : Bonington, Marilhat, Roqueplan, Delaroche, Chassériau, Ary Scheffer, Decamps, Vernet, sont morts ; les autres, Eugène Delacroix, Robert Fleury, Couture, Meissonier, se taisent. Quant aux simples soldats, surpris par le flux croissant des idées nouvelles, ils n'attendent, hésitants ou découragés, qu'un moment favorable pour déserter leur drapeau et passer à l'ennemi.

Mais si l'école a joué un rôle éphémère, son influence morale a duré ; si les grands hommes de l'Ecole ont disparu ou se sont effacés, leur queue s'agite encore : influence détestable, effroyable queue, — pluie de soufre et de crapauds après un grand orage.

L'influence morale, il faudrait un volume pour la caractériser dans ses menus détails. Imitation de toutes les écoles, et substitution du cosmopolitisme à la pensée française ; — introduction, dans l'art, du pittoresque qui sert à masquer l'ignorance du dessin ; — recherche de l'archéologie et du bric-à-brac qui frappent par l'inusité des accessoires ; — amour de l'anecdote, qui intéresse par elle-même et sans le concours du métier ; — oubli absolu de la société contemporaine qui, pendant vingt ans, reste non avenue pour l'art ; — futilité d'une part, divagation de l'autre ; — par surcroît, culte de l'écu,

mépris de la dignité artistique ; — finalement abaissement général du niveau intellectuel ; — telles seraient les lamentables têtes de chapitre du livre à écrire.

J'en passe et des meilleures.

Ah ! c'est que ce n'est point impunément qu'on se trompe sur l'essence même et la direction de l'art ; ce n'est point impunément qu'au lieu d'y voir une fonction de l'esprit ayant pour effet le perfectionnement humanitaire, on n'y voit qu'une industrie inventée pour chatouiller la curiosité des collectionneurs, ou aiguiser la faconde des dilettanti.

Laissons donc de côté les considérations, et parlons un peu des praticiens : confuse nichée de chiens tétant à vide les mamelles de la grande lionne morte.

HISTOIRE ET BATAILLES. — M. Hugues Merle travaille dans les grandes dimensions. Bien qu'élève de Léon Cogniet, il semble avoir ramassé le pinceau tombé des mains défaillantes de Delaroche expirant. Il a de ce maitre le côté théâtral et les grandes attitudes. Son *Assassinat de Henri III*, dessiné avec une grande vigueur, faisait merveille sous la galerie extérieure, aperçu du jardin. Il étonnait et passionnait la foule, stupéfaite de voir entrer Henri IV, feutre en tête, sous la tente royale, au moment même où le dernier des Valois tombait sous le couteau de Jacques Clément.

M. Devilly est un élève indirect de M. Delacroix. Il en a la fougue et le système de coloration. Le *Clairon* est une jolie toile de genre que ne valent pas à beaucoup près l'*Assaut* ni le *Misanthrope*. Les romantiques avaient fondé de grandes espérances sur ce jeune homme : depuis quelques années, il semble se ralentir.

M. Feyen-Perrin cultive les *Combats antiques* à la façon de M. Chifflart ; mais ce que celui-ci emprunte à Decamps, l'autre le demande à Delacroix.

Passons par dessus MM. Yvon, Janet-Lange, Beaucé, toute la légion des peintres sanguinaires, et arrivons à M. Protais, qui a remporté, en économisant le sang, un des grands succès du Salon. Avez-vous lu Paul de Molè-

nes, le soldat chrétien, sentimental et rêveur, le poète exilé dans les camps, qui soupire après la patrie lointaine, et de la guerre, l'horrible et l'exécrable guerre, n'entrevoit jamais que le côté mélancolique et hasardeux? La peinture de M. Protais est sœur de cette littérature maladive. *Avant l'Attaque, après le Combat,* quelle mère n'a rêvé, quelle sœur ne s'est attendrie devant ces deux épisodes de nos dernières guerres? Mais combien ces chasseurs de Vincennes manquent de réalité? Les vrais soldats ne sont ni si beaux, ni si doux, ni si tristes; ils rêvent moins et agissent plus. Je les trouve complets, vivants, francs à l'assaut et au pillage, dans le joyeux Brantôme ou le farouche Montluc. Paul de Molènes ne m'en donne qu'une épreuve affaiblie et saisissable à peine. Ainsi de M. Protais.

A l'autre extrémité de ce genre, il faut placer les chroniqueurs, Gérôme, Comte, Leman, etc...

M. Gérôme est un ingénieux arrangeur de petites choses; mais il ne vaut guère que par l'anecdote qu'il raconte. Je l'ai connu assez intéressant; malheureusement, plus il va, plus il tourne à la porcelaine, au dessus de tabatière. Le sujet de *Louis XIV et Molière* repose sur une nouvelle à la main de madame Campan : « Alors le roi, se tournant vers les familiers de sa cour : Vous me voyez, dit-il, occuper à faire manger Molière, que mes officiers ne trouvent pas d'assez bonne compagnie pour eux. » L'anecdote est apocryphe, mais il importe peu. Le peintre, en s'en emparant, devait en faire un tableau : M. Gérôme ne l'a pas su. Savez-vous qui joue le rôle principal dans sa toile? Louis XIV? Molière? les courtisans? vous n'y êtes pas : c'est une nappe à jour délicatement ouvragée par des mains habiles; et puis, c'est encore le parquet, la cheminée, le lit, le mobilier tout entier. Des personnages, rien; ils sont effacés écrasés, disparaissent. Que penser d'une œuvre où le détail l'emporte sur l'ensemble, où l'accessoire tue le principal?

Le *Prisonnier*, plus généralement goûté, reproduit, comme le *Hâche-paille* du dernier Salon, un de ces as-

pects curieux de la vie orientale qui ont tant de prise sur nos yeux européens. C'est le meilleur des envois de M. Gérôme.

Ce qui déplaît surtout dans ce peintre, c'est, avec la mesquinerie de l'idée, la sécheresse de l'exécution. Nul savoir-faire. Il habille ses personnages comme un costumier, il les dispose comme sur le théâtre. Sa couleur est maigre et plate : scène, gens et meubles, tous les êtres et tous les objets sont traités de la même brosse patiente, vétilleuse et menue, sans accent, sans originalité, sans vigueur.

Comte a plus de grâce et d'esprit dans sa *Récréation de Louis XI*; Leman, plus de liberté de pinceau dans son *Petit Lever du roi*, qui reproduit le même sujet que le *Louis XIV et Molière*. Cette dernière composition, au moins, est revêtue d'un coloris agréable; et le grand roi, content de sa nuit, heureux de son réveil, a cette désinvolture et cette familiarité qui satisfont de prime abord.

M. Heilbuth s'en est donc bien voulu de son succès du *Mont-de-Piété*, qu'il a fait, sans nous prévenir, un si violent écart! Tomber des éclatantes misères de la vie parisienne aux sombres splendeurs de la vie cléricale à Rome. quelle chute! Il y a de l'esprit, de la finesse et de l'observation pourtant dans ses *Cardinaux* et ses *Séminaristes en promenade*. Mais est-ce bien dans ces microscopiques sujets que l'art trouvera de la grandeur et de la force?

M. Charles Muller émiette en petites anecdotes sa grande toile du Luxembourg, l'*Appel des condamnés sous la terreur*. On larmoie bourgeoisement dans ses œuvres : c'est le La Chaussée de la peinture.

Citons encore, pour l'encourager du moins, Mlle Nélie Jacquemart. Son *Molière à Pézenas* a des qualités intentionnelles. Mais l'art de peindre, comme l'art d'écrire, est un art difficile; et l'on n'a rien fait, dans l'un ni dans l'autre, quand on n'a pas acquis la liberté de la plume et de la brosse.

LÉGENDES. — A égale distance de la réalité et du genre

se tiennent les peintres légendaires, Gustave Doré, Laemlein, etc.

M. Laemlein est connu pour un peintre apocalyptique. Cette année il s'élève, dans l'*Amour des anges*, à un mysticisme tellement équivoque, que je craindrai d'y faire trébucher ma plume.

M. Ranvier, sous prétexte de *Sanctification du travail manuel*, fait balayer à l'enfant Jésus l'échoppe du charpentier Joseph. M. Renan n'aurait pas conçu un tel symbole.

M. Gustave Doré aura été un de ces météores brillants qui sillonnent les nuits d'été et vont se perdre dans les marais. Il y a trois ans, il rayonnait : nous nous demandons aujourd'hui ce qui lui a valu sa renommée ; dans trois ans on ne saura même plus son nom. Charbon éteint, vision disparue ! — M. Doré est, avec M. Charles Giraud, le seul peintre qui ait reçu la croix d'honneur sans avoir obtenu une médaille, même de troisième classe.

GENRE. — C'est l'élément dominant du Salon. Ici tout pullule : les tableaux se multiplient comme les pains sous la parole de Jésus ; les noms d'artistes s'alignent comme ceux des boutiquiers dans le dictionnaire des adresses. La plupart, en effet, travaillent en vue des marchands de tableaux ; quelques-uns, plus rares, s'adressent au public amoureux de l'art. Citons parmi ces derniers quelques débutants : — M. Joseph Roux, dont la *Fin d'un pardon* est empreinte d'une grande réalité ; — M. Cuisinier, qui montre une touche vive et habile dans sa *Veillée de l'atelier* ; — M. Benassit, dont le *Cabaret* est une pochade à la Decamps lestement troussée. Enjambons MM. Anatole de Beaulieu, qui persiste à peindre avec les vieilles palettes de Delacroix ; — M. Chaplin, l'heureux peintre du demi-monde ; M. Voillemot, le chantre des grâces mythologiques ; M. Philippe Rousseau, le Buffon des malices simiesques ; et arrêtons-nous un moment devant quelques artistes nouveaux venus que le public semble prendre en faveur.

M. Brion. C'est un talent réel ; on n'a pas oublié ses

Noces en Alsace d'il y a deux ans. Cette année, il ne semble pas avoir atteint à la même hauteur. Ses *Pèlerins de Sainte-Odile* sont d'un ton criard; le terrain est veule et semble devoir se dérober sous la haute végétation qui le couvre. Quant au *Jésus sur les eaux*, il m'est difficile de l'accepter comme un aspect vrai du lac où le Sauveur donna une leçon de foi à ses disciples effrayés.

Comme M. Brion, M. Marchal est resté au-dessous de son passé. Son *Choral de Luther* ne vaut pas ses *Paysans protestants*. L'effet de lumière qui vient, du fond du tableau, friser sur les épaules et les coiffes des jeunes filles, est désagréable à l'œil. Les personnages à la vérité sont charmants, les mouvements, les expressions sont justes; mais, en somme, c'est de la peinture creuse.

M. Patrois est le Marchal de la Russie, comme M. Marchal est le Patrois de l'Alsace. Grande analogie de conception et de faire.

M. Blaise Desgoffes. Aimez-vous ce genre? M. Blaise Desgoffes est ce peintre nature morte, qui, au lieu de lapins, de choux et de navets, fait des vases, des émaux, des ivoires, des agates et autres menues quincailleries tirées des collections du Louvre. Quelle patience de pinceau! Quelle vérité de rendu! C'est à toucher du doigt, à prendre avec la main. Moi, ce travail imperceptible, sans apparence de touche, sans accent particulier, cette perfection froide, inanimée, m'irritent, me mettent hors de moi. Je sens qu'on pourrait accumuler de ces sortes de choses pendant dix mille ans, sans ajouter un grain de sable au monument de l'art.

Marines. — M. Gudin, s'il a jamais existé, n'est plus que l'ombre de lui-même; M. Le Poitevin décline; M. Ziem s'est arrêté depuis longtemps. J'aperçois pourtant deux belles marines d'un jeune homme, M. Aiguier, de Marseille; c'est la *Carangue du val Bonète* et la *Pêche au bourgin*. Eaux profondes, ciel fin, grande atmosphère; il y a là des qualités supérieures.

Paysages. — Je comptais, pour remplir ce paragraphe, sur Paul Huet, le dramatique Paul Huet, qui porte

ses agitations dans la nature, et la passionne à l'égal de l'âme humaine. Il se trouve que son paysage s'est métamorphosé en une marine, la *Falaise de Houlgate*. Tant mieux! Orages du cœur et orages de l'Océan vont bien ensemble. Mon émotion n'aura pas été perdue.

PORTRAITS. — M. Bonnegrâce l'emporte par le tour romantique, la recherche des expressions et la puissance du coloris; Mme O'Connell, par je ne sais quel brio hardi, qui ferait d'elle la petite fille de Rubens, si les grands maîtres avaient jamais lignée.

ÉCOLE NATURALISTE

I

Ce que j'ai essayé de faire, dans cette revue rapide, ça été beaucoup moins de déterminer la valeur propre des peintres, que de donner une idée exacte des forces qui se disputent l'art dans notre temps.

En procédant ainsi, je ne crois pas avoir manqué au devoir de la critique, qui consiste surtout à nous faire connaître les hommes et les œuvres. Je suis de ceux qui pensent qu'on ne saisit pleinement le détail que par la vision de l'ensemble où il s'engrène. Nous savons le soldat par son drapeau, l'artiste par son école.

Mais jusqu'à présent, j'ai eu affaire à deux écoles ayant atteint et même dépassé la maturité, par conséquent faciles à déterminer dans leur point de départ et à suivre dans leur développement. L'école dont je vais m'occuper maintenant vient de naître à peine. Beaucoup

la nient, peu la voient. Par quel diagnostic sûr vais-je lui arracher le secret de son être? Allez donc chercher un homme dans l'informe embryon! Déduisez donc toute une révolution des sourdes rumeurs qui grondent dans la poitrine d'un peuple irrité!

C'est pourtant une révolution, le mouvement que nous voyons s'accomplir, et qui déjà ramène de toutes parts en une direction unique notre génération dispersée. Personne, il y a vingt ans, n'en eût soupçonné l'existence; devenue visible aujourd'hui, elle éclate aux yeux du philosophe. Toute jeune, avant même d'avoir fait acte de vitalité, elle a subi la persécution; plus tard, et pour que rien sans doute de ce qui assure le succès ne manquât à sa destinée, elle a trouvé la moquerie et l'injure. Elle a traversé cette période douloureuse, échappant tout à la fois aux pièges de ses ennemis et aux imprudences de ses amis. Aujourd'hui, elle est. Insoucieuse encore des formules qui devront un jour résumer et fixer sa doctrine, elle se manifeste en tous lieux, ici par des essais avortés, là par des triomphes éclatants. Comme toutes les révolutions qui veulent aboutir, elle s'enveloppe de prudence et garde le silence sur son dernier mot. Cependant elle va. Elle n'a ni tambours, ni drapeaux, et chaque jour elle rallie les adeptes. Elle n'a ni journal ni tribune, et elle fait les prosélytes par milliers.

D'où vient-elle? Elle est issue des profondeurs même du rationalisme moderne. Elle jaillit de notre philosophie qui, en remplaçant l'homme dans la société d'où les psychologues l'avaient tiré, a fait de la vie sociale l'objet principal de nos recherches désormais. Elle jaillit de notre morale qui, en substituant l'impérative notion de justice à la vague loi d'amour, a établi les rapports des hommes entre eux et éclairé d'une lueur nouvelle le problème de la destinée. Elle jaillit de notre politique, qui, en posant comme principe l'égalité des individus, et comme *desideratum* l'équation des conditions, a fait disparaître de l'esprit les fausses hiérarchies et les distinctions menteuses. Elle jaillit de tout ce qui est nous,

de tout ce qui nous fait penser, mouvoir, agir. *In illa movemur, vivimus et sumus.*

Mais si vous voulez des origines plus rapprochées, des attaches plus visibles, il faut les demander à la littérature : car il aura été dans la destinée des lettres de ce siècle de donner par deux fois l'impulsion aux beaux-arts et de leur ouvrir la marche.

Au sein même du romantisme et aux jours de sa plus belle domination, — tandis qu'entraîné tout à la fois par l'esprit féodal et religieux, la mysticité amoureuse, le scepticisme sentimental, il faisait refleurir le moyen âge, dénaturait la passion, adultérait la conscience, détruisait partout l'équilibre moral, — deux rameaux se détachaient de l'arbre social, à la faveur de l'individualisme universel, et projetaient leur verdeur pleine de sève, l'un vers la nature champêtre, l'autre vers la vie sociale.

Ce dut être, pour les cœurs fatigués d'idéal, une bien douce surprise et un émerveillement profond, quand Mme Sand, attendrissant la manière de Jean-Jacques Rousseau et affermissant celle de Bernardin de Saint-Pierre, construisit les beaux paysages naturalistes qui abondent dans *Indiana* et dans *Valentine*; fit, pour la première fois depuis un demi-siècle, chanter nos bois, parler nos prés, rêver nos grands horizons, et monta la nature simple et familière à la hauteur des émotions qui habitent l'âme de l'homme.

Ce dut être, pour les esprits lassés d'attendre et inquiets d'intraduisibles pressentiments, un étonnement joyeux, lorsque Balzac, reprenant la pensée de Stendhal, qui avait déjà repoussé les héros de convention et les complications romanesques, prit pour uniques matériaux de son œuvre les faits et gestes de la vie commune; façonna en types puissants les principaux caractères qui l'entouraient; colora l'ensemble de sa création du reflet même des mœurs et des idées de son temps; éleva enfin, dans la *Comédie humaine*, la vie réelle à la hauteur dramatique et à la grandeur émouvante de l'histoire.

Par ce double coup de génie la nature et la vie françaises montaient soudain dans les régions de l'art. Les deux romanciers avaient, sans le savoir, déterminé le caractère nouveau et l'objet même de la peinture moderne. Ils montraient du doigt le chemin ; on n'avait plus qu'à le suivre.

Je sais que je transpose des dates et que je supprime des distances. Mais il m'importe seulement de grouper les faits de même série, de rapprocher les effets de leurs causes. Si j'ai l'air de passer sous silence l'influence anglaise, qui accéléra chez nous l'éclosion du paysage, ce n'est pas que je dénie à Constable, par exemple, son action sur les artistes de la Restauration. Mais je suis convaincu qu'elle n'eût eu aucune suite sérieuse, si la littérature, entrant dans le même mouvement, ne l'eût maintenue et confirmée.

Ainsi, la trouée fut faite. Ainsi le champ nouveau fut donné. Pour tout objet d'étude, la nature et la vie humaine ; pour tout principe et toute méthode, le respect du monde visible et l'observation.

De toutes parts on s'élance vers les horizons ouverts. C'est d'abord la grande armée des paysagistes : Flers, Cabat, Paul Huet, Jules Dupré, Théodore Rousseau, Corot, Français, Diaz ; plus tard Daubigny, Rosa Bonheur, Troyon ; enfin le bataillon des jeunes, Hanoteau, Blin, Nazon, Lavieille, Harpignies, Chintreuil, etc.

A l'origine, les tendances littéraires, alors dominantes dans la grande peinture, se font sentir chez l'humble paysagiste. Paul Huet, par exemple, est romantique, comme Delacroix l'est lui-même. Le mouvement nouveau est si faible, si incertain, que l'artiste ne peut échapper à cette influence fatale. Malgré lui, elle le suit dans les champs où il étudie, et de force s'installe dans son œuvre. Mais avec le temps, le romantisme s'affaissant de toutes parts et le sentiment du réel se fortifiant, elle disparaît avant même qu'on ait entendu les premiers grondements de 1848 qui s'avance, et qu'on ait vu entrer sur la scène du monde le paysan berrichon, avec son

large chapeau, son bourgeron bleu, et son bruit de sabots ferrés.

II

On ne décrit pas un paysage. Le voir le sentir, l'admirer, pour les effluves sensuelles qu'il nous apporte, c'est tout ce que nous pouvons faire. Par contre, on peut décrire un paysagiste, c'est-à-dire indiquer avec son procédé habituel, le caractère particulier de son intelligence.

Peut-être, malgré le talent dépensé par tous ces paysagistes, — je ne dirai pas jeunes, quelques-uns ont atteint la cinquantaine, mais de notoriété récente, — peut-être, dis-je, serais-je embarrassé de dégager nettement leur personnalité de l'œuvre qu'ils accomplissent et des aspects qu'ils déroulent à nos yeux. Chacun semble avoir choisi de préférence les sites qui vont le mieux à son tempérament, Achard étudie la vallée de Chevreuse et les environs de Cernay; Blin se dévoue aux plages solitaires et aux grèves sablonneuses; Auguin soupire les bords paisibles et doux de la molle Charente; Harpignies dit la grande Loire et ses sables roulants; Nazon, les rives de l'Aveyron ; Hanoteau, les prés du Nivernais. Mais ces aspects, cultivés par eux aujourd'hui, peuvent être abandonnés demain. Aucun d'eux n'a encore inscrit son individualité dans une de ces séries puissantes, où l'unité d'interprétation garantit l'unité et la force réelle de l'interprète.

Je me restreindrai donc à quelques noms plus connus qui, précisément parce qu'ils sont depuis plus longtemps en vue, nous permettent de leur talent une généralisation plus facile et plus sûre.

III

Théodore Rousseau a quitté depuis longtemps le sommet rayonnant d'où l'homme domine tous les talents de son siècle. Il descend rapidement la pente qui mène à la vieillesse et à la mort. Sa manière se restreint, devient pointilleuse et puérile. Dans quelques années, il ne lui restera plus, des qualités qui ont fait sa réputation, qu'un souvenir de plus en plus amoindri.

Je n'aime pas la *Clairière dans la forêt de Fontainebleau* : un chêne ne s'étale pas en espalier sur le ciel comme un abricotier contre un mur. La *Mare sous les chênes* est mieux. Elle me rappelle, quoique en petit, ces beaux et larges paysages d'autrefois, dans lesquels Rousseau disputait le sceptre à Jules Dupré, cette véritable gloire de notre école.

Mais devant les défaillances du présent, n'oublions pas le talent qui règne dans l'ensemble de l'œuvre accomplie.

IV

Les vignes échalassées s'étendent à perte de vue, couvrant de leurs pampres verts et rouges tout le renflement du coteau. Dans un chemin creusé d'ornières sont arrêtées la charrette et les cuves. L'échelle est dressée. Les bœufs accroupis reposent. A droite et à gauche, éparpillés dans les ceps, le corps à demi engagé dans la verdure, hommes, femmes et enfants, les vendangeurs vendangent. Par delà, aux bords de l'horizon, les champs

se prolongent et déroulent leur nappe interminable. Du plus haut de la toile, un soleil chaud, éclairant ce grand paysage et cette humble églogue, envoie en tous sens sa lumière tamisée par le ciel de septembre.

Cette *Vendange*, d'une facture large et d'une coloration puissante, est le chef-d'œuvre de Daubigny. Quelle vérité d'impression! Quel sens de la nature française! C'est encore par des lignes simples, des plans savamment juxtaposés, que l'artiste a dégagé le caractère du paysage. Remarquez-vous comme ce coloriste est en même temps dessinateur?

Il y a dans Daubigny deux peintres bien distincts. L'un sévère, vigoureux, méprisant les petits détails et les effets qu'on en tire, allant droit au simple, au large, et atteignant la grandeur par la sobriété des moyens. Celui-là a peint déjà l'*Écluse d'Optevoz*, la *Vallée d'Optevoz*, les *Graves au bord de la mer*, le *Parc à moutons*, le *Village*. La *Vendange* continue cette série heureuse et dépasse toutes les œuvres antérieures. C'est là le vrai Daubigny, qui ne peut être apprécié que par ceux qui ont un goût sûr et un sens profond de l'art.

Il en est un autre que la foule comprend plus aisément et aime davantage; qui a fait dans un ton doux et gris un nombre considérable de *bords de l'Oise*, ou bien de petites fermes séduisantes, avec des bouquets d'arbres agréables. Celui-là, nous le laissons aux marchands de la rue Laffitte, n'est-ce pas, maître?

Cristal pur, il vibre aux moindres frissonnements du paysage : toujours ému, toujours rêvant, il cause avec les esprits des bois, et se cache pour regarder les nymphes qui dansent sur l'herbe humide des prés...

Quelquefois, cependant, il échappe à ces nébuleuses et absorbantes visions pour faire de petits chefs-d'œuvre à la façon de cette *Étude à Ville-d'Avray*, qui a enlevé cette année tous les éloges. Un chemin court le long d'un village; un fossé à gauche, un talus à droite; quelques arbres, fins et élégants, rayent le ciel pâle, et puis c'est tout. Là, point d'indécision, point de masses flottantes,

point de vapeurs crépusculaires. Chaque chose est amenée à son point exact de rendu et de vie. Tout est net, limpide, vibrant, sonore. C'est à se mettre à genoux devant.

V

S'attaquer au paysage ; prendre pour objet de son art les aspects changeants de la terre et du ciel ; faire se coucher le soleil dans des nuages d'or ou se lever l'aurore dans des brumes argentées ; revêtir la surface du sol de son riche tapis de moissons ; dresser les villages au flanc du coteau, ou les enfouir au creux du val ; grouper au bord des plaines les instruments de labour ; éparpiller les animaux dans les pâturages et les travailleurs dans les champs ; peindre la charrue qui roule, le moulin qui tourne, le ruisseau qui sinue ; animer par la lumière et faire tressaillir du grand souffle de vie ces beaux spectacles qui sensibilisent le cœur de l'homme en même temps qu'ils font son esprit plus tranquille et plus doux, c'est beaucoup assurément, mais ce n'est encore que la moitié de la tâche.

Il faut, pour avoir la nature complète et l'être sous toutes ses formes, s'adresser à la société même ; montrer l'homme, la femme, l'enfant, dans les diverses conditions de leur existence ; parcourir toute l'échelle qui va du laboureur au marin, du pâtre au soldat, du juge au législateur ; étudier à tous les degrés sous le double jour du dessin et de la couleur, les altérations ou les embellissements du masque humain ; indiquer l'essence des tempéraments, marquer l'empreinte des passions ; étaler en même temps la misère qui avilit et l'opulence qui déforme; exalter le travail, flétrir l'oisiveté ; peindre enfin dans sa personne physique et dans sa personne morale,

à travers toutes les situations qui modifient incessamment l'une et l'autre, ce fragment de la création que les croyants appellent un amas de boue, et que nous, plus religieux, nous avons appris à appeler l'homme et l'humanité.

Tel est le complément de l'art, telle est la seconde mission, plus noble, plus élevée, qui s'impose à l'artiste.

Nous avons donné au peintre des champs et de la vie des champs le nom de paysagiste ; quel nom donnerons-nous au peintre de l'homme et de la vie humaine? Peintres de religion, peintre d'histoire, peintres de genre, tous ces mots-là avaient leur raison d'être au temps où régnaient les doctrines classiques ou romantiques, alors que la nature était méconnue ou incomprise. Aujourd'hui ils sont absolument dépourvus de sens. Par quels mots connus ou inconnus les remplacerons-nous? La logique nous y force ; suivons ses impératifs commandements. Nous avons appelé paysagistes les peintres qui s'adonnent principalement à l'interprétation des beautés inorganiques ou des aspects champêtres : appelons socialistes les peintres qui appliquent exclusivement leur art à l'interprétation de la figure humaine, à la peinture des scènes ou des mœurs sociales. La qualification a été compromise dans les querelles politiques de notre temps ; qu'importe? Il est des cas où, pour parler juste et exprimer l'idée avec précision, il faut dédaigner l'usage qu'on a déjà fait des mots.

VI

J'aurais voulu ne pas parler de Courbet, parce que Courbet n'a figuré au Salon que par deux insuffisantes ébauches, et que son œuvre principale, le *Retour de la conférence*, n'a point passé sous les yeux du public. Mais comment négliger, dans une revue de la peinture fran-

çaise, l'homme qui semble en résumer aujourd'hui les seules forces subsistantes ? Comment retirer de cette galerie naturaliste que j'ébauche, le buste de celui qui, réagissant avec le plus d'énergie contre les tendances romantiques, a véritablement décidé le mouvement nouveau ?

Je parlerai donc de Courbet avec d'autant plus de plaisir que, quoi qu'on dise ou qu'on pense de lui, il demeure, par l'incontestable vigueur de son tempérament, l'excellence de sa pratique, et même l'exclusivisme de sa théorie, une des plus curieuses originalités de ce siècle.

Courbet est le premier des peintres socialistes. On le trouve tout entier dans chacune de ses œuvres. La liberté de sa manière tient à la liberté de son éducation. Il est l'élève de la nature comme il le dit. Il apprit à dessiner dans l'académie Suisse, où il copiait le modèle vivant ; à peindre, au Louvre, où il étudiait les procédés matériels des anciennes écoles. C'est à cette double étude, longuement suivie, qu'il acquit cette facture large, facile et vigoureuse qui le distingue.

Depuis l'*Après-dinée à Ornans*, qui est au musée de Lille, jusqu'au *Retour de la conférence*, que le musée du Luxembourg négligera sans doute d'acheter, Courbet n'a jamais dévié un moment. Il a marché dans la même voie, obéi aux mêmes tendances ; toutes ses œuvres sont marquées au coin du même système préconçu, et portent le sceau de la même personnalité. S'il a voulu d'abord acquérir l'entière connaissance de la tradition, ç'a été, comme il l'a écrit lui-même, pour y puiser le sentiment raisonné et indépendant de sa propre individualité. « Savoir pour pouvoir, dit-il, telle a été ma pensée. Traduire les idées, l'esprit de mon époque selon mon appréciation faire en un mot de l'art vivant, tel a été mon but. » Pour ma part, je n'en sais pas de plus élevé, et je doute que les grands maîtres de tous les temps s'en soient jamais proposé un autre.

Cet artiste singulier, si distinct de tous ceux qui nous entourent, met au service de son esthétique personnelle

des moyens extraordinaires. Il est peintre dans le sens exact du mot, PICTOR, *pittore* : il voit clair et rend juste. Son métier, merveilleusement riche, s'assouplit jusqu'à différer de lui-même avec chaque objet qu'il traite ; sa brosse enveloppe d'un seul coup et donne à la fois la forme et le mouvement. Rien de ce qui compose le monde visible ne lui est étranger : figures, paysages, animaux, marines, portraits, fleurs et fruits, Courbet traite tout, et avec la même facilité supérieure. Soumis avant tout aux choses, il tire son impression de la nature, ce qui lui permet d'être divers comme elle. Pour cette puissance et cette variété, je le rapprocherais volontiers de Velasquez le grand naturaliste espagnol; mais avec une nuance : Velasquez était un courtisan de la cour, Courbet est un Velasquez du peuple.

La grande prétention de Courbet est de représenter ce qu'il voit. C'est même un de ses axiomes favoris que tout ce qui ne se dessine pas sur la rétine est en dehors du domaine de la peinture.

Or, voici ce que Courbet aurait vu dans la vallée d'Ornans, au cœur de cette belle et robuste Franche-Comté, que l'ancienne domination espagnole a si profondément catholicisée :

Par le grand chemin qui descend du village, au pied des coteaux couronnés de roches grises, sous un ciel plein de lumière, un groupe d'hommes noirs s'avance. Dieu vivant ! Ce sont des curés. Ils reviennent de la conférence ; c'est-à-dire que, réunis chez un confrère, ils ont vidé quelques points de théologie et en même temps des brocs de vin. Ils sont sept, comme les sept vaches grasses de la Bible ou les sept péchés capitaux de l'Evangile. La discussion a dû être chaude, car les bons sires sont visiblement émus. Le plus gras, — on doit des égards à l'obésité, — est monté sur un charmant petit âne gris, que tire véhémentement par la bride un jeune abbé de ville ; l'œil allumé, la joue rubiconde et la soutane poudreuse, le cavalier se tient inerte, les bras ballants, riant à triple menton de la chute qu'il vient de faire, et qu'il serait

d'ailleurs prêt à recommencer si deux prêtres, lui donnant le bras, ne l'arc-boutaient solidement de droite et de gauche. Suivent deux curés, dont l'un, plus exalté, fend l'air de son bâton et frappe le sol à démolir Voltaire, si Voltaire était là. Un dernier ferme la marche, que le vin n'a pas affaibli : roide, et pirouettant sur un seul pied, il dialogue avec un chien qui passe, sans s'apercevoir, qu'à ce moment-là même, il perd son tricorne. Puis viennent, drapées jusque au menton et rigides comme des statues, les gouvernantes, portant sur leurs têtes des corbeilles qui contiennent les restes du déjeuner.

Bruyant, suant, cahotant, exhilarant, à l'heure même où le travailleur des champs peine et geint à remuer le sein rebelle de la terre : ainsi le cortège s'avance. Il arrive devant un chêne, au creux duquel la vénération des paysans tient toujours dressée une statuette de la Vierge. En tout autre temps, ces hommes, s'arrêtant, eussent fait le signe de la croix. Ils passent sans rien voir.

Cependant deux villageois qui bêchaient, entendant le bruit de ces ébats, se sont avancés au rebord du champ, et regardent. Regarder sans s'intéresser à l'action, est difficile. Le mari, — un libre penseur, — rit à ventre déboutonné ; la femme, — toujours pieuse, — reconnaît la religion, et s'agenouille pour adorer.

Le *Retour de la conférence* a fait scandale. Dans ce pays de chansons, de ris et de fronde, on admet difficilement la peinture satirique. Cependant l'ironie est une arme dont personne ne se fait défaut à l'occasion. Pourquoi l'artiste ne commettrait-il pas, lui aussi, entre temps, son pamphlet comme tout écrivain de bonne souche ?

Mais, Dieu me garde de faire ici l'apologie d'un sujet pareil ! Je n'ai d'autre vouloir que d'en assigner la valeur artistique. Or ce tableau tient sa place dans l'œuvre du maître ; c'est un excellent Courbet. La couleur en est belle et transparente. Si le dessin est lâché parfois, ce défaut disparaît devant la vérité des physionomies et devant le naturel charmant des attitudes. Jamais dans sa

vie de peintre, Courbet n'a eu un tel bonheur de composition. L'œil est véritablement séduit et enchanté. Nos petits-enfants viendront rire devant cette toile spirituelle et gaie : que n'a-t-on permis à leurs pères de rire dès aujourd'hui !

VII

Dans un autre ordre d'idées et à l'extrémité opposée de l'art, s'est placé le peintre François Millet. Voué à la traduction des mœurs champêtres, il apporte dans son interprétation quelque chose de farouche et d'austère qui éloigne les esprits légers. Le joli, le gracieux, répugnent à cette mâle nature. Les occupations fortes de la vie rustique, les travaux qui tiennent courbées ces populations de la glèbe, leurs gauches idylles et leurs naïves églogues, surtout la sinistre grandeur de l'implacable destin qui les foule : tels sont les thèmes habituels et les sentiments familiers à ce dur évocateur des plus sombres misères.

Ceux qui l'ont suivi dans la longue suite de ses œuvres, qui ont vu les *Glaneuses* de 1857, la *Gardeuse de vaches* de 1859, la *Tondeuse de moutons*, l'*Attente* de 1861, savent de quelle émotion ils ont été, à chaque toile, atteints et pénétrés. Le *Paysan se reposant sur sa houe* va plus loin, ce me semble, et remue plus profondément.

Il travaille depuis le matin, et la tâche est loin d'être finie ; mais il est des moments où le bœuf suspend le sillon commencé, où le cheval s'arrête sur l'interminable chemin, où l'âne, pliant sous le fardeau, refuse d'aller en avant. En tout labeur, il faut souffler quelques minutes. Aussi, l'homme a redressé ses reins ankylosés, essuyé son front couvert de sueur, et, debout, les deux mains appuyées sur le manche de sa houe, la tête projetée en avant, il regarde l'espace immense. Les vaches de

Paul Potter, qui tendent le cou au bord des prairies hollandaises, n'ont pas plus d'intelligence dans la face, pas plus d'espoir dans l'œil, pas plus de lueur sur leur crâne épais. A perte de vue, tout à l'entour de lui, s'étend la terre. La bêchera-t-il toute, jusqu'à ce qu'il tombe dessus, exténué de force et de vie ? Ce sol implacable a déjà dévoré son père et sa mère et les pères de ses pères ; il le dévorera lui-même. Et lui parti, ce sera le tour de ses enfants, puis des enfants de ses enfants, et toujours, et sans fin, et jusqu'à la consommation des siècles. Et jamais le travail n'aura cessé, et jamais l'heure du repos ne sera venue. Il faudra mourir ici ou là, un peu plus tôt, un peu plus tard, mais mourir dans ce sillon toujours à recommencer. — Quelques ronces desséchées, qu'il a jetées négligemment sur le terrain en friche, ont pris, sans qu'il s'en aperçût, la forme d'une couronne d'épines ; et, pendant qu'il l'interroge du regard, l'horizon fermé pour lui semble dénoncer tout bas son sort, le sort réservé à ce lamentable christ du labour éternel.

C'est beau, c'est grand, c'est religieux. L'impression est si élevée, qu'elle fait oublier les défectuosités de l'exécution, qui est malheureusement insuffisante chez Millet.

VIII

Celui-là est vif, léger, spirituel, étincelant. Le monde dont il s'est fait l'interprète, et dont il déroule un coin chaque année à nos yeux émerveillés, n'est pas la France avec ses horizons pâles, ses populations communes et ses costumes ternes ; c'est l'Algérie avec son ciel de feu, sa terre de sable, ses palmiers, ses minarets, ses éclatants costumes, ses hommes élégants et ses chevaux nerveux, ses mœurs et ses jeux, ses campements nocturnes et ses *fantasias* brillantes comme son soleil. Celui-là est

peintre et écrivain. Quand sa brosse le fatigue, il prend la plume, et écrit des voyages, comme le *Sahel*, des romans, comme *Dominique* ; et les littérateurs de profession jalousent le style de cet amateur. Il n'est pas seulement peintre, pas seulement écrivain, il pourrait encore plaider votre cause à la barre, défendre votre fortune ou sauver votre tête, car il est avocat.

L'ai-je nommé ? C'est Eugène Fromentin.

Eugène Fromentin est aujourd'hui, de l'avis unanime, le premier parmi ceux de nos peintres qui ont choisi l'Orient pour domaine.

A l'origine, il subordonnait l'homme et la bête au paysage. En avançant, il a renversé les termes de la proposition : de paysagiste, il est passé socialiste. C'est un progrès : mais ce n'en serait pas un suffisant, si parallèlement le peintre ne s'était dégagé du romantisme pour entrer dans le naturalisme pur. Le romantisme, c'est le *Bivouac arabe au lever du jour*, dont l'impression est entachée de sentimentalité prétentieuse ; le naturalisme, c'est le *Fauconnier arabe*, et son cheval d'un lancer si vaillant. Tout cela est bien encore un peu trop pris au seul point de vue pittoresque. Le peintre y cherche, avec les agencements séduisants, le détail, le joujou, la jolie tache qui s'accroche bien. Mais il ne séjournera pas dans cet art d'attifer agréablement. Van der Meulen et Cuyp, qui semblent l'attirer plus particulièrement, nous répondent de son avenir. Il est à nous.

IX

Un sentiment à la Gérard Dow ; l'art difficile de bien mettre en toile, l'art plus difficile encore d'intéresser avec un rien, par le seul charme de la peinture : tout Bonvin est dans ces mots. Le naturel de ses compositions

n'est égalé que par la franche allure de son métier. Sa *Fontaine en cuivre* rendrait jaloux bien des petits Flamands. Et dire que ce talent-là ne suffit pas à nourrir l'homme qui le possède ! M. Bonvin en est réduit à quitter deux fois par semaine son chevalet et ses pinceaux pour aller marquer les bœufs qui entrent au marché de Poissy ou ceux qui en sortent. O fortune !

Citons encore pêle-mêle, tous ceux qui, avec des aptitudes et des caractères divers se pressent dans les mêmes chemins. Jeunes, résolus, audacieux, ils ne redoutent qu'une chose comme leurs aïeux les Gaulois, c'est que le ciel ne tombe sur leurs têtes, avant que le jour de la célébrité ne soit sonné pour eux. Je voudrais pouvoir parler d'eux longuement et distribuer à chacun les éloges qu'il mérite. Je ne le puis. Mais ces éloges qu'ils ne recevront pas en détail, j'en fais un bouquet que j'attache ici à la boutonnière de leur général.

Qu'ils le désignent !

SALON DES REFUSÉS [1] (1863)

I

Ni l'édit de Milan, qui après deux siècles de proscriptions et de martyres mit fin aux angoisses des primitifs chrétiens, ni l'édit de Nantes, qui après quarante ans de

(1) Publié dans l'*Artiste* des 1ᵉʳ et 15 août et du 1ᵉʳ septembre 1863.

bûchers et de massacres rendit la liberté de conscience aux huguenots, n'ont apporté autant de joie dans le cœur des opprimés que les trois lignes insérées au *Moniteur* du 24 avril :

« De nombreuses réclamations sont parvenues à l'Empereur, au sujet des œuvres d'art, qui ont été refusées par le jury de l'Exposition. Sa Majesté, voulant laisser le public juge de la légitimité de ces réclamations, a décidé que les œuvres d'art qui ont été refusées seraient exposées dans une autre partie du Palais de l'industrie. »

Quand le public parisien eut pris connaissance de cette note, ce fut dans les ateliers un soulagement et un délire universel. On riait, on pleurait, on s'embrassait.

La première émotion calmée, on tint conciliabule.

Le cas était grave et en valait la peine. Qu'allait-on faire, en effet?

Profiter du bénéfice de la mesure? Exposer? A cette seule idée, beaucoup eurent peur, et ce n'était point les plus faibles. Les sots ont en eux-mêmes une confiance absolue; il sont cuirassés de ce triple airain de vanité qui les préserve à jamais d'hésitation et de doute. Mais les timides, mais les modestes, mais les courageux, mais ceux qui ont résolument travaillé, poursuivant la réalisation d'une œuvre, et qui, l'œuvre finie, reconnaissent qu'elle ne répond pas ou répond mal à leur conception première, — ceux-là tremblèrent et s'interrogèrent du geste et de la voix. Exposer, c'était résoudre à son détriment peut-être la question soulevée; c'était se livrer à la risée publique, si l'œuvre était jugée définitivement mauvaise; c'était prouver l'impartialité de la commission, donner raison à l'Institut non seulement pour le présent, mais pour l'avenir. Ne pas exposer, c'était se condamner soi-même, avouer son inaptitude ou sa faiblesse; c'était encore, par un autre chemin, aboutir à la glorification du jury.

Mais l'œuvre pouvait être bonne. Conçue à une heure heureuse, exécutée avec amour, caressée à loisir dans la prestigieuse lumière de l'atelier, elle devait avoir gardé

quelque chose du charme qu'elle avait procuré à son auteur. Pourquoi alors prendre ces attitudes d'Hippocrate devant les envoyés d'Artaxerxès? Pourquoi repousser une publicité depuis si longtemps attendue, et pour a première fois si libéralement octroyée?

Et les esprits étaient en suspens; et les propos, chargés de raisons contraires, s'échangeaient d'atelier à atelier, de café à café, de brasserie à brasserie. Du plateau de l'Observatoire au moulin de la Galette, toute la gent artistique était en ébullition. Et rien ne se décidait.

Un soir, à cette heure mélancolique et douce où le firmament s'enflamme du côté du couchant, un ange du Seigneur descendit du ciel d'un vol rapide, et vint s'abattre sur le toit du paysagiste Harpignies, qui commande à la rive gauche. Les bourgeois du voisinage, entendant un grand bruit d'ailes dans l'air, levèrent les yeux: mais, avant qu'ils aient pu l'apercevoir, l'ange avait disparu: il était entré dans l'atelier.

Harpignies se levait tremblant pour recevoir le messager céleste. L'ange lui présenta un livre et lui dit: « Lis. — Je ne sais pas lire, » reprit Harpignies. L'ange alors le saisit par les cheveux et le porta à terre par trois fois; et, à la troisième fois, Harpignies se releva sachant lire; et l'ange lui dit : « Lis, au nom de ton Maître, au nom de Celui qui a tout créé, et les hommes dans les villes, et les arbres dans les champs, et qui a fait les paysages pour l'homme, afin de rasséréner sa vue fatiguée par les boulevards rectilignes de M. Haussmann. » Harpignies répéta ces mêmes paroles, et projetant sa vue sur le livre divin, il y lut, tracé en lettres de feu, ce mot: « Expose! » Harpignies se prosterna; et s'étant relevé, et s'étant avancé jusque dans le coin sombre où dormait son violoncelle, il entendit comme une voix qui sortait des cordes frémissantes, et qui disait: « O Harpignies, va dire à Blin, à Lansyer, à tous ceux qui t'entendront, que l'ordre du maître, l'ordre de celui qui le premier a disposé un peu de couleur sur une toile est que chaque artiste expose son œuvre. Pour les ranger à ton avis, tu

n'auras qu'à parler. Si tu crains de ne pas être assez éloquent, je vais te mettre un peu de notre salive sur la langue. » Et Harpignies sentit sur sa lèvre comme le coup d'une décharge électrique. Il recula d'un pas, baissant involontairement les yeux; quand il les releva, l'ange avait disparu.

Et Harpignies vint au café de Fleurus, et il rapporta à Blin ce qu'il avait vu. Pendant toute la soirée, le café fut en rumeur. De table à table, les paroles s'élançaient orageuses, brûlantes. Le lendemain, tous les artistes avaient résolu d'exposer. Seul, Nazon, dont les trois toiles étaient reçues, déclarait cette décision extravagante : mais il est écrit qu'il y aura toujours des dissidents parmi nous.

Et ceci est la légende du Salon des refusés.

II

Nous ne répondrions pas à l'intention manifestée du pouvoir, et nous trahirions les légitimes espérances des artistes, si nous abordions cette étude avec l'unique préoccupation de déterminer dans une rigueur précise les qualités et les défauts des œuvres repoussées par le jury.

Des visées plus hautes et un peu plus de philosophie nous sont commandées par la nature même des circonstances où la contre-exposition s'est produite.

En effet, qu'a voulu l'Empereur en décidant la formation d'un Salon annexe dans le palais même affecté au Salon principal ? Il a voulu, comme le dit expressément la note du *Moniteur*, « laisser le public juge de la légitimité des réclamations ».

Qu'attendent de nous les artistes? Eh ! mon Dieu, ne craignons pas de le dire : ce que le plaideur attend de

l'avocat, une bonne défense, chaleureuse, convaincue, et au besoin même partiale.

D'un côté, la justice nous sollicite d'apprécier à leur exacte valeur les opérations accomplies, de faire la balance égale entre les artistes et le jury, et de nous déterminer pour l'un ou pour les autres dans toute la liberté de notre jugement, comme dans toute la sincérité de notre conscience. De l'autre, les artistes nous supplient de prendre fait et cause pour eux, d'accuser énergiquement les erreurs ou les partis pris du jury, de demander la cessation d'une tutelle qui les gêne ; finalement, d'aider, si nous pouvons, à leur affranchissement définitif et à la constitution de leur indépendance.

Entre ces deux sollicitations opposées, il importe de suivre les lois d'une raison saine, et de se déterminer suivant les impératives données de la stricte justice.

III

Tout d'abord, je ne peux m'empêcher de regretter une chose : le caractère facultatif que le gouvernement a cru devoir laisser à la contre-exposition.

Je comprends les sentiments de conciliation et de convenance qui ont guidé le pouvoir dans cette mesure, assurément plus libérale que celle que j'aurais proposée. On avait à ménager des susceptibilités facilement irritables ; il fallait craindre ou de froisser des intérêts ou même de blesser des personnes. J'admets à l'avance tout ce qu'on pourrait dire à cet égard. Mais comment juger un procès dont on n'a pas toutes les pièces sous les yeux ? Le plus grand nombre des œuvres frappées d'ostracisme a été retiré par leurs auteurs. Par suite de ce retrait en masse, le contrôle de l'opinion publique n'a pu s'exercer que d'une façon incomplète. Et aujourd'hui que le Salon

est fermé, que les débats peuvent être considérés comme clos, on s'aperçoit qu'un point reste obscur, qui importait pour une solution définitive : — quelle était la valeur réelle des œuvres retirées ?

Les partis s'emparent du doute qui plane sur cette question et l'exploitent diversement.

Les amis du jury disent, avec apparence de raison, que ces œuvres étaient les plus faibles. J'inclinerais à le croire ; mais je vois, d'un autre côté, les rédacteurs du catalogue imprimer, dans une préface incontestablement mesurée et digne, que « le retrait a privé le public et la critique de bien des œuvres dont la présence eût été précieuse pour l'entière édification de tous. »

Il est fâcheux qu'une pareille divergence d'opinions ait pu se produire sans possibilité de réfutation. En imposant d'autorité l'exposition à tous les artistes refusés, on tuait en germe ces allégations contradictoires, et l'on coupait court à tous les arguments que chaque camp ne manquerait pas d'en tirer au mieux de ses intérêts.

Ce point établi, abordons franchement le fond même du procès ; et, comme tout bon juge le doit faire, procédons à l'examen des pièces, je veux dire des œuvres.

IV

Par ce temps de littérature abondante, on sait assez généralement en France ce qu'est un roman ennuyeux, un drame mal fait, une pièce de vers insipide, un article de journal déclamatoire ou diffus. Avant l'exposition des refusés, on ne pouvait pas se figurer ce qu'est un mauvais tableau.

Aujourd'hui, grâces en soient rendues à Apollon, dieu des arts, nous le savons. Nous l'avons vu, touché, constaté. Nous pouvons dire hardiment que de toutes les sottes

productions, la plus sotte ne se fait pas avec la plume, mais avec le pinceau. L'homme de lettres s'arrête à mi-chemin de l'imbécillité. Plus favorisé que lui, le peintre a le privilége d'atteindre, que dis-je? de reculer les bornes de la bêtise.

On pourrait rire devant les *Types de Chevaux* de M. Vincent Brivet, le *Portrait du franc-maçon* et le *Paysage* de M. Castelnau, la *Ménagerie* de M. Fitz-Burn, *l'Art et l'Indépendance* de M. Claparède, la *Fête romaine sous Pompée* de M. Joseph Navlet, lequel, entre parenthèse, figure doublement au salon des reçus par lui-même et par son fils. Mais ces déjections de l'esprit attristent plus qu'elles ne réjouissent. Passons.

On pourrait s'apitoyer sur ces peintures de religion, d'histoire ou de genre, si nombreuses que les yeux en sont de toutes parts offensés. Mais ces essais naïfs de débutants imberbes ou de fruits secs tombés en calvitie laissent l'esprit indifférent ou irrité. Passons encore.

Arrivons par une élimination violente aux seules œuvres, qui par certains côtés, méritent l'attention de la critique, et dont un certain nombre, sans doute, a dû faire hésiter plus d'une fois le jury. Je suivrai l'ordre même du catalogue, pour individualiser autant que possible mes appréciations, et les répandre sur plus de têtes en rosée réparatrice.

ALLARD-CAMBRAY, *Derniers jours de Louis XI.* — C'est un début. Pour réjouir les regards mourants de Louis XI et réchauffer ses sens affaiblis, les courtisans avaient imaginé de faire danser devant lui des groupes de jeunes filles. Ce qui manque dans cette toile, c'est l'animation, la vie. Les personnages se découpent sur le fond en silhouettes plates, à peu près comme dans les tableaux de M. James Tissot. Mais ce qu'il faut placer à l'actif du peintre, c'est une certaine recherche du pittoresque qui n'est pas commune, et des qualités bien équilibrées de dessin et de couleur. S'il groupe les personnages avec inexpérience et gaucherie, du moins il les compose individuellement aussi bien que possible. Le Louis XI, par

exemple, qui forme le personnage principal, est très étudié et particulièrement réussi.

Auguste Andrieux, *Le général Bonaparte accompagné de son escorte*. — Composition éparpillée; peu de vigueur dans le dessin; mais du mouvement et un vif sentiment de la couleur.

Georges Bellenger, *Coin d'atelier*. — Une choppe, un pot, des fleurs, des livres; le tout suffisamment rendu.

Je ferai ici une réflexion générale qui s'applique à tous ces pauvres faiseurs de nature morte, qu'on a si violemment étrillés au moment où ils s'y attendaient le moins. Le jury les a proscrits en masse, comme s'il redoutait leur invasion. De fait, ils se multiplient dans une proportion effrayante. Les rats des égouts de Paris sont moins nombreux et moins menaçants. Si l'ordre académique s'écroule un jour, ce sera que les peintres de nature morte, dans les bas-fonds, en auront corrodé un à un tous les étais. Plaisanterie à part, moi, je trouve que la nature morte est un genre aussi important qu'un autre. Comme un autre, elle a son histoire et ses grands noms. Des maîtres français et étrangers y ont attaché une telle gloire, qu'ils l'ont à jamais tirée de l'obscurité. De plus, c'est le meilleur des exercices; les objets matériels n'acquérant de l'intérêt que par la justesse du ton et l'énergie du rendu, s'étudier à les reproduire, c'est entrer dans la véritable école de l'œil et de la main. Tous ceux qui ont bien peint avaient passé par là. — C'est pourquoi j'aurais eu des prévenances et de l'affabilité pour les peintres adonnés à ce genre.

Francis Blin, *Chemin bordé de pommiers*. — Le paysage naturaliste, comme la nature morte, est en défaveur auprès du jury. Quand on songe que Paul Huet, Jules Dupré, Flers, Cabat, Théodore Rousseau, Corot, Daubigny, après avoir subi les humiliations et bu à la coupe amère des refus, ont fini par se frayer un chemin à coups de talent, et se poser à la tête de cette nouvelle école, dont ils sont l'honneur et la gloire, on s'étonne de voir leurs jeunes successeurs, ceux qu'ils ont créés, formés,

14.

et qu'ils dirigent encore, en butte aux mêmes luttes et aux mêmes hostilités. On ne comprend pas que, malgré les tendances contraires de l'opinion publique, certains hommes persistent à vouloir supprimer le chemin parcouru, et faire rétrograder d'un demi-siècle des esprits décidément lancés en avant.

M. Blin, par de courageux efforts, s'est placé aux premiers rangs de la jeune génération. Rien qu'à voir ses belles toiles, toujours savamment composées et si puissantes d'impression, on devine une intelligence sage, lucide, prévoyante, longuement mûrie à la contemplation des choses. Sa préférence se porte vers les aspects solitaires ; il aime la calme tristesse des terres nues, l'austérité rêveuse des plages désertes. Toujours imprévus, ses effets sont toujours saisissants. Il a de la nature un sentiment particulier, qui le distingue de tous ses jeunes rivaux, et fait que sa peinture ne ressemble à rien de connu. Point important et négligé de trop de peintres : ses toiles sont toujours de proportions heureuses et dans la forme qui convient. N'est-ce pas assez de qualités ? Que faut-il dire encore ? Le *Chemin*, qu'on a refusé, a le même caractère de grandeur et plus de charme que la *Plage bretonne*, qu'on a reçue.

Berthélemy, *Marine*. — L'eau excellente ; le ciel, lourd et opaque est à refaire.

Brigot, *Portrait de l'auteur*. — La couleur de Courbet, moins les belles qualités de transparence et d'harmonie. Cette tête vaut mieux que le fameux *Chasseur* qui a été reçu et dont on s'est tant amusé. M. Brigot doit le peu qu'il sait à M. Courbet, dont il a suivi l'atelier. Pourtant, il signe élève de Gleyre. Pourquoi ? Est-ce négligence, calcul ou ingratitude ?

Briguiboul, *Vénus et Adonis*. — On vient de lui donner, sans doute pour son *Robespierre au 10 thermidor*, une médaille de troisième classe. Son mérite n'est donc pas en question, même dans l'esprit de ceux qui l'ont refusé. Mais qu'est-ce qui le caractérise ? La rigueur du dessin, la précision du modelé, l'audace des raccourcis,

et par-dessus tout je ne sais quoi d'élégant, de fin et de mystérieux, qu'on trouve, mais à pleine dose, chez le grand maître Léonard de Vinci. Se débarrassera-t-il de cette coloration louche et comme vitreuse qui fait l'harmonie de ses toiles ?

Cals, *le Ménage du Sabotier*. — L'homme travaille, la femme soigne le petit. Un grand naturel dans les attitudes et les expressions.

Madame Emma Chaussat, *Salon de Beaujon*. — Intérieur dont on ne saurait dire trop de bien. L'air et la lumière circulent à l'entour des meubles. Quelque chose de léger, d'aérien, de fin et d'agréable à l'œil, vous séduit, vous attache, vous fait passer sur les faiblesses de l'exécution.

Chintreuil, *Trois paysages*. — Rien n'est plus consciencieux, plus raisonné ; rien ne méritait plus l'admission. Les herbes du sol sont trop vertes dans le *payage de novembre* et détonnent sur l'aspect jauni de la forêt. Dans les *champs de sainfoin*, il y a des ombres portées de nuages qui décèlent une étude profonde de la nature et des phénomènes de la lumière. Je crains que M. Chintreuil ne travaille trop ses toiles, et ne les gâte en voulant les pousser à une perfection imaginaire : je voudrais voir des ébauches de lui. Ah ! c'est si difficile quelquefois de s'arrêter.

Victor Darjou, *Marguerites, Portrait de M. Dombray*. — On y sent trop le travail minutieux et étroit de l'homme habitué à la miniature.

Mais comme je m'arrêtais devant cette toile afin d'en mieux examiner les menus détails, j'entendis derrière une voix qui sanglotait. Je m'approchai, et secouant le cadre : « Ame qui pleures, m'écriai-je, qui es-tu ? Je me sens attendrir à tes gémissements étouffés. Parle-moi, et dis-moi ce que tu souffres. » — « Je suis, répondit la voix, l'Esprit de la famille, et je pleure de voir ces pères vaincus là où les fils ont triomphé. Darjou père est refusé, tandis que Darjou fils est reçu ; Navlet père est refusé, tandis que Navlet fils est reçu : Saint-Marcel père

et Saint-Marcel fils sont refusés tous les deux. Deroy fils n'a pas voulu tenter l'épreuve avec Deroy père, et il a laissé l'auteur de ses jours se faire refuser tout seul. Que va devenir le respect filial, si les fils ont le droit de se dire plus forts que les pères ? A qui appartiendra désormais l'autorité, à qui l'obéissance ? O jury d'examen ! tes refus ne sont pas une marque d'indignité imprimée au front de la faiblesse, ce sont des coups de cognée portés à l'arbre sacré de la famille. » — Voilà ce que disait Darjou père devant Darjou fils.

V

Je ne vous promène pas, croyez-le bien, à travers les stations d'une voie douloureuse, d'un calvaire artistique. Je n'implore pas de votre pitié l'aumône d'un éloge pour le Salon des refusés, ce grand Bélisaire de l'exposition de 1863. Je fais appel à votre sensibilité et à votre bon goût. Figurez-vous que nous soyons dans un jardin fleuri. A la vérité, ce n'est pas Le Nôtre qui en a fourni le dessin, mais bien plutôt quelque enfant inexpert. Au lieu des groupes, des trouées, des ronds-points savamment distribués, le pauvre architecte n'a su qu'aligner d'uniformes plates-bandes. Les perspectives pittoresques, les grottes romantiques, les accidents de terrain font défaut, aussi bien que les imposants massifs d'arbres et les belles fleurs exotiques, si puissantes de coloration et de parfum. Pour tout horizon, nous avons les pâles vapeurs qui bordent toute plaine nivelée. Mais quelques heureux détails semés çà et là, peuvent encore distraire notre vue, et, si les plantes sont d'espèce vulgaire, il en est parmi d'un charme pénétrant.

VI

Mademoiselle Louise Darru. — Elle s'intitule élève de M. Piette, un homme inconnu, et de M. Armand Dore, un refusé. C'est du courage et cela ne m'étonne pas de la part de cette muse. Ces *Citrons*, ces *Fleurs des champs*, sont touchés d'une main vigoureuse ; la gamme en est chaude et forte : on dirait vraiment une œuvre d'homme.

M. Jean Desbrosses. — Vous connaissez François Millet, le peintre des dures églogues et des idylles farouches. Il n'a pas bu au biberon pastoral de Florian, celui-là ! Quelques fables de La Fontaine, quelques lignes de La Bruyère, le grand courant socialiste qui traverse notre époque, voilà ses attaches littéraires et la raison de ses tendances. Eh bien, versez une carafe d'eau dans un verre de Millet, et vous aurez du Jean Desbrosses. Un peintre qui regarde la nature et la vie à travers les lunettes de son voisin, nous sommes trop habitués à ce phénomène pour nous en émouvoir, ou nous en étonner.

M. Philippe, *Portrait de Charles Vincent*, homme de lettres.—Le modèle est poète et chansonnier populaire: de plus, collaborateur dramatique d'Auguste Luchet. Chaque fois que Luchet fait un drame, Vincent dépose dedans quelques couplets de sa façon : je l'ai défini autrefois un pinson qui chante dans les rameaux de Luchet. Le peintre a trop détaillé cette figure bonne et honnête, mais un peu fureteuse ; elle demandait à être construite par larges plans, avec une pointe de curiosité sur le nez.

M. Doneaud. — Elève d'Hippolyte Flandrin. Il a cru pouvoir appliquer la calme manière de son maître au plus dramatique sujet de l'histoire sacrée, la *Mort de Jézabel*. Ah ! le poète avait été beau, grand, terrible :

..... En achevant ces mots épouvantables,
Son ombre vers mon lit a paru se baisser,
Et moi, je lui tendais les mains pour l'embrasser.

> Mais je n'ai plus trouvé qu'un horrible mélange
> D'os et de chairs meurtris et traînés dans la fange,
> Des lambeaux pleins de sang et des membres affreux
> Que les chiens dévorants se disputaient entre eux.....

Regardez ce qu'a fait le peintre : une poupée bien proprette est étendue par terre ; une tache de sang bien arrondie s'étale au bas de sa robe ; un chien bien peigné s'apprête à la lécher avec respect. Où est l'horrible mélange ? où sont les os meurtris avec la chair ? où les lambeaux souillés de sang et de boue ? où les chiens faisaient curée d'une majesté royale ? Peintres ! peintres ! vous voulez lutter avec les poëtes ! *Mais, quel talent as-tu, jeune présomptueux ?* Apprends donc que quand le poëte a passé, et qu'il a frappé un morceau avec cette énergie d'empreinte, tu peux tranquillement laisser là ta palette, et passer à d'autres exercices. Le sujet est traité définitivement, souverainement ; ton pinceau n'y ajoutera rien.

VII

M. Armand Doré. — Nous avions aux reçus un Yan d'Argent, nous avons ici un Armand Doré. Beaux noms, sur ma foi et qui pourraient promettre une meilleure peinture. Celui-ci mêle Couture à Corrège comme un dramaturge du boulevard mêlerait Victor Séjour à Shakespeare.

M. Louis Dubois. — Un Courbet belge. Rectifiez son dessin lourd, précisez son modelé incertain, jetez par-dessus le tout, la couleur transparente et fine du maître d'Ornans, et cette *Maternité* deviendra un bon tableau, une sorte de Madone réaliste pleine de naturel et de charme.

M. Fantin-Latour. — Je voudrais que ce jeune homme, habile entre les habiles, pût dépouiller je ne sais quelle

timidité qui le retient et l'enchaine. Son portrait est vague et en quelque sorte hagard, saupoudré de riz d'ailleurs, et blafard comme un effet crépusculaire. Parbleu ! mon ami, revenez donc à la santé, à la vigueur, au coup d'œil clair et juste. Vous êtes un des plus entendus parmi les aspirants dont je fais en ce moment l'énumération. Vous savez dessiner, vous savez peindre ; de plus, on vous aime: quel point d'appui ! Faites donc, ne craignez pas. Prenez votre couteau et raclez-moi cette *Féerie* qui n'appartient pas plus au monde de l'imagination qu'au monde de la réalité. Il n'y a là dedans, ni fond, ni forme. Et puis, sur cette même toile, établissez-moi quelque chose de simple, de vrai, de vu sur nature, qui soit accessible à la fois à notre esprit et à nos sens. Que si l'on vous attaque alors, appelez-moi : je serai avec vous et crierai plus fort que les autres.

MADAME FESSER.—Elle imite Jongkind de façon à vous y méprendre. Jongkind est un véritable artiste, mais un mauvais modèle à suivre.

MADEMOISELLE CLARA FILLEUL. — Elle communique au pastel l'aspect vigoureux de l'huile.

M. GARIOT. — Une des plus infortunées victimes de l'art académique en France. Il signe ses portraits en latin : PAULUS CÆSAR GARIOT FACIEBAT, PARISIS, ANNO MDCCCLXIII Malgré ce ridicule, M. Gariot n'est pas le premier venu. Il a obtenu une médaille de troisième classe, il y a vingt ans au moins; et, l'année dernière encore, il exécutait, pour le compte de l'Impératrice, quatre figures décoratives au palais de l'Elysée. Ses portraits, conçus dans le sentiment de M. Hippolyte Flandrin, sont propres, luisants, vernis, irréprochables de tenue, s'approchant du reste de ceux du maître autant qu'un tapis de billard d'une verdoyante prairie. Tous les accessoires sont traités avec une minutie extravagante. Voyez-moi cette toile cirée qui recouvre le parquet, le veiné de cette cheminée, et dites-moi si jamais décorateur ou peintre d'ornement a approché cette réalité et produit pareille illusion?

VIII

M. Amand Gautier. — « Voilà qui dépasse toutes les bornes, s'écriait un bourgeois mon voisin ; représenter le Christ en redingote noire : il n'y a que les réalistes pour avoir de ces idées ! » — Bourgeois, mon ami, calmez-vous. Malgré le titre du tableau, la *Femme adultère*, il ne s'agit point ici du Christ ; et, pour réaliste que soit l'œuvre, elle n'en a pas moins sa poésie. Écoutez plutôt :

Un mari, un mari de nos jours — je ne dirai pas vous ou moi, car je ne souhaite pareil malheur ni à moi, ni à vous — vient de surprendre sa femme en flagrant délit et la chasse de son domicile. Debout, irrité, le bras tendu, la main menaçante, le mari est au seuil de la porte. Agenouillée, les cheveux épars, le visage en pleurs, la femme est dans la rue. Le désespoir la tord et la brise. Elle a forfait à l'honneur conjugal, elle a manqué au plus sacré de ses devoirs ; elle le comprend enfin, — trop tard ! Les célibataires pardonnent : *Que celui de vous qui est sans péché jette la première pierre à cette femme*; le mari outragé tue, ou chasse. Cette morale, si elle est moins douce et moins sympathique que celle de l'Evangile, est plus forte et plus vraie.

Et la scène se déroule terrible, implacable. La pécheresse, l'abandonnée, se lamente : famille, enfants, foyer, et les joies saintes et les amitiés tranquilles, elle a tout perdu, irrémissiblement. Le paysage qui l'enveloppe — pris au tomber du soir, à cette heure mélancolique où l'ombre monte en frissonnant — s'attriste et semble revêtu de deuil. Le soleil rougit l'horizon de dernières et sanglantes lueurs. Des arbres dépouillés de feuilles, comme le mariage désormais dépouillé d'illusions, se dressent rares et hauts sur le firmament rembruni. Morne,

sombre, le mur de la maison où devait s'écouler son bonheur, si elle avait mieux compris sa destinée, se prolonge, profilant dans l'air sa silhouette menaçante, chargée de folles terreurs et de sinistres épouvantements. Tout repousse la malheureuse : son mari la maudit, sa maison la rejette, son chien la renie et aboie après elle.

Voilà ce tableau, dans lequel mon voisin ne voyait qu'une bouffonnerie réaliste, que la commission d'examen a cru devoir repousser, et que j'aurais voulu, pour ma part, tant à cause de l'idée qu'à cause des qualités de l'exécution, voir mettre à une place d'honneur, au pair des meilleures œuvres envoyées cette année. Quand cette poussière de préjugés qui obscurcit nos malheureuses cervelles se sera dissipée, que nous y verrons clair sur les devoirs et la destinée de l'art, nous comprendrons que c'était là de la vraie peinture, non vue à travers des livres ou d'imaginaires conceptions, mais inspirée directement de la vie, et basée sur une étude approfondie de la nature.

IX

Robert Grahame. — Élève de Couture. On a reçu de lui un *Jeune Espagnol*, tête d'étude; on lui a refusé deux natures mortes vraiment remarquables, *Œufs et fromages*, *Pieds de cochon*. Cela ne peut tenir qu'au sujet. Il y a en effet des natures mortes nobles et élevées qu'on accueille avec empressement : les oranges, les raisins, les cerises et autres fruits de dessert. Il y en a de bourgeoises, qu'on accepte encore comme des parvenus dans un aristocratique salon : la venaison, la marée; mais il en est de triviales, reconnues indignes de frayer avec les précédentes, et qu'on chasse impitoyablement. Les *Pieds de cochon* appartiennent sans doute à cette catégorie.

M. Harpignies. — A la fin de l'hiver dernier, le feu prit

dans l'atelier de Harpignies et endommagea quelques toiles, parmi lesquelles le *Ravin* et les *Canards sauvages*. C'était un grand malheur, que le courageux artiste répara de son mieux. A-t-il réussi complétement? On en pourrait douter, puisque ces deux tableaux sont précisément ceux qu'on lui a refusés. Harpignies les aimait, sans doute parce qu'ils avaient souffert. Il les préférait aux *Corbeaux*, qui ont eu un si beau succès au Salon des Reçus. Je ne partage pas cet avis. Le paysage des *Corbeaux* avait un grand air de nature, que n'ont peut-être pas ceux-ci. Que Harpignies se défie de deux choses : la trop grande uniformité dans le ton, le trop grand artifice dans l'arrangement. Ces deux défauts admis, il faut louer pleinement sa manière. Je la résumerai par un seul mot : l'élégance dans la sobriété.

M. JONGKIND. — Voilà encore un peintre qu'il me semblait difficile de refuser, surtout en totalité. Son talent, si expressif et si original, n'est plus en question depuis longtemps. Tous ceux qui l'ont suivi dans ses travaux sont d'accord pour l'admettre. Le jury de 1852 l'avait récompensé d'une médaille de troisième classe. Depuis ce temps, il n'a cessé de travailler et de produire. Son imagination se serait-elle affaissée? Sa main se serait-elle alourdie? Il est peu vraisemblable, puisque c'est précisément à cette époque de sa vie que se rapportent ses meilleures œuvres, les *Clairs de lune* étranges que vous connaissez, et ces saisissantes *Vues de la Seine* qu'on n'oublie plus lorsqu'on les a contemplées une fois. Moi, je l'aime ce Jongkind; pour moi, il est artiste jusqu'au bout des ongles; je lui trouve une vraie et rare sensibilité Chez lui tout gît dans l'impression; sa pensée marche entraînant la main. Le métier ne le préoccupe guère, et cela fait que, devant ses toiles, il ne vous préoccupe pas non plus. L'esquisse terminée, le tableau achevé, vous ne vous inquiétez pas de l'exécution; elle disparaît devant la puissance ou le charme de l'effet.

X

M. Julian. — Son *Lever* fredonne ironiquement la stance du poète :

> Assez dormir, ma belle :
> Ta cavale isabelle
> Hennit sous les balcons.
> Vois tes piqueurs alertes,
> Et, sur leurs manches vertes,
> Les pieds noirs des faucons.

Le peintre se moque d'Alfred de Musset, de l'école romantique et de nous. Son tableau défie la description. Pour en parler sans embarras, il faudrait renvoyer les enfants et fermer soigneusement les portes. Cela n'en vaut pas la peine.

M. Emmanuel Lansyer. — Voulez-vous voir un joli paysage, fin, harmonieux, composé avec un goût malheureusement trop rare en ce temps ? Regardez ce *Poste au bord de la mer*. C'est un début, mais un début qui classe son homme. M. Lansyer a passé par la vigoureuse école de Courbet; il en est maintenant à celle plus élégante et plus raffinée de Harpignies. Cette variété dans l'apprentissage ne peut manquer de produire de bons résultats.

M. Charles Lapostolet. — Paysagiste vigoureux, quoique parfois un peu lourd.

M. Alphonse Legros. — Est-ce un Espagnol ? est-ce un Allemand ? est-ce un Français moderne ? C'est un peu tout cela à la fois : personnalité vague encore, et qui ne s'est point suffisamment affirmée. Tel qu'il est cependant, M. Alphonse Legros appartient à ce bataillon naturaliste qui s'est formé à la suite ou plutôt à l'entour de Courbet, et qui, jusqu'à présent, malgré beaucoup de talent apparent, a fait plus de bruit que de besogne. Ce

jeune peintre figure au Salon officiel par deux grandes compositions. Le Salon des refusés n'a retenu de lui qu'une simple tête, le *Portrait de M. E. Manet* : il est bon de faire sentir quelques attaches à la jeunesse toujours trop prompte à s'envoler.

M. CONSTANT LINTELO. — Sous le titre de *Bijoux*, un joli petit tableau, de dimensions microscopiques : une jeune femme debout près d'une cheminée, dans un salon richement orné. L'exécution est un peu timide. Le *portrait de G. D...* a plus d'ampleur, ce me semble.

M. EDOUARD LOBJOY. — Ceux qui ne connaissent Corot que par ses effets généraux de matin et de soir, où les masses indécises et les vapeurs flottantes jouent un si grand rôle, ne se doutent guère que ce grand peintre avait débuté dans l'art par des *Vues d'Italie*, étonnantes de précision et de netteté. Ces études premières, qui forment un contraste si tranché avec la manière actuelle du maître, sont fort belles. Tous ceux qui les ont pu voir dans l'atelier de la rue Paradis en gardent un ineffaçable souvenir.

M. Lobjoy, élève de Corot, semble en avoir été particulièrement frappé ; car c'est cette partie seulement de l'œuvre de son professeur qu'il semble prendre comme inspiratrice et pour modèle. Respect de la nature, science de la perspective, pratique du dessin, recherche soigneuse de la valeur des tons, telles sont les belles qualités par lesquelles cet artiste se recommande à l'attention. On a éconduit ses deux vues de Gênes *l'Église de San-Tomaso* et le *Palais Doria* : je n'aurais pas hésité une minute à les admettre.

XI

M. LOUIS LOMBARD. — Mon ami Lombard, si vous voulez devenir un vrai peintre, il faut fermer vos livres. Vous n'avez rien à en tirer. Que vous importe, je vous de-

mande, et que m'importe à moi, interprété en peinture, *Macbeth rencontrant les sorcières* ? Espérez-vous dans ce sujet dépasser Shakespeare ? Espérez-vous même approcher d'un peu près la saisissante vision qu'il a laissé dans notre cerveau ? Shakespeare dispose de tous les moyens ; il a le récit, il a l'action, il a la puissance dramatique qui anime tout. Vous vous n'avez que votre toile et un peu de couleur ; qu'allez-vous donner ? La sauvage bruyère de Harmuir, faite de marécages et de végétation aride. Peut-être. Mais l'horreur mystérieuse du lieu ? mais la grandeur tragique de la scène ? mais ce mélange de surnaturel et de réalité qui fait le fantastique ? mais surtout le cœur humain mis en jeu, les passions cupides éveillées ? Et quand même vous, jeune et apprenti en clair-obscur, vous y parviendriez, croyez-vous que votre tableau me dispenserait de lire et de relire Shakespeare ? Vous ne le pensez pas. Eh bien, admettez donc qu'il est aussi inutile de transporter d'un art dans un autre une chose déjà faite, que de la refaire dans le même art. Quiconque l'essaye est tenu de tuer sous soi son prédécesseur, d'en effacer à jamais le souvenir, sous l'éclat de sa propre supériorité. Fermez donc vos livres. Etudiez la société directement, comme disait Diderot, cherchez les scènes publiques ; soyez observateur dans les rues, dans les jardins, dans les marchés, dans les maisons ; faites-vous enfin un art à vous, avec ce que vous aurez vécu, compris, senti de la vie. Il n'y a pas d'autres préceptes ; et, comme dirait Jésus qui redevient à la mode, là est toute la loi.

M. ÉDOUARD MANET. — On a fait grand bruit autour de ce jeune homme. Soyons sérieux. Le *Bain*, le *Majo*, l'*Espada* sont de bonnes ébauches, j'en conviens. Il y a une certaine vie dans le ton, une certaine franchise dans la touche qui n'ont rien de vulgaire. Mais après ? Est-ce là dessiner ? Est-ce là peindre ? M. Manet croit être ferme et puissant, il n'est que dur ; chose singulière, il est aussi mou que dur. Cela vient de ce que tout est incertain chez lui et abandonné au hasard. Pas un détail

n'est arrivé à sa forme précise et rigoureuse. Je vois des vêtements, sans sentir la charpente anatomique qui les soutient et justifie leurs mouvements. Je vois des doigts sans os et des têtes sans crânes. Je vois des favoris figurés par deux bandes de drap noir qu'on aurait collées sur les joues. Que vois-je encore? l'absence de conviction et de sincérité chez l'artiste.

M. Claude Maugey. — Ce *Coin d'atelier* m'a fait rêver quelques minutes, comme une page de Mürger. Il y a là, sur une petite table, une palette, trois vessies, une pipe et un protêt : toute une jeunesse d'artiste étalée. Cela atteste une sensibilité railleuse et ne manque pas d'éloquence. J'ai regardé de plus près : c'est, ma foi, fort joli, lestement enlevé et d'une spirituelle facture.

M. Paradis. — Élève de David ; du plus profond de l'obscurité, il tend la main à M. Ingres, son condisciple : *De profundis clamat...*

XII

M. Charles Pipard. — La meilleure nature morte des deux salons réunis, et la plus intéressante : *Gants, fleurs et bijoux*. Le tableau est grand comme la main, arrangé avec un goût exquis, peint avec la fermeté d'un maître. Un bouquet de violettes de Parme trempe dans un verre de Bohême ; à l'entour, sur la table, un gant de femme, des boutons de manchettes, une lettre entr'ouverte, tout ce qui reste d'une créature aimée. Est-elle morte, comme les violettes semblent l'indiquer ? Est-elle partie en laissant cette lettre d'adieu ? Le peintre seul le pourrait dire. Mais moi, je ne savais pas que dans ce Salon des refusés, on pût dramatiser à ce point quelques reliques d'amour et faire chanter ce chant triste à des objets innommés.

XIII

Quand vous êtes arrivé au sommet du Père-Lachaise, à cette belle côte ombragée, d'où l'adolescent Rastignac jeta son cartel à la société parisienne, vous apercevez en regardant à vos pieds, dans la partie du cimetière à droite, un terrain bas en forme de parallélogramme, couvert ou plutôt hérissé d'une forêt de croix.

C'est la fosse commune.

Les tombes, déposées côte à côte et séparées par quelque mince traînée de verdure, se pressent l'une contre l'autre par économie de terre. Du haut de la terrasse d'où vous la contemplez, cette masse confuse de balustres, de croix, de pierres tombales, de couronnes d'immortelles ou de verre, de petits anges en plâtre agenouillés ou lisant, avec ses tranchantes oppositions de couleurs, où le noir et le blanc dominent sur un fond bigarré, vous apparaît comme une énorme nuée de papillons funéraires qu'un grand vent aurait couchés, et qui n'attendraient plus qu'une brise favorable pour ouvrir l'aile et repartir.

Le Salon des refusés est la fosse commune de l'exposition.

Il en a l'aspect temporaire et navré, et les hurlantes cacophonies. Visité trop de fois, il apporte à la pensée je ne sais quelle tristesse envahissante. On y sent la mort. Que de fruits secs dorment là côte à côte, qu'aucun souffle de résurrection ne viendra ranimer jamais ! Heureusement quelques papillons incertains s'y agitent dans la poussière de leur chrysalide. Pour aider ces embryons d'artistes, reprenons notre mélancolique voyage.

XIV

M. PISSARRO. — Ne trouvant pas son nom dans le précédent livret, je suppose que c'est un jeune homme. La

façon de Corot paraît lui plaire : bon maître, monsieur, mais qu'il faut surtout se garder d'imiter.

Mme Adèle de la Porte. — Nature artistique, pétrie de délicatesse et de grâce ; elle fait tout de sentiment. Le métier ne lui est de rien, et devant ses *Fleurs* et ses *Fruits* si joliment touchés, on n'a pas même le loisir de s'en apercevoir.

M. Léon Saint-François. — J'avais déjà vu les produits de ce dessinateur à l'exposition Martinet. *La Nuit d'automne, le Paysage* ne m'apprennent rien de nouveau. C'est net, propre, soigneusement estompé, par là même sans accident ni vigueur. M. Saint-François fait tout consister dans l'exécution, et son métier est fade. La *Fièvre* cependant a, du fait même de la composition, un certain caractère dramatique.

M. Saint-Marcel. — Qui aurait dit à celui-là, qui brille par tant d'éminentes qualités, et qui a rendu tous les services que nous savons à des artistes célèbres, qu'il tomberait un jour dans cet enfer? Il y a eu méprise évidemment. Je ne ferai pas à M. Saint-Marcel l'outrage d'insister sur ses qualités solides et vigoureuses. Sa réputation dans le monde spécial de l'art n'est plus à faire, Dieu merci. Qu'importent quelques défaillances dans ce paysage de la *Chute de la rivière de Loing*? Le ciel en est-il moins d'une merveilleuse beauté, — et un chef-d'œuvre?

M. Jules Schitz. — Il a eu une médaille de troisième classe en 1844.

M. David Sutter. — Il exposait, il y a quelque vingt ans, des *Vues de Suisse*, et plus tard des coins de paysages tirés de la *Forêt de Fontainebleau*. Ce qu'étaient ces tableaux, je ne saurais le dire ; mais ce que je puis affirmer, c'est que, depuis cette époque, leur auteur n'a jamais cessé un seul jour de tenir le crayon ou le pinceau. En même temps qu'il exerçait sa main, il a voulu pousser l'éducation de son cerveau aussi loin que possible par la contemplation des maîtres de la renaissance italienne, cette source de toute inspiration. Il a entrepris un long

voyage à travers les villes et les musées de la péninsule.

De jeune qu'il était au départ, il est revenu vieux, mais l'esprit mûri, le talent ferme et sûr. Il a consigné le résultat de ses réflexions et de ses études dans un livre intitulé *Philosophie des Beaux-arts*, ouvrage d'un éclectisme salutaire, qui fut approuvé sans difficulté par l'Académie des Beaux-Arts. Plus tard, sentant le besoin d'abréger pour la jeunesse ce long apprentissage du peintre, qui lui avait coûté à lui tant de travaux et de peines, il écrivit une *Nouvelle théorie simplifiée de la perspective* qui, avec la même approbation académique, obtint le suffrage des hommes les plus compétents. Cette continuité de labeur, attestant un si profond amour de l'art, méritait mieux qu'un refus.

En regardant les trois paysages intitulés *l'Entrée des gorges d'Apremont*, les *Terrains du Jean de Paris*, le *Chemin allant au point de vue*, j'avoue qu'il m'est impossible de pénétrer la pensée du jury qui les a repoussés. Je vois bien dans ces petites compositions les traces d'un faire minutieux, tâtillon, embarrassé peut-être; mais j'y sens circuler ce souffle de vie universelle qui anime la Nature, et qui devient du grand art, quand il descend du cerveau de l'artiste sur la toile. J'en appelle à Théodore Rousseau et à Diaz, que M. Sutter semble prendre plus particulièrement pour inspirateurs et modèles.

XV

M. TABAR. — Vous connaissez Tabar ; Tabar n'est pas le premier venu : on a refusé Tabar, pourquoi ?

> Un soir, le long de la rivière,
> A l'ombre des noirs peupliers,
> Près du moulin de la meunière,
> Passait un homme de six pieds ;
> Il avait la...

Non, ce n'est pas là l'histoire. Pourtant ce fut un homme de six pieds qui, sur le soir, se présenta dans l'atelier de Tabar et lui demanda son portrait en grandeur naturelle. Six pieds de taille ! Tabar fut effrayé. Il essaya de marchander : il offrait cinq pieds, ce qui lui paraissait encore fort raisonnable par ce temps de rapetissement général ; puis cinq pieds et demi ; puis enfin la taille du personnage de la complainte :

Moins deux pouces ayant six pieds

L'autre fut inflexible ; c'était sa condition même : sans elle, pas de portrait. Or, Tabar qui, en 1848, a brouetté au Champ-de-Mars la terre nationale, sait trop bien ce que valent les commandes aujourd'hui, et qu'elles ne tombent pas sur les peintres comme la manne sur les Hébreux d'autrefois. Il baissa la tête, résigné.

Il acceptait de faire un personnage de six pieds, grandeur naturelle.

Il n'en fit pas un pouce de moins.

Mais qu'arriva-t-il ? Le jury trouva son homme trop grand et le refusa. Tabar jura ses grands dieux que c'était la taille exacte, mathématique du modèle, et proposa de produire le modèle lui-même aux yeux de l'Institut. La chose parut invraisemblable, comme au président le mariage de l'avocat Plocque.

Et le Salon des refusés eut son géant comme le café de Mulhouse.

M. VIEL-CAZAL. — « Un cheval vicieux, condamné pour cette raison à être abattu, et ayant déjà les crins coupés, cherche à s'échapper des mains des équarrisseurs après avoir rompu ses entraves. » Ce n'est pas là une peinture de boudoir. Si vous avez les nerfs délicats, passez ; M. Viel-Cazal n'a pas pris le pinceau pour vous. Au fait, qui voudra bien acheter cette toile : Ne croyez pas que ce soit moi, quoique j'aie l'air de faire le fort. Si la Société protectrice des animaux la voyait, peut-être en voudrait-elle. Cela rentre dans le sens et dans la moralité de son institution.

M. Viel-Cazal, comme je viens de l'indiquer, se soucie peu du joli. Il va droit au grand, au violent, au terrible. Sa conception est nettement picturale, et c'est par les moyens mêmes de la peinture qu'il produit son effet. Aussi son tableau des *Équarisseurs* est exécuté avec vigueur, d'une main saine et robuste. Il y a là-dedans tout un avenir.

M. EUGÈNE VILAIN. — Le petit intérieur de la *Dormeuse* est loin d'avoir la hardiesse de ces charmantes natures mortes qui ont déjà fait une quasi-célébrité à ce jeune peintre.

M. ANTOINE VOLLON. — De ses trois toiles, la meilleure est le *Paysage auprès de Charenton*. C'est là que la main du peintre est le plus libre. Dans les deux autres, on sent trop la préoccupation du métier.

M. JAMES WHISTLER. — J'ai proposé une interprétation de la *Dame blanche*, qui n'a eu du succès qu'auprès de moi, tant il est vrai qu'on répugne à accorder des idées aux peintres. Qu'avez-vous voulu faire? demandais-je à l'étrange artiste dont je n'avais admiré encore que les fantasques eaux-fortes. Un tour de force de votre métier de peintre, consistant à enlever des blancs sur des blancs? Permettez-moi de ne pas le croire. Laissez-moi voir dans votre œuvre quelque chose de plus élevé, le *lendemain de l'épousée*, cette minute troublante où la jeune femme s'interroge et s'étonne de ne plus reconnaître en elle sa virginité de la veille.

Debout, les pieds posés sur un tapis blanc à peine nuancé de bleu; vêtue d'une longue robe blanche qui resserre et dessine sa frêle taille; se détachant sur les rideaux blancs d'une alcôve fermée, derrière lesquels *l'autre* sommeille encore sans doute, tenant à la main une fleur blanche effeuillée, — la narine émue, l'œil dilaté, les cheveux tombants, — elle se dresse surprise et effarouchée, regardant devant elle, et songeant sans doute combien peu de chose il faut pour d'une jeune fille faire une femme, une mère.

Vous rappelez-vous la *Cruche cassée* ou la *Jeune fille*

pleurant son oiseau mort, sujets folâtres que Greuze a tant aimés, et qui faisaient si gentiment parler notre Diderot? « Ce matin-là, par malheur, votre mère était absente. Il vint; vous étiez seule. Il était si beau, si tendre, si passionné, si charmant! Il avait tant d'amour dans les yeux! tant de vérité dans les expressions! Il disait de ces mots qui vont si droit à l'âme! Et, en les disant, il était à vos genoux. Il tenait une de vos mains; de temps en temps, vous y sentiez la chaleur de quelques larmes qui tombaient de ses yeux, et qui glissaient le long de vos bras : votre mère ne revenait toujours point! »

L'interprétation de M. Whistler est plus grave, plus sévère, plus anglaise. Sa *Dame blanche* est mariée, évidemment : la nuit qu'elle a passée est régulière, légitime, approuvée de l'Église et du monde. Pourtant la petite s'étonne d'un grand changement survenu : Tout est blanc, excepté elle-même. Interrogez la fleur effeuillée qu'elle tient à la main : elle seule pourra vous répondre; c'est la continuation de l'allégorie commencée par la cruche cassée et le petit oiseau mort.

XVI

Avant de descendre dans la section réservée aux sculpteurs, j'éprouve le besoin de transmettre à la postérité deux titres de tableaux, que je choisis précieusement parmi une vingtaine d'autres non moins gais.

Je copie le livret et ne fais aucun commentaire :

Pruche (Clément), élève de M. Ingres. — *Une mère retrouvant son enfant parmi les morts le jour de la Résurrection.*

A. Belloguet. — *Bal public; dessin. Cette composition groupe une moitié de la société des bals publics : ce sont les actionnaires de la dépravation aux prises avec les bohémiennes de l'amour.*

XVII

Les sculpteurs sont préservés d'extravagances énormes ou de trop grosses sottises par les difficultés mêmes de leur art, la pratique longue et assidue qu'il exige. Mais ils ont un autre écueil contre lequel la plupart viennent échouer : la banalité. Qui est original à l'heure qu'il est en sculpture ? Prenez-moi les deux plus beaux morceaux de l'exposition, par exemple le *Faune* de Perraud et l'*Ugolin* de Carpeaux, et je me fais fort de vous montrer que, sans l'Antiquité et sans la Renaissance, ni l'un ni l'autre n'existeraient.

Parmi les statues refusées, combien y en a-t-il que vous eussiez admises ?

Moi, j'aurais accepté d'enthousiasme l'*Ignorance* de M. Schonemberg. C'est ce nègre colossal qui, la tête projetée en avant, aveugle et sans front, faisait aux visiteurs la grimace hideuse de l'abrutissement. Non seulement je l'aurais admis, mais peut-être, pour la nouveauté de l'idée, pour la brutalité grandiose de l'exécution, pour l'imprévu de l'effet, je lui aurais donné la grande médaille d'honneur. Qu'on crie haro sur moi, je le veux bien ; mais je le redis bien haut : de tout ce que j'ai vu au salon de sculpture, c'est ce nègre qui m'a le plus fortement impressionné. J'y suis revenu vingt fois ; c'était surprenant, attirant comme du Michel-Ange, — un Michel-Ange barbare.

Le *Diderot* de M. Lebœuf était joli en robe de chambre et en pantoufles, comme il se peignait lui-même dans une lettre à Mademoiselle Voland : je l'eusse admis encore. Les *Saltimbanques* de M. Decan, encore, pour leur esprit, quoique ce morceau complexe ne rentre dans aucun genre reconnu.

Mais après ?

Le *Silence éternel* de M. Emile Hébert manque d'humérus plus que de caractère. La *Source* de M. Richard Greenough est sans défauts comme sans qualités. La *Satire* de M. de Vaudréal manque de ce mouvement qui rompt l'équilibre du torse et des autres parties. Banalité, banalité.

XVIII

Je voulais, comme conclusion, me lancer dans un grand réquisitoire contre tous ces artistes inconséquents qui, n'ayant jamais su s'organiser pour leurs propres affaires, demandent à l'Etat protection, tutelle, faveurs, salons, récompenses ; et qui, quand tout leur a été octroyé libéralement, ne trouvent rien de mieux à faire que de récriminer contre les dons de l'Etat. La réforme apportée dans le règlement me dispense de cette pénible besogne. Désormais les peintres seront jugés par leurs mandataires, et les refusés conserveront leur droit d'appel devant l'opinion. C'est bien. Ces parias, ces abandonnés ont gagné leur cause, que dis-je? Leur sort s'embellit, puisqu'il n'y a plus d'exempts, et que probablement quelque médaillé ou quelque légionnaire illustre viendra s'asseoir parmi eux chaque année. Avis à la causticité parisienne.

SALON DE 1864 [1]

I

Le Salon de 1864 est inférieur à ses aînés, et le plus faible que nous ayons eu depuis l'exposition universelle de 1855. Ce résultat n'a rien qui doive surprendre. Il tient à diverses causes, dont les premières qui se présentent à l'esprit sont : la fréquence des Salons, qui crée des abstentions forcées et la bienveillance extrême du jury, qui a ouvert la porte à des médiocrités sans nom.

Mais une cause plus grave, plus profonde, plus universelle, c'est le désarroi dans lequel est tombé l'art. Peintres, sculpteurs, architectes, ne savent ce qu'ils ont à à faire, ni d'où ils viennent, ni où ils vont, ni ce que la société exige d'eux. L'architecture, tombée aux mains des ingénieurs civils, est devenue ce que nous la voyons dans le Paris nouveau. Depuis quinze ans, à l'exception du Palais de Justice où s'est enseveli un homme qui, à une érudition profonde, joint les grandes aptitudes des peintres florentins, on n'a pas élevé un monument que le bon sens avoue ou que le goût reconnaisse. La sculpture, à qui notre temps de constructions babylo-

[1] Publié dans le *Courrier du Dimanche*, du 15 mai au 3 juillet. Castagnary fit de ce Salon l'objet d'une seconde étude parue dans le *Grand Journal* et d'une conférence.

niennes eût peut-être permis de faire époque, se stérilise et finit par nous épouvanter de sa viduité. Enfin, la peinture, livrée aux sollicitations les plus contraires, influencée à ses deux extrémités par la froideur savante de M. Ingres et par l'exaltation désordonnée de M. Delacroix, — ici hasardeuse jusqu'à l'aventure, là, routinière jusqu'à la servilité, — poussée cependant par je ne sais quelle force inconnue vers un sentiment de plus en plus vrai de la nature et de la vie, se fatigue avant l'heure de chercher et ne trouver pas, et menace de s'arrêter, désespérée de son impuissance. Hormis le paysagiste, qui sait de quoi il parle et que son art est goûté, ni le peintre de religion, ni le peintre d'histoire, ni surtout le peintre de genre, ne comprennent les obligations que la société leur impose, ce qu'elle réclame impérieusement de leur talent ou de leur génie.

Qu'exigeons-nous d'un artiste pour le louer, pour le glorifier, pour le recommander de notre admiration unanime à la postérité lointaine? La question se pose à l'endroit du peintre, à l'endroit du sculpteur, à l'endroit de l'architecte; en un mot, chaque fois qu'il s'agit d'un art éveillant l'idée d'une conception personnelle. S'il était démontré que ces divers arts, comme le préjugé en est répandu, relèvent des mêmes lois générales, on argumenterait sur l'ensemble. Mais, selon moi, chacun d'eux, de même qu'il a des moyens et un objet propres, a son esthétique particulière. Il est donc bon que nous divisions la question, comme on dit au Corps législatif. Si vous le voulez, nous retiendrons aujourd'hui la cause de la peinture, comme étant la plus urgente et celle dont l'instruction est le plus avancée; les autres, nous les remettrons à une occasion prochaine.

Que demandons-nous au peintre? voilà donc la question.

D'abord, les dons naturels, c'est clair. Comme on naît poète, on naît peintre; et jamais, sous ce rapport, les qualités acquises ne valent les facultés innées. L'éducation développe ces dernières, elle ne les saurait remplacer.

Le métier s'apprend, la couleur aussi, dans une certaine mesure ; ce qui ne s'apprend pas, c'est le don de vision, c'est la vigueur ou la netteté de l'image que le monde extérieur dépose sur votre rétine. Si vous avez l'œil sain et juste, le nerf optique alerte et subtil, le cerveau façonné au tour pittoresque vous saisirez cette image dans une intuition rapide, instantanée, qui vous donne tout à la fois le contour, le modelé, la valeur des tons et le mouvement le plus naturel, et la composition la plus heureuse. Vous n'avez plus qu'à commander à votre main de rendre : l'image perçue est toute prête pour le tableau.

La sûreté de la perception, c'est le don de nature ; l'habileté de la main, c'est le fait de l'éducation. Mais qui ne voit que ces deux termes sont invinciblement liés entre eux, et que si l'œil est mauvais, la main restera forcément maladroite ?

Or, voulez-vous que je vous fasse une révélation curieuse ? La plupart des peintres qui ont le bonheur de vivre en cette précieuse année 1864, ont les yeux malades. Les uns sont myopes, les autres presbytes ; d'autres, à défaut de vice organique, ont quelque ophtalmie intermittente. Sur cent, quatre-vingt portent des lunettes. Ce sont ceux-là, les porteurs de lunettes, qui, pour justifier les aberrations de leur brosse, ont inventé la théorie de la diversité des regards colorés, théorie qui consiste à dire que l'œil n'étant pas organisé de même chez tous les hommes, l'un peut voir jaune, tandis que l'autre voit bleu, et l'autre vert. Les musiciens ne se sont jamais plaints qu'une même note produisît deux sons sur deux auditeurs différents : ils croient à l'infaillibilité de l'oreille. Les dégustateurs reconnaissent les vins à tels parfums inhérents à l'essence du cep ou à la nature du sol : ils ont confiance dans les déclarations faites par les houppes nerveuses du palais. Les peintres, eux, accusent l'œil de duplicité, d'incohérence, de variations, oubliant que les sens, qui sont une méthode pour l'esprit, portent leur certitude avec eux; oubliant aussi que si l'œil pouvait

16.

différer chez les individus quant à la perception des couleurs, il devrait différer également quant à la perception des formes. Mais je les défie bien de nous présenter un sujet sain et valide dans l'œil duquel une pièce de cent sous se dessine en un carré parfait.

Les peintres que la bonne fée a visités au berceau, et qui sont peintres de naissance, sont rares. On en pourrait bien compter dix aujourd'hui; doublons le chiffre, pour n'enlever d'illusions à personne. A ces prédestinés, tout est facile : ils produisent sans effort, comme en se jouant. Leur cerveau est un miroir plus pur, dans lequel le monde visible se réfléchit en images, dont la vivacité nous étonne et nous ravit. Qu'ils parlent, qu'ils écrivent ou qu'ils peignent, c'est toujours en peintres qu'ils s'expriment. Le tour de leur esprit est tellement porté à la peinture, que cet art leur est comme un langage naturel. Ils l'inventeraient s'il n'existait pas ou si la tradition en était perdue.

Avec ces riches tempéraments disparaît le spécialisme, cette honte de notre époque amoindrie. Vous parlez de peintres besoigneux, parqués dans un petit compartiment de l'art, et passant leur vie entière à faire qui des batailles, qui des paysages, qui des marines, qui des tableaux de sainteté qui des natures mortes. Qu'est-ce que cela?

Avec eux point de distinctions subtiles entre les moyens d'expression. Vous parlez de coloristes, de dessinateurs? Qu'est-ce que ceci? Où est le point précis qui sépare la ligne de la couleur? Quatre coups de crayon sur une feuille de papier blanc, et j'ai de la couleur; trois coups de brosse sur une toile, et j'ai du dessin. Couleur et dessin sont indivisiblement emmêlés et fondus ensemble. Car, vous avez beau dire, le dessin n'est pas tout entier dans la détermination du contour ; il y a l'intervalle des deux lignes à remplir ; et vous ne pouvez le faire, vous ne pouvez indiquer les méplats et les reliefs, c'est-à-dire dessiner, que par la différence des valeurs de ton, c'est-à-dire par la peinture. On ne peut pas, en peinture, dessiner sans peindre, et on ne dessine bien

qu'en peignant juste. Les véritables peintres, d'ailleurs, n'ont jamais donné lieu à de telles distinctions. Voyez Velasquez, Rubens, Rembrandt, Titien, Véronèse, vous ne vous demandez pas, en regardant leurs œuvres, si les auteurs étaient dessinateurs ou coloristes; ils étaient peintres, cela suffit. Devant leurs toiles, vous ne songez ni au dessin ni à la couleur, mais à la somme de vie exprimée.

Certes, un artiste semblablement doué, préparé aussi dans le berceau par la grâce d'état, complété dans la vie par la familière fréquentation des maîtres, serait un être exceptionnel. Pour peu que la fantaisie lui en prît, il pourrait à son gré aller offrir ses services en Italie, au pape Léon X; en Espagne, à Philippe IV; en France, au roi François Ier, ou bien encore aux tumultueuses municipalités des Pays-Bas. Car jusqu'ici les qualités dont nous l'avons formé sont universelles, inconditionnées, indépendantes des temps et des lieux.

Mais un peintre, non plus qu'un homme, n'est une abstraction. Un peintre naît à une époque donnée, au sein d'une société vivante, avec laquelle il est en rapport direct, en corrélation étroite. Entre cette société et lui, il y a mille points communs. Des idées, je parle peu; pour le peintre, tout est image. S'il veut être compris, aimé, louangé, que doit-il faire? Produire des images qui répondent aux idées de la société. Elles y répondront forcément, si au lieu de ratiociner sur l'idéal, il se borne à voir et à être peintre; car on n'a d'images que celles des objets ou des formes présentes. Or, le présent, qu'est-ce, sinon la vie? C'est donc la vie qu'il faut rendre.

Notez que les grands peintres n'ont jamais fait autre chose. Tous ont peint leur époque et n'ont peint qu'elle. Même dans leurs œuvres qui semblent s'en éloigner le plus, comme leurs grandes compositions mythologiques ou religieuses, ils ne se départirent pas de ce principe. Raphaël, qui était, non un idéaliste comme on l'a dit, mais un généralisateur, exprimait dans la Farnésine et dans les Chambres une des façons de voir de la Renais-

sance sur l'antiquité, c'est-à-dire donnait une formule plastique aux idées de son temps.

Ainsi, notre peintre sera de notre époque, il vivra de notre vie, de nos mœurs, de nos idées. Les sentiments que nous, la société et le spectacle des choses lui donneront, il nous les rendra en images, où nous nous retrouverons nous-mêmes et ce qui nous entoure. Car, il ne faut pas le perdre de vue, nous sommes à la fois le sujet et l'objet de l'art : c'est nous qu'il exprime et c'est pour nous qu'il est fait.

Notre peintre oubliera la peinture antérieure à lui, et les sociétés écoulées, et les interprétations auxquelles elles auront donné lieu. On ne fait pas de livre avec des livres, on ne fait pas de tableau avec des tableaux. Que le peintre soit lui, et nous avec lui, et qu'il ait toujours la nature sous les yeux. Quand le poète chante ses douleurs, s'il a réellement souffert, et si l'expression de sa souffrance est juste, nous souffrons nous-mêmes. Cette douleur-là, nous l'avons ressentie ou nous la ressentirons ; elle est humaine, elle est directement inspirée de la vie. Quand le romancier détaille un caractère, enregistre un trait de mœurs, entrechoque des intérêts ou des passions, nous le suivons avec un charme d'autant plus décidé que nous le sentons plus près de la réalité. Soit qu'il raconte, soit qu'il mette en scène, s'il touche au mot juste, à la formule exacte, un cri nous échappe, et nous applaudissons. Le monde intérieur, l'âme, les sentiments, les idées, les caractères, les passions appartiennent à l'écrivain. Le peintre n'a pour lui que le monde extérieur, le monde des choses colorées. Mais, pour être matériel, son art n'en est pas moins efficace. S'il est vu, s'il est observé, si, simple comme la vérité et familier comme la vie, il arrive à reproduire à volonté les sensations mêmes que la nature nous a fait autrefois éprouver, ou à nous en faire soupçonner de plus élevées encore, il a atteint son but, qui est de sensibiliser l'esprit en charmant les yeux.

Voilà la vérité. Le peintre est comme un voyageur qui chemine au pays des couleurs et des formes, pays illimité

et véritablement « ondoyant et divers. » Mieux organisé que nous, ou du moins doué de facultés spéciales, il voit ce que nous ne voyons pas, fixe le fugitif, révèle l'inappréciable. Vous pouvez l'interroger tous les jours, tous les jours il a fait provision de curiosités que sans lui vous n'auriez pas connues. Tandis que poètes, philosophes, historiens, romanciers, se penchent sur l'âme humaine pour l'étudier, la connaître, et résoudre, s'il est possible, le problème de notre destinée, le peintre se préoccupe des corps, des attitudes, des physionomies, des costumes, des mœurs, de la représentation de tous les aspects contingents et variables : œuvre glorieuse, commentaire matériel ajouté au livre de la pensée. La littérature et l'art forment deux parties du même miroir qui se complètent l'une l'autre, et dans chacune desquelles l'image physique ou morale de l'humanité se détermine avec un relief croissant !

II

FRANÇOIS MILLET. — DAUBIGNY. — JULES BRETON.

Il y a au Salon de cette année quelques œuvres d'un rare mérite. Si elles sont en petit nombre, elles n'en ont peut-être que plus d'importance. C'est par elles que nous commencerons ce compte rendu rapide, et nous placerons à leur tête la *Bergère avec son troupeau*, de François Millet ; *Villerville-sur-Mer*, de Daubigny, et les *Vendanges à Château-Lagrange*, de Jules Breton.

Avez-vous senti la profondeur et l'étendue du silence qui dort sur les vastes plaines dans les après-midi d'été ? Regardez ceci. Aussi loin que la vue peut s'étendre, le

champ déroule son tapis de verdure ou de terres préparées. Au plus profond de l'horizon, les ormeaux, rapetissés par la distance, découpent sur le bas du ciel leur silhouette amoindrie. Des travailleurs sont là-bas peut-être, car on aperçoit, dans l'éloignement, des chevaux qui paraissent labourer. Ici, sur le devant du tableau, la bergère marche en tricotant, et derrière elle son troupeau, la tête penchée, tond l'herbe courte. Pas un bruit, pas un souffle dans l'air. L'apaisement de toute chose est si complet, que vous entendez les dents des moutons mordre et déchirer les humbles plantes éparses sur le sol. Le grillon chante-t-il blotti sous les feuilles du pissenlit? Les insectes, voyageant sous la trame du gazon, font-ils entendre leurs cris ténus? Assurément, mais les frêles notes de cet imperceptible chœur sont dominées par le murmure confus et prochain des bêtes qui s'avancent en mordillant la pelouse, et en cassant les tiges sèches sous leurs pieds tranquilles.

La bergère, coiffée d'un mouchoir rouge, et drapée d'une cape de drap gris tombant à plis lourds, est charmante de vérité, de naturel et de grâce rustique. C'est bien la bergère de ce troupeau, et le troupeau est bien celui de ces plaines. Millet excelle à rendre ainsi le côté habituel, ordinaire, familier de la vie des champs. En vertu de son esprit généralisateur, il arrive sans effort à résumer son effet, et l'expression qu'il donne à sa pensée est toujours la plus complète. Sous forme concrète, il peint des idées générales qui dépassent l'horizon de ses tableaux. Vous rappelez-vous son *Faucheur?* Il eût fauché toute la terre. Ce n'était pas un faucheur, c'était le faucheur élevé à son maximum de puissance fonctionnelle. Et ainsi du *Semeur*, et ainsi du *Paysan se reposant sur sa houe*, qui fit l'année dernière une si forte impression. Ce n'était pas tel ou tel paysan, maître Jean ou maître Pierre, c'était le travailleur des champs, le serf de la glèbe, le représentant d'une classe entière de la société ; l'idée s'élevait au-dessus du fait mis en scène, s'élançait au delà du cadre de la toile. D'où vient cela?

De ce que ce naturaliste convaincu est aussi un idéaliste de premier ordre.

Le second tableau de Millet ne semble pas avoir, à un égal degré, conquis le suffrage de la foule. Il n'en a pas moins son intérêt. La vache a vêlé dans les champs, tout à coup, au moment où l'on ne s'y attendait pas. Vite la femme est arrivée à la maison, prévenant les hommes de l'événement. Ils sont accourus avec un brancard recouvert de paille fraîche, ont placé dessus le nouveau-né, et les voilà qui ramènent le précieux fardeau. La mère les suit empressée à lécher le produit encore informe de son ventre. Déjà les hommes sont à la porte, et leur pied précautionneux s'assure sur le sol pour éviter les cahots en rentrant. Les petits enfants, mis en émoi, sont accourus émerveillés. La scène est charmante, ingénue et forte à la fois. On a reproché à cette composition je ne sais quel caractère religieux que j'y cherche vainement. On a dit des deux paysans qu'ils marchent avec trop de solennité, comme si au lieu d'un veau ils portaient le saint sacrement lui-même. Je m'étonne qu'on n'ait pas aussi songé à incriminer ce rayon de soleil qui glisse entre deux arbres, et à l'accuser d'introduire comme une auréole mystique dans cette nativité d'une espèce particulière. J'avoue ne rien comprendre à cette critique. Le mouvement des hommes me paraît naturel et juste au delà de toute expression. Il faut être peu familiarisé avec les mœurs des paysans et ignorer la valeur qu'ils attachent au produit de leurs bestiaux, pour trouver là dedans quelque emphase. En ce qui me concerne, je n'aurais rien à dire contre cette conception du grand artiste, si je n'étais arrêté cette fois par les détails d'une exécution trop laborieuse. Si le groupe de la vache et des deux hommes est irréprochable, le mur en moëllons qui clôt la cour de la maison est par trop naïf ; les colorations verdâtres qui s'y étalent lui donnent l'aspect de choux entassés l'un sur l'autre.

Millet est un grand artiste. Nous avons été quelques-uns à l'affirmer d'abord, voici que le public commence à

le reconnaître. Dans notre temps de précocités turbulentes, les réputations tardives seront les plus durables. Il n'est pas trop tard d'ailleurs. Homme des champs, Millet se conserve par les champs. Si ses tempes se dégarnissent et si ses cheveux grisonnent, il a le cœur jeune et l'âme enthousiaste. C'est un homme de la nature, à la façon de Bernard Palissy, dont il a l'esprit réfléchi et les images familières. Il faut l'écouter, parlant de l'humanité, de la vie, de l'art, de la façon dont il entend « faire servir le trivial à l'expression du sublime. » Ses paysanneries sont austères, mais pleines de douceur dans leur grandeur farouche. « Il en est qui me disent que je nie les charmes de la campagne. J'y trouve bien plus que des charmes, d'infinies grandeurs. J'y vois, tout comme eux, les petites fleurs dont le Christ disait : je vous assure que Salomon lui-même, dans toute sa gloire, n'a jamais été vêtu comme l'une d'elles. Je vois très bien les auréoles des pissenlits et le soleil qui étale, là-bas, bien loin par-delà les pays, sa gloire dans les nuages. Je n'en vois pas moins, dans la plaine toute fumante, les chevaux qui labourent ; puis, dans un endroit rocheux, un homme tout *errené*, dont on a entendu les *han* toute la journée et qui tâche de se redresser un instant pour souffler. Le drame est enveloppé de splendeur. Cela n'est pas de mon invention, et il y a longtemps que cette expression : *le cri de la terre*, est trouvée. »

Le cri de la terre, l'humanité souffrant, les rudes enveloppes des races rustiques, les lenteurs solennelles des attitudes, les mornes aspects et les rêveries intermittentes des labeurs éternels, les tristesses menaçantes du ciel alternant avec ses splendeurs bénignes, la force et la grâce, tel est le côté de la vie universelle qui frappe cet homme nourri de la Bible, sévère comme un patriarche, bon comme un juste, ardent comme un apôtre et naïf comme un enfant.

Jamais peut-être le talent de Daubigny ne s'est affirmé avec autant de sûreté et de puissance que dans la grande toile intitulée *Villerville-sur-Mer*.

C'est un village de pêcheurs au bord de l'Océan. Les pauvres maisons jetées sur la falaise semblent s'abaisser et se faire plus petites pour laisser moins de prise aux orages. Le vent passe et repasse éternellement sur ces grèves, rongeant les herbes dures et tordant les maigres arbustes. Le ciel est gris, mamelonné de nues en marche. Quelques voiles blanches fuient dans la large baie. Là-bas, à l'horizon, le vert des flots agités s'éclaire sous une pluie de rayons passant par la fissure d'un nuage. Les terrains qui, de droite à gauche descendent en s'inclinant vers la mer, sont modelés avec une fermeté rare. Pas un détail pouvant ajouter de l'accent, de la vie, n'est oublié; et tous se fondent, s'harmonisent dans un ensemble d'une impression dramatique et désolée, dont l'effet est irrésistible.

La place de Daubigny, parmi nos paysagistes, est faite depuis longtemps. Je n'ai pas à insister sur le caractère particulier d'un artiste que tout le monde met au premier rang, et qui joint à la grandeur sévère de Nicolas Poussin, au charme profond de Ruysdaël, des qualités d'interprétation toutes personnelles et éminemment françaises.

On m'a assuré que M. Jules Breton est plein d'inquiétudes sur la valeur exacte de son beau tableau des *Vendanges*, fait pour M. le comte Duchâtel. Je le regrette, car ce que j'entendais y louer comme un retour spontané et volontaire vers une nature plus véridique, n'est peut-être que le simple effet du hasard. Hasard ou parti pris, je n'en dirai pas moins ce que je pense.

On se rappelle les premiers débuts de M. Breton. Ce fut la *Bénédiction des blés* du Salon de 1857 qui le classa. Cette toile, que l'on peut voir au Luxembourg, dénotait un talent déjà sérieux. Si l'artiste n'était pas arrivé à cette grandeur de la ligne, à cette entente de la draperie qu'il a montrée depuis ; si ses personnages étaient arrêtés et comme immobilisés dans un dessin sec et dur dont le contour blessait la vue, on reconnaissait çà et là des parties originales et puissantes. En 1857 deux cou-

rants d'idées opposées parurent chez M. Breton, et se révélèrent par deux morceaux restés dans le souvenir de chacun : le *Lundi*, étude d'une réalité vigoureuse ; et les *Glaneuses*, morceau empreint d'un sentimentalisme inconcevable.

Comme il arrive presque toujours, l'effet juste fut blâmé, le tableau reprochable porté au ciel. Il eût été difficile à M. Breton de résister à la pente que semblait vouloir lui imprimer le succès. En 1861, dans le *Soir*, les *Sarcleuses*, le *Colza*, il fut poétique, aimable, gracieux, mélancolique à outrance, et loué par la critique, et décoré par le pouvoir.

Quelques esprits sages cependant réagirent contre l'engouement général. On dit à M. Jules Breton : Prenez garde. Vous voyez la nature à travers votre imagination ; vous voulez l'embellir, et, comme il arrive presque toujours, vous l'amoindrissez. Vous en détruisez la grâce pleine et féconde ; vous en altérez la robuste santé. Sans en avoir conscience, vous la colorez d'une mystérieuse teinte de tristesse qui n'a jamais été dans la réalité des choses. Vos paysannes ne sont pas ces beautés fortes et hâlées que vous et moi avons admirées dans les champs ; qui, vivant sur le sol, et devant y mourir, en ont pris la couleur, et comme l'âcre parfum.

Ce sont des beautés adoucies et raffinées, qui ne seraient pas déplacées dans quelque aristocratique salon. Quelle princesse n'envierait la majesté noble de votre *Cribleuse*, cette reine du colza ? Vous leur donnez une élégance de formes qu'elles n'ont que rarement connue, une profondeur de sentiment qui leur est tout à fait étrangère. Leur attitude est mélancolique, leur physionomie pensive. A quoi peuvent rêver ces robustes Mignons ? Regrettent-elles la patrie lointaine, ou aspirent-elles au ciel ? La rêverie est une maladie des villes, une défaillance de l'âme, que ne connaît pas encore la vertu champêtre.

En voyant arriver cette année les *Vendanges*, j'ai cru que M. Breton avait tenu compte de ces observations,

et j'ai dit : bravo ! voilà qui est sain, net, juste. Vendangeurs et vendangeuses sont épars dans les rangées des ceps. A gauche, la charrette attelée de deux bœufs, qui supporte les cuves ; au fond, le château-Lagrange, propriété de M. Duchâtel ; sur le devant, trois jeunes filles se sont arrêtées et causent en faisant groupe. Le soleil d'octobre frise sur leur coiffe et leurs épaules, et profile à terre de vigoureuses ombres portées. Là, point de recherche d'expressions anormales, prises en dehors de la fonction que remplissent les personnages ; point de sentimentalité rêveuse, point de fausse poésie. La pose des jeunes filles, la grâce toute populaire de leur physionomie, le naturel charmant de leur attitude, le hasard des mots échangés qui les tient réunies à ce premier plan, tout plaît, tout charme, parce que tout est vrai.

On sait avec quel art M. Breton drape ses figurines. Il a un parti pris de déterminer d'abord leur silhouette, et de la faire se détacher nette et pure sur le ciel ou sur le fond d'un tableau. Une fois silhouettées, il les ajuste, et avec quel soin ! Il trouve des lignes sévères dans un jupon d'indienne, des plis larges et harmonieux dans un casaquin de calicot.

Le tableau des *Vendanges* donne un nouvel et heureux exemple de cette science poussée peut-être à l'excès. Si la partie des bœufs était aussi bien traitée que le reste, s'il n'y avait une réminiscence de Léopold Robert dans ce grand diable de paysan à béret rouge perché sur l'attelage, cette œuvre serait irréprochable et complète. Que M. Breton continue donc dans ce sens. Il n'y a point d'art possible en dehors. Qu'il l'ait voulu ou non, son tableau se rapproche de cette vérité, sans laquelle nous ne saurions désormais faire œuvre, ni goûter un plaisir d'esprit. C'est dans cette voie qu'il faut se tenir et durer.

III

M. GUSTAVE MOREAU : *Œdipe et le Sphinx.*

J'avais pris le parti de ne parler ni de ce tableau, ni de ce peintre. Par instinct et par réflexion, je hais les tentatives rétrogrades ; le spectacle d'un homme qui marcherait à reculons n'a rien qui m'intéresse. Je suis de ceux d'ailleurs qui considèrent la peinture comme un langage, et, à ce titre, exigent d'elle la première qualité de tous les langages humains : la clarté. Je ne sais quel évêque d'autrefois disait, en faisant couvrir de peintures les murs de son église : « Ce sera le livre de ceux qui ne savent pas lire. » Combien cet honnête homme avait raison, et quelle juste définition il donnait de l'art qui nous occupe! La peinture est en effet le livre de ceux qui ne savent pas lire. Elle parle aux yeux un langage concret et immédiat, dont la pensée se dégage sans effort sous la forme la plus sensible, la forme de l'image. Pas n'est besoin pour la comprendre d'érudition ni de recherches. Elle s'adresse à tous, aux ignorants comme aux lettrés, aux hommes aussi bien qu'aux petits enfants : le livre de la nature et de la vie n'est-il pas de même ouvert à toute créature humaine?

Si l'on appliquait cette donnée raisonnable, — la seule raisonnable, — aux élucubrations de nos artistes; si, par exemple, on supprimait ce livret imbécile que nous sommes obligés de traîner partout après nous pour comprendre, au moyen des explications qu'il fournit, le sujet et la pensée d'un tableau ; si l'on obligeait le tableau à parler tout seul, à nous raconter sans rhétorique ni commentaires ce qu'il s'est proposé de nous dire, combien d'œuvres resteraient inintelligibles ! Faites l'ex-

périence avec le Salon de 1864, et voyez si les rares bonnes toiles qu'il contient ne sont pas justement celles qui s'expriment d'elles-mêmes.

Vous n'avez pas besoin de livret pour comprendre la *Bergère* ou le *Veau* de François Millet, la *Vendange* de Breton, le *Village* de Daubigny, le *Coup de vent* de Corot, les *Rétameurs* de Ribot, la *Nature morte* de Vollon et d'autres encore. Là, l'effet est simple autant que juste. La pensée intime du peintre éclate à vos yeux, s'impose à votre esprit. Vous la touchez du doigt et vous dites : J'ai vu ceci, j'ai senti cela. Cette impression de la campagne, je l'ai éprouvée ; cette épisode du poème humain, il m'est apparu. C'est ainsi que les moutons marchant poussent devant eux les bergères de mon pays, et ce silence vaste et profond qui laisse monter à moi le bourdonnement des infiniment petits, est bien celui de nos plaines dans les jours de chaleur. J'ai foulé sous mes pas cette triste végétation des grèves, et l'air qui passe sur ce pauvre village de pêcheurs tressaillants aux coups de mer, m'a déjà salé les lèvres. Un jour, à la lisière d'un bois, le vent fraîchissant soudain m'a enveloppé ; le ciel était triste ; les arbres agités et frissonnants s'inclinaient, craquaient, et les feuilles envolées fuyaient à l'horizon noir: Corot me rend cette vision rapide. Un autre jour à l'angle d'une rue, j'ai rencontré un groupe de rétameurs occupés à leurs humbles fonctions ; tandis que l'un examinait une casserole rouillée, l'autre soufflait les charbons rassemblés dans le fourneau : le naturel de leur pose et l'expression attentive de leur visage enfumé, je les retrouve dans cette toile de Ribot.

Mais allez plus loin, descendez, arrivez à ces artistes qui sont, dans l'ordre de la peinture, ce que les rhéteurs sont dans l'ordre littéraire, les Gérôme, les Marchal, les Brion, les Baudry, les Cabanel, les Bouguereau : il vous faut le livret. Que si, dédaigneux de cette peinture de genre où le joli tient la place du vrai, vous montez vers cette prétendue peinture de style qui doit élever votre âme en même temps que charmer vos yeux, le livret ne

suffit plus ; il faut à l'*Automne* de M. Puvis de Chavannes dix pages de descriptions ; il faut à l'*OEdipe* de M. Gustave Moreau, un volume de commentaires.

Qu'a voulu dire l'auteur d'*OEdipe* ? S'il le sait bien lui-même, comment sa pensée est-elle restée aussi obscure ? Le public arrive devant cette toile dont il est fait tant de bruit dans les journaux, et regarde les yeux inquiets, l'esprit incertain. Que signifie ceci ? Nous sommes dans un escarpement si étroit, que c'est miracle comment les deux personnages qu'on nous présente y peuvent tenir. Il est vrai que l'un d'eux se serre contre le rocher pour faire un peu de place à l'autre, et que l'autre vole en l'air pour ne pas marcher sur les pieds du premier. Mais est-ce là une façon convenable de se poser quand on veut converser ensemble ? Ces stratifications qui se juxtaposent perpendiculairement à la façon des stalagmites, sont-elles au niveau de la plaine ou au sommet d'un mont ? Au sommet d'un mont sans doute, puisqu'on paraît y être arrivé d'en bas, et que le fond semble indiquer une pente qui descend. Mais comment ! elles sont là haut sur la montagne, à l'endroit où défaille le pic, et, ni le soleil, ni la pluie, ni le vent n'ont laissé de traces sur elles ? Pas de lichens s'étendant comme une lèpre, pas de contours rongés, pas de fissure marquée par l'écoulement des eaux, aucun de ces accents de nature qui donnent aux objets la vérité et la vie ! Des roches nettes, polies, luisantes, correctes comme celles qui pourraient percer tout à coup dans un boudoir ! Mais la grotte du parc Monceaux est plus grandiose ; mais les rocailles dont le bois de Boulogne s'est fait des cascades sont plus sauvages !

Chose singulière ! Dans cet escarpement qui devait être hérissé et terrible, j'aperçois un meuble de cheminée : une petite colonne qu'on croirait peinte par Blaise Desgoffes, le Pérugin des gemmes. Elle supporte une cassolette ouvragée, que Benvenuto Cellini eût pu modeler à ses moments perdus. Prodige des prodiges ! Cet ornement de cheminée a son pendant dans un petit arbuste à feuillage grêle, mais à riches fleurs épanouies, que malheu-

reusement pour la symétrie l'auteur a négligé de mettre dans un pot de Sèvres. Je ne me suis donc pas trompé ! Nous ne sommes pas dans l'horrible montagne Phycée, près de Thèbes, où le Sphinx avait établi sa résidence ! Nous sommes dans un salon du faubourg Saint-Honoré. La maîtresse de céans est absente. Nous pouvons en l'attendant fureter son petit bric-à-brac, ou même si nous en avons le loisir, écrire un billet doux. Il y a certainement ici de l'encre et des plumes, puisque ce pied d'homme que j'aperçois par terre n'est qu'un presse-papier renversé par mégarde, et qu'Œdipe tient à la main un bâton de cire rouge qui nous permettra de cacheter notre lettre ; mais je ne sais pourquoi il a ajouté un fer de lance.

Voilà dans quel abîme on tombe quand on veut de gaieté de cœur substituer à la saine observation du monde réel, les fantasques visées d'un cerveau surexcité par l'abus de l'imagination !

M. Gustave Moreau, en effet, n'a pas vu son sujet sur nature. Il l'a trouvé dans sa tête en un jour d'hallucination poétique ; et, patiemment, laborieusement, au prix d'efforts prolongés pendant plusieurs années, il s'est mis à le composer de façon à lui donner l'apparence de vie ; il a voulu le faire entrer violemment dans le cadre trop étroit de la peinture. Il s'est trompé du tout au tout. Dans son ambition déréglée, il s'est imaginé qu'on pouvait figurer aux yeux un mythe humain, une pensée éternelle applicable à chaque moment de la durée : il n'a pas vu que par son essence même ce mythe échappait à son art.

Quel est le sujet, en effet ?

« Le sphinx étoit un monstre né d'Echydne et de Tryphon, que Junon, ennemie des Thébains, leur suscita pour les affliger. L'on dit qu'il avoit la tête et les mains de pucelle, le corps de chien, la voix d'homme, la queue de dragon, les griffes de lyon et les ailes d'oiseau. Il faisoit retraite en une montagne près de Thèbes, dite Phycée, d'où il se jetoit sur les passants et leur proposoit des énigmes et questions malaisées à résoudre, lesquelles s'ils

ne pouvoient expliquer, il les déchiroit à belles ongles. Au reste, la destinée portoit que dès aussitôt que quelqu'un auroit résolu et vuidé sa question, il mourroit. L'énigme qu'il proposoit d'ordinaire aux Thébains étoit : — Quel est cet animal qui au matin a quatre pieds, sur le haut du jour deux, et trois sur le soir? — Mais comme plusieurs se fussent travaillés en vain, et à leur dam d'expliquer cette énigme, Créon, roi de Thèbes, qui vouloit délivrer le pays de cette vexation, promit de donner en mariage Jocaste, sa sœur, veuve de Laïus, avec la couronne de Thèbes, à celui qui résoudroit l'énigme. Laquelle nouvelle étant venue aux oreilles d'Œdipe, icelui s'avança et l'expliqua de l'Homme, qui en son bas âge va à quatre pieds ; puis, devenu grand, n'a besoin que de ses deux pieds pour cheminer ; enfin va à trois lorsqu'il prend un bâton pour s'en appuyer, quand la vieillesse le rend caduc et appesanti. Cette explication donnée, le Sphinx en eut si grand crèvecœur qu'il se précipita du haut d'un rocher en bas, et, par ce moyen, les Thébains furent délivrés de sa tyrannie. »

Je laisse à ce petit morceau d'un vieil auteur sa forme naïve et son orthographe surannée. M. Gustave Moreau, nous ayant apporté un pastiche de la renaissance italienne, nous pouvons bien lui renvoyer un morceau de vieille langue française : à archaïque, archaïque et demi.

Le sujet étant ainsi donné, il est clair que M. Gustave Moreau n'a pas voulu, en le traitant, reproduire le fait historique qui avait donné naissance au symbole. Son Œdipe n'est pas Œdipe, il n'a ni le costume thébain, ni les pieds enflés qui caractérisent ce personnage. Son Œdipe, c'est l'homme même. Le peintre a voulu figurer aux yeux le symbole en lui donnant sa signification la plus universelle. Si l'on entre en effet dans l'esprit du mythe, on s'apercevra qu'il n'exprime pas un fait local et individuel. Il a une portée plus étendue. Il plane au-dessus des temps et des lieux. Comme il était vrai autrefois, il est vrai aujourd'hui. Comme il s'est réalisé hier, il peut se réaliser demain ; et ce prince qui vient de cou-

vrir d'or la toile du jeune artiste, l'a peut-être ainsi compris. Qui de nous, en effet, dans un des mille chemins ouverts à notre activité, n'a pas rencontré le sphinx ? Devant qui la redoutable énigme ne s'est-elle pas posée au moins une fois ? Quel est celui qui, arrivé à un carrefour douteux de l'amour, de l'ambition ou de la gloire, n'a pas senti tout à coup s'appuyer sur sa poitrine les griffes du monstre, ou n'a reçu sur sa face le soufflet d'une de ses ailes d'oiseau ?

Assurément, compris d'une aussi large façon, le sujet est beau, éloquent, terrible. Mais peut-il être interprété par la peinture ? Avec tous les hommes sensés je réponds : Non.

Examinons.

Nous voulons rendre par la peinture, c'est-à-dire par la composition, le dessin et la couleur, le caractère universel et inconditionné du symbole exprimé par la fable d'Œdipe. Comment nous y prendrons-nous ? Si nous donnons à Œdipe le costume actuel, par exemple, nous le localisons dans notre temps, et le côté universel que nous nous étions proposé de mettre en relief nous échappe. Donnons-lui un costume emprunté à la renaissance, au moyen âge, à l'antiquité, nous le localisons dans l'antiquité, le moyen âge ou la renaissance, et l'effet est le même. Déshabillons-le, là peut-être est la solution. Mais les galbes humains eux-mêmes ont une date historique : un Français ou un Italien se distinguent essentiellement d'un Romain ou d'un Grec. L'absolue silhouette, la ligne idéale qui doit résumer tous les contours en un seul contour supérieur, ne se conçoit pas. Ainsi, de quelque côté que vous vous tourniez, à quelque parti que vous vous arrêtiez, vous ne pouvez ébaucher un costume, ni, en supprimant le costume, esquisser un trait de physionomie, sans perdre immédiatement la généralité de votre idée, et cette généralité était tout votre tableau.

Ainsi, vous avez été vaincu par votre œuvre. Vous avez, pour arriver à l'intelligible, entassé accessoire sur accessoire ; ces accessoires, en dénonçant votre rêve chi-

mérique, ne font qu'accuser l'infirmité de votre conception. Vous avez cru, à défaut de la clarté que vous ne pouviez atteindre, faire illusion par ce qu'on appelle le style ; et ici encore vous vous êtes trompé lourdement : vous n'avez fait que répéter des lignes convenues, sans songer que le style n'est pas, comme on vous l'a dit jusqu'à ce jour, dans la forme la plus connue, mais seulement dans la forme la plus adéquate.

Est-ce à dire que je professe un entier dédain pour cette œuvre, qui porte la marque d'une si patiente volonté ? Non ; quand je la replace dans la donnée classique dont elle est issue, je suis prêt à lui faire une large part d'éloges. C'est le système générateur que je condamne ; c'est surtout l'irréflexion et l'imbécillité du succès que je poursuis. Nous avons vu nos peintres à l'œuvre, et nous savons ce qu'il faut attendre d'eux. Incertains de leur vocation et de la destinée de leur art, ils n'ont rien de plus pressé que de se mettre à la remorque de celui qu'on acclame. Qui n'a déploré cette lamentable inconsistance ? Un peintre, comme Knauss, réussit dans quelques tableaux de genre ingénieux et spirituels, où si l'exécution est faible, le naturel et la grâce suffisent pour justifier la vogue ; vite voilà mon troupeau qui suit, et les Salons suivants sont inondés de Knauss. Fromentin excelle à lancer des cavaliers dans le désert, et à faire tressaillir les chevaux arabes sur leurs jambes fines et nerveuses ; le résultat ne se fait pas attendre, et pour un Fromentin que nous aimions en voilà cinquante qu'il faut flageller. Le grand succès de M. Moreau au Salon de cette année va-t-il amener un débordement semblable ? Que ceux qui connaissent les peintres et qui savent combien leur cervelle est frivole osent lever la main !

IV

Je dois avouer, avant d'aller plus loin, que je n'ai point la pensée de faire ici ce qu'on appelle d'ordinaire un Salon. Enseigner l'art aux artistes, ou apprendre les artis-

tes au public, est une prétention que je n'ai jamais eue. Je ne suis point, à proprement parler, un critique d'art; je suis un passant doué, si l'on veut, de quelque philosophie, qui a vu et qui donne son opinion. A contempler notre état intellectuel, il m'a semblé comprendre qu'une seule et même force devait animer notre philosophie, notre morale, notre politique, notre littérature et notre art: je trouve, depuis trois siècles, notre peinture égarée et hors de voie; je m'efforce de la ramener à sa destination véritable, de la jouguer, si je puis dire, au génie particulier de notre époque, et de la faire marcher de front avec tout l'ensemble des forces dont notre société dispose. Si c'est là une illusion, on m'accordera qu'elle a toutes les apparences d'une vérité.

Je devais cette explication, afin qu'on ne m'en veuille ni de mes sévérités, ni de mes oublis volontaires. La sévérité m'est commandée par le but que je poursuis; quant aux oublis, ils sont suffisamment justifiés par l'étroitesse du cadre où je me meus. On admettra d'ailleurs, sans peine, qu'au point de vue où je me suis placé, il est inutile de descendre dans les menus détails de l'art et d'étudier les individualités inférieures. Nous prenons les choses en bloc et par leur sommité seulement.

Il y a longtemps qu'on l'a dit, le paysage est le triomphe de l'Ecole française. Il ne fallait pas beaucoup de perspicacité, en effet, pour s'apercevoir que, si nous sommes inférieurs à l'Italie dans la peinture dite de style, à la Hollande et aux Flandres dans la peinture dite de genre, nous dépassons dans le paysage toutes les écoles connues. Ruisdaël, Claude Gelée, Nicolas Poussin lui-même, malgré l'universalité de son génie, pâlissent devant les éminentes productions de peintres tels que Daubigny, Théodore Rousseau, Courbet, Jules Dupré, Corot, François Millet. Si nous avions moins de préjugés dans la cervelle et plus de décision dans le jugement, ce serait depuis longtemps un fait acquis.

Cette soudaine mise en lumière d'un genre resté jusqu'à ce jour obscur, cette prédilection inattendue de

notre temps pour la nature champêtre et les scènes de la vie rustique, ont fourni matière à des explications diverses. Tout le monde, cependant, s'est accordé à en trouver la principale cause dans un prétendu déclin de notre société vieillie ; et, parce qu'aux arabesques convenues de la ligne dans la figure humaine, et aux balancements artificiels des groupes dans les compositions héroïques, nous préférons les aspects simples et familiers de la campagne qu'éclaire notre soleil, de toutes parts on a crié à la décadence de l'esprit français : accusation pauvre de philosophie et riche d'inexpérience, qui se présente tout à la fois comme un déni de justice à l'art, un outrage à la France et une dénégation absurde de la loi du progrès.

Il est médiocre esthéticien celui qui ne comprend pas que, dans la voie de renouvellement où la peinture est engagée, le paysage était la première étape à fournir. La Renaissance a commencé en Italie par l'étude de la figure, le jour où le vieux Cimabuë s'avisa de jeter par la fenêtre les antiques cartons byzantins, et de faire poser un modèle vivant devant son chevalet. L'art nouveau commence en notre siècle le jour où le peintre, comprenant que la peinture est une, et qu'elle a pour objet l'expression de la vie universelle, transporte son chevalet dans les champs, pour étudier d'abord en elle-même la scène où devront venir plus tard l'homme et l'humanité.

En opérant sur la seule figure humaine, en en multipliant à l'infini les expressions et les contours, l'Italie, après un développement aussi prodigieux que rapide, a abouti fatalement à ce qu'on appelle l'art décoratif, art tout de fioritures, où la forme existe pour la forme, sans autre condition de temps ou de lieu, de vérité ou de vie. Ivres de plastique, préoccupés avant tout d'embellir le modèle humain, substituant progressivement leur concept à l'observation des choses, mêlant sur la fin deux civilisations disparates, le monde moderne et la Grèce antique, ses artistes ont fini par perdre absolument le sentiment de réalité qui animait les premiers Florentins,

et qu'on retrouve à l'origine de toutes les écoles. Le don de faire vivant a été remplacé par le talent de faire beau, et l'art est mort, tué par l'Idéal. Raphaël qui, dans cette fabuleuse aventure, occupe le point culminant, clôt en même temps la période ascensionnelle et ouvre la décadence.

Soit énergie de notre instinct, soit sentiment confus de l'erreur italienne, nous prenons un chemin autre. Nous commençons notre Renaissance par le paysage, c'est-à-dire par cette partie de l'art qui vit le plus de sensations immédiates. On n'idéalise pas avec un arbre, avec une chaumière, avec un ciel ou avec de l'eau. La nature se compose de mille et mille arbres, de mille et mille chaumières, de mille et mille ciels, tous différents, tous picturables, avec des effets perpétuellement nouveaux. Pas n'est besoin de chercher ici l'absolu; l'absolu, c'est l'infinie variété de la vie, et tous les aspects sont égaux devant le peintre. Le paysage compris, nous évoquerons l'homme. Nous avons déjà, avec Courbet, avec Millet, avec Breton et quelques autres, amené le paysan et exposé les mœurs champêtres. Demain, nous entrerons dans la ville, et nous dépeindrons les mœurs sociales. Attachés invinciblement à la nature, ayant pour unique moyen l'observation, pour but unique l'expression de la vie sous toutes ses formes et à tous les degrés, nous serons à l'abri de l'idéalisme qui a perdu l'Italie et qui jusqu'à ce jour nous a empêchés d'être. L'art restitué enfin dans son objet et dans son rôle, demeure fixé; il n'a plus d'autre tâche que de suivre l'humanité pas à pas : il l'accomplira sans erreur ni défaillance.

Qu'on ne s'étonne donc pas de l'importance que nous donnons au paysage. Le paysage n'est point la dernière passion d'un peuple entré en vieillesse, c'est la première prise de possession d'une société qui se renouvelle.

Après Millet, Daubigny, Breton, nous trouvons encore toute une légion d'artistes dont quelques-uns illustres.

C'est une habitude, depuis longtemps, de parler de la

décadence de Théodore Rousseau. Le grand artiste semble avoir voulu en finir avec cette accusation, et il a apporté au Salon deux toiles : l'une, vieille de quelques années et appartenant à son ancienne manière ; l'autre, toute récente et représentant la nouvelle. Je dois confesser que la *Chaumière sous les arbres*, qui est la plus ancienne, est généralement plus goûtée que le *Village*. Ce sentiment donnerait raison à ceux qui vont disant que le talent du peintre a baissé. Pourtant, si le *Village* était expurgé de quelques fautes trop visibles ; si les arbres, par exemple, au lieu de se plaquer en éventail sur le ciel, étaient modelés et posaient librement dans l'atmosphère ; si les ombres portées correspondaient à des lumières plus réelles ; si enfin le travail général de la brosse était moins uniforme, je ne mets pas en doute que ce tableau ne pût supporter la comparaison avec les plus beaux du maître. Il est merveilleux pour la richesse des tons et la délicatesse des nuances. Tous les détails y sont à leur place ; la plaine fuit sous l'œil ; et la justesse de l'effet ne le cède en rien au charme du coloris.

Quand on a affaire à un artiste de cette force et de cette sincérité, il faut se garder de le juger sur l'œuvre présente. Pour moi, je ne le vois jamais qu'entouré de tous ses tableaux passés, et alors quel magnifique témoignage en sa faveur !

Des deux paysages de Corot : *Souvenirs de Morte-Fontaine* et *Coup de vent*, je préfère ce dernier. C'est, comme toujours chez ce maître, de la nature rêvée ; mais j'y trouve un élément dramatique que je n'avais pas vu chez lui depuis son beau tableau de la *Destruction de Sodome*. Le titre indique la scène. Nous sommes sur la lisière d'un bois. Le vent souffle ; de grands frissons courent sur les champs et les plaines. Les arbres tordent leurs branches en secouant leurs feuilles. Une paysanne, qui rentrait avec sa provision de bois, a de la peine à se maintenir et trébuche, prise dans le tourbillon. Il y a dans cette œuvre une puissance et une unité d'impression extraordinaires. Je regrette que le terrain finisse un

peu brusquement ; en le prolongeant vers l'horizon, l'auteur donnerait à sa toile plus d'ampleur, et à la bourrasque plus d'intensité.

MM. Lavieille, Nazon, Hanoteau ont obtenu chacun une médaille. La récompense était méritée depuis longtemps. Il y a un grand charme dans la *Matinée d'avril*, de Lavieille ; ce sont des arbres modelés sur un ciel clair où courent de légers nuages ; la partie supérieure du tableau est véritablement admirable, pleine d'air et de lumière. Si les terrains avaient plus de solidité, et quelques accents de nature plus vigoureux, l'œuvre serait complète. Nazon aime les beaux effets de lumière, s'avançant du fond de la toile et venant éclairer les premiers plans. Son *Soleil levant sur les bords du Tarn* a fait son succès; j'en trouve l'aspect un peu vitreux, et je préfère *Novembre*, avec ses peupliers d'or. Ce peintre a un sentiment noble et délicat à la fois de la nature ; le trivial, ou pour mieux dire le familier, lui répugne. Je crois bien qu'il se brouillerait avec le soleil, s'il voyait le soleil éclairer un humble carré de choux. Claude Lorrain pensait de même. et c'est ce qui a fait sa gloire. Mais Claude Lorrain était un vrai coloriste ; il avait le métier simple, large et facile. Que M. Nazon tâche donc aussi de lui ressembler de ce côté là. — Hanoteau, c'est la vigueur du modelé et l'intensité des verts. Là, point de vague, point de brouillard, point de sentimentalité fausse : la nature saine et robuste du Morvan. Le *Paradis des oies* et la *Hutte abandonnée* ont séduit le public par leur accent de franchise et leur simplicité mâle. M. Hanoteau vient d'entrer dans l'état-major de la peinture.

Citons encore, parmi les très bons paysagistes, Harpignies, dont la *Promenade* est d'une composition si heureuse ! Blin, qui s'est trompé dans sa *Chataigneraie*, mais qui a pleinement réussi dans les *Souvenirs du cap Frehel* ; Bernier, qui paraît vouloir imiter Harpignies ; Emile Breton, dont le *Soleil couchant* serait irréprochable s'il ne ressemblait pas à un incendie de forêt ; Lansyer, qui ne se souvient pas assez de Courbet, son

maître; Brigot, qui s'en souvient trop; — et concluons:

Assurément le paysage sans figures, ou avec figurines traitées au pur point de vue pittoresque, ce qui est la même chose, a son intérêt. Pour peu que nous nous y prêtions, il nous touche et nous émeut, parce que les sensations que nous avons acquises au sein de la nature réelle s'éveillent sans effort devant cette vérité d'interprétation. Mais il ne faut pas se dissimuler que ce n'est là qu'une infime partie de l'art. Un grand pas est fait lorsque le paysage, au lieu d'être l'élément principal du tableau, est subordonné à la figure, comme dans Jules Breton, par exemple; un pas plus grand est fait encore, lorsque, comme dans Millet, c'est la vie rustique elle-même que le peintre déroule en épisodes sur la scène champêtre. La vie rustique, c'est la moitié de la vie universelle. Aux peintres, dont elle est le thème habituel, ajoutez ceux qui exploreront tout à l'heure la scène sociale, et vous aurez l'art tout entier : l'art, c'est l'humanité.

V

Et quittant le paysage et en abordant la figure, on tombe en pleine tour de Babel. Ici, personne ne s'entend. Non seulement chaque peintre parle une langue différente, mais tous sont d'accord pour repousser la bonne. Ils appellent cela rester individuels. A bien prendre les choses, cependant, il semblerait que la peinture n'eût d'autre objet que de nous peindre, nous et nos mœurs, et qu'une fois cet objet rempli, son but fût atteint. Les cinq sixièmes de nos artistes ne l'entendent pas si simplement. Leurs yeux, accoutumés à contempler l'Idéal, se ferment chastement devant les réalités de l'humanité présente; car, qu'est-ce que l'humanité, sinon

trivialité et laideur? Il ne s'agit point pour eux d'exprimer la vie qui les entoure, de donner en passant la formule plastique d'une société transitoire comme eux-mêmes ; il s'agit de se pousser dans la richesse ou dans la renommée, en flattant les préjugés de notre éducation factice, en cherchant, par exemple, au delà du réel et du possible, les formes pures d'une humanité abstraite, en nous transportant loin de nous-mêmes dans le passé de l'histoire ou au sein de mœurs et de populations exotiques.

Ceux qui cherchent la forme pour la forme, en dehors de toute idée de localisation dans le temps et l'espace, deviennent moins nombreux à mesure que les saines notions de l'art tendent à se dégager, et que le public se dégoûte de leurs visées prétentieuses : à ce groupe, appartiennent cette année MM. Amaury Duval, Bouguereau, Puvis de Chavannes, Poncet, Giacomotti, Emile Lévy, Barrias, Briguiboul, Eugène Faure, etc., sur lesquels il n'y a rien à dire, parce que chez eux qualités et défauts sont également de convention. Témoignerai-je pourtant le regret de voir M. Briguiboul rangé dans cette catégorie? A quoi rêve donc ce jeune homme, et qu'espère-t-il de ces tentatives rétrogrades ? Nous avions applaudi au *Job* de 1861, au *Robespierre* de 1863; nous pensions que M. Briguiboul était dès lors dans la voie et qu'il allait mettre au service de l'art véritable, appliquer à l'interprétation de son temps, ses vigoureuses qualités de dessinateur : le voici qui, dans une immense composition où rien ne se lie, rien ne s'enchaîne, rien n'est nécessaire, cherche à prouver que l'art est, non pas une fonction de l'esprit, mais un simple jeu de la main.

C'est par amour du Beau, ou pour mieux dire par crainte du vrai, que ces peintres, prétendus idéalisateurs, enlèvent aux scènes et aux personnages qu'ils représentent tout accent de nature, toute condition d'existence dans le temps présent, deux choses qui sont l'attrait irrésistible et le grand triomphe de l'art. Une égale horreur de la réalité a saisi ceux qui, sous prétexte de flatter notre dé-

licatesse, nous transportent dans ce monde imaginaire où la fantaisie et la mythologie se poursuivent en jetant des fleurs. J'ai nommé MM. Voillemot, Faivre, Chaplin, Hamon. Que dire encore de ces artistes, sinon que leur art échappe au contrôle, en même temps qu'il échappe à la nature ? Je ne veux point passer cependant sans excuser, entre tous ses collègues, Hamon, le peintre de l'*Aurore*. Celui-là, du moins, a le charme et la grâce, les deux seules choses qui puissent justifier la fantaisie et nous faire passer par-dessus sa frivolité. Regardez cette jolie création ; c'est naïf, ingénu et frais comme les rêves d'une jeune fille. L'aube se lève, le ciel s'irise de tons changeants, la rosée dort encore dans le calice des fleurs ou suspend ses gouttelettes tremblantes à la pointe des herbes. Encore une heure, et toutes ces perles brillantes auront disparu. Qui les aura emportées ? L'aurore, l'aurore que les peintres vous montrent sous la forme d'une enfant se haussant sur les pieds pour boire à la coupe des liserons bleus. Cette conception est peut-être bien un peu subtile ; mais l'œuvre, dans la gamme ordinaire à Hamon, est d'un excellent dessin, et, une fois comprise, d'un attrait tout à fait plaisant. Que demander de plus ?

Pensez-vous que s'ils avaient une grande confiance dans la beauté de la France, de son ciel et de ses habitants, MM. Belly, Brest, Berchère et autres orientalistes, nous emmèneraient sous une latitude inconnue, devant des effets de lumière dont ni vous ni moi ne saurions contrôler la justesse ? Croyez-vous bien vraie cette coloration de l'Egypte que nous apporte M. Belly, cette coloration de l'Asie-Mineure que nous offre M. Brest ? Moi, je les tiens pour douteuses ; et quand je vois des gens, qui seraient incapables de peindre la plaine Saint-Denis, aller chercher un bord du Nil ou une rive du Bosphore, mon premier sentiment est de me défier. M. Berchère cependant a trouvé la grandeur dans son *Crépuscule de Nubie* ; *Après le Simoun* qui voulait produire une impression dramatique et émouvante, n'est rien que comique, grâce aux petits chacals qui accourent du fond

disputer leur proie aux vautours du premier plan.

Ces peintres qui habitent Paris, qui prennent modèle à Paris n'ont qu'une hâte, fuir Paris, se soustraire au monde qui les entoure, échapper à l'obsession du réel et du présent. Il n'est rien qu'ils ne préfèrent à ce qui est. Nous en avons vu une première troupe partir pour le pays où fleurit l'idéal, une autre s'égarer dans les chemins mythologiques, une autre s'élancer dans les lointains de l'Orient à la suite des botanistes et des géographes; voici maintenant ceux qui remontent le cours des âges pour retrouver les mœurs, les costumes, les traditions ou les faits écoulés. Est-ce une satire que s'est permise M. Alma-Tadema, l'auteur des *Egyptiens de la dix-huitième dynastie*? Certes, quand on voit des artistes en renom, comme Gérôme, par exemple, faire de la science et de l'érudition avec la Grèce ou avec Rome, c'est un trait d'esprit que de tirer de la poussière des hypogées une dynastie de Pharaons, et de la présenter tout d'un coup sans crier gare au public épouvanté. Ah! vous admirez des gladiateurs qui ont deux mille ans à peine ; mes Egyptiens en ont quatre mille, et ils sont plus exacts ! Si M. Alma-Tadema l'avait pris sur ce ton, il pouvait nous guérir d'une dangereuse maladie. Mais j'ai lieu de croire que telle n'a point été sa pensée : les élèves de l'archéologue Leys ont, en général, l'archéologie sérieuse. M. Glaize nous raconte l'histoire de *Samson enchaîné pendant son sommeil*. C'est plus nouveau que la dix-huitième dynastie, sans toutefois être palpitant. Le Samson est en terre cuite, la Dalila en porcelaine. Il faut louer cependant quelques jolis détails de mobilier, que M. Glaize semble avoir retenus de Gérôme. Gérôme ! c'était lui le fondateur et le maître de ce genre. Il semble s'en être départi depuis quelques années, et le voilà en train d'écouler des notes prises pendant son voyage en Orient. L'*Almée* était une note à garder en portefeuille. C'est d'une indécence froidement calculée, et je recule devant la description. Petit métier, du reste, mesquin, désagréable, ennuyeux à l'extrême. Un

acquéreur a, me dit-on, acheté la toile cinquante mille francs : l'anecdote racontée doit entrer pour un fort appoint dans ce prix exorbitant.

Et ceux qui ajoutent du piquant à leur peinture par le pittoresque des costumes et l'imprévu des mœurs qu'ils nous exposent : Brion, Bonnat, Marchal, Eugène Leroux, Patrois, Schreyer, Vanutelli, etc., il ne faut pas les oublier. La *Quête au loup*, de M. Brion, est juste d'effet, sinon de couleur. Je préfère ce petit tableau de genre à la composition prétentieuse qui porte le nom de *Fin du déluge*. Ici rien n'est vrai. L'arche semble une grande baraque de saltimbanques, amenée là par hasard ; ces nuées qui flottent sur les eaux sont, à volonté, des fumées ou des vapeurs. Ce qui fait défaut, surtout, c'est le caractère, c'est l'accent de vie. Ces roches sont trop propres et trop bien balayées. Quoi ! un ruisselet débordé dans un jardin y accumule comme à plaisir du sable, de la vase, des joncs, mille détritus ; et ici, après la plus épouvantable inondation qui fût jamais, je n'aperçois aucun débris, pas même une touffe de varech ou de goëmons ! Ce n'est point ainsi que se présente la nature. La *Quête au loup* de M. Brion est un souvenir d'Espagne ; les *Pélerins* de M. Bonnat, un souvenir de Rome ; la *Scène intime* de M. Patrois, un souvenir de Russie ; les *Chevaux* de M. Schreyer, un souvenir de Crimée ; l'*Intrigue* de M. Vanutelli, un souvenir de Venise. — Rien de la France !

L'Italie a cru à la beauté de ses peuples ; par toutes ses écoles et par tous ses artistes, elle a proclamé à haute voix que la forme humaine est l'objet préféré de l'art ; à Florence, à Palerme, à Bologne, à Milan, à Venise, partout, elle a étudié, sous tous ses modes et sous tous ses aspects, le type indigène, s'efforçant de l'amener, par la pureté de plus en plus approchée du dessin, à son maximum de puissance et de vie, jusqu'à ce que de ces expressions multiples et divergentes, Raphaël, le généralisateur suprême, dégageât le type supérieur de la nationalité italienne.

L'Espagne a cru à la vigueur et à l'énergie de l'Espagnol, et par ses Velasquez, ses Ribera, ses Zurbaran, ses Murillo, elle a fixé en individualités impérissables la grandeur farouche et le catholicisme hautain de ses habitants. La Flandre a cru à la pureté de son sang vermeil et à l'opulence de ses carnations sans égales; elle en a surchargé les toiles de Rubens, cet enfant prodigue de la matière, et les a fait ployer sous le poids des chairs accumulées. Moins douée sous le rapport de la forme, la Hollande a cru encore à la transfiguration possible de la ligne par la couleur; et la laideur de ses naturels a été sauvée par la magique lumière de Rembrandt. — Ici, en France, c'est autre chose : depuis trois cents ans nous sommes chétifs, misérables et grossiers, incapables de servir même de prétexte au génie transcendant de nos artistes; nos femmes sont laides, nos hommes sont vulgaires, nos mœurs sont sans caractère et sans vertu, si bien que nos peintres, pour faire de la vraie peinture, sont obligés de nous tourner le dos, et d'aller demander à la mythologie, à l'histoire ou aux voyages des sujets plus nobles et des inspirations plus relevées !

Ainsi notre société passera, et nos passions, nos tourments et nos fièvres, et notre Révolution immortelle, sans avoir même fait luire un rayon sur le front obtus de nos peintres ! Balzac aura taillé dans la partie vive de nos mœurs le meilleur de sa comédie humaine; David d'Angers aura inscrit dans le marbre nos aspirations et nos souffrances; nos philosophes, nos historiens et nos poètes auront, à tour de rôle, décrit ou chanté l'épopée de nos agitations douloureuses : le thème admirable qui alimentait nos sciences littéraires et sociales, n'alimentera pas notre peinture. La France de notre temps ira rejoindre la France du temps passé; et de tout ce que nous voyons, de tout ce que nous savons, de tout ce que nous sentons, il ne demeurera d'autre trace que quelques bouquets d'arbres au bord d'un ruisseau, ou quelque scène rustique dans un coin de paysage !

Il me reste, après ces réflexions, peu de courage pour

citer les noms de quelques véritables peintres : Amand Gautier, Van Hove, Vollon, Washington, Ribot, Verwée. Ils sont bien doués, mais leur idéal est si petit en comparaison de nos exigences grandissantes ! Fromentin semble être à la veille d'abandonner l'Afrique et d'appliquer son élégante manière à l'interprétation de la société française ; heureuse inspiration qui ne peut manquer de lui réussir. Meissonier aborde pour la seconde fois, avec bonheur, le costume moderne. Si son *Solférino* fait un peu trop joujou, son *Mil huit cent quatorze*, que je n'ose analyser, tant je craindrais d'appuyer sur les défauts, est, pour le naturel des poses et la justesse des expressions, un des chefs-d'œuvre du maître ; mais qu'est-ce que tout cela auprès de l'art simple et fort que nous pourrions nous faire, si nous dépensions dans la peinture la moitié des qualités que nous gaspillons dans les lettres?

VI

SCULPTURE

Si la médaille d'honneur avait été la juste récompense des travaux présentés, plutôt que la réparation hasardeuse d'injustices autrefois commises, c'est à M. Clésinger qu'elle eût été décernée. La fécondité de ce rapide improvisateur étonne. Il a contre le marbre les grandes audaces des Puget et des Michel-Ange ; les gros blocs lui sourient et l'attirent. Chaque année il nous surprend par le nombre et l'imprévu de ses envois. Rien qu'à ce Salon, il comptait deux statues équestres, une statue en pied, un groupe d'animaux, et même il eût put ajouter à tout cela une statue assise de Mme George Sand, qu'il avait également rapportée de Rome. J'aime cette façon hardie et aventureuse de contraindre à l'expression un art essentiellement réfractaire.

Le *Combat de taureaux romains* est merveilleux de rage et d'acharnement. Front contre front, naseaux enflammés, bouche écumante, les combattants se heurtent avec frénésie, pressant le sol sous leurs pieds fébriles. Le coup qui les a emmêlés l'un à l'autre a été terrible, et la génisse qui l'a provoqué a dû le contempler de loin avec orgueil. On a reproché à ce groupe tumultueux d'être beau du côté de la face seulement. Ce reproche serait admissible s'il ne s'agissait ici d'une action éminemment dramatique. « Toute scène, dit très bien Diderot, a un aspect, un point de vue plus intéressant qu'aucun autre ; c'est de là qu'il faut la voir : à ce point de vue, tous les aspects ou points de vue subordonnés, c'est le mieux. Quel groupe plus simple, plus beau que celui du Laocoon et de ses enfants ! Quel groupe plus maussade, si on le regarde par la gauche, de l'endroit où la tête du frère se voit à peine, et où l'un de ses enfants est projeté sur l'autre ! Cependant, le Laocoon est jusqu'à présent le plus beau morceau de sculpture connu. » Que le *Combat de taureaux*, vu de dos, soit froid et fasse pan de mur, je m'en inquiète peu, si la silhouette générale m'arrête par son énergie, et si les détails multipliés du devant me séduisent par leur justesse et leur vérité. Je me plaindrai d'autre chose. Préoccupé avant tout de supprimer les vides, de boucher les trous que devait naturellement présenter sa composition, M. Clésinger a fait monter de toutes parts le paysage dans son groupe. Sol et bêtes ne font qu'un. De sorte qu'au lieu de l'image nette et arrêtée que présentent toujours sur l'horizon ces fiers animaux portés sur leurs jambes nerveuses, nous avons un bloc compact, qui de loin, se dessine comme un monticule de terre, ou comme une vague enroulée. Il y a là, ce me semble, une dérogation à la nature, que l'art n'exigeait pas nécessairement.

Le *Jules César*, traité dans le goût décoratif, avec certaines exagérations dérivées de Michel-Ange, produit un assez grand effet. Sa tête fine et élégante est empruntée de quelque antique inconnu. Le sens de la statue

cependant est obscur. Est-ce un César pacifique, comme semblerait l'indiquer le bras droit qui ramène le glaive ? Mais alors que signifie le geste hautain du bras gauche ? Si, au contraire, c'est un César guerrier, comme le bras gauche paraît le faire comprendre, pourquoi ne présente-t-il pas le glaive par la pointe ? Il fallait se décider nettement entre ces deux interprétations également acceptables. César conquérant devait dire : Soumets-toi, ou meurs ! César régnant devait faire entendre : L'empire est fait, divertissez-vous !

Ces erreurs de conception ne sont pas rares chez M. Clésinger. J'en pourrais trouver un nouvel exemple dans les deux statues équestres que ce célèbre artiste a exposées à la porte du Palais-de-l'Industrie, faute de pouvoir leur faire franchir le seuil. Parce qu'il reste de François I⁽ᵉʳ⁾ une armure colossale et quelques fâcheux souvenirs de batailles, ce n'est pas une raison pour le représenter bardé de fer. Le vainqueur de Marignan, le vaincu de Pavie, peut passer pour le dernier des chevaliers au regard du moyen âge, mais il se présente dans la pensée moderne comme l'introducteur des mœurs italiennes, un roi de boudoir et d'alcôve. C'est ainsi qu'il fallait le représenter, ou encore, en le flattant, sous les traits du père des lettres et des arts. C'était donc un personnage moral a créer, une figure à imaginer. Partant de ce principe, M. Clésinger eût été conduit à appliquer au cheval une semblable méthode. Celui qui porte Napoléon I⁽ᵉʳ⁾ eût profité du traitement ; et, au lieu de ces deux lourds limonniers, nous aurions eu deux élégants chevaux conformes aux exigences de la statuaire. Celui que monte Napoléon I⁽ᵉʳ⁾ est, à vrai dire, un cheval de camion : or, Napoléon a construit des routes, il n'a jamais été camionneur.

Quoi qu'il en soit de la valeur exacte de ces reproches, la personnalité de M. Clésinger n'en saurait être diminuée : il est, au Salon, le premier en son art ; mais, ne l'oublions pas, c'est avant tout un homme de tempérament. Ne nous attendons jamais à une œuvre parfaite de

sa main ; la perfection est inconciliable avec la fougue et l'énergie de son instinct natif. Demandons-lui seulement ce qu'il peut donner, des œuvres fortes, audacieuses, mais inégales ou incomplètes. Dans cette mesure, nous aurions toujours des éloges à lui décerner, et dès à présent nous pouvons en faire provision.

La grande médaille d'honneur a été décernée au *Mercure* de M. Brian, remarquable étude inspirée de l'antique, c'est-à-dire se proposant pour unique objet d'intéresser l'esprit par la régularité des formes et la justesse des proportions. C'est cette beauté géométrique qui a fait toute la grandeur de la sculpture grecque, et qui ferait encore la fortune de la sculpture moderne, si nos contemporains savaient l'appliquer à des idées qui fussent nôtres. M. Brian n'a point eu cette ambition, et ne s'est même pas douté qu'elle pouvait naître dans le cerveau d'un homme. Il a appliqué à une vieille conception un talent d'imitation remarquable : il en est résulté un pastiche très réussi de la grande manière des artistes grecs. C'est cette œuvre matérialiste, sans signification et sans portée, conçue au seul point de vue de l'équilibre du corps, qu'un jury inconscient et frivole a couronnée.

Les autres médailles ont été décernées à des artistes qui n'avaient encore eu aucune récompense, comme MM. Falguière, Cambos, Moulin, Feugères des Forts, Iguel, Protheau, Santa-Colonna, Sopers, Sussmann-Hellborn, Mme Bertaux ; ou qui n'avaient encore obtenu qu'une médaille de troisième classe, comme MM. Caïn, Chatrousse, Franceschi et Truphème.

Le *Jeune prisonnier gaulois*, de madame Léon Bertaux, a une certaine tournure romantique qui n'était peut-être pas dans le sujet ; mais le corps fin et délicat est modelé avec une sûreté qu'on attendrait difficilement d'une main de femme. — M. Caïn, dans sa *Lionne du Sahara*, a exagéré le monumental : n'étaient les petits que cette singulière mère de famille abrite sous son ventre, on croirait un bloc de rocher rongé par l'eau de

mer, et amené, avec le temps, à une vague apparence de quadrupède.

Sous le titre de la *Cigale*, M. Cambos a proposé un rébus à l'imagination du public : on étonnerait peut-être beaucoup ce jeune artiste en lui disant que les rébus se dessinent et ne se sculptent pas. — Il y a peut-être beaucoup d'ostentation dans le *Vainqueur au combat de coqs*, de M. Falguière et dans la *Trouvaille à Pompéï*, de M. Moulin, deux statuettes en bronze qui semblaient se faire pendant dans le jardin, en même temps que dans l'admiration des visiteurs. Certes, pareil développement de geste n'est motivé ni par la victoire de l'un, ni par la trouvaille de l'autre. Mais il y a des amateurs qui prétendent qu'en sculpture le sujet est insignifiant, et que l'action n'a pas besoin d'être justifiée. Ne soulevons pas de récriminations à propos de deux œuvres jeunes, gracieuses et savantes, qui ont été généralement goûtées.

L'*Abel*, de M. Feugères des Forts, si bien tombé et si bien refroidi dans ses lignes rigides, n'a pas été assez remarqué, à mon avis; j'en dirai autant de la *Foi*, de M. Franceschi, dont la ligne est si harmonieuse dans sa grâce abandonnée, et qui serait irréprochable si quelques plis de la draperie ne trahissaient la manière. La *Madeleine au désert*, de L. Chatrousse; le *Chasseur*, de M. Iguel; la *Jeune fille à la source*, de M. Truphème, sont d'assez bonnes statues. M. Protheau a montré toute sa science d'arrangement dans le groupe sobre et contenu de l'*Innocence avec l'amour*. Les *Deux Amis*, de M. Santa-Colonna (un vieux chat sur un vieux cheval), n'appartiennent guère à la sculpture; mais l'*Espagnol* d'à côté a un cachet de vie et un aspect de réalité, qui n'auraient pu manquer de plaire. Enfin, pour n'oublier personne parmi les médaillés, il faut citer le *Faune à la coquille*, de M. Sopers, un belge qui exécute sèchement; et le *Jeune faune*, de M. Sussmann-Hellborn, un Prussien, qui mêle quelque science à une grande froideur.

Un certain nombre d'artistes en renom n'ont pas ex-

posé cette année. Parmi ceux-ci il convient de citer M. Barye, qui achève pour Ajaccio le petit modèle d'une admirable statue équestre représentant *Napoléon triomphateur* ; M. Millet, qui est tout entier à son gigantesque *Vercingétorix* ; MM. Cavelier et Guillaume, occupés à d'autres travaux. Cette abstention volontaire est, sans doute, une des principales causes de l'absence presque absolue d'œuvres capitales ; mais parmi les œuvres secondaires, il en est encore qui méritent de fixer l'attention.

Au premier rang, il faut citer la *Victoire couronnant le drapeau français* de M. Crauck, figure antique dont l'auteur a renouvelé le mouvement avec bonheur, et qu'il a jetée dans l'air avec une grande hardiesse : le *Lucien Bonaparte* de M. Thomas, qui serait sans défaut si les draperies n'étaient un peu lourdes ; le *Garçon boucher* de M. Clère, qui s'élève, par la simplicité et la largeur, aux proportions de l'antique.

M. Carpeaux, dont l'*Ugolin* n'est pas encore oublié, est cette année au-dessous de lui-même. Est-ce que ce robuste ouvrier serait déjà las des grandes tentatives ? M. Carrier-Belleuse, dont nous avions admiré les belles improvisations en terre cuite, nous console mal de leur absence par une *Ondine* en marbre de formes un peu vulgaires : est-ce que l'industrie ne rendra pas enfin ce fécond travailleur aux spéculations plus élevées du grand art ? M. Préault expose, sous le titre *Un médaillon*, la tête d'un nageur qui ferait une pleine eau dans la Seine, et sous un autre, *Aulus Vitellius*, la tête d'une vieille femme engraissée et vermillonnée dans la débauche : est-ce que M. Préault ne finira pas par sentir le besoin de faire de la sculpture sage et reposée ?

Citons encore, pour n'oublier aucune des œuvres qui ont été regardées au salon, l'*Amour de cire* de M. Gaston Guitton ; le *Charmeur de serpent*, de M. Victor Chapuy ; le *Saint Jean*, de M. Paul Dubois ; l'*Homéride*, de M. Lebourg ; et terminons par un aveu.

Si, contrairement à ma méthode, j'ai parcouru le Salon

de la sculpture sans essayer de subordonner les œuvres à quelque théorie générale, ce n'est pas qu'ici, comme ailleurs, l'esthétique traditionnelle ne soit à réformer en totalité ou en partie. Mais, resserré par l'espace, j'ai dû sacrifier les réflexions philosophiques. Les sculpteurs ne s'en plaindront point: il n'en est pas un qui ne préfère à une théorie, si neuve et si bien ordonnée soit-elle, son simple nom accompagné d'un adjectif flatteur.

SALON DE 1866 [1]

C'est une habitude chère aux critiques d'élargir le cercle nécessairement borné de leur appréciation, et d'admettre chaque jour un plus grand nombre de partageants à cette manne de publicité que l'usage et le mois de mai réservent annuellement aux beaux-arts. Ils se croiraient oublieux ou inéquitables si leur examen n'arrivait à embrasser, dans sa minutie attentive, la majeure partie des œuvres exposées.

Il résulte de cette disposition d'esprit deux inconvénients :

Le premier, c'est que les critiques jugent encore et analysent et décrivent, que depuis longtemps les œuvres sont parties, l'exposition fermée et la clef rendue au propriétaire ;

Le second, c'est que la proportion est détruite, et que, dans cette bénévole distribution de lignes, tous se trouvent avoir part égale, Puvis de Chavannes et Raphaël, Brigot et Velasquez, le petit et le grand, le médiocre et le fort, Cabanel et l'artiste de talent.

La *Liberté* n'entend pas ainsi la critique du Salon. Si elle veut une étude complète dans l'ensemble, elle la veut

(1) Publié dans la *Liberté* du 5 au 13 mai, en cinq articles, que compléta, par une innovation qui s'est généralisée depuis, un guide sous ce titre : « Tableaux à regarder ». Castagnary donna une autre série d'articles sur ce Salon dans le *Nain Jaune*.

sommaire dans les détails, rapide dans les aperçus, et surtout marchant à une fin prompte.

Cela suffit en réalité ; car il s'agit bien moins d'opérer un dénombrement exact que de montrer les forces en lutte, d'éclairer les points précis du combat, de signaler la marche et l'arrivée des recrues, de marquer les mouvements offensifs, et peut-être de prédire à qui restera définitivement la victoire.

Cela suffit encore parce que, malgré qu'on en pourrait croire, la sottise n'est pas le privilège exclusif des littérateurs. La peinture et la sculpture n'ont, sous ce rapport, à jalouser ni la poésie, ni la prose courante. Dans les arts comme dans les lettres de ce temps, la médiocrité fleurit, l'ineptie rayonne, la platitude conduit aux honneurs. C'est ainsi qu'au Salon de cette année les mauvaises toiles abondent, et que, parmi ces mauvaises toiles, les plus détestables barbouillages viennent de gens décorés ou pour le moins médaillés. Mais la nullité a cela de bon qu'avec elle on simplifie ; on rédige en bloc, d'un trait, et c'est encore de la concision gagnée.

L'espace nous étant ainsi mesuré, abrégeons notre préambule.

Le Salon de 1866 s'est ouvert hier, 1er mai. Ce n'est pas en une première visite, nécessairement superficielle et sans méthode, qu'on peut se rendre un compte exact de la valeur d'un Salon. Celui qui vient de s'ouvrir est-il supérieur à son aîné de 1865, ou lui est-il inférieur ? Je ne saurais le dire encore. Tout ce que je puis constater, c'est que des efforts considérables paraissent avoir été tentés ; que les nouveaux venus se présentent en plus grand nombre et semblent commander davantage l'attention ; que, parmi les anciens, s'il en est quelques-uns qui restent au-dessous ou seulement au niveau de leur renommée, il en est un certain nombre qui se sont surpassés et qui se révèlent par des côtés nouveaux et imprévus ; que l'un de ces derniers, Courbet, revenu de ce qu'on a appelé ses défaillances, obtient un universel succès, et qu'enfin, grâce à ce succès, l'école naturaliste,

dont le maître peintre d'Ornans résume avec tant d'énergie les aspirations supérieures, prend définitivement position dans l'opinion publique et prime ses rivales.

Courbet, pour la première fois, figure au salon d'honneur. Quand on songe aux antiques réprobations dont il fut l'objet, on ne peut s'empêcher de sourire de la faveur qui lui est faite. Ce salon d'honneur, du reste, semble singulièrement modifié, et je ne sais s'il conviendrait maintenant de l'appeler le salon officiel. C'est à peine si l'on y aperçoit quelques batailles, et encore sont-elles de dimension ordinaire. Le fond tout entier est occupé par une seule toile, une toile immense, colossale, gigantesque, qu'on croirait tombée de quelque monde énorme et surhumain. Cela représente l'*Enfant prodigue* soupant avec des drôlesses, et a pour auteur M. Edouard Dubufe. C'est du Paul Véronèse à la groseille, du Shakespeare affadi en Ducis. Cette grande toile a cela de bon qu'on l'a jugée d'un coup d'œil, et qu'elle tient la place de vingt mauvaises qu'il faudrait regarder l'une après l'autre. Sur les autres faces du salon d'honneur sont des paysages, des tableaux de genre, grimpant avec impertinence par-dessus la peinture religieuse et même la peinture historique. Presque rien de la guerre, rien de Cabanel : vous voyez, c'est tout métamorphosé.

Cabanel s'est abstenu ; le Salon n'en souffre pas, au contraire. Se sont abstenus également Baudry, Breton, Brion, Meissonier. Je ne nomme pas M. Ingres, qui, chargé de gloire et d'années, n'a plus rien à demander à ses contemporains en fait de célébrité, et depuis dix ans n'expose plus. A part ces quelques abstentions, qui sont les seules importantes, je crois, toute la peinture de notre époque se trouve représentée. La distribution par ordre alphabétique apporte beaucoup de variété dans l'ensemble. On ne retrouve point, comme aux expositions d'autrefois, ces salles absolument vides qu'il fallait traverser en courant, ainsi qu'on passe des feuillets dans un livre ennuyeux. A la vérité personne, si ce n'est Courbet, ne s'y révèle d'une façon éclatante et tout à fait souve-

raine, Corot, Daubigny, Français, Heilbuth, Hanoteau se maintiennent à leur ancienne hauteur. Fromentin est en progrès ; aussi Harpignies, Lavieille, Chintreuil, Hamon, Ribot, ne semblent pas grandir, ni Vollon, ni Bonvin ; François Millet est loin d'avoir réussi comme on aurait pu l'espérer ; Gustave Boulanger, Gérôme, Emile Lévy, essaient de se défendre ; Théodore Rousseau décline avec une rapidité qui afflige.

Au-dessous de ces réputations établies et d'autres que j'omets, à un degré inférieur, là où le public frivole passe ordinairement sans voir, là où la critique ne jette jamais qu'un regard distrait, s'avance, narquois et légèrement tapageur, le bataillon des recrues nouvelles, toutes plus ou moins inféodées aux doctrines naturalistes, Monet, Gaume, Roybet et ceux, plus ou moins anonymes, qui les suivent. Est-ce là la réserve de l'avenir ? je ne sais. Mais jeunes, ardents, convaincus, insoucieux des coups à donner ou à recevoir, ils montent à l'assaut de tous côtés.

II

J'ai prononcé le mot de bataille. C'est une bataille, en effet, qui se livre devant nous, et une bataille à laquelle il sera honorable un jour d'avoir pris part, ne fût-ce qu'en qualité d'historien. Car ce ne sont pas des hommes, ce sont les idées même du siècle qui combattent, et le prix de la victoire doit être, non quelques faveurs gouvernementales (ces récompenses éphémères sont toujours fatales à qui les obtient), mais l'applaudissement unanime et permanent de la postérité.

Où donc sont les écoles rivales ? Qui représente les idées en lutte ? Sur quels points flottent les drapeaux antagonistes ?

Je vais essayer de le dire.

Pendant vingt ans, l'école Romantique a lutté contre l'école Classique, et cette lutte, qui a illustré tant de

soldats de fortune, est restée glorieuse dans la mémoire de nos pères. Depuis dix ans, l'école Naturaliste lutte contre les deux écoles réunies, Classique et Romantique, et cette lutte, aujourd'hui près du terme final, n'est pas destinée à devenir un moindre fait dans l'histoire intellectuelle du dix-neuvième siècle. En 1855, on avait pu croire que l'exposition universelle allait être comme une liquidation générale du passé, et le point de départ véritable du mouvement nouveau. Il n'en fut rien. Jeune encore, et malheureusement bornée au seul paysage, l'école naturaliste, représentée seulement par nos Dupré, nos Rousseau, nos Corot, ne pouvait balancer l'œuvre, purement imaginative mais si considérable, des Ingres et des Delacroix. Aujourd'hui, les rôles changent. Le paysage s'est doublé de la peinture de mœurs. Courbet, dont le mérite est universel; qui traite avec la même facilité et le même bonheur la figure, les paysages de terre et de mer, les animaux, les fleurs, la nature morte et la nature animée : qui, par la pureté de son dessin, la transparence de son coloris, toutes les qualités de son faire simple et large, se révèle à nous avec la puissance d'un grand maître, Courbet tient la tête du mouvement. Sur d'autres points, l'idéaliste Millet, le réaliste Bonvin, combattent pour la même cause. Toute une armée de jeunes artistes accourt derrière eux. C'en est fait, la peinture d'imagination et la peinture de style cèdent le pas à la peinture rationnelle, expression directe de la Nature et de la Vie, représentation exacte de la société qui nous entoure et des mœurs qui la caractérisent.

Pauvre école Classique, avoir commencé par les mâles conceptions du vieux Louis David, l'artiste citoyen, le républicain farouche, et finir par les écœurantes migardises de M. Emile Lévy : quelle chute !

Pauvre école Romantique, avoir compté parmi ses aventureux apôtres et ses plus fiers propulseurs, Bonington, Decamps, Delacroix, Chassériau, et n'avoir plus d'espoir qu'en la cervelle refroidie, l'incapacité picturale de M. Gustave Doré : quel sort!

Il faut redire ces malheurs, raconter ces décadences. puisque aussi bien telle est ma tâche et l'esprit même du Salon de 1866.

Les modèles de l'école Classsique furent d'abord les plus beaux spécimens de la statuaire grecque. M. Ingres ajouta l'imitation des camées et des pierres gravées. Mais par-dessus tout, il recommanda l'étude de l'école Romaine et de son heureux maître, Raphaël Sanzio. M. Hippolyte Flandrin compléta la doctrine en faisant entrer dans le corps des grands maîtres à consulter les prédécesseurs de Raphaël, depuis Giotto jusqu'à Lippi.

Tout cela, bien qu'archaïque et imité, ne manquait pas d'une certaine grandeur, due au génie particulier des hommes qui procédaient ainsi. Mais aujourd'hui qui avons-nous, et que voyons-nous ? Ingres s'abstient, Flandrin est mort. L'école est représentée par MM. Barrias, Hébert, Bouguereau, Boulanger, Baudry (absent), Henner, Cabanel (absent), Schnetz (absent), Signol (absent), Emile Lévy, et, en reculant les limites aussi loin que possible, Puvis de Chavannes, Gustave Moreau, Gérôme. Ces derniers n'ont jamais été pensionnaires de la villa Médicis, et il faut dire en particulier pour M. Gérôme, ce fin dessinateur, comme on l'appelle, qu'étant élève de Paul Delaroche, il concourut plusieurs fois pour entrer en loge et qu'il fut toujours refusé, — pour son dessin.

M. Barrias a été ce qu'on appelle un bon élève de Rome, ayant longtemps pratiqué le modèle : on s'en souvient devant le *Repos*. M. Bouguereau se montre, dans *Premières Caresses*, *Convoitises*, ce qu'il est : parent de Raphaël, comme le chat du lion. Hébert continue à étendre des êtres diaphanes sur des fonds sans solidité. Ne soufflez pas sur *Mlle Charlotte de G...* : elle s'évanouirait. N'invitez pas *M. André P...* à s'asseoir : il a avalé une baguette de fusil. M. Henner a un tempérament de coloriste, mais il met bien du temps à secouer sa timidité. Voilà M. Puvis de Chavannes descendu à des proportions honnêtes ; cette figure même (la *Vigilance*) est d'une belle venue, mais quel ton sale et quel art inutile !

Vous êtes prié d'assister aux convoi et enterrement de M. Gustave Moreau, artiste peintre, âgé de deux salons, qui fit un *Œdipe*, et ne sut pas rester à l'état de sphynx : *Orphée* et *Diomède* tiendront les cordons du poêle. Il faudrait une colonne entière pour caractériser comme il convient l'art propret et agaçant de M. Gérôme, qui envoie un horrible laideron à César sous le nom de *Cléopâtre*, et qui emprunte aux modèles de coiffeurs des têtes pour ses *Suppliciés*. Mais M. Gérôme a fait mieux encore que ses tableaux, il a créé MM. Gustave Boulanger et Emile Lévy ; c'est lui le premier auteur de cette peinture sur tôle, lisse et minutieuse, qui a des aspects d'émaux cuits au four, comme le font voir si apertement l'*Idylle* et la *Mort d'Orphée*.

Rien dans cette école, rien dans tous ces hommes. Ni vérité, ni goût, ni connaissance de leur art, ni intelligence des choses auxquelles il s'applique. Tout cela se décrépit, diminue, dégénère. Après David, Ingres ; après Ingres, Flandrin ; après Flandrin, on ne sait plus. C'était Baudry, c'était Cabanel, c'était Moreau, c'est maintenant Lévy. Un souffle les élève, un souffle les abaisse. Pressés entre la double nécessité de continuer la tradition et de satisfaire au goût changeant du public, ballottés ainsi entre l'Ecole et la Mode, égarés dans le plus médiocre et le plus banal des archaïsmes, aveugles et muets devant la nature, devant la société qui les entoure, devant la passion, les caractères et les mœurs qui les coudoient, ils sont comme ces bergers que l'art de leurs aïeux affectionnait de poser debout sur une rive, et, pasteurs de choses mortes, perdus dans les rêveries d'un éclectisme vague, sans direction, sans but et sans portée, ils regardent, sans la comprendre et la voir couler, la vie qui passe et ne reviendra plus...

Pauvre école Classique !

III

On me dit : Vous êtes trop sévère, vous passez sur les intérêts et les hommes avec l'indifférence d'une charrue qui laboure. Rappelez-vous ce qu'autrefois Chardin disait, au Salon même, en accompagnant Diderot et ses amis : « Messieurs, Messieurs, de la douceur ! Entre tous les tableaux qui sont ici, cherchez le plus mauvais et sachez que deux mille malheureux ont brisé leur pinceau de désespoir de faire jamais aussi mal. Parocel, que vous appelez un barbouilleur, et qui l'est en effet, si vous le comparez à Vernet, ce Parocel est pourtant un homme rare, relativement à la multitude de ceux qui ont abandonné la carrière dans laquelle ils sont entrés avec lui... » Aujourd'hui, comme au temps de Diderot, Parocel est un barbouilleur, si vous le comparez à Vernet ; Parocel barbouille de toutes les façons ; Parocel-Gérôme lèche, Parocel-Doré bâcle ; et pourtant tous ces Parocels sont des hommes rares relativement à la multitude de ceux qu'ils ont dépassés ou qui, par impuissance démontrée, ont dû renoncer à la carrière. L'indulgence, voilà donc votre code et votre règle. Messieurs, de la douceur !

Assurément, si je n'avais d'autre but ici que d'analyser des œuvres et de déterminer des aptitudes, je ne pourrais mieux faire que prendre pour moi ces équitables conseils et demander à une bienveillance sans limites l'inspiration de mes jugements. Mais, au point de vue où je suis placé, la valeur des hommes est peu de chose. Que Gustave Doré soit « un monstre de génie, » comme le prétend Théophile Gautier, ou un peintre de paravent, comme je l'affirme ; que Cabanel ait « touché le but, » ainsi que le chante une chanson d'atelier, ou qu'il ait encore tout à faire, ainsi que je le crois ; que les Païva

de l'avenir consentent à payer quarante mille francs des *Cléopâtre* aux pieds bots, comme l'espère M. Gérôme, ou que les *Cléopâtre* aillent rejoindre au grenier les *Aspasie* et les *Phryné* dormant sous leur double couche de poussière et d'oubli, comme je ne crains pas de le prophétiser, il n'importe guère. Ce qui importe, c'est de ne point faillir sur le sens des choses et la marche des idées. On pèsera les renommées plus tard : il faut présentement asseoir la conscience artistique du public. Le Temps, ce juge impartial, dira qui s'est trompé de mes contradicteurs ou de moi : notre tâche est de corriger les erreurs de la foule, et, ces erreurs, nous ne pouvons les atteindre qu'en portant la main sur les idoles.

Si l'école Classique, alimentée par la fabrication des prix de Rome et entretenue des faveurs de l'Etat, se traîne encore, survivant tout à la fois aux maîtres qui l'ont fondée et aux doctrines qui ont fait sa gloire, il y a longtemps que l'école Romantique n'est plus qu'un vague souvenir.

L'école Romantique n'a pas franchi la génération qui la vit naître. Bonington, Ary Scheffer, Eugène Delacroix, Decamps, l'avaient apportée, ils l'ont emportée avec eux. Comme l'école Classique, elle eut pour point de départ la nature, mais à sa différence, elle en laissa l'interprétation libre, sans frein. Prenant en toutes choses la fantaisie pour règle et pour loi le caprice, elle détruisit les bases de la critique, mena droit à l'anarchie des idées et à la dépravation du goût. Son champ d'exploration fut le moyen-âge ; sa manie, les détails archéologiques. Elle abandonna le nu pour se jeter à corps perdu dans le pittoresque. Affolée de littérature et faisant dans tous les ordres prédominer le sentiment sur la raison, elle réduisit l'art du peintre à n'être plus guère que l'illustration de la pensée universelle, *pictura litterarum ancilla*.

Je n'ai trouvé au Salon de cette année qu'une *Marguerite* de M. Hugues Merle, que je croyais lancé sur les pas de Paul Delaroche et que je trouve sur le chemin d'Ary Scheffer : peinture froide, d'ailleurs, compassée,

plaquée sur la toile, sans espace et sans air.—M. Tissot, qui semble vouloir se dégager de Leys, tombe dans le même défaut avec son *Confessionnal* ; néanmoins, il y a progrès. — Dans cette singulière école, on peut être l'élève d'un maître et procéder comme un autre. M. Anatole de Beaulieu est un des plus curieux spécimens de ce genre : sur le livret, il vient de Delacroix ; dans le Salon, il marche vers Decamps : je veux dire qu'il affectionne de maçonner, dans un Orient chimérique et sur des ciels bleu-cru, des pans de murs blancs criblés de lumière. — M. Andrieu, autre élève de Delacroix, reste plus fidèle à la mémoire de son maître, dont il a été le préparateur et l'aide. A ce point de vue, sa grande peinture décorative *Jupiter et Pandore* est fort curieuse à examiner : comme dessin, couleur et composition, c'est tout Delacroix, moins Delacroix lui-même. — Que dire de M. Protais, et de ses chasseurs idéalistes? Le *Soldat blessé* est inférieur au *Bivouac* ; mais que vaut le *Bivouac* lui-même? Quelques poses justes et naturelles suffisent pour faire un tableau : encore faut-il que ce tableau soit peint. — A ces faux chasseurs de Vincennes, je préfère les fausses servantes de Marchal, dont la dernière, sans doute, est exposée cette année sous le titre de *Printemps* ; mais ici encore, un peu plus de réalité ne serait pas un défaut.— M. Heilbuth continue sa série avec le même succès. Son *Antichambre* est pleine d'esprit, de finesse et d'observation. Il est difficile de poser deux personnages avec plus de naturel dans l'attitude et de justesse dans l'expression. Mais ces sujets sont bien microscopiques pour croire que l'art tout entier y puisse tenir.

Je pourrais prolonger cette nomenclature ; mais l'éclectisme, cette ivraie qui pousse dans tous les sillons du siècle, s'est mêlé au romantisme comme il l'avait fait pour le classicisme, et sur les frontières où je suis arrivé, je ne trouverais plus de démarcation possible. J'aime mieux revenir sur mes pas. Un romantique de la bonne souche, un pur, comme on dit dans certaine langue politique, me sollicite du geste. C'est M. Gustave Doré, un

romantique de la bonne époque, et le célèbre illustrateur que vous savez. Je me suis assis devant ses deux toiles, je les ai regardées avec le soin que commande la notoriété de l'auteur : le papier peint vaut mieux.

Je vous en conjure, si l'on vient vous parler jamais du génie pictural de M. Gustave Doré et du kilomètre de peinture qu'il se propose d'exposer l'an prochain au Champ de Mars, ne répondez pas, mais saisissez le parleur et conduisez-le devant ce *Paysage de Savoie* ou cette *Soirée en Espagne*.

IV

L'art est indigène, — ou il n'est pas. Il est l'expression d'une société donnée, de son esprit, de ses mœurs, de son histoire, — ou il n'est rien. Il tient du sol, du climat, de la race, — ou il est sans caractère.

Ne craignons pas de l'avouer, nous n'avons jamais eu en France de peinture française.

Les germes d'un art national, — basé sur la nature et l'expression de la vie comme tous les arts nationaux qui se sont développés en Europe, — commençaient à grandir dans les divers centres intellectuels de nos vieilles provinces (on peut voir par les Clouet du Louvre où il eût atteint), quand, à la suite des guerres de la Péninsule, l'influence italienne entra subitement chez nous, apportée par les gentilshommes de François Ier, aux fers de leur chevaux. Le coup fut terrible. L'arrivée de Léonard de Vinci et d'André del Sarte, la formation de l'école de Fontainebleau, la prépondérance croissante de Paris, il n'en fallut pas davantage. Jamais invasion ne fut plus rapide ni plus décisive : la peinture française fut tuée net.

L'Italie prit une éclatante revanche de nos promenades militaires. Si, par nos soldats et nos canons, nous étions

arrivés à dominer un moment chez elle, par son art et par sa pensée elle pénétra chez nous, et depuis ce temps ne nous a plus quittés; nous l'avons encore dans la moëlle.

Dès lors plus d'art, hormis un art de seconde main, un art inspiré de l'art des autres peuples et non sorti des entrailles de la vie ambiante. Aussi qu'arrive-t-il ? c'est que nos plus belles gloires, celles dont nous sommes le plus disposés à nous enorgueillir, ne nous appartiennent qu'à demi. Est-ce que Nicolas Poussin, Claude Gelée sont français ? Ils ne le sont ni par la tournure de leur esprit, ni par le choix de leur patrie adoptive. Lesueur, lui-même, qui pourtant n'a jamais quitté Paris, est italien. Dans ce grand courant d'imitation qui part de Primatice pour aboutir on ne sait à qui vers la fin du dernier siècle, quelques individualités surnagent : Lenain. Watteau, Chardin; mais combien peu nombreuses et de combien peu d'influence?

Louis David était peut-être de taille à produire un mouvement durable, à fonder véritablement une peinture française; mais il aurait fallu que la Révolution se maintînt. Les trois ou quatre œuvres que le conventionnel put exécuter depuis l'ouverture des Etats-Généraux jusqu'au 9 thermidor, — la *Mort de Marat*, le *Portrait de Lepelletier de Saint-Fargeau*, l'esquisse du *Serment du Jeu de Paume*, — sont éminemment françaises, appropriées tout à la fois au génie de l'artiste et au caractère de l'époque. Mais la République tomba, et, par le fait de David lui-même devenu l'ordonnateur des fêtes impériales et le préfet du département des beaux-arts. l'imitation reprit son cours.

De Louis David, amoureux du Parthénon, à M. Ingres. affolé des *Loges*, c'est l'esprit étranger qui nous dirige. Ni Gros, ni Géricault, qui firent de la peinture de géants avec un profond sentiment naturaliste, n'y purent rien.

Ce fut une des prétentions du romantisme de fonder l'école nationale. La grande levée de boucliers contre la présence des Romains et des Grecs dans la littérature et

dans l'art se fit au nom des idées de nationalité. Ce souvenir est amusant ; car c'est justement de cette époque que date le cosmopolitisme dans l'art et le débordement de toutes les imitations. Il n'y a pas vingt ans encore, toutes les écoles de tous les temps et de tous les lieux se trouvèrent à la fois chez nous. A côté de M. Ingres, qui s'inspirait de Rome et d'Athènes, M. Eugène Delacroix se réclamait d'Anvers et de Venise, M. Meissonier de la Flandre, et quant à Ary Scheffer, c'est à son compatriote Rembrandt qu'il demandait le secret de la couleur. Au-dessous de ces illustres chefs de file, chacun imitait qui il pouvait. C'était une Babel, une anarchie, un pêle-mêle qui n'eurent d'égal et ne devaient avoir pour parallèle que cet effroyable tourbillonnement de tableaux empruntés à tous les âges, à tous les pays, à tous les styles, dont depuis plus de trente ans la salle des commissaires priseurs a comme infecté Paris.

C'est cet enviable état que l'éclectisme bâtard de notre époque, voudrait prolonger et prolongera, si une jeunesse plus hardie ne vient prendre l'affaire en main, et si le classicisme avec le romantisme ne sont pas définitivement extirpés.

Heureusement, l'heure de cette issue définitive semble s'approcher. Le mouvement se précise et s'accentue. L'école naturaliste, bien qu'elle date d'hier et que les bornes de son développement soient loin de pouvoir être posées, s'affirme résolument comme la négation de ses deux aînées, et cherche ses bases dans les plus solides conclusions du rationalisme moderne. Il ne s'agit point pour elle d'épurer la nature et de peindre le beau : il s'agit d'exprimer la vie et de faire vrai. L'antiquité ne lui sert de rien, non plus que le moyen âge : c'est la société contemporaine qu'elle se propose de représenter. Qui oserait dire que ces aspirations ne soient pas en harmonie parfaite avec notre littérature, notre philosophie, notre politique et même notre morale ?

C'est par le paysage que l'école naturaliste a débuté en France. Pourquoi ? Comment ? A quelle époque ? J'aurais

plaisir à m'étendre sur ces intéressantes questions ; mais il faut aller vite.

On ne décrit pas un paysage ; le voir, l'admirer pour les effluves sensuelles qu'il nous apporte, pour les sensations endormies qu'il réveille dans notre souvenir, c'est tout ce que nous devons faire. Mais si je ne puis décrire les paysages, au moins nommons les paysagistes : ils aiment être nommés.

Quel formidable état-major ! Depuis trente ans comptez les maîtres seulement : Paul Huet, Flers, Cabat, Jules Dupré, Théodore Rousseau, Corot, Français, Diaz. Daubigny, Rosa Bonheur, Troyon, Millet. Et tous ceux qui sont en train de devenir célèbres : Harpignies, Hanoteau. Blin, Nazon, Lavieille, E. Breton, etc. Beaucoup sont morts ou se taisent, mais combien combattent encore vaillamment, et que de recrues s'avancent de tous les côtés !...

A part la *Remise des chevreuils*, de Courbet, qui est une œuvre exceptionnelle, tous ou presque tous les paysagistes de cette année sont restés dans la moyenne de leur talent. Le *Soir* et la *Solitude*, de Corot, présentent ces mêmes caractères d'indécision qui particularisent l'artiste. Des masses flottantes, des vapeurs crépusculaires, des arbres fusant du sol et retombant en bouquet de feuilles, des nymphes dansant dans la clairière, une étoile au fond du ciel : vous connaissez cela pour l'avoir vu cent fois. Corot a ajouté cette année un temple grec : viserait-il à l'institut ? — En passant, une larme à Théodore Rousseau ! Ce grand artiste se donne un mal terrible pour peindre avec de petites touches laborieuses, dans des toiles sans air, de pauvres arbres collés en éventail sur un ciel qui renonce à fuir. — Français montre à l'Institut les *Environs de Rome*, et au public les *Environs de Paris* ; mais qu'arrive-t-il ? L'Institut repousse les *Environs de Rome* à cause des *Environs de Paris*, et le public admirerait les *Environs de Paris* (un Bas-Meudon, très fin, très doux, très enveloppé) n'étaient les *Environs de Rome*, paysage de lignes, sec et dur. —

Daubigny, qui s'accompagne cette année de son fils et de sa fille, nous apporte un excellent *Bords de l'Oise*, tout à fait digne de sa signature ; l'*Effet du matin* me semble moins franc, et je n'y aime guère ce ciel martelé. — Le *Bout de village* de Fr. Millet, est d'un ton très fin, mais mou d'exécution. — Nazon conserve ses mêmes qualités d'élégance avec ses mêmes faiblesses de métier. — Hanoteau, toujours solide et vigoureux, ne concentre peut-être pas suffisamment son effet. — M. Fromentin, qui, depuis plusieurs années, subordonnait le paysage à la figure, fait le contraire aujourd'hui et redevient simple paysagiste ; quelque intérêt que présentent ses deux toiles, n'est-ce pas avoir descendu ? — Qui nommer encore? M. Appian, lequel se souvient trop de Fromentin en peignant; Blin, lequel se souvient trop de Daubigny en dessinant; Chintreuil, dont la *Giboulée* est si curieuse; Didier, un élève de Rome, qui, malheureusement, fait des terrains en chocolat, mais dont le *Labourage sur les ruines d'Ostie* mérite l'encouragement; Lansyer, qui dérange peut-être par trop d'arrangement les sites qu'il choisit. Citons enfin, pour ne rien oublier de ce qui peut être mentionné dans un compte rendu sommaire : les *Bords de la Marne*, de M. Pissarro; la *Pointe de l'île Saint-Ouen*, de M. Lavieille; la *Ronde du Berger*, de Jules Héreau; le *Paysage normand*, de Jongkind; les *Animaux dans un chemin*, de Depratère, etc.

Par le paysage, tel qu'il est compris et pratiqué depuis environ quarante ans, — c'est-à-dire depuis le jour où l'arrivée à Paris, au temps de la Restauration, de deux toiles de l'anglais Constable, détermina une révolution dans les ateliers et fut pour les artistes de l'époque un véritable chemin de Damas, — par le paysage l'art devient indigène et retrouve son essentiel caractère. Il prend possession de la France, du sol, de l'air, du ciel, du paysage français. Cette terre qui nous a portés, cette atmosphère que nous respirons, ces fonds vaporeux que notre œil contemple, tout cet ensemble harmonieux et doux qui constitue comme le visage de la mère-patrie, nous le portons dans

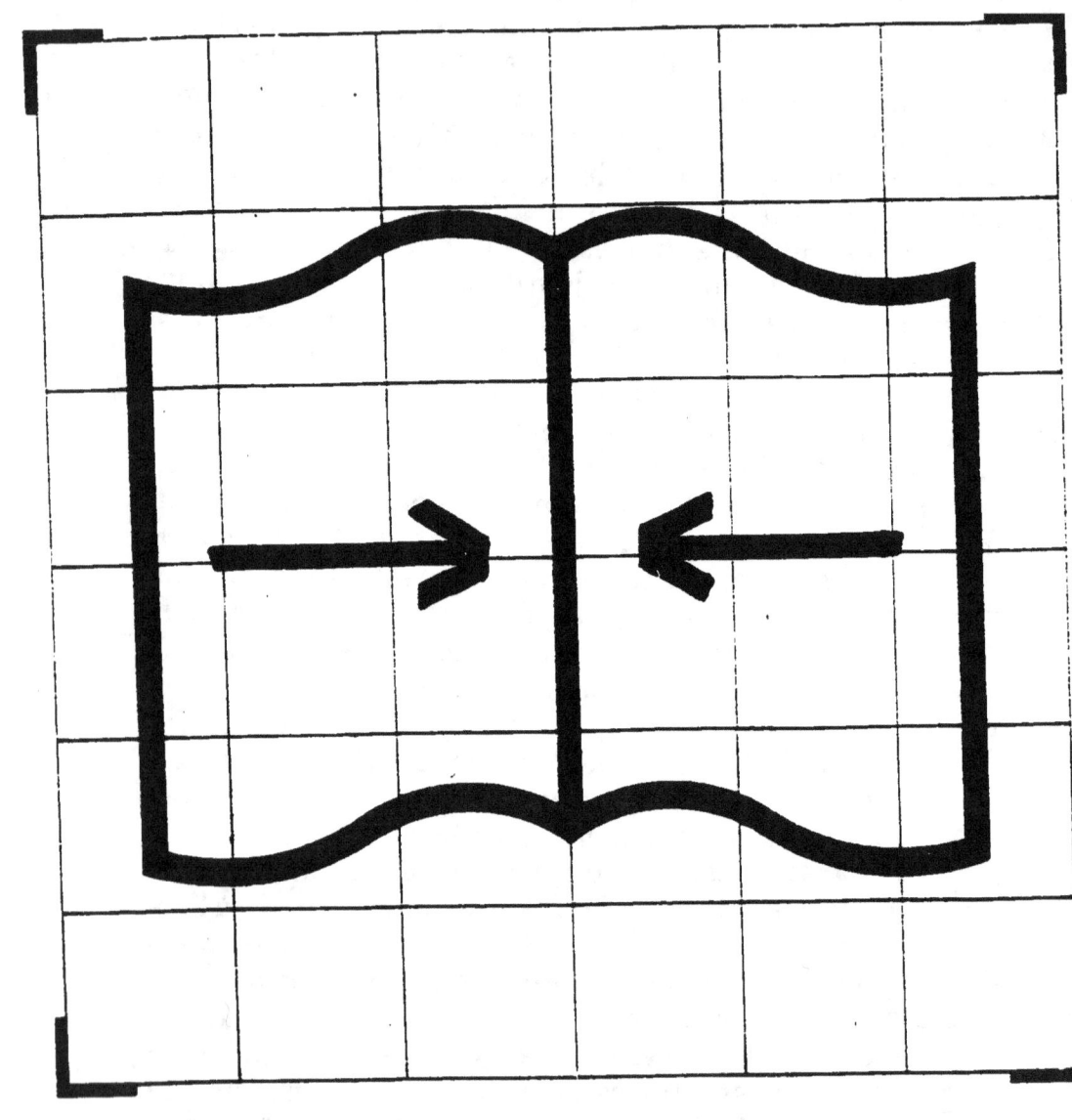

notre âme, et il tient à nous par les fibres les plus secrètes. Nous aimons à le regarder, à le regarder encore. Chaque artiste, opérant sur la nature champêtre avec ses idées, son tempérament, sa manière, nous apporte de ce visage aimé une parcelle, nous en présente un fragment : l'image tout entière se retrouvera dans l'ensemble des paysagistes.

Mais, toute poétique qu'elle soit, la campagne n'est que la scène. Il faut faire entrer l'acteur. C'est l'homme, c'est la vie humaine dont le peintre doit fixer les fugitifs contours. A celui qui saura représenter du même pinceau et du même talent l'acteur et à la fois la scène, le prix appartiendra.

V

Courbet a envoyé au Salon une figure et un paysage.

Le paysage n'est point un de ces effets généraux de nature qui ne s'adaptent à aucune localité précise, n'ont qu'une sorte de vérité poétique, et s'appellent de noms indéfinis, comme *le Matin, le Soir, le Crépuscule, l'Etoile du Berger* : c'est la représentation d'un site réel, la peinture d'un endroit déterminé, désigné au livret sous le titre de *Remise de chevreuils*, et marqué sur la carte de la Franche-Comté sous le nom de *Ruisseau-de Plaisirs-Fontaine*.

La figure n'est point une idéalisation comme les *Vénus*, les *Sources* et les divers êtres mythologiques qu'engendrent les caprices de l'esprit ; ce n'est point non plus une généralisation ne s'appliquant à aucune créature déterminée et exprimant des manières d'être sociales, comme la *jeune fille*, la *femme*, la *mère* : c'est la représentation d'un être réel et individualisé, d'une femme de notre temps. Les accessoires qui l'accompagnent ne sont point ces draperies impersonnelles et unicolores qu'aucune

main d'homme n'a tissée; qui, sorties d'on ne sait quelle fabrique idéale, eurent le privilège de s'adapter à toutes les épaules sans distinction de temps ni de sexe, et, après avoir couvert la nudité d'Adam et servi de langes à l'enfant Jésus, purent encore voiler les seins repentants de Madeleine : c'est une toilette de femme moderne, composée de jupe, jupon et chemise, et portant, élevée au suprême degré, l'estampille de notre époque.

Par où l'on voit dans l'application, après l'avoir vu dans la théorie, ce qui distingue la nouvelle école des anciennes. Pressé d'aboutir, je ne puis que signaler ces différences sans y insister.

Si le règlement n'était pas aussi étroit, Courbet aurait pu sortir de son atelier et ajouter à son envoi : — 1° Une composition comme le *Départ du Conscrit* ou le *Repas de la Morte*, qui ne comporte pas moins d'une douzaine de personnages de grandeur naturelle ; — 2° Un paysage avec figures, comme cette admirable *Curée*, un des plus étonnants morceaux de peinture qui soient au monde, à qui l'on a pas craint de laisser traverser les mers l'an dernier, et que les Américains nous garderont peut-être ; — 3° Une marine, comme ces études d'eau et de ciel, dont il exposait dernièrement une trentaine chez Cadart ; — 4° Une marine avec figures de grandeur naturelle, comme la *Femme au podoscaphe*, qui joint aux mérites ordinaires celui d'une surprenante nouveauté ; — 5° Un portrait d'homme comme on lui accorde de savoir les faire ; — 6° Un portrait de femme comme on ignore qu'il les fait, chefs-d'œuvre de grâce, de souplesse et d'harmonie, comme les portraits de la comtesse Karoly et de Mlle Aubé, grandes dames parisiennes rencontrées sur le bord de la mer, ou encore celui de Mme Max Buchon, charmante bourgeoise de province ; — 7° Un tableau de fleurs ; — 8° Un tableau de nature morte.

Le public alors aurait vu simultanément et dans l'entier déploiement de son talent original et fort, cet artiste longtemps méconnu, encore aujourd'hui calomnié, dont l'art libre se joue avec la même aisance à travers toutes les

difficultés et tous les genres. Il aurait tout de suite compris à quelle intelligence d'artiste, à quel tempérament de peintre, à quelle organisation exceptionnelle il avait affaire. En effet, la peinture ne se scinde pas plus en pratique qu'en théorie : tout l'univers coloré est de son domaine. Histoire, religion, bataille, genre, paysages, animaux, marines, fleurs, ce sont là des spécialisations arbitraires qui accusent la pauvreté de nos âges et l'inaptitude de nos artistes. Le véritable peintre doit tout traiter; et celui-là seul est bon peintre qui fait tout également bien.

Courbet traite tout d'une façon supérieure : quelle épithète lui appliquerons-nous?

Des deux tableaux envoyés par le maître-peintre au Salon, l'un est généralement préféré à l'autre. Je ne parle pas de l'opinion de certains artistes, qui savent très bien ce qu'ils font en mettant le paysage au-dessus de la *femme nue* (que deviendrait la peinture de style si une femme moderne, couchée sur un canapé ayant sa chemise sous elle et sa jupe à ses pieds, venait à être proclamée un chef-d'œuvre et obtenir la médaille d'honneur?) — c'est de l'opinion publique que je parle, la seule qui doive nous préoccuper désormais.

Je dis qu'il ne faudrait pas qu'on se laissât séduire par la délicate et mystérieuse poésie des sources; que la grâce et le charme d'une œuvre ne doivent point faire oublier les fortes qualités de l'autre. Quant à moi, je tiens pour la *femme nue*, et je félicite hautement M. le comte de Niewerkerke de l'avoir achetée de préférence au paysage. De même que je n'accorde pas que Courbet se soit révélé cette année pour la première fois, de même je ne saurais consentir à ce qu'un paysage, même parfait, fût placé au-dessus d'une figure, même imparfaite. Qu'on me laisse m'expliquer.

Je commence par déclarer la *Remise de chevreuils* irréprochable. Pas un défaut, rien que des qualités; impossible d'approcher de plus près la nature, de mettre plus d'air dans une toile; on y entrerait de plain-pied. C'est

frais, calme, reposé. On sent que le moindre bruit effaroucherait la jeune famille remisée; involontairement on écoute avec eux, et, comme eux n'entendant rien, on prend sa part de leur sécurité. Ces animaux élégants, ce silence qu'anime seulement le haut bruissement des platanes et en bas le léger babil du ruisseau, le soleil qui troue le feuillage, l'eau transparente qui se colore à peine du fond sablonneux sur lequel elle coule, les rochers criblés de lumière, les terrains, les cailloux, les mousses : tout cet ensemble harmonieux et juste, chargé de sensations vraies, laisse dans l'esprit une impression joyeuse, exacte, vivante, comme si vous aviez eu là un instant sous les yeux la nature même resserrée, réduite et ramenée aux proportions du cadre, dans quelque miroir plus sensible et plus pur.

La *Femme au perroquet* a, elle, des défauts qui proviennent de ce que l'artiste a manqué de temps : quelques jours ou quelques heures. La jambe allongée ne s'articule pas visiblement, et l'extrémité en est sèche ; la chevelure est trop symétriquement répandue en éventail. Mais quelle qualité supérieure de conception et de peinture ! Comme dans la hiérarchie artistique elle occupe un rang plus élevé ! Et puis, quelle chair ! quel bras, quel torse, quel ventre ! Jamais ton plus juste ne s'allia à un modelé plus serré. Regardez-moi ce bras en l'air : comme l'atmosphère qui le baigne en noie gracieusement les contours ! Regardez-moi cette main sur la cuisse : mignonne, coquette, posée avec une grâce charmante, dessinée avec un art parfait, on revient pour la voir : l'objet est petit, l'art est immense. Et cet accord merveilleux entre le personnage et les accessoires? cette robe grenat recouverte de noires dentelles? ce jupon blanc? cette draperie du fond si harmonieuse avec ses tons éteints? Pas une fausse note dans tout cet ensemble, pas un ton criard. Rien que de charmant et d'exquis. Si vous avez la fièvre du Salon, si vos yeux saignent pour avoir trop vu, c'est devant cette toile qu'il faut venir vous reposer.

Quand a-t-on peint comme cela en France? A quel art

cet art n'est-il point égal ? La grande Renaissance elle-même, que dirait-elle d'un pareil morceau ? Quant à moi, j'ai vu la *Femme au perroquet* de Courbet ; je voudrais revoir, pour en faire comparaison, les *Deux femmes nues* que Titien, ce grand peintre de femmes, a exécutées pour le duc d'Urbin, et qui sont l'orgueil de la Tribune de Florence !

Mais il faut s'arrêter. J'ai tout donné à Courbet, parce que plaider la cause de Courbet, c'est plaider en même temps la cause de ceux qui l'entourent, et de toute la jeunesse idéaliste et réaliste (le Naturalisme comporte les deux termes), qui vient après lui : Millet, Bonvin, Ribot, Vollon, Roybet, Duran, Legros, Fantin, Monet, Manet, Brigot. Que ceux-ci tiennent compte du peu d'espace qui m'est réservé, et, pour celui qui le premier leur a ouvert la voie, me pardonnent ! J'aurai d'autres occasions de parler d'eux.

SALON DE 1867 [1]

LE NATURALISME

La nature et l'homme, la campagne et la cité; — la campagne avec la profondeur de ses ciels, la verdure de ses arbres, la transparence de ses eaux, la brume de ses horizons changeants, tous les charmes attirants de la vie végétative éclairée au gré des saisons et des jours; — la cité avec l'homme, la femme, la famille, les formes conditionnées par les fonctions et les caractères, la diversité du spectacle social librement étalé au soleil de la place publique ou discrètement enfermé dans l'enceinte de la maison, toutes les surprises renaissantes de la vie individuelle ou collective éclairée au jour des passions et des mœurs : tel est dans son immensité le domaine déroulé au regard du peintre, le point précis de l'universalité d'où il lui est enjoint de tirer la substance et les matériaux de son art.

Qu'est-il besoin de remonter dans l'histoire, de se réfugier dans la légende, de compulser les registres de l'imagination ? La beauté est sous les yeux, non dans la cervelle; dans le présent, non dans le passé; dans la vérité, non dans le rêve; dans la vie, non dans la mort. L'univers que nous avons là, devant nous, est celui-là

[1]. Ce Salon est resté inachevé. Il n'en a paru que trois courts fragments publiés sous la rubrique « le Monde artistique », dans la *Liberté* des 25, 28 mai et 7 juin.

même que le peintre doit figurer et traduire. La poésie accessible à nos âmes est faite de toutes les sensations qu'il nous envoie. Hâtez-vous, ne tardez pas une heure : formes et aspects seront changés demain. Peindre ce qui est, au moment où vous le percevez, ce n'est pas seulement satisfaire aux exigences esthétiques des contemporains, c'est encore écrire de l'histoire pour la postérité à venir ; à ce double titre, c'est remplir exactement le but de l'art.

Le naturalisme, dont j'ai parlé tant de fois déjà et dont je parlerai souvent encore dans le cours de cette esquisse rapide, le naturalisme ne se propose pas d'autre objet et n'accepte pas d'autre définition.

Après tant de résistances aveugles et d'hostilités inconscientes, il l'emporte aujourd'hui en peinture ; mais si son triomphe est assuré pour toujours, c'est que lui-même est conforme à la méthode scientifique de l'observation et en harmonie avec les tendances générales de l'esprit humain. Là est le secret de son ascension et le gage de son infaillibilité.

Le Salon de cette année est négligé des amateurs et dédaigné du public. Le nombre des visiteurs qui s'y rendent est imperceptible. Les gardiens, qui n'avaient jamais vu le désert qu'en peinture, sont tout étonnés de le voir en réalité autour d'eux. Les tableaux et les statues se lamentent d'une solitude à laquelle ils ne sont pas habitués en France. C'est à peine si, de temps à autre, on rencontre quelque promeneur incertain de ses pas, cherchant vainement de l'œil les groupes qui, les années auparavant, lui désignaient en toute sûreté les toiles en renom. L'ingéniosité de M. Gérôme, l'exiguïté de M. Meissonier, l'élégance de M. Cabanel, sont sans effet : il n'y a personne devant leurs toiles parce qu'il n'y a personne dans les salles.

Ce résultat pouvait être prévu à l'avance. Ceux qui ont décidé que l'exposition des œuvres d'art aurait lieu cette année comme par le passé, malgré la coexistence de l'Exposition universelle, auraient dû y songer. Il était clair

que décréter la simultanéité des deux expositions, c'était sacrifier l'une à l'autre, la petite à la grande, l'habituelle à l'extraordinaire. Le public, à qui l'on allait offrir pour vingt sous, au Champs-de-Mars, les spectacles les plus inattendus et les divertissements les plus divers, l'industrie de toutes les nations, quinze années de l'art européen, sans compter le va-et-vient d'une foule cosmopolite, aussi curieuse que ses produits, et venue avec eux de tous les points du monde, — le public, dis-je, ne pouvait pas se passionner bien fort pour une année de sculpture et de peinture françaises rassemblée aux Champs-Elysées; et dès les premiers jours on pouvait dire où il irait porter son argent, son temps et son admiration.

Ce n'est pas tout. Comme si cette inégalité d'intérêt n'était pas assez flagrante par elle-même, on a pris soin de l'accuser encore par une différence radicale dans la distribution des faveurs dont le pouvoir dispose. L'exposition du Champ-de-Mars a reçu le baptême d'une consécration officielle, cérémonie qui, pour la première fois, aura manqué à l'exposition des Champs-Élysées.

Tandis qu'au Champ-de-Mars des cortèges de dignitaires, transportés à grand bruit de carosse, traversaient une immense population de curieux et s'engouffraient, par le pont d'Iéna, sous le couvert du velum aux abeilles d'or, le concierge du palais des Champs-Elysées vint seul, un beau matin, replier les battants de sa porte, et, se plaçant au tourniquet, déclara ouvert le Salon de 1867. Je ne sais si ces solennités ont sur le sort des expositions publiques l'influence qu'on leur accorde, mais j'ai entendu des artistes s'écrier : « Du moment que vous me protégez, protégez-moi jusqu'au bout! » Et ce cri de l'égalité froissée, je dois l'enregistrer ici.

Eh bien! qu'on me permette de le dire, ni cette indifférence ni cet abandon ne sont justifiés. Pour ne posséder pas d'œuvres capitales, le Salon de cette année n'en sollicite pas moins l'attention ; les tendances nouvelles de l'art s'y montrent de plus en plus manifestes, et, plus qu'aucun de ses prédécesseurs, il atteste la direction

définitive des esprits en France. Malgré les préjugés de l'administration, malgré l'hostilité de l'Ecole, malgré l'opposition des jurys, le naturalisme l'emporte de tous côtés. La religion est morte, l'histoire est morte, la mythologie est morte; toutes les sources de l'ancienne inspiration, si chères à la paresse ou à la médiocrité sont taries.

Voilà ce que crie bien haut le Salon de 1867. La peinture, qui, pendant si longtemps, s'était traînée dans cette ornière, aiguille vers de nouvelles destinées. Elle comprend que le monde visible est son seul domaine : que les seules formes et les seuls aspects à la reproduction desquels nous puissions être sensibles sont les formes et les aspects apportés à nos sens par le spectacle des choses ; que l'art ne peut contredire les données premières et essentielles de l'observation; que si le peintre veut continuer de nous charmer, il doit se plier au rationalisme de l'époque, prendre le mot d'ordre d'une société que la vérité a touchée et qui n'est plus accessible qu'aux seules beautés du vrai. Et voilà pourquoi tout entière elle passe au naturalisme.

Renversement prodigieux et qui laisse encore bien des âmes indécises ! La poésie que le peintre s'était accoutumé à aller prendre dans les livres, dans les tableaux, dans les bas-reliefs, là où elle était toute faite et en quelque sorte obligatoire pour lui, il va la dégager désormais de la nature et de la vie. Ce sel mystérieux et profond qui fait les œuvres vivaces et qui lui venait par transmission de l'antiquité littéraire ou artistique, il va l'extraire directement du récipient éternel, et le composer lui-même avec les seules ressources de son imagination et de sa sensibilité.

Certes, la tâche est périlleuse et ardue ; mais qui oserait dénier qu'il en sorte un art plus humain, par conséquent plus fécond et plus grand ?

LES PORTRAITS

De tous les objets qui peuvent affecter le regard et la pensée de l'artiste, l'être humain, pris dans son individualité mâle ou femelle et conditionné par les mœurs sociales, est le plus intéressant qu'il puisse reproduire et le plus fait pour nous captiver. C'est lui qui exprime la plus grande somme de vie intellectuelle et qui permet au peintre de s'élever jusqu'au moraliste.

Bien plus, l'homme, la femme, la jeune fille, représentés dans la diversité de leurs fonctions, de leurs tempéraments, de leurs caractères, caractérisés par les mœurs qui les enveloppent et par la société qui les produit, ne sont pas seulement révélateurs de la vie individuelle, mais encore de la vie collective. Avec un seul portrait de Clouet, d'Holbein, de Van Dyck, de Titien, de Rigaud, de David, vous pouvez reconstruire, avec le personnage qui a servi de modèle, l'époque tout entière où ce personnage a vécu. Et c'est pourquoi le portrait, qui met en œuvre les plus hautes facultés du peintre, demeure le point culminant de l'art de la peinture.

C'est donc par le portrait que je commencerai.

Le Salon de cette année en contient un grand nombre : peu sont remarquables. Un état-major de généraux en uniforme, de juges en robe, de prélats en douillettes ne peut être considéré comme une représentation suffisante d'une société dont le travail est la base. D'ailleurs, aucun de ces dignitaires, écrasés du poids de leurs décorations et de leurs insignes, n'exprime avec précision et justesse la vie individuelle qui les devrait animer. M. *Delangle*, procureur général à la cour de cassation, devient, sous le pinceau de M. Cabanel, une fonction et non un homme; le portrait que l'artiste a tracé peut être bien dessiné, il est sans accent; le costume y est tout,

la tête rien : c'est un Flandrin moins intime et plus décoloré.

Même reproche au *général de Brayer*, de M. Amaury Duval, dont la figure et les mains sont aussi proprement astiqués que les ors de l'épaulette. Le *maréchal Bazaine*, de M. Beaucé, a beau se poser près d'une tranchée, au milieu des appareils d'un siège, je n'aperçois pas sur son visage le hâle du soleil mexicain : c'est un général de salon.

J'ai cherché parmi tous ces hommes harnachés de rubans et de croix un représentant de notre bourgeoisie somptueuse, accordant le plaisir avec le travail, et pour satisfaire aux exigences de ses nuits, surmenant le jour la fortune comme un jockey fait de son cheval : je n'ai rien trouvé. J'ai cherché parmi toutes ces femmes en toilettes, debout ou assises, ajoutant une fleur à leurs frisons coquet, ou une agacerie à leur sein nu, une expression de la Parisienne délicate ou de la provinciale honnête, de la jeune fille innocente ou de la mère corrompue : je n'ai rien trouvé. Ces hommes, dont la tête et les mains sortent çà et là des ténèbres de la toile, ne sont ni aristocrates, ni bourgeois. (Du prolétariat qui monte comme un fleuve en train de tout submerger, mais qui n'a pas encore assez d'or pour payer des artistes, il ne saurait être question.) Ces femmes, dont l'ajustement est si prétentieux, ne sont ni filles, ni épouses, ni vierges, ni mères, ni parisiennes, ni provinciales; à peine sont-elles françaises. Il est visible que le peintre, tiraillé entre la convention et la nature, demeure impuissant à rassembler et à détailler l'ensemble des phénomènes qui font que chaque créature humaine est une individualité fixe ayant, en outre de son esprit et de sa forme, son milieu et sa date, comme elle a son nom et son prénom.

Quelques exceptions sont à noter : Le *portrait de M. Edouard Manet*, par M. Fantin-Latour, est bien saisi dans son attitude et audacieux à certains égards ; mais il ne me peint que l'homme extérieur. Le *portrait de M. M...*, par M. Brigot, est d'une excellente facture. Les

Deux Sœurs, de M. E. Degas, — un débutant qui se révèle avec de remarquables aptitudes, — dénotent chez l'auteur un sentiment juste de la nature et de la vie. J'en dirais autant des deux portraits de M. Carolus Duran, *M. de Ch.*, et la *comtesse de V.*, si le coloris en était moins triste.

Ces jeunes efforts qui appartiennent tous aux tendances naturalistes, et qui sont si louables d'ailleurs, prendront-ils plus de consistance? Aboutiront-ils par la suite, à de meilleurs résultats? Je ne le mets pas en doute, un fois que l'idée nouvelle sera dégagée et que l'indécision qui règne encore dans les esprits sera complètement dissipée.

SALON DE 1868[1]

I

LES TENDANCES NOUVELLES DE L'ART

La confusion en art. — Insuffisance du vocabulaire. — Les critiques, idée d'une méthode. — Il n'y a point de chef-d'œuvre. — M. de Niewerkerke et le naturalisme. — Décadence de l'art protégé ; ascension de l'art libre. — Importance toute moderne du genre. — Le *Salon de* 1868 est le Salon de la jeunesse. — La révolution est faite.

Une des principales causes qui font qu'on dispute chaque année lorsque s'ouvre le Salon, et qu'on se sépare sans s'être entendu lorsqu'il se ferme, c'est l'insuffisance du vocabulaire artistique.

Tandis que les sciences ont chacune leur méthode fixe et leur idiome approprié, l'art se fait gloire de rester indistinct et d'échapper aux classifications rigoureuses. Comme si ce n'était pas assez de l'impuissance radicale dont est frappée la parole humaine quand il s'agit de rendre sensibles à l'esprit des beautés faites pour parler

(1) Ce Salon et tous ceux qui suivent ont paru en feuilletons dans le *Siècle*. Le Salon de 1868 a été imprimé (pages 291-367) dans le *Bilan de l'année* 1868, *politique, dramatique, artistique et scientifique* par MM. Castagnary, Paschal Grousset, A. Ranc et Francisque Sarcey, 1 vol. in-12, Paris, Armand Lechevalier, 1869.

seulement aux yeux, il se trouve que, dans ce domaine spécial, par suite d'un déplorable abandon, tout est mal venu, la langue et les idées. La langue est pauvre de mots, restreinte dans ses tours, vague dans ses formules. Les idées sont contradictoires et inconsistantes, peu adaptées aux faits qu'elles ont la prétention de représenter. Aussi l'obscurité s'accroît à mesure que les écrits se multiplient. Chaque jour un peu plus de nuit se fait sur les questions. Ne demandez pas la lumière aux esprits supérieurs : pas plus que les critiques ordinaires, ils ne vous la pourraient donner. Ceux d'entre eux qui ont voulu s'élever au-dessus de la description littéraire ou de l'appréciation sommaire sont immédiatement tombés dans le chaos. Jamais une théorie utile, j'entends de celles qui, en résumant les faits du passé, éclairent la route de l'avenir, n'a pu s'établir sur l'indéfini de leurs définitions. En doutez-vous? Lisez le premier traité du beau que vous rencontrerez, et dites-moi si, dans aucun ordre, spéculations furent plus vides et plus dénuées de sens. Je ne sais guère que la théologie pour se payer d'inanités pareilles. Le propre de l'esthétique, comme le propre de la théologie, c'est de souffler du vent et de brasser des nuées.

Cette infériorité de méthode et de langage ne doit pas être mise tout entière au compte des hommes de lettres, qui, dans nos temps surtout, se sont imposé pour supplément de mission la vulgarisation des œuvres peintes ou sculptées. S'ils ont manqué de philosophie en englobant sous les mêmes propositions générales des arts qui, pour voisins qu'ils soient, ne dérivent cependant pas des mêmes facultés et ne répondent pas aux mêmes besoins, s'ils ont défailli à la justice en revêtant d'une égale poésie des produits d'un mérite inégal ; du moins ils se sont efforcés d'assouplir la technologie et de varier les applications du dictionnaire. A défaut de la précision qui n'était pas dans leur esprit, ils ont apporté le brillant qui était dans leur style. Cette tentative eût été fructueuse si, tout en profitant à la réputation des personnes, elle eût servi

à l'élucidation de la matière. Malheureusement les efforts ont tourné au seul bénéfice des écrivains ; et aujourd'hui, comme il y a cent ans, nous nous trouvons tous pêle-mêle sur le même terrain obscur, sans carte et sans guide, nous pressant confusément dans l'ombre, criant chacun de notre côté à la moindre lueur apparue : Voici l'étoile, suivez-là ! — Et tout cela parce que la plastique n'a jamais eu la bonne fortune de rencontrer sur son chemin un Bacon ou un Descartes, qui passât au crible d'une raison rigoureuse sa rhétorique de hasard !

Certes, c'est là un malheur, et un malheur difficilement réparable. Mais, sans y insister davantage ne serait-il pas possible, même avec les moyens défectueux dont nous disposons, d'arriver à s'entendre ? En art, je le sais, on ne prouve pas ; à peine si l'on peut montrer, faire voir, rendre sensible. Les mots sont coupables puisqu'on ne peut faire comprendre par des mots l'harmonie d'une ligne, qui est presque toute la beauté de la sculpture. Les mots sont coupables puisqu'on ne peut rendre saisissable par des mots l'effet d'un ton près d'un ton, qui est presque toute la puissance de la peinture. Mais enfin, avec ces mots dont il faut bien user puisqu'ils sont notre unique ressource, ne serait-il pas possible, en parlant toujours simple et clair, en ne généralisant pas trop vite, en s'étayant avec force sur l'histoire qui n'a jamais trompé personne, d'arriver à des conclusions acceptables pour tous ceux que l'art intéresse ? Qui sait, peut-être en réduisant la critique à n'être plus qu'une de ces expositions nettes et précises qui portent leur démonstration en soi, et où l'évidence, jouant le premier rôle, force l'assentiment, supprimerait-on les désaccords et rallierait-on dans une même direction les intelligences de bonne volonté ?

Il ne faut jamais entrer dans un Salon avec l'idée préconçue d'y chercher des chefs-d'œuvre.

Cette préoccupation nuit à l'effet des œuvres rassemblées et tend à vous les faire considérer toutes comme médiocres ou même détestables.

Des chefs-d'œuvre il n'y en a pas, du moins quant au présent, et il ne saurait y en avoir. Le chef-d'œuvre est un produit du temps. Pour qu'il existe véritablement et s'impose à l'esprit, il lui faut la consécration des siècles. C'est le prolongement du consentement universel à travers la durée, c'est la continuité de l'admiration publique, qui le crée, l'installe, lui donne l'investiture et l'autorité. Le présent borne son effort à produire. Les œuvres qu'il enfante sont viables ou non viables, suivant la valeur propre des générateurs. La postérité survient, qui examine, compare, choisit, élimine le pire, retient le meilleur ; et c'est seulement quand la postérité s'est prononcée que l'œuvre devient chef-d'œuvre. Tout produit de l'esprit humain est une lettre de change tirée sur l'avenir. La question est de savoir si l'avenir acceptera la traite ou laissera protester la signature. Prenez parmi les monuments les plus vénérés de la littérature ou des arts, et vous verrez qu'à l'origine il y a toujours eu contradiction et débat. On ne s'est mis d'accord qu'à la longue. Pour qu'un livre, un tableau, une statue, frappent les contemporains, il suffit qu'ils soient en harmonie d'expression et de tendance avec l'époque ; mais, pour qu'ils survivent, il faut qu'ils soient conformes à la marche générale de l'humanité. Et c'est là un point sur lequel nous pouvons avoir des pressentiments, non des certitudes.

Donc, pas de chefs-d'œuvre ; le Salon de 1868 n'en contient pas un seul. Il renferme, je le sais, tel tableau, telle statue, pour lesquels, quand le moment sera venu, je me fais fort de présenter la thèse. Mais, pour aujourd'hui, il ne saurait s'agir d'une aussi délicate plaidoirie. Je veux me borner à un coup d'œil général, et c'est sous un autre aspect que je dois examiner les choses.

De tous les salons qui se sont succédés en France depuis l'exposition libre de 1848, le premier Salon véritablement instructif, le premier qui témoigne d'une manière irréfragable de la marche des esprits en art, c'est le Salon de 1868.

Nous tous qui, depuis dix ans et plus, considérant que

l'art est une des manifestations les plus directes de la conscience humaine et qu'il en suit pas à pas les évolutions, avions entrepris de montrer à la foule les courants opposés qui l'agitaient, et de déterminer d'une façon précise la voie définitive dans laquelle il allait entrer. nous pouvons être fiers. Jamais démonstration plus évidente n'aura suivi de plus près affirmation plus contestée. En annonçant que la révolution de février avait creusé un abime entre nous et nos pères ; que le point de vue était changé, que les anciennes écoles, de quelque nom qu'on les nommât, classique ou romantique, avaient pris fin ; que l'art, modifiant son objet et rentrant dans le giron populaire, se façonnait à l'expression directe de la vie environnante ; qu'ainsi il allait marcher de pair avec notre philosophie, notre morale, notre politique, toutes les forces vives par où notre société se distingue des sociétés antérieures, — nous raisonnions par inductions tirées de l'état général de l'humanité à notre époque ; nous étions prophètes dans une certaine mesure. Aujourd'hui, grâce au Salon de 1868, nos inductions sont des évidences, nos prophéties sont de l'histoire.

Ainsi M. de Niewerkerke, surintendant des beaux-arts, aura succombé dans la lutte que depuis longtemps il avait entreprise au nom de l'autorité. Lorsque, au lendemain du 2 décembre, songeant au naturalisme déjà envahissant, il s'écriait en pleine assemblée d'artistes que « la mission de l'Etat est de décourager les fausses vocations et les faux talents qui obstruent toutes les avenues, » il ne savait pas que peu d'années suffiraient pour réduire à néant ses prétentions, et que « ces fausses vocations et ces faux talents » étaient précisément ce qui allait finir par l'emporter dans la balance de l'opinion publique.

A quoi lui sert-il maintenant d'avoir voulu créer une esthétique officielle, et d'avoir posé en principe que les arts sont faits pour la splendeur des trônes? Pas un des hommes qu'il a pris dans sa main puissante et qu'il a élevés tour à tour sur un piédestal, ne s'est tenu debout. Comme

s'il était écrit que, en matière d'art, le gouvernement ne peut avoir qu'une influence énervante, tous ceux qui ont eu part à ses bienfaits ont vu décliner leurs forces et s'affadir leur talent. Rappelez-vous le dessinateur qu'était Yvon avant sa médaille d'honneur, et demandez-vous ce qu'il a fait depuis. Songez aux aquarelles et même aux tableaux militaires qu'exécutait Pils avant la *Bataille de l'Alma*, et comparez avec la triste *Fantasia arabe* de l'Exposition universelle. Glaize n'est-il pas tombé du *Pilori* à la *Distribution des aigles*? Meissonier n'est-il pas devenu méconnaissable en quittant ses sujets ordinaires pour passer à la *Bataille de Solférino*? Je ne parle pas de Gérôme, qui traite cette année l'*Exécution du maréchal Ney* avec moins de grandeur que jadis il traitait le *Duel de Pierrot*; je ne parle pas non plus de Cabanel, qui poursuit en silence sa lucrative industrie de portraits du grand monde. Ils ont pu s'adjuger les suprêmes récompenses au Champ-de-Mars : la faveur ministérielle restera impuissante à les faire regarder jamais comme de vrais peintres. Mais Hébert, mais Baudry, mais Barrias, mais tant d'autres qui nous ont donné des promesses de talent à leur arrivée de Rome, comment les ont-ils réalisées? Et tous ces peintres de religion que les architectes de M. Haussman ont enrégimentés pour la décoration de nos églises? Et tous ces peintres d'antichambre que l'administration du Louvre emploie à la multiplication des types impériaux et des réceptions de dignitaires, vous ne les connaissez pas, ni moi non plus, et la litanie de leurs noms ne nous embarrasse guère. Mais, je vous le demande, quelle œuvre est sortie jamais de leurs officines ténébreuses? Or, tandis que M. de Niewerkerke épuisait sur ses favoris les récompenses, les titres, les commandes, l'argent de l'état, protégeant à outrance ce qu'il appelle le grand art, c'est-à-dire l'art d'église et l'art de palais, il se trouvait que le grand art s'étiolait peu à peu, se desséchait comme un tronc abandonné de la sève. La peinture religieuse, ressuscitée un moment par l'érudition sagace d'un Flandrin, disparaissait avec lui; la peinture

militaire, longtemps maintenue par l'habileté d'un Horace Vernet, déclinait après sa mort, et descendait rapidement de Yvon à Pils ; la peinture cérémonielle tombait dans le plus absolu discrédit. Et, pendant ce temps, les « fausses vocations et les faux talents, » si antipathiques à M. de Niewerkerke, croissaient en nombre et en force ; l'*histoire* achevait le mouvement de conversion par lequel elle s'achemine au *genre* ; et le *genre*, c'est-à-dire les usages, les costumes, les personnages, les caractères, les mœurs, toutes les réalités visibles du monde présent, le *genre* si décrié, si maudit, si persécuté, se développait, grandissait, sortait de ses anciennes limites, montait à la hauteur de l'*histoire*, s'attaquait à l'universalité de la nature et de la vie, devenait enfin toute la peinture du présent, comme il sera, je l'espère, toute la peinture de l'avenir. C'est bien le cas pour M. de Niewerkerke de s'écrier en songeant à qui je sais bien : « Galiléen, tu as vaincu ! »

M. de Niewerkerke s'en prend à Daubigny. Si le Salon de cette année est ce qu'il est, un Salon de nouveaux venus ; si les portes en ont été ouvertes à presque tous ceux qui se sont présentés ; s'il contient 1,378 numéros de plus que le Salon de l'année dernière ; si, dans ce débordement de la peinture libre, la peinture d'État fait une assez pauvre figure, c'est à Daubigny la faute. Daubigny a voulu faire de la fausse popularité ; c'est un ambitieux, un libéral et un libre penseur ; un peu plus, ce serait un matérialiste, et il aurait été convive au fameux dîner Sainte-Beuve.

Je ne sais pas si Daubigny a fait tout ce que M. de Niewerkerke lui attribue. Je le croirais volontiers, car Daubigny n'est pas seulement un grand artiste, c'est encore un brave homme qui se souvient des misères de sa jeunesse, et qui voudrait épargner à la jeunesse des autres les rudes épreuves qu'il a subies lui-même. Aussi suis-je sûr d'être d'accord avec tout le public en lui donnant ici un témoignage de sympathie, et en lui votant, au nom de ceux que son influence a affranchis désormais, une adresse de remercîments.

Mais que M. de Nierwekerke ne s'y méprenne pas. Daubigny, quelque décisifs qu'aient été en cette circonstance sa parole et son exemple, n'a point parlé en son nom personnel. Il était l'organe de l'opinion publique. Il y a longtemps que l'opinion publique proteste contre cette tutelle administrative dans laquelle les arts sont maintenus. Il y a longtemps qu'elle conclut pour les arts comme elle a conclu pour les cultes, et qu'elle demande leur séparation d'avec l'Etat. L'art est une force immanente à la société ; sa destinée est d'en subir les révolutions, et sa mission d'en refléter les aspects successifs. L'Etat, qui n'a pas plus d'esthétique qu'il ne saurait avoir de religion, est sans qualité pour lui imprimer une direction que la société ne comporte pas. C'est pourtant ce que vous avez essayé de faire en établissant vos grands prix, en élevant à la brochette vos médailles d'honneur, en faisant de vos Salons autant de petites chapelles où étaient admis les seuls initiés, en créant une classe de refusés qui aurait fini par devenir héréditaire, en protégeant exclusivement un art factice et artificiel que vous opposiez incessamment à l'art vrai toujours découragé, en violentant par tous les moyens possibles une génération qui voulait avant tout rester elle-même et affirmer librement dans ses œuvres son goût particulier. Pendant vingt ans, vous vous êtes acharnés à cette utopie, mettant à son service et le vaste pouvoir dont vous disposiez et l'argent énorme tombé dans votre budget. Or, aujourd'hui il se trouve que votre édifice s'écroule. Derrière vos murs, qu'un souffle a renversés, l'esprit des temps nouveaux se déclare et vous montre une jeunesse tout entière appliquée à l'étude de la société contemporaine ; s'occupant, malgré les irritations du pouvoir et les déclamations des intérêts, à tirer directement la poésie de la nature, à extraire l'art de la réalité. Le Salon de 1868 sera le Salon des jeunes.

C'est une révolution, croyez-le bien, et une révolution radicale par le fond et par la forme. Parce que vous l'avez combattue pendant vingt ans, vous pensiez l'avoir

éludée. Mais on n'arrête pas la vie qui bouillonne; au plus peut-on la suspendre quelques instants, inévitablement elle reprend son cours. Aujourd'hui la vie a recommencé et la révolution est faite.

Ces affirmations-là veulent être appuyées d'arguments. Pour le moment, je me bornerai à donner une parole d'encouragement à tous ces jeunes gens qui, pour la première fois cette année et après tant de persécutions injustes, sont enfin admis à voir la lumière. On leur crie tous les jours, et par toutes les voix possibles, qu'ils désertent la tradition; je veux leur dire qu'ils y rentrent. Oui, mes amis, vous êtes dans la vraie tradition, et seuls vous y êtes. Tous les pays qui ont eu un art propre et qui en ayant un art propre, ont laissé un nom immortel dans l'histoire, Florence, Venise, Bruges, Anvers, Amsterdam, Madrid, ont procédé comme vous faites vous-mêmes. C'est en se plaçant directement devant la nature, c'est en reproduisant avec rigueur leurs types et leurs mœurs, c'est en décrivant avec conscience les actes de leur vie indigène et locale, qu'ils ont produit ces chefs-d'œuvre qui, rassemblés aujourd'hui à grands frais dans vos musées, servent encore à votre enseignement. Rappelez-vous que la renaissance, la grande renaissance qui va du treizième au seizième siècle, a commencé le jour où un homme, laissant de côté les cartons, les souvenirs et les partis pris, s'est imaginé de prendre un modèle et de le faire poser sous ses yeux. Souvenez-vous que la réalité contient toutes les poésies; que la société au sein de laquelle vous vivez est aussi riche en pensées, en sentiments, en formes et en couleurs, qu'aucune autre du passé; et, pénétrés de ces idées qui sont les seules justes, vous arriverez à donner à la France ce qu'elle cherche encore, après tant de siècles d'imitation italienne en tout genre, un art qui la reflète et qui soit son image fidèle.

II

LE SALON ET L'OPINION PUBLIQUE

La France, dernier foyer de production artistique. — Energie productive de Paris. — L'éducation de la foule. — Destruction du goût par l'état producteur des arts. — Les grands succès du Salon : MM. Viger et Gérôme.

Un fait qu'on oublie trop c'est que depuis trois quarts de siècle la France est le plus éclatant, je pourrais dire le seul foyer de production artistique. L'Italie, dans les inévitables déchéances de son long asservissement, a désappris le noble métier des Michel-Ange et des Raphaël; depuis longtemps elle n'a plus d'art national, et si, délivrée aujourd'hui et ressuscitée, elle commence à se glorifier en sculpture de sa jeune école milanaise, en peinture, il faut bien le constater, elle en est restée à l'imitation de notre Paul Delaroche. L'Espagne, énervée par trois siècles de domination religieuse, a perdu sa virilité hautaine, et c'est misère que de voir les descendants du grand Velasquez chercher aujourd'hui leurs inspirations dans l'idéalisme cacochyme de M. Ingres. L'Angleterre immobilisée dans les réalités de paysage ou égarée dans les curiosités de l'anecdote, semble incapable de s'élever à une conception supérieure de l'art. Quant à la Belgique, restée par la force des choses seule et unique héritière des glorieux Pays-Bas, c'est une France en raccourci ; non-seulement elle nous suit pas à pas, mais elle pousse la contrefaçon jusqu'à reproduire dans leur diversité nos tempéraments et nos écoles.

Ainsi, tous les primitifs foyers qui s'allumèrent successivement dans la nuit de l'Europe et qui, du treizième

au dix-septième siècle, brillèrent si longtemps et si haut, sont éteints. De Florence, Milan, Venise, Bruges, Anvers, Amsterdam, Séville, Madrid, de leur activité tumultueuse et de leur splendeur rayonnante, il ne reste plus qu'un souvenir; et rien ne recommanderait ces nobles capitales à l'attention des générations présentes, si elles n'étaient restées pour la plupart d'incomparables musées, où se trouvent rassemblés les vestiges de leur ancienne grandeur, et où, comme on on va étudier le passé aux ruines des nécropoles, le penseur se rend pour élucider ses systèmes, l'apprenti pour compléter ses études. Le temps a soufflé leur flamme, la nuit s'est faite sur leur merveilleux génie; et, d'immenses événements ayant amené un immense déplacement de vie, il en est résulté l'importance exceptionnelle de Paris, ce monstre à tant de cervelles.

C'est Paris qui a succédé aux anciennes cités mères, génératrices fécondes des arts dans les temps modernes; et à lui seul aujourd'hui, Paris les remplace toutes, foyer plus intense et plus incandescent. Quoi qu'en dise l'étranger qui l'envie ou l'outrage, son ascendant se fait sentir irrésistible en toutes choses. Pour ne parler que de la seule matière qui nous occupe, Paris, depuis le renouvellement de la peinture opéré par Louis David, renouvellement qui coïncide avec l'aurore même de la révolution, semble avoir accaparé toutes les forces productives de la France et du monde. On ne fait d'art qu'à Paris ou en vue de Paris. C'est Paris qui a l'initiative et qui donne le type. Son autorité est telle que les étrangers restés en dehors de son cercle viennent lui demander la consécration de leurs efforts. Je ne parle pas des Leys, des Cornélius et des Kaulbach, vrais anachorètes du pinceau, qui se confinent volontairement dans les déserts du passé, et qui eussent pu tout aussi bien concevoir leur art dans un hypogée de l'Egypte que dans une capitale européenne: je songe aux jeunes esprits amoureux de la nature et de la vie, qui de toutes parts montent à la célébrité. C'est à Paris que le gentil peintre de Nassau, Knauss, est venu

se faire une renommée; c'est à Paris qu'il en sera fait une à Meyerheim, le vigoureux réaliste Berlinois.

S'il en est ainsi, et ces faits sont à vrai dire incontestables, Paris, héritier d'Athènes et de Florence pour la production, devrait l'être aussi pour le goût. Rien ne devrait pouvoir dépasser la justesse de ses impressions, si ce n'est la rapidité et la précision de ses jugements. Il faudrait que, quelle que fut l'œuvre en litige, Paris, — j'entends le public, j'entends la foule qui se presse dans nos Salons, — se mit toujours et immédiatement du côté de la vérité, c'est-à-dire de la beauté. Malheureusement, ici encore, l'influence fâcheuse de l'Etat se fait sentir; et, par suite du déplorable enseignement qui résulte des faveurs et des encouragements donnés à faux, le goût public se trouve, sinon détruit, du moins singulièrement hésitant et divers. Comment voulez-vous que je ne devienne pas incertain, en voyant vos idées si opposées aux miennes? Comment voulez-vous que je m'intéresse aux scènes par où se traduisent les mœurs et la figure de mon temps, si c'est l'image du passé que vous faites acheter à grands frais? Comment voulez-vous que je m'attache au mérite d'un Courbet, si c'est un Gérôme que vous récompensez? Comment voulez-vous que je reconnaisse la supériorité d'un Daubigny, si c'est un Cabanel que vous chargez de professer dans vos écoles? En vain vous voudriez écarter les responsabilités qui incombent à l'Etat dirigeant. Si la foule, incurieuse des réalités présentes, qui sont la matière propre de la peinture, se porte de préférence vers les sujets mythologiques et historiques; si, ignorante des qualités d'exécution qui sont le mérite essentiel des tableaux, elle incline vers une facture petite, minutieuse et léchée; si la fermeté du dessin, la puissance du modelé, l'harmonie de la couleur ont moins de prise sur son imagination que l'anecdote ou le drame mis en scène, c'est à vous que la faute en revient, c'est vous qui avez eu ces goûts et qui les lui avez communiqués. Quand, en 1793, le peuple de Paris se pressait dans la cour du vieux Louvre pour admirer

le *Lepelletier de Saint-Fargeau* et le *Marat assassiné*, de Louis David ; quand, en 1824, la jeunesse des écoles courait applaudir au *Massacre de Scio*, de Delacroix, on sentait encore juste, on comprenait la grandeur des sentiments patriotiques, on se passionnait pour des beautés d'invention ou de métier, qui sont en art les qualités de premier ordre. Aujourd'hui, par l'effet de l'éducation qui d'en haut descend sur elle, et qui lui vient tout à la fois des médailles que vous décernez, des travaux que vous commandez et des théories que vous professez, la foule a cessé de comprendre, et en cessant de comprendre, elle a cessé d'aimer. Déroutée par vos contradictions ou par votre éclectisme, elle laisse sommeiller en elle les meilleurs de ses instincts, et, quand le Salon s'ouvre, savez-vous où elle va ? Elle va droit au joli, au convenu, à l'artificiel, à ce que depuis longtemps lui désignent vos préférences secrètes ou avouées.

Tenez, suivons-la. Il est instructif de marcher derrière le grand nombre, de regarder ce qu'il regarde, de s'arrêter où il stationne. A le voir et à l'entendre, on se rend compte de ses impressions, et on en peut prendre occasion de rectifier ses erreurs.

Un tableau fait émeute dans le salon carré et provoque surtout la curiosité des dames. Lequel ? ce n'est pas, soyez-en bien sûr le beau vase de *Fleurs d'été*, de Philippe Rousseau, d'un ton si intense et d'un éclat si mouillé ; non plus *Les sapeurs du 2ᵉ cuirassiers de la garde*, de Régamey, d'une impression si pittoresque ; non plus le grand *Paysage vert*, d'Hanoteau, d'une facture si habile ; non plus le *Washington*, de John Brown, d'une tournure si élégante et d'un aspect si séduisant. C'est un *Pas de Gavotte* dansé par madame Récamier et lady Georgina, duchesse de Bedfort. Un pas de gavotte dirigé par Vestris et exécuté dans un salon empire par deux jolies femmes en toilette, on s'arrêterait à moins, n'est-ce pas ? Ici, il y a plus, et, en outre des deux jolies femmes, on peut contempler certaines célébrités du temps, Mme de Staël, Talma, Junot, Bernadotte, et d'au-

tres que j'oublie. Un carton disposé sur la cymaise indique les noms et permet de reconnaître les personnages. A la vérité, il n'y a pas dans cet œuvre gros d'art comme une noisette. Le sujet fait tout l'intérêt. C'est petit, mesquin, traité en façon de miniature, propre et luisant comme un Drolling. De Drolling, en effet, l'auteur est élève. Il se nomme Viger. Je ne crois pas que les récompenses officielles l'aient distingué jusqu'à ce jour. Mais, patience! elles sauront bien le trouver, s'il persévère. Et pourquoi ne persévérait-il pas, je vous le demande. Il a compris l'utilité du carton explicatif sur la cymaise : il sait maintenant comment se font les succès.

Un autre tableau, dans une autre salle, balance l'effet que produit le *Pas de Gavotte* dans la sienne. C'est l'*Exécution du maréchal Ney*, de M. Gérôme. Je me suis approché avec émotion, songeant à la grandeur sinistre du sujet et à l'intérêt dramatique qu'il avait dû nécessairement revêtir. J'en atteste les dieux, voici ce que j'ai vu. Un mur à droite ; sur le sol, perpendiculairement à ce mur, un homme tombé la face contre terre. L'homme est vêtu de noir, et habillé de neuf. A deux pas de lui, tout neuf aussi et tout luisant, son chapeau est posé avec le même soin qu'il le serait sur un meuble de salon. Dans le fond, par l'angle de la perspective, une compagnie de soldats s'éloigne dans la brume. Et c'est tout.

Quoi ! c'est là l'exécution du maréchal Ney ! Ce monsieur habillé de noir, c'est le vainqueur de la Moskowa ! On dirait d'un ivrogne qu'une ronde matinale a dédaigné de ramasser. Vous vous récriez. Plantez un bouchon dans ce mur ; à la place des mots à demi effacés « Vive l'empereur! » écrivez « Au bon coin »; essuyez cette gouttelette de sang qui tache la joue du buveur étendu, et dites-moi si l'impression générale du tableau est modifiée. Elle ne l'est pas, vous dis-je, et voilà toute la puissance d'émotion à laquelle arrive le faire exigu de M. Gérôme! On me fait remarquer le raccourci et le modelé du corps, qui, en effet, sont d'un bon dessinateur. Mais que m'importe si vous n'avez pas compris votre sujet?

Je veux prendre au hasard le premier homme qui aura assisté à une exécution dans le polygone de Vincennes. Ignorant ou instruit, il me fera le tableau dans sa réalité saisissante. Il me montrera le condamné debout, au pied du poteau, pâle, mais intrépide ; le peloton aligné, silencieux et morne ; la voix de l'officier qui commande, les fusils qui s'abaissent, la détonation qui retentit, le malheureux qui roule, culbuté sur lui-même, dans la boue et dans le sang. Que si, au lieu d'un pauvre et obscur fantassin à peine connu de ses camarades, c'est un grand militaire qu'on fusille, un maréchal de France, un conducteur d'armées, oh ! alors, pour me montrer ce condamné héroïque, ces exécuteurs éperdus épaulant d'une main tremblante et les yeux mouillés l'arme qui va envoyer à la mort celui qui les a si souvent conduits à la victoire, pour me dépeindre le courage de l'un, l'anxiété des autres, l'angoisse générale de cette scène navrante, il aura des accents, il trouvera des mots qui résonneront jusqu'à mon âme, et qui, croyez-le bien, sauront mettre mon émotion à la hauteur de la sienne.

Et vous, qui disposez d'un instrument plus efficace encore que la parole humaine, puisque vous pouvez, vous devez représenter aux yeux, voilà tout ce que vous avez su faire ! Le drame vous a fait peur, vous nous en montrez la fin. L'action était trop véhémente pour vos petits moyens, vous nous en faites voir les suites. C'est quand le rideau est tombé, que vous nous appelez au spectacle. Eh bien ! je vous le dis, moi, ce n'est pas là du grand art, ce n'est même pas du petit.

III

LE PAYSAGE ET LES PAYSAGISTES

Histoire du paysage moderne. — Le Salon de 1824 : Ingres, Delacroix, Constable. — Naissance de l'école naturaliste en France. — Méprise singulière de la critique. — Les premiers paysagistes : Paul Huet, Delaberge, Jules Dupré, Théodore Rousseau. — Les paysagistes du Salon : Français, — Emile Breton, — Harpignies, — Chintreuil, — Lambinet, — Lansyer, — Nazon, — Jules Didier, — Daubigny fils, — Appian, — Hanoteau, — Lavieille, — Oudinot, — La Rochenoire, — Veyrassat, — Deux révélations : César de Cock, Camille Bernier.

Les paysagistes ont fait dans ce siècle la plus grande chose qu'il soit donné à des hommes de faire : ils ont accompli une révolution. Les innovations qu'ils ont introduites dans leur branche spéciale, ont été en opposition telle avec ce qui s'était pratiqué antérieurement, que tout a été changé, le but et les moyens de l'art. Le paysage était une conception abstraite, dédaigneuse des réalités physiques et paraissant n'avoir d'autre idéal que d'intéresser l'esprit sans passer par les sens, je veux dire sans s'inquiéter de les charmer. Ils en ont fait une expression immédiate et concrète de la vie, donnant résolument l'importance aux sensations, et proclamant avoir atteint le but quand ils avaient enchanté le regard par la vivacité ou le charme du rendu.

Cette révolution mérite qu'on s'y arrête, d'autant plus qu'elle a été complètement méconnue dans son principe et dans ses conséquences, et que cette méconnaissance est cause en partie des hostilités que rencontrent encore maintenant les idées nouvelles.

Ce qui s'est passé, le voici. En 1824, à ce même Salon où allait s'accomplir le grand déchirement de l'école française, et où le *Vœu de Louis XIII* de M. Ingres contre-balançait le *Massacre de Scio*, de M. Eugène Delacroix, un troisième nom illustre se produisait, effacé aujourd'hui de toutes nos cervelles oublieuses, le nom de l'anglais Constable. Constable était un pauvre diable de paysagiste qui, depuis trente ans, dans son pays, luttait contre les préjugés académiques et luttait vainement. Un jour, en désespoir de cause, il s'était avisé de faire appel au public de Paris, et il avait envoyé à l'exposition trois toiles, trois paysages empruntés à la nature réelle et familière, telle qu'il la concevait et la voyait sous ses yeux : une *Charette à foin traversant un gué près d'une ferme* ; un *Canal en Angleterre*, et une *Vue des environs de Londres*. La bataille ne s'engagea pas autour de ses tableaux comme elle s'engageait autour du *Massacre de Scio* et du *Vœu de Louis XIII* ; mais ils n'en produisirent pas moins sur le public et sur les peintres une impression extraordinaire. La critique eut beau s'indigner et crier aux jeunes gens (c'est Constable lui-même qui rapporte ces paroles) : « Prenez garde, il n'y a rien de commun entre cette peinture et celle du Poussin, que nous devons toujours admirer et prendre pour modèle ; elle n'a ni la vraie beauté, ni le style, ni la tradition ; si on se prend à la goûter, l'école est perdue. » L'admiration n'en continua pas moins. Des artistes demandèrent à copier les trois merveilles, qui passèrent de main en main dans les ateliers. Ce fut comme si les écailles tombaient des yeux. Pour la première fois on apercevait la vie rustique, dans sa beauté simple et dans sa grâce émue. Les vocations se déclarèrent. Deux ou trois audacieux, Paul Huet, Delaberge, Jules Dupré, Théodore Rousseau, prirent les devants. Les recrues ne devaient pas se faire attendre, et, au bout de peu d'ans, la petite troupe était devenue une grosse armée.

Ainsi fut fondée en France l'école naturaliste, qui, partie du simple paysage, devait bientôt s'étendre à la fi-

gure, encercler dans sa généralité les formes diverses de la vie, affecter en un mot et transformer tout l'art du peintre.

La critique se méprit sur la nature et la portée de ce considérable événement. Parce qu'il se produisait au plus beau moment de l'efflorescence romantique, elle n'aperçut point la ligne de démarcation profonde qui s'établissait. Sans se demander si ces manifestations distinctes ne relevaient pas de deux points de vue différents, elle les confondit ; elle engloba sous la même dénomination des hommes qui comme Dupré, Rousseau, Cabat, Corot, n'eurent jamais d'autre objectif que la vérité des choses, et des hommes qui, comme Delacroix et Ary Scheffer, fermant les yeux au monde extérieur, ne regardèrent jamais qu'au dedans de leur cerveau. Elle ne chercha point si, outre la différence de sujets (les uns traitant le paysage et les autres l'histoire), il n'y avait point entre eux divergence absolue de méthode. Elle ne voulut considérer que la coïncidence des dates ; et parce que les uns et les autres opéraient à peu près au même moment, on appela romantiques également ceux qui cherchaient la nature avec toute l'ardeur de cœurs jeunes épris de la seule réalité, et ceux qui la fuyaient avec toute la franchise d'âmes corrompues par une sorte d'illuminisme intérieur.

Voilà pourquoi l'école naturaliste, chassée de son berceau, destituée de ses origines, dépouillée de sa galerie d'ancêtres, apparaît encore à tant d'esprits comme une école d'aventure et de hasard, sans tradition, sans légitimité, par conséquent sans certitude. Il est temps de mettre fin à ce malentendu ; il est temps d'arracher à l'école romantique ce beau fleuron du paysage moderne, qui nous appartient, et dont elle s'est toujours fait gloire à notre détriment. Que nos adversaires nous combattent, rien de mieux. Nous nous sentons le courage de lutter contre eux sur tous les champs de bataille où il leur plaira de nous appeler. Mais qu'avant de nous présenter la pointe ils regardent leur épée. Cette lame, c'est nous

qui en avons forgé la pointe et ciselé la garde ; c'est en nos mains qu'il faut la restituer.

Et la preuve que les paysagistes sont bien nôtres, c'est que depuis quarante ans, ils ont partagé avec nous les humiliations et les misères. Le public les acclame, mais l'Institut les repousse et l'administration les écarte. Qui a la voix dans les conseils supérieurs ? Est-ce Daubigny, est-ce Corot, est-ce Courbet qui enseignent à l'école des beaux-arts? Rousseau, Troyon ont-ils eu leur fauteuil à l'Académie, où siège M. Signol ? Millet ou tout autre a-t-il rencontré sur ses pas une médaille d'honneur ? Je voudrais, moi, pour tirer au clair la question, qu'on fît une exposition comparée des paysagistes modernes et des paysagistes anciens. On prendrait les plus grands noms, Poussin, Ruysdaël, Hobbema, le Lorrain, ceux que vous choisiriez vous-mêmes. On placerait à côté cent œuvres que je me fais fort de vous indiquer parmi les meilleures dues à la fécondité contemporaine ; et, d'un examen attentif, vous verriez jaillir cette vérité que les gloires nouvelles n'ont pas trop à souffrir du voisinage des gloires anciennes. S'il en est ainsi, pourquoi cette réprobation, pourquoi ce discrédit moral dont vous poursuivez un genre depuis longtemps réhabilité et placé au premier rang dans l'estime publique?

C'est en effet vers le paysage que cette année, comme les années précédentes, se porte l'attention du public éclairé ; et, cette année comme les années précédentes, le paysage est digne de l'attention qu'on lui prête. Si l'un de nos anciens praticiens, Français n'est pas tout à fait à la hauteur de sa renommée, la plupart se sont maintenus, et chez le plus grand nombre les progrès sont éclatants. Emile Breton se montre un véritable peintre dans la *Source*, et arrive presque à balancer le mérite de son frère. Harpignies conserve son élégance, et pour la première fois cette année, y joint de la force. Son modelé s'est affermi, sa couleur a pris du corps ; et c'est de la bonne et franche lumière qui se joue à travers ces *Saules et noyers*, si heureusement enlevés sur le ciel. Chintreuil

a des effets de nature originaux, où le soleil rit à travers la pluie, où des frissons dorés courent sur la plaine assombrie par l'orage. Son *Ondée* est d'un sentiment exquis et d'une grande justesse d'expression; je la préfère au tableau voisin, le *Lever de l'aurore*, qui me paraît lourd et un peu triste. Lambinet a fait un pas en avant avec son *Bassin de la retenue à Dieppe*. Lansyer monte timidement; je crains qu'il ne compose trop, et qu'en arrangeant ainsi la nature, il n'arrive à lui faire perdre peu à peu ses accents de réalité, dont nous avons besoin et qui la font vivante à nos yeux. Ses fonds sont d'un gris un peu froid; mais quelle jolie tournure il a su donner à ses Bretonnes groupées autour de la *Source!* Nazon fait oublier son échec de l'an dernier : son *Paysage* est d'une finesse extrême; c'est toujours gratté, égratigné, exécuté à l'aide de ces petits artifices qui attestent l'indigence du métier; mais, à la distance voulue, ce travail de prisonnier disparaît, et l'ensemble reprend son unité calme et sereine.

Il faut citer en courant Jules Didier, qui donne un grand caractère aux taureaux répandus dans la *Campagne de Rome*, mais qui ferait bien de changer de sujet, la variété étant une condition essentielle du paysage dans la nature et du talent dans l'homme; Daubigny fils, qui cette année s'essaye à la figure, mais que le souvenir de son père préoccupe toujours; Appian, qui ne peint pas assez ce qu'il dessine si bien; Hanoteau, dont le *Garde-manger des renardeaux* serait sans reproche, si le terrain était plus fermement modelé et si les fonds étaient exécutés avec la même sûreté que les premiers plans; Lavieille, Oudinot, La Rochenoire, Veyrassat, tout un bataillon formidable et serré.

Deux hommes méritent un paragraphe spécial pour l'éclat inusité qui s'attache à leur nom cette année : César de Cock et Camille Bernier. César de Cock n'est pas un nouveau venu parmi nous. Il y a longtemps que ce belge fréquente nos expositions, et qu'il s'y est fait remarquer; mais, cette fois, ce me semble, il se dépasse

lui-même et acquiert, en plein, droit de maîtrise. Vous pouvez choisir à votre gré entre le *Bois* ou la *Bruyère*. Je préfère le *Bois* où le talent me paraît plus complet, l'exécution plus sûre, l'effet plus un; mais les premiers plans de la *Bruyère* sont fort beaux, et les deux toiles ont cette qualité de mérite qui s'impose immédiatement à l'esprit et fait qu'on ne discute plus. Camille Bernier est dans le même cas. Moins connu peut-être que César de Cock, il se distingue cette année presque autant. Le *Sentier dans les genêts* pour son robuste naturalisme, et l'*Etang de Quimerch* pour sa belle harmonie grise sont de ces œuvres qui méritent tous les éloges. Voilà deux artistes mis en évidence : le public ne les oubliera plus désormais.

IV

LE PAYSAGE ET LES PAYSAGISTES
(*Suite.*)

Utilité de la critique : elle sert plus à dégager les tendances de l'art qu'à classer rigoureusement les artistes. — Daubigny : le *Printemps*, le *Lever de lune*. — De l'emploi du couteau à palette.

Je ne fais pas ici, on s'en est aperçu déjà, un rapport à M. Duruy sur les progrès de la peinture pendant les vingt-cinq dernières années. Outre que j'ignore l'art de fleurir de métaphores un simple procès-verbal de greffier, j'ai l'habitude de demander à chaque chose l'enseignement qu'elle contient. Or, un Salon étant une occasion admirable de savoir ce que la France pense en peinture, j'ai mis tous mes efforts à dégager cette pensée, et je l'expose avec toute l'énergie que j'aurais à plaider une thèse, — une thèse qui, pour être combattue encore dans les régions administratives, a au moins cela pour elle

qu'elle est acceptée par toute la jeunesse de ce temps et qu'elle est conforme à la marche générale des idées au dix-neuvième siècle.

Placé à ce point de vue, je puis être et je suis, quoi qu'on en dise, de bonne composition à l'endroit des hommes et des œuvres. On ne m'a jamais vu décrier un artiste inhabile et ignoré. Du moment qu'il est sans réputation, son influence est sans portée ; et je ne veux pas connaître le misérable plaisir que se font certaines gens de tourner en dérision des compositions inutilement ridicules. J'ai beau m'irriter de l'art qui les a produites, je sais que sous cet art il y a un gagne-pain, et je me tais. Il vaut mieux renoncer à une plaisanterie que de nuire à qui travaille pour gagner sa vie. Mais la médiocrité patentée, mais la nullité triomphante, voilà ce qu'aucun de nous n'est tenu de tolérer. Un sot dans l'obscurité ne fait de mal à personne ; un sot au pinacle des honneurs met le goût public en péril et la justice en désarroi. C'est là l'exemple pernicieux et fatal qu'on ne saurait trop vigoureusement combattre : c'est à lui que j'ai pris l'habitude de réserver mon indignation et ma haine. Cette raison de mes blâmes est en grande partie la raison de mes éloges. Si j'aperçois quelque part un homme fort qui n'est pas mis à son rang, une belle œuvre que la défiance environne, je me sens aussitôt un secret penchant pour l'œuvre contestée, pour l'homme méconnu. Je puis, dans mon désir immodéré d'équité, forcer un peu la note de la louange ou la note du reproche ; mais tenez pour certain que je tiens beaucoup plus à la thèse générale qu'aux individualités en jeu ; et que, sur ce terrain des individualités, je me montrerais fort accommodant, si l'on voulait bien me concéder la doctrine d'ensemble d'où mes appréciations dérivent. Qu'on rabatte de mes éloges ou de mes blâmes, j'objecterais peu de chose, si nous étions une fois d'accord sur les tendances véritables de l'art à notre époque. La différence des jugements portés sur les hommes tient à des états divers de sensibilité et de goût qui sont trop personnels pour prétendre jamais à l'infail-

libilité. C'est là le côté contingent et transitoire de la critique. Il n'y faut attacher qu'une secondaire importance. L'essentiel est de reconnaître le courant d'idées qui entraîne l'art à devenir, comme la littérature, la politique et les sciences, une des expressions immédiates de la société contemporaine; c'est de déterminer le chemin précis où la peinture s'engage, et de poser sur le sol une lanterne éclairée. Plus tard, quand le but aura été atteint, on décidera qui est entré le premier dans la voie et qui y aura marché le plus vite.

Cette profession de foi établie, je n'oublie pas que je suis en plein paysage et je continue mes pérégrinations.

Les pommiers sont en fleurs. La sève a gonflé le bourgeon qui s'entr'ouvre. Le gazon pousse à la surface des prés, la feuille pointe aux rameaux des arbres. Un vent léger qui passe fait onduler la mer des seigles. Tandis que l'insecte s'accroche en bourdonnant au brin d'herbe, l'oiseau vole librement sous le ciel clair et revient chanter sur la branche voisine. Tout dans la campagne est doux, frais, délicat, joyeux comme l'enfance et joyeux comme la vie. C'est le printemps, c'est l'aurore de la saison qui recommence, c'est la jeunesse de l'année qui s'épanouit en sa grâce. De mystérieuses effluves ont parcouru la nature renouvelée, et, dans votre cœur, je ne sais quel trouble inexpliqué y a répondu. Homme, quitte la ville; fuis les boulevards moroses et les quais criblés de soleil! Viens dans les champs respirer l'air salubre et fort : il ne faut pas moins que ce grand silence et cette grande paix pour calmer l'anxiété innommée qui est venue t'assaillir. A cette heure de l'universel renouveau, ton âme est trop émue et les femmes sont trop belles. Viens dans les sentiers déserts épancher ta rêverie ; et si, passant auprès d'un buisson, tu entends les ébats d'une couvée qui s'apprête; si, contournant l'angle d'un bois, tu aperçois deux amoureux qui s'enfoncent dans l'allée, tu comprendras ce qui t'agite, tu auras le commentaire vivant de ta situation morale.

Qui a donné une forme à ce rêve, un corps à ces sensations ? Qui a osé lutter de charme avec la vérité, ajouter à une image du printemps déjà ravissante en elle-même cette glose humaine que le printemps provoque nécessairement en nous et sans laquelle aucun tableau ne serait complet ? Daubigny, l'excellent peintre Regardez bien cette page. Elle est exquise de tous points, sauf que le ciel manque un peu de lumière. Mais comme la végétation est gaie, avec quelle fermeté les terrains sont posés, et quelle note souriante et jolie que celle des amoureux enlacés qui vont disparaître sous les arbres comme s'ils fuyaient vos regards importuns ! Et puis, notez bien, ce n'est pas un printemps quelconque, le printemps mythologique enserrant dans la généralité de ses allégories creuses les climats les plus divers ; c'est le printemps français, le printemps du moins de la France du nord, celui que vous et moi connaissons et aimons, celui que nos yeux ont accoutumé de voir, avec lequel nous nous sommes éveillés à la vie des sens, et dont la poésie dort dans chacun de nos organes. L'artiste, par la puissance d'une image juste, soudainement évoquée, réveille en nous toute cette poésie dormante. Nos souvenirs les plus lointains accourent ; la pensée nous afflue ; nous voyons, nous sentons, mieux quelquefois que nous ne ferions devant la réalité même. Et c'est là la puissance de l'art, et c'est là ce qui démontre bien que l'art est de la réalité condensée.

Le second tableau de Daubigny, *Lever de lune*, rentre davantage dans sa manière habituelle, celle de son tempérament, qui consiste à chercher le caractère du paysage dans l'ampleur du dessin et dans le déroulement de la ligne. Ce *Lever de lune*, pris à cet instant du soir où la terre est dans la pénombre et où le ciel n'éclaire pas encore, est d'un grand aspect, à la fois sévère et fort. Pourtant je l'aime moins que le *Printemps*, non pas à cause de cette lune jaune à laquelle les plaisants s'acharnent et qu'un coup de brosse suffira à ramener à son ton juste, mais parce que l'exécution en est plus molle et la couleur plus délayée.

Voulez-vous noter à ce propos une particularité de métier? Je répugne à ce genre de critique et j'aurai peu sans doute l'occasion de vous y habituer. La chose, selon moi, ne concerne que les praticiens. Or, les praticiens ne nous regardent guère. La peinture n'est pas plus faite pour les peintres, que la brioche pour les pâtissiers. Brioches, tableaux et le reste, tout s'adresse au public. Le public goûte, dit c'est bon ou c'est mauvais; mais il n'a pas à se préoccuper de savoir comment cela est fait. A quoi lui ont servi, je vous le demande, tous ces jolis mots de frottis, glacis et empâtements, dont on a voulu lui farcir la cervelle? Il a refusé de les adopter et il a eu raison. Quand on est à table et que le plat est bon, est-ce que l'on descend à l'office pour demander ce que le cuisinier a mis dans sa sauce? Laissons donc de côté la façon dont la couleur est manipulée. Tenons-nous-en au seul résultat obtenu; c'est là la loi en toute circonstance. Aujourd'hui cependant il s'agit d'une pratique exceptionnelle. Pour la première fois de sa vie, Daubigny emploie le couteau à palette. L'innovation est intéressante et vaut qu'on la signale; causons-en quelques instants.

Vous connaissez le couteau dont se servent les peintres pour relever les couleurs sur la palette. J'ignore si dans le passé de grands artistes l'ont employé en supplément de la brosse, et s'en sont servi pour peindre; ce que je sais, c'est que, dans ce siècle, Courbet en fait un usage constant, et qu'il en tire des effets extraordinaires. Cette largeur d'exécution et cette beauté de coloris que tout le monde lui reconnaît, viennent en partie de là. Posé avec le couteau, le ton acquiert une finesse, une transparence que la brosse ne saurait lui donner. Regardez ce *Chevreuil aux écoutes* qui est un des bijoux de ce Salon, et qui déjà n'appartient plus à son auteur. Examinez ces terrains, ces eaux courantes, ce dessous de bois si clair et si léger, cette harmonie profonde et juste, tout cela est dû à l'emploi du couteau. Courbet d'ailleurs manie cet instrument avec une dextérité sans égale. Il l'a, je crois, perfectionné; il l'a allongé, lui a donné deux tran-

chants parallèles, l'a rendu si flexible et si souple qu'on dirait une plume dans ses doigts. Il est tel paysage de lui, et vous savez s'il est bon paysagiste, où terrains, ciel, eaux, troncs et feuillages, tout est fait avec le couteau. Ce n'est guère que pour les animaux et la figure humaine qu'il prend la brosse, parce qu'alors la brosse lui donne, en même temps que le mouvement des muscles, le ton, soit du pelage, soit de la chair. Je me rappelle le temps où Courbet avait un atelier. Ses élèves, émerveillés de la prestesse de sa main, firent tous faire des couteaux semblables à celui qu'ils lui voyaient manier avec tant d'aisance. Mais, hélas! l'art du coloriste n'est pas tout entier dans l'instrument, il est aussi, il est surtout dans le miroir sûr de l'œil qui distingue à prime vue le ton et les valeurs de ton. Peu réussirent dans leur tentative. Cette année, Daubigny recommence l'essai pour son propre compte; et voyez déjà si son art n'y a pas gagné. Les meilleures parties de son tableau du *Printemps*, j'entends les terrains de gauche, qui sont si fins et en même temps si fermes, tirent de là leur qualité la meilleure.

V

LE PAYSAGE ET LES PAYSAGISTES

(Suite)

Infinie variété du modèle, infinie variété de l'interprétation. — Les œuvres d'art s'accumulent, la matière artistique reste inépuisable. — Corot : *un Matin à Ville-d'Avray*, le *Soir*. — Paul Huet, Jeanron, Auguin, Otto Weber, Luminais, Gourlier, Lapostolet, Pradelles, Léopold et Jean Desbrosses, Dieudonné, Guigou, Teinturier, Pissarro, Félix Cogen, Stanislas Lepine, Porcher, Rapin, Ordinaire, Edouard Leconte, Gustave Colin, Thiollet, Vayson, Fleury Chenu.

Aussi divers sont les troncs d'une forêt de chênes, aussi variés sont les paysagistes contemporains, du moins

les grands. Il n'en est pas un qui ressemble à l'autre. L'habitude de se placer en face de la nature les a depuis longtemps affranchis des imitations de maîtres et des souvenirs d'école ; et leur dissemblance absolue devant un modèle identique, loin d'attester leur infériorité, est précisément ce qui établit leur valeur.

L'univers en effet est un thème proposé à l'intelligence humaine. Chacun à leur tour ou tous à la fois, les artistes s'en emparent et le soumettent à leur activité. Mais, quelles que soient la netteté de leur regard, la vigueur de leur esprit, la certitude de leur métier, ils ne peuvent qu'exécuter des variations partielles en harmonie avec le génie qui leur est propre. Le thème est infini en étendue et en durée ; l'homme, localisé sur un point, vit un jour. Aussi les variations qu'il improvise sur l'éternel motif sont nécessairement restreintes au côté qu'il a saisi, et ne font que traduire sa manière individuelle d'envisager les choses. Expressions fragmentaires du jugement consécutif que le sujet qui passe porte sur l'objet qui demeure, elles se juxtaposent dans l'espace ou se succèdent dans le temps, sans limite et sans fin. Raconter l'univers, le parler, le chanter, même dans cette admirable langue des couleurs qui est, après le verbe, le plus bel instrument de l'âme humaine, n'a été donné ni a un homme, ni à une époque. C'est l'œuvre permanente de l'espèce ; et, autant que l'espèce, l'élaboration en doit durer.

Que tous ceux qui affirment la doctrine du progrès tirent de cette vérité un sujet de satisfaction profonde. Rien de ce qui a été fait avant nous ne nous dispense de faire à notre tour. Si grands qu'aient été Véronèse, Titien, Rembrandt, Rubens, Velasquez, ou même Raphaël, ils n'ont pas tout dit, ils n'ont pas pu tout dire. Les civilisations qu'ils ont exprimées ont été remplacées par d'autres civilisations qui réclament une expression analogue. La tâche a beau paraître avancée, elle est sans cesse à recommencer. Chaque artiste qui se présente fournit une note marquée à l'empreinte de son jour et de son heure, et plonge dans le néant. Un autre artiste succède ; un

autre, un autre encore : la matière artistique, toujours inépuisable et toujours inépuisée, reparaît après chaque épreuve, aussi neuve, aussi vierge que devant.

Certes, pendant ce temps, l'édifice construit par la fragile main de l'homme s'élève et grandit; il s'augmente de tous les résultats obtenus, de tous les efforts additionnés. L'histoire s'ajoute à l'histoire, le paysage au paysage. Mais la double image de l'humanité et du globe sur qui elle vit, manifestée en détail par chacun, ne se dévoilera entière et parachevée que dans l'œuvre d'ensemble, c'est-à-dire à la fin des siècles, si les siècles ont une fin.

Arrière donc les faux théoriciens qui prétendent que l'humanité vieillissante perd sa puissance imaginative, et que l'art doit finir un jour par s'absorber dans la science. L'art est aussi durable que l'esprit qui le conçoit, aussi durable que la vie dont il est l'interprète. Dans le présent et dans l'avenir, il y a place pour autant d'originalités si ce n'est plus, que le passé en a comptées.

Daubigny est un analyste, Corot un généralisateur. Daubigny prend la campagne paysage par paysage, et s'efforce de rendre par le dessin le caractère propre à chaque site. Corot abandonne aux amateurs les petites études qu'il exécute sur le vif, mais non sans les avoir condensées en tableaux qui expriment, d'une façon abréviative et sommaire, certains effets généraux de nature ; des *matins*, des *soirs*, des *levers* et des *couchers* de soleil, des *printemps* et des *automnes*. C'est un peu le procédé du littérateur, qui sacrifie l'énumération des détails pour mieux obtenir l'impression d'ensemble. Mme Sand, le roi du paysage littéraire, n'agit pas autrement. Mais elle doit à sa nature vigoureuse une qualité de relief que ne connaît point Corot, plus porté vers la douceur que vers la force.

Un *Matin à Ville-d'Avray* et le *Soir* sont des plus beaux parmi les tableaux du maître. Le public n'y donne point assez d'attention, blasé qu'il est un peu sur cette manière et sur ces effets, dont la reproduction annuelle

lui semble monotone. Il s'est habitué à ce qu'on appelle le rendu en peinture, et il est bien près d'en faire une condition de son admiration. J'incline, on le sait, vers cette théorie; mais cependant on doit juger l'homme à son tempérament, et du pommier n'exiger que des pommes. Quand on arrive devant un Corot, il ne faut pas s'approcher de trop près. Rien n'est fait, rien n'est exécuté. En vain vous chercheriez un terrain, du feuillage; votre œil n'aperçoit que quelques grandes branches, minces et déliées, qui traînent le long du ciel, et puis çà et là des masses verdâtres qui s'estompent vaguement dans la nuée d'un brouillard. Tenez-vous à distance. Evoquez lentement en vous la pensée du peintre et laissez-vous aller au sentiment qu'il a voulu exprimer. Ce sentiment est exquis, et bientôt vous en aurez reconnu la justesse. Cette vapeur légère qui flotte sur les eaux, ces fonds indistincts qui reculent dans la brume, ce ciel aérien et tout frissonnant de lumière nouvelle, n'est-ce pas le matin frais et reposé, tel que vous l'avez vu dans nos vallées en foulant l'herbe humide encore, et tel que votre esprit en a gardé l'image simplifiée par l'éloignement? Si l'œuvre est réussie, si la vision qu'elle évoque est vraie, n'insistez pas et éloignez-vous. L'artiste a produit ce qu'il voulait. Quand il s'est placé devant son chevalet, ce n'était pas comme un peintre qui aurait l'intention de reproduire un paysage qu'il a vu, d'en accuser avec énergie l'ensemble et les détails; c'était comme un musicien s'assied à son piano, pour donner un corps à un rêve qui l'agite, pour traduire une émotion qui le trouble. Quel air vais-je chanter? se demande le musicien Corot en prenant sa palette. Il ne sait; mais déjà, sous la chaleur de l'inspiration, le pinceau fredonne en courant sur la toile, la note appelle la note; l'accord s'établit et il se trouve que l'air est une idylle étonnante de grâce ingénue en même temps que d'exécution savante, parce que l'âme d'où elle jaillit est l'âme d'un poète et que la main qui la trace est la main d'un harmoniste.

Les critiques seraient trop heureux s'ils pouvaient tou-

jours, ainsi que je viens de le faire, s'arrêter où le cœur les appelle et où ils sentent se trouver bien. Quoi de plus charmant? On rencontre une idée utile, on l'expose ; un homme supérieur, on l'analyse et on cherche la caractéristique de son talent. Et ainsi, musant, prêchant, bavardant, allant à son caprice, penchant du côté de ses goûts, faisant tout à la fois métier de philosophe et métier de flâneur, on achèverait gaîment son Salon, certain, sinon de n'avoir pas ennuyé ses lecteurs, du moins de ne s'être pas ennuyé soi-même. Mais les nécessités du compte rendu ne l'entendent pas ainsi. Il faut, au risque des redites, désigner les œuvres et les gens. Continuons notre chemin.

J'ai nommé vingt paysagistes en vogue. J'en nommerais cent que je n'aurais pas épuisé la liste. Sans être aussi nombreux que les étoiles du ciel ou les sables de la mer, ils constituent une véritable armée et dans le Salon sont en majorité. Qui les dénombrera ? Je puis citer à peine les noms les plus en vue.

D'abord, il y a ceux qu'on ne peut passer sous silence à cause de l'ancienne renommée qu'ils se sont acquise : Paul Huet, un des réformateurs du paysage, qui, par vieille habitude romantique, dramatise toujours la nature ; Jeanron, qui a combattu les mêmes combats et qui lutte encore avec honneur, regrettant son exil à Marseille, et craignant de s'y faire oublier.

Ensuite il y a ceux qui, plus tard venus, sont entrés ou entrent en possession de l'estime publique, s'efforçant chaque année de la mériter davantage par quelque œuvre plus importante. Il faut voir à ce titre les *Bords du Taurion*, d'Auguin, paysage d'une excellente facture, où l'on ne sent plus le timide imitateur de Corot ; — la *Rentrée du bois de chauffage*, d'Otto Weber, page robuste d'un Prussien réaliste ; — les *Deux rivaux*, de Luminais, un combat corps à corps dans le bois, d'une grande énergie ; — le *Baptême du Christ*, de Gourlier, une élucubration religieuse que je m'étonne de trouver sous le pinceau d'un si fin observateur ; — les *Patineurs du*

Bois de Boulogne, de Lapostolet, dont la vérité d'impression égale la justesse de coloris ; — la *Forêt de Pessac*, de Pradelles, un peintre de province à qui Courbet, passant par hasard, a ouvert les yeux un beau jour, et qui, chose rare, se souvient encore du service rendu ; — les *Moissonneurs au repos*, de Jean Desbrosses, *En moisson*, de Léopold Desbrosses, qui ont de grands accents de sincérité ; — le *Printemps*, de Dieudonné ; les *Bords de la Durance*, de Guigou ; l'*Arrière-saison dans la forêt de Fontainebleau*, de Teinturier ; — la *Côte de Jallais* et l'*Ermitage* de Pissarro, qu'on a encore placé trop haut cette année, mais pas assez haut cependant pour empêcher les amateurs de suivre les solides qualités qui le distinguent, etc., etc.

Enfin, derrière ces masses profondes, qui constituent les vétérans, apparaissent les têtes aventureuses des jeunes, le bataillon de l'avenir. Sont-ils tous jeunes ? Hélas ! dans cette triste profession, où l'on n'avance qu'au pas, et où c'est l'autorité qui décrète l'avenir il se peut qu'on ait des cheveux gris et qu'on soit encore à l'état de débutant ! Mais ne vous arrêtez pas à ces recherches d'âge. Voyez les œuvres. Examinez avec attention les *Vaches dans un verger*, de Félix Cogen ; la *Seine à Charenton*, de Stanislas Lépine ; la *Vallée de Tréoray*, de Porcher ; la *Loue près Mouthiers*, de Rapin ; le *Ruisseau de Selightal*, d'Ordinaire, le *Port de pêche en Bretagne*, d'Edouard Leconte, l'*Entrée du port de Pasages*, de Gustave Colin ; les *Herbages*, de Thiollet. Il y a là un sentiment juste de la vérité, et quelquefois une vigueur de rendu qui étonne. Petit poisson deviendra grand. Ces talents-là mûriront. Je ne veux pas m'y appesantir davantage ; mais dès à présent je retiens deux noms, ceux de MM. Vayson et Fleury Chenu, sur lesquels je reviendrai, parce qu'il faut consacrer un examen plus long à qui a plus mérité.

VI

LA PEINTURE D'HISTOIRE

M. Gustave Brion et la médaille d'honneur. — Courbet : le *mendiant faisant l'aumône*. — Du jugement en matière de peinture. — Méthode nouvelle de critique. — Pourquoi les classiques répugnent aux tendances actuelles; pourquoi les romantiques. — Ce qu'il faut entendre par l'art démocratique. — Du rôle de Courbet dans la peinture contemporaine. — Analyse du *Mendiant*.

« On peut diviser la peinture, a dit Constable, en deux genres bien distincts, l'*histoire* et le *paysage*; l'histoire, qui comprend même le portrait et les scènes familières; le paysage, qui comprend aussi les fleurs et les fruits. »

Si peu usitée que soit cette classification, elle a été donnée par un peintre qui savait son métier, un homme qui avait réfléchi; et c'est elle qui m'a servi de règle. J'ai parlé jusqu'à ce jour du paysage ; j'ai dénombré les artistes grands et petits qui se sont donné à tâche de reproduire les beautés de la nature champêtre. Pour épuiser la matière dans les conditions posées par l'artiste anglais, il me faudrait désigner encore ceux qui se livrent à l'étude des animaux, des fleurs et des fruits : MM. Philippe Rousseau, Lançon, Méry, Lauron, Mmes Darru, Eugénie Pascal, Céline de Saint-Albin. Limité dans mes développements, je ne puis que signaler les noms de ces artistes, priant le public de vérifier par lui-même les beautés particulières qui font remarquer leurs œuvres entre cent productions de même nature. Je cite aussi, mais seulement pour mémoire, M. Blaise Desgoffes, l'homme aux cristaux accoutumés, et je passe, car l'heure est rapide, et le temps me presse de monter des champs paisibles à la tumultueuse humanité.

Nous voici dans l'histoire. Le premier nom qui devait s'offrir à nous sur ce terrain nouveau, c'est celui de

M. Gustave Brion, le lauréat imprévu qu'un comité spécial a mis si soudainement en lumière par l'octroi de la médaille d'honneur. Mais, hélas! il est écrit que les jurys, la critique et la foule ne s'entendront jamais sur la valeur propre des œuvres. La foule avait passé devant la *Lecture de la Bible*, sans la voir; la critique n'y avait trouvé qu'un petit tableau de genre, patiemment exécuté par un artiste soigneux de sa brosse, qui essaye de suppléer par le travail aux qualités natives que la nature lui a refusées : le jury y reconnaît une grande peinture, digne d'être tout à la fois proposée comme modèle aux contemporains et recommandée comme chef-d'œuvre à l'attention de la postérité. Pour n'être pas nouveau, le phénomène est curieux. On n'a pas même un bout de médaille à donner à M. César de Cock, auteur d'un des quatre ou cinq paysages originaux du Salon, et c'est sur la tête de M. Gustave Brion, auteur d'une scène de famille comme on en trouve chaque année par centaines, qu'on fait choir la grosse médaille d'honneur! Mais pourquoi récriminerais-je? Calculées ou naïves, ces méprises ont du bon. Elles valent autant pour la démonstration de nos doctrines que le plus solide argument. Quand chacun sera bien convaincu que rien n'est dangereux comme les récompenses, que presque toujours elles sont données à faux, que données à faux, elles compromettent également les récompensés et les récompenseurs, j'imagine qu'alors il ne se trouvera plus personne pour les recevoir, plus personne pour les donner. Ce jour-là, la lisière qui rattache l'art à l'État sera coupée, et c'est le vœu le plus ardent que je forme pour le bien des artistes.

Le lauréat de l'année me faisant défaut, force m'est de chercher les originalités véritables, les grands efforts, les vaillantes et dangereuses tentatives. Et ainsi arrive sous ma plume le nom de Courbet, — de Courbet, l'homme terreur, le spectre rouge des jurys, la pierre d'achoppement des critiques. On me rendra cette justice de dire que j'ai marché à pas lents vers celui de tous les

peintres contemporains qui me devait solliciter le plus, puisqu'à sa cause est liée la cause de la jeunesse, et qu'il résume en sa personne toutes les virtualités de la nouvelle école. Moins pressé à présenter sa défense que les critiques officieux à commencer leur attaque, je me suis laissé prendre aux charmes de la route, sans souci du bruit qui se faisait là-bas. Qu'importait mon bras chétif en cette rencontre inéluctable ? Ou bien le *Mendiant faisant l'aumône* était de taille à résister aux attaques qui le devaient assaillir, ou trop faible il serait emporté au premier choc. Dans l'un ou l'autre cas, mon appui lui eût été de peu. Or, il s'est trouvé que le *Mendiant* a résisté. Debout sur sa béquille, la jambe blessée et le pied enveloppé de linges, il a regardé passer la tempête; et, comme il en avait vu bien d'autres, ayant passé sa vie dans la boue des chemins, sous l'injure du tonnerre et de la pluie, il a attendu patiemment que lui revinssent les sympathies de la foule un moment déroutées par ces colères de commande. Elles lui sont revenues ; et aujourd'hui c'est d'un œil bienveillant et calme que chacun l'envisage.

Ne l'analysons pas encore. J'ai pris ici l'habitude et je ne voudrais pas m'en départir, de noter au fur et à mesure qu'elles se présentent les idées générales qui, pour n'avoir pas été élucidées à la première heure, sont restées obscures jusqu'à nous et continuent d'entretenir dans les arts la confusion et la dispute. L'autre semaine, c'était un point d'histoire que je redressais en réclamant pour l'école naturaliste le bénéfice de la révolution accomplie dans le paysage français par Delaberge, Rousseau et Dupré. Aujourd'hui c'est un point de critique que je désire établir : après l'erreur sur les faits, rien n'est plus dangereux en toutes choses que l'erreur sur la méthode.

Vous vous trouvez, au Salon, en face d'un tableau, paysage ou figure, il n'importe, comment allez-vous vous y prendre pour le juger ? Vous me dites : J'examinerai l'idée, la composition, le dessin, la couleur, l'harmonie ; et quand j'aurai parcouru chacune de ces catégories de la pein-

ture, j'aurai étudié le tableau dans son ensemble et dans ses détails, je saurai à quoi m'en tenir sur sa valeur. C'est bien; mais encore, pour juger de l'idée, de la composition, du dessin, de la couleur et du reste, quel sera votre terme de comparaison?

Vous hésitez? Ne regardez pas ce vieil esthéticien, grand casseur de noix vides, qui est derrière vous, et qui vous fait des signes parce que vous avez oublié le style. Dites-lui que depuis longtemps vous ne vous éclairez plus à cette lanterne-là, que cette année le jury l'a soufflée pour son propre compte en décernant la médaille d'honneur à un simple tableau de genre; et répondez à ma question directement, dans la droiture et la simplicité de votre bon sens.

N'est-ce pas que votre terme de comparaison c'est la nature réelle, la vie qui vous entoure, les formes que vous êtes habitué de voir, les couleurs dont vous avez reçu les impressions? S'agit-il d'un paysage? immédiament vous évoquez la campagne. Vous savez les manières d'être des bois, des prés, des champs, les tons du rocher sous la lumière, de l'eau sous la verdure, et la germination des mousses, et les attitudes des chênes, et toutes les allures de la vie végétative se déployant librement sous la splendeur du ciel. Plus les accents de vérité fournis par le peintre éveilleront en vous d'images justes et précises, plus vous vous sentirez porté à admirer son œuvre. S'agit-il d'une scène de la vie publique ou privée, reléguée dans la pénombre d'un intérieur ou étalée au grand jour de la rue? C'est la société que vous évoquez. Vous savez les manières d'être des hommes, des femmes, les enfants; les costumes, les caractères, et l'expression particulière aux sentiments, et le mouvement obligé des corps dans les différentes actions humaines. Vous examinez si, les conditions spéciales de son sujet étant données, le peintre a été exact, naturel, observateur consciencieux et traducteur limpide; et si, tout en résolvant ces difficultés premières, il a pu encore par surcroit se montrer pittoresque et vrai dans son dessin, harmonieux

et vrai dans sa couleur. Je cherche un genre où cette théorie pourrait ne pas être de mise. En portrait, en nature morte, en tout, vous vous référez à l'original, au modèle, à la réalité objective, qui peut être selon les cas ou physique ou morale, mais qui s'impose également à tous les intellects, et qui est le contrôle décisif quand il s'agit d'un art d'imitation.

Cette méthode est bien simple, n'est-ce pas? elle paraît bien naturelle, bien certaine. Eh bien! cette méthode est une révolution aussi grosse que le naturalisme lui-même, qui d'ailleurs s'en aide et en bénéficie.

Les classiques ne la connaissaient pas, les romantiques non plus, et c'est ce qui rend leurs derniers sectaires inaptes à l'appréciation du mouvement nouveau.

Les classiques s'étaient fait sur le dessin des idées particulières. De même qu'ils n'acceptaient pas le paysage tout trouvé que la campagne seule compose, de même ils repoussaient la forme humaine telle que la nature la fournit. Ils avaient dans la tête un idéal de proportions et de contours venu de Grèce et d'Italie, qu'ils imposaient de force à la créature. Prenaient-ils modèle pour peindre, ils ne voyaient, ils ne voulaient voir ce modèle qu'à travers les formes déjà réalisées par un art antérieur et consacré. Non-seulement ils commençaient par le faire *poser*, et ainsi par l'isoler de sa vie habituelle, le soustraire à ses fonctions normales; mais encore, à force de l'épurer, de le corriger, de l'ennoblir, ils arrivaient à lui enlever tout caractère d'existence réelle. Ce qui les préoccupait, c'était une sorte de vérité générale, sans lieu et sans date, indépendante de tout climat et de toute histoire, appartenant à une humanité en quelque sorte abstraite : toutes choses également répulsives à un art aussi matériel que la peinture.

Et c'est ce qui fait que les derniers classiques ne comprennent rien à une figure placée dans son milieu social, et dessinée telle qu'elle est, dans l'exactitude et dans la précision de sa forme réelle.

Les romantiques s'étaient fait des idées particulières

sur la couleur. Ils associaient les tons sans se préoccuper de leur rapport avec la nature des choses. Ils voulaient l'harmonie, mais par la convention, comme les classiques faisaient le dessin. Il ne s'agissait pas pour eux de rendre le monde extérieur dans la réalité de ses phénomènes visibles, d'exprimer la physionomie propre d'une contrée, de faire sentir le charme de la lumière vraie éclairant la vie universelle ; il s'agissait, en assemblant ou en opposant des nuances, de faire une page harmonieuse en soi. Etait-on arrivé, au moyen de jus verts, rouges, jaunes ou autres, à une harmonie puissante, tout était dit. De vérité, point n'était question. On s'occupait peu de savoir que le point de départ de la gamme fût faux, pourvu que la gamme fût juste. C'est pour la gamme qu'étaient peints ces fameux chevaux roses et violets qui firent tant de bruit dans leur temps. Avec ces procédés, on arrivait, je ne le méconnais pas, à des effets pleins de séduction, quelquefois même de grandeur. Mais on oubliait la nature objective, on habituait le public à des coloriages artificiels, on gâtait la rectitude de son œil ; et, pendant ce temps, le ciel de France, l'atmosphère de France, l'apect particulier que notre pays tire de sa géographie et de son soleil, restaient sans interprètes comme ils restaient sans admirateurs.

Et c'est ce qui fait que les derniers romantiques trouvent insuffisante et accusent d'être trop pâle une harmonie de couleur établie d'après les seules données de la réalité telle qu'elle est et se déroule à l'entour de nous.

Il y a bien plus, classiques et romantiques avaient les yeux fermés devant la vie de leur temps. Les classiques la méprisaient, les romantiques l'avaient en horreur. C'était l'époque, qu'on ne l'oublie pas, où le peintre s'habillait d'un pourpoint de velours, portait ses cheveux à la Louis XIII, et taxait d'*épiciers* indistinctement tous les bourgeois, — les bourgeois, ces glorieux fils de la révolution, qui lisaient Voltaire, chantaient Béranger, applaudissaient Foy, et faisaient le coup de feu contre les

suisses à travers la colonnade du Louvre. Pour fuir le monde trivial qui les entourait, pour échapper à ce milieu qu'ils estimaient vulgaire, les artistes rétrogradèrent à qui mieux mieux dans le passé. Aux uns, les formes grecques amalgamées avec l'idéal italien; aux autres, le moyen âge avec ses armures, ses lances, ses casques, ses masses d'armes, ses souliers à la poulaine, ou bien encore les temps modernes avec leurs feutres mous, leurs panaches flottants, leurs manteaux de velours, leurs bottes et leurs gants de buffle. De la vie ambiante, pas un mot, sauf parfois un éclair chez Decamps ou Delacroix. Cet art aristocratique, tout fait d'exhumations et de souvenirs, s'adressant par conséquent aux seuls lettrés, ne pouvait guère être jugé à l'aide des éléments environnants, des réalités que chacun avait à portée de regard On eût perdu son temps à chercher dans la nature ou dans la société un terme de comparaison qui n'y était pas; il fallait de toute nécessité, pour comprendre et pour admirer, rattacher les pratiques aux pratiques. rapprocher les hommes des hommes, comparer les dessinateurs aux dessinateurs, les coloristes aux coloristes, Ingres à Raphaël, Delacroix à Rubens.

Cet ordre intellectuel n'est plus. A mesure que les faits lui en fournissaient l'occasion, la méthode nouvelle s'est dégagée et affirmée. Les fantômes se sont évanouis. Plus rien ne survit de toutes les conceptions chimériques dont pendant soixante ans s'est bercée la peinture française. L'art de notre époque se glorifie de rester contemporain par le fond et par la forme. Toutes les manifestations de la vie présente dans ses rapports avec l'individu, avec la société, avec la nature, sont entrées dans son domaine. Universel par son objet, il est encore universel par sa destination: il s'adresse à tous, puisque tous peuvent le comprendre et le juger, d'emblée, directement, sans intermédiaire, rien qu'en comparant les créations qu'il propose aux créations que la vie réalise tous les jours sous nos yeux, et qui ont déposé leur image dans notre esprit. C'est en ce sens, non en un au-

tre, que l'art est devenu, devient et restera éternellement démocratique.

Cette digression est bien longue, n'est-ce pas? Je vous l'aurais épargnée assurément, si Courbet était une individualité isolée, pratiquant son métier pour son propre compte, et n'ayant à répondre devant le public que des tableaux qu'il signe. Mais, qu'il le veuille ou non, Courbet est un mandataire; il représente ceux qui viennent après lui et à qui son exemple a ouvert la voie. Le combat qui se livre autour de sa personne intéresse toute la génération en marche. Si Courbet est vaincu, la révolution est dévoyée, le naturalisme ajourné, et la société présente, comme ses deux aînées, la société de Louis-Philippe et la société de la restauration, reste sans expression en peinture. Si Courbet l'emporte, la révolution triomphe, la peinture redevient un organe social, un miroir permanent, où l'humanité pourra contempler son image à chaque instant de la durée; et toute cette nuée de mystiques, de sentimentalistes, de cathédralistes, de fantaisistes, rentrera dans le néant, avec ce qui nous restait encore sur la peau de Grecs, de Romains et d'Étrusques. Nos adversaires le sentent bien, et c'est pourquoi les lames sont si bondissantes et si irritées à l'entour de cet écueil, qui veut bien se laisser assaillir, mais qui refuse de se laisser enlever.

C'est donc le cerveau libre, dégagé de préjugés, que vous aborderez le *Mendiant faisant l'aumône*. Il faut laisser de côté les souvenirs et renvoyer à la vieille critique les vieilles formules. Si vous gardez l'œil romantique, vous trouverez la couleur grise; si vous gardez l'œil classique, vous trouverez le dessin tourmenté. Il faut oublier ces conventions d'école, se faire œil neuf et esprit neuf, comme parfois on dit qu'on fait peau neuve; puis se placer devant le tableau, le regarder, s'y habituer, y revenir et y revenir encore, n'ayant jamais en tête qu'un terme de comparaison, la nature, la vérité.

L'idée est touchante autant qu'originale. Du fond d'une grande route déserte et nue, que borde çà et là quelque

menue végétation, et qui déroule son ruban poudreux jusqu'au bord d'un horizon immense, s'avance un grand vieillard, dont le pied droit est entouré d'un bandage et qui s'appuie d'une béquille en marchant. Son chapeau défoncé, les guenilles qui le recouvrent, la besace qu'il tient pendue par une ficelle à son épaule, tout annonce un misérable à qui depuis longtemps la vie a cessé de sourire. C'est un mendiant en effet, un de ces mendiants de village, qui vont de ferme en ferme et qui font quelquefois plusieurs lieues pour trouver un sou ou un morceau de pain. Son corps, qui a été robuste, — on le devine à sa haute stature et au paquet de cordes noueuses qui lui sert de cou, — est en ruines maintenant. L'âge l'a déformé, la misère l'a maigri. Sa peau, sous laquelle les os durs saillent de toutes parts, a séché au soleil, et a pris en vieillissant cette teinte pierreuse particulière aux monuments qui s'effondrent. La poussière et la boue ont laissé sur tout son être des stigmates ineffaçables. Homme des chemins, il a la couleur des chemins.

Or, comme il arrivait, trainant la jambe et faisant sonner le caillou sous sa béquille, quelque chose de vivant a roulé dans ses jambes. C'est un bel enfant aux cheveux crépus et au teint bronzé, qui, entendant un bruit de pas sur la route, est sorti du fossé tout à coup et s'est jeté en avant, criant : *Un petit sou, mon bon monsieur!*

Quelle est cette voix étrange et cette demande plus étrange encore? Voilà vingt ans que le pauvre besacier parcourt le même chemin, tendant la main à tous, au piéton qui chemine, au cavalier qui passe. Et, pour la première fois depuis vingt ans quelqu'un lui a fait l'honneur de lui demander l'aumône ; et ce quelqu'un est un enfant ingénu, qui dans ses yeux noirs, dans son front intelligent, dans tous les traits de sa physionomie naïve et sauvage, porte les signes visibles d'une race étrangère. Le vieillard s'est redressé, ne comprenant pas. Il a jeté les yeux autour de lui, a aperçu, sur l'autre bord du fossé, dans le champ, une charrette à chien, et à côté une femme accroupie qui allaite un nouveau-né et regarde

la scène d'un air farouche. Miséricorde! c'est la rencontre de deux misères et la misère plus dure supplie la misère plus douce de lui venir en aide. Surpris, ému, flatté dans sa dignité de vagabond, le mendiant indigène sent une vieille larme oubliée sourdre sous sa paupière, tire un sou de sa poche et le donne à l'enfant qui lui envoie un baiser.

Que pensez-vous de ce sujet? Est-il assez âpre et assez doux? assez douloureux et assez charmant? vous pénètre-t-il? s'impose-t-il à votre esprit? réunit-il les conditions majeures que vous avez l'habitude de demander aux œuvres élevées? Et pourtant il est tiré de la vie réelle.

Ce que le peintre raconte en termes si précis, il l'a vu. Croyez-moi donc, la vie réelle contient toutes les poésies; il ne s'agit que de les en dégager. Heureux celui qui possède un outil assez sûr pour arriver à ce résultat, et qui peut sous des formes visibles exprimer ce qu'il ressent! Quelquefois, tout en croyant n'écrire qu'un épisode particulier, il s'élève à la hauteur d'une vérité générale.

Dans le tableau que vous avez sous les yeux, n'y a-t-il pas comme un bizarre pressentiment de l'avenir? Ce pauvre faisant l'aumône à un pauvre, n'est-ce pas la conclusion des grands désastres financiers et industriels? Qui oserait dire que, dans son atelier de la rue Hautefeuille, Courbet n'a pas tiré l'horoscope de la France à venir? Il ne faut pas médire des instinctifs, ils sont prophètes quelquefois.

Une chose plus attachante encore que le sujet, c'est l'exécution. En cette partie de son art, de l'aveu de tous les peintres qui connaissent la peinture, Courbet est maître indiscutable. Cette fois, cependant, il me semble s'être surpassé lui-même. Voyez comme le paysage est vaste, comme la grande route fuit, comme le ciel est profond, et comme, entre le chemin et le ciel, les personnages s'enlèvent dans l'atmosphère. Examinez la qualité des ombres portées. Comme elles sont transparentes et justes! Celle de la béquille sur le sol et sur la jambe de l'homme paraît trembler sous l'œil; et puis quelle har-

monie simple et vraie dans l'ensemble ! C'est gris, disent les romantiques, l'œil toujours imprégné des jus de 1830. Je ne sais si c'est gris, rouge, vert, jaune ou violet; tout ce que je sais, c'est que le ciel est le ciel de mon pays. que cet air est l'air que je respire, que nos grandes routes ont cet aspect au soleil. La France que je connais et que je suis habitué de voir m'apparaît aussi distinctement à travers cette peinture que Venise à travers la peinture du Véronèse. Est-ce assez de raisons d'admirer?

Et les défauts? Certes il y en a. Quelle œuvre n'en a pas? Mais ceux que vous relèveriez ne sont peut-être pas ceux qui me frappent le plus. Moi, je trouve le mendiant un peu trop grand seigneur. Il a les attaches trop fines et les extrémités trop délicates. Par ce côté, il n'est pas assez réel. Ce n'est point votre avis? n'en parlons plus. Qu'importent des défauts qu'une journée de travail peut effacer, quand il y a dans une œuvre assez de qualités pour la faire vivre dix siècles?

VII

LA PEINTURE D'HISTOIRE
(Suite.)

Du naturalisme dans l'art; sa tradition; sa légitimité; son caractère. — Le naturalisme, loin de constituer une école, est l'exclusion de toutes les écoles. — Genres condamnés : *Helvetianisme*, Karl Girardet; *Italianisme*, Ziem, Achenbach; *Algérianisme*, Fromentin, Guillaumet, Huguet; *Orientalisme*, Belly, Tabar.

Le mot *naturalisme*, dont je me sers pour définir les tendances actuelles, n'est pas nouveau dans l'histoire de l'art, et c'est une des raisons qui me le font préférer au mot *réalisme*. Chaque fois qu'il s'est rencontré dans le monde une nation, ou dans une nation un groupe d'hom-

mes, donnant pour objet immédiat à la peinture, l'interprétation de la vie environnante et s'efforçant de reproduire aux yeux l'image de la société envisagée dans son cadre naturel, cet art a été, cet art s'est appelé naturaliste. Le naturalisme est à vrai dire le caractère de l'art dans la majeure partie des temps modernes. C'est par le naturalisme que la confiance a débuté : — à Florence, lorsque Cimabuë laissant les cartons traditionnels de ses devanciers, s'avisa de faire poser un être vivant devant son chevalet et prit pour modèle de ses madones une jeune fille de son faubourg ; — à Venise, lorsque la glorieuse république commanda de retracer sur les murs du Palais ducal ses combats et ses victoires, consacrant ainsi à la gloire nationale le plus national de ses monuments ; — à Bruges, lorsque les deux van Eyck, sous couleur de légende religieuse, peignirent les personnages de leur temps et les entourèrent de perspectives champêtres empruntées au sol des Flandres ; — dans nos communes de France, lorsqu'avant ces expéditions d'Italie qui devaient nous amener le Primatice et la funeste école de Fontainebleau, des initiateurs inconnus s'ingénièrent à représenter les gens, les costumes et les mœurs qu'ils avaient devant eux. Je ne nomme pas l'Espagne, où l'art n'eut pour ainsi dire pas de jeunesse, et entra tout de suite en majorité avec les grands naturalistes Velasquez, Zurbaran, Ribera. Et non seulement le naturalisme se trouve au point de départ, mais il se rencontre encore le long du parcours. Il accompagne la peinture et la suit dans tout le déroulement de sa période ascensionnelle. C'est lui qui l'inspire, la maintient ou la féconde en tout lieu. Il en est comme la force vitale, qui conserve à la fois et développe. De lui elle tire ses principaux et ses meilleurs accroissements. Dans les pays où il s'éteint, elle meurt comme en Italie, où, après Titien et Véronèse, il n'y a plus personne ; ou bien elle abdique comme en France, où pendant deux cents ans, de François Clouet à Louis David, on oublie la peinture française pour faire de la peinture italienne. Dans les pays où il persiste, elle

pousse une moisson non interrompue de fleurs, comme dans les Pays-Bas, où elle arrive à donner une image si fidèle des habitants, des coutumes et des mœurs, que M. Alfred Michiels, son historien, a pu écrire : « Si demain cette race périssait, on la retrouverait tout entière dans les produits de son pinceau. » Et c'est ce qui me faisait dire aux débuts de ce Salon que, pour nous, entrer dans le naturalisme c'est rentrer dans la vraie tradition de notre art national et de l'art chez tous les peuples.

J'ai donc eu tort, obéissant à une phraséologie usitée, d'appliquer au naturalisme la qualification d'école. Une école, c'est un corps de doctrines, un système particulier d'expression, une manière conventionnelle et arbitraire de voir, de sentir ou d'exécuter. Le classicisme, qui vit de mythologie et d'allégorie, arrangeant à la fois la campagne et la forme humaine, corrigeant l'une avec Poussin et l'autre avec Raphaël, est une école. Le romantisme, qui illustre les poètes, exhume le moyen âge, restaure le bric-à-brac, retape les vieilles armures et compose des ragoûts de couleur artificiels, est une école. Le naturalisme, qui accepte toutes les réalités du monde visible et en même temps toutes les manières de comprendre ces réalités, est précisément le contraire d'une école. Loin de tracer une limite, il supprime les barrières. Il ne violente pas le tempérament des peintres, il l'affranchit. Il n'enchaîne pas la personnalité du peintre, il lui donne des ailes. Il dit à l'artiste : Sois libre ! La nature et la vie, qui sont la matière éternelle de toute poésie, s'étendent autour de toi. Va, et reviens montrer aux autres hommes ce que tu y auras trouvé. Vous vivez tous sur la même motte de terre, dans la même minute de temps, et vous voyez tous les mêmes choses. Mais ton œil est un miroir plus profond et plus clair, qui perçoit mieux les objets ; ton art est un condensateur qui fixe et rend palpables les sensations les plus fugitives. A toi d'écrire le poème des yeux et de mettre en relief les beautés que, affairés ou indifférents, ils auraient passé sans voir. Va, et que la vérité, qui est leur seule exigence, soit aussi ta

seule loi. Que si les champs, que si l'humanité dans l'infinie variété de leurs combinaisons n'offrent pas un thème assez vaste à ton génie, et que tu éprouves le besoin d'inventer, d'imaginer, de composer : compose, je le veux bien, mais compose avec des accents tels de réalité et de vie que chacun s'y méprenne et prenant ton ouvrage pour une copie de la nature, s'écrie : Quelle sincécérité !

Repoussant les écoles, fuyant les systèmes et les partis pris, se préoccupant de faire avec les choses immédiates de l'art simple, clair, intelligible même aux plus humbles, le naturalisme repousse tout ce qui est obscurité, éloignement. énigme, c'est-à-dire tout ce qui s'adresse à un petit nombre.

A ce titre, il repousse d'abord l'orientalisme, l'helvétianisme, l'italianisme, l'algérianisme, et le reste, c'est-à-dire la représentation des lieux qui ne sont pas la France, des sociétés et des mœurs qui ne sont pas la société et les mœurs de France. Pourquoi ? Mon Dieu ! ce n'est pas que ces genres divers ne puissent se conformer au principe et prendre la nature pour base ; mais c'est d'abord que le contrôle est impossible, et qu'ensuite il n'y a aucun rapport entre ces aspects insolites et les habitudes de notre esprit. Qui peut juger d'une ligne, d'un effet de lumière emprunté à l'Italie, à l'Afrique, à l'Asie-Mineure, à l'Inde ? Ceux-là seuls qui ont voyagé dans les mêmes contrées, et encore diffèrent-ils tous d'avis sur l'exactitude du peintre. J'ai vu un Algérien s'arrêter devant le *Sahara* de M. Guillaumet et me jurer que c'était un Sahara de fantaisie. Pour ma part, de toutes ces belles régions lointaines qu'on exhibe à notre regard, je n'ai vu que *Venise*, et je vous assure qu'il n'y a rien de commun, ni comme coloration, ni comme dessin, entre la Venise que j'ai admirée et celle que M. Ziem expose. Dans le tableau de l'artiste, la colonne qui supporte le lion de Saint-Marc n'est même pas à la place qu'elle occupe réellement sur le môle de la cité marine. Si de pareilles erreurs peuvent impunément être risquées

quand il s'agit de Venise, une ville à vingt-quatre heures de nous, que faudra-t-il penser de l'Inde imaginée, rêvée ou étudiée par M. Tournemine ?

Pourtant il y a du talent dépensé dans ces toiles.

Les *Arabes attaqués par une lionne*, de M. Fromentin, sont certainement un des meilleurs ouvrages de ce peintre, quoique la lionne soit de proportions trop grandes. Le site est pittoresque, les chevaux sont modelés avec énergie, et il semble que l'auteur fasse effort pour accentuer sa couleur. M. Huguet n'a pas moins réussi dans ses *Chameaux au pâturage* et dans son *Aqueduc romain*; c'est fin, élégant, original d'aspect, et d'un ton fort agréable. M. Tabar a vu sur nature un *Incendie à Scutari* et une *Sortie de la mosquée Suleymanié*, et il en fait deux très bons tableaux, où domine un accent de sincérité qu'on ne retrouve pas toujours sous la brosse des orientalistes. M. Achenbach peint avec beaucoup de prestesse une *Rue de Torre-del-Greco*, au pied du Vésuve. Je ne sais si cette harmonie violente est juste, mais les figures se meuvent avec une grande aisance dans l'atmosphère enflammée. Enfin, le *Soir*, de M. Belly, a plus que de la grandeur ; mais, si extraordinaire qu'il soit pour son effet de lumière dans les arbres, il étonne mon esprit sans émouvoir mon cœur.

Car là est le point, voyez-vous, le point capital auquel il faut vous attacher. Il y a plus de poésie ; non, de la poésie mieux appropriée à nos organes, dans un coin de pré traversé d'un ruisseau clair et bordé de peupliers paisibles, que dans tous vos déserts avec leurs palmiers et leurs sables. Vos éléphants qui traversent des forêts de bambous, votre caravane de chameaux qui s'efface à l'horizon, peuvent un moment surprendre mon imagination et me frapper par leur étrangeté ; ils ne me donneront jamais l'émotion douce et profonde que me cause un troupeau de bœufs roux enfoncés dans l'herbe épaisse. Laissez donc là l'Adriatique, le Bosphore et le Nil et le Gange. Ces choses pouvaient être de mise aux premiers temps du romantisme, quand le canon de

Navarin tonnait dans les mers d'Orient et tournait tous les cœurs du côté de la Grèce ressuscitée; ou bien encore, quand une expédition triomphante allait soumettre Alger à notre domination. Mais aujourd'hui, après quarante ans écoulés, Grecs, Turcs, Arabes, les burnous blancs, les femmes voilées, le sérail, le désert, le simoun sont aussi vieux, aussi passés de mode que le pélerinage de Jérusalem et la littérature de d'Arlincourt. Il faut faire de l'art avec la campagne qui est à votre porte, avec la société qui est sous vos yeux. Là est la difficulté, je le sais; mais là est aussi la gloire.

VIII

LA PEINTURE D'HISTOIRE
(*Suite*)

Suite des genres condamnés : l'archéologisme. — L'œil du peintre est un miroir. — MM. Pille et Gustave Jacquet, recrudescence du moyen-âge. — MM. Penguilly L'Haridon, von Heyden, Albert Devriendt, Julien Devriendt, Alma-Tadema, Bin, Biennoury, Hector Leroux, Bellet du Poizat, Boilvin, Alphonse Legros, Gustave Doré, Carolus Duran, Hermann, Zamacoïs, le *Favori du roi*. — Roybet, les *Joueurs de trictrac*. — Antoine Vollon, *Curiosités*.

Non moins que les voyageurs au pays des *Mille et une nuits*, le naturalisme condamne les archéologues, j'entends ces voyageurs au pays d'histoire, qui, explorant tour à tour les divers âges des peuples, se donnent pour mission de remettre sous nos yeux, avec les faits et les personnages, l'attirail obligé des costumes, des meubles, des armes, des ustensiles et autres menus accessoires.

Pourquoi?

Parce que le peintre n'est pas un savant penché sur le passé, qui compulse et s'assimile par la mémoire. C'est

un homme qui regarde le monde présent, et chez qui les idées et les images entrent par le regard. J'ai déjà eu l'occasion de l'indiquer, la véritable originalité du peintre, c'est son œil. Par l'imagination, par la science, par la sensibilité, tous autant que nous sommes, nous pouvons lutter avec lui et le plus souvent nous l'emportons. Par l'œil, il nous dépasse tous. D'éducation et de nature, son œil est un miroir plus sensible, où les choses du monde extérieur se réfléchissent et se peignent avec plus d'éclat et plus de pureté. Nous qui passons dans l'existence et qui passons vite parce que nous sommes affairés, nous saisissons grossièrement au vol pour ainsi dire, les couleurs et les formes, les linéaments et les traits de la vie. Lui, en reçoit les impresssions sur sa rétine avec une précision sans égale; et le jour où il peut les rendre, nous distinguons clairement dans son œuvre ce que nous n'avons fait qu'entrevoir dans la réalité.

Eh bien! cet instrument unique, prodigieux, la force, et, je le répète, l'originalité du peintre, à quoi l'appliquera-t-il? A la contemplation des choses invisibles, des formes disparues, des souvenirs effacés, des débris éparpillés sur la route de l'histoire? Vous n'y pensez pas. La nature, l'humanité, la vie universelle, dans leur réalité pensante et agissante sont là, sous ses yeux, sous ses beaux yeux organisés exprès pour en percevoir les variations infinies et pour en fixer la poésie mouvante. Elles les appellent, elles les sollicitent, elles les attirent par mille irrésistibles séductions. Qu'il ne les en détourne pas. Son domaine est là, dans le monde visible, pas ailleurs. Qu'importe le passé et qu'importe l'avenir? L'histoire d'hier appartenait aux peintres d'hier; l'histoire de demain appartiendra aux peintres de demain. Au peintre du jour, le phénomène du jour, le présent avec ses types, ses caractères, ses passions, les enchevêtrements perpétuellement dénoués de ses intérêts et de ses intrigues. Il n'a que faire de composer des vignettes qui seraient bonnes tout au plus à l'illustration d'un Walter Scott ou d'un Alexandre Dumas. Il faut qu'il juge son temps, en lui dé-

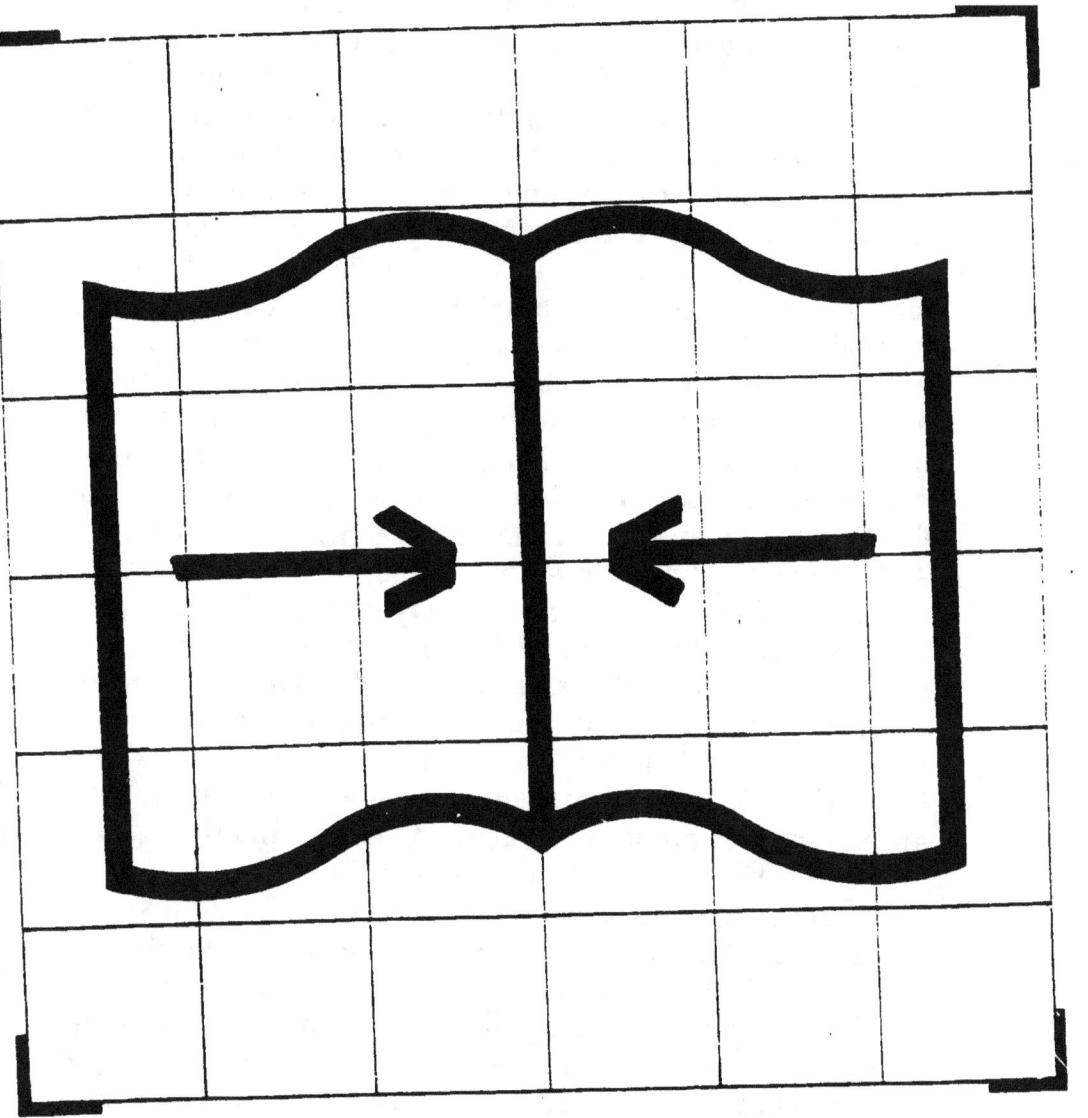

robant l'image de ses beautés ou de ses laideurs, de ses gloires ou de ses hontes. Peindre les mœurs au milieu desquelles on a été jeté par la destinée, c'est faire de l'histoire pour la postérité.

Si seulement l'érudition du peintre était de bon aloi si elle avait de la consistance et de la durée; si, préparée de longue main par de patientes recherches, elle offrait au public des garanties d'authenticité! Mais non! C'est la plupart du temps une érudition de hasard, rassemblée en toute hâte pour les besoins d'une œuvre et dispersée le lendemain. On fait un tableau grec, romain, étrusque, moyen-âge, Louis XIII, Louis XV. Il faut des renseignements. Tout est mis à contribution. Les feuilles du dictionnaire volent l'une sur l'autre; on fouille les bibliothèques; on paperasse dans les estampes; on consulte les vitraux; on bouleverse le magasin du costumier. Enfin on a son affaire; on bâcle l'œuvre; les objets loués retournent dans la boutique du loueur, les objets prêtés dans l'atelier du camarade obligeant, et l'érudition suit le même chemin qu'eux. J'ai connu des peintres qui avaient des aides pour quelque style d'architecture inusité, et qui, leur aide une fois parti ou mort, se trouvèrent réduits à des scènes en plein air. Quelques tableaux de M. Ingres sont couverts d'inscriptions grecques; le bonhomme, qui n'avait point fait ses humanités, les transcrivait sans les comprendre, copiant les lettres, l'une après l'autre, comme un maçon dans un cimetière grave une épitaphe latine sur un tombeau.

Laissons cela, et parlons des œuvres. Quelques-unes ont des qualités, le tableau de M. Pille, par exemple, qui représente *Sybille de Clèves haranguant les défenseurs de Wittemberg*. Je dis Sybille de Clèves parce que le livret m'apprend que c'est elle; et je dis qu'elle harangue les *défenseurs de Wittemberg* parce que, toujours d'après le livret, les hommes en armure qui sont là sont les défenseurs de Wittemberg. Mais sans cette indication je n'en aurais rien su, ni vous non plus, je pense. N'est-ce pas véritablement admirable? Pour comprendre un tableau,

pour savoir seulement ce dont il parle, il faut être de la force d'un Michelet. Je regrette le temps où le peintre faisait sortir de la bouche de son personnage une banderolle avec inscription qui donnait le mot de l'énigme. C'était moins cher que le livret, moins lourd et aussi artistique.

M. Pille n'a pas eu le même bonheur que M. Gustave Jacquet à la loterie des récompenses. Pourtant son tableau intéresse par l'expression dramatique des personnages, tandis que l'autre, celui de M. Jacquet, provoque un léger sourire. Il est intitulé *Sortie d'armée, lansquenets allemands du seizième siècle*. Ces lansquenets allemands du seizième siècle, je les connais. On les rencontre le soir au café de Fleurus ou à la brasserie Dreher, avalant des chopes, sans casque et sans armure. Cela n'empêche pas le tableau d'être vivement brossé. Ces hallebardiers, qui en réalité sont des boulevardiers, ont une belle prestance sous la cuirasse et la salade, et l'œuvre mérite assurément par certaines qualités d'exécution la médaille qu'on lui a donnée. Si cette médaille, qui affranchit M. Gustave Jacquet des jurys, pouvait lui inspirer d'entrer dans la voie moderne et de regarder ce qui se passe autour de lui! Mais bah! les lansquenets du seizième siècle avec armure et casque empanaché, c'est de la poésie toute faite, toute trouvée; il n'y a qu'à la prendre et à la mettre sur la toile. C'est bien plus facile que d'en tirer de la vie réelle, à ses risques et périls.

Il y a cette année comme une recrudescence de moyen âge. D'où provient ce phénomène? De la reprise et du grand succès d'*Hernani*? Je n'oserais le dire. La faute en est peut-être seulement à M. Penguilly-L'Haridon, directeur du musée d'artillerie, qui fait trop de prosélytes ou qui communique trop facilement ses pièces. M. Penguilly-L'Haridon expose lui-même, pour la plus grande joie des antiquaires, une *Promenade au bord de l'Océan*. Le morceau est de haut goût. Vous croyez peut-être, à lire ce titre, qu'il s'agit de personnages comme vous et moi, répandus sur la plage de Royan ou de Trouville? Pas du

tout. C'est une chevauchée héroïque ; et elle produit juste l'effet de ces cavalcades que nos petites villes ont imaginées pour solenniser leurs grands faits provinciaux : effet de rire dont les loustics s'emparent le soir, et dont ils se ménagent des triomphes dans les cafés réalistes.

Je passe par-dessus M. von Heyden ; il est Prussien protestant sans doute, et peint dans le style des vitraux gothiques une *Entrée de Luther à la diète de Worms*. MM. Albert et Julien Devriendt, qui ont exposé, l'un une *Vieillesse de la Vierge*, l'autre un groupe formé de *Sainte Cécile et de Saint Valérien*, se trouvent dans un cas analogue avec M. Victor Lagye, auteur d'une *Fiancée en Flandre au seizième siècle*. Ils sont Belges tous trois ; tous trois ils imitent la manière de M. Leys. Il n'y a rien à dire à cela ; M. Leys est leur compatriote, et plus titré en Belgique que jamais Raphaël ne le fut à Rome. Ils sont donc dans leur droit, et de leur façon de comprendre l'art je n'ai rien à dire.

Un peintre mieux doué, parce que, tout en restant archaïque, il a plus de liberté dans l'esprit, c'est M. Alma-Tadema, un Belge aussi. Celui-là du moins a cela pour lui qu'il ne tombe pas dans les poncifs habituels. Son antiquité n'est pas celle de tout le monde. Les *Egyptiens de la XVIII*e *dynastie*, *Frédégonde et Prétextat*, la *Sieste grecque*, tels sont les sujets qui plaisent à sa jeune érudition. Cette année, il a donné une importance inusitée aux figures, annonçant ainsi son intention formelle de réduire les accessoires à de normales proportions. Il m'importe peu que ces accessoires, la statuette d'argent, la tête de bronze doré, le vase étrusque, les fleurs, soient des parties mieux traitées, je sens dans l'ensemble je ne sais quelle velléité d'en finir avec le passé. Peut-être la *Sieste* est-il le dernier tableau archéologique de M. Alma-Tadema.

Tandis que M. Bin dépense son imagination à raconter une histoire fraîche et d'une poésie toute neuve, la *Création d'Ève*, M. Biennourry nous retrace les rapports de *Socrate* avec sa femme, et nous dit comme quoi les em-

portements de l'une exerçaient la patience de l'autre. Anecdote admirable à mettre en peinture, et qui montre bien que si le caractère de madame Socrate était acariâtre, la couleur de M. Biennourry ne le lui cède en rien! La *Messaline* de M. Hector Leroux se comporte mieux. Ce n'est pas elle qui chercherait querelle à son mari : la voici justement à la porte d'une de ces maisons que seuls Juvénal et Régnier ont pu nommer dans leurs vers. Il est nuit. Je ne sais quelle lumière honteuse passe à travers les volets disjoints. On entend des bruits de voix de l'intérieur : pourquoi tarde-t-on tant à ouvrir à cette impératrice qui daigne attendre?

A ceux qui racontent les faits ou les anecdotes anciennes il faut joindre nécessairement ceux qui retracent les mœurs du passé, M. Bellet du Poisat, avec son *Conteur d'histoire*, M. Boilvin, avec sa *Harangue de maître Janotus*, une fine illustration de Rabelais. Dans cette catégorie aussi rentrent les peintres de moines, non moins nombreux cette année que les peintres de lansquenets, M. Alphonse Legros, M. Gustave Doré, M. Carolus Duran. C'est un art inutile, et ceux qui le cultivent ne devraient pas y être encouragés. Pourtant M. Carolus Duran a obtenu pour son *Saint François d'Assises* l'assentiment des âmes mystiques; M. Gustave Doré pour ses *Moines* unipèdes l'assentiment des esprits inventifs; M. Alphonse Legros pour son *Amende honorable*, l'assentiment du jury, qui lui a décerné une médaille. Entre ces trois ordres de récompenses, je n'ai pas à distinguer; mais, moines pour moines, je préfère à tous ceux que j'ai vus les *Moines* pansus de M. Hermann. Les gaillards sont au réfectoire, et, à la façon joyeuse dont ils jouent de la fourchette ou causent avec les bouteilles, on s'aperçoit aisément que ce qui les préoccupe le plus sur terre ce n'est pas la question de l'immortalité de l'âme.

Entre tous ces tableaux rétrogrades par le fond ou par la forme, deux œuvres se distinguent à cause des belles qualités de leur exécution. C'est le *Favori du roi*, de M. Zamacoïs, et les *Joueurs de trictrac*, de M. Roybet.

M. Zamacoïs a représenté un nain bariolé de rouge et de jaune, qui descend, marotte en main et plumes au toquet, les marches d'un escalier royal; des seigneurs tout de soie et de velours se rangent le long de la balustrade et saluent ce personnage d'une inclinaison de corps à la fois cérémonieuse et ironique. Messieurs les courtisans, bas l'échine! c'est le *favori du roi* qui passe. L'idée est ingénieuse et spirituellement mise en scène. Le coloris est agréable, quoique minutieusement établi. On sent l'élève de Meissonier qui grandit, suit son maître pas à pas et fait effort pour l'égaler.

Les *Joueurs de trictrac* de M. Roybet sont mieux encore parce que plus simples. Deux jeunes gens moyen âge, avec toque de velours, pourpoint, crevés, culotte collante, sont assis de chaque côté de la table de jeu. La partie est finie, et, tandis que le vainqueur triomphe en son sourire, le vaincu, froissant les dés avec dépit, médite encore le coup qui vient de le faire perdre. Les poses sont naturelles, les expressions justes, et l'aspect d'ensemble attrayant, quoique de cette harmonie un peu brune qui résulte de l'emploi des toiles préparées en noir. Il y a dans le talent de M. Roybet quelque chose du sentiment que M. François Coppée, un des mieux doués parmi nos jeunes poètes, apporte dans le vers. C'est fin, aisé, et rendu avec charme. Malheureusement, les sujets sont rétrospectifs, et c'est à cette rétrospectivité-là qu'ils empruntent leur principal intérêt. Croyez-vous que M. Roybet eût osé faire deux joueurs de trictrac contemporains, en habit ou en paletot, dans un salon ou dans un café? Non. La poésie de son tableau se fût évanouie, et qu'est-ce, je vous le demande, qu'une poésie qui tient à la coupe archaïque d'un vêtement?

Ah! l'archaïsme! ah! le moyen âge! ah! le goût du bibelot si déplorablement propagé par le romantisme, n'en aurons-nous donc jamais raison? Un homme s'est rencontré qui n'a pas craint d'écrire en une vaste toile le poème de cet odieux bric-à-brac. Cuirasses, brassards, cuissards, heaumes, cimiers, arquebuses, coffrets, majo-

liques, émaux, tessons et ferrailles, tout le résidu des siècles écoulés, toutes les défroques qui constituent d'habitude ce qu'on appelle le cabinet d'un riche amateur, se rencontrent dans le tableau de M. Antoine Vollon, intitulé *Curiosités*. L'auteur eût-il trouvé une composition plus heureuse, jeté plus d'idées dans sa toile, mieux resserré et centralisé son effet, je ne m'en élèverais pas avec moins d'énergie contre cette œuvre abusive. La nature morte est un genre qui ne comporte que des dimensions restreintes. Pourquoi cette immense toile? Pourquoi cette multiplicité d'objets? Pourquoi cet éparpillement de lumières qui sollicitent également le regard? Où commence le tableau et où finit-il? En admettant qu'il commence et qu'il finisse, quel est son intérêt? On me raconte qu'un personnage influent s'était entrepris à faire accorder à M. Antoine Vollon la médaille d'honneur de cette année. Pourquoi le jury n'a-t-il pas cédé à cette haute instigation? En donnant la médaille d'honneur à M. Brion, il n'a condamné que la grande peinture; en la donnant à M. Vollon, il eût condamné la médaille d'honneur elle-même.

IX

LA PEINTURE D'HISTOIRE
(Suite)

Suite des genres condamnés: l'idéologisme. — MM. Anatole de Beaulieu. — Puvis de Chavannes. — Bénédict Masson. — Hippolyte Dubois. — Feyen-Perrin. — Emile Lévy. — Bouguereau. — Ranvier. — Théodore Véron. — Ribot: *l'Huître et les plaideurs*. — Heilbuth: *Job sur son fumier*.

Comme il repousse tout ce qui n'est pas indigène et tout ce qui n'est pas contemporain, le naturalisme repousse ce qui n'est que fantaisie pure, substitution ar-

bitraire de la sentimentalité du peintre à la sereine et impartiale objectivité des choses. En quoi nous intéresseraient, je vous prie, les imaginations personnelles d'un homme dont voir est la faculté dominante, et dont par conséquent la compétence n'est légitime qu'en ce qui touche les phénomènes de la vision? Tant que le peintre me parle de ce qui se passe dans l'orbe de son regard, je suis prêt à l'écouter avec toute la déférence qui est due à un spécialiste; mais le jour où, usurpant la fonction du poète, il veut refaire la nature au gré de son caprice, je me détourne et m'en vais. La science et la raison n'étant point là pour donner à ses conceptions une base de certitude, les élucubrations qui peuvent sortir de sa cervelle surexcitée ou malade restent sans autorité. Trop mêlées de souvenirs et de conventions pour être originales, trop individuelles pour parler au grand nombre, elles ont le double défaut de marcher à l'encontre des idées modernes et de ne s'adresser qu'à une petite caste de lettrés ou de dilettantes.

Qui, parmi la foule et même parmi les gens instruits, a compris l'*Œuf d'autruche*, de M. Anatole de Beaulieu? Le jury qui l'a médaillé a-t-il su lui-même ce que cela voulait dire? Il n'y a vu goutte, je le parie bien, et c'est un simple ragoût de couleurs, c'est-à-dire de l'art pour l'art, qu'il a entendu récompenser. Davantage, y a-t-il quelqu'un qui m'explique le *Jeu* de M. Puvis de Chavannes; la *Terpsichore* de M. Bénédict Masson; l'*Erigone* de M. Hippolyte Dubois; le *Poison* de M. Feyen-Perrin; l'*Arc-en-ciel* de M. Emile Lévy; la *Pastorale* de M. Bouguereau; la *Dryade* de M. Ranvier; les *Remords de Macbeth* de M. Théodore Véron? Quelques-unes de ces toiles peuvent avoir du mérite, je ne le conteste pas; mais, de la première à la dernière, elles sont incompréhensibles à la foule, c'est-à-dire au vrai public. Comment! pour avoir l'intelligence d'un tableau, c'est-à-dire d'une chose faite pour parler immédiatement aux yeux et pour rappeler à nos esprit les sensations de formes, de couleurs et de groupements que la vie nous

donne, il faudra que je batte le rappel de mes lectures, que j'évoque en imagination Shakespeare pour celui-ci, la Bible pour celui-là, la mythologie pour cet autre? Mais, si je n'ai pas lu Bible? si je ne connais pas la mythologie? si je n'ai jamais entendu parler de Shakespeare?

Voilà M. Ribot qui prétend me raconter, après La Fontaine, l'apologue l'*Huître et les plaideurs*. Je regarde et j'aperçois un homme assis, tenant en effet dans ses mains deux écailles. Il est vêtu d'une espèce de robe d'Arménien et porte sur la tête une calotte de couleur rouge. Devant ce personnage, deux autres sont disposés dans des postures différentes. Ils ont un accoutrement bizarre, et ressemblent, l'un à un rabbin, l'autre à un conducteur de chèvres. La vérité exprimée par La Fontaine est générale, me dit le peintre; elle s'applique à tous les temps et à toutes les conditions; j'ai donc dû éviter les costumes qui auraient donné à mes plaideurs une date ou un pays déterminé. Soit; mais avez-vous rendu sensible l'action qui les réunit et qui fait la loi de leurs groupes? Est-elle claire, lucide, facile à comprendre? Eh bien, faites l'épreuve, ôtez des mains du personnage assis les deux écailles, qui en nous rappelant la fable de La Fontaine, nous éclairent sur vos intentions: soudain votre tableau s'évanouit. Il n'en reste plus rien que trois personnages nez à nez, immobilisés dans une attitude absolument énigmatique. Vous ajoutez: mais il y a le livret, le livret qui contient mon titre l'*Huître et les plaideurs!* Est-ce que je connais le livret, moi? Est-ce que j'ai besoin de recourir au livret, pour savoir ce que vous avez voulu faire? Le peintre doit parler avec ses pinceaux, et non avec des mots, des titres et des phrases inscrits quelque part en dehors de son tableau. Vous poursuivez: Mais le sujet n'est rien; j'ai groupé trois personnages en plein air, voilà tout; la peinture est-elle bonne, est-elle mauvaise, il n'y a pas d'autre question. Je ne suis pas de votre avis; mais enfin, comme j'ai vu au Louvre des chefs-d'œuvre qui, eux aussi, ont besoin d'une légende, je veux bien accéder à votre thèse.

Au moins fallait-il montrer une exécution irréprochable; au moins fallait-il éclairer ces corps en plein air de la lumière du plein air, établir la véritable transparence des ombres, ne pas donner à celui-ci un cou de dindon au lieu d'un cou humain, ne pas donner à celui-là une patte d'oie au lieu d'une main humaine, ne pas faire à cet autre la tête trop petite et les jambes trop longues. Ribera, que vous croyez imiter et dont vous rappelez en effet certains aspects, se glorifiait d'être le premier dessinateur de son temps, c'est-à-dire le plus exact et le plus vrai.

M. Heilbuth ne relève pas de Ribera, mais de Rembrandt. Toute référence artistique étant également condamnable, M. Heilbuth vaut M. Ribot. Il a cherché dans une gamme de convention la représentation d'un épisode qui nous est connu par la Bible, *Job sur son fumier*. Chez lui plus d'obscurité encore, car tandis que M. Ribot a mis les écailles, M. Heilbuth a oublié le fumier. Job sans son fumier, sans ses pustules et sans son tesson de pot, n'est plus Job : la Bible même est impuissante à expliquer le rébus tracé par le peintre hambourgeois.

Et maintenant concluons sur toutes ces éliminations que commande le naturalisme. La peinture a pour objet la vie, la vie immense et perpétuellement changeante. Elle n'a que faire de regarder en arrière et de fouiller les vieux livres : les annales du passé n'ont rien à lui apprendre. Qu'elle laisse donc, une fois pour toutes, la Bible et Shakespeare, et La Fontaine, et Dante, et Goethe, et Byron, et tous les autres. La condamner à illustrer les œuvres de la littérature orientale ou occidentale, c'est la faire descendre de son rang, c'est de souveraine la rendre serve.

X

LA PEINTURE D'HISTOIRE

(Suite)

Le véritable domaine de l'art. — L'humanité, matière première de tout art et de toute poésie. — La grande armée des naturalistes : Pierre Billet. — Pierre Beyle. — L. Arnaud. — Fleury Chenu, *le Coup de l'étrier*. — Boudin. — Thiollet. — Gaume. — Ottin. — Detaille. — Protais. — Bonvin. — Edouard Frère. — Vautier. — Jules Héreau, *les Ramasseurs de varech*.— Méry, *le Cerisier*.— Moyse.—Schreyer. — Vayson. — Jongkind. — Astruc. — Vibert. — Worms. — Jundt.—Jules Breton.—Charles Marchal, *Pénelope, Phryné*. — Jules Lefebvre. — Amand Gautier. — Degas. — Renoir. — Bazille. — Monet. — Monet, *portrait de M. Emile Zola*.

Où en étions-nous ? A ce point précis où, ayant écarté orientalisme, archéologisme, mythologisme, toutes les broussailles qui jusqu'à ce jour nous avaient masqué l'horizon, nous avons vu s'ouvrir et se dérouler devant nous l'immense panorama de la vie humaine. Spectacle admirable, et véritablement « ondoyant et divers. » C'est comme un rafraîchissement pour l'âme et à la fois pour les yeux. On se sent sortir des fatigantes chimères de l'érudition suggestive pour entrer de plain-pied parmi les réalités accessibles à tous.

Faut-il décrire ici les richesses de ce nouveau monde et vous en montrer les multiples aspects ? Je ne suis pas celui qui donne aux peintres des sujets de tableaux ; mais laissez-moi vous dire que, pour les ressources picturales, rien ne vaut ce que vous voyez tous les jours. Mieux que ce que pourrait imaginer votre fantaisie, mieux que ce que pourrait reconstruire votre science, la vie qui vous

entoure est féconde en thèmes merveilleux. Elle est la grâce, elle est la force, elle est le charme, c'est-à-dire la source toujours jaillissante de beauté. Tout ce qui nous intéresse, tout ce qui nous trouble, tout ce qui nous émeut, est contenu en elle. Par le rire, par les pleurs, par la mélancolie, tour à tour élégie, comédie ou drame, elle a des expressions pour tous les sentiments, une voix pour toutes les passions. Ce monde-là, c'est nous mêmes. L'humanité entière avec ses travaux, ses joies, ses douleurs, avec ses groupes naturels et ses combinaisons mouvantes, y est reflétée : l'humanité, cette matière première de tout art et de toute poésie ! Qu'on ne vienne donc pas me dire que j'annihile l'imagination, que je coupe les ailes au génie, que je limite le champ de l'art. L'imagination, je lui marque sa direction rationnelle, en lui désignant de quels sujets elle doit tirer sa subsistance désormais. Le génie, je le provoque à déployer toute son envergure, en lui montrant que, plus le progrès se réalise, plus la beauté se fait dans l'homme et dans les choses. Et quant au domaine de l'art, qui a toujours été si étroit, si restreint, du temps que les classiques pratiquaient l'antiquité et les romantiques le moyen-âge, je l'élargis tellement, en le transportant du passé au présent, et en y faisant entrer la vie sociale tout entière, que nul homme, si bien doué qu'il apparaisse, ne pourra jamais se vanter d'en avoir fait le tour ou de l'avoir embrassé dans son ensemble.

Ce qu'il y a de particulièrement remarquable dans ces doctrines nouvelles, c'est la conclusion qui en découle, à savoir que, les écoles étant supprimées il y a place pour autant d'artistes qu'il y a de tempéraments divers. Le naturalisme ne préjuge rien et accepte toutes les méthodes d'interprétation. Par conséquent, plus de maîtres, plus d'élèves, sauf peut-être pour la technique du métier; mais, pour le sentiment, le choix, la composition, la poésie particulière au sujet, chacun est soi, relève de soi, et n'a de contrôle à subir que du public. Aussi quelle diversité amusante et féconde! Avez-vous vu, au Salon de

cette année, les peintres, anciens et nouveaux venus, qui s'inspirant des idées naturalistes empruntent leurs sujets au monde qui les entoure? Ils étaient en nombre tel et leurs œuvres avaient un tel caractère de supériorité, que ce Salon restera comme un des plus extraordinaires qu'on ait vus depuis quarante ans.

Prenons d'abord les jeunes. Connaissez-vous M. Pierre Billet? C'est un élève de Jules Breton, qui n'en est encore qu'à sa deuxième exposition. Les *Suites d'une partie de cartes* sont un bon tableau, mais l'*Attente* en est un excellent. Vous vous rappelez une jeune pêcheuse au bord de la mer et détachée en silhouette sur le ciel? Elle a dû vous rester dans l'esprit à cause de son modelé ferme, de sa pose familière, et de la poésie sauvage qui émanait de son étrange personne. M. Jules Breton n'a qu'à bien se tenir : voilà un élève d'autant plus dangereux qu'il cherche à corriger son maître par F. Millet (on s'en aperçoit davantage aux deux dessins qu'il expose), et que dans peu de temps sans doute, il aura réussi à se dégager de ses initiateurs.

M. P. Beyle en est aussi à son second début. Mais que de qualités déjà il montre dans le dessin, dans la couleur et surtout dans l'expression! Sa petite toile, la *Permission refusée*, est écrite avec une netteté qu'envieraient de vieux praticiens. C'est un épisode de la vie des saltimbanques. On a demandé au maire l'autorisation de donner une représentation sur la place publique, et le maire, à qui cela ne faisait rien pourtant, a refusé, histoire de faire sentir qu'il est le maître. Voici maintenant le tableau : le plus vieux, enveloppé d'une limousine, est assis sur un banc, et ses regards plongent tristement dans le vague; le plus jeune, debout, en maillot, accoté au mur, baisse la tête regardant le bout de ses escarpins inutiles. Les chiens vêtus d'oripeaux attendent le nez penché, que la manœuvre commence, et la manœuvre ne commence pas. Tout cela dit visiblement : le maire n'a pas voulu qu'on joue, nous ne dînerons pas ce soir.

M. Arnaud, de Lyon, comme M. Beyle, semble plus

jeune encore : il expose pour la première fois. Sa toile est intitulée *Portrait de Mlle A. B.*, mais c'est plus qu'un portrait, car il y a une composition tout entière. L'enfant, debout au milieu d'une salle à manger dallée de marbre, agace gravement un perroquet juché sur son perchoir. Elle est blonde, les cheveux tombants, paletot bleu, jupe blanche et bas rayés ; un chat noir la suit ; vous l'avez tous remarquée pour l'harmonie claire et gaie qui l'enveloppe. Il y a là-dedans beaucoup de talent présent et beaucoup de talent à venir. Il faut louer, louer sans réserve. Car, que demander à un jeune homme qui, dès le premier jour, s'est placé résolument dans la bonne voie ? Rien, sinon qu'il persévère ; il fera mieux, faisant plus.

Et M. Fleury Chenu (toujours l'école lyonnaise !) que pensez-vous de ses deux effets de neige ! Est-ce que le *Coup de l'étrier*, par exemple, n'est pas une bonne toile bien composée, bien déduite, où l'effet pittoresque s'écrit avec netteté et franchise ? La petite action si simple et si vraie qui se passe sur le seuil de l'auberge, le paysage si juste qui s'enfonce et se perd derrière la maison, tout cela a un air de réalité qui arrête et séduit. C'est ferme et fort. M. Chenu est déjà un esprit mûr, et l'entente du tableau chez lui est complète. Une seule faute est à relever dans cette excellente page : la femme que M. Chenu a cru asseoir dans le cabriolet est bien réellement sur le dos du cheval. Elle n'est pas à son plan de perspective aérienne ; elle avance. Comment un œil de coloriste aussi bien organisé s'y est-il mépris ? Je n'aime pas, on le sait, faire la critique des défauts. J'estime que si on l'appliquait aux artistes du passé avec autant de rigueur qu'on l'applique aux artistes du présent, nos meilleurs chefs-d'œuvres ne seraient pas sûrs de rester debout. Les qualités seules m'attirent, — non les convenues, mais les vraies, — et c'est par les qualités que j'apprécie. Pour moi, quand un tableau est, il est ; et il n'y a point de faute ou d'erreur de détail qui le puisse mettre bas. Le défaut que je reproche à l'œuvre de M. Chenu ne

signifie donc rien : quelques coups de brosse suffiront, une fois que le peintre aura vérifié mon observation, pour remettre toute chose en place.

Et les marines de M. Boudin : la *Jetée du Havre*, le *Départ pour le pardon*, vous trouverez peut-être qu'elles ne sont pas assez faites, que le dessin en est un peu lâché? Oui, si vous mettez le nez dessus pour les voir; non, si vous regardez du point d'optique. Comme elles sont fines et justes de ton; comme tous ces petits personnages vivent et s'agitent dans l'air ambiant! Ce sont des effets comme vous en voyez constamment sur nos côtes normandes. Rien n'est plus vivement senti, ni rendu d'une façon plus pittoresque ; et puis, c'est original. M. Boudin est le seul qui traite ainsi la marine, ou, pour employer l'expression meilleure de Courbet, le paysage de mer. Il s'y est taillé un petit domaine charmant d'où personne ne le délogera, pas même M. Thiollet qui, cette année, marche à grands pas sur ses traces.

M. Gaume a placé deux fillettes et une mère en face de son tableau de 1867, et par conséquent tournant le dos au public. Les toilettes sont fraîches, coquettes; le groupe s'enlève bien dans une gamme claire. Le sujet est insignifiant, mais la coloration générale très agréable. M. Ottin, quoiqu'il se soit contenté d'une pochade, mérite le même blâme et les mêmes éloges pour les *Deux sœurs*, qu'il a mises dans un escalier. Toutes ces tendances sont bonnes ; on cherche la lumière, l'harmonie simple et vraie, et souvent on les trouve.

Savez-vous que M. Detaille, un nouveau venu aussi, a fait les plus petits et les meilleurs soldats du Salon? M. Detaille est élève de Meissonier, et c'est la seconde année qu'il expose. Je n'avais pas vu sa première œuvre ; celle-ci m'a ravi, moi qui pourtant n'ai point de faible pour les tableaux militaires. Elle a pour titre la *Halte*, et représente un bataillon arrêté au milieu d'un pré. On est assis, on est debout, on fume, on jase. Les figurines ont la dimension habituelle des Meissonier, quatre pouces. Mais quelle précision, quelle individualité, quelle vie en

chacune d'elles ! Le groupe d'officiers qui causent dans le fond est étonnant de naturel. Le maître eût peint plus largement, mais il n'eût pas montré un sentiment plus net de la réalité. Il n'y a pas un morceau de cet ordre dans toute la *Grand-halte* de M. Protais, un homme qui a vu la grande guerre pourtant et qui sait son armée française sur le bout du doigt.

Je ne puis pas tout nommer, ni surtout tout décrire.

Il est des hommes dont le talent est assez reconnu, classé, défini, pour qu'il soit inutile de s'étendre à leur propos. Bonvin est de ceux-là : esprit exact, main sûre, il demeure chaque année l'égal de lui-même et passe facilement d'une simple nature morte, comme les *Harengs sur le gril*, à une scène de mœurs quasi dramatique comme la *Réception d'une lettre au couvent*. Je placerai dans la même catégorie M. Edouard Frère, le gentil naturaliste d'Ecouen ; M. Vautier, l'académicien de Dusseldorf. Leur manière depuis longtemps fixée, ne connaît pas de défaillance ; les *Couseuses* du premier forment un fort joli tableau d'intérieur, et si j'osais, je dirais que la *Leçon de danse* du second méritait de balancer dans l'estime du jury la *Lecture de la Bible*, de M. Brion.

Au milieu du groupe compact des jeunes, quelques originalités se détachent en vigueur et réclament impérieusement l'attention. C'est d'abord Jules Héreau, que le jury n'a pu s'empêcher de médailler. Ses *Ramasseurs de varech* étaient, il faut le reconnaître, une des meilleures toiles du Salon, de ces toiles qu'on aime davantage à mesure qu'on les regarde. Un ciel noir, un rivage. Le jusan a laissé derrière lui de longs espaces de vase humide, et çà et là, les amas de goémons. Tandis que l'orage menace au loin, et qu'auprès la mer verdâtre blanchit au choc des galets, une charrette, attelée de deux bœufs et d'un cheval en flèche, se charge en toute hâte de détritus marins. Rien n'est plus simple, mais rien n'est plus saisissant d'aspect. Il faut aimer profondément la nature et savoir à fond les secrets du métier, pour rendre avec cette puissance et donner à un pur effet pittoresque une telle in-

tensité de vie. C'est ensuite Méry, le peintre du *Cerisier picoré par les moineaux*, qui fait les insectes grandeur nature et le reste à l'avenant. Ces choses-là ne s'étaient jamais vues, que je sache, et ont fait sensation dans le public. Pourquoi le peintre, au lieu de cette buée obscure et de ces grandes herbes veules, n'a-t-il pas fait un ciel rayonnant sur un terrain solide ? C'est Moyse, l'auteur trop peu remarqué du *Grand sanhédrin*, où il y a de si belles qualités de dessin. C'est Schreyer, le porte-parole des *Chevaux effrayés par les loups*. C'est Vayson enfin, l'audacieux traducteur de la *Fenaison en Provence*. Celui-là, je l'avais déjà remarqué, l'an passé, pour sa *Gardeuse de dindons* en plein midi. Quelle franchise d'allures ! quelle sincérité d'accent ! La lumière est encore un peu crue et brutale, certaine figure placée dans les fonds est plus grande qu'il ne convient. Mais les premiers plans, avec le paysan assis et les objets modelés dans la pénombre, sont fort beaux. Pourquoi tout n'est-il pas traité dans ce sentiment et avec cette science ? Hélas ! parce que l'apprentissage de l'esprit est long, qui dégage la poésie de la réalité ; parce que l'apprentissage de la main est long, qui rend cette poésie perceptible au regard. M. Vayson est jeune ! nous le retrouverons dans quelques années.

Pourquoi, puisque je suis en quête de saveurs exceptionnelles, n'ajouterais-je pas à ma liste Jongkind, ce Hollandais qui est artiste jusqu'au bout des ongles, et Frédéric Astruc, ce débutant, qui a touché d'une main si légère la *Vue du pont des Arts* ? D'autres me proposeront aussi Vibert, l'homme du *Barbier ambulant*, et Worms, l'homme de la *Ronde*, et Jungt aussi, l'homme de la *Marguerite*. Je ne m'y oppose pas, tant je suis bon enfant.

Vous voyez que le naturalisme n'est pas exclusif. Tout ce qui porte le cachet de l'observation et paraît vouloir soulever une partie du rideau qui cache la vie humaine, il l'accepte.

Il accepte M. Jules Breton, mais il l'explique. Trop de

subjectivisme. Ces deux *Paysannes ensachant des pommes de terre* ont une solennité que ne comporte pas la nature. A force de vouloir les amener au style, l'auteur leur a enlevé leur personnalité, que dis-je ? leur nationalité. La femme debout, à droite, avec son foulard drapé, ses lèvres saillantes et son profil fatidique, ressemble plutôt à une fellah d'Egypte qu'à une fermière française.

Il accepte M. Marchal, mais il l'explique. Trop d'ingéniosité. Ces deux femmes qui se font pendant ont des parties bien peintes, mais elles ont besoin d'être en antithèse, et ne peuvent être comprises qu'à l'aide du titre indiqué par l'auteur. Une dame à sa table de travail n'est pas nécessairement une vertu, si simple que soit sa toilette. Une dame devant son miroir n'est pas nécessairement une courtisane, si luxueuse que soit sa robe. Séparez les deux tableaux, enlevez les deux noms *Pénélope* et *Phryné*, l'idée de l'artiste s'évanouit, et personne ne sait ce qu'il a voulu dire.

Il accepte M. Jules Lefebvre, mais il l'explique. Trop de vulgarité. Cette *Femme couchée* est commune de formes, et, ce qui est pis, triviale de pose. Certes, brutale et cynique comme elle est, elle vaut mieux que le *Lever*, de Marius Abel, ou l'*Aurore*, de M. Lesrel, deux imaginations académiques. Mais, quand on propose du nu aux regards de ses contemporains, il faut savoir choisir ses modèles et éviter la lascivité. Cette créature à tête de garçon et à seins de nourrice est une Vénus de carrefour : assurez-vous-en à ses mains, qui sont des mains d'homme. A-t-elle au moins pour elle la beauté de la peau, les charmes de la carnation ? Non ; coloris de convention, tout fait de blanc et de rose. « Ah ! la chair ! disait Diderot, c'est la chair qu'il est difficile de rendre ; c'est le blanc onctueux, égal sans être pâle ni mat ; c'est ce mélange de rouge et de bleu qui transpire imperceptiblement ; c'est le sang, la vie, qui font le désespoir du coloriste. Celui qui a acquis le sentiment de la chair a fait un grand pas ; le reste n'est rien en comparaison. Mille

peintres sont morts sans avoir senti la chair, mille autres mourront sans l'avoir sentie. »

Mon ami Gautier, pourquoi avoir délaissé le naturalisme, l'année même où le naturalisme rassemble ses forces et semble à la veille de l'emporter ? Vous étiez l'un des jeunes maîtres que nous aimions à voir marcher dans les sentiers rigides; plus d'une fois nous vous avons proposé pour modèle aux nouveaux venus, et voilà que vous passez à l'ennemi avec le *Conseiller Krespel* ! Est-ce une défaillance ? Est-ce une désertion ? Hélas ! je sais que la vie est rude, et qu'avec les encouragements que l'administration pratique, un homme indépendant et bien doué risque forcément la misère. Mais lutter est la loi commune. La partie est engagée aujourd'hui de telle sorte que dans peu d'années nous aurons vaincu ou nous serons morts. Un gage certain de notre triomphe, c'est que nos bataillons se renforcent chaque jour et que la jeunesse arrive à nous, une jeunesse qu'on ne désarçonnera plus, puisque maintenant elle a conscience de sa destinée et possède la formule vraie de ses aspirations. Croyez-vous que Degas ne se relèvera pas de l'échec qu'il vient de subir ? Croyez-vous que Renoir ne gardera pas rancune de l'injure qui lui a été faite ? Pauvre jeune homme ! Il avait envoyé un tableau, je ne dirai pas bon, mais intéressant à tous égards : une dame, grandeur nature, vêtue de blanc, marchant sous un arbre et s'abritant d'une ombrelle. Cela portait le nom de *Lise*. Les terrains étaient mous, l'arbre cotonneux, mais la figure était modelée dans la demie-teinte avec beaucoup d'art, et, dans tous les cas, la tentative était audacieuse. Hé bien ! parce que *Lise* avait du succès, regardée qu'elle était et discutée par quelques connaisseurs, à la revision on l'a portée au dépotoir, dans les combles, à côté de la *Famille*, de Bazile, non loin des grands *Navires*, de Monet ! Soyez certain cependant que cette humiliation ne l'abattra pas, mais au contraire qu'il persistera. Les forts persistent toujours. Est-ce que Courbet n'a pas persisté ? Est-ce que Manet n'a pas persisté ? Manet ! J'allais oublier d'en par-

ler. Cette année lui a valu un véritable succès. Son *Portrait de M. Zola* est un des meilleurs portraits du Salon. Les accessoires, table, livres, gravures, tout ce qui est nature morte, est traité de main de maître. Le personnage principal n'est pas aussi heureux, sauf la main qui est très belle et le velours du paletot qui est étonnant. Malheureusement la figure manque de modelé : elle semble un profil appliqué sur un fond. Cela tient à ce que l'artiste n'a pas le don des nuances ; il fait noir et blanc, et difficilement arrive à faire tourner ses objets. Que d'injures déjà lui ont valu les inexpériences de son métier ou les erreurs échappées à sa main. Lui cependant, sans s'inquiéter de tels orages, passe et sourit. Il suit la loi de son tempérament. Suivez la vôtre : revenez-nous, revenez au naturalisme.

Certes, cette peinture, telle que je la viens d'indiquer sommairement, ne comporte pas, tant s'en faut, la société tout entière. Elle ne nous en apporte qu'une image affaiblie, fragmentaire ; et, le plus souvent la force lui manque ainsi que l'élévation. C'est un commencement. Nous en sommes encore à la petite peinture, la peinture de la vie privée. Mais à qui la faute ? Est-ce que si nous avions une vie publique au lieu d'une vie officielle, nous n'aurions pas depuis longtemps une grande peinture ? Je ne veux pas insister sur cet aperçu qui m'entraînerait trop loin. Je ne sais si les événements sont en train de nous préparer la vie publique que je rêve ; mais ce dont je suis sûr c'est que, le jour où elle viendra, elle trouvera la peinture toute prête.

XI

PORTRAITS

MM. Léon Glaize. — Cabanel. — Jalabert. — Jules Lefebvre. Bonnegrâce. — Chaplin. — Dehodencq. — Pons. — Mademoiselle Nélie Jacquemart.

Quel que soit le jugement que l'on porte sur la peinture française au dix-neuvième siècle, on sera forcé de reconnaître que le portrait a été une de ses originalités. C'est dans ce genre difficile, où le peintre, sous peine de n'être pas, doit monter à la hauteur du moraliste, qu'il nous aura été donné de déployer le plus librement les qualités de notre esprit exact et bien équilibré. David et ses élèves y excellèrent. Ingres, au temps de son douloureux séjour à Rome, y chercha un gagne-pain et y trouva son meilleur titre de gloire; enfin l'on sait par le beau portrait de M. de Nanteuil qui est au Louvre, le parti que Pagnest en aurait pu tirer si la mort ne l'avait brusquement arrêté avant l'heure. A la vérité, durant l'époque du romantisme, il y eut défaillance, fléchissement. M. Delacroix, le chef de la turbulente légion, plus préoccupé de poursuivre les rêveries de sa cervelle enfiévrée que de regarder en dehors de lui les traits précis de ses contemporains, ne fit jamais de portraits; si Ary Scheffer et Paul Delaroche en eurent quelques-uns de célèbres, la majorité des artistes tomba rapidement dans la manière, en substituant à l'étude réfléchie de la nature l'imitation d'écoles ou anciennes ou étrangères. Mais cette période d'obscurcissement ne dura guère. Avec le temps, les facultés d'observation qui sont le propre de notre tempérament reprirent le dessus; et dans cette branche de

l'art comme dans toutes les autres, de par le fait du naturalisme envahissant, il y eut révolution et progrès.

Est-ce à dire que cette révolution ait porté les fruits que nous avons le droit d'en attendre? Nullement. Mais déjà elle a signalé son importance par des résultats caractéristiques. Je ne crains pas d'avancer par exemple que pour le naturel et la vie, je dirai même le style, si l'on n'attachait à ce mot des idées fausses, certains portraits de Courbet égalent les plus beaux spécimens du genre. Pour ne citer qu'un morceau, parce que le mérite n'en a jamais été contesté, l'*Homme à la pipe* ne vous paraît-il pas renouer exactement la chaîne des grandes œuvres avec *Bertin*, *Mme de Senonnes*, le *Pape Pie VII* et pensez-vous qu'il aurait à souffrir quelque chose à leur voisinage?

Au Salon de cette année les portraits abondaient; non les officiels, ceux-là on ne les regarde plus, mais les ordinaires, ceux des gens sans uniforme et sans épaulettes, le vôtre, le mien.

Tous étaient-ils remarquables? Non, mais quelques-uns.

J'ai déjà cité le *Portrait de M. Emile Zola*, par Manet. Il faut mettre sur le même rang, pour des qualités opposées, le *Portrait de M*me ***, par Léon Glaize. La dame, déjà mûre, est assise, enveloppée de son peignoir. Pose simple et familière, dessin plein de caractère. Pour l'arrangement et la disposition, c'est un tableau complet. L'harmonie en est un peu triste, mais de cette tristesse qui peut passer pour de la sobriété. Comment l'auteur s'est-il mépris à ce point de choisir la tapisserie à ramages qui lui sert de fond? Son ton jaunasse se mêle par endroit avec celui de la personne représentée, ce qui nuit singulièrement au relief.

Je n'aime point la façon de M. Cabanel. Il cherche la noblesse dans l'effacement des formes, et chose plus bizarre encore, dans l'allongement du cou. C'est un idéal que le premier venu n'imaginerait pas. Jalabert, ce me semble, doit mieux réussir auprès du vrai grand monde.

Ce n'est pas qu'il accentue davantage la réalité ; mais, au moins, à un dessin souple et savant il joint une élégance native, une distinction de bon aloi qui font que les duchesses sorties de ses mains ont vraiment la tournure aristocratique. C'est aussi par le dessin que brille le *Portrait de Mlle L. L...*, par M. Jules Lefebvre, un excellent morceau bien meilleur que la *Femme couchée* du même, mais dont le tort irrémissible, à mes yeux, est d'avoir été conçu dans le sentiment de M. Ingres. Il faut être soi ; c'est la qualité supérieure en toutes choses.

Cette qualité je la cherche et je la trouve chez Bonnegrâce, chez Chaplin, chez d'autres encore. Travailleur, consciencieux, intègre, Bonnegrâce a montré cette année, sous deux faces diverses son talent ingénieux et fort. Le *Portrait de M. Guillaume Lavessière* est une œuvre virile, tandis que *Mlle M...* est charmante de grâce juvénile et de candeur touchante. Il était impossible de caresser avec plus d'amour un visage féminin et de préciser avec plus de netteté une expression difficile à obtenir.

M. Chaplin abandonnerait-il la peinture décorative ? Je le regretterais, car il est de ceux qui savent, dans les salons blanc et or, asseoir les Vénus sur des nuages et enguirlander les amours avec les fleurs. Son *Portrait de Mme**** a une apparence plus solide. Bien posé, bien dessiné, simple et vrai comme la maternité qu'il exprime j'en trouve seulement le ton de chair un peu crayeux en certains endroits. En revanche de quelle façon magistrale les étoffes sont traitées! M. Dehodencq montre de la manière dans le portrait de Théodore de Banville, et c'est dommage, car les qualités sont réelles. Le visage est bien modelé, la physionomie bien rendue, mais pourquoi cette chair sanguinolente, hors nature, qui dénote chez l'auteur de regrettables attaches romantiques ?

Après ces œuvres importantes je dois citer encore, pour des mérites divers, la *Tête* si originale et si boudeuse de M. Pons, et surtout de *Mlle J. B...*, par Mlle Nélie Jacquemart, la seule de nos artistes féminins qui ait obtenu une médaille ; récompense bien méritée

d'ailleurs, car Mlle Nélie Jacquemart montre dans son art des qualités de composition et même d'exécution qui n'ont rien d'ordinaire. Le portrait du président *Benoît-Champy* avait un accent surprenant et, quant à Mlle J. B..., elle vous laissait dans la mémoire une impression si persistante, que je la vois encore, debout dans son cadre avec son corsage de tulle noir, ses frisons, son œil gris, sa figure incorrecte à la fois et spirituelle, éclairée d'un calme et virginal regard.

XII

AQUARELLES, DESSINS, GRAVURES.

Quand on quitte les salles de la peinture pour entrer dans celles réservées à l'architecture, à la gravure, aux aquarelles et aux dessins, c'est comme si l'on passait tout à coup de la région du tumulte dans le pays du silence. Plus de poussière, plus de rumeurs, plus rien. Les bruits ont expiré à cette porte. Tout à l'heure la foule, maintenant la solitude. Vous pouvez marcher librement dans ces pièces désertes, regarder à loisir ces pauvres cadres qui s'ennuient à la muraille, vous ne serez dérangé par aucun fâcheux, vous ne serez troublé dans votre pacifique examen par aucun enthousiasme désordonné. Seul vous êtes entré, et seul vous resterez pendant des heures entières. Il faut bien le reconnaître, la foule n'accorde d'intérêt réel et persistant qu'à la peinture et à la sculpture. Le reste lui est ou lui semble indifférent.

Sans chercher la raison de cet immense abandon, je ne peux pas m'imaginer qu'on aimerait entendre discuter ur des choses qu'on a pas aimé voir. Le public a passé ite dans ces salles ; je vais faire comme lui, me borner à donner une mention rapide aux œuvres qui nécessaire-

ment ont dû çà et là, et sans qu'il le voulût, frapper ses regards. Ainsi, il est certain, par exemple, que les deux aquarelles de Harpignies ont attiré son attention. Harpignies n'est pas seulement l'excellent paysagiste que vous savez, il est encore un des plus renommés parmi nos aquarellistes actuels. Sa *Vue de l'Institut*, prise du quai des Tuileries, du pied des peupliers qui sont devant le pavillon de Flore, est une pièce originale et de nature à tenter plus d'un amateur. Il faut donner les mêmes éloges aux *Vues de Genève*, de M. Edmond Taigny, son élève. Les *Scènes espagnoles* de Vibert, touchées avec une grande énergie, n'ont pas eu moins de succès. Je lis dans le livret que ce sont là des études de tableaux : je voudrais que l'auteur conservât en prenant la brosse un peu de cette fougue et de ce brio. La *Porte de prison* et le *Bachi-Bouzouk*, de M. Esbens, sont deux petites orientales très vivement enlevées ; tandis que la *Vue prise à Argenteuil*, de M. Faure-Dujarric, est une excellente étude sur nature française, pleine de vérité et de justesse. Je citerai encore la *Vue prise de Barbizon*, de M. Emile Herson, le *Dessous de bois*, de Bonnefoy, et les jolis épisodes de guerre que met en scène avec tant de finesse et d'esprit la main légère de M. John Lewis Brown.

Parmi les dessins, avec les beaux fusains de M. Appian, qui certes sont supérieurs à sa peinture, ce qui m'a frappé le plus c'est deux portraits au crayon de M. Paul Flandrin, dans le goût de Ingres ; deux études de M. Pierre Billet, une *Servante* et une *Jeune fille*, où le jeune artiste dépassant Jules Breton, son maître, s'élève presque au sentiment et à la grandeur de Millet ; et par-dessus tout une *Décollation de saint Jean-Baptiste*, par Bida, admirable composition où le célèbre illustrateur atteint les limites du caractère, à force de simplicité dans la grandeur. Peut-être cependant la femme qui attend la tête a-t-elle une tournure un peu trop sculpturale ; on dirait d'une statue et non d'un être vivant : l'immobilité ne doit pas aller jusqu'à la pétrification.

En ce qui touche les graveurs, il faut renoncer à dire leur mérite et même à dénommer leurs œuvres. Comment apprécier en peu de mots le talent si fin, si fort et quelquefois si original d'artistes comme Bracquemond, Courtry, Hédouin, Lalanne, Jacquemart, Martinet, Franck, Veyrassat, Rochebrune, Bœtzel, Meunier, et surtout Léopold Flameng, qui dans trois eaux-fortes empruntées à trois maîtres différents, Ingres, Prud'hon et Latour, nous donne une si étonnante idée de la subtilité de sa main et de la sûreté de son art? Ce que pourtant je veux faire, c'est demander au jury comment il a pu passer devant la gravure d'Auguste Lehmann, le *Dante aux enfers*, d'après Hippolyte Flandrin, sans la voir et la distinguer d'une médaille? C'était la plus méritoire peut-être de toutes celles exposées, une œuvre qui a coûté cinq ans de travail assidu à son auteur et qui, je ne crains pas de le dire, renferme toute la science du genre. H. Flandrin y est compris, traduit, interprété comme chaque artiste voudrait l'être. L'exécution est aussi irréprochable que le sentiment. Que fallait-il donc de plus?

XIII

SCULPTURE

Diversité des arts. — Opposition de la sculpture et de la peinture. — La sculpture, art d'abstraction. — Son objet est de donner une forme humaine aux idées générales. — La sculpture au Salon de 1868. — Contraste entre les idées générales du xix° siècle et la sculpture réalisée. — Falguière, *Tarcinus, martyr*. — Deschamps, le *Discobole*. — Jacquemart, Louis Victor Chapuy, Prouha. — Carrier-Belleuse, *Monument de Masséna*. — Carpeaux, Marcellin, Taluet, Machault, Préault, *Adam Mickiewicz*. — Où est l'esprit de la France

En commençant ce chapitre, qui doit clore la série de nos études sur le Salon de 1868, j'éprouve une certaine

appréhension. Les idées que je vais émettre sont à la fois si nouvelles et si inattendues, qu'elles pourront paraître à quelques-uns une inconséquence et à beaucoup une énormité. Pourtant il est indispensable que je les formule et que j'appelle sur leur contenu l'attention de tous ceux qui s'intéressent à la matière. Que ferai-je pour vaincre le premier moment de surprise? Ce que j'ai déjà fait une fois avec assez de bonheur. Je supplierai le lecteur de laisser de côté ses souvenirs, ses préventions, ses partis-pris d'école ou de système et de me suivre résolûment sur le terrain où je désire l'amener. Qu'il entende, et surtout qu'il pèse les arguments d'une thèse sincère. Si résoudre les questions n'est pas notre fait, au moins pour l'honneur de notre temps, devons-nous les poser avec énergie. En les posant, on force la foule à y réfléchir et à se décider. Quant aux artistes, ils seront bien près de la solution le jour où, pressés de toutes parts, entourés et poussés par l'opinion publique, ils ne verront plus qu'une issue ouverte devant eux, — celle où l'art, après avoir fait si longtemps divorce avec la société, se rencontrera avec elle, lui rendra hommage, et, comme c'est son devoir, s'empressera à la servir.

Nous avons le tort, et c'est là la cause presque unique de nos dissentiments, d'englober tous les arts sous les mêmes lois générales, nous imaginant que ce sont les rameaux d'un même tronc, et que la même sève se distribue uniformément dans leurs canaux similaires. Cette conception à *priori* n'est justifiée ni par la philosophie, ni par l'histoire.

Historiquement, les arts ne se développent pas en même temps. La Grèce, qui a poussé si haut la statuaire, n'a connu qu'imparfaitement la peinture, et l'architecture finissait en Europe quand, pour la peinture et la sculpture, la renaissance commençait.

Philosophiquement, chaque art a son principe, ses moyens, sa destination; d'où il suit inévitablement qu'en aucun cas l'esthétique de l'un ne peut devenir l'esthétique de l'autre.

Voulez-vous prendre exemple de la peinture et de la sculpture, ces deux grandes originalités du monde moderne? Qu'ont-elles de commun entre elle? Elles ne relèvent pas des mêmes facultés, ne disposent pas des mêmes matériaux, ne se proposent pas le même but.

La peinture est avant tout objective. Elle exprime par le dessin et par la couleur les aspects de l'univers visible, trouvant précisément sa poésie et son idéal dans l'exactitude de ses représentations. Comme l'univers visible, — terre et humanité, — change avec la durée, n'est pas aujourd'hui ce qu'il était hier, ne sera pas demain ce qu'il est aujourd'hui, les aspects entrevus et fixés par la peinture sont perpétuellement différents d'eux-mêmes; différents comme les sociétés qui se succèdent, comme la vie qui s'écoule, comme les mœurs qui éliminent.

La sculpture, elle, habite au-dessus de l'histoire, dans une région inaccessible aux vicissitudes sociales. Pour matière première, elle a le marbre et l'airain, deux choses relativement éternelles. Par le nu, dont elle fait son héroïque spécialité, elle échappe à la mode et aux révolutions des empires. Le corps humain ne variant pas dans ses proportions fondamentales, elle n'a que faire de noter les modifications insensibles qui pourraient s'y introduire. Son objet est autre et même absolument opposé. Tandis que la peinture, limitée et enchaînée par les réalités extérieures, saisit au passage les manières d'être fugitives de la nature et de la vie, la sculpture, plus noble, plus intellectuelle, va chercher parmi les idées générales d'un peuple celles qui méritent d'être incarnées dans une forme humaine et d'être placées sous les yeux des hommes, pour y demeurer à jamais, soit à titre d'enseignement, soit à titre de souvenir. C'est un art essentiellement subjectif, tout fait de généralisation et de synthèse, se proposant de plastiquer, si j'ose créer ce mot, sous une apparence anthropomorphique, les vérités conquises par une civilisation.

Et voulez-vous la preuve de ce que j'avance? Murillo peut faire un *pouilleux*, Ribera un *pied-bot*, Courbet un

mendiant; chaque peintre peut, en prenant dans les laideurs et les difformités qui l'entourent, une difformité ou une laideur à son choix, faire, grâce au prestige de la couleur, une œuvre merveilleuse : allez demander au sculpteur de modeler une statue seulement acceptable avec le premier homme ou la première femme qui passera dans la rue! Il ne le pourra pas; et, s'y essayât-il, que vous importerait son produit? Que signifierait une statue qui aurait pour tout mérite d'être le portrait en pied de M. A ou le portrait en pied de Mme B? Non, le sculpteur n'a pas pour tâche de reproduire les corps qui existent à l'entour de lui dans la réalité. Sa mission est d'en créer à nouveau; d'en créer dans le sens propre et rigoureux de la nature, mais suivant un mode plus épuré; et d'en créer, savez-vous pour qui? pour les seules choses du monde qui n'en ont jamais eu et n'en auront jamais les idées, — les idées maîtresses qui mènent l'humanité.

Regardez la statuaire grecque. Toute la science, toute la philosophie de ce petit peuple, un des mieux organisés qui fût jamais, y est écrite en caractères ineffaçables. Vous pouvez y lire aussi clairement que dans ses poèmes, ses histoires ou ses tragédies, la conception qu'il avait du monde et de lui-même. Les idées qu'il glorifiait et par lesquelles il affirmait son autonomie en face des Barbares, sont là devant vous, condensées et exprimées dans une forme qui les rend accessibles à toutes les intelligences. Les orateurs parlent, les gladiateurs luttent, les dieux veillent. On dirait une société de marbre, image qui survit, blanche et immaculée, à une société de chair depuis longtemps dissoute. Il n'est point de force dans la nature ou dans la vie qui n'ait alors trouvé son enveloppe charnelle pour se fixer dans les yeux en même temps qu'elle se fixait dans les esprits. La toute puissance, c'est Jupiter; la toute sagesse, c'est Minerve; la toute beauté, c'est Vénus. Et à l'entour de ces généralisations incarnées, rendues visibles et palpables, c'est la jeunesse, c'est le courage, c'est le génie, c'est la gloire, c'est le plaisir,

c'est l'amour, c'est l'éloquence, ce sont toutes les énergies et toutes les vertus d'un peuple héroïque et fort, qui sont debout et font cortège.

Que si, du haut de ces idées, vous tombez dans le Salon de la sculpture française, en l'an de perdition 1868, quelle chute !

Vous vous êtes promené comme moi dans ce grand parallélogramme froid et nu, qu'heureusement de douces fleurs étaient venues égayer de leurs couleurs et embaumer de leurs parfums ; comme moi, vous avez passé et repassé le long de ce double alignement de plâtres et de marbres : vous rappelez-vous la tristesse et l'ennui qui vous ont gagné peu à peu, et combien vous étiez morose, lorsque vous êtes venu vous asseoir sur ce banc où nous avons causé ? Vous cherchiez l'âme de la France, l'esprit vivant de votre pays, les idées chères à notre génération, les principes qui nous font agir, les dieux que nous servons, les combats que nous avons combattus et que nous sommes prêts à combattre encore ; et vous ne trouviez rien que des rapsodies vieilles comme le monde ou des niaiseries à amuser les enfants. Une statue dansait au son du tambourin, une autre buvait dans une corne, une autre se regardait dans une glace, une autre jouait aux osselets, une autre montrait un singe, une autre apparaissait avec une râclette sur un tuyau de cheminée, une autre regardait marcher une sauterelle, une autre exécutait la danse des œufs, une autre sautait à la corde, une autre faisait tourner une toupie, une autre s'exerçait au bilboquet. C'est bien la peine d'avoir fait la révolution de 89, d'avoir écrit au milieu du tonnerre et des éclairs le décalogue de l'humanité, et d'avoir par trois fois fait trembler sur leurs bases tous les trônes de la vieille Europe !

Quoi ! nous sommes ou nous avons la prétention d'être le premier peuple du monde ; nous avons donné le signal des revendications à exercer au nom de la justice, nous avons supprimé les castes, réformé le droit civil et le droit des gens, établi l'égalité, renouvelé en tous sens la

condition de la vie. Sur la route sacrée du progrès, nous servons de modèle et de guide aux nations, qui nous suivent en désespérant de nous atteindre. Nos préceptes sont des dogmes, nos actes des exemples. Plus nous avons fait, plus on attend de nous ; et nous avons accepté ce mandat tacite. Le programme d'émancipation formulé par nos pères, nous en poursuivons l'accomplissement tous les jours, à travers tous les obstacles, au péril de notre fortune comme au péril de notre vie. Et de tout ce spectacle grandiose d'une société en ébullition, où les grandes idées, les grandes passions, les grands caractères, les grandes tentatives luttent et se mêlent en un tourbillon sans fin, nos sculpteurs n'ont su tirer d'autres images que celle d'une femme qui danse ou d'un enfant qui joue à la toupie !... Misère !

Sacrifions cependant aux nécessités du compte rendu, et disons que le jury a bien fait de distinguer le *Tarcinus* de M. Falguière. Peut-être cette statuette ne méritait-elle pas une aussi grosse récompense que la médaille d'honneur ; mais le jury de peinture avait donné le mauvais exemple, et d'ailleurs cette figure était, avec le *Discobole* de M. Deschamps, une des bonnes compositions de l'année. Toutefois je ne suis pas bien sûr qu'elle puisse, après le *Bara* de David d'Angers, passer pour originale. A l'entour de ces œuvres intéressantes, groupons le *Michel Ney* de M. Jacquemart, l'*Aiglon* de M. Louis, le *Joueur de bilboquet* de M. Chapuy, la *Laveuse arabe* de M. Bourgeois, l'*Amour* de M. Prouha. Faisons remarquer à M. Carrier-Belleuse que la tête de son *Masséna* est trop petite. Mentionnons avec éloge, le *Portrait de femme* de M. Carpeaux, les bustes de MM. Marcellin et Bernhart Sax, les médaillons de MM. Taluet et Machault fils, et surtout la tête, si prodigieusement expressive, d'Adam Mickiewicz mort, par M. Préault.

Dans toutes ces œuvres, certes il y a de l'habileté, du talent, quelquefois même une connaissance profonde du métier et de ses ressources. Mais j'y reviens, où est la France là dedans, où est l'esprit moderne, où sont les

idées qui caractérisent notre société et avec lesquels nous remuons le monde? Qui me fera la statue de la Justice, du Droit, de la Liberté? Qui donnera un corps, une forme tangible aux concepts divers de notre entendement? Fils de la révolution, nous portons dans la tête un Olympe qui, pour en être différent, ne le cède pas à celui des Grecs. Assez de Bacchus, assez de Mercures, assez de Vénus, assez de discoboles, assez de martyrs chrétiens. Nos divinités sont plus hautes et moins périssables que celles des anciens. L'immortalité est promise à l'audacieux qui, le premier, saura leur tailler dans le marbre une image intelligible à tous. Quelqu'un demande-t-il le ciseau?

SALON DE 1869

I

Le Salon arrive trop tôt ou trop tard. — Valeur du Salon. — C'est le meilleur que nous ayons eu depuis douze ans. — Progrès de l'art depuis l'exposition universelle de 1855. — Souvenirs aux morts : *Paul Huet*; *Tabar* ; *T. Thoré*, le vrai républicain.

Il arrive cette année ce qui est arrivé en 1866, le Salon tombe à faux.

En 1866, c'était la querelle allemande et les préparatifs de la campagne qui devait aboutir à Sadowa. Toute l'Europe fit silence pour écouter les détonations du fusil à aiguille, et la France n'eut plus d'yeux que pour les épaulettes du prince Charles ou le panache du roi Guillaume.

Aujourd'hui, c'est l'agitation électorale qui commence. Il ne s'agit plus d'armées en marche, de canons roulants, de bataillons faisant trembler le sol sous le pas accéléré. Dieu merci ! le monde est en paix et, près des armes rangées en faisceaux, les soldats jouent tranquillement au bouchon. Mais l'attention n'en est pas moins attirée vers un point, et ce point, unique pour le moment, c'est l'élection du 23 mai. Ce jour-là, le peuple souverain verra sa souveraineté platonique et idéale passer dans le monde de l'application, et, pendant un quart de minute,

le temps de laisser tomber un bulletin dans l'urne, il sera véritablement roi et maitre de la France. En attendant il va aux réunions, discute les opinions des orateurs, passe en revue le régiment des candidats. Ne lui parlez ni composition, ni dessin, ni couleur. Composer, il n'entend s'y résoudre qu'au second tour de scrutin; en fait de couleurs, il ne veut connaître que celles des drapeaux en présence; et, si vous l'interrogiez sur le dessin, il pourrait bien vous répondre que celui d'Emile Ollivier ne lui parait pas très pur.

Le Salon de 1869 arrive donc trop tôt ou trop tard: et c'est fâcheuse fortune pour lui, car, en même temps qu'il accuse avec plus d'énergie les tendances nouvelles, il se trouve, par le nombre de l'importance des œuvres qu'il met en ligne, supérieur à tous ses devanciers. Pour ma part, depuis douze ans, je n'en ai point vu de meilleur ni qui montre plus clairement l'excellence de la voie où la peinture s'engage.

Je sais bien que telle n'est pas l'opinion répandue. Mais, en ce point comme en beaucoup d'autres, révolutionnez l'éducation donnée dans nos écoles, arrachez à l'Etat la direction d'un enseignement qu'il s'attribue à tort; permettez aux historiens désintéressés de donner la véritable formule des choses de l'art, et vous serez tout étonnés de voir en combien peu de temps les idées seront changées. Ce qui abuse la foule, ce sont les encouragements et les découragements que l'administration distribue par elle ou par les siens. En glorifiant un certain art de convention qu'elle commandite largement, il est clair qu'elle signale à l'indifférence et voue au mépris tout ce qui prétendrait s'en écarter. Supprimez du même coup croix et médailles, laissez au public consommateur la responsabilité de ses choix, et, avec la responsabilité, la nécessité de former son goût à ses risques et périls, et vous verrez quel grand pas sera fait.

Il n'y a que les ignorants et les crédules pour parler décadence. L'art monte, au contraire, avec une rapidité qui devrait nous surprendre si nous avions l'esprit plus

juste. Nous sommes en pleine époque créatrice, comme au grand moment de la Renaissance. Jamais l'art n'a fait concevoir à ceux qui l'aiment des espérances meilleures. Au Salon de cette année, Courbet, Millet, Corot, Daubigny, Breton, Gautier, Hanoteau, vingt autres dont je retrouverai les noms sous ma plume, sont en plein épanouissement. La sculpture elle-même, avec Perraud, Hiolle, Cambos, Mathurin Moreau, pousse une moisson inespérée de fleurs. Que nous fait que l'art de tradition dépérisse et s'en aille, si l'art sincère, exprimant la nature et la vie, reprend vigueur tous les jours? Soixante œuvres hors ligne répandues dans un Salon, n'est-ce donc pas un ensemble suffisant pour imposer silence aux éternels contempteurs?

Plus varié dans ses expressions diverses, et plus élevé dans sa moyenne que les Salons qui l'ont précédé, il accuse aussi d'une façon plus décidée l'importance du mouvement commencé. A considérer les résultats qu'il présente, on peut déjà préjuger de la magnificence des résultats à venir. La première moitié de ce siècle, inaperçue de ses peintres, a passé, ne laissant sur la toile d'autre trace que les élucubrations mythologiques de l'antiquité ou les annales légendaires du moyen âge; plus heureuse, la seconde moitié aura ses organes et sa représentation directe ; étudiée dans ses types, ses caractères, ses passions, ses physionomies, ses costumes, ses mœurs, elle revivra tout entière par la vertu du pinceau, et, en léguant son image à la postérité, pourra lui léguer en même temps le secret de ses destins orageux.

Ne vous bercez pas de cet espoir, me crie-t-on de tous côtés ; la grande peinture est morte et pour jamais ! La grande peinture morte! allons donc ! elle se métamorphose et reprend une nouvelle vie. Assurément la *Divine tragédie* de Chenavard s'étale au Salon comme un indéchiffrable hiéroglyphe ; assurément l'*Olympe* de Bouguereau met par sa froideur les spectateurs en déroute ; assurément le *Marseille* de Puvis de Chavannes fait sourire, et l'*Assomption* de Bonnat pleu-

rer. Mais ce n'est point là la grande peinture telle que nous devons l'entendre, telle que l'ont entendue les grands génies qui sont devenus immortels pour l'avoir pratiquée dans des pays divers : Holbein, Velasquez, Titien, Rembrandt. Notre grande peinture, à nous, au lieu de puiser son inspiration et ses sujets à la source banale des rêveries poétiques ou religieuses, les demande à la vie réelle. C'est à la société, c'est au monde vivant tels que le temps et l'histoire les ont façonnés, qu'elle emprunte les matériaux de ses œuvres. Les époques bien douées et vraiment créatrices n'ont jamais fait autre chose, et soyez sûr que si Véronèse, Léonard de Vinci, ou même Raphaël, revenaient parmi nous, ils vous diraient, parcourant ce Salon dans lequel nous allons entrer ensemble : la *Leçon de Tricot*, de Millet, le *Hallali du cerf*, de Courbet, le *Grand pardon*, de Breton, même les *Cuirassiers*, de Régamey; même le *Portrait de M. Duruy*, de Mlle Jacquemart; voilà qui est de la grande peinture.

Nous avons franchi le seuil et nous voilà dans le salon carré, celui qu'on appelle d'habitude le salon d'honneur.

Quatre toiles de dimensions hors ligne se font vis-à-vis sur les parois : l'*Olympe*, de Bouguereau, l'*Assomption*, de Bonnat, les *Inondés de la Loire*, de Leullier, l'*Hallali du cerf*, de Courbet.

Qu'ils l'aient voulu ou non, les organisateurs se trouvent avoir mis en présence, dès la première salle, la tradition, la convention et l'observation, c'est-à-dire les trois forces ennemies qui se disputent la direction des idées artistiques. Ce rapprochement constitue, si je vois clair, une invitation à prendre part au combat. Pour ma part, je me garderai de défaillir à l'appel, et dès aujourd'hui je m'expliquerais, si, en tournant les yeux, je ne venais d'apercevoir les deux noms aimés de Paul Huet et de Tabar. Les vivants ne nous en voudront pas si, avant d'entrer dans leurs querelles, nous donnons aux morts un souvenir sympathique.

Paul Huet fut un des réformateurs du paysage : à ce titre, qui suffirait pour sauver son nom de l'oubli, il ajoute le mérite de toute une longue vie consacrée à des recherches passionnées et inquiètes. J'ai raconté l'an dernier, la révolution produite en France par trois tableaux de l'anglais Constable, exposés à Paris à ce fameux Salon de 1824 qui vit en même temps le *Vœu de Louis XIII* de Ingres, et le *Massacre de Scio* d'Eugène Delacroix. Les œuvres de Constable produisirent sur nos artistes une impression extraordinaire. Eugène Delacroix fut tellement frappé de leur coloris puissant, comme disait Paul Huet lui-même, qu'avant l'ouverture du Salon il alla faire des retouches à son propre tableau et le repeignit en partie. Quant à Paul Huet, il fit plus ; il copia les tableaux, et ses copies, colportées d'atelier en atelier, allèrent enflammer la jeunesse. Ce fut comme si des écailles tombaient des yeux. Pour la première fois on entrevoyait la vie rustique dans sa beauté simple et dans sa grâce émue. Les vocations se déclarèrent. Deux ou trois audacieux, Delaberge, Jules Dupré, Théodore Rousseau, se jetèrent en avant. D'autres suivirent. La petite troupe devint bientôt une grande armée victorieuse, et voilà comment, en plein débordement classique et romantique, le naturalisme fit son apparition chez nous : il entrait par la porte du paysage.

De ses fréquentations et de ses amitiés premières, Paul Huet garda toujours une certaine exaltation pittoresque qui le jette à chaque instant dans le drame. Ce qu'il cherche avant tout, c'est le mouvement, et souvent il fait violence à la réalité des détails pour obtenir l'effet d'ensemble qu'il a rêvé. Amoureux des sites mélancoliques et des grandes crises de la nature, c'est sur une inondation dans une forêt bretonne, le *Leita à marée haute*, que la mort est venue saisir sa main et interrompre brusquement un labeur de quarante années. La toile inachevée raconte la douleur de cette catastrophe, en même temps que ces terrains noyés, ces eaux répandues, ces troupeaux étonnés qui défilent, tout cet ensemble véhément

et fort, disent une fois de plus la nature de la poésie qui allait à son âme.

Ce portrait équestre du sultan, si juste et si simple, que vous apercevez là-bas, il est de Tabar, un des peintres les plus méritants et les moins fortunés qu'il y eut jamais. Quelle existence! les épreuves ne lui ont pas fait défaut. Ces dernières années, il commençait à se tirer d'embarras. Je ne sais quel hasard l'avait conduit à Constantinople, où il avait pu faire d'après nature le portrait que vous voyez-là. Il allait devenir le peintre du Grand-Turc, et déjà, calculant les produits des travaux en perspective, il entrevoyait pour lui et les siens un avenir plus calme. Il meurt et tombe sur son rêve écrasé. Il n'était pas sans mérite; sa facture était large et hardie; son imagination, audacieuse et quelque peu romantique, se plaisait aux grandes compositions, mais des grandes compositions il savait passer aux simples fleurs. Plaignez Tabar!

Deux peintres en un an, ce n'eût pas été assez; la mort, à la veille du Salon, nous a pris Thoré, un écrivain cette fois, celui d'entre nous qui s'y entendait le mieux aux choses de la peinture et en parlait avec le plus de justesse.

Qui n'a connu Thoré, T. Thoré, le vrai républicain, le collaborateur du *Siècle*, de l'*Artiste*, de la *Revue indépendante*, de la *Réforme*, de la *Revue sociale*, plus tard le fondateur de la *Vraie République*, où il eut pour collaborateurs George Sand, Pierre Leroux et Barbès? Burger, qui paraît l'avoir longtemps fréquenté et qui savait beaucoup de choses sur son compte (Thoré en savait aussi sur le compte de Burger), nous a tracé une courte esquisse de son caractère et de ses idées.

« C'était il y a longtemps, raconte-t-il, bien longtemps, avant la Révolution de 1848. Ce temps-là ne ressemblait point à ce temps-ci. Thoré passait alors pour original; il l'était. Son originalité consistait tout simplement à être naturel, à chercher le vrai et le juste. Etudiant en 1830, et affilié aux carbonari, il toucha au saint-simonisme et

au fouriérisme : aventurier dans toutes les généreuses excentricités de l'intelligence à la recherche d'un nouveau monde. Au demeurant toujours républicain, avant, pendant, et après.

« La jeunesse alors était vivace et tout enflammée. Elle discutait de tout et partout, dans les foyers de théâtre, dans les cabinets de lecture, dans les ateliers, dans les boudoirs et dans les mansardes, dans les jardins du Palais-Royal, des Tuileries, du Luxembourg, sur les boulevards, dans les tavernes. T. Thoré n'était pas des moins exaltés. Il aimait tout en général, si ce n'est qu'il abhorrait les vieilles routines. Ses amis trouvaient qu'il avait quelque chose de Diderot dans l'indépendance de l'esprit et le sans façon du style. » Qu'un tel homme devint le défenseur ardent de la pléiade romantique, la chose était inévitable. Mais, de plus que les romantiques, Thoré avait des principes et des opinions. En 1849, il avait donné pour épigraphe à son journal : « Sans la révolution sociale, il n'y a pas de vraie république. » Ses convictions le sauvèrent. Quand le romantisme pour lequel il avait tant combattu fut mort, il ne couvrit point sa tête de cendres, il ne cria point à la décadence générale, il ne crut pas sa tâche terminée. Au contraire, utilisant les enseignements de ses longs voyages pour s'élever à des considérations supérieures, il essaya de déterminer, dans un article publié à Bruxelles, sur *les Nouvelles tendances de l'art*, le caractère du mouvement qu'il sentait s'accomplir en peinture ; et ce n'est pas un mince honneur pour celui qui écrit ces lignes, à la même époque et par les mêmes raisons que lui, il conclut à l'avénement du naturalisme.

La suite des faits a montré combien cette vue avait été juste. Pourquoi faut-il que l'écrivain ne soit plus là pour assister en témoin aux temps qu'il a prédits en philosophe ? Le but est encore loin d'être atteint : les lumières de son ferme et sage esprit ne nous eussent pas été inutiles sur la route.

II

Palier de l'escalier d'honneur et grand salon carré. — MM. Puvis de Chavannes, Paul Chenavard, Bouguereau, Bonnat, Courbet.

Nous ferons, s'il vous plaît, notre première halte à la porte du grand salon carré, sur le palier de l'escalier d'honneur.

C'est là qu'on a placardé les deux grandes compositions de M. Puvis de Chavannes, *Massalia, colonie grecque* et *Marseille, porte d'Orient* ; c'est-à-dire Marseille à ses débuts, Marseille à son apogée. De loin, ces coloriages fantastiques font l'effet de cartes de géographie teintées ; de près, on s'aperçoit que ce sont bien des toiles à l'huile, mais peintes d'une main si novice et si pauvre, que leur modelé n'atteint pas le relief d'un devant de cheminée.

Le livret nous apprend que ces deux équivoques cartons sont destinés à l'escalier du nouveau musée de Marseille. Tant pis. Parce que Marseille est la patrie de M. Emile Ollivier, ce n'est pas une raison suffisante pour la condamner à devenir le déversoir de la mauvaise peinture ; et puis, l'amour de l'art n'est pas tellement enraciné dans notre pays qu'on puisse se croire en droit d'imposer aux amateurs des épreuves préparatoires. En plaçant à l'entrée d'une galerie de piteuses décorations, en obligeant le public à en affronter la vue décourageante, on risque fort de refroidir le zèle et de faire reculer les visiteurs.

M. Puvis de Chavannes ne dessine ni ne peint : il compose. C'est là sa spécialité. Compose-t-il au moins, comme le fait la nature, avec des êtres vivants, qu'ils soient hommes, animaux ou arbres ? Non. Ni les paysages que

la nature déroule dans nos campagnes, ni les groupes que la vie forme spontanément dans nos cités humaines, ne lui servent de modèles. Il lui faut, pour exprimer ce qu'il appelle son idée, des corps imaginaires, se mouvant dans un milieu imaginaire. Il marque sur sa toile de veules silhouettes, les emplit d'une teinte désespérément plate ; et, suivant la forme donnée au trait, ces à peu près d'objets deviennent des à peu près d'hommes, des à peu près de femmes, des à peu près d'enfants, immobilisés dans un à peu près de paysage. Tout cela est lâche, mou, incertain, sale de ton et triste d'aspect.

Si seulement l'idée, qui préside à ces assemblages inconsistants, avait de la force, de la naïveté, de la grandeur, quoi que ce soit qui séduise ou émeuve ! Mais pas même. Voyez par exemple le tableau où la naissance de Marseille est représentée. Vous figurez-vous la fondation d'une ville ? Historiquement, je crois, on ne fonde pas les villes, elles se fondent elles-mêmes. Une cabane s'ajoute à une cabane, et, avec les années, avec les siècles souvent, l'amas de cabanes devient bourg, le bourg devient cité. Il faut arriver dans les temps modernes, à l'époque des centralisations puissantes, pour voir les villes sortir de terre en un jour, en une heure, au commandement d'un homme ou d'un peuple. Louis XIV fonde Rochefort ; Pierre le Grand fonde Pétersbourg ; l'Union américaine fonde Washington. Mais Marseille nous reporte aux temps les plus anciens, en pleine obscurité légendaire. Le peintre était donc libre d'imaginer son tableau et de le combiner à sa guise. Pour moi, j'eusse tout accepté, soit la formation lente de l'humble bourgade, habitée d'abord par les pêcheurs de la côte ; soit les échafaudages improvisés où une armée de maçons, enregimentés à la Haussmann, auraient manœuvré les pierres de taille ; soit l'idylle printanière de cette jeune fille de roi qui, voyant débarquer au rivage un bel étranger vêtu de la chlamyde, se sentit prise d'amour, et dans un festin solennel lui présenta l'aiguière pleine d'eau, en signe de fiançailles. Que vois-je au lieu de tout cela ? Quelques

femmes assises qui font cuire un hareng sur des charbons allumés. C'est là l'objet principal de la composition et ce qui frappe immédiatement la vue. Imagine-t-on rébus plus inattendu? Qu'a voulu dire M. Puvis de Chavannes? A-t-il pensé nous enseigner cette vérité profonde que, quand on a fait un long voyage et qu'on arrive sur une plage inconnue, il est bon de prendre quelque nourriture avant de s'égarer plus loin? Le hareng est-il posé là comme symbole de fécondité? Marque-t-il que le sol, sur lequel nous sommes, va engendrer autant de petits marseillais que le frai confié au sable des mers engendre de petits harengs? Veut-il simplement indiquer que la population à naître aura l'esprit marin et le goût tourné aux lointains voyages? Mais alors pourquoi mettre le poisson sur le feu? pourquoi le cuire? Il me semble qu'en le laissant sautiller librement parmi les galets, le peintre aurait donné plus de clarté à sa pensée. J'interroge le petit philosophe de dix ans, qui, couché à plat ventre, regarde avec une attention si soutenue la mine que peut faire un hareng sur un gril. Il ne paraît pas comprendre l'intérêt dramatique ni même l'utilité de la scène dans laquelle il joue un rôle. Au fond il est de mon avis.

Mais pourquoi tant de paroles? Si M. Puvis de Chavannes voulait véritablement une œuvre belle au point de vue de l'art, glorieuse pour la ville à qui il la destinait, au lieu de se marteler le cerveau pour imaginer l'impossible, il n'avait qu'à aller à Marseille, transporter sa toile sur le port, et peindre ce qu'il avait sous les yeux. Une cité opulente et prospère, une population variée et extraordinairement vivante, un port plein d'activité, les carènes et les mâts balancés par le flot, les portefaix en mouvement, les arrivages des grains, le blé accumulé sur les dalles des quais, criblé au vent, versé aux sacs, emporté, roulé par des bras robustes, tout cela sous un beau ciel devant une mer bleue, avec les rayonnements de l'air et les frissonnements du vent, c'était un spectacle original, puissant, grandiose, tout fait pour être reproduit

sur la toile, et que les citoyens, entrant ensuite dans leur musée, eussent contemplé chaque jour avec un renouveau de fierté. Pour cela point n'était besoin de composer, d'imaginer, d'inventer, de corriger, d'épurer, d'amoindrir. Il fallait voir clair, sentir juste, rendre avec force. Mais il est plus facile de rêver, d'idéaliser, de chercher ce qu'ils appellent tous le style, que de saisir la vie au passage et de la fixer. C'est pourquoi nous avons au Salon tant de peintres idéalistes, c'est-à-dire impuissants.

Nous avons stationné trop longtemps sur ce palier où souffle le vend froid des poésies surannées. Entrons dans le salon carré.

Quatre toiles se font vis-à-vis, importantes par leurs dimensions non moins que par le nom de leurs auteurs. C'est l'*Hallali du cerf*, de Courbet ; l'*Assomption*, de Bonnat ; l'*Olympe*, de Bouguereau ; et la *Divine tragédie*, de Chenavard.

La *Divine tragédie*, je me trompe, un ordre de la cour l'a fait déporter au loin, dans l'un de ces compartiments mal famés où l'on entasse d'ordinaire les inepties de la peinture religieuse. On l'a remplacée ici par je ne sais quel mélodrame de je ne sais quel antique élève de Gros. Comme nous n'admettons pas que la cour soit compétente en matière d'art, ni qu'elle ait voix délibérative quand il s'agit du classement des tableaux, nous réintégrons de notre autorité propre l'œuvre du peintre à la place qu'elle n'aurait pas dû quitter, et c'est d'elle que nous allons nous occuper sans retard.

La *Divine tragédie* ! J'avais cru d'abord qu'il s'était agi pour l'artiste de montrer les dieux de tous les temps s'effaçant sous les progrès de la raison moderne, et de prédire ainsi un fait qui semble inévitable, la fin prochaine des religions. Je savais que, au centre de la toile, Jésus-Christ expirait, les bras en croix, sur le sein de son père, et que la tête de son père elle-même s'éclipsait derrière un amas de nuages. Aussi, quand on m'eût appris qu'une femme coiffée du bonnet phrygien se mon-

trait dans un lointain plein de lumière, révélant par sa seule présence tout le secret de la redoutable allégorie, quelque peu porté que je sois aux élucubrations palingénésiques, je m'écriai : Bravo ! Chenavard est un grand homme. Il a vu nos souffrances et compris nos angoisses. Il a entendu le pas sourd des générations en marche, pressenti les nouveaux et terribles combats qui se préparent, aperçu, derrière le cercle bleu des horizons, l'aurore de l'universel affranchissement. Et voilà qu'une juvénile ardeur s'empare de lui. Il veut avoir sa part d'action dans la bataille ; et, pour nous réconforter le cœur autant que pour nous montrer le but à atteindre, il écarte de ses mains d'hiérophante les voiles qui nous cachaient l'avenir !

Hélas ! je m'étais abusé moi-même au récit des journaux. Chenavard est un rétrospectif qui a les yeux à la nuque et qui passe sa vie à regarder derrière ses talons. La scène qu'il a pris la peine de figurer à nos yeux, n'appartient point aux temps à éclore, mais aux âges disparus. Ce n'est pas une prophétie du futur, c'est une vision posthume du passé. Le Christ n'agonise pas, il prend possession du ciel. Les divinités qui prennent la fuite ou meurent ce ne sont pas les divinités du christianisme, mais celles plus antiques des mythologies païennes, Jupiter-Ammon, Diane-Hécate, Isis-Cybèle « à la tête de vache et aux mamelles nombreuses. » On dirait une *Guerre des dieux* de Parny, refaite sur le mode grave par un rêveur mystagogue. Quant à la femme au bonnet phrygien que je m'imaginais être la raison moderne, à la fois lumineuse et vengeresse, c'est tout simplement « l'éternelle Androgyne, symbole de l'harmonie des deux natures ou principes contraires, assise sur une chimère. » Il a assis la Vérité sur une chimère, cet acharné douteur ! Il l'a reléguée à l'arrière-plan de son tableau, ce grand désespéré !

L'idée prophétique et révolutionnaire qui pouvait passionner nos âmes étant ainsi absente, que reste-t-il ? Rien qui intéresse notre esprit, rien qui charme nos

yeux. M. Chenavard ne sait pas peindre et ne dessine que de souvenir. Son indéchiffrable hiéroglyphe s'étale aux yeux comme un carton décoloré où surnagent çà et là quelques heureuses réminiscences des torses antiques. Pensée ambitieuse, en somme, mais confuse et inféconde, qui avorte misérablement pour n'avoir pas trouvé à son service un cerveau mieux équilibré, une main plus exercée !

Si la *Divine tragédie* de M. Chenavard est en dehors des préoccupations de notre temps et contrarie les tendances de l'art moderne par l'insuffisance de son exécution, que faut-il penser de l'*Olympe* de M. Bouguereau ?

M. Bouguereau ne parait pas savoir qu'il existe une société française issue de la Révolution, fortement marquée de son empreinte, c'est-à-dire modifiée et façonnée par elle, pourvue par elle d'instincts, de sentiments et d'idées qui n'ont rien à démêler avec les idées, les sentiments et les instincts de la société antérieure. Que sous l'ancienne monarchie, du temps du droit divin et des splendeurs de la cour, quand le peuple était une tourbe ignorante et foulée aux pieds, quand le monarque entouré de ses nobles, de ses prélats et de ses lettrés, pouvait se dire à lui seul le représentant suprême de notre civilisation, que, dis-je, à cette époque, la mythologie grecque apportée par la Renaissance fût au fond de toutes les cervelles et influençât profondément l'ensemble de la production littéraire ou artistique, c'est un fait indéniable et malheureusement trop prouvé par l'histoire. Mais aujourd'hui que le peuple a conquis l'égalité des droits, secoué la lèpre nobiliaire et cléricale, déplacé les pouvoirs, mis la main sur la souveraineté ; aujourd'hui que le suffrage universel est véritablement roi, que toute chose émane de lui comme toute chose y retourne, que tout à l'heure, avec l'instruction gratuite et obligatoire il va posséder, l'universelle appréciation des faits sociaux, ce n'est plus pour quelques milliers de raffinés qu'on écrit, qu'on peint, qu'on sculpte, c'est pour la nation, le public, la foule, les masses, c'est pour Sa Majesté Tout le monde. Or, je vous le

demande, que signifie pour ce grand peuple, en possession de ses destinées et en quête d'améliorations nouvelles, un Apollon tenant les muses assemblées sous le charme de sa lyre ? Qu'est-ce qu'Apollon, qu'est-ce que les muses, qu'est-ce que l'Olympe, et qui se soucie d'eux parmi nous ?

Si seulement le peintre avait su, par quelque mérite de facture, faire oublier la banalité de son sujet ! Mais rien : le dessin fadement correct de l'école ; une couleur neutre, terne, qui trouve le moyen d'être criarde avec les tons les plus effacés ; une composition incohérente et froide, qui, étant destinée à servir de plafond, voudrait plafonner et n'y peut parvenir.

Et c'est cette théogonie surannée, que vous avez trouvé utile de peindre en 1869, quatre-vingts ans après l'avénement du peuple à la suprématie intellectuelle ; c'est ce grand délayage transi, que vous prétendez étaler sur la tête des Bordelais modernes, au théâtre sans rival construit pour eux par l'architecte Louis ! Mais les Bordelais ne sont pas des ombres grecques se promenant en sandales sur un rivage méditerranéen. Ce sont des êtres vivants, gais, remuants, affairés ; amoureux de leur port, de leurs quinconces, de leurs usines, de leurs chantiers ; justement fiers de la beauté de leurs femmes et de la qualité de leurs vins ; épris de toutes les idées libérales et nouvelles, attachés à toutes les réalités terrestres et nécessaires. Quand arrivera chez eux votre menaçant colis de divinités et de muses, ils diront : Quel est ce mythologue ? quelle langue nous parle-t-il ? Et, après un coup d'œil dédaigneux, ils rentreront à la Bourse, où du moins ils entendront des paroles intelligibles et verront des visages humains.

Angelico de Fiesole s'agenouillait avant de prendre le pinceau, et, suppliant humblement le Seigneur de guider son esprit, lui consacrait l'œuvre qui allait sortir de ses mains. Dans des temps plus rapprochés de nous, Hippolyte Flandrin accomplissait avec ferveur ses devoirs religieux, et, par la fréquentation de la sainte table, main-

tenait son âme dans un état permanent d'exaltation mystique.

Si j'en crois la tournure des idées actuelles, nos peintres ne se mettent pas en aussi grands frais de piété. Paganisme ou christianisme, ils se sont habitués à ne plus faire la différence ; et, selon que l'Etat, aujourd'hui unique consommateur de ces produits, a eu en vue un palais ou une église, ils brossent la toile commandée, sans s'y intéresser autrement que de la main. On fait de la peinture religieuse comme on fait de la peinture mythologique, sur mesure, à tant le mètre carré. Je ne blâme pas, je constate. La peinture est un métier peut-être avant que d'être un art, et il faut bien payer son terme. Toutefois, j'aimerais mieux que, la conviction étant absente, le genre fût résolument abandonné. Cela dépend des artistes. Il y a des choses auxquelles il faut savoir renoncer, à seule fin qu'elles tombent. Aux époques de lutte comme la nôtre, ces abstentions volontaires sont du plus impérieux devoir. Les pratiquer, c'est se grandir, c'est affirmer son caractère, c'est monter d'un degré dans l'estime de l'opinion. Les journalistes n'écrivent pas certains articles : il y a des tableaux que les peintres ne doivent pas peindre. Courbet, libre penseur, n'a jamais fait une peinture religieuse.

L'*Assomption* de M. Bonnat est destinée à l'église Saint-André, de Bayonne? Est-ce une commande de l'Etat? Est-ce un don de reconnaissance envoyé par l'artiste à sa ville natale? Je l'ignore. Ce qui est certain, c'est que les qualités d'exécution et même de sentiment, qui ont fait autrefois la réputation de M. Bonnat, ne se retrouvent plus ici. L'ensemble est d'aspect théâtral. Les apôtres, diversement rangés autour du tombeau entr'ouvert, sont immobilisés dans leurs attitudes : ils posent. On s'aperçoit trop vite que ce sont des modèles à la journée, embauchés par le peintre et revêtus par lui d'une draperie qu'ils n'avaient pas la veille, qu'ils n'auront plus demain. Les bras, les jambes, les pieds, étudiés sur nature, sont parfois d'une réalité brutale qui devient cho-

quante dans un sujet surnaturel. Le groupe supérieur manque de légèreté et de grâce. Il ne monte plus, et pourrait bien retomber. La Vierge est gauche et de trop haute taille ; les anges sont terrestres et trop âgés. Rien d'ailleurs de religieux ni qui sente la conviction ; nul charme. Au contraire, un cachet de vulgarité peu commune, et ce coloris artificiel de Couture, qui est devenu si déplaisant quand il s'est appliqué à l'ornementation de Saint-Eustache.

Aussi pourquoi sortir de son genre ? pourquoi s'attaquer à l'invraisemblable ? pourquoi peindre des miracles, quand il est certain que les miracles sont impossibles ? pourquoi représenter des assomptions, quand il est avéré qu'il n'y en a jamais eu ?

Quittons ce milieu. Echappons à ces hallucinations tour à tour légendaires, métaphysiques, mythologiques, religieuses, et dédommageons enfin nos regards par la contemplation d'un peu de nature vraie. Nous voici devant la grande toile de Courbet, l'*Hallali du cerf par un temps de neige*, épisode de chasse à courre. Enfin on respire. Autant les visions de tout à l'heure étaient fatigantes et malsaines, autant l'impression de cette scène réelle est rafraîchissante et salutaire. Asseyez-vous, contemplez à l'aise. Vos yeux, inquiétés par les colorations factices que nous avons énumérées, ont besoin de se remettre un peu pour goûter, comme il convient, la justesse de cet aspect, la vérité de cette harmonie.

La neige a alourdi les rameaux des sapins et recouvre le sol jusqu'au plus lointain horizon. Nous sommes dans une des éclaircies de la forêt. Par-delà les premiers plans, on sent des replis de terrain où dorment des villages. Le panorama est immense. C'est ici, sur cette lisière de bois, au pied de ces grands arbres, que le cerf et la meute sont venus s'abattre à la fois. Le cerf n'est pas mort encore, et, d'un jarret vigoureux, il faisait aux chiens un mauvais parti quand les chasseurs sont arrivés. L'un deux a saisi de la main gauche le plus enragé des assaillants, et de la droite levée en l'air il applique un coup de fouet

qui cingle tout le ciel et maintient les voraces en respect. La bête, couchée sur le flanc, brame ; les chiens, accroupis, museau en l'air, donnent de la voix à l'entour. On entend leur concert, et l'on ne s'étonne plus si ce cheval s'effare, en secouant son cavalier.

Tout est beau dans cette œuvre, où Courbet a déployé ses meilleures qualités de coloriste et de dessinateur. On peut rester devant des heures entières et y revenir; c'est un spectable qui ne lasse pas. Indépendamment du mérite d'ensemble, qui s'impose tout de suite à l'esprit, il y a des parties de dessin qui, je ne crains pas de le dire, deviendront classiques, c'est-à-dire pourront être données en modèle ; par exemple, le chien que le cerf vient d'étaler d'un coup de pied, et celui que le chasseur enlève d'une poigne si vigoureuse. Quant au chasseur lui-même, qui assène le coup de fouet, il est d'un mouvement si vrai, si expressif, et en même temps il a un tel caractère de grandeur, que je ne connais pas beaucoup de figures qui lui soient comparables comme style.

Le public se rendra-t-il cette fois? Sera-t-il convaincu que Courbet est un peintre de grande race? J'ose l'espérer. Il n'y a ici rien qui choque, point de ces partis pris de laideur ou de trivialité comme on a pu lui en reprocher quelquefois. Tout est noble au contraire, élégant, distingué. De pareils tableaux peuvent figurer avec honneur dans les galeries les plus sévères. J'imagine même qu'une salle à manger, peinte de cette façon en province, dans quelque aristocratique château, s'acquerrait bien du renom aux alentours ; vous m'arrêtez sur le mot aristocratique... Hé ! que voulez-vous ? les riches achètent la peinture ; nous, plébéiens, nous ne pouvons que la comprendre.

III

Le grand salon carré (suite). — MM. Joseph Beaume, Claudius Jacquand, Patrois, Armand, Dumaresq, Charles Muller, Charles de Coubertin, Mottez, Alphonse Colas, Eugène Fromentin, Protais, Detaille, Durand-Brager, Blaise, Desgoffes, Philippe Rousseau, Mlle Louise Daru, Hanoteau, Daubigny.

Un compte rendu du Salon qui suivrait la classification donnée par Constable, pourrait m'exposer à des énumérations ennuyeuses; il vaut mieux continuer le nôtre sans souci des genres, au hasard des rencontres, mais toutefois en prenant soin d'en finir avec le salon carré, qui a la bonne fortune de se présenter le premier au public et de captiver plus longtemps son attention.

Il y a cette année recrudescence de Bonaparte : quatre, rien que dans le grand salon ! Mathieu de la Nièvre, qui lit dans les nuages, n'a pas prévu cette averse; du moins il ne l'a pas mentionnée, et peut-être serait-il embarrassé d'en reconstruire les causes. J'imagine que, dans les hauteurs administratives, on se sera aperçu un beau jour que la religion napoléonienne perdait de son prestige, et qu'il était temps, comme on fait redorer un saint-sacrement trop vieux, d'envoyer chez le rétameur la légende oxydée. On en aura glissé un mot à l'oreille des artistes, et les artistes auront volé à leurs pinceaux. Ils sont si au courant des idées, si amoureux du progrès, si intéressés aux luttes de leurs temps! Voyez plutôt! Toute la France est occupée à réagir contre l'homme dont un personnage osait dire naguère « que son ombre nous gouverne encore; » nos philosophes et nos politiques s'élèvent en même temps contre la tyrannie de sa dange-

reuse mémoire; les historiens dont nous sommes fiers mettent leur honneur et leur gloire à ramener à des proportions plus vraisemblables sa réputation surfaite; l'Académie française ouvre ses portes à Barbier, *qui n'a jamais chargé qu'un être de sa haine*, et dont les strophes brûlantes maudissent éternellement l'oppresseur; Pelletan ne veut pas que la Chambre se sépare sans avoir protesté au nom de la liberté contre le despotisme du premier empire; et c'est ce moment-là que messieurs les peintres choisissent pour venir, sous les fenêtres des Tuileries, guitare en main, chanter la redingote grise et le petit chapeau! L'un, M. Joseph Beaume, nous montre le commandant d'artillerie à Toulon, *indiquant du doigt l'endroit précis par où il faut attaquer la ville.* L'autre, M. Claudius Jacquand, nous représente le général de brigade à Nice, *installé comme garde-malade au chevet de son domestique nègre.* Un troisième, M. Patrois, nous le fait voir en visite chez Mme de Beauharnais, *accordant au petit Eugène la permission de conserver le sabre de son père.* Un quatrième, M. Armand Dumaresq, le suit jusque sur le territoire d'Austerlitz, et, *devant l'armée russe en mouvement, lui fait inventer son plan de bataille.* Quel esprit d'à propos, et comme voilà des gens bien informés de ce qui nous touche et de ce qui nous intéresse!

Certes, il est comique de voir Bonaparte accorder au fils du général Beauharnais la permission de garder le sabre de son père; c'est une permission superflue, je pense, et dont l'enfant se fût passé, quand même le futur vainqueur de sa mère lui eût rendu l'arme précieuse en l'accompagnant de l'air d'Offenbach. Mais ce qui est vraiment inattendu et plonge l'esprit dans des stupeurs énormes, c'est Bonaparte garde-malade. Comment, lui, l'homme de si peu de sensibilité et de tant de sang répandu, celui pour qui la liberté, la fortune, la vie des autres étaient comme si elles n'étaient pas, vous l'apitoyez sur la santé d'un serviteur, et encore d'un serviteur nègre! la main qui plus tard signera tant de proscrip-

tions et de massacres, je la vois préparant de la tisane pour soulager autrui ! M. Claudius Jacquand, si vous n'êtes pas le plus raffiné des courtisans, vous êtes le plus crédule des hommes. On vous en a fait accroire. Ce vilain nègre, à qui vous avez donné des pattes de dindon pour mains, n'a jamais existé que dans une imagination de fantaisie. Il y a ici, et vous le sentez bien, une invraisemblance de caractère tellement formidable, qu'elle suffirait à faire siffler votre pièce si vous la montiez pour le théâtre.

Il existe dans la famille Lanjuinais un souvenir vénéré, c'est celui du député d'Ille-et-Villaine abordant la tribune de la Convention nationale le 2 juin 1793.

On était au matin de ce jour fameux qui devait amener l'arrestation des Girondins et laisser le champ libre désormais à la politique de la montagne. La générale battait dans les rues de Paris. « C'est sur la générale que je veux parler, » dit Lanjuinais.

Et alors, raconte Michelet, avec l'obstiné courage de sa dure tête bretonne, sans faire la moindre attention aux cris de fureur, aux menaces qu'on lui jette presque à chaque mot, il dit à la Convention son avilissement, sa misère... Prisonnière depuis trois jours, serve de la commune qui la tient au dedans par ses salariés, au dehors par ses canons, qu'a-t-elle fait pour sa dignité, pour l'intégralité de la représentation nationale ? « Quand l'autorité usurpatrice venait vous reproduire cette pétition traînée dans la boue des rues de Paris (cris violents : Il a insulté le peuple !...) Non, je n'accuse point Paris ! Paris est pur, Paris est bon ! mais enfin il est opprimé, il est l'instrument forcé des tyrans... » — « Misérable, dit Legendre, tu conspires à la tribune? » Et il courut à lui faisant le geste du merlin pour assommer. Lanjuinais dit dans son récit qu'il lui jeta ces mots : « Fais décréter que je suis bœuf, alors tu m'assommeras. » Legendre, Thureau, Drouet, Chabot et Robespierre jeune lui appliquèrent à la poitrine le canon de leurs pistolets. Plusieurs députés de la droite, armés aussi, accoururent et le

dégagèrent. Il reprit intrépidement... » (Michelet, *Révolution française*.)

Quel que soit le jugement que l'on porte sur cette terrible journée, qu'on se déclare pour la Gironde vaincue ou pour la Montagne victorieuse, un fait reste en dehors de toute controverse, c'est la bravoure personnelle dont Lanjuinais a fait preuve. Son fils pouvait donc commander à M. Muller un tableau commémoratif destiné à prendre place dans la galerie de famille, et M. Muller, garanti cette fois par les volontés formelles de son mandant, pouvait exécuter l'œuvre sans encourir le reproche qui lui fut jeté à la face après l'*Appel des victimes*, d'avoir cherché à diffamer la Révolution française. Mais, pour être resté pur d'intention réactionnaire, M. Charles Muller ne mérite pas tous les éloges. Sa toile manque d'accent, de passion, de force. Elle n'a pas la couleur réelle de la scène qu'elle a la prétention de représenter. Elle n'atteint pas l'effet dramatique que procurerait une simple lecture de la séance. Pour tout dire en un mot, on n'y voit ni les convulsions qui ont agité la grande assemblée, ni le frisson de la mort qui plus d'une fois a passé sur elle.

Je sais bien qu'en général la tâche n'est pas facile ; mais peut-être, après tout, suffirait-il, pour arriver à dégager de ces épisodes la sombre poésie qu'ils contiennent, d'y porter intérêt, de la sentir par quelque côté. Vous voulez me peindre le peuple en fureur, il faut d'abord que vous aimiez le peuple à l'état pacifique ; vous voulez me montrer les violences du patriotisme exalté, il faut d'abord que vous-même ayez la fibre patriotique, et en compreniez l'exaltation possible.

Une réflexion me vient ici qui m'afflige. Si une histoire prête à la peinture, c'est l'histoire de la Révolution française : chaque scène, tumultueuse ou calme, s'y présente avec la netteté d'un tableau tout tracé. Eh bien ! chose pénible à dire, de tous les peintres qui ont abordé cette grande époque, un seul s'est trouvé à sa hauteur, un seul en a compris le côté farouche, résolu, héroïque, un seul

en a saisi l'âme ardente et l'a fait passer sur la toile. J'ai nommé Eugène Delacroix. Rappelez-vous sa *Barricade*, et l'esquisse de son *Boissy d'Anglas!* Quelle prodigieuse faculté d'évocation! Comme cet homme sait retrouver au fond de sa cervelle les faits déjà recouverts des ombres du temps, et de quel doigt souverain il leur commande de ressusciter! Quelle entente du tableau! comme il dispose, comme il ordonne, comme il met chaque chose dans la vérité de son geste et de sa passion, et comme l'ensemble revit sous vos yeux! D'où lui vient cette puissance, inégalée encore! De ce qu'il eut le don de voir en dedans; de ce qu'à une intelligence naturellement lumineuse il joignit une sensibilité exquise; surtout de ce qu'il ne put jamais ne pas s'intéresser aux choses qu'il faisait. En peignant sa *Barricade*, j'en suis sûr, il s'insurgea moralement, et entrevit dans les nuages de la fumée la Liberté guidant le peuple à l'assaut de la Tyrannie. En traçant de sa main fiévreuse l'esquisse du *Boissy d'Anglas*, il se fit, je n'en doute pas, président de la Convention; il entendit les vociférations de la foule mêlées aux craquements des planchers, et il ne put s'empêcher de saluer quand la tête sanglante de Féraud passa devant lui au bout d'une pique. Aussi Eugène Delacroix reste-t-il, dans cet ordre, aussi grand interprète que David d'Angers et Rude l'ont été dans leur art. Il n'est ni théâtral, ni déclamatoire; il est vrai. On s'arrête étonné, on regarde, on s'émeut, on se passionne, et le frémissement de l'enthousiasme vous parcourt en tous sens. Cherchez ce lyrisme intérieur, cherchez cette puissance de fascination dans les œuvres des Court, des Vinchon, des Muller, puisqu'il faut bien nommer ici ce dernier, vous ne les trouverez pas. Ils ont peint en indifférents ou en ennemis. Quand leurs compositions ne sont pas sottement réactionnaires, elles sont odieusement plates.

Ne nous arrêtons pas à la peinture religieuse; nous nous sommes expliqué l'autre jour sur son morceau important, l'*Assomption*, de M. Bonnat. Quand cette com-

position d'un homme d'un talent réel n'a pas trouvé grâce devant nos exigences, il est difficile que nous attachions quelque importance au *Départ des missionnaires*, de M. Charles de Coubertin, élève de Picot, qui a été décoré en 1865, hors série, et sans jamais avoir obtenu une médaille ; à la *Malédiction du serpent*, de M. Mottez, élève d'Ingres, qui rappelle par ses plus mauvais côtés l'école classique de la restauration; à la *Vocation de saint Jacques*, de M. Alphonse Colas, élève de Souchon, et aux autres élucubrations de je ne sais quels élèves de Rome. Ce sont là grandes machines, sentant convenablement la convention de l'école. Destinées à des églises et envoyées sous le couvert de l'administration, elles feront la joie du sacristain qui les déballera, du curé qui les regardera, et pendant huit jours il en sera parlé dans les familles pieuses. N'empêchons pas par un mot imprudent le concert d'éloges qui les doit accueillir. Des tableaux plus petits et des scènes plus coutumières nous réclament.

Voici d'abord M. Fromentin avec une *Fantasia* et une *Halte de muletiers*. C'est toujours de l'Orient, c'est-à-dire une nature loin de nous, par conséquent en dehors de notre contrôle. Un accident politique, l'insurrection de Grèce, l'a mise à la mode; un autre accident politique la conquête de l'Algérie en a prolongé le goût. Mais ce goût durera-t-il? M. Fromentin, qui manie la plume aussi élégamment que la brosse, est bien trop intelligent pour le croire. Il a vu tomber au bout de peu d'années l'orientalisme littéraire; il a dû supposer que, dans un temps plus ou moins proche, l'orientalisme pittoresque suivrait de près son aîné dans la tombe. En vue de cet inévitable avenir, l'artiste a-t-il pris ses précautions? s'est-il mis en mesure d'accomplir son évolution le jour où le mouvement des idées l'aura rendue indispensable? Je voudrais le croire, car il est de ceux qu'on suit avec intérêt, et dont on ne manque jamais de s'informer chaque année; mais, vraiment, je n'ose plus guère y compter. La fréquentation des pays torrides doit gâter les yeux à la longue. S'il n'allait plus rien voir quand, au

bout de quinze ou vingt ans, il voudra remonter vers les vaporeuses régions du Nord! Qu'il y songe, et que même il y prenne garde; car, si je ne m'abuse, il commence à perdre le sens de ces terres africaines qui l'ont si longtemps et quelquefois si heureusement inspiré. Son exposition de cette année ne vaut pas celle du Salon dernier. C'est bien toujours le même jet libre et spirituel, toujours la même fantaisie charmante, toujours les mêmes jolies taches de couleur, toujours les mêmes petits chevaux vifs, emportés, pleins de feu, se donnant en spectacle avec autant d'entrain que leurs cavaliers; mais déjà, il me semble, le dessin se lâche, le modelé s'affaiblit, le style se perd!

M. Protais a renoncé à cette poésie factice qui faisait de lui le Paul de Molènes de la peinture. Il a donné congé à la mélancolie et licencié son armée de soldats élégiaques. A la bonne heure! Dans ses toiles maintenant, on travaille, on agit; on ne se pose plus pour rêver. C'est un grand point. Le *Percement d'une route* est un épisode plein de vérité. Une forêt se présentait à abattre. Les soldats ont mis l'habit bas, et de toutes parts, les arbres ont jonché le sol. On pioche, on déblaie, on transporte. Chacun est à sa besogne, et la tâche sera vite menée. La *Mare* a le même naturel avec une intention plus humaine peut-être. Une troupe est en marche depuis de longues heures; on a chaud, et il fait soif dans les rangs. C'est un moment rude à passer. Tout à coup une mare est signalée. Une mare! chacun se précipite. Rien de plus réussi comme mouvement.

Ces deux petits tableaux, très vivants, très animés, sont charmants d'observation, M. Protais ne regrettera pas de les avoir exécutés. Ils lui vaudront de sincères éloges; et lui-même, plus il avancera dans cette voie, plus il se convaincra de ses anciennes erreurs. Une poésie qui n'est pas basée sur la réalité est illusoire et de durée passagère.

Je n'aime pas beaucoup les tableaux de militaires. Pourtant je ne puis passer sous silence le *Repos pendant*

la manœuvre, de M. Edouard Detaille. C'est une scène du camp de Saint-Maur : les armes sont en faisceau et les tambours gisent à terre. Il y a suspension des exercices. Les grenadiers vont, viennent, s'assiéent au gré de leur humeur; les officiers à cheval se passent leur cigare allumé. Rien de plus varié et en même temps de plus juste que cette diversité d'attitudes. M. Detaille est un élève de Meissonier, qui s'est donné pour spécialité de travailler dans la garance et qui fait presque aussi bien que son maître. Tous les deux sont faibles dans le paysage et excellent dans la figure. Mais le jeune homme a cette supériorité qu'il n'habille pas ses modèles en costumes Louis XV et qu'il aborde de front la vie contemporaine. Jusqu'où ira-t-il? Nous le saurons plus tard.

Il n'y a au salon carré qu'une marine de Durand Brager, qui connaît son navire comme Horace Vernet connaissait son soldat. En revanche, les paysages y sont nombreux.

Mais d' mot des fleurs. Celles de M. Desgoffes, dans . *de Déjanire*, sont sèches et dures. Décidément ce peintre n'est bon que pour l'inanimé. Il fait à merveille le marbre, le bronze, le cristal, les émaux, tout ce qui appartient au monde inorganique. Aussitôt qu'on monte dans la série des choses organisées, aussitôt que la vie apparaît, même sous ses moindres formes, dans la plante, dans la fleur, il perd toute ressource et devient impuissant. Problème intellectuel curieux, que je ne me piquerai pas de résoudre. J'aime mieux regarder les *Roses* de Philippe Rousseau. Sont-elles assez belles, assez opulentes de forme et de ton! Sans doute cette ombrelle bleue, toute déployée au centre de la toile, est criarde et fait une tache désagréable; mais regardez la corbeille de boutons qui est placée au dessous et qu'elle garantit. Comme toute cette partie dans la demi-teinte est délicate, fraîche, amoureusement peinte. On dirait la nature même. La *Haie d'aubépine* de Mlle Louis Darru que j'aperçois sur une face opposée est aussi d'excellente qualité, quoique

un peu confuse à la base; il ne la faut point oublier.

Ceci dit, voyons nos paysages. Il y en a quelques-uns et de premier ordre; par exemple le *Verger* de Daubigny et les *Roseaux* de Hanoteau. C'est à la fois vigoureux et bien pensé, juste d'effet et simple d'exécution. Il y a d'anciennes gens qui n'aiment pas le paysage et qui le relèguent volontiers au second rang. Pourquoi cette sévérité, quand un arbre peut être étudié avec autant de soin qu'une figure? Nous autres, plus tard venus, nous sommes plus compatissants, et nous avons pour ce genre une certaine prédilection. Cela tient peut-être au temps où nous vivons. Le paysage a été la folie des générations venues avant nous; il est encore la nôtre. Comment pourrions-nous mal juger d'un genre où notre école triomphe, et qui est devenu notre gloriole? Notre âme en quelque sorte va au-devant de lui. Chaque fois que le hasard de la lecture ou de la conversation apporte à notre œil ou à notre oreille l'un de ces mots simples et doux, matin, soir, brise, plaine, bois, vallée, source, aussitôt une image se lève dans notre esprit, et nous montre en vision, avec son appareil accoutumé de formes et d'aspect, un fragment de nature tout chargé de sensations délicieuses. C'est le matin vibrant, avec son souffle rafraîchi, sa jeune lumière, sa rosée perlant dans l'inextricable lacis tressé par les insectes à la pointe des herbes; c'est le soir mélancolique, avec ses ciels rougissants et ses mouvantes architectures de nuages; c'est la plaine déroulant en été son tapis de moisson rayé comme une limousine de roulier; c'est le silence sonore et les lumineuses éclaircies de la forêt; c'est la verte vallée promenant à travers les peupliers et les frênes le mince filet d'eau où les petits oiseaux viennent boire! Tant que ces mots auront le don d'éveiller en nous ces idées, avec tout leur charmant cortège d'impressions et de souvenirs, nous aimerons la campagne; et nous aimerons l'artiste qui, sur un bout de toile, avec un peu de couleur étendue, sait en reproduire les multiples effets. Accrocher la campagne aux murs de son salon; avoir là sous ses yeux,

tous les jours, à toute heure, tandis qu'au dehors les saisons changeantes passent et repassent, un éternel bouquet de verdure comme ces *Roseaux* d'Hanoteau ou cet éternel *Pommier en fleurs* de Daubigny, quelle source inespérée d'émotions fécondes et de plaisirs discrets !

IV

Les tableaux qu'on ne fera pas. — MM. François Millet, Jules Breton, Courbet, Jules Héreau, Lazerges, Comte, Gérome.

Ce qui rend l'idéal particulièrement odieux, ce qui en devrait faire un objet d'exécration permanente pour tous les amis du progrès, c'est que par lui le peintre devient aveugle devant la réalité, et se trouve dans l'incapacité absolue de comprendre rien à la grandeur des faits qu'amène le mouvement de l'histoire.

Ainsi nous venons d'assister, tous autant que nous sommes, au plus magnifique des spectacles : le suffrage universel prenant possession de lui-même et rendant à haute voix son verdict de souverain. Dans la vie d'une nation qui, comme la nôtre et sans le mériter, a perdu le gouvernement de ses affaires, ces événements-là comptent. Ils ont une valeur propre qui les recommande à l'attention publique. Quoi de plus important en effet pour nous et pour l'humanité dont nous sommes restés quand même la tête avancée, que de savoir si la France continuera d'être maintenue en tutelle ou au contraire si elle s'appartiendra? Le caractère particulier qu'affecte la vie populaire, les aspects généraux sous lesquels elle se présente, ne sont pas moins faits pour intéresser l'imagination de l'artiste. Exaltation des sentiments, ardeur des passions, diversité des costumes, groupements naturels des personnages, variété des épisodes, tout s'y retrouve.

Rappelez vos souvenirs. D'abord les réunions publiques avec leurs discours enflammés, leurs ivresses subites, leurs grands rassemblements d'hommes, la foule s'écrasant aux portes, la *Marseillaise* chantée, les sergents de ville se ruant, les municipaux chargeant au galop; puis, plus tard, le vote calme et solennel aux sections, le transport des urnes à la mairie sur l'épaule des électeurs appuyés d'un piquet de garde nationale; enfin, le soir du jour suprême, quand le triomphe fut connu, la joie, l'immense joie des Parisiens, la promenade sur les boulevards, les cafés éclairés, l'air de fête répandu, les acclamations unanimes, l'épanouissement dans la force, la satisfaction de gens qui ont fait bravement leur besogne et qui respirent, heureux, la délivrance prochaine.

Tout cela n'était-il pas beau, éloquent, mouvementé, préparé pour l'art? J'ai vu, moi qui vous parle, passer sous mes yeux plus de sujets qu'il n'en faudrait pour défrayer cent chefs-d'œuvre de grande peinture, si nos peintres étaient des peintres et s'ils avaient le sentiment de la grandeur patriotique. Même dans ces épreuves premières de la souveraineté nationale, dans ce suffrage universel né d'hier et encore entravé, persécuté des puissants, sans demeure digne de lui, dissous ici, pourchassé là, malmené dans toutes les résidences provisoires où il demandait abri, il y avait quelque chose de touchant qui pouvait soulever une âme généreuse. Les citoyens des républiques antiques délibéraient sur l'agora ou le forum; les bourgeois du moyen âge avaient la salle de leur hôtel de ville où ils s'assemblaient. M. Haussmann, qui a rebâti Paris et l'a semé de palais fastueux, a oublié de faire même un hangar pour le peuple, son véritable souverain et le souverain définitif de la France. C'est une légende comme celle de Jésus de Nazareth naissant dans une étable : le roi de demain est aujourd'hui sans asile. Vous qui avez senti l'amertume de cette détresse et qui avez eu l'héroïsme de la lutte; vous qui, après avoir combattu par la parole et par le bulletin, avez savouré l'enthousiasme de la victoire, vous comprenez la poésie

qui se dégage de ces agitations glorieuses, et si la destinée vous avait mis un pinceau à la main, cette poésie-là vous la sauriez puissamment exprimer. Eh bien! nos peintres, habitués à chercher leurs inspirations hors du temps présent, ne la voient ni ne la comprennent. La vie publique ne les touche ni ne les regarde. Ils se font gloriole d'y rester indifférents. Ils nous trouvent bien laids, bien misérables, bien petits, avec nos constantes préoccupations sociales et il le disent tout haut. L'égalité n'est pour eux que la platitude. Sans se soucier de vérifier leurs allégations, ils continuent d'accuser l'uniformité de nos mœurs, la trivialité de nos costumes, l'effacement de nos caractères; et, plutôt que de consentir jamais à prendre sur le vif une empreinte de la société actuelle que la postérité rechercherait précieusement, ils courent dans leurs ateliers fabriquer pour les églises des saintes Vierges qu'on ne regarde pas et des Apollons qui écœurent. Gageons que l'an prochain, au Salon, pas une seule toile ne viendra rappeler à la France que cette année, au mois de mai, le peuple de Paris a été admirable.

Ceci dit pour nous dégonfler un peu le cœur, poursuivons nos pérégrinations.

François Millet, le peintre de mœurs rustiques, nous envoie un de ses meilleurs tableaux, *la Leçon de tricot*. Ce sont deux figures à mi-corps, de grandeur naturelle, dans un cadre de moyenne dimension. A la justesse de leurs proportions, à la simplicité de leur attitude, à la vérité de leur geste et de leur physionomie, on reconnaît le maître à qui rien n'échappe, aucune des lois qui gouvernent le monde des esprits et le monde des corps. Il est difficile d'écrire une pensée avec plus de netteté, de vigueur et d'harmonie. Rien n'est oublié et il n'y pas un trait qui ne concoure à l'expression. A peine avez-vous regardé, que l'intention de l'auteur se révèle à vous tout entière. Il a voulu nous montrer que l'enveloppe la plus grossière n'exclut pas la grâce exquise de la maternité. Au contraire; peut-être, pour être moins analysés

au village, les sentiments qui constituent le fond de la nature humaine y sont-ils plus vivement ressentis. Est-elle assez mère, cette paysanne à qui le soleil a fait le teint hâlé et le travail les mains calleuses? Elle l'est de tout le mouvement de son corps et de toute l'attention de ses yeux; elle l'est depuis le regard qui dirige jusqu'à la main qui voudrait exécuter. Et cette petite fille, vrai sauvageon des champs qui a des airs de chevreau embarrassé, est-elle assez vierge et gauche? Vous pouvez rester là aussi longtemps que vous voudrez, peu de tableaux s'imposent autant, ont une force plus pénétrante. J'y suis revenu, et chaque fois j'ai été plus profondément atteint D'où vient cela? De la beauté des lignes assurément, de la puissance du modelé, du charme de la couleur, mais surtout, croyez-moi, de la vérité de nature. Rien n'est factice ici; ce ne sont pas des modèles sortis de leurs habitudes pour venir devant nous prendre une pose arbitraire, ce sont des êtres vivants, envisagés dans leur cadre naturel, et se manifestant à nous avec leurs costumes, leurs habitudes, leurs sentiments, leurs idées, dans les conditions normales et ordinaires de leur champêtre existence.

Si François Millet, le puissant généralisateur, est dans toute la plénitude de ses belles facultés, Jules Breton, l'ingénieux analyste, nous arrive avec de marquants progrès. Ce peintre est un chercheur sincère, décidément. Son *Grand pardon* de cette année est de beaucoup la meilleure toile qu'il ait signée encore; de plus, elle me paraît réaliser enfin l'idéal qui depuis si longtemps le préoccupait, idéal qui consiste à atteindre le style sans sortir de la nature. Cette fois l'artiste a touché Sa procession d'hommes, qui sort de l'église et s'avance juste de front à travers le flot des paysannes agenouillées ou debout, a un grand caractère. Les figurines, très étudiées dans leurs expressions et dans leurs vêtements, sont d'une fermeté peu commune. Jules Breton a gardé les sévérités de forme qu'il avait atteintes du premier coup dans la *Bénédiction des blés*, mais il

en a perdu les sécheresses et la roideur. Son intelligence des types et des physionomies s'est encore avivée. Dans cette énorme foule, il y a nombre de têtes intéressantes à étudier, et, ce qui était essentiel, aucune ne nuit à l'ensemble dont l'effet demeure tout à fait imposant. C'est là, en somme, un bon tableau, bien pensé et bien rendu ; on doit le classer parmi les meilleurs du Salon.

Puisque j'en suis aux œuvres considérables, il faut citer la *Fenaison* de Courbet, une merveille de facture, où le ciel, les arbres, les prés, luttent de puissance et d'éclat. Cette verdure frissonnante, ces paysans endormis à l'ombre, ces bœufs tranquilles et fins, cette plaine qui fuit à perte de vue, tout cela est de la grande poésie rustique. Quand l'artiste aura jeté bas la gardeuse du premier plan, tache inutile qui blesse le regard en gênant les proportions, cette page-là sera une des meilleures de ses œuvres. N'oubliez pas non plus la *Baie de Cancale*, de Jules Héreau, paysage de mer très complet, avec barques, pêcheurs, brise forte et ciel menaçant, le tout d'une impression si juste et d'une tournure si pittoresque. Encore un jeune peintre qui monte, et qui chaque année se dépasse lui-même.

Mais ce n'est point vers ces œuvres fortement méditées que se porte la curiosité de la foule. La foule est avant tout amoureuse d'anecdotes ; et cette année c'est M. Lazerges qui partage avec M. Comte l'honneur de l'amuser. M. Lazerges a représenté le *Foyer du Théâtre de l'Odéon un soir de première*. Il y a là toutes nos illustrations petites ou grandes, petites surtout. Comme œuvre d'art, cela ne dépasse guère la valeur d'une collection de portraits photographiques ; mais un carton est placé à la cymaise, donnant la référence des noms, et, nous le savons de longue date, ce moyen a toujours été infaillible pour attirer l'attention et déterminer un succès. M. Comte n'exhibe point des hommes de lettres, mais bien des cochons, de vrais cochons, habillés s'il vous plait, qui, bonnet en tête, robe au corset, dansent au son du fifre. La scène avait déridé jadis le bon roi

Louis XI; M. Comte a pensé qu'elle pourrait bien faire rire le peuple de Paris, qui est plus jovial que son ancien tyran. Il ne s'est pas trompé. On rit devant sa petite toile, qui d'ailleurs est spirituellement composée; mais après? Qu'est-ce que cela a de commun avec la peinture? En quoi cela ressemble-t-il à l'art rêvé par les sociétés modernes?

M. Gérome avait autrefois le privilège du tableau à sensation. Volontairement ou non, il s'en est départi cette année, et je l'en félicite sincèrement. Cette indifférence du succès lui a presque porté bonheur. Sa *Promenade du harem*, quoique dans une tonalité sans doute un peu grise pour l'Orient, est une des meilleures choses qu'il ait peintes. Le paysage est finement dessiné et très juste d'aspect; la barque, lancée par de vigoureux rameurs, s'enlève et file d'un mouvement très franc; il y a là comme une impression de vérité bien saisie et bien rendue. Cela vaut mieux cent fois que l'ambitieux logogriphe du *Calvaire*, ou le froid *Maréchal Ney* de l'an passé. Ah! si M. Gérome voulait redevenir simple, s'il consentait à réfléchir et apprenait à peindre, quel gentil artiste il pourrait être!

V

MM. Amand Gautier, Chintreuil, César de Cock, Camille Bernier, Lansyer, Stanislas Lépine, Daubigny, Hanoteau, Nazon, Jules Didier, Paul Vayson, Bin, Méry, Regnault, Mlle Nélie Jacquemart, MM. Bonnegrâce, Carolus Duran, Privat.

Le jury a fait sa distribution de médailles. C'est la manne gouvernementale : elle tombe où il lui plaît et l'on ne peut pas plus appeler de ses parcimonies que de ses injustices. Heureusement le mérite des artistes n'a rien à démêler avec les récompenses qui leur sont décer-

nées. Un homme peut avoir ses tiroirs pleins de médailles et n'être qu'un inhabile apprenti ; de même il peut être un maître peintre sans avoir jamais obtenu une mention honorable. Ne nous soucions donc pas de ce que l'œil administratif a ou n'a pas remarqué ; continuons notre revue, parlant sans haine comme sans crainte de tout ce qui nous semble bon, et glosant à l'occasion sur l'aveugle autorité.

M. Amand Gautier est un véritable peintre, et ce n'est pas d'hier. Depuis quinze ans et plus que nous le suivons dans les expositions, il a maintenu avec énergie sa manière, et, à part quelques passagères défaillances, réalisé chaque année un nouveau progrès. On se souvient des *Folles de la Salpêtrière*, si poignantes dans leur réalité implacable. Pour la beauté pittoresque à la fois et expressive, la *Pauvre mère* est une œuvre supérieure. C'est le fruit d'un talent mûri par la méditation et à qui aucune ressource de l'art n'est inconnue. Le sujet est simple comme la nature et émouvant comme la vie. Une rue de village. Au fond, un cercueil d'enfant que deux hommes portent à bras du côté du cimetière. Sur le devant, une jeune femme sanglotant et affolée, qu'une autre femme plus âgée essaye de consoler. Le drame n'est pas long à se laisser deviner. Sans doute la malheureuse mère a voulu accompagner jusqu'à la fosse le pauvre petit être que la mort avait frappé dans ses bras. Mais en route son cœur a éclaté ; et voilà que, brisée et chancelante, levant au ciel ses yeux baignés de larmes, elle se laisse ramener, ne sachant même pas quelle âme compatissante a pris pitié de sa douleur et guide ses pas. Le ciel triste, les murs vermoulus de la chaumière sur laquelle se silhouettent les deux femmes, donnent à l'expression toute la force dont elle est susceptible. Cette navrante élégie, inspirée par un sentiment si profond de la misère humaine, n'a pas attiré l'attention du jury. Serait-ce que l'exécution en est inférieure à l'idée ? Non. M. Amand Gautier a des vrais peintres la conception nette du tableau, l'entente de la couleur, le don de l'harmonie, et

ce faire simple et large qui est la qualité dominante du métier. C'est donc que M. Amand Gautier est un esprit indépendant? Peut-être.

Les médailles ont plu sur les paysagistes : Bernier, César de Cock, Hanoteau, Harpignies, Lansyer, chacun a la sienne. Mais pourquoi n'en avoir pas donné une à Chintreuil, dont le tableau l'*Espace*, avec son énumération de plans poursuivis systématiquement jusqu'au plus profond de l'horizon, produit un effet si extraordinaire? Est-ce à cause de quelques tons trop jaunâtres répandus çà et là sur le terrain ? C'est un bien petit reproche pour tant de conscience, pour tant d'honnêteté, pour tant de véracité. Et puis, ne vous y trompez pas, ce peintre est un original; il a horreur des banalités convenues; il voit par ses yeux et il voit bien; pour être un peu inusités dans l'art, les effets qu'il cherche sont fort usités dans la nature; aussitôt que l'artiste vous les a montrés, ils s'imposent à vous et, tout en vous étonnant que personne avant lui n'y ait songé, vous en admirez la prodigieuse justesse. Est-ce donc là un mérite si commun ?

C'est une question de savoir si le César de Cock de cette année vaut celui de l'an passé ; j'entends parler du *Matin dans les bois*, et non de l'autre qui me semble incertain et mou. Pour moi, ce *Matin* là est supérieur à tout ce que j'ai vu du même peintre. Cette grande allée claire, ces arbres légers et aériens, la lumière que tamise la feuillée et qui vient s'éparpiller gaiement sur le sol, tout cela est charmant de fraîcheur et de jeunesse. M. Camille Bernier a peut-être plus de succès encore que M. César de Cock. J'aime à les citer l'un à côté de l'autre; car l'an passé, tous les deux conquirent en même temps l'attention. La *Lande* de M. Camille Bernier est pleine de force sauvage, tandis que sa *Fontaine* se recommande par d'irrésistibles séductions. On ne saurait observer avec plus de fidélité ni exprimer avec plus de bonheur la poésie locale du site que l'on étudie.

M. Lansyer ne m'a pas semblé heureux dans son *Château de Pierrefonds*. Si les terrains dans la demi-teinte

sont traités d'une façon irréprochable, le château, assez gauchement planté au centre de la toile, se silhouette mal et n'a pas la valeur pittoresque qu'on aurait pu attendre; mais en revanche quelle perle que le *Bac de Port-Ru!* Finesse, transparence, lumière, vérité, tout y est, et surtout le charme, cette poésie de la couleur qui ne peut suppléer à aucune qualité, mais qui les embellit toutes. On a donné une médaille à M. Lansyer, on a bien fait; on n'en a point donné à M. Stanislas Lépine, on a eu tort. Regardez bien ce petit tableau si profond et si fin. Cela représente le *Quai de la Rapée*, un paysage de chez nous, que nous avons en quelque sorte sous la main, et dont nous pouvons à volonté vérifier l'exactitude. Un ciel, de l'eau, et sur le bord une enfilade de maisons. Rien de plus, mais comme cela fuit, et comme c'est bien parisien! M. Lépine en fait comme cela un ou deux tous les ans. Les vend-il? je l'ignore; mais les connaisseurs les remarquent, et c'est déjà beaucoup. La *Seine devant Saint-Denis*, du même peintre, me va moins. Le ton gris perlé est d'une grande élégance, mais il y a je ne sais quel ressouvenir de Corot qui détruit l'originalité.

Aimez-vous les verdures pleines et vibrantes, comme la nature se plaît à les étaler et comme les peintres si souvent reculent à les faire? Elles n'ont jamais été bien en faveur parmi nous. Courbet, je crois, est l'un des premiers audacieux qui ait joué librement avec elles. Daubigny l'a suivi. Regardez le plateau vert qui surplombe sa *Mare dans le Morvan*. Quelle vigueur et quelle certitude de touche! C'est un morceau d'un éclat incomparable. On oublie tout à le regarder, et l'exécution un peu brusquée des arbres, et les ternes obscurités de l'eau croupissante. Hanoteau de ces verdures a fait tout un poème, la *Passée du grand gibier*. Arbres, chemins, champs, tout est vert, d'un vert lavé par la pluie, et modelé avec une fermeté toute magistrale. Si le ciel était moins froid et répondait au sentiment des terrains, ce serait là le chef-d'œuvre du jeune artiste.

M. Nazon pèche toujours par l'exécution, qui est chez

lui difficile et tâtillonne. Mais, quand on se place à la distance voulue, son paysage produit l'effet cherché, et nous autres profanes nous n'avons peut-être pas à demander davantage. Reculez-vous de trois pas : cet *Intérieur de forêt*, ce coucher de soleil qui flamboie à travers les interstices des branches, voilà qui est plein d'une magnificence solennelle et grandiose. C'est ainsi que souvent se présente la nature. Eh bien! croyez-moi, gardez cette impression heureuse et continuez votre chemin. Si vous vous approchiez pour examiner les moyens dont s'est servi le peintre, votre jouissance s'arrêterait.

Des paysages, toujours des paysages, cela devient monotone à la longue. Cherchons un peu des animaux et des figures, et même, si nous rencontrons un portrait sur nos pas, ne craignons pas de nous distraire à nous y arrêter.

Justement voici M. Jules Didier qui quitte cette année ses taureaux romains, — pas tout à fait, il en a encore un, — pour nous montrer une couple de chiens français. Heureuse inspiration en somme. Les chiens sont forts beaux, modelés avec vigueur, et vivants au possible. Après ceux de Courbet, ce sont les meilleurs du Salon. M. Jules Didier fait des progrès d'année en année. Mais combien son tableau serait meilleur, si le paysage qui entoure ses bêtes était moins confus et plus en communauté d'idées avec elles! Ici le sentiment du milieu a manqué au jeune prix de Rome; je m'en étonne d'autant plus que sa spécialité est d'être paysagiste. Un artiste qui a ce sentiment au suprême degré, c'est M. Paul Vayson. Connaissez-vous ce nom? Logez-le dans votre esprit, si vous l'entendez pour la première fois. C'est le nom d'un peintre, et quand je dis peintre, j'entends doué de nature. M. Vayson est de cette grande famille des rustiques, qui s'honore de compter dans ses rangs Millet, Courbet et Breton. Il est inconnu encore parce qu'il est arrivé le dernier; mais il se fera un nom sûrement, puisque déjà il ne ressemble à aucun de ses prédécesseurs. Son *Berger* est un vrai berger, vieilli au métier; c'est même le berger de

ces moutons-là et de ce paysage-là. Le tableau est complet. Il n'y a rien de trop, et tout ce qu'il fallait y est. Les moutons et le vieillard qui les mène s'appuyant sur un bâton et portant une limousine sur le bras, sont étonnants de vérité et de rendu. L'observation morale est à la hauteur de l'observation physique. La partie faible est le paysage, qui manque de vigueur. Mais qu'importe, quand l'unité est si parfaite, et que l'œuvre révèle d'aussi incontestables qualités de sincérité et de franchise? Certes le jury eût pu sans se compromettre donner une médaille à ce tableau-là : il valait vingt fois le ridicule *Prométhée* de M. Bin, pour lequel on a su en trouver une.

M. Méry, dont le *Cerisier* avait été une des curiosités du dernier Salon, n'est pas cette année à la hauteur de l'attente commune. Jolies *Guêpes*, *Moineaux* charmants, comme toujours : mais comme ces grands paysages qui s'étalent derrière sont veules et mous!

Nous venons de passer devant le portrait équestre du *Général Prim*, de M. Henri Regnault; et ce diable de portrait est si tapageur que nous avons dû tourner la tête. Je n'aime pas beaucoup que des jeunes gens, — M. Regnault est encore à Rome, — se livrent à des entreprises aussi charlatanesques. Il y a des qualités pourtant dans cette grande toile, ambitieuse, déclamatoire, théâtrale. La tête du personnage est intéressante, et si la physionomie en a été étudiée sur nature, elle autorise à plaindre les peuples qui se laissent enthousiasmer par de semblables figures. Quelques personnes ont osé dire que ce portrait était le meilleur du Salon. Heureusement, il n'en est rien. Beaucoup d'autres l'emportent, soit par l'intensité de l'expression, soit par la franchise de la facture. Nous avons déjà cité le *Portrait de M. Duruy*, par Mlle Nélie Jacquemart, si bien composé, si simple et si naturel. Il faut ajouter les deux portraits de *M. de Bussy* et de *Mme de P......*, par M. Bonnegrâce, peintures savantes, attentives, où la volonté unie à la pénétration est venue à bout d'arracher les plus secrètes pensées. Le

Portrait de Mme D...., par M. Carolus Duran, n'a point cette profondeur. C'est un portrait tout extérieur, de surface pour ainsi dire, l'étude d'une toilette, ou plutôt d'une pose élégante. J'aime mieux, pour ma part, le *Portrait de Mme ****, par M. Privat, un débutant. C'est dessiné, c'est construit, c'est peint avec justesse et franchise ; et puis, M. Privat a mieux fait que de modeler des formes, il a présenté un tempérament.

VI

MM. Édouard Manet, Cabanel, Jules Lefebvre, Giacomotti, Eugène Faure, Chaplin, Gustave Colin, Beyle, Pierre Billet, Vautier, Brion, Gustave Moreau.

M. Edouard Manet est un vrai peintre. S'il veut bien ne pas trop préjuger de lui-même, s'il consent à étudier encore, c'est-à-dire à élargir son esprit et à perfectionner sa main, je ne doute pas qu'il ne laisse dans l'art de notre temps la trace d'une originalité sérieuse. Jusqu'à ce jour il a été plus fantaisiste qu'observateur, plus bizarre que puissant. Son œuvre est pauvre, si l'on en élague les natures mortes et les fleurs, qu'il traite absolument en maître. A quoi tient cette stérilité ? A ce que, tout en basant son art sur la nature, il néglige de lui donner pour but l'interprétation même de la vie. Ses sujets, il les emprunte aux poètes ou les prend dans son imagination ; il ne s'occupe pas de les découvrir sur le vif des mœurs. De là, dans ses compositions, une grande part d'arbitraire. En regardant ce *Déjeuner*, par exemple, je vois, sur une table où le café est servi, un citron à moitié pelé et des huîtres fraîches ; ces objets ne marchent guère ensemble. Pourquoi les avoir mis ? Je le sais bien, le pourquoi. C'est parce que M. Manet a au plus

haut point le sentiment de la tache colorante, qu'il excelle à reproduire ce qui est inanimé, et que, se sentant supérieur dans les natures mortes, il se trouve naturellement porté à en faire le plus possible. Ceci est une explication, mais n'est pas une excuse. Nos esprits sont plus logiques, et par là même plus sévères. Il nous faut ce qui convient, et rien de plus. Je ne me serais pas arrêté à ce détail s'il n'était caractéristique. De même que M. Manet assemble, pour le seul plaisir de frapper les yeux, des natures mortes qui devraient s'exclure; de même, il distribue ses personnages au hasard, sans que rien de nécessaire et de forcé ne commande leur composition. De là l'incertitude, et souvent l'obscurité dans la pensée. Que fait ce jeune homme du *Déjeuner*, qui est assis au premier plan et qui semble regarder le public? Il est bien peint, c'est vrai, brossé d'une main hardie; mais où est-il? Dans la salle à manger? Alors, ayant le dos à la table, il a le mur entre lui et nous, et sa position ne s'explique plus. Sur ce *Balcon* j'aperçois deux femmes, dont une toute jeune. Sont-ce les deux sœurs? Est-ce la mère et la fille? Je ne sais. Et puis, l'une est assise et semble s'être placée uniquement pour jouir du spectacle de la rue; l'autre se gante comme si elle allait sortir. Cette attitude contradictoire me déroute. Certes, j'aime la couleur, et je reconnais volontiers que M. Manet a le ton juste, souvent même agréable. J'ajouterai que, quand il aura appris l'art des nuances, des demi-teintes, de tous ces secrets subtils qui font tourner les objets et répandent dans une toile l'espace en même temps que la lumière, il approchera les mieux doués d'entre les grands coloristes. Mais le sentiment des fonctions, mais le sentiment de la convenance sont choses indispensables. Ni l'écrivain, ni le peintre ne les peuvent supprimer. Comme les personnages dans une comédie, il faut que dans un tableau chaque figure soit à son plan, remplisse son rôle et concoure ainsi à l'expression de l'idée générale. Rien d'arbitraire et rien de superflu, telle est la loi de toute composition artistique.

On peut passer par-dessus les deux portraits qu'expose M. Cabanel. Ce sont deux dames qui n'ont qu'un tort, celui de n'exister point. A force de vouloir être élégant et grand monde, cet artiste ultra-médaillé supprime résolument la vie. Sous cette enveloppe qui n'est pas plus de l'épiderme humaine que de la pelure d'oignon, il n'y a rien, ni muscles, ni os. Demandez à ces deux bouches de parler, à ces deux mâchoires de s'agiter, à ces deux cous de tourner, vous n'obtiendrez pas un mouvement. Enfoncez une épingle dans ces orbites, aussi durement creusés que des anneaux métalliques, vous n'aurez pas un clignement de paupière. Arrivé à ce degré, l'art devient insaisissable, s'échappe dans le néant. Et ce sont ces maîtres-là qui régissent notre école! J'aime mieux, pour ma part, le portrait de femme qu'expose M. Jules Lefebvre, quoique après la *Femme couchée* de l'an passé, autour de laquelle les partisans de l'école romaine ont mené si grand bruit, ce portrait de femme à l'œil bleu et à la bouche disgracieuse apparaisse comme un commencement de décadence. J'aime mieux encore celui de M. Giacomotti. qui est vivement brossé ; celui de M. Faure, dont l'appareil théâtral est plein de charme, quoique un peu inattendu ; surtout celui de M. Chaplin, qui, pour le brillant et en même temps le naturel, ne le cède à aucun.

M. Gustave Colin nous ramène aux tableaux de genre. Sa *Course de Novillos*, éclairée par le grand soleil basque, est d'une étonnante justesse d'aspect. Peut-être les montagnes du fond ne sont-elles pas assez en perspective; mais qu'importe? la touche est franche, libre ; l'effet décoratif admirablement rendu. Ce jeune homme (en peinture, on reste jeune tant qu'on a pas obtenu de récompense, jusqu'à cinquante ans quelquefois) méritait à coup sûr une médaille. Comment se fait-il qu'il ne se soit pas trouvé dans le jury dix membres, assez soigneux de leur réputation de connaisseurs, pour la lui accorder?

M. Beyle, a partagé le même sort. La *Femme sauvage*, cette jolie scène de saltimbanques, où une si fine observation se joint aux qualités du vrai peintre, n'a pas eu le

privilége de séduire MM. les juges, Ils trouvent sans doute ces épisodes de la vie nomade trop vulgaires : ne sauraient-ils pas qu'en art il n'y a point de si humble sujet qui ne puisse être relevé par le mérite de l'exécution? Le tableau de M. Pierre Billet, la *Partie de monsieur le maire* fait naître des réflexions analogues. Il n'y a là rien que de bien simple. Ce sont des paysans qui boivent en jouant aux cartes sur le pas d'une auberge. Physionomies, attitudes, gestes, tout est rendu avec cet amour de la vérité qui est si précieux en peinture. Il y a dans cette scène champêtre une connaissance plus raisonnée de l'art, une meilleure entente de sa destination que dans le gigantesque *Prométhée* de M. Bin. Et pourtant on médaille le grand tableau inutile, et on laisse de côté l'intelligente petite toile!

Les tableaux de MM. Beyle et Billet nous mettent sur le chemin de l'école de Dusseldorf, qui est représentée avec éclat cette année par M. Vautier, le Suisse. Sa *Rixe apaisée* est un des meilleurs spécimens de son talent. Mais j'imagine que cette œuvre, quelque mérite qu'on lui attribue, ne vaut pas à beaucoup près le *Mariage protestant* de M. Brion, composition forte et profondément sentie, qui a le don de vous attirer et de vous retenir. Je me suis emporté, l'an passé, quand j'ai vu attribuer à M. Brion pour un simple tableau de genre la grande médaille d'honneur. Je trouvais qu'il y avait disproportion entre la récompense et l'œuvre récompensée. Mon opinion n'a pas varié; mais elle ne saurait m'empêcher de reconnaître le caractère singulier de grandeur que M. Brion apporte dans l'interprétation de la vie alsacienne. Même cette année il m'a semblé que, tout en maintenant l'élévation de sa pensée, l'artiste avait donné à son métier plus de simplicité et de franchise. Ceci est une note favorable que je consigne avec plaisir : autant j'aime à combattre l'injustice, autant je désire rester juste moi-même.

Mais voilà des éloges : si nous parlions de M. Gustave Moreau? Le célèbre auteur du *Sphinx* a au Salon deux

toiles, dont le sens comme toujours est aussi obscur que symbolique. Quand, il y a quelques années, le *Sphinx* se présenta et que personne ne comprit, chacun dit : C'est la nécessité même du sujet. Plus tard *Orphée* parut et ne fut pas plus clair. Voici *Prométhée*, et voici l'*Enlèvement d'Europe par Jupiter* : qui pourra dire que les ténèbres soient dissipées? Cela est absolument incompréhensible, comme exécution aussi bien que comme idée. Dans quel monde sommes-nous? Ces êtres et ces formes n'appartiennent pas à la terre assurément. Pourtant je vois des rochers, je vois une mer, je vois un homme, je vois une femme, je vois un taureau, toutes choses que l'on chercherait vainement dans le ciel. Comment pouvez-vous, faisant des choses d'ici-bas, les faire autrement que nous les voyons ici-bas? Du moment que vous consentez à vous adresser à nos pauvres yeux humains, pourquoi ne respectez-vous pas leur infirmité originelle; pourquoi ne consentez-vous pas à leur présenter les choses sous les formes et les aspects qu'ils connaissent? Vous répondez : C'est de la mythologie. C'est de la mythologie! eh! qu'importe? Un homme est un homme, en mythologie comme ailleurs; il faut bien le construire et l'articuler pour qu'il puisse remplir ses fonctions d'homme. Un rocher est un rocher, en mythologie comme ailleurs; il faut bien l'agréger et le stratifier, pour qu'il puisse avoir la physionomie d'un rocher. Et d'ailleurs, qu'y a-t-il de plus vivant, de plus humain, de plus réel que la mythologie? Il faut ne l'avoir jamais comprise pour en faire une chose imaginaire, se passant entre terre et ciel. J'ai vu au palais des doges, à Venise, l'*Enlèvement d'Europe*, de Paul Véronèse, une des plus admirables pages de l'art universel. Le grand artiste n'a pas seulement respecté toutes les formes naturelles, il a respecté tous les sentiments moraux. Le taureau est assis à terre, le front couronné de fleurs, prêt pour les épousailles, et tendant son dos à l'épousée. Tandis que les suivantes installent, avec des soins touchants, la jeune femme un peu émue de cette nouveauté, le taureau lui

lèche le pied amoureusement. Et il le lèche avec tant de délicatesse, avec tant de conviction, que vous vous en sentez attendri. Vous oubliez la différence choquante des espèces, pour ne songer qu'à la passion partagée. Cette jeune femme est femme depuis le cheveu jusqu'à l'orteil; et ce taureau est si humain, qu'il en est presque un homme. Il fallait cela pour être dans l'esprit du sujet; il fallait aussi, pour se trouver en harmonie avec la scène, que le paysage fût gai, riche, souriant. C'est pourquoi la mer joyeuse déroule au loin ses flots d'azur; c'est pourquoi, voltigeant dans l'air, de folâtres Amours lancent des couronnes de fleurs... Près de ce tableau délicieux, près de cette interprétation charmante, où l'esprit, la grâce luttent avec la science du coloriste, que voulez-vous que devienne votre groupe, où si peu d'imagination se joint à si peu de métier, et qui se découpe sur le ciel aussi sèchement qu'un dessin héraldique sur un blason?

VII

Avec son intelligence et sa bonne volonté ordinaires, l'administration vient de décider que la fermeture du Salon aura lieu au jour dit, à l'heure dite. Tout le monde s'attendait à une prolongation d'une quinzaine de jours. L'homme le plus étranger, le plus indifférent, ou même le plus hostile aux beaux-arts, admettait que, cette année, l'agitation électorale ayant accaparé une grande partie de l'attention publique, il y avait lieu de donner un dédommagement aux artistes en laissant leurs œuvres exposées quelques semaines de plus. L'administration n'est pas de cet avis. Spécialement instituée pour protéger les arts, c'est elle qui leur donne sur la tête le plus lourd coup de bâton. Que lui importe en effet que le public ait tout vu, que les amateurs aient déterminé toutes leurs acquisi-

tions? Il lui suffit qu'elle commande et qu'elle soit obéie. N'est-elle pas la souveraine maîtresse? Les artistes sont faits pour sa gloire, non elle pour l'intérêt des artistes. Elle ouvre ou ferme le salon à son gré, quand il lui plaît, aux dates qu'elle fixe dans un règlement rédigé par elle-même. Elle place les tableaux selon son caprice, à la cymaise, dans les frises, au salon d'honneur, aux dépotoirs, même quelquefois dans les galeries extérieures, ce qui revient à dire dans la cour ou sur la rue. Elle achète enfin qui il lui plaît, et le prix qui lui convient. Tout cela, sans recours, sans appel, sans pourvoi possibles. Et les comptes, qui les a vus jamais? Je me rappelle qu'à la session dernière, un député de la gauche se leva pour demander ce que devenait le produit des recettes faites à la porte du palais des Champs-Elysées. Personne ne put lui répondre, ni M. Rouher, ni M. Baroche, ni aucun des ministres présents.

Je n'entends pas dire que les fonds provenant soit du droit d'entrée, soit de la vente du livret, ne sont pas employés. M. Rouher ignorait l'usage qu'on en fait, voilà tout. La vérité est que ces fonds, en totalité ou en partie, reçoivent une destination; ils servent aux acquisitions que l'Etat fait chaque année parmi les œuvres des exposants. Cet emploi n'a rien que de légitime, et pour ma part je me garderai de le blâmer. Mais il s'en déduit une conséquence que je voudrais bien voir pénétrer dans l'esprit de ceux qui nous gouvernent. Du moment que vous encouragez les artistes avec de l'argent à eux, de l'argent qui n'est procuré que par l'exhibition de leurs travaux, vous devez à ces artistes deux choses: des comptes publics chaque année; et, d'une façon permanente, le souci de leurs intérêts. Je reviendrai un jour sur le chapitre des comptes, et n'aurai pas de peine à démontrer que la plupart des acquisitions de l'Etat, faites autoritairement, sans le contrôle de l'opinion, relèvent plus de la faveur que de la justice. Pour le moment, je m'en tiens aux intérêts des artistes, et je déclare qu'ils ne sont pas sauvegardés, quand, ainsi qu'il arrive cette

année, un grand événement politique étant venu se jeter à la traverse, on n'a pas pris la peine de prévoir que l'attention serait détournée et qu'on n'a rien fait, soit pour changer l'époque du Salon, soit pour en retarder la fermeture.

Ceci dit, sans espoir d'amener ni la réforme des abus ni le retrait de la mesure, poursuivons en toute hâte; il n'y a plus un instant à perdre.

Que de beaux paysages nous avons oubliés! C'est toujours le fond superbe de chaque exposition, et tous les ans ils brillent par la qualité non moins que par la quantité. Nous n'avions pas encore regardé ce *Souvenir de Ville d'Avray*, une des plus blondes et des plus harmonieuses pages de Corot. Des arbres légers enlevés sur un ciel gris, et, derrière les entrelacs de la verdure, quelques maisonnettes blanches, plutôt devinées que vues. Comme d'habitude, rien n'est fait; rien n'est rendu, ni le terrain, ni les arbres, ni aucun objet. L'indécision est le procédé de cet homme. Mais reculez-vous, mettez entre le tableau et vous l'espace nécessaire : comme chaque chose prend immédiatement sa forme, se range à son plan, produit son effet; le ciel fuit, l'air circule, le feuillage frémit; et de tout cet ensemble joyeux, aérien, resplendissant de fraîcheur et de lumière, il se dégage une poésie si pénétrante, si victorieuse, que toutes vos théories en faveur du métier précis lutteraient vainement contre elle.

M. Heilbuth est un inquiet que l'art des autres ne satisfait pas et qui n'a pas encore trouvé le sien propre. Depuis dix ans, nous le voyons passer d'un genre à un autre et déplacer incessamment son objectif. Des scènes réalistes il s'est élancé vers l'histoire, de l'histoire il est descendu au genre; le voici maintenant en plein paysage. Le *Printemps*, tel est le titre de son idyle. Un jeune couple est assis sur un tertre de gazon, dans une nature qui rappelle un peu les environs de Paris. Le paysage, quoique arrangé, est charmant, brossé d'une main vive et hardie. C'est un heureux début pour le peintre, et qui

lui promet de grands succès s'il consent à y arrêter son humeur vagabonde. Les deux personnages assis sont bien en place et dessinés avec beaucoup de sûreté. Je les trouve un peu graves pour la conversation qu'ils tiennent et qui doit être une conversation d'amour, mais ce reproche n'est rien auprès du suivant. Pourquoi les avoir habillés à la vénitienne, la femme ayant manteau de soie jaune; l'homme, toque et pourpoint violet? C'est là tout à la fois une faute de peinture et une faute de logique. Comment l'artiste ne l'a-t-il pas compris? Comment n'a-t-il pas réfléchi que dans une campagne française il faut, si l'on ne veut choquer l'œil, mettre des gens habillés à la française! Quel effet produisent ces deux amoureux? Ils sont costumés, ils ne sont pas vêtus; et à leur vue une foule de questions s'élèvent : D'où viennent-ils? qui les a amenés sur ce tertre? Si un carrosse les a pris à la porte de chez Babin, pourquoi nous avoir dissimulé le carrosse? Dans tous les cas, il est visible qu'ils sont là dans un paysage qui n'est point à eux, et qu'ils y font tache. Etrange résultat pour un peintre amoureux avant tout de la distinction, de l'élégance, de l'harmonie! Et qui ne voit que, dans la circonstance, la suprême harmonie était de mettre les personnages en rapport avec le milieu, et que par conséquent la suprême élégance consistait à leur laisser le vêtement parisien? C'est une nécessité de notre esprit aujourd'hui; nous ne supportons pas les objets sans leur enveloppe ordinaire et logique. La grande sottise de nos pères fut de draper toujours et de chercher uniquement les plis harmonieux. Nous autres, nous voulons le vêtement journalier, celui qui a travaillé, vécu, fatigué avec le personnage, celui qui peut nous révéler ses habitudes morales tout aussi bien que son anatomie physique. Et, en voulant cela, ne craignons pas de le dire, nous sommes non seulement plus rationnels, mais encore plus humains, plus profonds, et plus près du beau que nos pères. L'auteur du *Mont-de-Piété* est trop intelligent et a l'esprit trop moderne pour prétendre le contraire.

Les élèves de Corot, — le patriarche en a formé beaucoup, — sont en grand nombre au Salon, et chaque année ils montent insensiblement. Ne vous semble-t-il pas que M. Eugène Lavieille soit arrivé à maturité complète? Si les *Vaches traversant un gué* ne sont qu'une impression assez grandiose du soir, la *Fenaison*, très étudiée en végétation et en personnages, est un paysage complet. Les meules de foin s'amoncellent dans la prairie ou s'empilent sur la charrette; chacun s'empresse au travail; un beau soleil du matin dore la scène. Il y a là une poétique image de la vie des champs, beaucoup de vérité et en même temps beaucoup de charme. M. Appian, avec une peinture un peu mince, obtient des effets ravissants. M. Oudinot combine dans une proportion heureuse l'élégance et la force. M. Léopold Desbrosses joint à un vif sentiment de la nature d'heureuses qualités d'exécution. Son *Matin*, lumineux et frais, est un tableau exquis composé avec réflexion et peint de main de maître. M. Auguin, quoique formé par Corot, a rencontré un jour Courbet sur ses pas, et il apprit de ce maître l'art d'écrire avec fermeté toutes les parties d'un paysage. Le *Cours du Charenton*, en Saintonge, un tout petit ruisselet qui coule aux pieds de rochers gris, sous des végétations hérissées, est un morceau de premier ordre, pour la largeur du métier et la sûreté du coloris.

Trouvez-vous quelque plaisir aux paysages de M. Gustave Doré? Je vous avertis que la nature en est absente et la vie également: il y a là toute une maçonnerie de montagnes, de glacier, de sapins, dont l'agglomération fatigue. L'air et la lumière manquent et je n'aperçois pas un seul petit coin juste où reposer mes yeux. M. Gustave Doré ne se contente pas d'être un crayonneur habile, le roi des illustrateurs à la mode, il voudrait devenir peintre. Le pourra-t-il jamais? Oui, peut-être, le jour où il consentira à étudier avant de produire.

M. Charpin fait paître des moutons dans un paysage plein de couleur; M. Fleury Chenu arrête, au milieu d'une

campagne neigeuse, une voiture d'artistes ambulants. Il y a peut-être un peu de ce qu'on appelle le ragoût dans la coloration des personnages, mais le terrain avec sa fuite horizontale, ses fossés, ses ornières, est magistralement établi, et la neige qui le recouvre est d'une justesse de ton à défier la nature même.

Parmi les peintres de marine, nous rencontrons M. Jongkind, ce Hollandais bizarre, qui est si peu populaire et qui pourtant a un sens si exquis de l'art. Ses deux toiles, la *Meuse à Dordrecht* et le *Port de Rotterdam* font mieux à la place nouvelle où on les a mises. C'est touché d'une main un peu hâtive, mais, comme tout ce que produit cet habile homme, c'est aussi juste de sentiment que d'effet. La *Vue du cap Couronne*, de M. Jeanron, accuse un peintre entendu et sûr de tous ses moyens; la *Passe du sud à Cordouan*, de M. Gallard-Lepinay, révèle un peintre d'avenir. Franchissons rapidement M. Gustave Colin, ce compatriote de Robespierre, dont nous avons déjà parlé, et qui peint les plages pyrénéennes comme s'il y était né, et arrivons à M. Masure qui s'est adjugé depuis longtemps le département de la Méditerranée. Comme M. Colin, c'est un homme du Nord; mais nul ne le surpasse dans la peinture de notre mer méridionale. Le *Calme*, avec sa surface bleue et ses voiles légères qui fuient, est rayonnant de lumière et de joie; dans une tonalité plus pâle, la *Brise* n'a pas un moindre caractère de vérité. Il cherche l'étendue, la transparence des eaux et les reflets du ciel. N'étaient les premiers plans, qui ont toujours l'air de s'effondrer un peu, il serait difficile d'approcher la nature de plus près. M. Boudin s'est fait une spécialité des côtes normandes. Il a même inventé un genre de marine qui lui appartient en propre, et qui consiste à peindre avec la plage tout ce beau monde exotique que la haute vie rassemble l'été dans nos villes d'eaux. C'est vu de loin, mais que de finesse et de vivacité dans ces figurines qui, debout ou assises, s'agitent sur le sable! Comme elles sont bien dans leur milieu pittoresque, et comme l'ensemble fait

tableau ! Le ciel roule ses nuages, le flot monte en grondant, la brise qui souffle taquine les volants et les jupes. C'est l'Océan, et on en respire presque le parfum salé. Jusqu'à ce jour, je ne connaissais que M. Boudin qui comprit la marine de cette façon. Aujourd'hui j'aperçois un imitateur, et même un imitateur de talent, M. Louis Dubourg. Tant mieux ! cela prouve que le genre est bon.

Parmi les portraits que nous avons oubliés, il y en a plusieurs à citer ; celui de *L'abbé Rogerson*, par exemple, par M. Ferdinand Gaillard. C'est un portrait excellent dans sa proportion un peu réduite ; la tête est ferme, bien construite, bien modelée, absolument vivante. Il y a encore par M. Pierre Glaize, le *portrait de Mme la comtesse de* ***, sévère et d'une bonne tenue, mais enlevé sur un détestable fond blanc qui exagère encore la coloration brune du visage ; par M. Machard, le *portrait de M. Lenepveu*, qui est bien peint, mais dont toutes les difficultés ont été esquivées ; par M. Pichio, le *portrait de M. Roger de Beauvoir*, qui est d'une belle allure. Mentionnons, pour n'oublier aucun talent, le *portrait de M. S. M.*, par M. Lepaulle, le *portrait de M. C. R.*, par Mme Roslin, et arrêtons-nous devant le *Garnier* de M. Baudry. Tête bizarre, que celle de cet architecte, violente, heurtée, et qui prêtait beaucoup, ce semble. M. Baudry ne s'en est pas tiré à mon gré. Il s'est contenté d'à peu près, là où il fallait de l'exactitude et de la précision. La pose est prétentieuse malgré sa simplicité affectée. Les yeux sont incertains et rêveurs, ce qui ne peut pas être dans la nature. La tête est en bois ; le bras sur lequel le corps s'appuie manque d'os et de muscles sous l'étoffe, et puis, défaut capital, le personnage n'est pas à son plan dans la toile. Il sort du cadre comme on dit quelquefois ; mais, s'il en sort, ce n'est pas vigueur de modelé, puissance de relief, c'est tout simplement parce qu'il est trop en avant et qu'il va tomber. Le buste en bronze que M. Carpeaux a fait du même personnage me paraît beaucoup plus réussi.

Nous voici revenu aux tableaux de genre et d'histoire.

J'en ai déjà signalé un grand nombre ; pour que l'étude fût complète, il me faudrait plus d'espace qu'il ne m'en est accordé ici. Je suis obligé de me borner aux indications les plus sommaires.

Les femmes nues provoquent toujours la curiosité, et à bon droit, le ton de chair suivi dans toutes ses valeurs croissantes et décroissantes étant ce qu'il y a de plus difficile à la palette du peintre. Il y en a beaucoup cette année comme toujours. Celle qui fait le plus parler d'elle ce n'est pas la *Messaouda* verdâtre de M. Humbert, qui semble se faisander à mesure qu'on la regarde ; ce n'est pas la petite grisette de M. Jacquet, si mignonne pourtant avec son torse frais et ingénu ; ce n'est pas davantage la *Nymphe* de M. Leygue, avec son dessin savant et son coloris harmonieux : c'est la *Femme couchée* de M. Henner. Eh bien ! j'avoue hardiment qu'elle ne me satisfait pas. Sans doute le corps est d'un beau galbe ; la poitrine, le ventre, les cuisses sont modelés avec un soin difficile à égaler. Mais dans quel lieu sommes-nous ? Quelle nature de lumière éclaire ce corps d'albâtre ? Pourquoi ce charlatanisme d'un divan noir sur lequel le corps est étendu ? Ce qui m'intéresse, ce qui intéresse la foule, c'est la nudité dans l'air libre, sous le jour de tout le monde. Vous me composez un jour artificiel, une lueur sépulcrale, qui donne à votre femme vivante la pâleur d'une femme morte. Je n'ai pas à rechercher si ce divan qui vous sert de repoussoir a augmenté ou amoindri les difficultés de votre tâche ; il me suffit de constater qu'au lieu d'un effet simple, naturel, accessible à tous, vous avez cherché un effet exceptionnel, qui inquiète l'esprit et n'emporte le consentement qu'à la longue ; n'est-ce pas du talent inutilement dépensé ?

M. Ribot n'a pas été heureux cette année. Il ne peut arriver à la vraie lumière, ce que j'appelais tout à l'heure la lumière de tout le monde. Du noir, toujours du noir ! faut-il donc désespérer de lui ? Assurément, si Ribera avait peint ces têtes de *Philosophes*, ce dont il eût été fort capable, son tableau, ayant poussé, serait aujourd'hui

aussi noir que celui de M. Ribot ; mais trois cents ans auraient passé dessus, et trois cents ans c'est une excuse que M. Ribot ne peut pas invoquer, lui qui a peint son tableau hier.

M. Bonvin se maintient dans la plénitude de son talent. Peut-être pourrait-il donner un peu plus d'intérêt à ses toiles. Une *Religieuse tricotant*, quand elle est à sa fonction et placée dans son véritable milieu, c'est une composition qui, bien peinte, peut suffire. Mais il y a peut-être autre chose dans la vie, et je déplore de voir des artistes bien doués ne pas s'ingénier davantage à regarder autour d'eux. M. Feyen-Perrin grandit ; ses *Vanneuses de Cancale*, vannant le grain sous le vent de la côte, sont un des plus jolis tableaux du Salon. La composition est simple, la tonalité excellente ; la vanneuse debout a la plus heureuse tournure. Quel artiste ferait M. Feyen-Perrin, s'il voulait abandonner ses rêves poétiques et s'appliquer à l'étude de la réalité ! Un autre peintre qui monte, c'est Luminais. La *Vedette gauloise*, debout sur une branche d'arbre et regardant, a un fier caractère ; il n'est pas jusqu'aux *Désespérés* qui ne me séduisent, malgré l'irréalité du sujet et la véhémence romantique de la couleur.

Il ne faut pas que la peinture ait trop d'esprit. M. Vibert le montre cette année. Son exposition, toute facétieuse qu'elle soit, est loin de valoir celle de l'an passé. J'aime mieux pour ma part les tableaux qui ne racontent point d'anecdotes, mais qui peignent l'humanité dans ses travaux et dans ses joies. A ce titre, je prise davantage l'*Heureuse mère*, de M. Eugène Leroux, œuvre charmante d'un peintre studieux et sincère ; le *Marché* de M. Pille, qui, quoique un peu cahotant, renferme tant de jolis groupes et tant de physionomies curieuses, sans compter l'admirable boucher de gauche, debout sur le pas de sa porte ; les *Troupes en marche*, de M. Gardanne, défilé rapide qu'on n'a pas assez remarqué ; les *Cuirassiers*, de M. Regamey, qui ont je ne sais quelle grandeur épique ; les *Paysans romains*, de M. Mouchot, passant

sous l'arc ensoleillé de Titus; la *Porteuse d'herbes*, de M. Jean Desbrosses, se reposant à côté de son fardeau; même la *Famille surprise par l'orage*, de M. Firmin Girard, dont l'effet original est un des plus nettement écrits qu'il y ait au Salon.

Ai-je tout cité? Non. Heureusement il y a des peintres dont le genre est connu et qu'il suffit de nommer pour les recommander. M. Edouard Frère est de ceux-là. Ses *Sorties d'école* sont trop populaires pour qu'il soit nécessaire de s'y étendre. Je n'ai qu'une chose à ajouter. C'est que son fils, M. Charles Frère, a exposé une *Entrée de foire* qui promet un peintre. M. John Levis Brown, lui aussi, est classé dans l'estime publique; son *17 juin 1815* et son *Comte de Saxe* le maintiennent au rang honorable qu'il occupe. Mais il est d'autres artistes sur lesquels j'aurais aimé m'appesantir. J'aurais voulu, malgré mon peu de goût pour l'Orient, mettre en relief les jolies taches de couleur que M. Dehodencq nous a faites dans sa *Sortie du pacha*, et M. Huguet dans ses *Femmes des Ouled-Nayls*. J'aurais voulu insister sur le charmant tableau de M. Léon Fauré, le *Filleul du cardinal*; sur les vigoureuses natures mortes de M. Truphème, les *Apprêts du festin*.

VIII

ARCHITECTURE. — AQUARELLES. — DESSINS. — GRAVURE LITHOGRAPHIE.

Vainement M. Haussmann, prenant en main l'équerre et la truelle, aura procédé à la reconstruction de Paris; vainement les grands préfets, j'entends ceux qui sont aussi habiles à mater un conseil municipal qu'à lancer une candidature officielle, auront, suivant l'exemple du

chef, pratiqué des percements dans leurs cités respectives; le régime actuel passera, et avec lui le règne des bâtisseurs, sans que nous ayons un palais, une église, ou seulement une maison, à recommander à l'admiration de la postérité.

À qui la faute ?

À l'empire qui a voulu supprimer le temps et faire en quelques années ce qui ne pouvait être que l'œuvre des générations. En architecture, on n'improvise pas. Il faut réfléchir et méditer. Si M. Duc au palais de justice, si M. Labrouste à la bibliothèque nationale, font œuvre forte et durable, c'est qu'on ne leur a pas mis l'épée dans les reins. M. Garnier, à l'Opéra, n'a pas eu la même tolérance; on l'a tellement poussé qu'il a manqué son soubassement et détruit pour toujours l'effet de sa façade. Au Louvre, pis encore. On a voulu aller vite, on a voulu s'assurer la gloriole d'opérer la fameuse jonction, désespoir des anciens gouvernements. Là où M. Duban aurait mis vingt ans, M. Lefuel en a mis trois. Le résultat ? Un amalgame monstrueux de tous les genres, un produit bâtard dont les prétentions ne sont égalées que par la médiocrité.

Avec ce système de constructions surmenées on nous forme un Paris factice et artificiel, sans lien avec notre histoire, sans rapport avec nos mœurs, et qui, si je ne m'abuse, devra donner à nos descendants la plus déplorable idée de notre génie. Nulle invention, nulle originalité ; partout l'imitation, partout le plagiat, et une inondation de Louis XVI, comme si, entre Louis XVI et nous, il n'y avait pas l'abîme creusé par trois révolutions et dix changements de gouvernements. Que deviennent nos architectes au milieu de cette débauche de moellons? Les vrais, c'est-à-dire les studieux, les austères, se tiennent à l'écart. Les autres cherchent d'où souffle le vent, et qui peut mieux les protéger. Si c'est l'Institut, on fait du classique; si c'est le diocèse, on tient pour l'école de Viollet-le-Duc; si c'est l'administration, on lui donne tout ce qu'elle demande, du grec, du romain, de l'étrusque

et surtout du Louis XVI : le Louis XVI est en faveur.

Cette confusion, cette impuissance du dehors, nous en trouvons naturellement le reflet dans les salles de l'exposition. Je ne m'arrêterai pas à tout décrire, je dirai seulement les envois qui m'ont le plus frappé. Ils sont peu nombreux et nous en aurons bientôt fini.

M. Constant Moyaux, élève de M. Lebas, se présente avec une série d'études faites à Venise et en Sicile. Toutes sont charmantes comme aquarelles, exécutées avec une justesse, une harmonie, un sentiment artistique des plus rares. Mais ce ne sont pas là projets d'architecte, et c'est peut-être dans la salle des dessins qu'il eût fallu exposer ces jolies choses.

M. Batigny, autre élève de Lebas, nous apporte, avec un projet d'église pour la ville de Lille, l'hôtel de ville de Valenciennes. Voilà un architecte. Pas de couleur ici, pas d'artifices, pas d'amusettes pour les yeux : le dessin est au trait, rehaussé d'un lavis d'encre de Chine. C'est par la ligne pure, par la force du style que M. Batigny intéresse. Sa restauration renaissance a été parfaitement étudiée, parfaitement comprise ; on n'en saurait penser trop de bien.

Heureuses les villes qui ont à traiter avec des hommes aussi habiles et aussi consciencieux !

Car la conscience n'habite pas partout. J'aperçois d'ici la foule des praticiens peu scrupuleux, qui, sans avoir l'originalité ni la science de Viollet-le-Duc, se sont lancés sur ses traces et, copiant plus ou moins bien ses dessins, sont devenus à Paris et en province de grands constructeurs de chapelles devant le Seigneur. Il y aurait beaucoup de choses à dire sur leur compte et à leur adresse. Mais qu'importe ? leur besogne ne touche l'art qu'indirectement ; et, si la pensée de notre siècle rationaliste et libre-penseur lui doit survivre, on n'ira certainement pas la chercher dans les églises que nous aurons bâties. Laissons donc ces exhumations maladroites, et rentrons dans la vie moderne.

Voici une chose faite par les Parisiens, et qui répond

aux besoins les plus pressants. C'est un projet de passerelle, tel qu'on en pourrait appliquer au croisement de nos grandes voies de communication. Supposez, pour bien comprendre, la rencontre du boulevard et de la rue Montmartre, cet endroit même qu'on a appelé mort-aux-piétons. M. Joigny, l'auteur du projet, établit une première passerelle, comme qui dirait du café de la Porte-Montmartre au restaurant Vachette, puis une seconde qui, joignant les deux autres angles, vient croiser la première en diagonale. Les escaliers, à double révolution, donnent accès aux promeneurs, de quelque côté qu'ils arrivent et sur quelque trottoir qu'ils marchent. L'idée, ce me semble, est nouvelle et ingénieuse. Peut-être y aurait-il lieu de la combiner avec des tunnels, de façon à ce que la circulation puisse s'opérer à la fois en dessus et en dessous. Dans tous les cas, ce projet, amendé ou non, intéresse la sécurité des passants ; les lignes qu'il présente n'ont rien de disgracieux à la vue. Il serait temps que notre édilité voulut bien remettre la question à son ordre du jour et s'arrêter à un parti définitif.

L'aquarelle reprend décidément faveur parmi nos peintres. C'est un genre aimable et facile, qui se prête aussi bien aux caprices de l'inspiration qu'à l'étude consciencieuse de la nature. Aussi nous les rencontrons presque tous là, les fantaisistes aussi bien que les observateurs : Harpignies, Phillippe Rousseau, Vibert, Worms, Ranvier, Méry, Luminais, Français, Brown, Bracquemond, Amand Gautier. Même quelques-uns d'entre eux se trouvent plus favorisés dans ce travail : l'aquarelle semble être leur véritable moyen d'expression. Tel est M. Vibert, dont la peinture est trop léchée, et qui ici montre une hardiesse de touche, une vivacité de main étonnantes. M. Worms, au contraire, perd un peu de sa fermeté. M. Philippe Rousseau excelle dans les deux genres : le motif qu'il a peint à l'aquarelle, buisson de roses et ombrelle bleue, ne le cède en rien à celui qu'il avait dans le grand salon carré ; même il l'emportait, sinon sous le rapport du rendu, du moins sous celui de l'harmonie. M. Harpignies expose

quelques *Souvenirs de voyage* et une superbe vue de la *Cité*, prise de la galerie d'Apollon, avec l'enlacement des bras de la Seine. C'est, si l'on peut dire ainsi, un paysage de pierres, mais un des plus beaux du monde. Le peintre l'a traduit avec ce sentiment de la nature qu'il a toujours, même quand il lui manque une connaissance parfaite des valeurs. M. Français est de même ; ses *Vues du Mont Rose* ont une franchise de ton et de liberté d'allures que sa laborieuse *Vue du Mont Blanc* ne nous avait pas fait pressentir. Il faut citer encore les *Moines* de M. Tourny, où la profondeur du sentiment se joint à une intensité de relief que la peinture à l'huile ne pourrait guère dépasser ; les *Episodes militaires* de M. John Brown, toujours pittoresque dans ses piquantes productions ; la *Sentinelle perdue* de M. Benassit, d'une touche si spirituelle ; et par-dessus tout les *Juges de cour d'assises* du grand Honoré Daumier, satyre d'un comique effroyable, écrite avec cette puissance et cette sûreté qui distinguent le maître.

Un Anglais, M. Mac-Callum, figure dans cette galerie avec un chêne dénudé qui dessine en noir sur un ciel en feu l'inextricable entrecroisement de ses branches. M. Mac-Callum appartient à l'école fameuse des pré-raphaélites, c'est-à-dire de ces gens qui ont des yeux de fourmi et qui voient à terre le plus imperceptible fétu. Si la peinture était faite pour être jugée avec le nez et non avec les yeux, M. Mac-Callum aurait le prix.

Les dessins comme toujours abondent : pastels, fusains, crayons, chez les artistes, aucun instrument ne chôme. Mentionnons à la hâte : l'*Inondation de Saint-Cloud*, du véhément et dramatique Paul Huet ; le *Moine en prières*, de M. Bida, si expressif dans son attitude prosternée ; le *Paysan du Danube*, charmante mine de plomb de M. Gérôme ; la *Leçon de lecture*, de M. Paul de Katow, un élève d'Eugène Delacroix, que les hasards de la vie ont jeté un jour sur les pas de l'armée prussienne, et qui est revenu de sa campagne avec un livre, *Sadowa et les Prussiens*, respirant la plus sainte hon-

reur de la guerre ; les fusains énergiques de M. Maxime Lalanne ; et enfin les deux portraits au pastel de M. Galbrun, un des maîtres actuels du genre.

La gravure à l'eau-forte monte considérablement. Il y a dix ans, sous l'impulsion intelligente d'un éditeur, M. Cadart, il s'était formé à Paris, une société d'aqua-fortistes, qui avait fini par compter dans son sein tous les rois de la pointe, et même quelques rois sans métaphore, comme ceux du Portugal et de Suède. Cette société existe-t-elle ? Je l'ignore ; mais ce que tout le monde est à même de constater c'est que son influence a été salutaire. Aujourd'hui, le genre oublié a été remis en honneur et se touve représenté par tout un état-major d'artistes : Bracquemond, Jacquemart, Lalanne, Appian, Camille Bernier, Feyen-Perrin, Elmérich, Hedouin, Maxime Lalanne, Léopold Desbrosses, Veyrassat. Œuvres personnelles ou interprétation des maîtres, tout plaît à leur main savante et à leur outil ingénieux. On ne peut accorder à ces produits de la spontanéité individuelle l'importance qui s'attache au grand art collectif de la peinture. Aussi me bornerai-je à appeler l'attention sur les fantastiques compositions du fantastique Rodolphe Bresdin, le *chien-caillou* de Champfleury, l'élève posthume d'Albert Durer, qui serait sans rival dans le monde de l'imagination s'il avait moins l'amour de l'infiniment petit et une plus grande connaissance de la perspective.

N'oublions pas les traducteurs ; M. Flameng, dont la *Source*, a popularisé le nom, et qui revient cette année avec une œuvre plus considérable, *Stratonice* ; M. Outhwaite, qui reproduit l'*Hiver* d'après la composition de Léon Coignet à l'Hôtel de ville ; M. Boetzel, qui a tant fait pour la gravure sur bois ; M. Emile Vernier, dont le crayon lithographique s'applique avec tant de bonheur aux œuvres des Courbet, des Dupré, des Corot ; et coupons court à cette nomenclature, qui, en se prolongeant, finirait par faire double emploi avec le catalogue.

IX

SCULPTURE

Si l'on considère l'ensemble de la production artistique en Europe, depuis la Renaissance jusqu'à nous, la peinture française, trahie à l'origine par ceux-là même qui avaient entrepris de la protéger, détournée de la voie d'observation et de naturalisme qu'elle avait spontanément choisie, submergée pour ainsi dire sous l'afflux irrésistible de l'école de Fontainebleau, la peinture française ne peut lutter ni avec l'italienne, ni avec l'espagnole, ni avec la flamande. Quelque bonne opinion que nos historiens aient de nous, de nos virtualités et de notre génie, ils sont forcés, pour demeurer impartiaux, de la reléguer au second rang. Il n'en est pas de même de notre sculpture. La sculpture française, par la continuité de ses manifestations comme par l'excellence de ses produits, dépasse tout ce que les autres peuples ont réalisé en ce genre. L'Italie seule pourrait nous contester la primauté ; mais ni son formidable Michel-Ange, ni son doux Sansovino ne lui suffiraient pour établir la balance : elle est obligée de nous céder le pas. Jean Cousin, Germain Pilon, Jean Goujon, Jean de Bologne, Sarrazin, Anguier, Puget, Coysevox, Coustou, Pigalle, Houdon, Clodion, David d'Angers, Rude, cette prodigieuse succession de grands hommes s'avance sur elle comme une légion invaincue, défiant tout ce qu'elle voudrait mettre en parallèle. Pour tout dire en un mot, la sculpture française se place, dans l'histoire, immédiatement après la sculpture grecque, c'est-à-dire au dessus de toutes les sculptures modernes.

C'est pour cela que, songeant à son passé si glorieux, considérant son présent si robuste encore, nous ne pouvons nous empêcher de craindre pour elle en envisageant son avenir. Que deviendra-t-elle lorsque sera finie cette saturnale de reconstructions à laquelle M. Haussmann préside ; lorsque Paris, et à son imitation les divers chefs-

lieux, auront tous leurs palais, tous leurs églises, tous leurs théâtres, tous leurs mairies ; lorsque enfin s'ouvrira pour le moellon et la pierre de taille cette ère de repos après laquelle tant de monde soupire ? Elle n'a plus aujourd'hui qu'un client, l'Etat ; à qui s'adressera-t-elle lorsque l'Etat, ramené à ses justes limites, aura dû donner sa démission de grand acheteur? La démocratie des communes, qui jadis a été sa nourrice et sa mère, renaîtra-t-elle parmi nous, exprès pour lui procurer sur le tard un jour de renouveau? Dans cette hypothèse, saura-t-elle accomplir sa transformation, et d'art monarchique et corrupteur qu'elle s'est faite à la longue, consentira-t-elle à redevenir l'art populaire qui, façonné à l'expression des idées collectives, se donne pour tâche de moraliser et d'instruire ?

Problèmes, problèmes obscurs, qui, après qu'on les a silencieusement médités, laissent dans l'esprit plus de doute que d'espoirs !

La sculpture se présente cette année en nombre et en force. Même elle possède un morceau de premier ordre, *Le désespoir*, de M. Perraud.

C'est un jeune homme assis à terre, la tête inclinée, les mains enlacées sur les genoux, une jambe ramenée et l'autre presque étendue. Il rêve ; il est à cette heure d'abattement, où plus rien ne sourit dans l'esprit et où l'on songe vaguement au suicide. Pas un de ses muscles ne bouge ; mais à l'infléchissement de son corps, à la prostration de son attitude, on comprend l'amertume de son mal et que la mer où il est venu s'asseoir se désole moins haut dans la nature qu'au dedans de lui la douleur sous laquelle il succombe. L'idée est belle et humaine, écrite avec une netteté qui ne laisse pas place à l'équivoque. Le mouvement se suit d'un bout de la figure à l'autre, sans s'abandonner un seul instant ; et ce mouvement est d'une justesse qui forcerait l'adhésion la plus rebelle. Les bras se cadencent, les jambes s'équilibrent avec une harmonie sans égale. Quant au modelé, il est admirable. C'est là du grand art, aussi simple, aussi com-

plet, aussi plastiquement expressif que les Grecs auraient pu le désirer.

Dirai-je qu'il y a dans cette exceptionnelle statue un vice capital? Pourquoi pas? Jamais faute n'a empêché chef-d'œuvre d'exister. Eh bien! la tête est manquée. Elle est vulgaire, triviale, mal construite, mal emmanchée; de plus, inutile. Oui, inutile; je veux dire qu'elle n'ajoute rien à l'effet, qu'au contraire elle le gêne dans une certaine mesure. Et, tenez! essayez; supprimez en imagination cette tête malencontreuse, est-ce que la pensée se trouve amoindrie? Est-ce qu'elle ne gagne pas en force et en intensité? Est-ce que le torse, les bras, les jambes n'en disent pas mieux ce qu'ils ont à dire, à savoir l'incurable tristesse qui a jeté ce vaincu de la vie, seul et désespéré, sur une grève déserte, écoutant, la mort dans l'âme, l'éternelle lamentation des flots? Est-ce que ce torse, ces bras, ces jambes ne constituent pas un magnifique débris tout à fait digne d'être rapproché des beaux fragments de l'antiquité? Que M. Perraud y réfléchisse, plus tard, quand il se sentira tout à fait désintéressé de son œuvre; et je ne doute pas qu'alors, la justesse de ma réflexion lui revenant en mémoire, il n'ait par moments la velléité de décapiter sa statue, faisant ainsi sauter avec la tête la seule faute qui la dépare.

La foule s'est portée, avec plus de curiosité peut-être, vers d'autres œuvres: la *Femme adultère*, de M. Cambos; le *Narcisse*, de M. Iliolle; la *Cléopâtre*, de M. Clesinger. Il y a beaucoup à dire sur ces œuvres.

La *Femme adultère*, de M. Cambos, est un joli morceau, mais plus coquet que grand. Il y a de l'afféterie dans ces draperies plissées qui enserrent le corps de la belle pécheresse. Certes la pose est heureuse, d'autant plus heureuse que le geste de la suppliante abritant son front sous ses bras relevés fait supposer devant elle le personnage absent, le Christ, grave encore et non décidé au pardon. Mais où est la justesse des proportions? Ne trouvez-vous pas que cette épine dorsale prolongée à l'extrême est trop longue de beaucoup pour la dimension

des cuisses et des jambes? Et puis cette exécution trop finie manque de largeur. Nous tombons dans la pratique italienne, la moderne s'entend, celle de nos jours, qui avoisine de si près le biscuit de Saxe.

La *Cléopâtre* de M. Clésinger séduit par l'étrangeté. Jupe teintée, ceinture d'émail, fleur d'or à la main, elle s'avance vers Antoine, triomphante et dominatrice. Heureusement elle a la poitrine nue, et par là nous sortons de l'archaïsme barbare pour rester dans l'art véritablement humain. Elle est belle, cette poitrine de marbre clair qu'un ciseau caressant a modelée et rendue vivante. Il est exquis de souplesse et de grâce, ce bras gauche qui présente le lotus avec tant d'autorité. Antoine est déjà vaincu, je le vois au mouvement de procession en avant qui emporte la jolie personne. Cet effet constaté, est-ce de la statuaire comme nous avons le droit d'en demander aux artistes contemporains? Non. Seulement, il faut savoir passer la gentillesse à qui si souvent a su nous donner la grandeur. Clésinger est un manieur de marbre, improvisateur quelquefois trop rapide.; mais, comme à Puget, les gros blocs ne lui font pas peur, il a fait une *Ariane* qui demeurera un chef-d'œuvre.

Le *Narcisse* de M. Hiolle, étudié dans son anatomie et dans son enveloppe avec un soin soutenu, serait une statue sans défaut, si la pose même ne fournissait matière à critique. Comment! vous avez à faire un adolescent épris de sa beauté au point de prendre plaisir à contempler son image dans une fontaine, et vous lui courbez tellement la tête que je ne puis voir son visage; que je ne puis m'assurer si ce visage est beau, s'il justifie un acte d'infatuation tout à fait insolite et en dehors des mœurs masculines! Mais la raison d'être de votre statue s'évanouit. La mythologie raconte le fait, me direz-vous? Eh! que m'importe? Ai-je donc besoin pour comprendre votre œuvre de faire appel à mes anciennes lectures. Il faut qu'elle porte sa justification en elle-même. Du moment que vous ne me montrez point la figure de Narcisse, et que, moi passant, je n'éprouve pas le besoin d'aller voir

dans l'eau si ce chef-d'œuvre de grâce s'y reproduit exactement, comment saurais-je que c'est un amoureux de lui-même qui est là devant moi ? Comment ne croirais-je pas plutôt à la présence d'un buveur pris de vin qui se pencherait pour boire ou pour se rafraîchir le front ? Et c'est ainsi que, la pensée fondamentale avortant, les plus louables qualités d'exécution sont nulles et non avenues.

Une belle figure, chaste et noble à la fois, c'est la *Pénélope* de M. Taluet, sujet banal que l'artiste a su rajeunir. Debout, une main au menton, laissant pendre de l'autre son fuseau laborieux, Pénélope songe à celui qui est parti depuis tant d'années et dont rien encore n'annonce le retour. Il y a de la gravité dans cette attitude, et beaucoup d'ampleur de style dans ces draperies. L'artiste avait sous les yeux un excellent modèle, et il en a tiré un habile parti.

M. Truphème a essayé une chose difficile, et il s'en est tiré à son honneur. C'est un *Mirabeau* lançant à M. de Dreux-Brézé sa vigoureuse apostrophe. La tête renversée en arrière, le bras droit étendu, le terrible orateur est représenté tel qu'il était, rayonnant de laideur et de génie. C'est un portrait et en même temps une statue.

Pressé par la nécessité d'en finir, je ne puis tout citer. Mais parmi les morceaux les plus dignes de remarque, il est impossible de ne pas mentionner le *Jeune buveur*, de M. Paul Virieu, figure d'un beau jet, et qui atteste une véritable puissance ; — la *Bacchante*, de M. Marcellin, si heureusement agencée sur la panthère que conduit un petit égipan ; le *Repos*, de M. Mathurin Moreau, dont la robustesse fait venir Michel-Ange à la pensée ; — le *Tondeur*, de M. Victor Chappuy, une idée originale traduite avec la science d'un maître ; — les deux groupes colossaux de MM. Ottin et Lebourg, surtout ce dernier, où le *centaure Eurythion* est lancé avec une énergie de mouvement rare ; — la *Fontaine égyptienne*, de M. Cordier ; — le portrait de l'*architecte Garnier*, par M. Carpeaux, ferme et précis ; — un charmant buste d'enfant, par

M. Rouillard, — et un médaillon signé d'un nom qui porte sa recommandation avec lui, le nom de Préault.

Terminons par un mot d'éloge à l'adresse de M. Etex. Nous nous rappelons avoir vu à l'école des beaux-arts les divers projets envoyés au concours ouvert par la ville de Montauban pour élever un monument à la mémoire de M. Ingres. Le concours fut si faible que la ville embarrassée n'osa faire un choix. Plus tard, elle demanda à M. Etex de lui soumettre un projet qu'elle adopta. La cité montalbanaise peut se féliciter aujourd'hui de sa prudence. Elle aura un monument digne d'elle, digne aussi du peintre dont elle se glorifie. La statue assise est excellente, bien posée et en même temps très-fière. Elle s'adosse à un bas-relief monumental où est représentée l'*Apothéose d'Homère*. Si, comme je l'imagine cet ensemble décoratif est destiné à terminer une longue promenade plantée d'arbres, dans la perspective et à travers la verdure, il fera le meilleur effet.

SALON DE 1870

I

Augmentation du nombre des exposants : causes. — Griefs contre les artistes, contre le jury, contre l'administration. — Les œuvres capitales. — Les deux *marines* de Gustave Courbet. — Millet, Daubigny, Corot, Chintreuil, Hanoteau, Joseph Stevens, Hébert, Munkacsy, Leibl, Marie Collart, Nélie Jacquemart, Jalabert, Regnault, Carolus Duran.

Le Salon de 1870 compte 5,434 numéros, soit 1,194 de plus que le Salon de 1869, 1,221 de plus que le Salon de 1068, et 2,689 de plus que le Salon de 18.7. Cette notable augmentation a beau aggraver la tâche du critique et compliquer le plaisir de la foule, elle n'en doit pas être moins bien accueillie; car elle est due à deux causes également heureuses : l'accroissement du nombre des artistes, qui coïncide avec les progrès de notre jeune démocratie; l'impartialité des juges, qui atteste l'expansion des doctrines de liberté. Le jury de sculpture a accepté tous les envois qui lui avaient été faits. Le jury de peinture n'a prononcé qu'un nombre d'exclusions fort restreint relativement à celui des années précédentes. Ces bonnes dispositions, fruit naturel du travail qui s'accomplit dans les esprits, nous montrent que nous ne sommes plus très éloignés du but à atteindre. Encore un

pas fait dans cette voie de tolérance, et nous arriverons à l'idéal depuis si longtemps caressé, idéal qui peut se formuler en deux mots : désintéressement complet de l'Etat en matière de direction artistique, franchise absolue des expositions annuelles. Dans une société dont le travail est le souverain régulateur, l'éducation publique est intéressée à ce que tout produit puisse se manifester au grand jour. Les artistes ont été longtemps tenus en tutelle, assimilés à des écoliers dont on examine les devoirs : le moment est venu pour eux d'affirmer hardiment leur autonomie, de réclamer devant l'opinion la responsabilité directe de leurs œuvres. Au temps où nous vivons ils ne sauraient être moins favorisés que les industriels et les commerçants.

Est-ce à dire que, pendant les préliminaires de ce Salon, qui ont vu toutes ces questions graves se poser à nouveau, chacun a également compris son devoir? Non. Aussi prendrai-je occasion des fautes commises pour dire aux artistes, au jury, à l'administration, quelques courtes vérités que je crois utiles, et dont peut-être on pourrait faire profit l'année prochaine.

Les artistes, — et je m'adresse à ceux-là seuls qui, n'ayant encore obtenu aucune récompense, restent soumis à l'arbitraire du jury, — les artistes n'ont pas compris qu'ayant à désigner leurs juges ils étaient les vrais rois de la situation, et qu'il leur appartenait de transformer le verdict du scrutin en une déclaration solennelle de leurs volontés. Au lieu de porter leurs suffrages sur des hommes libres de toute attache avec le pouvoir ou avec l'école, ils s'en sont tenus aux noms habituels, et le jury s'est trouvé composé à peu de chose près comme par le passé, des créatures de l'administration. C'est bien la peine d'avoir conquis le droit du vote, si l'on ne sait pas s'en servir; c'est bien la peine d'être le plus grand nombre et de pouvoir tout faire, si l'on n'a pas le courage de vouloir! Je viens de relever sur le livret même le compte des tableaux envoyés. Sur 1,750 peintres environ qui ont exposé, il n'y en a que 184 hors concours et 152

exempts. C'est donc une masse compacte de plus de 1,400 artistes qui forment la gent justiciable du jury, et qui, se portant sur tels noms plutôt que sur tels autres, pouvait faire la loi dans ce Salon, comme elle pourra la faire dans les Salons à venir. Leur situation étant la même, leurs intérêts sont nécessairement identiques. Pourquoi n'imitent-ils pas les mœurs nouvelles? Pourquoi n'apprennent-ils pas à se réunir, à délibérer en commun, à se mettre d'accord pour faire prévaloir leurs intentions? Un jury indépendant, fort de l'adhésion de quatorze cents artistes, c'est-à-dire de la très grande majorité, eût pu parler en maître, même au ministre des beaux-arts. Il eût, dans une série d'actes préparatoires que l'opinion tout entière aurait soutenus, répudié le règlement de l'administration; déclaré que le temps des entraves était passé; proclamé, à la façon du comité La Rochenoire, que, pour première mesure, il fallait admettre au moins tous ceux qui avaient exposé une fois déjà; pour seconde mesure, abolir ces médailles qui sont non moins ridicules par leur origine qu'odieuses par leurs effets, puisqu'elles établissent des différences de talent que rarement le goût présent accepte et que jamais la postérité ne ratifie. L'art affranchi, la liberté intellectuelle et manuelle de chacun assurée, la pensée artistique soustraite à la pression des coteries et des passions, ce n'était donc pas là un résultat qui pût payer quelques concessions de vanité et d'amour-propre?

Le jury n'a pas compris que, venant à une époque où toute autorité est contestée et où les artistes font effort pour ressaisir eux aussi le pouvoir constituant qui leur appartient, il ne lui suffisait pas d'être juste et impartial, il fallait qu'il allât jusqu'à l'extrême de l'indulgence. Faire abnégation de toutes vues personnelles, reculer indéfiniment le cercle des admissions, tel était son rôle tout tracé. Il ne l'a pas conçu ainsi, et, cette année encore, il a fait des victimes. Malgré les efforts de M. Ziem, dont le libéralisme en cette occasion mérite d'être signalé, il a repoussé l'envoi d'un travailleur solide

et éprouvé, M. Théodore Véron ; l'envoi d'un apprenti de talent et d'avenir, M. Claude Monet. Je ne connais pas les œuvres ainsi rejetées, mais décourager la jeunesse et désespérer l'âge mur n'a jamais été un acte de sagesse ; et pour moi, je le dis en toute sincérité, quand je rencontre au Salon tant d'œuvres malhabiles qu'a sauvegardées seule la mention « hors concours », de tels refus appliqués à de tels hommes me paraissent inadmissibles.

A ce reproche s'en ajoute un autre. En acceptant d'opérer lui-même le placement des tableaux, tâche difficile dont il s'est à peu près bien tiré, le jury aurait dû se demander si, du moment qu'il était obligé d'augmenter le nombre des salles, il ne devait pas rechercher le moyen de faire à tous les exposants part égale de jour et de lumière. La question n'avait pas besoin d'être soumise à une longue étude, et il n'était point nécessaire qu'un grand architecte vint la résoudre. En effet, personne ne se plaint du grand salon carré qui est au centre, ni des deux autres grands salons carrés qui sont aux extrémités; on les trouve éclairés à souhait sur chacune de leurs faces. Quand des plaintes s'élèvent, elles partent des petits salons, où, de fait, toute la partie exposée au nord se trouve sinon sacrifiée, du moins placée dans des conditions évidentes d'infériorité. Cela étant, le remède est bien simple : il n'y a qu'à supprimer les petits salons en enlevant la cloison longitudinale qui va d'un bout de la galerie à l'autre, et à installer à leur place une série de grands salons carrés exactement semblables au salon central pour les dimensions. On perdrait à cette combinaison une certaine étendue de surface utile, je le sais, mais on la regagnerait aisément dans le prolongement des bâtiments en retour, et tous les tableaux étant placés à satisfaction, le public ne regretterait point d'être obligé à faire quelques pas de plus. Le jury a songé à tout, sauf à introduire cette réforme dans l'aménagement intérieur du palais. Nulle pourtant n'était plus urgente ; nulle, j'en suis convaincu, ne sera mieux accueillie des

artistes le jour où on la réalisera : y songera-t-on l'an prochain ?

L'administration enfin n'a pas compris que, voulant inaugurer cette année un état de choses plus libéral, laisser par exemple les artistes maîtres d'arranger le Salon à leur guise, ils devaient avant tout licencier le vieux personnel de l'exposition, personnel façonné de longue main aux vexations et abus qui ont illustré l'ancien système. Il a conservé ce personnel perverti ; qu'est-il arrivé ? Il est arrivé que les employés du palais des Champs-Elysées, secrètement hostiles au nouveau ministère des beaux-arts, ont permis à leurs favoris de changer eux-mêmes la place que le jury leur avait attribuée ; il est arrivé que des excès d'autorité ont amené de regrettables altercations ; il est arrivé enfin qu'un jeune artiste, M. Castellani, dans un accès de légitime colère, a lacéré et détruit l'œuvre sur laquelle il avait fondé ses espérances de début.

M. Castellani s'adresse à moi pour faire connaître sa réclamation ; il n'aura pas placé sa cause dans des mains négligentes.

« J'avais envoyé, m'écrit-il, un panneau décoratif de six mètres d'étendue, spécimen d'une série d'œuvres du même genre exécutées par moi dans un monument de Reims. Un accident ayant détérioré ce panneau, je fus mandé au palais pour le réparer. L'inspecteur des beaux-arts, M. Buon, qui nous considère sans doute comme ses subordonnés, me reçut de l'air et du ton d'un commissaire de police s'adressant à sa clientèle ordinaire. Il me fit à l'endroit du mauvais état de mon œuvre des observations qui n'étaient nullement dans son droit, puisque cette œuvre le jury l'avait admise telle qu'elle était. Il alla même jusqu'à menacer de ne pas m'exposer, si je ne réparais pas la bordure, que le transport avait endommagée. Je répondis nettement à ce monsieur que mon droit était d'exposer, et que j'étais résolu à en user malgré lui. Jugeant que sur ce point il n'aurait pas facilement raison de moi, il chercha un autre moyen de se

venger de mon irrévérence. Mon carton était désigné pour une très bonne place et sur le point d'être accroché; il le fit enlever par quatre gardiens et transporter hors des salles. Toutes les personnes qui s'occupent d'art savent combien il est facile de tuer un tableau en l'exposant dans des conditions absolument défavorables ; l'endroit était on ne peut mieux choisi pour arriver à ce résultat en ce qui me concernait. Le tort était si grave, que ne pas exposer du tout valait cent fois mieux. Je me précipitai sur ma toile et la lacérai en plusieurs endroits. Le lendemain, comme je me présentais pour la revoir, il n'en restait plus vestige... »

Quel est donc ce personnage qui reçoit les gens du ton d'un commissaire de police ; qui juge les œuvres sur la bordure et prétend ne les point exposer si les cadres sont mal conditionnés ; qui, de son autorité privée, revise les décisions du jury, et change les bonnes places en mauvaises ; qui fait transporter une peinture hors des salles de peinture ; qui exaspère tellement un pauvre débutant que celui-ci en arrive à cette extrémité de s'élancer tête baissée dans sa toile et de la crever en passant au travers ? M. Castellani le qualifie dans sa lettre d'inspecteur des beaux-arts. L'est-il ? Je n'en sais rien. Mais dans tous les cas il est visible qu'il n'est pas fait pour les fonctions dont on l'a investi. Son inqualifiable conduite prouve qu'il n'en comprend ni le caractère ni les limites. Par sa faute, voici perdu le travail de toute une année, et un travail des plus méritoires au dire des connaisseurs qui l'ont vu. L'artiste qui l'avait exécuté et dont c'était le début, se trouve retardé d'un Salon sans aucune compensation possible, Est-ce que le nouveau ministère des beaux-arts compte rester entouré longtemps de tels fonctionnaires ? Nous ne le pensons pas, et nous attendons que justice soit faite.

Sous le bénéfice de ces observations que nous envoyons à leurs adresses respectives, nous pouvons entrer au palais des Champs-Elysées, et commencer notre dénombrement. L'importance de la tâche à accomplir nous obli-

gera à être plus rapide et s'il se peut, plus substantiel.

Le Salon de 1870 est excellent, plein de jeunesse, de vie, d'entrain, et même d'audace. Si, comme le Salon de 1869, il ne renferme qu'un petit nombre de tableaux hors ligne, il se tient dans une moyenne meilleure, et infiniment rassurante. On n'y voit plus de ces compositions religieuses ou héroïques qui autrefois tenaient tant de place. La mystagogie artistique s'en est allée. Dieux de l'Olympe et dieux du Calvaire, c'est à qui s'effacera le plus vite dans la nuit du passé. *Les Etats Unis* de M. Yvon, la *Vérité* de M. Jules Lefebvre, portent le coup de mort à l'allégorie. Plus rien ne subsiste des anciennes rêveries de la cervelle humaine. Seule la réalité continue d'être et de s'éclairer au double soleil de la science et de l'art : sous la forme du paysage, du portrait, du tableau de genre, c'est elle qui prend possession du terrain abandonné. Elle s'avance lentement, mais sûrement. Avant peu d'années elle aura envahi tout le domaine de l'art, sera à elle seule toute la peinture des peuples renouvelés. Ne le voit-on pas à la façon dont déjà elle inspire et soutient nos meilleures œuvres ?

Au premier rang de celles-là, dans la région élevée du grand art où l'accord est parfait entre l'idée et l'exécution, il faut placer les deux marines de Gustave Courbet. Je crois que, cette année, les dernières rancunes s'avoueront vaincues et qu'il y aura unanimité en faveur du grand peintre. La *Falaise d'Etretat*, avec sa composition si simple, son aspect si puissant et si vrai, ses rochers gris dont le sommet se tapisse du velours des graminées, son ciel léger et frais que vient de laver l'orage, ses flots apaisés qui se déroulent jusqu'au plus profond horizon, les anfractuosités où l'eau se teinte d'une ombre légère, l'air libre et joyeux qui circule dans la toile et en enveloppe les détails, par dessus tout, cette vérité de rendu qui fait disparaître l'œuvre d'art pour ne plus laisser voir que la nature : tout cela frappe, étonne, émeut, transporte d'admiration, suivant le degré de sensibilité dont a été doté le spectateur. Pourtant l'autre effet, celui de la *Mer*

orageuse, me saisit davantage. Ce n'est plus une description partielle et toute locale comme la falaise de tout à l'heure ; c'est le drame éternel qui se joue en tous pays, sur toutes les côtes, quand le vent des tempêtes se met à souffler, que le ciel se charge de nuées, que les flots se gonflent et se couronnent d'écume, que les navires gagnant le large fuient comme des oiseaux éperdus. Courbet a eu la bonne fortune, l'été passé, à Etretat, de posséder ce spectacle sous sa fenêtre, et de pouvoir le traduire directement sur place, conditions toujours difficiles à rencontrer. C'est ce qui donne à son œuvre cette justesse, cette précision, cette énergie sobre qui la caractérisent. Rien dans l'idée n'est livré à la violence, rien dans le métier n'est laissé à l'abandon. Pas d'échevèlements de vague qui, en supprimant le dessin, suppriment les difficultés. Ciel et mer, tout est modelé avec le même soin, et peint de cette pâte souple, élégante, harmonieuse, qui fait de Courbet un si grand et un si fin coloriste à la fois. En écrivant ces mots, le souvenir des marines d'Eugène Delacroix me revient à l'esprit. Je voudrais pour la curiosité de mes yeux, pouvoir placer à côté de la *Mer orageuse* quelqu'une de ces belles toiles que je revois en imagination et qui s'appellent le *Naufrage de Don Juan* ou *Jésus dans la tempête*, cette dernière surtout. Ce serait un délicieux plaisir que de comparer, détail par détail, ces deux pensées, ces deux exécutions. Qui l'emporterait à l'examen ? Je ne sais ; mais, à cette distance, avec les seuls souvenirs restés dans ma mémoire, il me semble (je demande pardon de ce blasphème aux derniers romantiques !) que le maître d'Ornans ne serait pas vaincu.

Après les deux marines de Courbet, que j'estime tout à fait incomparables et œuvres de grand maître, une foule de toiles de premier ordre se présentent, qui sollicitent l'attention à des titres divers.

Sans doute d'anciens noms brillants s'obscurcissent et tendent à s'éclipser. Ni M. Jules Breton, ni M. Bonnat, ni M. Brion, ni M. Ribot, ni M. César de Cock, ne sont au

niveau qu'on eût pu espérer. Mais combien se maintiennent vaillamment à leur primitive hauteur ! combien surtout, que vous ne soupçonniez pas, apparaissent soudain en pleine lumière ! Millet, Daubigny, Corot, Chintreuil, Hanoteau, Joseph Stevens, sont ce que vous vous êtes habitués à les voir ; Hébert s'est rajeuni et presque renouvelé. Mais connaissez-vous M. Munkacsy, ce peintre hongrois, qui expose un *Dernier jour d'un condamné*, d'une émotion si intense ? Aviez-vous entendu parler de M. Leibl, peintre de Cologne, dont le délicieux *portrait* rappelle non pas Rembrandt ou Rubens, comme on affecte de le dire, mais bien plutôt notre compatriote Ricard ? Mlle Marie Collart, de Bruxelles, dont les *paysages animés* sont si doux et si forts, n'est-elle pas pour vous une nouvelle venue ? Aviez-vous supposé que Mlle Nélie Jacquemart fût capable de ce portrait si puissant du maréchal Canrobert, qui a devant l'opinion toute la valeur d'un jugement historique ? M. Jalabert vous avait-il fait prévoir l'ajustement prodigieux et l'exceptionnelle noblesse de sa *grande-duchesse Marie* ?

Je cite tous ces noms à la suite, parce que l'espace va ce faire défaut, et qu'il n'est peut-être pas inutile d'indiquer dès à présent à la partie incertaine de la foule où elle doit diriger sa curiosité. Mais je ne céderai pas à l'engouement public en classant parmi les œuvres hors de pair, la *Salomé*, de M. Regnault, et le *Portrait de femme* de M. Carolus Duran.

M. Regnault ne paraît pas avoir, du but de la peinture et du rôle qu'elle joue dans l'humanité, une notion bien exacte. Il n'a eu qu'une préoccupation, faire un tour de force, étonner ses contemporains par la richesse de sa palette et la sûreté de son métier. Ces audaces sont le propre de la jeunesse intempérante et fougueuse, et moins que tout autre, j'ai l'habitude de les blâmer. Mais encore, à tant faire qu'essayer faut-il réussir, et M. Regnault n'a pas réussi. Ne vous laissez pas prendre à l'artifice du titre, *Salomé la danseuse tenant le bassin et le couteau qui doivent servir à la décollation de saint*

Jean. C'est un titre ajouté après coup, et qui ne rappelle rien ni du temps, ni du milieu, ni de la scène qu'on a la prétention de représenter. Il y a peut-être là un bassin et un couteau, il y a même une robe à paillons et un tapis moucheté ; mais de Salomé, mais de danseuse, mais de race et d'époque juives, mais de décollation présente ou à venir. il n'est question nullement. La Salomé est un mannequin assis. Sa coloration, non plus que sa structure. n'a rien de typique; n'était l'air sauvageon qui résulte de deux yeux noirs flamboyant sous une crinière noire, elle ressemblerait à la plus pâle des Parisiennes. Où est la fermeté du teint qui distingue les brunes? Où est la vigueur du mat et de l'ambré? Où est le contraste des chairs blanches qui s'abritent sous le vêtement avec les chairs hâlées qui s'exposent au grand air? Où est surtout la précision du dessin, l'indication de l'ossature? La poitrine est molle et plate, les pieds sont veules et cassés, le bras droit ramené sur la hanche est sans forme humaine. Tout l'effort de l'artiste s'est concentré sur un point : enlever des jaunes sur des jaunes ; et il y a échoué à moitié ; son fond jaune vient en avant de ses chairs. En somme le tableau de M. Regnault n'est qu'une étude d'apprenti, et M. Regnault lui-même n'apparaît que comme un peintre d'accessoires. Voilà trois fois que ce prétendu successeur de Delacroix débute à notre connaissance. Il est temps qu'il se recueille et médite : débuter une quatrième fois serait trop pour sa jeune réputation.

Le portrait de M. Carolus Duran vise moins à l'éclat, mais n'est pas moins tapageur. Comme dans l'œuvre de M. Regnault, le personnage y est sacrifié aux étoffes. Encore ces étoffes ne sont-elles pas ce que l'on peut rêver de plus agréable. Les clairs métalliques du satin, systématiquement poursuivis du haut en bas, gênent la vue. Mais qu'importe un effet de robe quand la conception elle-même est si blâmable? En présence de cette jeune femme debout, soulevant la portière qui donne accès sur un cabinet noir, pendant que son petit chien

lui mordille le bas de la jupe, je défie bien un mari de dire : « Voilà comment je voudrais que ma femme fût peinte! »

II

Le maréchal Canrobert de Mlle Nélie Jacquemart. — MM. Leibl, Jalabert, Comtois, Bonnegrace, Layraud, Carolus Duran, Eugène Faure, Giacomotti, Valadon, Charpentier ; Mlle Henriette Browne. — Tableaux de genre : le *Dernier jour d'un condamné* de M. Munkacsy.

Le voilà! c'est bien lui. Quiconque l'a vu passer, à cheval, en grand uniforme, les cheveux longs et pommadés, la tête nonchalante, les épaules alourdies comme si elles étaient fatiguées du poids des honneurs, le reconnaitra. A pied, en habit de ville, il n'est plus le même. Il se redresse, prend des airs pimpants; et, la mine haute, le pas assuré, va, jetant sur la foule un regard qui voudrait être ferme et qui n'est que trouble. Il faut étudier de quelle façon il assiste à nos premières représentations, et comment, la pièce finie, les spectateurs descendus, il s'installe au fond de son coupé, en lançant son bout de cigare par la portière : c'est tout un poème. La joyeuseté publique lui a attribué un jour un mot qui devait faire tomber tout Paris par terre, *rrran!* Le mot a été démenti. Mais, prononcé ou non, il restera; car il exprime tout l'homme, en même temps qu'il résume toute la philosophie sociale du second empire. Fausse élégance, fausse énergie : c'est ainsi que Mlle Nélie Jacquemart l'a peint, au naturel. La jeune artiste n'avait sans doute voulu faire qu'un portrait; par la vérité de la ressemblance, elle a fait presque une satire. Dans tous les cas, qu'elle ait eu conscience ou non du résultat, elle

a formulé un jugement. L'homme que nous avons sous les yeux est bien le maréchal Canrobert, tel que ses contemporains l'apprécient et tel que la postérité le définira, si tant est qu'elle ait à jamais s'occuper de lui. Nature ambitieuse et égoïste, où les grandes idées, les hautes notions du droit font défaut, et où la préoccupation des aises de la vie tient presque toute la place. Comme Hercule, il s'est trouvé un jour, ou plutôt une nuit, — lui et quelques-uns de ses pairs, — à cette bifurcation fatale où en face de soi, l'on a deux chemins, l'un le devoir, l'autre la fortune. Hercule avait choisi le devoir, Canrobert et ses égaux suivirent la fortune. Bien du temps a passé sur cet événement fameux, et maintenant l'on dit qu'ils en ont pris leur parti, et que leur conscience est presque calme. Calme? Je ne le crois guère, et je sais gré à Mlle Nélie Jacquemart d'avoir ravivé ces poignants souvenirs. La douloureuse et implacable biographie, elle l'a écrite avec une fermeté imprévue, racontée en traits précis, tels qu'on n'eût pas dû les attendre d'une femme. Lisez dans les parties molles de cette tête dont elle a construit et modelé les plans avec une attention si soutenue, vous y trouverez tout au long la suffisance, la morgue et la fragilité morale du modèle qui a posé. Quelques lourdeurs de touche pourraient être reprochées çà et là, au point de vue de la facture; mais qu'importent ces détails? Et si les mains sont manquées, si elles sont rondes, boursouflées, peu personnelles, qu'importent encore? La physionomie emporte tout, et les mains n'étaient peut-être pas absolument indispensables dans le portrait de l'homme qui n'a jamais rien fait d'utile, ni à Sébastopol ni à Paris.

Le portrait n'a pas toujours besoin d'être une analyse morale; il suffit parfois qu'il exprime une attitude ou un sentiment, et alors il charme le regard en même temps qu'il intéresse l'esprit. La *Grande-duchesse Marie* de M. Jalabert n'est peut-être qu'une attitude; mais quelle noblesse dans la pose, et quelle distinction dans l'ajustement! Si je ne m'arrête guère à la tête qui, bien que

fermement indiquée dans son ossature, manque un peu d'accent dans ses chairs, je ne puis détacher mon regard de cette poitrine, si souple et si vivante qu'elle paraît respirer. Quelle sévérité et quelle grâce dans la robe de satin blanc relevée d'un liseré bleu qui court sur le bord! Les mains croisées au bas du corsage ont quelque chose d'ingénu. C'est la simplicité dans la grandeur. M. Jalabert n'est certes pas un nouveau venu, et ce n'est pas la première fois que ses efforts vers le style sont récompensés par le succès ; mais jamais je ne l'avais vu si près de la nature et de la vie.

La jeune fille de M. Leibl n'est point de si aristocratique condition que le modèle de M. Jalabert. A la façon familière dont elle porte au bras son chapeau suspendu par les brides, on voit qu'elle est du peuple ou de petite bourgeoisie. Peut-être même touche-t-elle aux arts. Sa désinvolture prête à cette supposition. Mais comme elle plaît! comme elle retient! C'est un des morceaux du Salon qui ont le plus de saveur, non seulement pour la conception, mais encore pour le faire. Quel artiste que celui qui, négligeant tout détail inutile, a su brosser si largement cette robe grise, indiquer ces mains en quelques touches justes, et transporter tout l'intérêt sur ce fin visage, si soigneusement et si délicatement modelé! Les esprits minutieux disent qu'il n'a pas poussé plus loin son œuvre de crainte de la gâter. Qu'en savent-ils ? Pour moi, je la trouve fine à mon gré, et je souhaite que, séduit par l'accueil qui lui sera fait cette année, M. Leibl, cet étranger inconnu hier encore, nous renouvelle souvent ses envois : en fait de réputation et de gloire, Paris est le dispensateur souverain.

Puisque nous en sommes aux portraits, n'oublions pas de mentionner parmi les meilleurs *M. M...* de M. Franc Comtois, un jeune homme dont nous ne connaissions pas encore le nom ; *M. A. M...*, de M. Bonnegrâce, un artiste que j'ai recommandé souvent et qui est consommé dans ce genre spécial : le *Père Hyacinthe*, de Mme Henriette Browne ; l'*Abbé Listz*, de M. Layraud ; la petite *Mar-*

guerite, de M. Carolus Duran, qui vaut infiniment mieux qu'un grand portrait de femme ; une autre tête d'enfant de M. Charpentier et une autre de M. Eugène Faure, si singulièrement posée sur un coussin violet, qu'elle vous arrache un sourire ; une dame en robe de velours noir, de M. Giacomotti, très savant d'exécution ; un Colfavru, de M. Valadon, très ferme et très accentué.

Je reviens aux œuvres vraiment originales du Salon, et tout d'abord je trouve le *Dernier jour d'un condamné*, de M. Munkacsy.

M. Munkacsy est élève de l'académie de Dusseldorff. On ne le saurait pas par le livret, qu'on le reconnaîtrait au caractère de ses figurines et à leur intelligente disposition. Mais il y a chez lui plus qu'un arrangeur comme M. Vautier, plus qu'un physionomiste comme M. Knauss, il y a un peintre, c'est-à-dire un homme dont l'œil est propre à saisir une scène sur nature, dont l'esprit est habitué à ne retenir du spectacle contemplé que ce qu'il en faut pour composer un tableau, dont la main enfin est habile à rendre par les moyens de la peinture, et l'impression que l'œil a gardée, et l'émotion que le cerveau a ressentie. Qualités vraiment rares et qu'il est impossible de ne pas admirer, quand on songe à la stérilité de ces prétendus continuateurs du grand art qui vont chercher leurs sujets dans les livres, les composent à l'aide de réminiscences classiques, et, non moins dépourvus de métier que d'invention, ne peuvent faire tour à tour que du dessin sans couleur ou de la couleur sans dessin !

La scène que M. Munkacsy place sous nos yeux, il l'a vue. C'est un trait des mœurs de son pays. En Hongrie en effet, quand un homme a été condamné à mort, l'usage est que, trois jours avant l'exécution, les portes de la prison s'ouvrent au public admis à contempler le malheureux dans sa cellule. Sur une petite table recouverte d'un drap blanc, un crucifix se dresse entre deux cierges allumés. A terre est posée une sébille ; l'argent qu'y jettent les visiteurs servira plus tard à faire dire des messes pour le supplicié. L'épisode, on le voit, est exotique, em-

prunté aux pratiques des peuples étrangers ; mais nous n'avons pas à nous en formaliser. Peintre hongrois peignant les mœurs de la Hongrie, M. Munkacsy fait précisément ce que nous demandons aux peintres français de faire : il s'exprime sur les choses de sa compétence, c'est-à-dire sur celles-là seulement qu'il a pu voir et sentir. Aussi reste-t-il sans reproche devant l'esthétique nouvelle dont les prescriptions fondamentales se limitent à ces deux termes généraux: naturalisme et indigénat.

Cette scène tragique, M. Munkacsy l'a traduite avec une puissance d'émotion rare. Rien de théâtral. Ni violence, ni déclamation, ni exagération d'aucune sorte : un immense désespoir contenu. La lumière, celle d'une belle journée de soleil, pénètre par un soupirail au plafond, gaie en haut, triste et mélancolique en bas, enveloppant dans sa dégradation savante les attitudes et les physionomies de la foule. La femme du condamné s'est retournée contre le mur pour étouffer ses sanglots et dissimuler la terreur qui l'affole. Quant à l'enfant, une petite fille, ne comprenant rien à ce qui se passe, mais impressionnée par la douleur de tous, ne se rendant pas compte que l'homme robuste et fort qui est là devant elle et qui est son père, disparaîtra demain, et qu'elle ne le reverra jamais, plus jamais, elle se tient debout pauvre innocente, et grignote lentement un morceau de pain dur. Le soldat autrichien qui veille à la porte du cachot est admirable dans sa pose indifférente et sympathique à la fois. Seul peut-être, le condamné ne me satisfait pas : il est sombre, je l'aurais voulu abattu ou révolté. Et puis, en ce qui le concerne, un souci m'assiège. Si c'est là un assassin vulgaire, une de ces âmes basses et viles que la soif de l'or a rendues criminelles, ah ! vous m'avez surpris ma pitié. Je ne veux pas m'émouvoir pour un de ces misérables qui transgressent sans cesse les plus simples notions de l'humanité, empêchent la bonté de s'établir sur terre. Je n'ai et je n'aurai jamais de larmes que pour les défenseurs du droit, pour les victimes de la tyrannie. Celui-là a-t-il été arrêté dans ces luttes obscures de la

société civile, où l'honnête homme si souvent trébuche aux traquenards de la loi? A-t-il été pris les armes à la main sur un champ de bataille, combattant pour l'indépendance de sa patrie? Rien ne l'indique, et le doute où je reste me trouble profondément. Je vous en supplie, monsieur le peintre hongrois, vous qui, pour votre premier envoi à Paris, avez eu ce suprême bonheur de désarmer la critique et d'apitoyer les cœurs, venez à notre secours. Ne laissez pas notre sensibilité complice d'un lâche assassin. Dégagez-là. Un signe un bout de drapeau un accessoire quelque part, qui montre bien que votre héros est un patriote, et que notre jugement est droit, et que vos intentions sont pures. C'est un détail insignifiant en apparence, mais ce détail, je vous le jure, est nécessaire: il sera la lumière de votre composition, comme la justification de nos éloges!

III

MM. Luminais, Protais, Fleury Chenu, Heilbuth, Millet, Pasini.

Voyez tout de suite la différence qu'il y a entre un peintre s'exerçant sur les mœurs contemporaines, comme M. Munkacsy, et un artiste comme M. Luminais, qui, remontant le cours des âges et s'attaquant aux choses disparues, s'efforce de retracer à nos yeux l'aspect d'un grand événement passé.

Certes, le tableau de M. Luminais, *En vue de Rome*, est admirable de point en point. Cette grande ville lointaine qui s'éclaire des rayons du soleil levant et qui couvre tout l'horizon de son étendue, ce groupe d'envahisseurs en marche, ces robustes et lourds chevaux, ces guerriers armés, ce vieux chef à barbe blanche tout casqué d'or qui se soulève sur sa selle et d'un bras allongé

montre le terme du voyage, l'objet de l'universelle convoitise, tout cet ensemble, entrevu dans l'atmosphère rafraîchie du matin, forme un beau et étrange spectacle, bien fait pour fixer longtemps l'attention. Mais ce spectacle lui même nous reporte à ces époques anciennes où les Gaulois, nos aïeux, franchissaient les Alpes à la suite du Brennus, mus par le secret instinct de détruire dans l'œuf la future dominatrice du monde. Le tableau de M. Munkacsy, épisode tiré des réalités actuelles, était accessible à tous. Le plus illettré des paysans, comme le plus ignorant des écoliers, le comprenait. Pour avoir l'intelligence de ce que M. Luminais a voulu dire, il faut avoir lu, avoir étudié, être versé en un mot dans la connaissance de l'histoire. Et encore l'érudition ici ne suffit-elle pas. Il faut appeler la convention à son secours; il faut admettre avec l'auteur que ces monuments et ces murs dont il a tracé la silhouette à l'extrême horizon, sont l'image de la ville de Rome. Car, qu'on veuille bien le remarquer, s'il est donné à un peintre de représenter une ville sur sa toile, il lui est défendu de la dénommer. Un entassement de maisons et de murailles peut représenter Paris, Bordeaux, Lyon, tout aussi bien que Rome. Et si l'idée de Rome, qu'encore une fois le peintre ne peut pas exprimer au moyen de la couleur, ne se présente pas à mon esprit, la clef de son œuvre m'échappe. Adieu la lumière qui devait m'éclairer : le tableau demeure inintelligible.

Je touche ici à l'une des conditions essentielles de l'art, et l'une de celles que les artistes se refusent le plus obstinément à admettre. Quand nous nous efforçons de les arracher à l'histoire, à la légende, à la mythologie chrétienne ou païenne, même à l'illustration des poëtes ou des grands prosateurs, et de les localiser dans le monde présent, ils crient que nous rétrécissons leur domaine, et ils nous traitent de réalistes, n'osant pas tout à fait nous appeler barbares. Réaliste, je n'ai jamais su ce que cela voulait dire, et c'est un mot que je n'emploie pas volontiers. L'art n'est pas, n'a pas été,

ne peut pas être réaliste. Des réalistes, si l'on entend par ce mot ceux qui poursuivent l'imitation rigoureuse, la photographie en quelque sorte de la réalité, il n'y en a jamais eu que par exception, et il y en a même encore qu'on ne paraît guère s'occuper de flétrir, tant il se rencontre d'inconséquences dans les jugements de nos adversaires. Balthazar Denner, ce minutieux Allemand qui reproduisait la figure humaine avec tous les détails de la peau, des veines et du poil, était un réaliste. De nos jours, certains préraphaélites anglais, qui nous peignent au microscope des troncs d'arbres et des fougères, sont des réalistes. Plus près de nous, Desgoffes, qui fait le portrait des cristaux; Paul Robinet, qui fait le portrait des cailloux et des granits, voilà encore des réalistes. Quant à Courbet, à propos duquel le nom a été inventé, Courbet qui interprète si largement la nature et dans chacune de ses œuvres fait palpiter la vie, il n'a jamais été réaliste, même quand il a fait les *Casseurs de pierre*, même quand il a fait le *Mendiant* : il a été ce qu'il est toujours, observateur, moraliste et poète.

Laissons donc ces mots mal formés aux embrouilleurs de questions. Détourner le peintre des hallucinations ou des fantaisies de son cerveau, le ramener dans le milieu naturel où il se développe et dont il vit, l'inciter à l'interprétation de l'univers visible tel qu'il se présente à nous et de la société humaine telle que l'histoire l'a conditionnée, ce n'est point là exalter le réalisme, absoudre la trivialité, encore moins porter atteinte aux droits de l'imagination. Les sentiments, les idées, les passions, les caractères, les infirmités et les grandeurs morales, font partie du monde présent, tout aussi bien que les cristaux de M. Desgoffes ou les cailloux de M. Robinet. Les combinaisons auxquelles ces mouvants éléments donnent naissance se succèdent avec une rapidité et une variété infinies. C'est un spectacle toujours saisissant et toujours renouvelé. Il inspire tous ceux qui travaillent de la pensée et qui s'efforcent de donner à leur labeur une utilité sociale devenue de plus en plus nécessaire; le dramaturge

aussi bien que le romancier, le poète aussi bien que le savant. A vous, peintres, dont l'œil est mieux organisé et la sensibilité plus exquise, de le saisir au passage et d'en rendre les aspects fugitifs avec l'autorité qui convient à votre compétence spéciale. Là seulement vous serez sur le vrai et définitif terrain de l'art, de plain-pied avec les civilisations modernes. Vous entretiendrez vos contemporains de choses qui les intéressent, parce qu'ils les voient, les savent, et qu'ils en peuvent juger pertinemment sans le secours d'aucune érudition ni d'aucune littérature. Enfin, pour en revenir à mon point de départ, vous aurez cet avantage, souverain chez tous ceux qui recherchent les suffrages du public, de parler une langue claire, simple, accessible aux plus humbles, qu'un enfant comprendrait !

Si la littérature entre pour une large part dans la beauté du tableau de M. Luminais, elle fait tout l'intérêt du *Solférino* de M. Protais, effet de nuit où les feux du camp perçant l'ombre impressionnent plus vivement que la rangée de cadavres étendus sur le sol. M. Fleury Chenu, pour sa part, ne tombe pas dans de pareilles erreurs. C'est par les seuls moyens de la peinture qu'il arrive à l'effet. Tout élément étranger a disparu.

Il n'y a rien devant nous que le tableau, et le tableau le voici. Il a neigé ; tout à l'heure il neigera encore. Le ciel est sombre, l'air glacé, l'horizon voilé de brouillards. Là-bas, tout là-bas, à demi noyé dans les fonds, un village, avec son clocher, ses maisons, ses jardins. A droite et à gauche des terrains, dont les ondulations de la neige indiquent le mouvement et les ressauts. Au milieu, droite et s'avançant sur nous, une route déjà piétinée et creusée d'ornières. Sur cette route, une carriole de paysan emportant un soldat malade. Cinq ou six soldats, à pied, font escorte ; le chien du paysan tient la tête. C'est le *Convoi des traînards*. Ils viennent du village et vont à la ville. Il fait froid, le ciel est sinistre et plein de menaces, l'étape sera rude ; l'un d'entre eux allume sa pipe pour se réchauffer. Rien n'est plus simple, com-

me on voit, mais rien n'est plus saisissant. J'ai rarement vu effet plus juste écrit en caractère plus serrés. Tout y concourt, le ciel, le terrain, la lumière, l'attitude et la physionomie des personnages. Pas une note discordante dans cette mélancolique harmonie. Il vous en vient comme un frisson. Au premier abord, le ciel semble un peu fuligineux, a des tons de fumée, tandis qu'au contraire les clairs de la neige paraissent un peu crayeux. Mais cette impression ne survit pas à un examen plus attentif. Tout se fond sous l'œil, et l'unité devient parfaite. Quant à la ligne de l'horizon, où le village et les arbres clairsemés sont modelés dans la brume, j'en ai rarement vu d'aussi belle. On en garde l'image longtemps après qu'on a quitté le tableau. Voilà une œuvre qui classe définitivement M. Chenu. Jusqu'à ce jour il avait été purement descriptif ; cette fois il a touché au drame et produit l'émotion. Le grand art ne va pas au delà.

Une œuvre charmante, d'une séduction à peu près irrésistible, c'est le tableau de M. Heilbuth, *Au bord de l'eau*, tableau inspiré de cet endroit de l'île de Croissy qu'on appelle familièrement la Grenouillère. M. Heilbuth a compris enfin que des personnages vénitiens étaient déplacés aux bords de la Seine ; il s'est décidé à y laisser les Françaises, même les Parisiennes, ce qui, étant donné le lieu et les habitudes du lieu, reste tout à fait dans la couleur locale. Cette concession à nos idées a porté bonheur au peintre. Jamais toile meilleure n'était encore sortie de ses mains. C'est frais, coquet, aérien, d'une convenance parfaite avec le sujet. Les petites figurines debout ou assises dans les barques sont ravissantes d'exécution. Peut-être le grand arbre du premier plan, qui s'éparpille sur le ciel, rappelle-t-il un peu la manière de Corot ; mais ce détail est de mince valeur, car il n'entame pas l'originalité de la pensée, originalité qui consistait à fournir une interprétation artistique de la villégiature parisienne, en respectant les types, les physionomies et les costumes. M. Heilbuth n'a eu qu'à se poser le problème pour le résoudre. Heureux naturel. Il nous

semble que la réussite doit l'encourager à poursuivre ; et, sans chercher à le pousser dans la voie d'un Watteau moderne, nous émettons le vœu, car ce peintre est la versatilité même, que son ancien appareil de costumes romains ou vénitiens ne le ressaisisse pas.

Je n'ai pas encore épuisé, tant s'en faut, la liste des originaux du Salon. Voici venir François Millet, le peintre des grandeurs rustiques. Sa *Femme battant le beurre* a encore cette tournure héroïque qui distingue chacune de ses productions. Indépendamment de la baratte graisseuse et du chat qui se frotte aux jupes de la ménagère, je signalerai ce fond charmant qui donne ouverture d'abord sur une étable où une femme accroupie trait une vache, puis sur des champs qui verdoient dans le lointain. Ce qui me frappe chez M. Millet, c'est la composition du tableau et la convenance parfaite de toutes choses. Il n'y a rien chez lui qui ne serve à l'expression. Voyez cet admirable paysage de *Novembre*, si sobre et si précis, où vous n'avez pour distraire l'œil que quelques ormeaux rabougris et un chasseur qui tire un coup de fusil sur une troupe de corbeaux. Une herse abandonnée fait tout le caractère du paysage ; mais comme cette herse est appropriée au sujet et quel trait de génie de l'avoir placée là !

N'oublions pas le beau paysage gris de Pasini, *Porte de la mosquée de Yeni-Djani, à Constantinople*. Son harmonie est si juste, le dessin de son architecture est si fin, les personnages en action qui se groupent sur les marches du monument forment des tableaux si naturels que j'oublie en le voyant ma vieille haine contre l'orientalisme. Au fond je pense qu'un pré français bordé d'une haie vive vaudrait mieux ; que si vous y ajoutiez quelques bœufs tondant l'herbe, un rideau de ces peupliers qui, tourmentés par le vent, rendent le bruit de la mer, j'en rêverais tout un jour. Mais je ne puis m'empêcher de reconnaître que la mosquée de Yeni-Djani est une belle mosquée, et que celui qui a modelé ces groupes vivants dans l'ombre de la grande muraille est un artiste de premier mérite.

IV

Les médailles. — M^{lle} Marie Collart. — MM. Kreyder, Méry. — M^{me} Louise Darru. — MM. Philippe Rousseau, Vollon, Amand Gautier, Vayson, Corot, Daubigny, Joseph Stevens, Hébert.

Le jury avait une belle occasion de se signaler cette année : c'était, par une déclaration unanime, de s'opposer à toute distribution de médailles. En prenant résolument cette initiative, que l'opinion eût secondée, il coupait court à un état de choses déshonorant pour les arts d'un grand pays; il montrait qu'il avait, avec l'intelligence de sa mission et la conscience de sa dignité, le souci des intérêts graves déposés en ses mains. Quoi de plus ridicule et de plus affligeant, en effet, que de voir, aux solennités grotesques du 15 août, des jouvenceaux de cinquante ans, des pères et des grands-pères, chauves et édentés pour la plupart, se lever timides et émus pour aller à une estrade recevoir le prix qui récompense leurs efforts de l'année? Ces réminiscences de collège écœurent les hommes sérieux. Et quand on vient à songer qu'elles sont une atteinte portée à la libre industrie, qu'elles constituent un empêchement insurmontable à la formation du goût public, on s'indigne et on se met en colère. Quand en aurez-vous fini avec ces épouvantables simagrées de justice distributive? Ne voyez-vous pas bien qu'en encourageant ceux-ci, vous découragez ceux-là ; qu'en inscrivant sur la boutique d'un travailleur: *ici on fait de bonnes marchandises*, vous écrivez fatalement sur la boutique du voisin : *ici on fait de l'art détestable* ; qu'en établissant ces différences arbitraires et par là même iniques, vous condamnez des malheureux à la ruine, au suicide, des familles à la misère et à la honte ? Et puis, à un point de vue supérieur, ne comprenez-vous

pas qu'en usurpant la place du goût public, qui pourtant ne vous a point donné mandat, vous empêchez précisément ce goût public de se former? Que voulez-vous que pense la foule quand elle vous voit donner la médaille d'honneur à M. Tony Robert Fleury pour une tentative aussi présomptueuse que vaine; des médailles ordinaires à M. Regnault pour quelques jeux de couleur, à M. Giraud pour une composition sans intérêt comme sans force, à M. Zamacoïs pour de puériles anecdotes, à M. de Beaumont pour d'indéchiffrables rébus, et à tant d'autres que je n'ai pas le temps de rechercher? Que si, portant les yeux plus haut, elle considère que les gens qui ont votre estime et professent dans vos écoles s'appellent, non pas Corot, non pas Millet, non pas Courbet, non pas Daubigny, mais Gérôme, Cabanel, Bonnat, Pils, que voulez-vous qu'elle se dise? Sur quel point voulez-vous qu'elle s'accorde? Quelle idée voulez-vous qu'elle se fasse de l'art, de sa nature et de sa destination sociale? Vous installez en haut la médiocrité, en bas vous récompensez les élucubrations les plus nulles et les plus contradictoires: comment se formerait-il, ce courant d'opinion désirable, ce salutaire ensemble de vues communes, qui a toujours coïncidé avec un renouveau de l'art, que nous avons trouvé au quatorzième siècle dans les cités flamandes aussi bien que dans les républiques italiennes, et qui, après avoir fait l'originalité d'Athènes et de Florence, pourrait faire encore la gloire du Paris moderne? Ah! vous n'êtes pas des citoyens dévoués aux intérêts de votre patrie. Pour la vaine gloriole de parader quelques heures, vous brisez sans pitié des existences précieuses, vous troublez sans scrupule des intérêts respectables, vous répandez autour de vous la désolation et les larmes; et, ce qui est plus coupable, vous étouffez de gaieté de cœur les aspirations d'un grand peuple qui, las de ses pédants et de ses professeurs, voudrait enfin dire sa pensée, poser ses conditions, exiger un art en harmonie avec son génie naturel et avec la destinée que lui fabrique l'histoire!...

J'ai lu ce matin dans les journaux la distribution des médailles faite par les divers jurys : j'avais besoin de vider mon cœur. Ces odieuses pratiques passent trop souvent, sans rencontrer personne qui les stigmatise. Maintenant que j'ai déchargé ma conscience et rempli mon devoir, je puis reprendre ma tâche à l'endroit où je l'avais interrompue. Tâche agréable. Car, en somme, c'est une galerie de choix que nous composons, sans en avoir l'air, mes lecteurs et moi. Comme je l'ai dit en commençant, la matière, c'est-à-dire les belles œuvres, abonde. Toute la difficulté est de tomber juste, de ne point prendre l'image du talent pour le talent lui-même. Pour cela, il est indispensable de ne s'adresser qu'aux seuls artistes originaux.

Mlle Marie Collart, de Bruxelles, a pour elle la naïveté et le charme. Ce n'est pas d'aujourd'hui que cette jeune femme figure à nos expositions; mais jamais, je crois, elle ne s'était posée avec cette autorité. Ses tableaux sont des paysages animés, ici d'un cheval gris, là d'un attelage de bœufs noirs. Les animaux sont structurés avec toute la science des vieux maîtres flamands. Ce qui n'est pas moins agréable, ils s'enveloppent dans l'harmonie de paysages faits pour eux et qu'ils complètent sans les troubler. Ce lacis de branches dépouillées s'enlève avec beaucoup d'aisance sur le ciel rose du matin, et la barrière qui borne ce pâturage est traitée avec une fermeté peu commune. Sentiment juste de la nature, attention réfléchie dans la composition, force et douceur dans le rendu, telles sont les qualités qui distinguent l'artiste étrangère, qualités que l'âge et l'étude développeront sans doute, mais qui dès à présent ne permettent pas aux vrais connaisseurs de passer sans les noter soigneusement.

M. Kreyder est, m'a-t-on dit, un tout jeune homme : il a montré dans ses *Fleurs des champs* la patience et la solidité d'un vieillard. Son tableau se ressent évidemment trop du manque absolu de sacrifices. L'effet est éparpillé, parce que tous les détails, mousses, églantier,

boutons d'or, cascades, sont traités pour eux-mêmes, avec cette minutie qu'il faudrait qualifier de réaliste si nous nous en tenions à la définition que j'ai donnée. Mais on ne peut se dissimuler que les diverses parties de l'arbrisseau qui forme le sujet principal de la composition sont, malgré certaines duretés çà et là, rendues avec un art surprenant; les églantines notamment sont d'une justesse de mouvement et d'une fraîcheur de ton tout à fait délicieux. J'aime autant, mieux peut-être, le cerisier de M. Méry, inscrit dans le livret sous cette forme un peu littéraire : l'*Abeille aux champs*. Il est moins métallique, plus fondu dans l'air ambiant, et en somme il dénote une originalité plus naïve. Dans tous les cas, voilà deux œuvres charmantes et qu'un collectionneur ne saurait négliger.

En passant de la végétation vivante aux bouquets de fleurs cueillis ou aux fruits détachés, nous descendons d'un degré la hiérarchie du genre; mais il est impossible de ne pas jeter un regard aux *Chrysanthèmes* de Mme Louise Darru, si humides dans l'atmosphère indécise où l'artiste a l'habitude de les plonger, comme il est impossible de ne pas s'arrêter devant les *Premières prunes* de M. Philippe Rousseau, dont le velouté est si naturel et le modelé si juste qu'elles font venir aussitôt le nom de Chardin à la pensée.

Dans cette galerie idéale dont je poursuis ainsi la composition, placerai-je l'*Atelier* et les *Poissons de mer* de M. Vollon? Non. Car les *Poissons* sont faits de chic, ainsi qu'on dit chez les peintres, c'est-à-dire sans modèle, et l'*Atelier*, qui me montre une jeune personne pianotant au milieu de faïences et de casseroles, me déplaît pour ses dissonances d'idées. Pour Dieu! messieurs, un peu de goût dans l'esprit et un peu d'ordre dans la composition. Les cruches sont loin de m'être antipathiques, mais, je vous en supplie, laissons-les où elles sont et ne transportons jamais la cuisine dans la salle à manger. De beaucoup je préfère aux *Poissons de mer* de M. Vollon ceux de M. Amand Gautier. Les deux peintres ont traités à peu près

le même sujet, mais M. Gautier a laissé ses poissons au bord de la mer, dans un milieu acceptable pour tous. Il les a peints avec une franchise et une sincérité que le faire de M. Vollon ne comporte plus depuis longtemps. M. Vollon pourtant a du succès et M. Gautier reste inaperçu : dans l'intérêt de la justice, je demande que les deux tableaux soient rapprochés et qu'on compare.

Un accident arrivé au tableau de M. Vayson, les *Vanneurs en Provence*, a empêché l'artiste de le conduire au point de maturité qu'il avait fixé dans son esprit. Mais, tout inachevée que soit l'œuvre, nous y retrouvons les qualités de franchise et de sincérité que l'auteur nous avait annoncées dès son début. Il est vraiment déplorable qu'un morceau de cette importance soit exposé trop haut et à contre-jour, quand des toiles aussi médiocres que la *Françoise de Rimini* s'étalent orgueilleusement dans la pleine lumière de la cymaise. Mais M. Vayson est de ceux que n'abattent pas les coups du sort et que ne sauraient atteindre les maladresses calculées de l'administration. On ne le fera pas dévier de la route qu'il s'est tracée. Il connait le but et il possède les moyens. Le jour où son talent aura parlé dans la plénitude de sa force, il faudra bien que les volontés récalcitrantes plient et qu'on abaisse l'œuvre à portée du regard. Les bons tableaux ont au Salon une place imposée, c'est celle où ils peuvent être vus.

Tous ces noms plus ou moins nouveaux ne doivent pas nous faire oublier les anciens, ceux dont la réputation est depuis longtemps faite, dont le talent a été cent et cent fois analysé, sur le compte desquels il n'y aura plus rien à dire que le jour où commencera leur décadence. Au premier rang de ceux-là se place Corot, qui est parvenu à l'âge de soixante-quinze ans, et qui se maintient dans toute la grâce et toute la fraîcheur de son talent idyllique. Même son *Paysage avec figures*, quoique appartenant à l'ordre purement imaginaire, a un aspect de force inaccoutumé. Daubigny, lui non plus, ne connait pas les défaillances. Si le *Pré des Graves*, à Villerville, me

semble d'une grandeur un peu triste, je ne sais rien de délicieux comme ce *Sentier* de printemps où des pommiers en fleurs se détachent sur les verts les plus riches et les plus délicats. Joseph Stevens, que nous avions perdu de vue, reparaît et reprend parmi nous une place que personne n'a songé à lui disputer comme peintre de chiens. Hébert, à côté d'une fâcheuse *Muse populaire italienne*, expose un tableau magistral, le plus robuste peut-être et le plus franc qui soit jamais sorti de ses mains. Une jeune fille dans toute l'opulence de sa force, dans tout l'épanouissement de sa santé : une vieille femme maigre et ridée. La jeune fille est debout et regarde l'avenir d'un œil résolu ; la vieille femme est assise, et, les yeux baissés, semble rouler dans sa tête le souvenir des jours écoulés : c'est le *Matin et le soir de la vie*. Rêvez, puisqu'il est visible qu'ici encore le peintre a voulu vous faire rêver ; mais n'oubliez pas tant le monde réel, que vous ne puissiez admirer la draperie qui recouvre la jeune fille. Elle est étonnante d'exécution, si souple et si moelleuse qu'on la prendrait en main comme une étoffe.

V

MM. Tony Robert-Fleury, Yvon, Puvis de Chavannes, Jules Lefebvre, Cabanel, Victor Giraud, Jules Breton, Bonnat, Detaille, Marchal, Harpignies, Nazon.

Les erreurs sont nombreuses au Salon de 1870.

Au premier rang d'entre elles, il faut placer le *Sac de Corinthe*, de M. Tony Robert-Fleury, que le jury vient de marquer d'un signe indélébile en lui décernant la médaille d'honneur.

C'est un grand tableau d'école composé à l'aide des clichés connus. Les groupes s'y balancent avec un cer-

tain sentiment de la pondération plastique, mais l'aspect est froid, l'effet est dispersé, l'horreur résultant d'une vaste scène de carnage fait défaut; c'est à peine si, çà et là, l'œil peut se raccrocher à quelque draperie bien traitée, à quelque morceau de chair intéressant. Nul accent, nul caractère, nulle poésie. En présence de cette grande toile propre et lisse, il n'est personne qui ne conçoive par la pensée un drame plus pathétique, plus émouvant et mieux équilibré. Rester au dessous de l'imagination du spectateur est ce qui peut arriver de pis à un peintre. Mais cela arrive toujours quand le peintre n'est pas soutenu par une émotion ressentie sur nature, quand il n'a pas assisté lui-même à des spectacles analogues à celui qu'il a la prétention de représenter, quand enfin il se borne à agencer avec les seules ressources de son esprit des formes et des données qui lui sont transmises par la tradition.

Le *Sac de Corinthe* eût été apporté par un élève de dernière année, qu'au lieu de donner à ce jeune homme la médaille d'honneur, il eût fallu lui dire : « Mon ami, pour venir d'un écolier, ton œuvre est bonne. Te voici arrivé à l'extrême limite de l'apprentissage, et, avant d'ouvrir tes ailes, tu as voulu montrer que tu avais su employer ton temps, que tu avais profité des leçons qu'on t'a données : c'est très bien. Maintenant, cette période de ta carrière est finie; l'heure des labeurs sérieux a sonné pour toi. Tu sors de l'école et entres dans la vie. Ferme tes cartons, brûle tes études; oublie tout ce que tes professeurs t'ont appris, non-seulement sur le fond même de l'art, mais encore sur ses moyens d'expression, le dessin et la couleur. Leur dessin n'est pas celui de la nature, leur couleur n'a rien à démêler avec la réalité des choses, et, quant au fond même de l'art, je veux dire son origine, son développement, sa destination, n'ayant jamais communié avec les esprits de leur temps, n'étant jamais sorti des musées que pour entrer dans les salons des ministres, ils n'en savent pas le premier mot. Note bien que les plus grands artistes n'ont jamais travaillé

que sur les formes et les idées de leur milieu. Velasquez, Holbein, Véronèse, Titien, Rembrandt, ont peint leur époque ou défrayé, chacun à sa manière, l'imagination de leurs contemporains. Raphaël lui-même, qu'on te présente toujours comme le grand des grands, n'a pas fait autre chose, en généralisant les types provinciaux de l'Italie au moment où Rome devenait la capitale intellectuelle, que d'exprimer la manière de voir de son entourage immédiat. Plus près de nous, si Ingres est un radoteur prétentieux, Louis David demeure un maître sublime pour avoir peint la révolution sous la forme antique qui lui convenait et qui était le sentiment de tous. Pourquoi procéderais-tu autrement que ces hommes illustres, puisqu'ils ne sont illustrés que pour avoir procédé ainsi? Dépouille donc avec ton érudition falsifiée les préjugés de ton enseignement; fais table rase de tout ce que tu sais ou crois savoir; présente-toi comme ces combattants qui, avant de descendre dans l'arène, se mettent nus pour avoir l'absolue liberté de leur corps. Ceci fait, regarde le monde qui t'entoure; c'est à ce monde-là que tu vas parler. De quoi lui parleras-tu, si ce n'est de lui-même? La société humaine, entrevue et exprimée dans l'infinie variété de ses combinaisons mouvantes, est pour l'art et la poésie la matière première universelle. C'est dans la société vivante que tous puisent; c'est à la société vivante que tout revient. Elle est à la fois le sujet et l'objet; et c'est précisément parce que l'art est fait pour elle, qu'elle veut s'y voir, s'y réfléchir, s'y contempler ainsi qu'en un fragment de miroir. »

Ce discours, avec les démonstrations à l'appui, aurait peut-être ouvert les yeux de mon élève. Quel effet croyez-vous que la médaille d'honneur produira sur l'esprit de M. Tony Robert-Fleury? Elle confirmera l'auteur du *Sac de Corinthe* dans la pensée que son œuvre est la meilleure du Salon, tandis qu'au jugement de l'opinion, elle en est une des plus médiocres; que cette façon d'entendre l'art est la bonne, tandis qu'au jugement de la logique et de l'histoire elle est absolument condamnable.

Aussi violemment encouragé, M. Tony Robert-Fleury ne manquera pas de persévérer dans la voie chimérique où on le pousse. Il y trouvera les récompenses officielles, le ruban rouge de l'Etat, l'habit palmé de l'Institut; mais l'écart se fera de plus en plus grand entre la société et lui. Un beau jour enfin, se voyant seul et n'entendant plus aucune voix qui lui réponde, il se réveillera comme d'un rêve, sentira la solitude autour de lui comme la sentent déjà Yvon, Lefebvre, Puvis de Chavannes, Brion, Bonnat, Bouguereau, Cabanel, et, s'il est vraiment artiste, ce que je ne fais aucune difficulté de croire, ce jour-là il maudira ses professeurs qui ont dédaigné de l'avertir, il maudira ses juges qui n'ont pas craint de le tromper. Les jurys et les médailles d'honneur passent, la société et le goût public sont éternels.

Faut-il s'appesantir sur la composition de M. Yvon? Faut-il montrer, avec la faiblesse générale de l'exécution, le désaccord flagrant qui existe entre le libre génie américain et cette lourde allégorie empruntée au plus mauvais style du premier empire? Comment! ce poncif suranné, que l'imagination répudie même chez les vieilles races latines, exprimerait l'idéal d'un peuple nouveau, essentiellement industriel et positif, sans passé presque et sans tradition, et qui, précisément parce qu'il a été sans antiquité, est demeuré sans mythologie! Cela ne tombe pas sous le sens. M. Yvon s'est trompé du tout au tout; et c'est avec justice que l'unanimité le condamne.

Quant à moi, j'aurais une raison de plus pour être sévère, en songeant à la destination de l'œuvre. On sait maintenant que cette immense toile, roulée au fond d'un paquebot, doit franchir l'Atlantique, pour aller s'exposer au profit d'un exhibiteur dans toutes les grandes villes de l'Union. Je n'ai pas à m'immiscer dans ces entreprises extra-artistiques; mais mon patriotisme tremble à l'idée qu'un tel tableau puisse être considéré aux Etats-Unis comme un spécimen de notre art français. Aussi je supplie nos amis de Boston, eux qui possèdent dans leur cercle la célèbre *Curée* de Courbet, de prendre notre fait et

cause, le jour où l'annonce de la *great attraction* sera posée sur leurs murs. Ils sont admirablement placés pour dire aux Américains leurs compatriotes : « Ce qu'on vous montre là ne représente pas plus l'art qui se fait en France, qu'il n'exprime l'idéal républicain que vous avez en vous. L'art français, depuis 1848. a subi une révolution profonde. De monarchique et aristocratique qu'il était, il est devenu populaire. C'est à une démocratie naissante qu'il s'adresse, et pour se faire entendre de cette démocratie, le peintre a dû purger son esprit de toute légende, de toute mythologie, de toute convention traditionnelle. Rendre sensibles aux yeux les harmonies de la nature, dégager de la société même les spectacles qu'on propose à son admiration, telle est la doctrine nouvelle. Inconsciente ou formulée, elle a déjà produit autant de chefs-d'œuvre qu'il en faut pour illustrer une génération d'artistes. La *Curée* est un de ces chefs-d'œuvre. Par elle, nous aspirons le souffle nouveau qui passe sur la terre de 89. La composition de M. Yvon, si étonnante qu'elle soit pour l'étendue, est une œuvre de mort. Le génie de la France ne l'a pas conçue ; le génie de l'Amérique la doit repousser. »

S'il fallait des exemples de plus pour prouver que les peintres qui visent au style et à ce qu'on appelle communément le grand art pèchent surtout par la conception, nous aurions sous la main MM. Puvis de Chavannes et Jules Lefebvre.

Jamais M. Puvis de Chavannes n'a mieux dessiné que cette année ; jamais il n'a tracé un contour aussi net, modelé un torse aussi serré que le contour et le torse de son *Saint Jean-Baptiste*. Et pourtant quelle grotesque vignette ! Une image d'Épinal a certes plus de relief ! Les trois figures sont disposées sur le même plan avec des attitudes d'une naïveté qui touche à l'enfance. Le saint ne ressemble pas à un cul-de-jatte, comme on l'a dit. Il a plutôt l'air de s'enfoncer dans le sol ; il s'enlise et descend à vue d'œil. Le voilà déjà enterré jusqu'aux genoux. Gageons que quand le coup arrivera, le personnage tout

entier aura disparu : le sabre ne tranchera que le vide.

Quant à la *Vérité* de M. Jules Lefebvre, on la trouve généralement inférieure comme couleur et comme dessin à sa *Femme nue* d'il y a deux ans. J'avoue qu'à mes yeux la différence n'est pas très sensible. Ce qui me frappe surtout, c'est la nullité de l'idée. Que veut dire cet artiste avec son puits, sa nymphe, son iris et son chaudron? S'il n'a pas ramassé dans les détritus de l'histoire un vieux mythe défoncé et inservable, s'il a eu une pensée à lui personnelle, et s'il est capable de m'expliquer cette pensée en style clair, de me montrer que l'allégorie échafaudée par lui correspond à un ordre de choses existant vraiment dans l'humanité, je passe condamnation et admets tout ce qu'on voudra, même que cette inintelligible *Vérité* est un chef-d'œuvre.

On ne peut pas s'arrêter également à tous les tableaux et à tous les noms. La *Françoise de Rimini*, de M. Cabanel, m'a presque réconcilié avec le groupe dolent d'Ary Scheffer, qui, bien que sans contour et sans modelé, se trouve être un chef-d'œuvre d'invention poétique, auprès du déplorable paquet d'étoffes que le membre de l'Institut a trouvé original de jeter sur un canapé moyen âge. Le *Charmeur*, de M. Victor Giraud, n'est qu'une étrangeté ajoutée par le peintre aux excentricités qui avaient marqué son début ; il n'y a à retirer de ce fouillis que quelques vêtements et une jolie nuque de femme coiffée de bleu. M. Jules Breton a perdu le caractère grave et fort qui nous avait si vivement frappé à l'origine. Ses jolies femmes ne songent pas assez à leur ouvrage ; la *Fileuse* ne file pas et les *Lavandières* ne lavent guère. Sont-elles donc là uniquement pour s'arranger en groupes heureux et plaire à l'œil du passant qui va venir? M. Bonnat tombe dans la lourdeur avec sa *Femme fellah* et a bien de la peine à retrouver sa première manière, la bonne, dans une toute petite toile qui représente une *Rue à Jérusalem*. M. Detaille pousse des charges de cavalerie immobiles dans des paysages sans consistance. M. Marchal est tombé dans Toulmouche ; M. Harpignies se

trompe ; M. Nazon s'est trompé, et la liste des erreurs n'est pas close.

VI

MM. Zamacoïs, Vibert, Worms, Berne-Bellecour, Vuillefroy. César de Cock, Achard, Camille Bernier, Hanoteau, Eugène Lavieille, Emile Breton, Chintreuil, Auguin, Pradelles, Paul Guigou, Emile Vernier, Desjardins, Appian, Ordinaire, Rico, Pissarro, Oudinot, Lansyer, Léopold Desbrosses, Sauvageot, Charpin, Artan, Bonvin.

Je venais d'examiner le curieux tableau de M. Zamacoïs, l'*Education d'un prince*, et, tout en me dirigeant sur le *Gulliver* de M. Vibert, je songeais à la différence des destins qui fait que, pour la même satire, M. Zamacoïs a obtenu sa médaille et M. Laboulaye s'est vu refuser son portefeuille. La foule était devenue compacte et l'atmosphère des salles étouffante. Un divan inoccupé s'offrit à moi. C'était le moment de faire une halte ; je m'assis. Au bout d'un instant, effet bien naturel de la fatigue et de chaleur, mes yeux se fermèrent et je m'assoupis légèrement.

En mon sommeil, il me sembla tout à coup entendre un grand bruit d'armure, quelque chose comme un cheval caparaçonné de fer, qui s'avancerait lourdement en frappant le sol du pied. Je me retournai. C'était un cheval en effet. Quatre cavaliers étaient montés dessus, qui l'éperonnaient avec énergie. Chose prodigieuse ! ils n'avaient pour eux quatre, qu'un œil, qu'une main, et qu'un pinceau, lequel à vrai dire me sembla aussi long qu'une lance. Le souvenir du cheval Bayard me vint aussitôt à l'esprit:

— Le nom de ces quatre fils ? demandai-je à mon voisin de gauche.

— Vous ne les connaissez pas ? fit-il. Ils s'appellent Vibert, Zamacoïs, Worms et Berne-Bellecour.

J'eus sans doute l'air étonné et je parus attendre des explications, car mon interlocuteur continua avec empressement :

— Plus favorisés que les quatre fils Aymon, ils n'ont point de cousin. Leur cheval s'appelle tour à tour Gérôme ou Meissonier : Gérôme, quand c'est Vibert qui tient la tête ; Meissonier, quand Zamacoïs a pris la place du devant. Jamais, de mémoire de critique, pareille aventure n'est arrivée dans l'art. Ils sont quatre, et ils se ressemblent si bien qu'on a peine à les distinguer. Ce que le premier pense, le second pourrait l'exécuter ; ce que le troisième exécute, le quatrième pourrait l'avoir pensé. Ils traitent des sujets de même taille et de même ordre, avec les mêmes procédés et avec le même esprit. Tous les quatre anecdotiers, pensant menu et peignant fin : en somme, de la peinture d'étagère. Petits hommes, petits bibelots, petites touches ; tout est microscopique dans cet étrange milieu. L'un d'eux, ne sais lequel, a représenté cette année *Gulliver* cerné et envahi par l'armée lilliputienne : a-t-il voulu faire la charge du groupe tout entier ? N'oserais le dire. Mais à ce compte Gulliver, ce serait l'art, l'art simple et bon enfant, surpris pendant son sommeil, lié, attaché, rendu immobile par tout un réseau de fils imperceptibles. Les Lilliputiens affairés et curieux qui l'entourent, ce serait Vibert, Worms, Zamacoïs, Berne-Bellecour, toute l'innombrable foule de leurs imitateurs et adeptes. Voyez leurs poses gentilles et leurs mignons costumes. Tenez ! ils ont entendu la montre qui tintait dans le gilet du dormeur ; ils l'ont tirée, décrochée, descendue à terre, et voilà qu'ils la démontent, croyant y surprendre sans doute le secret de la vraie peinture. Tout ce petit monde glose et rit. On est enchanté, on est fier, on triomphe : tout à l'heure on va connaître le ressort mystérieux, savoir ce qui fait la force et la grandeur des œuvres. Mais moi, qui regarde de loin, je vois venir le moment où, contre-coup fatal, le dormeur va se réveiller, secouer les jambes, s'étirer, se lever, ramasser avec sa montre et sans même les avoir aperçus, Vibert, Worms,

Berne-Bellecour, Zamacoïs et leur suite, mettre le tout dans son gousset de géant, et paisiblement reprendre sa route.

— Si nous en faisions autant? dis-je en me réveillant soudain. Je rouvris les yeux. La foule se pressait toujours devant les cadres ; mais sur le divan, j'étais seul...

Par ces temps de chaleur et de poussière, la verdure est bienfaisante : retournons vers les paysagistes. Combien j'en ai nommé déjà ! combien il m'en faudrait nommer encore pour les contenter tous ! car ils se sont présentés cette année en nombre formidable. S'ils continuent à pulluler ainsi, on ne pourra bientôt plus les compter. Quelle avalanche ! On en voit partout, et partout, je dois le dire, de jeunes, de frais, de charmants. Ce qu'il y a de talent dépensé en ce genre de paysage, est vraiment incroyable. Je sais bien que les partisans du prétendu « grand art » le dédaignent et l'accusent. Ils ne lui pardonnent pas ses succès. Comme le public se détourne avec raison de leurs élucubrations indigestes, ils disent que le goût est en décadence chez nous, et ils en rejettent la faute sur cette « peinture facile ». Insensés ! Le paysage a, dans notre siècle, rendu aux peintres d'histoire le plus éclatant des services : il leur a appris à mettre de l'air dans leurs toiles, et ce n'est vraiment pas sa faute si M. Cabanel n'a pas su profiter de l'enseignement. D'ailleurs ces anciennes divisions s'effacent. Il y a tendance chez les nouveaux venus à traiter la figure et à considérer la campagne comme le cadre naturel où se meuvent les populations agrestes. C'est ce qu'a fait M. Paul Vayson, dont j'ai déjà parlé ; c'est ce que fait aussi M. Vuillefroy, qui, dans un paysage du *Bas-Bréau*, peint avec une naïveté et une franchise peu communes, a placé l'épisode des femmes pauvres venant faire du bois dans la forêt. L'effet lumineux du matin est rendu avec un bonheur extrême, et les figures ont juste le caractère qui convient. Qu'est cela, sinon s'élever insensiblement à l'histoire ? Peindre la vie et les mœurs qui nous entourent, c'est faire de l'histoire pour ceux qui viendront après nous.

MM. Hanoteau, Chintreuil, Emile Breton, César de Cock, Camille Bernier, Achard, Lavieille, datent de plus loin, et le temps qui a mûri leur talent n'a pas cessé d'ajouter à leur réputation.

Cette année pourtant n'a pas porté bonheur à M. César de Cock. Son *Sentier à Sèvres*, si parisien de sentiment et d'aspect, reste un peu mou et cotonneux; et son *Effet d'orage* est insuffisamment écrit. La *Vue prise aux environs de Honfleur* est un des plus jolis paysages de M. Achard. Je suis moins bien édifié sur celui de M. Camille Bernier, *Un chemin près de Bannalec*. Ce n'est pas que j'aie des reproches à exprimer : tout au contraire me paraît, bien le terrain, les paysans qui passent avec leurs animaux, les grands arbres qui réunissent leurs branches en voûte de verdure, le soleil qui perce à travers la feuillée. Et pourtant tout cela ne me satisfait pas entièrement. Il manque je ne sais quel accent de vie, quelle saveur d'originalité, qui me ferait mieux goûter le tableau. Peut-être la dimension est-elle tout simplement trop grande; peut-être ces proportions inusitées, en délayant l'effet, l'amoindrissent-elles. M. Hanoteau a trouvé un motif très nouveau et très piquant, l'*Appel*; c'est une femme qui, du haut d'un escalier où elle est en quelque sorte juchée, jette du grain à des oies et à des poules. M. Eugène Lavieille a peut-être le travail un peu patient; mais il a rendu l'effet juste dans son *Pacage normand*, et son *Dessous de forêt* est traité avec une force, une conscience, une sûreté qui dénotent un talent absolument maître de lui. La *Nuit*, de M. Emile Breton, est fort belle. Quant à Chintreuil, par l'étude, par la méditation, par la recherche scrupuleuse de certains effets naturels où le porte sa préférence, il monte insensiblement et prend sa place sinon à côté des plus grands, du moins à côté des plus originaux interprètes de la nature. Je n'aime point l'effet de soleil en manière de carreau cassé, qui éclaire son *Champ de sainfoin*; mais ce paysage de *Lune*, avec ses plans échelonnés jusqu'au plus profond horizon, avec ses troupeaux, sa chaumière, son moulin,

ses bouquets d'arbres, sa rivière entrevus confusément dans l'ombre, m'émeut et me font rêver. Qui sait si l'avenir ne pensera pas que cet homme simple et doux, si naïvement observateur et si curieux de vérité, a été en son temps un artiste hors ligne?

Des hiérarchies, à quoi bon en établir? Les uns sont arrivés et les autres sont en marche. Si parmi ces derniers plusieurs restent en route, on le verra bien plus tard. Connaissez-vous Auguin, un provincial, qui peint les sites de la Saintonge et de l'Angoumois avec un amour si convaincu? Il monte tous les jours et le voilà qui passe aux premiers rangs. Ses toiles ont pris de l'importance, ses compositions se sont fortifiées, son coloris est devenu plus gai en devenant plus transparent. Les *Grands chênes du Cadanet* sont certes une toile qui ne déparerait aucune galerie. Pradelles, qui comme Auguin, réside à Bordeaux, se tient dans des parages plus près de la mer, et son talent robuste s'y trouve pleinement à l'aise. Ce sont là deux peintres avec lesquels il faudra bien que les Parisiens comptent un jour. Ils comptent déjà avec M. Paul Guigou qui nous décrit avec précision et pureté la chaude lumière, les grands aspects de la Provence. Car chacun a sa région préférée où il se cantonne, sa nature de prédilection qu'il cherche à traduire et à exprimer. A M. Emile Vernier, les *fermes* et les *plages* de la Seine-Inférieure; à M. Desjardins, les *ruisseaux* de la Creuse; à M. Appian, les *sources* et les *bois* de l'Ain; à M. Marcel Ordinaire, les *rives* de la Loue; à M. Rico, les *bords* de la Seine. Quelques-uns s'élèvent à un effet plus général, comme M. Pissarro, dans son *Automne*; M. Oudinot, dans son *Soir* et son *Matin*. M. Lansyer, dans cette ravissante *Promenade*, où deux amoureux errent au milieu d'un paysage aussi gracieux que leurs amours. Le *Bois aux roches* et le *Vieux moulin*, de M. Léopold Desbrosses, sont deux pages charmantes, où la fraîcheur du sentiment égale les qualités de l'exécution. N'oublions pas la pittoresque *Maison de blanchisseuses* que M. Sauvageot a rencontrée à Chan-

tilly; non plus que les *Moutons* si fortement enlevés par M. Charpin, sur un fond malheureusement un peu mou; et arrivons, pour en dire un mot rapide, au paysage de M. Bonvin et à la marine de M. Artan. M. Artan est un Hollandais qui débute au milieu de nous, et qui débute par un succès. Sa mer, avec ses courants, ses frissons, ses tonalités si variées, est d'une grande justesse d'aspect. On sent là un œil qui voit, un esprit qui distingue et une main qui rend : c'est un artiste et un peintre. M. Bonvin débute aussi, du moins comme paysagiste, car le pinceau exercé qui a représenté tant d'intérieurs est depuis longtemps connu et aimé du public. Hé bien! la tentative doit être approuvée. A la vérité, je sens un peu la gêne, ou, pour mieux dire, la préoccupation de certains maîtres hollandais. Mais ce ne peut être là qu'une influence passagère. M. Bonvin a l'œil juste et le regard clair : son second ouvrage, il le concevra sur nature et l'exécutera de même.

Le temps s'écoule. Le regain de curiosité que la distribution des médailles avait donné au salon est épuisé. L'affluence des visiteurs qui diminue nous montre que l'attention des lecteurs n'est pas loin de se lasser, si elle ne s'est lassée déjà. Il faut aller vite, et en finir, coûte que coûte, avec les peintres.

Le bataillon des femmes artistes a donné avec un éclat tel, que ne pas le porter à l'ordre du jour de l'armée serait un déni de justice. Quand on traite le portrait comme Mlle Nélie Jacquemart; le paysage, comme Mlle Marie Collart; le genre, comme Mme Armand Leleux; les fleurs et les fruits comme Mmes Darru et Escallier, on est à l'abri des plaisanteries du sexe fort, et la présence sur le champ de bataille de l'art est plus que justifiée. Ce qui me frappe chez toutes ces habiles praticiennes, ce n'est pas seulement la sûreté de la main, c'est encore et surtout la rectitude de l'esprit. Il n'y a pas de danger qu'elles donnent dans les rêveries senti-

mentales ou les combinaisons mythologiques. Elles laissent ce soin aux hommes, qui généralement, en fait de sottises, se chargent de dépasser toutes limites. Pour elles, elles sont de leur temps, font ce qu'elles ont vu ou senti, et mettent ainsi en pratique ce précepte de l'Evangile ancien, qui est également le premier dogme de l'Evangile nouveau : *Initium sapientiæ timor Domini*; un éloignement prononcé pour tout ce qui ne tombe point sous les sens est le commencement de la sagesse en peinture.

Je voudrais que Mlle Cécile Ferrère, qui débutait l'an passé par un intéressant portrait du *Prince des Asturies*, et qui nous arrive chaque année avec une *Diane chasseresse*, grandeur nature, fût bien pénétrée de cette vérité, que ses maitres n'ont pu lui apprendre parce qu'ils ne la possédaient point. Elle eût exécuté, sans doute, sa grande nudité errante, parce que ces sortes d'exercices rompent la main, et sont indispensables dans l'apprentissage; mais elle se fût gardée de la considérer comme un tableau pouvant offrir quelque intérêt à des cerveaux modernes; et elle se fut contentée d'envoyer au salon sa *Romance*, œuvre remarquable, bien composée, bien en toile, où l'on sent un peu l'arrangement, mais où l'on constate avec plaisir le résultat de sérieuses études appuyées sur d'excellentes dispositions natives.

Mlle Eva Gonzalès, qui aborde l'exposition pour la première fois, parait aussi très heureusement douée. Elle a le sentiment de la vie et l'intuition de ce que doit être l'art. Sa *Passante*, petite dame brune qui marche en rajustant ses gants, est d'un mouvement aussi juste que naturel. Mais l'*Enfant de troupe* debout, trompette en main et bonnet de police en tête, est un morceau plus important, qui présage on ne peut mieux pour l'avenir. Le visage est fort bien modelé, la pose et l'expression sont celles qui conviennent. Que reprocherai-je à ce petit homme? d'être insuffisamment construit. Son bras gauche est mal attaché à l'épaule, ses mains ne sont pas

assez fermement indiquées. Mais ce sont là des insuffisances de dessin que le travail et l'âge corrigent. Ce qui est plus pressé pour Mlle Eva Gonzalès, c'est qu'elle laisse à M. Manet ses défauts. Elle fait un peu noir et incline, comme cet artiste, à supprimer les demi-teintes. C'est là une pente périlleuse, au bas de laquelle il y a non pas la pratique sincère de l'art, mais une manière. Pour y couper court, la première recette ce serait de supprimer les fonds et de peindre au grand air, sous la belle et vraie lumière du ciel.

Le hasard a amené sous ma plume le nom de M. Manet, et je l'en blâme. Je n'ai rien à dire de ce peintre qui depuis dix ans semble avoir pris à tâche de nous montrer à chaque salon qu'il possède une partie des qualités nécessaires pour faire des tableaux. Ces qualités je ne les nie pas; mais j'attends les tableaux. Avoir pour mission de fournir selon ses aptitudes et son tempérament une image de la société qui nous environne, et ne voir dans tout cet immense spectacle que soi-même et son entourage, le modèle qui passe a portée, Zacharie Astruc qui veut bien se prêter à jouer de la mandoline sur un canapé vert, ce n'est faire preuve ni de vastes préoccupations intellectuelles, ni de puissantes facultés d'observation!

Remontons vers des œuvres moins limitées.

Les tableaux de M. Boudin sortent un peu du paysage. Il affectionnait autrefois ces plages élégantes que chaque saison d'été vient couvrir d'oisifs, et il en rendait les effets pittoresques avec une humeur et un entrain qui ne tarissaient pas. Cette année, il a donné plus de caractère et plus d'ampleur à ses compositions. Sa *Rade de Brest*, avec ses marins, ses navires, son ciel couvert et sa mer nuancée, est peut-être un peu noire dans les ombres; mais elle a une sincérité d'aspect qui avoisine singulièrement la réalité. M. Dubourg suit de près M. Boudin. Il traite les mêmes sujets et à peu près de la même façon; mais M. Boudin a cette supériorité qu'il a inventé le genre.

M. Gustave Colin ne quitte pas le pays basque, et il a raison, car il le rend à merveille ; son *Attelage* est excellent de tout point. Mais pourquoi l'a-t-on placé si haut ? Tout le bénéfice que l'artiste eût pu retirer de son œuvre est détruit à l'avance. Les connaisseurs s'arrêtent bien devant ce paysage simple, ce char antique, ces bœufs jougués, ce laboureur campé si fièrement ; ils apprécient la juste et chaude harmonie de lumière qui les enveloppe, mais la foule passe. C'est comme pour la *Noria abandonnée* de M. Gonzague Privat. Ce tableau fort et lumineux eût mérité la cymaise. Placé à portée de regard, il eut produit le meilleur effet et procuré à son auteur des éloges mérités. Là-haut, au troisième rang, qui le dénichera ? Cruelle baraque à ce point de vue que le palais de l'Industrie ! Les placeurs peuvent tuer un peintre ou faire le silence sur lui. C'est ainsi qu'ils ont empêché qu'on parlât de la *Mort de Baudin* de M. Picchio ; ils ont mis le tableau si haut, si haut, que ceux qui l'ont vu n'ont même pu deviner le sujet. J'avais visité dans l'atelier les *Filles des Cévennes*, de M. Auguste Bouchet, et j'y avais noté avec une franche lumière provençale d'ingénieux détails d'exécution : au Salon, dans la hauteur inaccessible des frises, tout avait disparu. Je voulais examiner et juger le début d'un jeune élève à qui je m'intéresse, le fils de mon excellent ami et confrère Alphonse Duchesne ; il m'a été impossible de m'en rendre compte à cause de l'élévation. Évidemment ces partis pris écœurent ; les tableaux sont faits pour être vus ; pourquoi les exposer là où précisément il est impossible de les voir ?

J'ai mentionné quelques peintres de fleurs et de nature morte. Il ne faut pas négliger de mettre aux premiers rangs M. Vincelet, qui, de la brosse, du couteau et même du doigt, ébauche si puissamment ses *Jacinthes* et ses chrysanthèmes ; ni M. Victor Leclaire, qui près d'un vase de fleurs a peint un groupe de bronze, une carafe et un verre qui sont certainement un des plus étonnants morceaux du Salon.

Les peintres d'animaux semblent devenus rares, mais ce n'est pas une raison pour les oublier. J'ai cité les beaux chiens de Joseph Stevens, il faut ajouter ceux de M. Melin, mentionner en passant le *Tigre couché*, de M. Andrieux; les *Lions et les tigres*, de M. Lançon, et s'arrêter un moment devant les *Bœufs* de M. Van Marcke, qui est en train de dramatiser ses ciels avec succès, et devant les *Vaches* de M. La Rochenoire, qu'accompagne un vaste paysage estompé dans les brumes argentées du matin. Ce n'est certes pas encore l'ampleur pittoresque de Troyon, mais c'est déjà sa justesse et presque sa solidité.

VII

SCULPTURE

La pensée antique et la pensée moderne en sculpture. — MM. Carpeaux, Hiolle, Etienne Leroux, Delaplanche, Jules Dalou, Cecioni, Falguière, Truphème, Lepère, Falconnier, Ludovic Durand, Becquet, Chappuy, Claudet, Gauthier, Perrault, Laurent-Daragon, Prouha, Calvi, Deloye, Préault, David d'Angers, Franceschi, de Blezer, Taluet, Lebourg.

Des fleurs, partout des fleurs ! C'est autour d'un riche parterre que les statues s'alignent ou se rangent en cercle. La diversion est ingénieuse ; les merveilleuses azalées de la ville de Paris n'étaient pas de trop pour rendre supportable une promenade autour de ces marbres et de ces plâtres qui gesticulent en tous sens, et qui sempiternellement nous racontent les mêmes choses, des choses de l'autre monde.

C'est incroyable comme la pensée moderne a de la peine à se faire jour en sculpture !

Quelles gens fréquentent donc nos artistes ? Quel ensei-

gnement biscornu leur façonne donc la cervelle ? Ils vivent en 1870, à Paris, dans une société profondément caractérisée, chez un peuple gai, léger, frondeur, il est vrai, mais capable à ses heures d'enthousiasme artistique; un peuple qui reconnaît tous les droits de l'esprit, qui laisse à l'imagination individuelle toute liberté à la condition peu rigoureuse de s'accorder avec la raison : et c'est à ce peuple aimable et sensé, nullement traditionnel, au contraire, fortement épris du présent, engoué de lui-même, de ses idées, de ses actes, de ses auteurs, de ses comédiens, de ses héros, de ses femmes, qu'ils viennent, sans souci ni scrupule d'aucune sorte, exhiber périodiquement des faunes, des bacchantes, des centaures, des pythies, des Argus, des Mercure, des Arion! Mais que nous veut-on avec ces défroques de l'antiquité, avec ces étrangetés d'un peuple disparu depuis deux mille ans? Quel rapport ont-elles avec nos mœurs, nos manières d'être, nos façons de vivre, de sentir et de penser ? Que me fait Arion à cheval sur son dauphin ? Que m'importent la subtilité de Mercure ou les objurgations de la pythie ? Des faunes ou des satyres, c'est-à-dire des êtres hybrides, hommes par en haut, boucs par en bas, avec une petite queue courte et frisée au bas de l'échine, en avez-vous vu jamais ? Pour moi, je n'en ai pas rencontré, même à la foire, dans les baraques de phémonènes. Quant aux centaures, qui sont formés d'un torse humain soudé à un corps de cheval, j'imagine bien que si un beau jour ces horribles bêtes apparaissaient en troupe au boulevard Montmartre, c'est à coup de chassepot qu'on les recevrait. Et ce qui répugne à nos yeux autant qu'à notre raison, vous le mettez en marbre et nous invitez à le contempler ! Espérez-vous donc nous plaire, nous émouvoir, nous passionner par de tels spectacles ? Mais, insensés que vous êtes, chez les Grecs qui les avaient inventées, ces représentations allégoriques étaient des formules d'idées très nettes et très précises, qui existaient véritablement dans leur cerveau, correspondaient à certains points de leurs traditions nationales ou à certains con-

cepts de leur esprit ; chez nous, au contraire, elles sont vides, nulles, creuses, absolument dépourvues de signification. De telle sorte que, quand vous avez la prétention de communiquer avec nous au moyen de ces images, ni vous n'entendez ce que vous dites, ni nous ne savons nous-mêmes ce que vous avez pensé.

Hommes du dix-neuvième siècle, parlant à des hommes du dix-neuvième siècle, voulez-vous être compris ? Entretenez-nous de nous-mêmes et employez un langage à notre portée.

Je sais bien que les sots vont disant : Le champ de la sculpture est borné, les manières de dire sont limitées, le nombre des sujets se rétrécit à mesure que l'humanité avance ; il est impossible de ne pas tomber dans les redites, de ne pas refaire ce que les anciens ont fait ! Hé quoi ! est-ce que la statuaire ne consiste pas à incarner une idée générale dans un corps d'homme ou de femme, à lui donner forme et vie sous les conditions imposées par l'harmonie et la beauté ? Eh bien ! est-ce que nous avons moins d'idées générales que les Grecs, que les Romains, que les hommes de la Renaissance ? Consultez les philosophes, ils vous diront que la civilisation augmente le nombre des idées générales en même temps qu'elle accroît la somme des notions particulières. Est-ce que nos idées générales prêteraient moins à l'anthropomorphie que celles des Grecs, des Romains, des hommes de la Renaissance ? Consultez les artistes de ce siècle qui ont su inscrire dans le marbre ou dans la pierre leur originalité puissante, Rude, David d'Angers, Barye, ils vous répondront que l'opération n'a jamais été facile en aucun temps, mais qu'elle n'est pas plus difficile aujourd'hui qu'autrefois ; le tout est d'en avoir le génie.

Un homme qui en a le génie, c'est Carpeaux. Celui-là pense et parle en marbre. Ce qu'il exprime, ce sont bien ses idées, et les moyens qu'il emploie pour les exprimer sont bien les moyens de la sculpture. Il n'est pas seulement moderne, il est encore original et personnel. On lit aussi clairement dans ses œuvres qu'on lirait dans un

livre. Ce grand garçon maigre qui, debout à la porte d[u] palais de l'Industrie, se recule, la palette dans une mai[n] et la brosse dans l'autre, comme pour juger l'effet d'un ta[[-]]bleau qu'il serait en train de peindre, n'est-ce pas *Wat[[-]]leau*, le maître des élégances raffinées du dix-huitièm[e] siècle ? Ce petit museau parisien, si adorablement fin e[t] impertinent, qui se dresse au-dessus d'une jeune gorg[e] agrémentée d'un bouton de rose, n'est-ce pas Mlle Fiocr[e] de l'Opéra? On ne peut s'y tromper, tous les caractère[s] des personnes sont vivement exprimés. C'est simple, c'es[t] net, et surtout c'est vivant. Regardez la nuque et le do[s] de la danseuse; vous en aurez le frisson, tant le rend[u] est vrai, tant il y a d'intimité de chair ! Il n'est pas jus[[-]] qu'à ce vieux poncif des *Mater dolorosa* que l'artiste n'ai[t] trouvé moyen de rajeunir. C'est un sculpteur.

M. Carpeaux mis de côté, nous tombons dans la caté[[-]]gorie des œuvres simplement estimables. Ce mot-là du reste fournit la note générale et comme la caractéristiqu[e] du Salon de sculpture. Partout beaucoup de savoir, beau[[-]]coup de travail, beaucoup de talent même ; mais null[e] part cette simplicité de conception qui frappe, cette vé[[-]]rité de mouvement qui s'impose, ce je ne sais quo[i] enfin qui va droit au cœur, vous arrête et vous fait crier C'est beau !

Certes, pour n'avoir pas mérité la distinction suprêm[e] d'une médaille d'honneur, l'*Arion* de M. Iliolle n'est pa[s] un méchant morceau. L'auteur l'a caressé à loisir pen[[-]]dant plus de deux ans, et, dans la transmutation souven[t] périlleuse du plâtre en marbre, il lui a fait subir de no[[-]]tables améliorations. Le cou, les épaules, les bras, l[a] poitrine, sont modelés avec un art extrême. Mais, quan[d] j'analyse ce groupe bizarre, mon esprit se heurte à tan[t] de conventions inacceptables que l'admiration m'est im[[-]]possible. Le dauphin est en équilibre sur la crête du flo[t] Arion en équilibre sur l'arête du dauphin. Vienne u[n] léger coup de vent, et tout ce frêle édifice va chavire[r] dans la mer. J'accorde que cette superposition toute fac[[-]]tice était indispensable pour l'agencement pittoresque d[u]

groupe ; mais du moment qu'elle choque la nature, comment voulez-vous que ma raison ne s'en montre pas blessée ? Et puis que vois-je ? tandis que la jambe gauche d'Arion, étendue, abandonnée en quelque sorte, vient poser sur le nez de la bête, la jambe droite ramenée par un mouvement impossible, presse le flanc du dauphin comme s'il s'agissait de l'éperonner. Eperonner un poisson comme on ferait un cheval, dans quel monde de fantaisie vous laissez-vous aller ?

La *Somnolence*, de M. Etienne Leroux, satisfait davantage aux vraies conditions de l'art. D'abord l'idée générale qui constitue le sujet est de tous les temps, par conséquent du nôtre. Ensuite la forme est moderne ; il n'y a là ni moulage, ni ressouvenir de l'antique. Mais depuis quand s'arrange-t-on si joliment pour dormir ? Le sommeil a ses lois qui ne permettent pas à une fille, même quand elle est jeune et jolie, de calculer si heureusement l'harmonie de ses formes. Convention encore.

J'aime mieux l'*Eve* de M. Delaplanche, dont j'ai parlé l'an passé à propos des envois de Rome. La figure d'une expression toute nouvelle (Eve a cueilli la pomme et conçoit pour la première fois le sentiment de sa nudité), est inspirée le Michel Ange pour l'ampleur des formes. Mais il ne messied pas à la mère du genre humain d'avoir le flanc large. Pourquoi faut-il que l'auteur ait crispé le pied de sa jeune géante ? Ce geste mutin, qui est tout le contraire de la grandeur, dépare ce bel animal et le rapetisse.

Une chose charmante et originale c'est la *Brodeuse* de M. Jules Dalou, un élève de Carpeaux. C'est une jeune femme habillée à la moderne, assise sur une chaise, et poursuivant un travail à l'aiguille. La pose est de toute justesse et l'ensemble du personnage d'un sentiment exquis ; la poitrine respire, la jupe drape avec élégance. Mais est-ce là de la sculpture, n'est-ce pas plutôt de la peinture ? La sculpture, je l'ai dit, vit d'idées générales : ici nous n'avons qu'une idée particulière, moins que cela, une anecdote.

Avez-vous remarqué la *Lutte acharnée*, de M. Cecioni, un petit enfant qui marche en serrant un coq contre sa poitrine? Le coq se débat violemment ; l'enfant, sans lâcher prise, pousse des cris désespérés, exprimant par son visage un curieux mélange de terreur et de volonté. Ce n'est pas bien grand d'idée, mais c'est exécuté avec l'habileté ordinaire aux Italiens, et le résultat est charmant.

Le *Vainqueur au combat de coqs* de M. Falguière était déjà connu. Cette jolie statuette a été admirée en son temps. Il n'y a plus rien à vous en dire, sinon qu'en devenant marbre elle est devenue bien fragile. La *Lesbie* de M. Truphème a des qualités d'exécution remarquables. Le *Diogène* de M. Lepère constitue un excellent morceau mais il a le tort d'être assis par terre, ce qui enlève nécessairement beaucoup à l'élégance des lignes, J'en dirai autant du *Gaulois* de M. Falconnier et de l'*Exilé* de M. Ludovic Durand, qui ont eu l'un et l'autre la louable ambition d'exprimer une idée moderne, mais qui, ce me semble, ne l'ont pas rendue avec assez d'autorité et de puissance.

VIII

AQUARELLES, PASTELS, DESSINS, ARCHITECTURE.

Après la peinture et la sculpture, ce que le public regarde avec le plus de curiosité et d'intérêt, ce sont les aquarelles les pastels, les gouaches, les dessins, tous les parallèles ou les diminutifs de l'art du peintre.

Nous ferons comme le public et suivrons l'ordre que sa logique nous impose.

Je ne crois pas qu'il soit possible de pousser plus loin l'aquarelle que ne le fait M. Vibert, et en général l'école

des infiniment petits dont il tient la tête. C'est aussi bien composé, aussi bien dessiné, aussi fort et aussi monté de ton que les meilleures peintures à l'huile. Regardez le *Café* et surtout la *Sérénade espagnole*. Pour la vérité de l'observation, le naturel piquant des attitudes, la spirituelle finesse des détails, et par dessus tout la maîtrise absolue de l'exécution, ce sont deux chefs-d'œuvre qui dépassent de cent coudées le *Gulliver* et l'*Importun* des hautes salles. Si M. Vibert consentait à se renfermer dans ce genre, où la nature de son talent semble si à l'aise, quel renom ne se ferait-il pas! J'en dis autant de MM. Worms et Berne-Bellecour, qui sont aussi plus aquarellistes que peintres. Croyez-vous que le *Tribunal révolutionnaire* de ce dernier, par exemple, ne soit pas bien au dessus de sa *Procession*? Il la fait oublier complètement. Une observation curieuse et que je dois consigner ici à l'avantage de M. Berne-Bellecour, c'est qu'il a reproduit un épisode de 93 au naturel, sans hostilité, sans parti pris de dénigrement. Ce sentiment d'indépendance est bien rare chez les artistes, qui croient toujours se faire des titres à la faveur ministérielle en insultant la grande époque. Nous en garderons bon souvenir à M. Berne-Bellecour.

Tout à côté de ces jolies scènes anecdotiques, se place la curieuse satire de M. Pasini, les *Chanoines à vêpres*. C'est une collection de tonsurés, devant lesquels passe le thuriféraire en balançant son encensoir. Chacun d'eux, à tour de rôle, est saisi à la gorge par la fumée grossière, et fait la grimace; ce qui prouve en passant qu'il n'est point d'honneurs sans quelque déboire à côté. La leçon est philosophique; et l'épisode, traité dans cette gamme mi-partie sérieuse, mi-partie comique qu'affectionnait Heilbuth quand il touchait à la vie des cardinaux romains, plaît à la fois par sa malice, son enseignement et sa facture.

Les paysagistes purs sont plus nombreux que les anecdotiers; et c'est tout naturel, car, en descendant d'un degré, la proportion n'a pas changé. Ce sont en général

des artistes que nous avons déjà rencontrés dans les salles de peinture, mais quelquefois dans l'aquarelle leur personnalité s'accuse avec plus d'ardeur et de vivacité. Aussi les belles pages sont en grand nombre. S'il était permis de se baisser pour en prendre, on en ferait un choix exquis. Ciels, eaux, terres, perspectives profondes, tout y passe. M. Paul Guigou nous raconte les plaines lumineuses de la Provence; M. Porcher, les canaux pittoresques de Venise; M. Rico, les molles sinuosités de la Seine; M. Herson, les côtes sévères de la Manche. Pendant ce temps, M. Faure-Dujarric, avec sa science d'architecte, nous relève l'*Abbaye de Chancelade*, en Dordogne; M. Eugène Lavieille, avec son vif sentiment du vrai, nous ressuscite Pierrefonds tel qu'il était avant les travaux de M. Viollet-Le-Duc; et M. Harpignies, avec une aspiration imprévue vers la grandeur, nous écrit dans son *Castel-Gandolfo* un des plus beaux ciels qu'il soit possible de contempler. Quel artiste que cet Harpignies! Tout ce qu'il perd en peinture, il le regagne ici. Il s'est fait une place à part; et on ne le dépasse ni pour la vaillance de l'exécution, ni pour le charme de l'effet.

Si l'aquarelle se maintient, ou même fait des progrès, on n'en saurait dire autant du pastel. Cet art charmant des Latour, des Chardin, des Rosalba, qui dans leurs mains savantes rivalisait de délicatesse et de force avec la peinture à l'huile, semble aujourd'hui menacé de mort. Quelques hommes énergiques luttent toutefois contre la décadence générale. Au premier rang d'entre eux, il faut placer M. Galbrun, qui a gardé la tradition des maîtres, et dont la *Jeune ménagère*, quoique avec un air de pastiche, forme une composition délicieuse, tout à fait digne de figurer à côté des Chardin. Son *Portrait du comte Dubois* n'est pas moins remarquable; à considérer l'ampleur du personnage, l'importance de son allure, la solennité de sa pose, il est impossible de ne pas se dire : Ce gros bonapartiste a fait voter *oui* au plébiscite.

Le *Profil de femme*, de M. Degas, attire par son étran-

geté et surtout par la justesse profonde de son harmonie. On peut en rapprocher le *Portrait de Mlle J. G...*, par Mlle Éva Gonzalès, tête charmante de grâce et de naïveté. J'ai déjà eu l'occasion de signaler cette jeune débutante; en retrouvant son nom parmi les peintres de pastel, je me confirme que la nature l'a bien douée.

Quelle profusion de dessins! Il y en a au crayon, à la plume, au fusain, à la sanguine, et jusqu'à la mouchure de chandelle. Vous souriez? Arrêtez-vous sur le palier du grand escalier d'honneur. Là, vous verrez, accroché au mur, un paysage en noir, représentant une habitation rustique assez jolie, ma foi! et indiquant par une inscription que l'auteur s'est servi pour dessiner uniquement de mouchures de chandelle. Ce procédé, je dois le dire, n'est ni nouveau ni propre. M. Verreaux, s'il y a le goût, peut s'en faire une spécialité; mais je ne vois pas bien ce que l'art y gagnera. Restons du côté des moyens ordinaires.

Les fusains sont admirables. Comme toujours, ce sont MM. Lalanne, Appian, Bellel, qui dominent dans ce genre. Mais cette année leurs paysages sont enlevés avec un entrain et une vigueur nouvelle. C'est bon signe. Signalons en passant la jolie et originale *Vue de Cernay-la-Ville*, à l'encre de Chine, par M. Ulysse Parent; les deux portraits de M. Eugène Leygue, si pleins d'expression et de grâce, et arrivons à la royauté incontestée du crayon, M. Bida.

M. Bida a exposé deux compositions qui font partie de ses études sur la Bible : la *Prédication de saint Paul à Athènes* et la *Cène*. Je m'étonne de trouver dans la première des fautes grossières de perspective qui la déparent; il y a au fond un escalier qui refuse de fuir, et qui se présente à l'œil droit comme un mur. Mais la seconde, où M. Bida a mis en œuvre toutes les ressources du dessin, est vraiment admirable. C'est un effet à la Rembrandt. Le Christ, debout et rompant le pain, éclaire la table et les convives des rayons qui émanent de sa propre personne. La distribution de la lumière est étudiée

avec une patience, une habileté, une réussite sans égale. Le dirai-je toutefois? Je ne puis m'abituer à ces turcos et à ces zouaves que, sous prétexte de restituer l'histoire, l'artiste donne pour compagnons au Christ. Si par le costume ils sont plus vrais que les apôtres de la tradition, ils le sont moins par le visage et l'expression de la physionomie. Ils n'ont rien d'évangélique. Ce sont des hommes d'action et non des prêcheurs. Ils monteraient plus prestement à cheval que dans la chaire. Ils feraient le coup de feu plus volontiers que le coup de langue.

De toutes les salles de l'exposition, la plus froide, la plus déserte, la plus inanimée, c'est celle de l'architecture. C'est aussi la dernière à laquelle nous arrivons.

Pauvre architecture! avoir été autrefois la mère et la nourrice des arts ; les avoir élevés, instruits, enseignés ; avoir réglé leurs premiers pas et protégé leur jeunesse; les avoir conduits dans le droit chemin jusqu'au jour de l'émancipation ; avoir ainsi mérité leur reconnaissance, conquis tous les droits à notre respect : et agoniser aujourd'hui loin de la foule dans le mépris des uns et dans le silence des autres, c'est triste!

Mais ce qui est plus triste encore, c'est que l'esprit se retire des architectes. La stérilité les envahit. Ils ne pensent plus, et n'inventent plus. C'est à peine si, dans tout cet amas de plans rassemblés, nous pouvons signaler une idée d'artiste, le *Monument des girondins*, par M. Guadet. Un hémicycle avec crypte, les tombeaux sont rangés à l'entour; au centre, une tribune vide, la tribune que leur parole emplissait et qui après eux resta muette. Une Renommée domine et couronne le tout. Rien de plus. C'est simple, saisissant, d'une compréhension immédiate. Rarement la symbolique funèbre a parlé un langage plus clair, rarement aussi un plus élevé.

A côté de ce monument, plaçons le projet d'hôtel de ville que M. Ambroise Baudry avait fait pour Vienne, et qui lui aurait mérité le prix si des considérations de nationalité n'étaient malheureusement intervenues pour déterminer les Autrichiens. Il est supérieur de beaucoup

à tous les autres. Le plan en est magistral, l'aspect imposant, les lignes belles et simples, les dispositions intérieures excellement coordonnées. Pourquoi les Viennois se sont-ils laissé entraîner par un faux patriotisme? Ils ont, pour donner le travail à l'un d'entre eux, forfait aux lois du concours et récompensé la médiocrité. Ils en seront punis par un piteux hôtel de ville.

Après ces deux belles études, mentionnons les travaux de MM. Joigny, Crépinet et Henard. Et puis tenons nous en là. Un peu plus bas, nous tomberions dans cette épouvantable école de Viollet-Le-Duc, qui coule le gothique dans un moule, et qui, si l'on n'y prend garde, de complicité avec les curés et les maires, va empoisonner la France de monuments XIIIe siècle. Ah! les écoles! un grand homme en haut, une foule d'imbéciles en bas.

FIN DU TOME PREMIER.

INDEX

Abel 312.
Achard 143, 425.
Achenbach 293.
Aiguier 131, 138.
Aligny (Caruel d') 127.
Allard-Cambray 160.
Alma-Tadema 211, 298.
Andrieu 161, 230.
Appian 234, 319, 373, 439.
Artan 427.
Astruc (Z) 311, 429.
Auguin 143, 373, 425.

B

Barrias (F) 337, 120, 209, 226, 253.
Batigny 380.
Baudry (P) 113, 223, 226, 253, 375, 440.
Bazile 313.
Beaucé 131, 134, 246.
Beaulieu (de) 131, 137, 230, 302.
Beaumont (de) 412.
Bellel 439.
Bellenger (G.) 161.
Belloguet 180.
Belly 210.
Benassit 123, 131, 137, 382.
Benouville 45.
Berchère 210.
Bernier 360.
Berne-Bellecour 422, 437.
Bernier 207, 267, 425.
Bertaux (Mme) 217.

Berthelèmy 123, 102.
Berthelon 123.
Bertin (V) 126.
Beyle 307, 366.
Billet 307, 319, 366.
Bida 319, 382, 439.
Bin 363.
Blin 91, 123, 142, 143, 161, 207.
Bœtzel 320, 383.
Bonheur (Rosa) 17, 90, 142, 234.
Bonington 133, 225, 229.
Bonvin 153, 224, 225, 240, 310, 376, 427.
Bonnegrace 131, 317, 364, 402.
Bonnat 212, 329, 337, 397.
Boudin 309, 375, 429.
Bouguereau 119, 125, 209, 302, 329, 337.
Boulanger (G) 124, 224, 226.
Bracquemond 319.
Brascassat 90.
Bresdin 383.
Brest 210.
Breton (Jules) 30, 189, 193, 207, 223, 234, 307, 311, 319, 329, 356, 397, 421.
Breton (E.) 266, 425.
Brian 217.
Briguiboul 123, 162, 209.
Brigot 162, 208, 221, 240, 246.
Brion 212.
Brion 131, 137, 223, 279, 301, 310, 367, 397.
Brivet 160.
Brown (J.-L.) 260, 382.
Browne (Mme) 402.

C

Cabanel 114, 226, 245, 253, 316, 366, 421.
Cabat 142, 234.
Caïn 217.
Callot 132.
Cals 163.
Cambos 217, 386.

INDEX

Carpeaux 219, 325, 388, 433.
Carrier-Belleuse 219, 325.
Castellani 394.
Castelnau 160.
Cazes 127.
Cavelier 219.
Cecioni 436.
Charpentier (A.) 403.
Chappay 219, 388.
Charpin 373.
Chaplin 131, 137, 210, 317, 366.
Chazal 127.
Chassériau 133, 225.
Chatrousse 217.
Chaussat Mme 163.
Chenavard 337.
Chifflart 125
Chintreuil 123, 142, 163, 224, 266, 398, 425.
Claparède 160.
Clère 219.
Clésinger 214, 386.
Cock (R. de) 267, 279, 360, 397.
Cock (X. de) 30, 329, 337, 357, 419.
Cogen 425, 278.
Coias 349.
Collart (Mme) 398, 413, 427.
Colin (G.) 278, 366, 374.
Collin 123.
Comte 131, 135, 357.
Comtois (P.) 402.
Corot 25, 71, 87, 142, 224, 225, 234, 266, 277, 371, 398.
Couture 133.
Cordier 389.
Coubertin 127.
Courbet 26, 147, 234, 266, 272, 279, 396.
Courbertin (de) 319.
Court 125, 348.
Courtry 320.
Crauck 219.
Crépinet 441.
Cuisinier 131, 137.

D

Dalou 435.
Darjou 163.
Daru (Mlle) 165, 279, 351, 414, 427.
Daubigny 17, 21, 71, 77, 142, 145, 189, 224, 234, 254, 271, 353, 338, 415.
Daubigny (Karl) 267.
Daumier 382.
David d'Angers 325.
Decaen 181.
Decamps 125, 133, 225, 229.
Dehodencq 317, 378.
Delaberge 264.
Delacroix 3, 46, 123, 133, 180, 225, 229.
Delaroche 133, 229, 257.
Delaporte (N. Mme) 176.
Delaunay 126.
Depratère 235.
Desbrosses (J.) 165, 278, 378.
Desbrosses (L.) 278, 373, 426.
Deschamps 325.
Desgoffes (A.) 127.
Desgoffes (B.) 131, 138, 279, 351.
Degas 247, 438.
Detaille 309, 352, 421.
Devilly. 131, 134.
Devriendt (A.) 294, 298.
Devriendt (I.) 294, 298.
Diaz 142, 234.
Dieudonné 278.
Didier (J.) 126, 247, 362.
Doneaud 165.
Doré (G.) 131, 137, 225, 230, 299, 373.
Dore (A) 166.
Drolling 126.
Dubois (L.) 166.
Dubois (P.) 219, 302.
Dubourg 375, 420.
Dubufe. 42, 233.
Duc 379.
Dumaresq 345.

Dumas (M.) 127.
Dupré 142, 225, 234, 264, 331.
Duran (C.) 240, 257, 299, 364, 398.
Durand (L.) 436.

E

Esbens 319, 1.
Escallier 427.
Etex 386, 5.

F

Faivre 21.
Falconnier 436.
Falguière 211, 327, 436.
Fantin-Latour 166, 240.
Faure (E.) 209, 366, 403.
Faure-Dujarric 319, 433.
Fauré 378.
Ferrère (M le) 428.
Fesser (Mme) 167.
Feugère des Forts 217.
Feyen-Perrin 131, 134, 302, 377.
Filleul C. (Mlle) 167.
Fitz-Burn 160.
Flameng (L.) 383.
Flandrin (H.) 107, 108, 123, 225.
Flandrin (Paul) 127, 319.
Flers 142, 234.
Fleury-Chenu 278, 308, 373, 409.
Français 24, 143, 224, 234, 382.
Franceschi 217.
Frère (E.) 310, 378.
Frère (Ch.) 378.
Fromentin 153, 224, 349.

G

Gaillard (C.) 375.
Galbrund 382, 338.
Gallard-Lepinay 374.
Gariot 167.

Gardanne 377.
Gaume 224, 309.
Gautier, (A.) 123, 168, 359, 414.
Gérome 56, 93, 124, 131 175. 212, 226, 229, 257, 260, 358, 382.
Giacomotti 209, 366. 403.
Giraud (E.) 126.
Giraud (C.) 137.
Girard (F), 378.
Giraud (V.) 412, 421.
Giroux (A.) 126.
Glaize (A. B.) 253.
Glaize (P. Léon) 212. 316. 375.
Gleyre, 127.
Gonzalès (Eva) 428, 439.
Gourlier, 277.
Grahame, 169.
Greenough, 182.
Guadet, 440.
Gudin, 131, 187.
Guigou, 278, 438.
Guillaume (E.) 219.
Guillaumet, 292.
Guitton, 219.

H

Hamon, 60, 210, 224.
Hanoteau, 142, 207, 224, 234, 260, 267, 352, 398, 425.
Harpignies, 123, 142, 156, 169, 207, 224, 234, 266, 319, 421, 438.
Hébert, 45, 52, 115, 182, 253, 398.
Heilbuth, 131, 136, 224, 230, 304, 371, 409.
Hénard, 441.
Henner, 126, 376.
Héreau, 234, 310.
Herson, 319, 438.
Hermann, 299.
Hersent, 126.
Hiolle, 386, 434.
Huet (P), 131, 137, 142, 234, 264, 277, 382.
Huguet, 293, 378.
Humbert (J. F). 376.

INDEX

I

Iguel, 217.
Ingres, 3, 43, 103, 107, 123, 184, 257.

J

Jacquand,(C), 345.
Jacquemart (Mlle N.), 131, 317, 320, 325, 329, 363, 398, 400, 427.

Jacquet, 297, 376.
Jalabert, 401.
Janet-Lange, 131, 132, 134.
Jeanron, 58, 277, 374.
Jobbé-Duval, 127.
Joigny, 381, 441.
Jongkind, 123, 169, 235, 374.
Julian, 171.

K

Katow (de), 382.
Knaus, 49, 258, 403.
Kreyder, 413.

L

Labrouste 379.
Laenlein, 131, 137.
Lagye 298.
Lalanne 320, 382, 439.
Lambinet 267.
Lançon 279.
Lansyer, 123, 171, 207, 267, 360, 426.
Larivière, 125.
Lapito, 127.
Lapostolet 174, 278.
Lauron 279.
Layraud 402.
Lazerges 357.

Lavieille 92, 123, 142, 207, 224, 234, 267, 373, 425, 438.
Lebœuf 181
Lebourg 219, 388.
Leconte 278.
Lecointe 126.
Lefebvre 312, 317, 366, 396, 420.
Legros 171, 240, 299.
Lehmann 131, 135.
Leibl 398.
Leleu (Mme) 427.
Lepaulle. 375.
Lepère 435.
Lépine 278, 361.
Lepoitevin 131.
Leroux (Eug.) 212, 377.
Leroux, (Et.) 435.
Leroux, (H.) 299.
Lesrel 312.
Leullier 330.
Levy (E.) 126, 209, 224, 225, 226, 302, 303.
Lewis-Brown 319, 378.
Le.gue 376, 439.
Leys 298.
Lintelo 172.
Lobjoy 123, 172.
Lombard 172.
Luminais 377, 405, 408.

M

Machard 375.
Mac-Callum 382.
Manet 173, 240, 316, 364, 429.
Marchal 131, 137, 212, 230, 312, 421.
Marilhat 133
Martinet 320.
Masson (B.) 302.
Maugey 124, 174.
Mazerolles 427.
Meissonier 133, 223, 253
Merle (H.) 131, 134, 229.
Méry 279, 311, 363, 381, 413.

Meunier 320.
Millet (J.-F.) 23, 71, 72, 86, 151, 189, 197, 219, 234, 240, 266, 329, 355, 398, 410.
Moïse 311.
Monet 224, 240, 313, 393.
Moreau (G.) 196, 226, 367.
Moreau (M.) 388.
Moulin 217.
Mottez 349.
Mouchot 377.
Moyaux 380.
Muller (C.) 131, 136, 347.
Munkacsy 298, 403.

N

Navlet 160.
Nazon 142, 207, 234, 267, 361, 422.

O

O'Connell (Mme) 131, 139.
Oudinot 267, 373.
Ordinaire 426.
Ottin 388.
Outhwaite 383.

P

Pagès 124.
Parent (U) 439.
Paradis 174.
Pasini 410, 437.
Pascal 279.
Patrois 131, 137, 212, 345.
Pérignon 42.
Petit 122.
Perraud 946.
Philippe 165.
Picot 122.
Pichiou 975.
Pille 297, 377.

Pipard 124, 174.
Pissarro 123, 175, 235, 278, 425.
Poncet 209.
Pons 317.
Porchet 278, 438.
Pradel 277.
Préault 219, 325.
Prieur 126.
Privat 364.
Protais 131, 134, 230, 310, 350 408.
Protheau 217.
Prouha 325.
Pruche 180.
Puvis de Chavannes 128, 197, 209, 221, 226, 329, 334, 420.

Q

Quantin 129.

R

Ranvier 131, 137, 302, 381.
Rapin 278.
Regamey G.) 260, 330, 377.
Renoir 319.
Regnault (H) 363, 398, 412.
Ricard 42.
Ribot 197, 224, 240, 276, 397.
Rico 438.
Robert Fleury 133.
Robert-Fleury (Tony) 412, 416.
Robinet 407.
Rochenoire (la) 267.
Rochebrune 320.
Roqueplan 133.
Roslin 375.
Rouillard 389.
Rousseau (Ph.) 131, 137, 260, 278, 351, 414.
Rousseau (Th.) 17, 18, 80, 142, 144, 224, 266, 331.
Roux (J.) 131, 137.
Roybet 224, 240, 299.

S

Saint-Albin 279.
Saint-François 176.
Saint-Marcel 123, 176.
Santa Colonna 217.
Sauvageot 426.
Scheffer (A.) 3, 46, 133, 229, 421.
Schitz 176.
Schnetz 121, 226.
Schonemberg 181.
Schopin 126.
Schreyer 212, 311.
Serres (de) 123.
Signol 122, 226.
Sinet 123.
Sopers 217.
Stevens (A) 55,
Stevens (J.) 55, 390, 411, 416.
Sussmann-Hellborn 217.
Sutter 123, 176.

T

Tabar 177, 293, 332.
Taigny 319.
Taluet 325, 388.
Teinturier. 278.
Thiollet 278.
Thomas (G.-J.) 219.
Timbal 127.
Tissot 160, 320.
Tournemine 293.
Tourny 382.
Troyon 17, 71, 89, 91, 162, 234, 266.
Truphème 217, 378, 388, 436.

V

Valadon. 403.
Vanutelli 212.

Vaudréal (de) 182.
Vautier 310, 403.
Vayson 278, 311, 362, 414, 424.
Vernier (E.) 383, 425.
Véron (T.) 302, 393.
Verreaux 430.
Veyrassat 367, 320.
Vibert 311, 319, 377, 381 422, 436.
Viel-Cazal 123, 178.
Viger 257.
Vilain 179.
Vinchon 348.
Virieu 388.
Vollon 123, 169, 197, 224, 240, 301, 444.
Voillemot 131, 210.
Von Heyden 298.
Vuillefroy 424.

W

Weber 277.
Whil 123.
Whistler 123, 179.
Worms 311, 381, 422, 437.

Y

Yvon 131, 134, 396, 419.

Z

Zamacoïs 299, 412, 422.
Ziem 131, 292.

TABLE DES MATIÈRES

	Pages
Avertissement des éditeurs .	1
Préface .	1
Philosophie du Salon de 1857 .	2
Salon de 1859 .	6
Salon de 1863 .	100
Salon de 1864 .	183
Salon de 1866 .	221
Salon de 1867 .	241
Salon de 1868 .	248
Salon de 1869 .	327
Salon de 1870 .	390
Index du Tome I .	442

G. CHARPENTIER et E. FASQUELLE, ÉDITEURS
11, Rue de Grenelle, Paris
Extrait du Catalogue de la BIBLIOTHÈQUE-CHARPENTIER
à 3 fr. 50 le volume

THÉOPHILE GAUTIER
PORTRAITS CONTEMPORAINS

Henry Monnier. — Tony Johannot. — Grandville. — Ingres. — Paul Delaroche. — Ary Scheffer. — Horace Vernet. — Eugène Delacroix. — Hippolyte Flandrin. — Tyr. — Simart. — David d'Angers. — Alphonse Karr. — Béranger. — Balzac. — H. Murger. — Léon Gozlan. — Charles Baudelaire. — Lamartine. — Paul de Kock. — Jules de Goncourt. — Jules Janin. — Mlle Georges. — Mlle Juliette. — Mlle Jenny Colon. — Mlle Suzanne Brohan. — Mme Dorval. — Mlle Mars. — Mlle Rachel. — Rouvière. — Provost, etc... 1 vol.

THÉOPHILE GAUTIER
HISTOIRE DU ROMANTISME

Eugène Delacroix. — Camille Roqueplan. — E. Devéria. — Théodore Rousseau. — Froment Meurice. — Barye. — Frédérick Lemaître. — A. de Vigny. — Berlioz, etc., etc.. 1 vol.

HENRI REGNAULT
CORRESPONDANCE

Annotée et recueillie par Arthur Duparc, suivie du catalogue complet de l'œuvre de H. Regnault et ornée d'un portrait gravé à l'eau-forte par M. Laguillermie.
Sommaire. — 19 Janvier 1871. — Enfance de Regnault. — Ses débuts dans la peinture. — Concours pour le prix de Rome. — Rome. — Retour à Paris. — Portrait de Mme D... — Second séjour à Rome. — Espagne. — Madrid. — La Révolution espagnole. — Portrait du général Prim. — Troisième séjour à Rome. — Judith. — Salomé. — Grenade. — L'Alhambra. — Tanger. — Retour à Paris. — Le Siège. — Exposition des Œuvres de Henri Regnault. — Catalogue complet de son œuvre. 1 vol.

PHILIPPE BURTY
MAITRES ET PETITS MAITRES

L'enseignement du dessin. — L'atelier de Mme O'Connell J. P. M. Soumy, peintre et graveur. — Eugène Delacroix. — Camille Flers. — Les Portraits de Ch. Méryon. — Théodore Rousseau. — Sainte-Beuve, critique d'art. — Gavarni. — Les Eaux-Fortes de Jules de Goncourt. — J.-F. Millet. — Les Dessins de Victor Hugo. — Diaz. — Les Salons de Diderot, etc... 1 vol.

AMAURY DUVAL
L'ATELIER D'INGRES

Une séance à l'Institut. — Première visite au maître. — Ouverture de l'atelier. — Madame Ingres. — L'Atelier des élèves. — L'Atelier du maître. — L'Ecole des Beaux Arts. — Le Plafond d'Homère. — Départ pour l'Italie. — Impressions de voyage. — Rome et l'Académie. — M. Ingres à Rome. — De Rome à Naples. — Pompéi et l'art antique. — La vie à Florence. — Maître et élèves. — Le Jury des Beaux-Arts, etc., etc... 1 vol.

9824. — Imprimeries réunies, rue Mignon, 2, Paris.

RAPPORT 17

CETTE MICROFICHE A ETE
REALISEE PAR LA SOCIETE

M S B

1992

www.ingramcontent.com/pod-product-compliance
Lightning Source LLC
Chambersburg PA
CBHW051345220526
45469CB00001B/109